U0078867

戲曲
演進史（三）

金元明北曲雜劇（上）

曾永義／著

三民書局

目次

目次　　一

丁〔金元明北曲雜劇編〕

序說

北曲雜劇對南曲戲文而言，彼此可以簡稱為北雜劇、南戲文，或北劇、南戲，或雜劇、戲文。如果冠上時代，則雜劇有金蒙么末、元雜劇、明初雜劇；戲文則有宋元戲文、明初新南戲。雖然南曲戲文成立的時間比北曲雜劇早約二十數年，但由於蒙元統一南北，北劇發達的時代就比南戲早得多。

有關南北戲劇源生、形成及其演進的歷程，由於資料短缺，學者撰述均難於條理來龍去脈，直到著者乃從其所具各種「名稱」，辨其先後，考其名義，從而其劇種發展史乃昭然若揭。而對於北劇，王國維《宋元戲曲考》始為「分期說」，學者因而有三期說與兩期說之爭論；但其所依據，不過就《錄鬼簿》之序列而已；至多只能看出有元一統之現象，而未能完全呈現「北劇」整個「生命史」；為此，本書乃就全面關照，分為七期，以見其逐次演進之歷程，以見其縱剖面。

北劇演進歷程既明，乃進一步探討其背景，因為背景因素不同，必然產生不同之文學藝術，於北劇亦然。而北劇之時代，實以蒙元為主，乃就其政治社會之黑暗、文人遭遇之不偶，述其情況；以見北劇於此時而有如

一

此內容特殊之原因。又就其並時之其他藝文種類，更於下編南北曲發展完成之後，比較「曲」與詩詞之異同。以見曲之所以能取詩詞而代之之故。然後又述其時全真教之盛行，交通、商業之發達，以見北劇所以興盛之原因。

而對於蒙元么末雜劇昌盛之情況，則就北方之中州、真定、大都、東平、平陽五大中心，以及一統後雜劇中心南移之杭州，作鳥瞰式之觀照，以簡述各中心之作家與作品，從而概見北劇於此時之整體輪廓。於是緊接其後，乃述其劇目之著錄，題材之類型，並從中分析說明其社會公案劇、士子歌妓戀愛劇、仕宦劇、度脫劇所以各具特色之緣由。

而戲曲是文學藝術的綜合體，文學表現在作家作品之上，藝術呈現於舞台表演之中。蒙元雜劇何獨不然？就文學而言，周德清既已有「四大家」之說，堪為代表性人物，本書亦因此先有〈所謂「元曲四大家」〉論其始末與爭議，然後對關漢卿、馬致遠、白樸、鄭光祖劇作舉其類型之具表徵者詳為論述，其他則視情況為說，藉此以見四家各自之成就。其中由於關漢卿劇作最多成就最高，幾已成為中國戲曲之標竿作家，論者難計其數而有「關學」之稱，因特設〈關漢卿之研究及其展望〉綜論各方探討關氏其人其劇之方向與論題。

然就北劇作品而言，流傳最廣遠、最膾炙人口者莫過於《西廂記》，因對《西廂記》施以濃彩重墨，詳予評論，不止論其所憑依之藍本，以見其胎息之淵厚；更就其主題思想、人物塑造、情節布置、曲文語言等以論其文學成就。而其作者是否即為關馬白並時之王實甫其人，六百數十年來異說紛紜，迄未定論；而此作者關係重大，故不揣譾陋，別為〈今本《北西廂》之作者問題〉以探其究竟，希望在不厭其煩、評審考論之下，庶幾能袪長久之疑。

重要作家作品之外，又舉石君寶、李直夫、鄭廷玉三人論其帶有金代印記之雜劇；高文秀、李文蔚二人以

論其水滸劇;用此以使金元雜劇之論述在作家及其題材上較具周延。

其次則進入蒙元北劇藝術之探討,首先對諸家理論分別提要述評,時間跨度從元代到明初,因為明初《太和正音譜》實專就北曲而設。最後綜合觀照,以見彼時對戲曲之觀念與主張。而其中《太和正音譜》既屬要籍,其作者亦如同今本《北西廂》,為學者所習焉不察,因又追根溯柢,詳作考訂。

而理論既明,乃對蒙元雜劇藝術之成分逐次探討,從而敘其整個搬演過程。前者從其外在結構「體製規律」之淵源形成,劇場類型與劇團成員,腳色之穿關與妝扮,樂曲、樂器與科白,內在結構「排場」之處理等五單元敘論,以見北曲雜劇舞台藝術之橫剖面。後者從搬演前、搬演過程、收場與「打散」三部曲陳述,以見北劇搬演藝術之橫剖面。但由於其中「腳色」一項,至清代始發展完成,故略於此而合併於〔明清戲曲背景編〕論述。

最後更就明初北劇說其餘勢,論其重要作家作品。以見北劇在金蒙元明之全貌。

第壹章　北曲雜劇之淵源、形成與分期

引言

如上文所云，北曲雜劇是指相對於南曲戲文的戲曲體製劇種，彼此又相對稱作北雜劇、南戲文、北劇、南戲，或雜劇、戲文，或金元雜劇、宋元戲文。著者有〈也談「北劇」的名稱、淵源、形成和流播〉❶，獲得這樣的結論：

北曲雜劇共有十種名稱。其「樂府」、「傳奇」、「北曲」、「元曲」等四名，或借用古語或從其片面性格而言，故後來皆不用以指稱北曲雜劇。另外六種名稱則可看出北曲雜劇演進的歷程：「北院本」之「院本」見其小戲階段的雛型；「院么」或「么麼院本」見其進入大戲之過渡；「么末」見其完成為大戲的俗稱；「雜劇」見其完成為大戲並取宋金雜劇之地位代之而為，有元一代戲曲的專稱；「北劇」則見其與「南戲」對立之

❶　曾永義：〈也談「北劇」的名稱、淵源、形成和流播〉，《中國文哲研究集刊》第一五期（一九九九年九月），頁一—四二，收入氏著：《戲曲源流新論》（臺北：立緒文化事業有限公司，二○○○年），頁一八五—二五四。又收入曾永義：《戲曲源流新論（增訂本）》（北京：中華書局，二○○八年），頁一七三—二○六。

情況。

北曲雜劇淵源於金院本，而金院本又與宋金雜劇大抵不殊。乃因金雜劇流入民間，其演員不再是宮廷優人，改由民間的「行院人家」，故易名為「院本」。院本快速注入民間鮮活生命力，發展出以市井口語為名稱的新劇種，有「院么」與「公末」兩種。

「院么」可見改副淨主演之滑稽詼諧為末色主唱之北曲套數，但以宋金雜劇院本「通名兩段」之成規推之，其北曲當有兩段，分演劇目相近的不同故事；院本名目中另有「院爨」，是行院演出的爨體，具有踏爨、趨搶嘴臉之表演特色。由於院么體質變化較大，從中衍生為「公末」、「朗末」、「撇末」、「撇朗末」等異名同實的劇體，明白宣稱以「末色」為主演，並將宋金雜劇院本各自獨立的四個段落，結為起承轉合故事情節連貫一體的新體製，只是演出時仍舊一段一段分開，中間夾入音樂歌舞或雜技，保持原來各自獨立的方式。

「公末」成立的年代應當在宋寧宗嘉定七年（金宣宗貞祐二年，一二一四）。金遷都於南京（汴京），宋金「雜劇」改稱為「院本」，又進而有「院么」之後；所以其成立之地亦應當是當今之開封、洛陽、鄭州一帶之「中原」，或稱「中州」，也因此北曲雜劇便以《中原音韻》為正聲。至於由市井口語之「公末」轉而取「雜劇」而代之，則應當在元世祖至元八年（一二七一）改國號為「元」之後，十六年（一二七九）滅宋之前。

小戲可以多源並起，大戲只能一源多派，因此「公末」或「雜劇」由中原流播各地必因方言腔調之不同而分派為各腔調劇種。北曲雜劇發祥地在中州（河南開封、洛陽、鄭州一帶），故魏良輔《南詞引正》謂唱北曲宗中州調為佳；北曲發達後以大都為中心，故以小冀州調按拍傳絃最妙；又流播至湖北，故有「黃州調」之腔調劇種。至元末明初北曲音樂變革而產生「絃索調」；南曲崑山水磨調獨霸劇場後，也用來唱北曲，謂之「北曲南調」，即「北曲崑唱」。又考察劇作家籍貫分布情況，元代前期在北方，後期在南方，亦可見北劇創作與

流播的區域性。再由考古文物觀察，大都、真定、東平、平陽，正是北劇至元間大盛之時的四個流播地域。如此加上源生地開封，可說是當時北劇的「五大中心」。

而對於北曲雜劇的研究，《宋元戲曲考》以後就有「分期」的爭議；近來學者亦有「六大中心」之說，所謂「六大中心」，即上述至元間北劇盛行之大都、真定、東平、平陽，加上其源生地汴梁（開封）和北劇至元、元貞南移後之杭州。著者亦有〈蒙元北曲雜劇流布之六大中心及其作家作品簡述〉。❷因此，想以「分期」為主，兼及「六大中心」論述，提出個人的看法以就教方家。

北曲雜劇之分期，始於王國維《宋元戲曲考·九、元劇之時地》：

有元一代之雜劇，可分為三期：一、蒙古時代：此自太宗取中原以後，至至元一統之初。《錄鬼簿》卷上所錄之作者五十七人，大都在此期中。（中如馬致遠、尚仲賢、戴善甫，均為江浙行省務官，姚守中為平江路吏，李文蔚為江州路瑞昌縣尹，趙天錫為鎮江府判，張壽卿為浙江省掾史，皆在至元一統之後。侯正卿亦曾游宦杭州，然《錄鬼簿》均謂之前輩名公才人，與漢卿無別，或其游宦江浙，為晚年之事矣。）其人皆北方人也。二、一統時代：則自至元後至至順後至元間，《錄鬼簿》所謂「已亡名公才人，與余相知或不相知者」是也。其人則南方為多；否則北人而僑寓南方者也。三、至正時代：《錄鬼簿》所謂「方今才人」是也。此三期，以第一期之作者為最盛，其著作存者亦多，元劇之傑作大抵出於此期中。第二期，則除宮天挺、鄭光祖、喬吉三家外，殆無足觀；而其劇存者亦罕。第三期則存者更罕，僅有

❷ 未刊稿，詳見本編第肆章。

可見靜安先生的「三期說」，其實是就「蒙元」而非「有元」而言。❸因為蒙古窩闊臺汗滅金取得中原在一二三四年，至忽必烈改國號為「元」，在至元八年（一二七一），其間有三十七年尚屬「蒙古時代」；至順帝至正二十七年（一三六七）被朱元璋逐離大都的「元朝」，其間統一中國有八十八年；而北曲雜劇之興盛實自蒙古時代，故以稱「蒙元雜劇」為宜。何況元朝為蒙古人所建，稱「蒙元」亦一語雙關。再看靜安先生之「三期說」，明顯是認為鍾嗣成（約一二七七—一三四五後）❹《錄鬼簿》對劇作家之時代先後序列具有「史」的意義，乃以此作為分期的基準。此「三期」如以西元紀年，則分別是：

一、蒙古時代：蒙古窩闊臺汗六年（一二三四）至元世祖至元十六年（一二七九），其間四十六年。
二、一統時代：元世祖至元十六年（一二七九）至元順帝至元六年（一三四〇），其間六十二年。
三、至正時代：元順帝至正元年（一三四一）至元順帝至正二十七年（一三六七），其間二十七年。

靜安先生蒙元雜劇三期說之後，論說元雜劇者，亦多以此為論題，而有「三期說」與「兩期說」之別。其持三期說者，如盧前《中國戲曲史》、顧兆倉《元明雜劇》、李修生〈元代雜劇的分期問題〉、王毅〈關於元雜劇分期問題的商榷〉、青木正兒《元人雜劇概說》、傅惜華《元代雜劇全目》、孟瑤《中國雜劇概論》

❸ 秦簡夫、蕭德祥、朱凱、王曄五劇，其去蒙古時代之劇遠矣。

❹ 王國維：《宋元戲曲考》，收入《王國維戲曲論文集》（臺北：里仁書局，一九九三年），頁九三一—九四。
鍾嗣成生卒年據王鋼：《校訂錄鬼簿三種》（鄭州：中州古籍出版社，一九九一年），附錄〈鍾嗣成年譜〉，頁二九〇—三〇三.；王氏謂鍾嗣成約生於元世祖至元十四年（一二七七），卒於元順帝至正五年（一三四五）之後，享壽六十八歲以上，其《錄鬼簿·自序》署元文宗「至順元年」（一三三〇）。

季國平《元雜劇發展史》、廖奔、劉彥君《中國戲曲發展史》等。❺雖然其中對「三期說」的時間或有不同，如李修生、王毅；或對「三期」的定位有別：如季國平分（一）北方興起時期（一二三四—一二七九）、（二）南北繁盛時期（一二七九—一三三三）、（三）衰微時期（一三二四—一三六七）；又如廖奔亦分（一）勃興期（一二三四—一二七九）、（二）擴布期（一二七九—一三二四）、（三）衰落期（一三二四—明代）。廖、季二氏幾同。

其持兩期說者如鄭振鐸《插圖本中國文學史》、劉大杰《中國文學發展史》、北大中文系五五級集體編《中國文學史》、中國社科院文研所編《中國文學史》、游國恩等《中國文學史》、《中國大百科全書‧戲曲曲藝卷》、李春祥〈鍾嗣成《錄鬼簿》劃分元雜劇為「兩期」說〉、張庚、郭漢城主編《中國戲曲通史》、田同旭《元雜劇通論》等。❻其兩期之分，基本上以元成宗元貞、大德間（一二九五—一三〇七）為前後界線，但起

❺　盧前：《中國雜劇概論》，收入劉麟生編：《中國文學八論》（上海：世界書局，一九三六年）。〔日〕青木正兒撰，隋樹森譯：《元人雜劇概說》（北京：中國戲劇出版社，一九五七年）。傅惜華：《元代雜劇全目》（北京：作家出版社，一九五七年）。孟瑤：《中國戲曲史》（臺北：文星書店，一九六五年）。顧兆倉：《元明雜劇》（上海：上海古籍出版社，一九七九年）。李修生：〈元代雜劇的分期問題〉，《光明日報》一九八三年一月二十五日。王毅：〈關於元雜劇分期問題的商榷〉，《湖北大學學報（哲學社會科學版）》一九八五年第三期，頁四九—五二。季國平：《元雜劇發展史》（臺北：文津出版社，一九九三年）。廖奔、劉彥君：《中國戲曲發展史》（太原：山西教育出版社，二〇〇〇年）。

❻　鄭振鐸：《插圖本中國文學史》（北京：作家出版社，一九五七年）。劉大杰：《中國文學發展史》（臺北：臺灣中華書局，一九五七年）。北大中文系文學專門化五五級集體編：《中國文學史》（北京：人民文學出版社，一九五八年）。中國社會科學院文學研究所中國文學史編寫組：《中國文學史》（北京：人民文學出版社，一九六二年）。游國恩等：《中

始點則看法各異。

其較特異者為徐扶明《元代雜劇藝術》，將「北曲雜劇」分為四期：

第一個時期，北雜劇初起於金代。

第二個時期，北雜劇的黃金時代，大約從元代初年到大德年間（一二七一—一三〇七）。

第三個時期，北雜劇繼續發展，大約從至大年間到至順年間（一三〇三—一三三三）。

第四個時期，北雜劇的衰落，大約從元代元統年間到明代初期（一三三三—一四三九左右）。[7]

寧宗一、陸林、田桂民編著的《元雜劇研究概述》，對於諸家分期之所以歧異，指出乃因以下三疑點未能明確定位：

其一，如何明確「元雜劇」與「北雜劇」的概念。

其二，怎樣評價元貞、大德時期的雜劇創作。

其三，《錄鬼簿》之分元雜劇發展，到底是「二期」還是「三期」。[8]

這三個「概念」上的疑點，就「其三」而言，鍾嗣成《錄鬼簿》只是以自己生存年代和與作家交遊關係為背景，

[7] 《國文學史》（北京：人民文學出版社，一九六三年）。中國大百科全書出版社編輯部：《中國大百科全書·戲曲曲藝卷》（北京：中國大百科全書出版社，一九八三年）。李春祥：《鍾嗣成《錄鬼簿》劃分元雜劇為「兩期」說》，《河南師大學報（社會科學版）》一九八三年第五期，頁一五、八九—九三。張庚、郭漢城主編：《中國戲曲通史》（臺北：丹青出版社，一九八五年）。田同旭：《元雜劇通論》（太原：山西教育出版社，二〇〇七年）。

[8] 徐扶明：《元代雜劇藝術》（上海：上海文藝出版社，一九八一年），頁三〇—三一。寧宗一、陸林、田桂民編：《元雜劇研究概述》（天津：天津教育出版社，一九八七年），頁一三五—一三七。

為便於記錄，對作家所作的序列；雖然可以藉此看出其間之大致前後次第，但鍾氏並沒有以此分期的企圖，其序列本身對於雜劇史的分期發展也未有絕對的意義。何況其所記作家生平，不可考者居多，並不是位列在前者就一定年代早於位列於後者。

就「其二」而言，確實應作詳密考證功夫，以驗明元貞、大德，乃至於其後十六年間雜劇作家與作品的實際情況，才能判斷賈仲明（一三四三—一四二二之後）所補弔詞是否確然可信。

而「其一」所指出的「元雜劇」與「北雜劇」概念，則最具關鍵。「北雜劇」全稱實為「北曲雜劇」，應含有兩層命義：第一層是指一個「體製劇種」之名。如予分期，就要講究劇種的整個「生命史」，有：小戲源生期、小戲過渡期、大戲形成期、大戲全盛期、大戲衰落期、大戲餘勢期、大戲蛻變轉型期等七個時期；第二層是就其與「南曲戲文」對舉而言，若簡約其詞就有本文開頭所云，「北雜劇」、「南戲文」，「北劇」、「南戲」之對舉，所應探討的，應是它們之間的消長和交化乃至蛻變為新劇種的過程。而被稱作「元雜劇」則是宣示其所屬時代，甚至明指其被推為「有元一代」的代表劇種。其時間自是限定在元世祖至元八年（一二七一）改國號「蒙古」為「大元」之後，至元順帝至正二十七年（一三六七）被徐達逐出大都之時，其間凡九十七年。

而王靜安所分三期，實包括「蒙元時代」，也就是他是從窩闊臺汗六年（一二三四）滅金算起的，則他的分期不是就「元雜劇」而是就「蒙元雜劇」來說的；他的「蒙元」也不是從蒙古成吉思汗元年（一二〇六）算起，因為其間有二十八年，蒙古與漢民族的「中原」尚未有密切關係，更與「北曲雜劇」尚未有任何瓜葛。但若就體製劇種之「北曲雜劇」，論其源生與過渡期形成來說，則早在金元以前，已有不可分割的因緣，所以「北曲雜劇」的時間就非上推到金代不可。；而若就時代命名而言，便也有「金元雜劇」之稱。

據此說來，「北曲雜劇」、「金元雜劇」、「蒙元雜劇」、「元雜劇」四個名詞概念，前者指稱體製劇種

之類別，後三者只標明其所屬年代，若欲分期，自當以就其劇種之發展史來劃分才有較為可據而周延的基準。

又著者另有《明雜劇概論》❾，得知明初百餘年，北曲雜劇尚存餘勢，「勢力」較諸並時的「新南戲」猶有過之而無不及。因此，著者對「北曲雜劇」之分期，就有：1.小戲群源生期：「金院本」，2.小戲發展轉型過渡大戲期：「金院么」，3.大戲形成始興期：「金蒙么末」，4.北方大戲大盛期：中統至至元三十一年之「蒙元么末與元雜劇」，5.大戲南北全盛期：元貞至至治間之「元雜劇」，6.大戲衰落期：泰定後至至正之「元雜劇」，7.大戲餘勢期：「明初北曲雜劇」等七個時期。這七個時期看似較諸前輩時賢「繁多」，但著者認為，這才是「北曲雜劇」發展史的「完整階段」。茲考述說明各期如下：

一、小戲群源生期「金院本」

此階段時間約宋寧宗嘉定二年（金衛紹王大安元年〔一二○九〕）之前。

由拙作《參軍戲及其演化之探討》❿，已知「遼金雜劇」來自宋廷，與「宋雜劇」不殊。金雜劇《金史・后妃傳》記金章宗（一一九○─一二○八）李妃事，其筵宴優戲與宋雜劇如出一轍。❶加上南宋徐夢莘

❾ 曾永義：《明雜劇概論》，一九七八年嘉新文化基金會列入研究論文第三○二種，一九七九年復由臺北學海出版社出版，二○一一年臺北國家出版社再版，二○一五年臺北花木蘭出版社，及北京商務印書館皆再版。本書引述，據二○一五年北京商務印書館本。

❿ 曾永義：《參軍戲及其演化之探討》，《臺大中文學報》第二期（一九八八年十一月），頁一三五─二二五。

❶ 〔元〕脫脫等：《金史》（北京：中華書局，一九九七年），卷六四，頁一五二七─一五二八。

（一一二四—一二〇七）《三朝北盟會編》卷七十七所記金人向宋廷求索「雜劇、說話、弄影戲、小說、嘌唱、

弄傀儡、打筋斗、彈箏、琵琶、吹笙等藝人一百五十餘家，令開封府押赴軍前」，以及卷七十八所記求取「諸

般百戲一百人，教坊四百人，……，弟子簾前小唱二十人，雜戲一百五十人，舞旋弟子五十八人」⓬等史料看來，

金人宮中雜劇既取自宋廷，自與「宋金雜劇」不殊，故胡忌（一九三一—二〇〇五）有《宋金雜劇考》合宋、金

之雜劇一併論述。⓭而由於「宋金雜劇」之內涵結構，其原始實為唐「參軍戲」嫡裔，其後來在其開頭加「豔段」而為三段，民間又將河北地方小戲「紐元子」併入其後而為「散段」，總為

「四段」，卻尚各自獨立演出；亦即將宮廷三段獨立小戲與民間一段小戲串成，因之宋金雜劇實為「小戲群」，

有如屈原時代之《九歌》⓮與今日客家等地方戲之「串戲」⓯一般。

至於金雜劇之所以改稱「院本」，應自宮廷流播民間之後。雖然唐參軍戲和宋雜劇皆有自宮廷流播民間之

現象⓰，但因金雜劇藝人取自宋廷，其流播散落民間，必是當亂之際。而我們知道，蒙古自宋嘉定二年、金衛

⓬　〔宋〕徐夢莘：《三朝北盟會編》（臺北：文海出版社，一九六二年），第二冊，卷七七，頁一四〇；卷七八，頁
一四三。

⓭　胡忌：《宋金雜劇考》（北京：中華書局，二〇〇八年）。

⓮　曾永義：《先秦至唐代「戲劇」與「戲曲小戲」劇目考述》，《臺大文史哲學報》第五九期（二〇〇三年十一月），頁
二一五—二六六。

⓯　曾永義、施德玉合著：《地方戲曲概論》（臺北：三民書局，二〇一一年），頁九二三—九二六。

⓰　詳見前揭文〈參軍戲及其演化之探討〉，又收入曾永義：《參軍戲與元雜劇》（臺北：聯經出版事業公司，一九九二年），
頁六三—七九。

紹王大安元年，蒙古成吉思汗四年（一二○九）以後，年年不時攻金，金節節失利，於成吉思汗六年（一二一一）八月，蒙古更大破金兵三十萬；同年十一月尤赤、察合臺、窩闊臺分軍攻城，所過殘破。至金宣宗貞祐元年（一二一三）七月，成吉思汗親率大軍圍攻金中都（燕，大興府，今北京），金宣宗被迫於貞祐二年（一二一四）五月遷都南京（汴，今開封）。其間凡六年，真是兵荒馬亂，金朝之宮廷雜劇藝人焉有不向外奔命之理，他們也因此成為民間極卑微的「行院人家」，「行院」原作「衙院」，猶今言「破落戶」，乃亦因之以其演出之技藝底本稱作「院本」。

「院本」之為「北曲雜劇」根源，見諸三位元人之說：其一胡祗遹（一二二七─一二九五）[17]《紫山大全集》卷八《贈宋氏序》云：「近代教坊，院本之外，再變而為雜劇。」[18]其二夏庭芝（約一三一六─一三六八後）《青樓集‧誌》云：「唐時有傳奇，皆文人所編，猶野史也；但資諧笑耳。宋之戲文，乃有唱念，有譚。金則院本、雜劇合而為一。至我朝乃分院本、雜劇而為二。」[19]其三為陶宗儀（約一三二九─一四一○後）《輟耕錄》卷二十五「院本名目」條云：「唐有傳奇，宋有戲曲、唱譚、詞說。金有院本、雜劇、諸宮調。院本、雜劇，其實一也。國朝，院本、雜劇始釐而二之。」[20]其陶氏所云之「戲曲」指南曲戲文、「唱譚」指宋雜劇，「詞說」指涯詞、彈詞、諸宮調等說唱文學藝術。

胡祗遹字紹開，號紫山，磁州武安（今河北磁縣）人，生於金哀宗正大四年（一二二七），卒於元成宗元

[17] 豐家驊：《胡祗遹卒年和王惲生年考》，《文學遺產》一九九五年第二期，頁一一五─一一六。

[18] 胡祗遹撰，魏崇武、周思成校點：《胡祗遹集》（長春：吉林文史出版社，二○○八年），頁二四六。

[19] 〔元〕夏庭芝：《青樓集》，《中國古典戲曲論著集成》第二冊（北京：中國戲劇出版社，一九五九年），頁七。

[20] 〔元〕陶宗儀：《南村輟耕錄》（北京：中華書局，一九五九年），頁三○六。

貞元年（一二九五），夏庭芝字伯和，號雪簑，江蘇華亭人，生卒年不詳，生年約在元延祐間（約一三一六左右）。㉑ 據孫崇濤、徐宏圖考證，主要活動於至正年間（一三四一—一三七〇），卒於入明以後。㉒ 其《青樓集·誌》或署「至正己未」，或作「至正庚子」，㉓ 至正無「己未」，當以「庚子」（二十年，一三六〇）為可據，故《青樓集》及《青樓集·誌》的完成時間應在至正二十年（一三六〇）。㉔ 陶宗儀字九成，黃巖（今浙江台州市）人，生年在元仁宗延祐七年（一三二〇）前後，卒年應在明惠帝建文三年（一四〇一）之後。㉕ 陶氏與夏庭芝為知交，明洪武初（一三六八）有司聘為教官。其《輟耕錄》有至正丙午年（二十六年，

㉑ ［元］夏庭芝：《青樓集》，《中國古典戲曲論著集成》第二冊，頁三。

㉒ 孫崇濤、徐宏圖箋注：《青樓集箋注·前言》（北京：中國戲劇出版社，一九九〇年），頁三—五。

㉓ 此《誌》之（「說集」本）末署「至正己未春三月望日」，但元順帝至正間無「己未」，若由「形近訛誤」推之，當係「乙未」之誤，即至正十五年，西元一三五五年。然而〈誌〉中明言：「我朝混一區宇，殆將百年。」考元世祖滅宋在至元十六年（一二七九），止七十七年，似不宜謂之「殆將百年」。而郏經《青樓集·序》署「至正甲辰六月」，當至正二十四年，西元一三六四年；張擇鳴《青樓集·敘》署「至正丙午春」，當至正二十六年，西元一三六六年。如夏氏所署之「己未」為「丁未」之誤，則當至正二十七年，西元一三六七年，距元統一天下已七十六、八十八年，似較合理。但是北京大學圖書館所藏清趙魏（晉齋）鈔校本《青樓集》卷首所載〈青樓集誌〉，〈誌〉末署題卻作「至正庚子四月既望雪簑釣隱謹志」，與《說集》本截然不同。至正庚子當二十年，西元一三六〇年，未知果然如何。但以至正無己未，自以作「庚子」較可據。

㉔ 孫崇濤、徐宏圖箋注：《青樓集箋注·前言》，頁三—五。

㉕ 余蘭蘭：《陶宗儀著述考論》（武漢：華中師範大學博士論文，二〇一五年），第一章第二節〈陶宗儀的生卒年問題〉，頁二五—二九，列舉諸家論說後所作之推定。

得：「北曲雜劇」之源頭為「金院本」，時間在金宣宗貞祐二年（一二一四）以後；宋、金雜劇基本上無甚差
異。而細揣胡氏「近代教坊『院本』之外，再變而為『雜劇』」之意，所謂「近代」，當指金末宣宗貞祐二年
至哀宗天興三年（一二一四—一二三四）以及蒙古忽必烈汗至元八年（一二七一）改國號為「元」之前，其間
凡三十七年；所謂「再變」，當指由「院本」一變而為「院么」，二變而為「么末」；其所謂的「雜劇」，已
實為「北曲雜劇」，時間在至元十六年（一二七九）滅宋前後。夏氏所云「金則院本、雜劇合而為一」與陶氏
「金有院本、雜劇……院本、雜劇，其實一也」，皆將金雜劇與金院本図圖等同視之，未及考慮到其間之由
宮廷散落民間，已有所變化。至其所云「至我朝乃分院本、雜劇而為二」、「國朝，院本、雜劇始釐而二之」
之「我朝」、「國朝雜劇」，則與胡氏同樣，皆就元代之「北曲雜劇」而言。

而如上所云，蒙古攻金實始自金衛紹王大安元年（一二〇九），此後金國兵燹連年，則金雜劇之改稱「院
本」，可上推六年。

那麼「院么」到底是什麼呢？學者自馮沅君《古劇說彙》[26]以來就難得其解。而著者在前揭文中考證為「院
本」向「么末」衍變發展中的一個過渡劇種。

一三六六）〈序〉。

由胡、夏、陶三氏所云，及其生平年代，著者在前揭文〈也談「北劇」的名稱、淵源、形成和流播〉考

[26] 馮沅君：《古劇說彙》（北京：作家出版社，一九五六年）。

二、小戲發展轉型過渡大戲期「金院么」

此階段時間約宋寧宗嘉定二年（金衛紹王大安元年〔一二〇九〕）前後。

「院本」止見《輟耕錄》卷二十五《院本名目》，記有「院本」名目二十一種，前後與之並列者有「院本」、「院么」、「院爨」都屬「正院本」，有如宋雜劇之「正雜劇」；「院么」與「院爨」是其變體與進一步發展的新劇種。如果「院本」是行院人家演出的底本；那麼「院么」就是其演出的「么」即「么末」；「院爨」就是其演出的「爨」，即「爨體」。

「爨體」，著者有〈論說「五花爨弄」〉[27]詳論其事。其表演特色，由《宦門子弟錯立身》之「踏爨」、「趨搶嘴臉」、「抹土搽灰」、「打一聲哨」諸語和金元間人杜仁傑（約一二〇一—一二八三）《莊家不識勾欄》中描寫「院本《調風月》」的演出情況，知道它是融合「參軍戲」和「踏謠娘」的表演特色於一爐。而《水滸傳》的「打攛」、《東京夢華錄》的「拽串」、《孤本元明雜劇》的「穿關」，乃至今日俗語之「串演」與「客串」，其「攛」、「串」、「穿」，實均為「爨」字之音同或音近之訛變。至於「院么」與「么末」之名義，必先考明「么末」之義，然後「院么」之義自明。其相關資料有：杜仁傑《莊家不識構闌》般涉調【耍孩兒·六煞】：「說道前截兒院本《調風月》，背後么末敷演《劉耍和》。」【三

[27] 曾永義：〈論說「五花爨弄」〉，《中外文學》第二三卷第三期（一九九四年九月），頁二二五—二四三，收入曾永義：《論說戲曲》（臺北：聯經出版事業公司，一九九七年），頁一九九—二三八。

煞……：「爨罷將么撥」。❷ 元無名氏《藍采和》雜劇第四折【七弟兄】：「舊么麼院本我須知」。❷ 元鍾嗣成《錄

鬼簿》：賈仲明於高文秀弔詞「除漢卿一個，將前賢疏駁，比諸公么末極多」；於石君寶弔詞「共吳昌齡么末相

齊」；於楊顯之弔詞「顯之前輩老先生，莫逆之交關漢卿。公末【么末】中補缺加新令，皆號為楊補丁」；於

花李郎弔詞「樂府詞章性，傳奇么末情」。；於王伯成弔詞「伯成涿鹿俊丰標，公【么】末文詞善解嘲」；於侯

正卿弔詞「《燕子樓》么末全赢，黃鍾令、商調情，千載標名」❸等。

著者前揭文據此考得：很明顯的「么末」為「北曲雜劇」等同之稱，始見金元間人杜仁傑。杜仁傑字仲梁，

號止軒，原名之元，字善夫，濟南長清人。金哀宗正大（一二二四—一二三二）中，曾與麻吉信之、張澄仲經

隱居內鄉山中，以詩唱和。元世祖至元（一二六四—一二九四）中，屢徵不起。子元素仕元，任福建閩海道廉

訪使。仁傑以子貴，贈翰林承旨、資善大夫，卒諡文穆。則仁傑在金末既已隱居山中，且年齡起碼在而立、不

惑三、四十歲之間，其享壽必至耄耋八十以上。❸所以「么末」，應為金末、蒙古時代「北曲雜劇」之俗稱。

❷ 曾永義編：《蒙元的新詩──元人散曲》（臺北：時報文化出版公司，一九九八年），頁一八二。

❷ 隋樹森編：《元曲選外編》（北京：中華書局，一九五九年），頁九八○。

❸ 天一閣本補賈仲明【凌波仙】弔詞，《中國古典戲曲論著集成》本附於鍾嗣成《錄鬼簿》校勘記，以上徵引見《中國古

典戲曲論著集成》第二冊，頁一五七、一八一、一八二、一九一、一九三、一九八。

❸ 馮沅君：《古劇說彙》（北京：作家出版社，一九五六年），〈一三·才人考：關漢卿的年代〉根據《元曲作家生卒年新

考〉「杜仁傑」條謂「杜善夫為金遺民，大約生於一二○一年（金章宗泰和元年），卒於一二八三年（元世祖至元二十

年）」，則杜仁傑金元之時（一二三四）約三十四歲，享壽約八十三歲，頁六七。又程民生：〈「莊家不識勾欄」創作

年代與地點新考〉謂據寧希元《杜善夫行年考略》，杜仁傑生於金章宗承安元年（一一九六），卒於元世祖至元十三年

那時，勾欄裡前後同臺搬演「院本」和「么末」，故云：「前截兒院本《調風月》，背後么末敷演《劉耍和》。」

又云：「爨罷將么撥。」（意謂演完「爨」，即院本，再演「么」，即「么末」）而《調風月》即是所述已演出的院本劇目，《劉耍和》則是莊家還未及觀賞的么末劇目。

杜仁傑這套《莊家不識勾欄》的創作年代地點，據程民生考證，是杜氏早年在汴京居住期間（金宣宗興定元年至金哀宗正大三年（一二一七—一二二六））所寫的。由於他從金末汴京繁盛的情況，入場費二百文錢考察幣值的時代背景，及其反映的「金代痕跡」，如院本時代、服裝年代、劉耍和年代等論證，其說頗為可信❷；那時杜仁傑二、三十歲，也應當可以寫出這樣的作品。若此，則「么末」已見於金末無疑。於是著者又從其他與「么末」相關文獻，得知「粧么」，或作妝，或作裝，音義實同；「么」或做幺、夭、腰、蹺，則為形近或音同或音近之訛變。由《殺狗勸夫》「你粧了幺落了錢」❸，《陽春白雪》「粧甚腰」❹皆可見「么」作名詞。由《盛世新聲》可證「粧么」是「粧么麼」的省文，而「粧么麼」實即「裝么末」。「粧么」與「撇末」結構相同，皆為名詞子句，其本意都是指扮演雜劇，也就是這裡的「么」和「末」一樣，都是由「么末」省文而來，皆是「北曲雜劇」的意思。但戲曲名詞轉化為生活語言，往往會引申語意，譬如以上所引的「粧么」

❷ 程民生：〈「莊家不識勾欄」創作年代與地點新考〉，《中州學刊》總二四一期（二〇一七年一月），頁一四二—一四九。（一二七六），享壽八十歲，《中州學刊》總二四一期（二〇一七年一月），頁一四二—一四九。與著者之推測皆相近。

❸ 〔明〕臧晉叔編：《元曲選》（北京：中華書局，一九五八年），頁一〇五。

❹ 〔元〕楊朝英選，隋樹森校訂：《新校九卷本陽春白雪》（北京：中華書局，一九五七年），後集卷五套數四，關漢卿【駐馬聽】散套中【步步嬌】，頁一八一。

便都引申作為「裝模作樣」解釋，因為扮演雜劇哪有不裝模作樣的？

經過上面的考述，可見「么末」，乃至「院么」之「么」、「末」、「粧么」之「么」，以及「撇末」、「裝么」都有用來指稱北曲雜劇的意思，然而何以會如此呢？

雖然古書中如《鶡冠子‧道端》、《漢書‧敘傳》㉟等皆有「么麼」之語，《廣雅》釋為「小也」。但作為「北曲雜劇」或作「么麼」的「么末」，其取義卻不應當如此。

文獻又有「撇末」和「撇朗末」二詞，由《悟真如》「向句欄撇朗末鬧烘烘」和《雍熙樂府》「撇朗末戲場中」㊱，可見「撇」當動詞用，其義為「裝」，即扮飾，如裝假曰「撇假」，裝清曰「撇清」；「朗」則作「末」之修飾語，有顯著、主要、出色之義；「撇朗末」義為扮飾主角末色。但由「撇末」一詞看來，則《宦門子弟》明指「雜劇」，《雍熙樂府》與「戲樂」、「舞旋」對舉㊲，《悟真如》與「花爨」並提，皆作名詞；「花爨」當指「五花爨弄」，則「撇末」亦當指實質之「北曲雜劇」；而《雍熙樂府》「撇末添鹽」㊳之「鹽」

㉟〔戰國〕楚無名氏，〔宋〕陸佃解：《鶡冠子》，收入王雲五主編：《萬有文庫》第二集三六冊（上海：商務印書館，一九三七年影印《子彙》明刊本），「無道之君，任用么麼，動即煩濁，有道之君，任用俊雄。」（頁三二）〔漢〕班固：《漢書》（北京：中華書局，一九九七年），第一〇冊，卷一〇〇，頁四二〇九。

㊱〔明〕朱有燉：《悟真如》，收入吳梅編：《奢摩他室曲叢》第二集第四冊（北京：國家圖書館，二〇一二年據民國抄本影印），頁六。〔明〕郭勛編：《雍熙樂府》，收入王雲五主編：《四部叢刊續編集部》（上海：商務印書館，一九五四年據上海涵芬樓借北京圖書館藏‧明嘉靖刊本影印），卷一一，頁二七。

㊲〔明〕郭勛編：《雍熙樂府》，卷一七，〔醉太平〕，〔風流小僧〕，頁一〇。

㊳〔明〕郭勛編：《雍熙樂府》，卷一八，〔寨兒令〕，〔風月擔兒〕，頁六四。

當指院本之「豔」，「添鹽」指豔段之表演；而「撒末」則有如「撒朗末」之「撒」仍作動詞。由此可見：「撒末」本是「扮飾末色」之意，但因為「末」為北曲雜劇之主角，於是「撒末」為演出雜劇之意，以「末」作為「北曲雜劇」的代稱；而「撒末」於詞彙結構原是一個子句，寖假而為詞結作名詞，乃成為「北曲雜劇」的代稱。

那麼「么末」之「末」，既然因「末泥色」而引申為「北曲雜劇」，則「末」字不作「細微」解；而「么末」之「么」，就詞彙結構而言，應當作為「末」的修飾語；而「么」，顧炎武《日知錄》云：「一為數之初，故以小名之」，骰子之以一為么是也。」若此，「么」雖以「小」名之，但畢竟為數之端，意即「第一」，則「么末」猶言「朗末」，皆謂其為主要之末色。

而我們知道，唐參軍戲以「參軍」、「蒼鶻」演出；其嫡系宋金雜劇院本，參軍變為副淨，蒼鶻變為副末，淨腳則淪為次等角色，而旦腳之由「裝旦」發展完成㊵，較諸末色為晚，且金元雜劇旦本較之末本為數相差甚多；但論主演者實為參軍、副淨。可是到了北曲雜劇，則有所謂末本、旦本，亦即由正末或正旦主演全劇，淨㊴

㊴ 曾永義：〈中國古典戲劇腳色概說〉，《國立編譯館館刊》第六卷第一期（一九七七年六月），頁一三五—一六五。收入曾永義：《說俗文學》（臺北：聯經出版事業公司，一九八○年），頁二三三—二九五。

㊵ 張惠杰：〈元雜劇形成新論〉，《中華戲曲》第五輯（一九九八年三月），頁一四三—一六○。張氏謂雜劇中的正末、正旦一般認為是源自宋金雜劇院本的末泥、引戲，而末泥、引戲又源自樂舞的舞頭、引舞。按：張氏之說，自相矛盾，既謂正末、正旦來自舞頭、引舞，又謂來自講唱藝人；故牽強以自圓其說。有關腳色之名義、來源與衍化，請參見曾永義：〈中國古典戲劇腳色概說〉；有關「引戲」之來自「參軍」，之為竹竿子，終於為女性充任，請參見曾永義：〈論說「五花爨弄」〉，收入曾永義：《論說戲曲》，頁一九九—二三八。

可見「末」是北曲雜劇真正的主要腳色。也就是說宋金雜劇院本轉化為北曲雜劇，就主演角色而言，是由淨腳改為末腳，所以「末」成為北曲雜劇的象徵性符號，也因此民間才有「撇末」、「撇朗末」的俗語，用來指稱北曲雜劇。

同理「么末」之「么」既有「第一」之意，「么末」猶言「朗末」，皆用以指稱北曲雜劇，則民間自可省文以見義，如以「么」作為北曲雜劇的代稱。而這也應當就是「爨罷將么撥」、「院么」和「粧么」的由來。

「院么」，誠如上文所云，亦即行院所演出的么末，但鄙意以為，它和「么末」之間，仍有段距離。其距離為何？那就是它尚未完全脫離院本的形式，這可分作兩方面說明：

其一，正雜劇和正院本演出時應當都是兩段而各自獨立。院么應當也保持兩段，這兩段可能獨立，也可能銜接，但已由末色主演，並獨唱成套的北曲。

其二，院么的末色，應當兼具打院本和搬么末的功能。這可由以下兩段資料看出來：

1. 張炎【蝶戀花】〈題末色褚仲良寫真〉云：

濟楚衣裳眉目秀，活脫梨園，子弟家聲舊。譚砌隨機開笑口，筵前戲諫從來有。

引得傳情，惱得嬌娥瘦。離合悲歡成正偶，明珠一顆盤中走。[41]

張炎生於宋理宗淳祐八年（一二四八），約卒於元仁宗延祐末年（一三二〇），是著名的詞人。他這闋詞的前半闋，正說明宋金雜劇院本「副末」與「副淨」打諢諷諫的任務，而後半闋則說明與旦腳合演的情形，分明是

[41]〔宋〕張炎：《山中白雲詞》，收入《文淵閣四庫全書》第一四八八冊（臺北：臺灣商務印書館，一九八三年），頁五一〇下。

北曲雜劇「軟末尼」的況味了。尤其末句「明珠一顆盤中走」更用來強調末色歌唱的藝術。

2.百二十回《水滸全傳》第八十二回〈梁山泊分金大買市，宋公明全夥受招安〉，其中「天子親御寶座陪宴宋江等」有這樣的情節：

方當酒進五巡，正是湯陳三獻。教坊司鳳鸞韶舞，禮樂司排長伶官，朝鬼門道，分明開說。❹❷

於是依次描述了五位腳色：頭一個裝外的，第二個戲色的，第三個末色的，第四個淨色的，第五個貼淨的。其描述第三個「末色」是這樣的：

第三箇末色的，裏結絡毬頭帽子，著繡侻疊勝羅衫。最先來提掇甚分明，念幾段雜文真罕有。說的是：敲金擊玉敘家風；唱的是：風花雪月梨園樂。❹❸

其所謂「提掇分明」是說「末色」在院本中的「主張」，其所謂「說的是」、「唱的是」是指他在么末中表演的技能。由此也可見「末色」於院本、么末有兩跨的現象，而這正是「院本」之所以居於院本與么末之間的功能。這時末色的「唱」，就其後形成之「么末」即為「北曲雜劇」看來，所唱的「兩段」應當是兩套北曲。

那麼若論「院么」的年代，其既已名列金院本名目，則當在金亡（一二三四）之前已經成立。而由其所屬劇目有《王子端捲簾記》、《張與夢孟楊妃》、《女狀元春桃記》、《玎當天賜暗媸緣》等看來❹❹，其情節內容顯然已非「院本」之散說調笑可比；也就是說，它已向「么末」敷演引人入勝故事之路前進。對此，可以田

❹❷〔元〕施耐庵集撰，〔明〕羅貫中纂修；王利器校注：《水滸全傳校注》（石家莊：河北教育出版社，二〇〇九年），頁三〇〇九—三〇一一。

❹❸〔元〕施耐庵集撰，〔明〕羅貫中纂修；王利器校注：《水滸全傳校注》，頁三〇一一。

❹❹〔元〕陶宗儀：《南村輟耕錄》，卷二五，〈院本名目·院么〉，頁三〇九。

野考古文物資料來印證。

一九七五年八月，著者發表《有關元雜劇的三個問題》❹，認為侯馬董墓中的舞臺演出形象，應是一場「院么」或「么末」的表演。

董墓是一九五九年元月十二日在山西省侯馬市郊發掘兩座同是金衛紹王大安二年（一二一○）的墓葬，據墓中兩張地契，知墓主為董玘堅、董明兩兄弟，董玘堅墓完好無損，其墓之北壁上端磚砌舞臺一座，寬約六十公分，高約八十公分，深約二十公分。臺上五個泥塑綵繪陶俑，正做表演姿態。劉念茲《中國戲曲舞臺藝術在十三世紀初葉已經形成──金代侯馬董墓舞臺調查報告》說：「這座舞臺形狀與山西省萬泉縣四望鄉后土廟元代建築的舞臺相比較，如出一轍。」❻

按一九五六年十一月在山西省南部萬泉縣東北十五里太趙村稷王廟大殿前，發現一座元代舞臺，根據石碑記載知道這舞臺是世祖至元八年（一二七一）三月初三日所建。

著者也據劉念茲對董墓的調查報告和山西芮城永樂宮舊址所發現的元初宋德方墓石槨前壁上的舞臺人物線雕，以及山西洪趙廣勝寺明應王殿泰定元年（一三二四）「大行散樂忠都秀在此作場」戲曲壁畫相比較，結論是它們之間都極為相似。它們除了舞臺形狀、人物服飾大同小異外，一場由四、五人演出，主角身分，以及相類腳色所站的部位又幾乎相同，這是極可注意的現象；而董墓與稷王廟舞臺、宋德方墓石棺舞臺人物線雕時代

❹ 曾永義：《有關元雜劇的三個問題》，《國立編譯館館刊》第四卷第一期（一九七五年六月），頁一二九─一五八；收入曾永義：《中國古典戲劇論集》（臺北：聯經出版事業公司，一九七五年），頁四九─一○六。

❻ 劉念茲：《中國戲曲舞臺藝術在十三世紀初葉已經形成──金代侯馬董墓舞臺調查報告》，《戲劇研究》一九五九年第二期，頁六○─六六，引文見頁六四。

相距約六十年，與廣勝寺壁畫相距百餘年；而三處文物皆同出金元時代之平陽府，則其間一脈相承的跡象是極為明顯的。我們甚至於可以說，侯馬董墓模型所表現的戲曲場面，已經脫離了以滑稽散說為主的金院本，而在內容和腳色演技上作了極大的改進發展，它正是元人「北曲雜劇」的前身，它應當就是由院本過渡到「么末」的「院么」，甚至於已是「么末」，所以其年代在金大安二年（一二一○），對證著者上文對於「院么」、「么末」年代（一二二四）的推測幾乎相同，就不是憑空無據了。 ㊼

而促使「院本」發展為「院么」，甚至蛻變為「么末」的原動力，應當就是金章宗時代（一一九○—一二○八），有如現存的《董西廂》那樣的「諸宮調」㊾說唱文學和藝術。因為這樣的「諸宮調」，論故事情

㊼ 董墓舞臺模型、宋德方棺槨線雕和明應王殿元劇壁畫，著者於二○一○年七月赴山西訪查時，皆親眼目睹。

㊾ 據《東京夢華錄》、《都城紀勝》，諸宮調創始於宋徽宗崇寧間（一一○二—一一○六），他在汴京以「編撰傳奇、靈怪，入曲說唱」，〔宋〕吳自牧：《夢粱錄》（上海．古典文學出版社，一九五七年），「瓦舍眾伎」條，頁三一○。〔宋〕耐得翁：《都城紀勝》，「瓦舍眾伎」條，頁九六。另外一位藝人張五牛活躍於中興後（紹興年間），見〔宋〕耐得翁：《都城紀勝》（上海．古典文學出版社，一九五七年），「瓦舍眾伎」條，頁九七。〔宋〕吳自牧：《夢粱錄》，「妓樂」條，頁三一○。

葉德均：《雙漸蘇卿諸宮調的作者》一文考證得出：「《雙漸蘇卿諸宮調》是張五牛、商政叔二人所編。」見葉德均：《戲曲小說叢考》（北京．中華書局，一九七九年），頁六九四。《雙漸蘇卿諸宮調》據〔元〕楊立齋般涉調【哨遍】套曲中【耍孩兒‧二煞】調「張五牛創製似選石中玉，商正叔重編如添錦上花」，【耍孩兒‧一煞】調「趙真真先占了頭名榜，楊玉娥權充了第二家」，見隋樹森編：《全元散曲》（北京．中華書局，一九六四年），下冊，頁一二七三。又據百二十回本《水滸全傳》第五十一回亦謂白秀英唱《雙漸趕蘇卿》。又據《青樓集》，更舉秦玉蓮、秦小蓮、高郎婦、黃淑卿、王雙蓮、秦本道等人皆為擅於說唱諸宮調的藝人。又南曲戲文《張協狀元》開場有說唱諸宮調，《武林舊事‧雜劇段數》有《諸宮調霸王》、《諸宮調掛冊兒》，石君寶所撰北曲雜劇有《諸宮調風月紫雲亭》。凡此

節，已曲折引人入勝；論樂曲已採聯綴「纏令」由詞體的形製向曲體過渡[49]；論敘事鋪排已具高度的寫景抒情和描摹心理、布置關目的藝術修為。也就是說，後來「北曲雜劇」的許多重要元素，在此時的「諸宮調」裡都已形成。若此，這樣的大型敘述說唱，一變而為代言的戲曲大戲，也就自然而容易。因此緊接著章宗泰和之後的衛紹王大安三年（一二一〇）會出現侯馬董墓那樣與「北曲雜劇」顯然一脈相承的舞臺場景，就不令人感到奇怪了。而我們乃從而認為那是「院么」或「么末」的舞臺呈現，應當不是憑空臆測。而由「大型說唱一變而為大戲」的實例[50]，更屢見於明清地方戲曲，則亦其來有自。而《錄鬼簿》謂董解元「以其創始，故列諸首」

可見說唱諸宮調由南宋入蒙元，在民間頗為流行，尤其張五牛所作的《雙漸趨蘇卿》，不止商正叔為之重編，而且歌妓多人為之說唱，更可見其為大眾所喜好。至於一九〇七—一九〇八年間由俄人柯智洛夫於西夏黑水城遺址所發現之《劉知遠諸宮調》，尤其尚保持用詞調說唱，較諸已由詞調過渡為曲調之《董西廂諸宮調》看來應當更古，其年代可能與孔三傳同時。則在北方也和南方一樣，宋金和宋元都有諸宮調在民間說唱。而《董西廂》卷一【柘枝令】云：「也不是《崔韜逢雌虎》，也不是《鄭子遇妖狐》，也不是《井底引銀瓶》，也不是《雙女奪夫》，也不是《調漿崔護》，也不是《雙漸豫章城》，也不是《柳毅傳書》。」凌景埏校注：《董解元西廂記》（北京：人民文學出版社，一九六二年），頁二二—二三。所舉這些諸宮調說唱標目，後來多數改編為北曲雜劇劇目，可見諸宮調與北曲雜劇（金代稱么末）之間，只是敘述和代言之別而已，其「既說且唱」之表演方式是一致的；因此說，促成「么末」的原動力，主要在於已流行廣播民間的說唱諸宮調。

❹ 鄭騫：〈《董西廂》與詞及南北曲的關係〉，收入氏著：《景午叢編》（臺北：臺灣中華書局，一九七二年），頁三七四—四〇六。

❺ 曾永義、施德玉合著：《地方戲曲概論》（臺北：三民書局，二〇二一年），頁二五二—二五六。

，雖未十分中肯，但也可說是「別具慧眼」。

三、大戲形成始與期「金蒙么末」

此階段時間約宋寧宗嘉定七年（蒙古成吉思汗九年、金宣宗貞祐二年）之後至元世祖中統元年（一二一四—一二六〇）之前。

由末色主唱主演兩段兩套北曲之「院么」，進一步發展為「么末」，而「么末」既為今之所知的「北曲雜劇」，其體製規律非常謹嚴；細繹這謹嚴的體製規律，其所包含的必要因素有四段、總題題目正名、四套不同宮調配搭不同韻部的北曲，一人獨唱全劇、賓白、科範、腳色等七項，另有可有可無的次要因素楔子、插曲、散場等三項，總計十項構成因素。這十項構成因素都有其根源，也有其在根源的基礎上進一步的發展。

這十項「北曲雜劇」的主次因素，可說是包攬在此之前歌樂說唱等表演藝術和韻散文學的綜合，尤其以向兩宋和當代之汲取更為直接。對此著者已有〈元雜劇體製規律的淵源與形成〉❺❷詳論其事，文中之「元雜劇」改為「北曲雜劇」更為合適。

而若考「么末」成於何時何地，就其地而言，則著者前揭文舉徐朔方《金元雜劇的再認識》❺❸，謂：河南

㊶〔元〕鍾嗣成：《錄鬼簿》，《中國古典戲曲論著集成》第二冊，頁一〇三。

㊷曾永義：〈元雜劇體製規律的淵源與形成〉，《臺大中文學報》第三期（一九八九年十二月），頁二〇三—二五二，收入曾永義：《參軍戲與元雜劇》，頁一五五—二二一。

㊸徐朔方：〈金元雜劇的再認識〉，《中華文史論叢》第四六輯（一九九〇年五月），頁一一三—一四七；收入《徐朔方集》

一帶，尤其作為北宋故都、金代南京的開封應當是中國北曲雜劇的搖籃。如此，再加上周德清《中原音韻》（一二七七—一三六五）的《中原音韻》一書，更可以支持這個論點。他的同鄉前輩虞集（一二七二—一三四八）為他作序時，明確的稱之為《中州音韻》。且本人〈序〉也說：「欲作樂府，必正言語；欲正言語，必宗中原之音。」[54]無論中原或中州，同指洛陽、鄭州、開封一帶而言，因為是「居天下之中」。徐氏最後說：「以中州為地理背景的元代雜劇達十分之四之多，這是值得雜劇史研究者認真考慮的。」[55]而我們可以進一步說：如果北曲雜劇不是以洛陽、鄭州、開封一帶的中原或中州為發祥地，如何會以「中原音韻」為北曲雜劇的語言標準？因為任何劇種的源起，莫不以當地方言為載體所形成之腔調為基準，這是無可置疑的。據此又可向前推論，開封既是北宋之故都，又是金之南京，則作為北曲雜劇根源的宋金雜劇院本，焉能不以開封為中心？則開封自是北曲雜劇的搖籃了。

那麼「么末」又成立於何時呢？對此徐氏又列舉「帶有金代印記的雜劇」二十一種，其中認為石君寶在金亡時四十三歲。[56]他的《秋胡戲妻》和《紫雲庭》、《曲江池》三種雜劇很可能完成於金代；尤其石氏《秋胡戲妻》和《紫雲庭》以及李直夫的《虎頭牌》、鄭廷玉的《桃符記》都帶有金代社會生活的濃重投影，如其中

第一卷（杭州：浙江古籍出版社，一九九三年），頁九〇—一二九。

[54] [元]周德清：《中原音韻·序》，收入俞為民、孫蓉蓉編：《歷代曲話彙編：唐宋元編》（合肥：黃山書社，二〇〇六年），頁二二九。

[55] 徐朔方：〈金元雜劇的再認識〉，《徐朔方集》第一卷，頁九五。

[56] 據王惲：《秋澗集》卷六十〈洪巖老人石瑴公墓碣銘〉，可見石君寶生於宋光宗紹熙三年，金章宗明昌三年（一一九二），卒於元世祖至元十五年，宋端宗景炎三年（一二七八），金亡時（一二三四）石氏四十三歲。

提到的「射糧軍」便是明顯的例子。如此，再證以「么末」之名稱，始見於杜仁傑〈莊家不識勾欄〉，杜氏生卒年經寧希元考證，生於一一九六年（金章宗承安元年），則杜仁傑

金亡之時（一二三四）三十八歲，享壽八十歲，⑰已見前文；而在前文亦已據程民生〈「莊家不識勾欄」創作年代與地點新考〉得證在金宣宗興定元年至金哀宗正大三年（一二一七—一二二六）這十年間，正是杜氏在汴京創作此套散曲的時間，則「么末」此時已經在民間勾欄演出。又兼以上文所舉董墓金舞臺之演出場面與至元

間之宋德方棺槨上之雜劇場面線雕和元泰定間之元劇壁畫，顯然為平陽地區一脈相承之戲曲劇種看來，則「么末」成立之年代既在金哀宗正大三年（一二二六）之前，則「么末」在金衛紹王大安元年（一二○九）出現在平陽侯馬舞臺，也就銜接得頗為自然了。而由此也可見，從「院本」而「院么」而「么末」的演進是頗為快速的。

⑰　李修生〈杜仁傑行年考〉謂杜仁傑約生於金章宗承安五年，宋慶元六年庚申（一二○○），約卒於元世祖至元十六年，宋祥興二年己卯（一二七九），八十歲。【耍孩兒】套，李氏以為當作於元世祖中統時或至元初年。李文發表於一九八年五月在北京舉行之「海峽兩岸古籍整理與傳統文化研究討論會」，後刊登見於李修生：〈杜仁傑行實繫年〉，《北京師範大學學報專刊》二○○二年三月十五日。又張發穎：《中國戲班史》（瀋陽：瀋陽出版社，一九九一年），第四章〈金元家庭流動戲班及其演出活動〉第三節「家庭戲班的演出活動」，謂杜善夫〈莊家不識勾欄〉套的寫作時間，應當是在金「貞祐甲戌之兵」（金宣宗貞祐二年，一二一四）南渡之後至元中統至元間。其時院本還沒衰落，還在舞臺，與新興雜劇平分秋色。這期間人們普遍稱為元初。但這元初，應從金人於「貞祐甲戌之兵」以後，被迫南渡汴京，北方實際已進入元人統治時算起，時在西元一二一五年，或至少從金亡之一二三四年算起，此時至元兵進入杭州之至元十三年丙子（一二七六）尚有四十五年，南宋還在理宗度宗年間。以上李氏、張氏之說可與本文之說參證。

四、北方大戲大盛期「蒙元么末與元雜劇」

此階段時間約元世祖中統元年至至元三十一年（一二六○──一二九四），已具「北曲雜劇」的「么末」，其名稱起碼應當「獨用」至忽必烈汗中統（一二六○──一二六三）之前，約有四十餘年，是為「北曲雜劇」始興之期。

而由「么末」改稱「雜劇」，成為有元一代的代表文學，被文學史、戲曲史家稱作「元雜劇」，則前文所舉，始見胡祗遹《紫山大全集》卷八〈贈宋氏序〉：「近代教坊，院本之外，再變而為雜劇。」⑱ 天一閣本《錄鬼簿》元明間賈仲明所補弔詞：關漢卿「捻雜劇班頭」，王實甫「新雜劇、舊傳奇」，張時起「抄冠新雜劇、舊傳奇」，岳伯川「度鐵拐李兵新雜劇」，秦簡夫「燈窗捻出新雜劇」。⑳ 元明間陶宗儀《輟耕錄》卷二十五〈院本名目〉「國朝院本、雜劇始釐而二之」條。㉑ 署明寧獻王《太和正音譜》㉒ 有〈雜劇十二科〉、《群英所編雜劇》二目。

其後迭見：元夏庭芝《青樓集・誌》：「至我朝乃分院本、雜劇而為二。」⑲

⑱ 〔元〕胡祗遹撰；魏崇武、周思成校點：《胡祗遹集》，頁二四六。

⑲ 〔元〕夏庭芝：《青樓集》，《中國古典戲曲論著集成》第二冊，頁七。

⑳ 以上賈仲明【凌波仙】弔詞，附於《錄鬼簿》校勘記，見《中國古典戲曲論著集成》第二冊，頁一五一、一七三、一八七、一九六、二四三。

㉑ 〔元〕陶宗儀：《南村輟耕錄》，頁三○六。

㉒ 《太和正音譜》為獻王門下客所撰，見曾永義：〈《太和正音譜》的作者問題〉詳證其事，收入曾永義：《說戲曲》（臺北，聯經出版事業公司，一九七六年），頁七五──九六。

上文提到的胡祇遹，中統初（一二六〇）張文謙關為員外郎，官至江南浙西道提刑按察使。著有《紫山大全集》二十六卷，又善作曲，《太和正音譜》稱他「如秋潭孤月」，所作見《陽春白雪》。

胡氏生於金末元初，從他贈宋氏的這篇序文，除了前文所論，可知他認為「元雜劇」是由「金院本」再變而形成之外，尚有兩點重要的訊息：

其一，他認為「雜劇」，「既謂之雜，上則朝廷君臣政治之得失：下則閭里市井父子、兄弟、夫婦、朋友之厚薄，以至醫藥、卜筮、釋道、商賈之人情物理，殊方異域風俗語言之不同，無一物不得其情，不窮其態。」所釋雖有望文生義之嫌，但由此可見「雜劇」之內容極為豐富，已是搬演人間百態的「大戲」。

其二，宋氏「以一女子而兼萬人之所為」，「無一物不得其情，不窮其態」，可見她是「全能」的演員，其表演藝術的造詣絕非鄉土「踏謠」的小戲所能望其項背，而作為大戲劇種的「雜劇」藝術已到了可觀可賞的程度，也就是說「雜劇」此時已進入發達興盛的境界。宋氏才能有如此絕妙的演藝修為。

而賈仲明所補弔詞一再提到「新雜劇」，且與「舊傳奇」對比。我們知道鍾嗣成《錄鬼簿》所說的「傳奇」是拿唐人文言傳奇小說的「傳奇」來通稱故事情節同樣引人入勝的元人「北曲雜劇」。而賈氏卻有「新舊」

㉓〔元〕胡祇遹撰；魏崇武、周思成校點：《胡祇遹集》，頁二四六。

㉔〔元〕胡祇遹撰；魏崇武、周思成校點：《胡祇遹集》，頁二四六。

㉕「傳奇」原指古文小說，唐人裴鉶有《傳奇》六卷。宋人吳自牧《夢粱錄》卷二十「妓樂」條云：「說唱諸宮調，昨汴京有孔三傳編成傳奇、靈怪，入曲說唱。」同前註。〔宋〕周密《武林舊事》（上海：古典文學出版社，一九五七年），卷六「諸色伎藝人」條有「諸宮調（傳奇）」高郎婦等四人，則用指說唱諸宮調。（頁四五九）元人鍾嗣成《錄鬼簿》所著錄均為北曲雜劇，而皆稱之為傳奇，如云：「前輩已死名公才人，有所編傳奇行於世者。」則又用來指稱北曲雜劇。

之別，不禁使我們聯想到一樣是「北曲雜劇」，而時代在前的「雜劇」，至元以後的「雜劇」相對的就是「新雜劇」；因為王實甫、張時起都是「前輩已死名公才人，有所編傳奇行於世者」 ⑥ ，生存年代較早，其所著跨越「么末」與「雜劇」，故能兼備「舊傳奇」與「新雜劇」之創作；而岳伯川《錄鬼簿》置於「前輩已死名公才人」 ⑦ 之末，秦簡夫置於「方今才人相知者」 ⑧ 之前，其年輩較晚，故但云「新雜劇」。而元無名氏《藍采和》第四折【七弟兄】 ⑨ 有「舊么麼院本我須知」，「么麼院本」被稱為「舊」，也可以和「新雜劇」之「新」對比，顯現其有前後之分。

而「北曲雜劇」之所以前後有「舊么末」與「新雜劇」之分，緣故應是：「么末」以其如上文所云有諸多異名同實之現象，且命名質樸鄙俚，可知其起自民間；而到了中統、至元間，已改稱為雜劇，如宋金雜劇一般，

〔《小孫屠》為《永樂大典》戲文三種之一，其開場云：「後行子弟，不知敷演甚傳奇？（眾應）《遭盆吊沒興小孫屠》。」又戲文三種之一《宦門子弟錯立身》第五出所云「這時行的傳奇」，見錢南揚校注：《永樂大典戲文三種校注》（臺北：華正書局，一九八二年），頁二五七、二三一。而《琵琶記》開場亦云：「論傳奇，樂人易」，見〔元〕高明著，錢南揚校注：《元本琵琶記校注》（上海：上海古籍出版社，一九八○年），頁一。則南曲戲文也自稱傳奇。綜此可見「傳奇」一詞實出自裝鋪，因其小說內容曲折，奇人奇事，引人入勝，故以為名；而後世之諸宮調、北曲雜劇、南曲戲文，就內容情味而言，實與之相似，故亦沿用為名。〕

⑥ 〔元〕鍾嗣成《錄鬼簿》，《中國古典戲曲論著集成》第二冊，頁一○九—一一○、一一二—一一三。

⑦ 〔元〕鍾嗣成《錄鬼簿》，《中國古典戲曲論著集成》第二冊，頁一一五。

⑧ 〔元〕鍾嗣成《錄鬼簿》，《中國古典戲曲論著集成》第二冊，頁一三一。

⑨ 〔元〕無名氏：《藍采和》，收入隋樹森編：《元曲選外編》，頁九八○。

取得一代表劇種的地位。同時也進入大盛期。而著者未刊稿《北曲雜劇源生與流布之「六大中心」及其作家作品簡述》考述「汴京」、「大都」、「平陽」、「真定」、「東平」、「杭州」等，所以能夠為「雜劇中心」的原因和情況，除「汴京雜劇」實為雜劇發祥地在今河南之外，認為至元之前，六大中心之「大都雜劇」在今北京、「平陽雜劇」在山西、「真定雜劇」在河北、「東平雜劇」在山東，均屬北方，都是商旅昌盛、人文發達之地。作家作品總數最多，名家名作如林，元雜劇於此時在北方稱「大盛」，應當之無愧。這也可以說明「雜劇」之名何以始見於胡祇遹仕宦活躍的至元年間，而此時的關漢卿也才有「雜劇班頭」之稱的緣故。

至於此時期的「舊么末」和「新雜劇」所以能躋上「大盛」的原因，學者有種種揣測和說法，而著者以為有三個重要的原因：其一是「北曲雜劇」較之宋金雜劇院本，以其體製規律、內容思想、文學藝術技法而言，於此時均既新鮮而吸引人；大眾自是「靡然向風」；其二是如同王國維《宋元戲曲考》所云，蒙古滅金廢科舉幾近八十年，文人「彼其才力無所用，而一於詞曲發之」[70]，又如明人胡侍《真珠船》卷四「元曲」條所云：「中州人每每沉抑下僚，志不獲展，……於是以其有用之才，而一寓之乎聲歌之末，以舒其怫鬱感慨之懷。」[71] 對於前者，只要對「宋金雜劇院本」和「北曲雜劇」稍加比較，便不難索解；對於後者，則但讀馬致遠散曲及其《薦福碑》雜劇，亦不難感同身受。其三，政治黑暗、司法不公、生民悲苦，胸中有不可遏抑的鬱勃、憤懣和無奈，因而使得內容思想眾彩紛呈，諸如公案劇、水滸劇、仕宦劇、度脫劇、愛情劇等顯得多彩多姿。然而

[70]　王國維：《宋元戲曲考》，收入《王國維戲曲論文集》，頁九七。

[71]　〔明〕胡侍：《真珠船》，收入俞為民、孫蓉蓉編：《歷代曲話彙編·明代編》第一集（合肥：黃山書社，二〇〇八年），頁二〇八。

此三重要原因，雖於此時期產生極大作用，但時日既久，也難免會趨於困頓僵化，因為倘推新既不能，焉能不落入沉滯步上衰落之途。

五、大戲南北全盛期「元雜劇」

此階段時間約元成宗元貞元年至英宗至治三年（一二九五—一三二三）。

但是「元雜劇」的全盛期應從成宗元貞、大德（一二九五—一三〇七），延至武宗至大（一三〇八—一三一一）、仁宗皇慶、延祐（一三一二—一三二〇）、英宗至治（一三二一—一三二三），其間二十九年。

以下文獻可以見證：

周德清《中原音韻‧序》云：

樂府之盛、之備、之難，莫如今時。其盛，則自後搢紳及閭閻歌咏者眾。其備，則自關、鄭、白、馬一新製作，韻共守自然之音，字能通天下之語，字暢語俊，韻促音調。……諸公已矣，後學莫及。

《中原音韻》據其〈序〉與〈後序〉所署皆是「泰定甲子（一三二四）秋九日」，那正是元雜劇「既盛且備且難」，而四大家「關馬白鄭」皆已謝世而「後學莫及」之時。

又虞集（一二七二—一三四八）之〈序〉亦云：

我朝混一以來，朔南暨聲教，士大夫歌咏，必求正聲。凡所製作，皆足以鳴國家氣化之盛。自是北樂府

〔元〕周德清：《中原音韻‧序》，收入俞為民、孫蓉蓉編：《歷代曲話彙編‧唐宋元編》，頁二二九。

出，一洗東南習俗之陋。[73]

羅宗信（生卒不詳）之〈序〉更謂：[73]

國初混一，北方諸俊，新聲一作，古未有之，實治世之音也。[74]

由虞、羅二〈序〉，結合周氏〈序〉，可見元世祖至元十六年（一二七九）大一統之後，北方諸公才俊如關、馬、白、鄭的「一新製作」、「新聲一作」，必求正聲，使得雜劇「且盛且備」，「古未有之」；但自泰定甲子（一三二四）之後，之所以「諸公已矣，後學莫及」，緣故是作者已不能再像關、馬、白、鄭那樣的創作「新雜劇」，「韻共守自然之音，字能通天下之語，字暢語俊，韻促音調」虞集在〈序〉中也感慨的說：「嘗恨世之儒者，薄其事而不究心，俗工執其藝而不知理，由是文、律二者，不能兼美。」[75]也就是說，自此元雜劇轉衰矣。但在這之前的元成宗、武宗、仁宗、英宗四朝，雜劇由於名家南流，遍及全國，以杭州為中心而落地生根，杭州本地作家也蜂湧而起，雜劇因此也顯得非常風光。這從賈仲明為《錄鬼簿》所補作的【凌波仙】弔詞可以看出：

一時人物出元貞，擊壤謳歌賀太平。傳奇樂府時新令，錦排場起玉京。（弔趙子祥）

元貞、大德秀華夷，至大、皇慶錦社稷，延祐、至治承平世。養人才編傳奇，一時氣候雲集。（弔狄君厚）

樂府詞章性，傳奇么末情；考興在大德、元貞。（弔花李郎）

[73] 〔元〕虞集：《中原音韻·序》，收入俞為民、孫蓉蓉編：《歷代曲話彙編：唐宋元編》，頁二二七。

[74] 〔元〕羅宗信：《中原音韻·序》，收入俞為民、孫蓉蓉編：《歷代曲話彙編：唐宋元編》，頁二三一。

[75] 〔元〕虞集：《中原音韻·序》，收入俞為民、孫蓉蓉編：《歷代曲話彙編：唐宋元編》，頁二二八。

元貞書會李時中、馬致遠、花李郎、紅字公，四高賢合捻《黃粱夢》。（弔李時中）[76]

據此可知元末明初的賈仲明認為元成宗元貞（一二九五─一二九六）、大德（一二九七─一三○七）是元雜劇的盛世，其盛世延至武宗至大（一三○八─一三一一）、仁宗皇慶（一三一二─一三一三）、延祐（一三一四─一三二○）、英宗至治（一三二一─一三二三）。馬致遠【中呂粉蝶兒】殘套首二句云：「至治華夷，正堂堂大元朝世。」[77] 可見英宗至治間，馬致遠尚未謝世。

由此看來，元成宗元貞元年（一二九五）至英宗至治三年（一三二三）這二十九年間是雜劇的南北全盛期，「北曲雜劇」之流布遍及全國。

徐渭（一五二一─一五九三）《南詞敘錄》謂：「元初，北方雜劇流入南徼，一時靡然向風。」[78] 雖然徐氏所謂「元初」是指至元十六年（一二七九）以後，「南徼」是指以杭州為中心的江南地區；但雜劇流播江南，促使「杭州雜劇」終於成為有元一代的全盛時期，絕非一旦大一統即刻所能完成。所以賈仲明一再歌頌十五年後的「元貞、大德」的風華，才真正是事實的現象。也就是說一統之後，歷經休養生息，雜劇逐漸南流，而至元貞、大德間臻於全盛。對此，再就拙作未刊稿《北曲雜劇源生與流布之「六大中心」及其作家作品簡述》之「杭州雜劇」，除了所述的種種背景之外，單就其「作家群」一項來觀察：

其見於《錄鬼簿》卷上，其北人而下杭州者有：關漢卿（大都）、白樸（真定）、馬致遠（大都）、尚仲

❻ 以上賈仲明【凌波仙】弔詞，附於《錄鬼簿》校勘記，見《中國古典戲曲論著集成》第二冊，頁一八八、二○二、一九二、二○四。

❼ 隋樹森編：《全元散曲》，上冊，頁二七三。

❽ 〔明〕徐渭：《南詞敘錄》，《中國古典戲曲論著集成》第三冊（北京：中國戲劇出版社，一九五九年），頁二三九。

賢（真定）、張壽卿（東平）、戴善甫（真定）、侯正卿（真定）等七人。

其見於《錄鬼簿》卷下，其北人寓杭州者有：宮天挺（大名開州）、鄭光祖（平陽襄陵）、曾瑞卿（大興）、趙良弼（東平）、喬吉（太原）、吳仁卿（河北安國）、秦簡夫（大都）、張鳴善（平陽）等八人。

其見於《錄鬼簿》卷下，其隸籍或寓寓杭州者有：金仁傑、范康、沈和甫、鮑天祐、陳以仁、睢景臣（自揚寓杭）、周文質（建德寓杭）、屈子敬、蕭德祥、陸登善（自揚寓杭）、朱凱、王曄、王仲元等十三人。

以上總計二十八人，地兼南北，四大家關、馬、白、鄭皆南下活躍其中，雜劇至此方可謂「全盛」；而其籍隸杭州者亦有十一人，則雜劇顯然已在杭州扎根，中心南移。

在這裡要補充說明的是：季國平《元雜劇發展史》，謂至元一統後，雜劇南流所途經之揚州，為「雜劇在南方最早的興盛地」，也是「南流雜劇最初的集散地」。[79] 他舉喬吉《揚州夢》雜劇對揚州繁華的描寫，作為雜劇興盛的背景，所以傑出表演藝術家珠簾秀曾活躍其間；南下雜劇作家如白樸與揚州有密切關係；關漢卿、馬致遠、尚仲賢與揚州也都有跡象可尋；侯克中南下江淮，足跡遍及揚州、杭州、平江等地。狄君厚更有散套【雙調夜行船】〈揚州憶〉。所以季氏認為揚州在元朝後期，前承北方大都，後啟南方杭州兩個中心，構成雜劇藝術從北方發展到南方的重要過渡和環節。[80] 我想這樣的論述是極為可能且言之成理的，因為即使單從揚州作為江淮交通樞紐和城市繁華的背景而言，已經興盛的北曲雜劇，自然會是其重要的流播地。只是揚州比起杭州來，一不能使得雜劇既有南來的重要北方作家，二不能以揚州為籍貫的作家和僑寓的作家群，落地生根，三

⓱ 季國平：《元雜劇發展史》，頁二五五。

⓲ 季國平：《元雜劇發展史》，頁二四七─二七○。

不能和北方大都相為抗衡，形成雜劇鼎盛，相繼輝映；而且揚州比起平陽、真定、東平三地，就其所屬作家作品而言，也難與等量齊觀。；這應當是學者未將之躋於中心之列與六大中心並為「七大中心」的緣故。

至於杭州之所以能夠成為雜劇中心，季國平認為尚有一個重要原因，即《中原音韻》已成「官話、正音，天下通語」，南人乃為之學習，而便於北曲雜劇的創作[81]；鄙意則以為汴京城破之日，其士民隨高宗南下定居杭州，使杭州方言大為「中原官話化」，因之在雜劇創作上，不因語言隔閡而產生障礙，似更為切實。

六、大戲衰落期「元雜劇」

此階段時間約元泰定帝泰定元年至順帝至正二十七年（一三二四—一三六七）。

上文引虞集《中原音韻・序》已感嘆時人所作雜劇「文、律二者，不能兼美」周德清即因「後學莫及」元曲四大家關、馬、白、鄭，其歌唱每舛音乖律，乃憤而作《中原音韻》。可見元雜劇自泰定帝泰定元年（一三二四）後，歷天順帝、文宗、寧宗至順帝至正二十七年（一三六七）凡四十四年的「元末」，是北曲雜劇的衰落期。其衰落情況確如靜安所云作者、作品俱罕，「無足觀」，如果我們據賈仲明《錄鬼簿續編》[82]所錄而扣至其衰落情況不必如靜安先生所云，遲至元順帝至正（一三四一—一三六七）年間。

除「明初十六子」，則得作者作品如下：其為北方而寓杭者有：鍾嗣成（開封，七種俱佚）、丁野夫（西域，

[81] 季國平：《元雜劇發展史》，頁二七八—二八一。

[82] 著者有〈《錄鬼簿續編》應是賈仲明所作〉，《戲曲研究》第九一輯（二〇一四年八月），頁二一〇—二二一。

五種俱佚）、郊仲誼（隴右，三種俱佚）。其為籍隸杭州或南人寓杭者有：汪元亨（饒州，三種俱佚）、陸進

之（嘉禾，二種俱佚）、李士英（三種俱佚）、須子壽（二種俱佚）。其為南人者有：趙慶善（饒州樂平，四種

俱佚）、汪勉之（慶元，一種俱佚）、金文質（湖州，三種俱佚）、陳伯將（無錫，一種佚）、陶國英（晉陵，

一種佚）、詹時雨（福建，一種存）；計得作家十三人，作品三十六種僅存一種；而其中郊仲誼、陸進之，為

賈氏知交，可能由元入明。其他有作品傳世者有羅本、高茂卿、劉君錫、黃元吉四人，但皆已入明，屬明初作

家之列。則據此亦可概見，雜劇在元末四十餘年間之衰落景況。

學者於是從社會、政治、藝術等方面去探討元末雜劇衰落的種種原因，對此寧宗一等所編著《元雜劇研究

概述·關於衰落原因的研究》所擇取之諸家論述，已頗為詳盡㉝，季國平《元雜劇發展史》對諸家看法也有所

評論㉞，廖奔《中國戲曲發展史·北雜劇的形成》亦有其看法。㉟諸家皆言之成理；但著者認為，若論其關鍵

性之主要原因，實由於北雜劇本身之外在結構「體製規律」過分拘泥刻板所產生的結果。

如上文所云，北曲雜劇的根源是「院本」，那只是以淨腳散說藉其滑稽以娛樂觀眾的小戲群。無論文學和

藝術都很簡陋，難於傳達社會群象、人生百態，使人感動而有所省思；而一旦發展成為大戲，其情節之曲折引

人入勝，歌唱之悅耳陶人心靈；雖其成立之時令人既新且奇，發展鼎盛之際教人趨之若鶩；但當其時日既久，

相沿成習，既未能推陳，亦未能出新，其謹嚴之體製規律，不禁令人逐漸感到滯礙僵化，成為藝術技法極端的

㉝ 寧宗一、陸林、田桂民編：《元雜劇研究概述》，頁一四○—一五○。

㉞ 季國平：《元雜劇發展史》，頁四三二—四四○。

㉟ 廖奔：《中國戲曲發展史》，第二冊，頁四三一—四四四。

束縛，乃如虞集〈葉宋英自度曲譜序〉所云：

近世士大夫號稱能樂府者，皆依約舊譜，倣其平仄，綴緝成章，徒諧俚耳則可，乃若文章之高者又皆率意為之，不可叶諸律，不顧也。⑧⑥

可見這時的作家，或局拘於依樣畫葫蘆，或舛格如脫轄之驥；再也沒有如盛時揮灑格律自如之能，焉能產生莽爽天然之氣。於是原本可以馳騁由心的種種體製框架，便衍生出了這樣的現象：

第一，由於限定四折，於是關目的安排和推展，便形成了起承轉合的刻板形式；也就是說，劇情的發展是採取單線展延式的，沒有逆轉也沒有懸宕。

第二，由於限定一人獨唱，作者筆力因而只能集中此人，其他腳色遂無從表現，有時劇中主要人物卻不任唱，而改由其他次要人物，因而顯得本末倒置，喧賓奪主；又有時為湊足套式，只好唱些不必要的曲文，不止因之有拖沓蛇足之感，而且也教人昏昏欲睡。北雜劇的搬演，雖然折間插入其他技藝，主唱者可以休息，但四大套北曲出自一人之口，單調之外，亦感氣力難支。

第三，北劇曲調雖各具聲情，但套式變動不大；雖然由於唱辭不同，語言旋律可以變化，但終不免刻板之失。

第四，北劇四折間插入爨弄吹打等技藝演出，也就是說其搬演過程尚保持宋金雜劇院本各段獨立演出之模式，並非一氣連鎖演完；因此其情節過脈不免斷續割裂，這種搬演情況，至明萬曆間尚且如此；此外如戰爭、

⑧⑥〔元〕虞集：《道園學古錄》，收入王雲五主編：《萬有文庫》第二集七百種（上海：商務印書館，一九三七年），卷三一，頁五四七。

狩獵之大場面，均以「探子出關目」，顯示其武術雜技尚游離於折間劇外，但作調劑，未能融入劇情之中，其技法猶有待於並時或後來之劇種。

大抵說來，北曲雜劇這樣的戲曲形式事實上是在金院本的基礎之上，結合了詞曲系與詩讚系說唱文學，將敘事體改作代言體，發展而完成的劇種，由於傳統包袱太重，受到說唱文學藝術的影響太深，所以其結構、排場實在不易生動，只能以文字見長，因而其戲曲藝術之提升與發展，則有待於明清傳奇、南雜劇了。

就因為這些現象，若較諸並時南方從民間逐漸抬頭的「南曲戲文」之表演藝術，實在是「相形見絀」；何況在作家作品上，南曲戲文之「荊劉拜殺」四大傳奇，尤其是高明《琵琶記》，除當時已膾炙人口之無名氏《北西廂》外❽，又豈是同時之北曲雜劇作家作品所能望其項背者；若此，北曲雜劇焉能不逐漸由盛轉衰？我想這才是元雜劇自泰定帝以後日趨衰落的主要原因；其他或政治黑暗腐敗，或社會動亂不安，或恢復科舉文人心思轉向等等，不過是其次要的背景因素而已。

七、大戲餘勢期「明初北曲雜劇」

此階段時間約明太祖洪武元年至憲宗成化二十三年（一三六八―一四八七）。

❽ 著者有《今本《北西廂》綜論──作者問題及其藍本、藝術、文學之探討》，《文與哲》三三期（二〇一八年十二月），頁一―六四，論證其作者當為元中葉成宗元貞、大德後無名氏之作品；其所以體製擴大為五本二十一折，當受並時之南曲戲文及無名氏《張珙西廂記》之影響；其後元明間楊訥《西遊記》六本二十四折，則應受今本《北西廂》之啟示而仿作。詳見本編第拾參章。

就明代雜劇演進的態勢而言,其初期很長,含憲宗成化以前(一三六八—一四八七)一百二十年之間。其開國之初,如同元末,南戲北劇並行。但北雜劇雖衰,論勢力猶凌駕逐漸崛起的南戲文之上。《永樂大典》卷五十四〈二質韻〉著錄北雜劇目一百二十本,卷三十七〈三末韻〉著錄南戲文才三十四本。周憲王《香囊怨》,劉盼春向客人陸源、周恭數她所記得的「清新傳奇」,她一口氣就數出了北雜劇三十二本;而這時的南戲文除了元末流傳下來的「荊劉拜殺」和《琵琶記》外,更找不出什麼有名氏的作家和作品;而北雜劇則有由元入明的「十六子」和寧獻王朱權和周憲王朱有燉活動其間,另外無名氏的作品也占了很大的分量。因此,明初的劇壇仍以北雜劇為主,它保持著元代的餘勢。

但是,十六子既都是由元入明,宣德間,北雜劇作者只有寧周二王,英宗正統四年(一四三九)周憲王去世後,直到憲宗成化末(一四八七)五十年間,北雜劇沒有一個有名氏作家,就是南戲文也只有一個作《伍倫全備記》的丘濬。這種現象,何良俊《曲論》認為是「祖宗開國,尊崇儒術,士大夫恥留心辭曲,雜劇與舊戲文本,皆不傳,世人不得盡見。雖教坊有能搬演者,然古調既不諧於俗耳,南人又不知北音,聽者即〔既〕不喜,則習者亦漸少。」❽❽,如此加上明太祖《大明律》規定雜劇、戲文只能妝扮神仙道扮及義夫節婦、孝子順孫勸人為善者,而對於扮演歷代帝王后妃、忠臣烈士、先聖先賢則予以禁止,「違者杖一百;官民之家,容令妝扮者與同罪。」❽❾ 到了成祖,更嚴厲的執行他父親這項律令,「但有褻瀆帝王聖賢之詞曲、駕頭雜劇,非律

❽❽ 〔明〕何良俊:《曲論》,《中國古典戲曲論著集成》第四冊(北京:中國戲劇出版社,一九五九年),頁六。

❽❾ 〔明〕佚名:《大明律講解》,楊一凡編:《中國律學文獻》第一輯第四冊(哈爾濱:黑龍江人民出版社,二〇〇四年),頁四六八—四六九。

所該載者，敢有收藏、傳誦、印賣，一時拏送法司究治。奉旨，但這等詞曲，出榜後，限他五日都要乾淨將赴官燒毀了。敢有收藏的，全家殺了。」

戲曲限制到成為宣傳宗教、道德的工具，比起元代雜劇盛時自由發展的恢宏氣魄，自然要萎縮退化了。而宣宗宣德三年（一四二八），左都御史顧佐奏禁官府筵宴用官妓。[90] 這樣的嚴刑峻法，不止作者廢筆、演員畏縮，就是觀眾也裹足不前。[91] 樂戶妓女為戲曲的主要演員，這一禁，對戲曲自是嚴重打擊；也因此，席間用變童「小唱」，就應運而生了。[92] 有了這三點原因，兼以英宗不喜好戲曲[93]，那麼這時期有名氏作家稀少和正統、成化五十年間戲曲界之消沉就很自然了。

北劇、南戲自元世祖大一統之後，自然會產生彼此交融的現象：於南戲自元代後期開始，經由北曲化、文士化、崑腔化，至嘉靖末葉「三化」已成，而產生以南戲為母體之南北混血新劇種，是為「傳奇」；北劇亦自

[90]〔明〕顧起元著，陳稼禾點校：《客座贅語》（北京：中華書局，一九八七年），卷一○，頁三四七—三四八。

[91]〔明〕沈德符：《萬曆野獲編》（北京：中華書局，一九九七年），補遺卷三，〈禁歌妓〉，頁六七五。〔明〕崔銑：《後渠識》，《中國野史集成》第三七冊（成都：巴蜀書社，一九九三年），頁七六。〔清〕徐開任輯：《明名臣言行錄》，收入《明代傳記資料叢刊》第一輯第二冊（北京：北京圖書館出版社，二〇〇八年），卷一九，〈都御史顧端肅公佐〉：「宣德三年，臣僚奢縱，御史多貪淫不法，……通政使顧佐，歷內外臺，……又禁用歌妓，糾正百僚，朝綱大振。」（頁八一九，總頁一五一七）

[92]〔明〕沈德符：《萬曆野獲編》，卷二四，〈小唱〉、〈男色之靡〉，頁六二二—六二三；卷二五，〈南北散套〉，頁六四○。

[93]〔明〕沈德符：《萬曆野獲編》，卷一，〈釋樂工夷婦〉，頁一五。〔明〕都穆：《都公譚纂》，收入嚴一萍輯：《百部叢書集成》第五一三冊（臺北：藝文印書館，一九六六年），卷下，頁三四。

元代後期開始，經由文士化、南曲化、崑腔化，至嘉靖末葉「三化」已成，而產生以北劇為母體之南北混血新劇種，是為「南雜劇」。著者對此有〈論說「戲曲劇種」〉、〈再探戲文和傳奇的分野及其質變過程〉[94]、《明雜劇概論》等詳論其事。

結語

總結上述，可見前輩時賢之論說「北曲雜劇」之分期發展，由於史料過分殘缺，大多只能如王國維那樣憑藉《錄鬼簿》揣摩，而有「三期」、「兩期」之說。著者則以為，「北曲雜劇」之分期，實與其源生發展之演進史相表裡；乃從其不同之名稱，考其前後序列及各類別所具之義涵，從而獲得如此結論：1.「院本」為「北曲雜劇」淵源由生之「小戲群」階段。2.「院么」為由「院本」以淨腳滑稽散說為主，轉型發展為以末色歌唱為主，將過渡為大戲之階段。3.「院么」進一步將「院么」之兩段，結合其前後獨立之兩段為四段起承轉合一體之新劇體，至此已屬「大戲」階段，仍以末色主唱為標竿，以其形成民間，因用俗語，而有名異實同之各種稱呼，而歸結為較通行之「么末」。4.「雜劇」乃繼宋金雜劇之「雜劇」而為名，以其至元十六年之後，「么末」流播南北，已實質為有元一代之代表性戲曲劇種，故比照宋金雜劇之為名，而稱之為「新雜劇」或「元雜

[94] 曾永義：〈論說「戲曲劇種」〉，《語文、情性、義理——中國文學的多層面探討國際學術會議論文集》（臺北：臺灣大學中國文學系，一九九六年），頁三二五—三四八；收入曾永義：《論說戲曲》，頁二三九—二八五。曾永義：〈再探戲文和傳奇的分野及其質變過程〉，《臺大中文學報》第二〇期（二〇〇四年六月），頁八七—一三〇；又收入曾永義：《戲曲與歌劇》（臺北：國家出版社，二〇〇四年），頁七九—一三二。

劇」。所以「么末」事實上已為發展完成之「北曲雜劇」在民間或菊壇通行之名。5.北曲雜劇、北雜劇、北劇這三個名稱，則是相對淵源於溫州的南曲戲文、南戲文、南戲而言的；也從中可以對比說明其間的差異和彼此消長的關係。

因此，若以「北曲雜劇」演進史之階段來作為分期的依據，則有以下七期：

1. 小戲群源生期「金院本」：約宋寧宗嘉定二年、金衛紹王大安元年（一二○九）之前。

2. 小戲發展轉型過渡大戲期「金院么」：約宋寧宗嘉定二年、金衛紹王大安元年（一二○九）前後。

3. 大戲形成始興期「金蒙么末」：約宋寧宗嘉定七年、蒙古成吉思汗九年、金宣宗貞祐二年（一二一四）之後，元世祖中統元年（一二六○）之前。

4. 北方大戲大盛期「蒙元么末與元雜劇」：約元世祖中統元年（一二六○）至至元三十一年（一二九四）。

5. 大戲南北全盛期「元雜劇」：約元成宗元貞元年（一二九五）至英宗至治三年（一三二三）。

6. 大戲衰落期「元雜劇」：約元泰定帝泰定元年（一三二四）至順帝至正二十七年（一三六七）。

7. 大戲餘勢期「明初北曲雜劇」：明太祖洪武元年（一三六八）至憲宗成化二十三年（一四八七）。

以上所分的七期中，屬於「元雜劇」的，事實上也只有其第四、五、六三期；而這「元雜劇」三期之說，與上文所列敘之季國平、廖奔最為接近，而與徐扶明亦頗為近似。但由於本人在「元雜劇」之前，更有「院本」、「院么」兩期；此二期之論述，乃一方面可以說明其源生之根本，一方面也可以解除歷來對「元雜劇」何以關漢卿等一開始，就體製完備，達到非常興盛之疑；原來是因為其先前有轉型與過渡的「院么」和在民間形成的「么末」推波助瀾之故，；而由其最後又有一期為「北曲雜劇」之餘勢餘波，乃能有首有尾的呈現「北曲雜劇」的整個演進史。至於「元雜劇」本身的「三期」，其前二期實為「北方大盛期」、「南北全盛期」所峙立的兩

個「北曲雜劇」峰巒;其「北方大盛期」具體的見諸其發祥地汴京(開封),及其流播地大都(北京)、真定(河北)、東平(山東)、平陽(山西)等五個中心;其「南北全盛期」則因大一統後雜劇南流薈萃杭州,而與北方相互輝映,至此雜劇遍及南北,臻於「全盛」。但由於北方作者多自民間之書會才人,其所生發者,自是莽爽質樸與機趣縱橫;而其南北遍行兼具者,因能交融交化,但亦因此沾染甚至沉溺南方之柔靡綺麗與板滯典重;也因此其「全盛」實已如日中見昃,快速的往下衰落。也因此,此七期之劃分,實可以全面的觀照到「北曲雜劇」,由院本源生,么轉型過渡,么末形成,北方么末、雜劇大盛,南北雜劇全盛、衰落,以及餘勢蕩漾的整個歷程。

而由於本文的分期之說,又可以解決戲曲史的三個問題:其一,北曲雜劇之產生,根源金院本,其地在汴京而非燕京。其二,北曲雜劇關、馬一出,其體製規律既已如此完整,內容已如此豐富,藝術已頗為講究,其故乃在於早在民間已有院么與么末之前奏與醞釀。其三,元雜劇之興盛情況,實有金蒙么末之始興、北方蒙元么末與元雜劇之大盛與貞元、至治間之南北全盛三階段。

至於各階段的時間跨度,不過是著者在比較「科學」的考述之後,以較可信的時間點作為定位,所推出較為適當的時間跨度,目的只在幫助讀者易於掌握其源生演進之階段概念而已。因為其間不只「斷簡殘編」,沒有確實可據的資料可以考證年代;而且其時期與時期之間,本來就根本沒有絕然判別的分野,如此則又焉能有準確的時間跨度。讀者鑑之。

第貳章　蒙元北曲雜劇之背景

一、蒙元之政治社會

中國歷史上，異族侵略中國是司空見慣的事，如周代的獫狁，秦漢的匈奴，六朝的五胡，唐朝的回紇、吐蕃，北宋的契丹、遼、金，但它們頂多只占領半個中國，長江天塹所屏障的南方半壁江山始終是漢族的天下。前秦苻堅的大軍雖然誇說「投鞭斷流」，但淝水一戰，「風聲鶴唳」，被謝玄一鼓擊破；金主亮也耀武揚威的要「立馬吳山第一峯」，而采石之役，更被虞允文打得落花流水。也就是說，他們想要統一中國，只是一場迷夢而已。

可是十三世紀初，精於騎射、勇武好戰的蒙古人崛起於塞外沙漠之地，成吉思汗併吞了大漠南北諸部落，舉兵南下，奪取了金的黃河以北之地，再揮兵西征，由中亞西亞直搗俄羅斯，凱旋東歸時，也順便把西夏滅了。成吉思汗的兒子窩闊台（即元太宗），更在西元一二三四年，完成了滅金的大業。從此偏安江左的南宋，便直接面對強大的敵人，稱臣納貢，極妥協委曲之能事，如此苟延殘喘了四十二年，元世祖忽必烈竟舉兵南下，於西元一二七八年攻陷臨安（南宋的首都，今杭州），擄走恭帝，把宋朝的殘兵敗將逼到廣東崖山；次年陸秀

夫負著帝昺投海殉國，結束了宋朝三百二十年的命運。

這是漢民族的第一次亡國，其呼天搶地、椎心泣血的慘痛不難想見。汪元量（一二四一—一三一七後）〈送琴師毛敏仲北行〉一詩說到元兵攻陷臨安的事：

西塞山前日落處，北關門外雨來天。南人墮淚北人笑，臣甫低頭拜杜鵑。❶

破巢之下，焉有完卵；亡國之痛，豈無家亡之悲；遺民的血淚，那堪更對寇仇的獰笑！於是有「三秋桂子，十里荷花」的臨安，開始有了無數的蒙古人、色目人（即最先被蒙古人征服的西域人），乃至所謂的「漢人」（指原在北方被金統治的人）來居住了，而大宋的順民，就成為「四民」之末，被稱為「南人」了。盧陵人鄧剡（一二三二—一三○三）有一首〈賦鷓鴣〉詩：

行不得也哥哥！瘦妻弱子羸犉駄，天長地闊多網羅。南音漸少北語多，肉飛不起可奈何。行不得也哥哥！❷

這真是一幅遺民的血淚圖，心中的悲哀與怨毒，溢於言表。人生天地，就必須行路天地，路途再荊棘、再坎坷，也得往前行走，否則豈能稱為「生活」？可是鄧剡劈頭第一句就說：「行不得也哥哥」，那不是鷓鴣鳥的啼聲，而是他不可遏抑的呼喊！「瘦妻」、「弱子」、「羸犉」，由一個「駄」字所結合起來的形象，多麼教人慘不

這是漢民族的第一次亡國，結束了宋朝三百二十年的命運。

西塞山前日落下的，不是紅紅的太陽，而是整個黯然無光的宋朝；北關門外飛天而至的，不是及時的甘霖，而是挾著腥風的血雨。

❶〔宋〕汪元量：〈送琴師毛敏仲北行〉，胡才甫校注：《汪元量集校注》（杭州：浙江古籍出版社，二○一二年），頁五三。

❷〔宋〕鄧剡所著《續宋書》、《德祐日記》、《填海錄》、《東海集》、《詞林紀事》等書，均已失傳。今存《中齋集》詞集一卷行世。鄧剡〈賦鷓鴣〉詩，見〔元〕陶宗儀：《南村輟耕錄》，卷五，「鄧中齋」，頁五六。

忍睹。人生的天地，原來是又長又闊，可以自由翱翔、自在驅馳的，而今已布滿網羅；縱使人、獸同時饑餓將

死，網羅又怎能被你逃過！推究其故，正是因為「南音漸少北語多」，在敵人鐵蹄下，民族慘烈的被殺害，文

化肆意的被摧毀；可恨的是自己畢竟是凡夫俗子，血肉之軀，何來有彩鳳雙翼、沖雲霄、絕塵世，「行不得也

哥哥」，徒喚奈何！❸

宋子貞（一一八五—一二六六）〈中書令耶律公神道碑〉中說道：

> 自太祖西征之後，倉廩府庫，無斗粟尺帛。而中使別迭等僉言：「雖得漢人，亦無所用，不若盡去之，
> 使草木暢茂，以為牧地。」公即前曰：「夫以天下之廣，四海之富，何求而不得，但不為耳，何名無用
> 哉！」❸

耶律公就是耶律楚材，元太宗時，官中書令，也就是宰相，他非常有學問，非常受到寵任。如果不是他那幾句

話，那麼中原一帶就要變成大牧場了。由此也可以看出，像別迭那一類呆頭笨腦、教人不值一笑的蒙古人，正

復不少。他們只知道穿廬乳酪、馳馬彎弓，他們哪裡知道農耕織作、揖讓進退。他們只懂得擺出征服者架勢，

為所欲為。；他們哪裡真懂得被征服者的情感，從而去汲取他們優美的文化。他們發掘南宋諸帝的陵寢，焚其

屍、揚其灰；他們掠奪庶民百姓的財產，占人妻、淫人女。

元雜劇無名氏《魯齋郎》，其中魯齋郎說到他自己的為人：

> 花花太歲為第一，浪子喪門再沒雙。街市小民聞吾怕，則我是權豪勢要魯齋郎。……小官嫌官小不做，

❸〔元〕宋子貞：〈中書令耶律公神道碑〉，收入〔元〕蘇天爵編：《元文類》（北京：商務印書館，一九三六年），卷
五七，頁八三二。

嫌馬瘦不騎，但行處引的是花腿閒漢，彈弓粘竿，賊兒小鷂。每日價飛鷹走犬，街市閒行。但見人家好

的玩器，怎麼他倒有，我倒無，我則借他，玩看了，第四日便還他，也不壞了他的。人家有那駿馬雕

鞍，我使人牽來，則騎三日，第四日便還他，也不壞了他的。我是個本分的人！④

像這樣一個「本分的人」，絕不是任何時代的地痞流氓所能比擬的，他雖不做官、不騎馬，但身分非常特殊，

即以「幼習儒業，後進身為吏」的張珪，在地方上是「誰不知我張珪名兒」，然而一聽說被告強占民婦的就是

魯齋郎，便連忙掩了口，唱道：

仙呂【端正好】被論人有勢權，原告人無門下。你便不良會、可跳塔輪鍘，那一個官司敢把勾頭押。題起他

名兒也怕。

【么篇】你不如休和他爭，忍氣吞聲罷。別尋個家中寶、省力的渾家，說那個魯齋郎膽有天來大。他為臣，

不守法；將官府，敢欺壓；將妻女，敢奪拿；將百姓，敢蹅踏；赤緊的他官職大的忒稀詫。⑤

說他「官職大的忒稀詫」，卻始終不明白究竟是個什麼官，這除了活是個蒙古或色目人的嘴臉，還有什麼能取

代的？像戲曲和小說之類的通俗文學，雖然不是「正史」，但往往是當時政治社會最真實的寫照，所以魯齋郎

並不是戲曲人物，而是元代蒙古、色目人的模樣。

④〔元〕無名氏：《包待制智斬魯齋郎》，收入〔明〕臧晉叔編：《元曲選》，頁八四二。臧晉叔編《元曲選》，作「關漢卿《包
待制智斬魯齋郎》」，據鄭師因百《元劇作者質疑》，定為無名氏作。原載《大陸雜誌》特刊第一輯（上）（一九五二
年七月），頁二三五－二四〇；收入鄭騫：《景午叢編》上編，頁三一七－三三五；《鄭騫戲曲論集》（臺北：國家出版社，
二〇一二年），頁一二一－一三三。本文引述據《鄭騫戲曲論集》。

⑤〔元〕關漢卿：《包待制智斬魯齋郎》，收入〔明〕臧晉叔編：《元曲選》，頁八四四。

我們再就皇皇昭告天下的法令，來印證元代種族的不平等，《元史》卷七〈本紀第七・世祖四〉⋯⋯

至元九年（一二七二）五月，⋯⋯禁漢人聚眾與蒙古人鬥毆。

《元史》卷一百零五〈刑法志四・鬥毆〉⋯⋯

諸蒙古人與漢人爭，毆漢人，漢人勿還報，許訴於有司。[6]

看樣子，漢人只有被毆的分了，因為「訴於有司」，恐怕更挨一頓毒打。〈刑法志四〉又規定「諸殺人者死，仍於家屬徵燒埋銀五十兩給苦主」，但如果是「諸蒙古人因爭及醉毆死漢人者」，卻只有「斷罰出征」和「全徵燒埋銀」，漢人的「命」，顯而易見，是微不足道的。至於吏治呢？

我們且看看關漢卿的《竇娥冤》，寫的是張驢兒和他父親仗著對蔡婆有救命之恩，要圖謀蔡婆、竇娥婆媳倆為妻，張驢兒設計以毒藥殺死蔡婆，卻誤殺他自己的父親，反誣竇娥是兇手，一狀告到官府。且看這戲中的官府：

（淨扮孤引祗候上，詩云）我做官人勝別人，告狀來的要金銀。若是上司當刷卷，在家推病不出門。下官楚州太守桃杌是也。今早升廳坐衙，左右，喝攛廂。

（祗候么喝科）

（張驢兒拖正旦、卜兒上，云）告狀，告狀！

（祗候云）拏過來。

（做跪見，孤亦跪科，云）請起。

[6] 以上兩條引文見〔明〕宋濂等⋯《元史》（北京：中華書局，一九七六年），頁一四一、二六七三。

（祗候云）相公，他是告狀的，怎生跪著他？

（孤云）你不知道，但來告狀的，就是我衣食父母。❼

這雖然是戲劇中淨丑滑稽詼諧的「插科打諢」，但我們如果拿來和周密《癸辛雜識別集上》記惡僧祖傑一案對看的話，不難相信，這正是元代那些不學無術、胡塗透頂，而卻執掌刑名，見錢眼開的蒙古官吏的寫照。陶宗儀《輟耕錄》「醉太平小令」條云：

堂堂大元，姦佞專權，開河變鈔禍根源。惹紅巾萬千。官法濫刑法重黎民怨。人喫人鈔買鈔何曾見，賊做官官做賊混愚賢。哀哉可憐。

右【醉太平】小令一闋，不知誰所造。自京師以至江南，人人能道之。古人多取里巷之歌謠者，以其有關於世教也。今此數語，切中時病，故錄之，以俟采民風者焉。❽

再看蔣一葵（生卒不詳，萬曆間人）《堯山堂外紀》的一段記載：

至正間，上下以墨為政，風紀之司，贓污狼藉。是時金鼓音節，迎送廉訪司官則用二聲鼓一聲鑼。強盜則用一聲鼓一聲鑼。有輕薄子為詩嘲曰：「解賊一金並一鼓，迎官兩鼓一聲鑼。金鼓看來都一樣，官人與賊不爭多。」❾

這一詩一曲所諷刺的，雖然都是針對元順帝至正間的時弊，但其實是「開國已然，於今為烈」，在人民的心目

❼ 〔元〕關漢卿：《感天動地竇娥冤》，收入〔明〕臧晉叔編：《元曲選》，頁一五〇七。

❽ 〔元〕陶宗儀：《南村輟耕錄》，卷二三，頁二八三。

❾ 〔明〕蔣一葵：《堯山堂外紀》，收入《四庫全書存目叢書》子部雜家類第一四八冊（濟南：齊魯書社，一九九五年據北京大學圖書館藏明萬曆刻本影印），卷七四，〈元‧順帝妥歡帖睦爾〉，頁二一，總頁二六〇。

中，官吏和盜賊居然沒有分別，甚至於官吏更是個明目張膽的盜賊，那麼其為害之酷烈，較之盜賊，就尤有過之而無不及了。我們拿些史料來作為印證。《元典章》卷二〈聖政一·肅臺綱〉：

至元三十一年（一二九四）七月，欽奉聖旨節文……凡軍民士庶諸色戶計，所在官司不務存心撫治，以致軍民困苦，或冤滯不為審理，及官員侵盜欺誑，污濫不法，若此之類，肅政廉訪司、監察御史有能用心糾察，量加遷賞。❿

同卷〈止貢獻〉：

庚申年（一三二〇）四月初六日，詔書內一款節該：開國以來，庶事草創，既無俸祿以養廉，故縱賄賂而為盡。⓫

又卷三〈聖政二·均賦役〉：

庚申年四月初六日，欽奉詔書內一款，……加之濫官污吏夤緣侵漁，科斂則務求羨餘，輸納則暗加折耗，以致淫刑虐政，暴斂急徵。⓬

可見元代的貪官污吏，多如牛毛。

而《元史·成宗紀四》大德七年所載，更舉出了一分具體的統計：

七道奉使宣撫所罷贓污官吏凡一萬八千四百七十三人，贓四萬五千八百六十五紋，審冤獄五千一百七十

❿ 陳高華等點校：《大元聖政國朝典章》（天津：天津古籍出版社，二〇一一年），卷二，頁三五。

⓫ 陳高華等點校：《大元聖政國朝典章》，頁七〇。

⓬ 陳高華等點校：《大元聖政國朝典章》，頁七一。

六事。❸

本來道德是用以維繫人心，法律是用以制裁惡徒，但在亂世裡，法律蕩然，道德淪喪，在為非作歹的權豪勢要眼中，更無法律、道德可言。也因此，人世間便失去了公理：升斗小民，只有任由權豪勢要剝削宰割；本分善良的百姓，只有任由流氓惡棍欺凌壓迫。人世間充滿了大大小小的冤屈，壓抑了形形色色的悲憤；於是強力者鋌而走險，柔弱者只好借古人酒杯澆自家塊壘，希企有一位像包拯、王翛然、錢可那樣不畏強悍而專和權豪勢要作對的清官，出來為他們主持正義，鋤姦去惡。如果找不到這樣一位清官，那麼像張鼎那樣明白守正、不辭艱苦的將含冤負屈的百姓解救出來的吏目也可以。但是，在異族的鐵蹄下，究竟沒有這樣的清官和吏目。於是等而下之，只好期待梁山泊那樣的英雄好漢，來替他們報仇雪恨，痛快人心。可是梁山的英雄也只是可遇不可求，於是乎又等而下之，只有寄託於冥冥之中的鬼神來主持公道了。這種情形真是每下愈況，愈下愈悲，而這正是反映元代政治社會的雜劇中公案劇、綠林劇，以及許多鬼魂報冤劇的時代背景。我們透過了元雜劇，似乎聽到了許許多多無助的痛苦呼號。「柔軟莫過溪澗水，到了不平地上也高聲。」❹

正宮【端正好】沒來由犯王法，不隄防遭刑憲，叫聲屈、動地驚天。頃刻間遊魂先赴森羅殿，怎不將天地也生埋怨。

【滾繡球】有日月朝暮懸，有鬼神掌著生死權，天地也！只合把、清濁分辨，可怎生糊突了、盜跖顏淵：為善的受貧窮、更命短，造惡的享富貴、又壽延。天地也！做得個、怕硬欺軟，卻原來也這般、順水推船。

❸〔明〕宋濂等：《元史》，卷二一一，頁四五六。

❹〔元〕無名氏：《包待制陳州糶米》，收入〔明〕臧晉叔編：《元曲選》，第一折【混江龍】，頁三六。

地也！你不分好歹何為地？天也！你錯勘賢愚枉做天！哎！只落得兩淚漣漣。[15]

這是竇娥被綁赴法場時所唱的兩支曲子，胸中的無限冤屈，萬般無奈，就好像被壓抑了千年萬年的火山，突然的爆發出來。在那黑暗的社會裡，人已不足尤，而那分辨清濁的天上日月、地上鬼神，難道也在人間惡勢力的摧殘下消聲匿跡了？否則怎會是非倒置、黑白不分呢？於是把滿腔的怨毒，訴諸於質天問地、詬地罵天了；而呼聲微微，天地茫茫，最後只落得「兩淚漣漣」！

二、蒙元文人之遭遇

庶民百姓的遭遇如此，那麼古來居為「四民」之首的士人又是如何呢？

讀書的士人一向是把科舉考試當作進身之階，君不見「十年寒窗無人問，一舉成名天下知」、君不見「春風得意馬蹄疾，一日看盡長安花」，他們對於那「白衣卿相」的「功名事業」是多麼的熱衷愉快而終生以赴！可是在這蒙元的時代裡，自從滅金以後，僅於太宗九年（一二三七）舉行過一次，直到仁宗延祐二年（一三一五）方才恢復，其間科舉之廢置，凡七十有八年，「士之進身，皆由掾史。」而科舉即使恢復，也甚不公平。蒙古、色目人作一榜，漢人、南人作一榜；而「蒙古、色目人願試漢人、南人科目，中選者加一等注授。」[16] 這顯然含有民族的歧視。更有甚者，當時仕途廣大而繁雜，其雜亂的程度，以至於像陶宗儀《輟耕錄》

[15]〔元〕關漢卿：《感天動地竇娥冤》，收入〔明〕臧晉叔編：《元曲選》，頁一五〇九。

[16]〔清〕柯劭忞：《新元史》（臺北：藝文印書館，一九五六年），卷六四，〈志第三十一・選舉一・學校科舉〉，頁

所記載的這件事：

至正乙未（一三五五）春，中書省臣進奏，遣兵部員外郎劉謙來江南，募民補路府州司縣官。自五品至九品，入粟有差。非舊例之職專茶鹽務場者比。雖功名逼人，無有願之者。既而抵松江。時知府崔思誠惟知曲承使命，不問民間有粟與否也，乃拘集屬縣巨室點科十二名。眾皆號泣告訴，曾弗之顧，輒施拷掠，抑使承伏，即填空名告身授之。❶❼

那真是曠古奇聞。然而為什麼百姓在「功名逼人」之際，卻「無有願之者」呢？《新元史‧百官志》說：

上自中書省，下逮郡縣親民之吏，必以蒙古人為之長，漢人、南人貳之。終元之世，奸臣恣睢於上，貪吏掊克於下，痛民蠹國，卒為召亂之階。甚矣！王天下者不可以有所私也。❶❽

可見漢人、南人即使做官，也根本沒有實權，最多只是供蒙古、色目人驅遣而已；況乎官場之中，上下橫暴貪墨，稍有良心的人，抽身猶恐不及，哪會自陷染缸呢？

路府州司縣各級官吏五品至九品，可以納粟買得，尚有可說，至於用「拘集」手法硬派硬點，否則就棒棍交加，

如此說來，讀書人即使中舉也沒有什麼用，而舞文弄墨的人往往力耕不能、經商不肯，謀生之道既乏，於是儒生最受輕視。謝枋得（一二二六─一二八九）〈送方伯載歸三山序〉云：

我大元制典，人有十等：一官二吏，先之者，貴之也。貴之者，謂其有益於滑稽之雄，以儒為戲者曰：

❶❼ 〔元〕陶宗儀：《南村輟耕錄》，卷七，〈鬻爵〉，頁九三。

❶❽ 〔清〕柯劭忞：《新元史》，卷五五，〈志第二十二‧百官一〉，頁一，總頁六一五。

一，總頁七○一。

國也。七匠八娼，九儒十丐，後之者，賤之也。賤之者，謂無益於國也。嗟乎卑哉！介乎娼之下，丐之上者，今之儒也。❶

鄭思肖（一二四一—一三一八）在〈大義略敘〉上也說：

難法：一官，二吏，三僧，四道，五醫，六工，七獵，八民，九儒，十丐。各有所統轄。❷

兩說雖微有不同，但列「儒」於第九則一。讀書人落到這種田地，恐怕不止是空前，而且是絕後的吧！鄭元祐（一二九二—一三六四）的《遂昌山樵雜錄》記載尤宣撫一事云：

時三學諸生困甚。公出，必擁遏叫呼曰：「平章！今日餓殺秀才也！」從者叱之。公必使之前，以大囊貯中統小鈔，探囊撮與之。❸

這些自稱將要餓殺的秀才，其困窘之狀，比起第十等的乞丐來，又有什麼兩樣。而一個人到了衣食無繼情況下，其心志憤懣是可以想見的。馬致遠有一本雜劇叫《薦福碑》，演一位讀書人張鎬命運不好，寄居在薦福寺，寺中的和尚要拓顏真卿所書的碑文給他去賣來救濟貧窮，可是因為張鎬曾大發牢騷，得罪了龍神，半夜裡忽然雷電交加，把薦福碑擊毀了。蘇東坡〈窮措大〉詩有句云：「一夕雷轟薦福碑。」就是用來形容讀書人困窘倒楣透了頂。且看張鎬在劇本首折所唱的兩支曲子：

❶ 〔元〕 謝枋得：《謝疊山集》（北京：中華書局，一九八五年），〈送方伯載歸三山序〉，頁二〇—二一。

❷ 〔元〕 鄭思肖：《心史》，《四庫禁燬書叢刊》集部第三〇冊（北京：北京出版社，二〇〇〇年），卷下，〈大義略敘〉，頁八六，總頁一〇〇。

❸ 〔元〕 鄭元祐：《遂昌雜錄》，收入《筆記小說大觀》二三編一冊（臺北：新興書局，一九七八年），卷一，頁三，總頁二七。

【油葫蘆】則這斷簡殘編孔聖書，常則是、養蠹魚。我去這六經中枉下了死工夫。凍殺我也！《孟子》解《毛詩》注，餓殺我也！《尚書》云、《周易》傳《春秋》疏。比及道河出圖，洛出書，怎禁那水牛背上喬男女，端的可便定害殺這個漢相如！

【寄生草么篇】這壁攔住賢路，那壁又擋住仕途。如今這越聰明越受聰明苦，越癡呆越享了癡呆福，越糊突越有了糊突富！則這有銀的陶令不休官，無錢的子張學干祿。⑳

越有了糊突富！則這有銀的陶令不休官，無錢的子張學干祿。

三、蒙元之藝文理論與曲詞之特質

元代武功興盛、幅員廣大，散曲、雜劇發達，但學術思想和傳統文學都顯得很衰微；即就文學批評而言，這其實是馬致遠的自家寫照，也是生活在異族統治下的文人痛苦的呼喊！所以元代的許多才智之士，便淪為醫卜星相之流，或買賣以營生，或說唱以糊口。有的仍舊不甘心埋沒他們的錦心繡口，使他們握中的生花妙筆，無端的頹廢，於是他們在像大都（今之北京）、杭州那樣的大城市裡，組織了所謂的「書會」，而自稱為「才人」，他們編撰劇本，或改寫劇本，有時也著作賺詞、彈詞、詞話，甚至於「弄猢猻」等通俗文學。他們滿腔的憤懣和無限的才情，既然都傾注在這娛人自娛、與功名富貴無緣、但求果腹的「事業」之中，於是他們「無心插柳柳成陰」，他們所從事的戲曲和通俗文學「事業」大放了光彩。

⑳〔元〕馬致遠：《半夜雷轟薦福碑》，收入《古本戲曲叢刊四集》（上海：商務印書館，一九五八年據北京圖書館藏《脈望館鈔校本古今雜劇》本影印），頁四、六。

亦不能上與唐宋比肩，下與明清相頡頏。其緣故自然如上文所云，與其政治黑暗、人心頹廢有關。

著者曾在葉慶炳教授主持之下，參預「中國文學批評資料彙編」工作，負責南北朝與元代兩部分。其元代部分，從元人詩文集、筆記叢談二百數十部中，彙集批評者一百二十八家，資料一千三百餘條，凡四十餘萬言；並為之序論，有《元代的文論、詩論和詞曲論》五萬餘言。因為詩文詞曲論本身，即可見出時人之文學觀點與主張，亦能呈現文學之整體現象。所以在此據拙編〈序論〉簡敘其要義，以見元代藝文之概況。至於元詞，雖元好問、劉秉忠、劉因、張翥諸家尚有可觀之作，但其衰落較詩文為甚，所以其詞論僅止一鱗半爪，實不足觀，可以不論。而曲既為有元一代文學之表徵，故亦在此比較其與詩詞之異同，以突顯其特質，從而說明其在韻文學中，實已極其致。而於元中葉始露其端之元人曲論，則別為一單元詳加探討，因為它對戲曲史來說，才更具背景性之意義。

（一）元人之文論與詩論

元代文學批評，大抵不出兩宋名家主張。不過這時如王義山、郝經、方回、劉壎、趙文、戴表元、劉將孫、劉賡、吳澄、袁桷、陳櫟、楊維禎、王禮等，或本前人緒論發揮，或更由此而提出一些新的問題，誠如郭紹虞《中國文學批評史》所云：「我們於元人的言論中，時常可以找出一些明代文學批評的端倪。」則元人文學批評尚有承先啟後的作用。

元人對詩文的評論，郝經（一二二三—一二七五）〈原古錄序〉說他已經注意到：「立說之異同、命意之得失、造道之淺深、致理之醇疵、遣辭之工拙、用字之當否、製作之規模、祖述之宗趣、機杼之疏密、關鍵

之開闔、音韻之疾徐、氣格之高下、章句之聲病、龘鑿鉅細、遠近鄙雅」㉓等問題。這比起《文心雕龍·知音篇》所謂評文的六觀法：觀位體、觀置辭、觀通變、觀奇正、觀事義、觀宮商，要周密得多。大抵說來，元人評論詩文的得失高下，其所用的方法，皆不出郝氏的範疇。而對於文章的討論，所涉及的方面也相當廣，舉凡文章的本體、功用、法度、體類、風格，以及文弊之故，都是他們的重要論題。

而元人對於「文」的觀念，大抵是指廣義的文，蓋指人類稟於天地自然所產生的一切文明，也就是孔子所說能「斯文」。而它是表現在人的言辭，尤其是聖人的六經。六朝所建立起來「事出乎沉思，義歸乎翰藻」的純文學觀念，歷經唐宋的古文運動，尤其是兩宋道學家的斲喪，已逐漸泯滅，而至此更難覓蹤影。此時之學術思想既拾兩宋道學之唾餘，則自然產生「道即文也」、「道非文不著，文非道不生」㉔的觀念。他們所謂的「道」，就是指「自孔子沒、異端作、楊墨行，而聖人之道衰；二漢亡、佛老盛，而聖人之道絕」㉕的「聖人之道」。可是這種「聖人之道」，本質上已經變質為程朱的性理之學。並從而推衍到「氣」與「志」之上。大抵說來，以道或性理為文章本體的，所受道學家的影響較深；以氣為主的，所受古文家的陶冶為多。而主張志氣或理氣二元論的，則似乎有意調和道學家和古文家的見解。也就是說，有元一代論文者，大致兼受道學家與古文家的薰陶，純粹稟受道學家觀念或古文家觀念的很少。也因此元人對於「文」，自然也繼承兩宋古文家所重在文，講求以文貫道·；道學家所重在道，主張文以載道的「功用論」。

㉓〔元〕郝經：《郝文忠公陵川文集》，收入《北京圖書館古籍珍本叢刊》集部金元別集九一冊（北京：書目文獻出版社，一九八八年），卷二九，〈原古錄序〉，頁七，總頁七二九。

㉔〔元〕郝經：《郝文忠公陵川文集》，卷二九，〈原古錄序〉，頁三，總頁七二七。

㉕〔元〕郝經：《郝文忠公陵川文集》，卷二四，〈答馮文伯書〉，頁九，總頁六八九。

而對於「文法論」，劉勰《文心雕龍》謂文章要達到「原道」的目的，必須要「宗經」和「徵聖」。韓愈〈答

李翊書〉說作文要「養其根而竢其實，加其膏而希其光」，具體的說是「非三代兩漢之書不敢觀，非聖人之志

不敢存。」「行之乎仁義之途，游之乎詩書之源。」㉖柳宗元〈答韋中立論師道書〉亦云「本之《書》以求其質，

本之《詩》以求其恆，本之《禮》以求其宜，本之《春秋》以求其斷，本之《易》以求其動，此吾所以取道之

原也。參之穀梁氏以屬其氣，參之《孟》、《荀》以暢其文，參之《莊》、《老》以肆其端，參之《國語》以

博其趣，參之《離騷》以致其幽，參之太史以著其潔，此吾所以旁推交通，而以之為文也」㉗，元人所論大旨，

實不出劉勰、韓愈、柳宗元三家的主張。對於「文體論」，「文體」一語，在《文心雕龍》中，包括文章體類

和文章風格兩種意義。元人亦兼具此二義。就文章體類而言，元人以劉祁《歸潛志》卷十二〈辯亡〉所云，別

從語言之成分來論文章體類之異同，他說：

> 文章各有體，本不可相犯欺。故古文不宜蹈襲前人成語，當以奇異自強。四六宜用前人成語，復不宜生
>
> 澀求異。如散文不宜用詩家語，詩句不宜犯散文言，律賦不宜犯散文言，散文不宜犯律賦語，皆判然各
>
> 異。如雜用之，非惟失體，且梗目難通。㉘

這種見解相當明確。因為語言隨著時空而改變，語言改變，則憑藉語言來表現的文學，其形式風格自然也隨著

㉖ 〔唐〕韓愈：〈答李翊書〉，羅聯添編：《韓愈古文校注彙輯》（臺北：國立編譯館，二〇〇三年），頁七一五、七一八。

㉗ 〔唐〕柳宗元：〈答韋中立論師道書〉，尹占華、韓文奇校注：《柳宗元集校注》第七冊（北京：中華書局，二〇一三年），頁二一七八。

㉘ 〔元〕劉祁撰；崔文印點校：《歸潛志》（北京：中華書局，一九八三年），卷十二，頁一三八。

而轉移。至於像蘇東坡以散文句法入詩，以詩入詞，那只有不羈的大才方能如此，常人偶一為之，就要顯得不

倫不類。就其文章風格而言，元人大體重在自然天成；也因此，如果文章造作，雕鏤藻繢，便認為有喪真實，

反為塵下之品。另外，元人又認為文章與世運的關係很密切，這便是彼時常論及的「文章與時為高下」的見

解。元人又大都認為古文不及唐宋，文章之弊壞，自南宋開始。胡祇遹更將當時「文弊」之情形說得透徹。其

〈今文之弊〉云：

> 今人下筆數千言，盡非己意，不過剽竊掇拾，解紅為赤，注白為素而已。一過目，則破碎陳爛，已令人
> 厭惡，又惡得而傳久哉？其間強引堅證，澀其辭，以為古；難其字，以為奧；求其義理主意，則無有也。
> 以至脈絡氣血，支離而不相屬。㉙

因為「記問辯博，綴作鋪張之學易；沈潛體認，深造自得之學難」，時人既趨易避難，自然文體淪為空疏虛浮，

破碎陳爛。胡氏認為「義理之言，至言也；適用之學，至學也」，以此為論文標準，不免偏於道學家之旨趣，

但「時文之弊」，卻言之中肯；則若謂元無文章，或亦不為過矣！

元人論詩的風氣較論文為盛，時人著作似亦詩盛於文，這在諸家文集中序，詩之作較序文之作為多，即可

見之。其中方回《桐江集》、《續集》，更充滿論詩的篇幅。此時評詩的方法，大抵與唐宋人不殊，即亦採用

標榜之批評、象徵之批評、摘句之批評、評點之批評等方式。而對於詩本身之問題，所涉及討論的，亦較文為

廣。除本體、功用、作法、體類、風格之外，尚及音律、宗派等問題。

對於詩之「本體」，《詩・大序》云：「詩者，志之所之也。在心為志，發言為詩，情動於中，而形於

㉙
〔元〕胡祇遹撰；魏崇武、周思成校點：《胡祇遹集》，頁五六六。

言。」又云：「故變風，發乎情，止乎禮義。發乎情，民之性也；止乎禮義，先王之澤也。」❸ 白居易〈與元九書〉云：「感人心者，莫先乎情，莫始乎言，莫切乎聲，莫深乎義。詩者，根情，苗言，華聲，實義。」

白居易的見解，不過從《詩·大序》發揮，認為詩的本體就是「情」，這和六朝的「緣情說」，本質不殊；但以「義」為詩之指歸，則又囿於教化實用之目的。元人論詩，可以說大抵不出〈大序〉的範疇，而就其風氣的習染，則深受白居易的影響。因為〈大序〉有「詩者，志之所之也」和「發乎情」之語，所以元人論詩的本體，便有「本乎志」、「發乎情」二說。而其實「志」與「情」皆生於「心」，所謂「心志」、「心情」。只是「情」止於心境的隱現，而「志」則懷藏其中，並見之於行為。所以論詩之本體之為心、為志、為情，原其根本，並無二致。

詩既然是發乎性情，止乎禮義，那麼它的功用，自然在於涵養性情，由此而見古今治亂，世教盛衰。這是元人的普通觀念，可以說不出《詩大序》的見解。而葉顒《樵雲獨唱詩集》卷六〈樵雲獨唱後序〉更將詩的功用說得透徹，他說：

六藝之文，唯詩最能感物動情。故詩有興、有比，能多識山川、草木、鳥獸、魚蟲之名，能關古今治亂、世教盛衰之運，能發忠臣義士懷邦去國、感慨嗚咽、悲壯幽憤之音，能起山人野叟遺世絕俗、曠逸放達、高蹈遠舉之趣。可謂樂而不淫，怨而不怒；石泉巖瀑不足助其清，奇花異卉不足妬其豔；穠嬌嬌

❸〔漢〕毛亨傳，鄭玄箋：《毛詩傳箋》；〔唐〕孔穎達疏：《毛詩正義》，〔清〕阮元校刻：《重刊宋本十三經注疏附校勘記》第三冊（臺北：藝文印書館，一九五五年據清嘉慶二十年江西南昌府學開雕本影印），總頁一三。

❸〔唐〕白居易：《與元九書》，朱金城箋校：《白居易集箋校》（上海：上海古籍出版社，一九八八年），頁二七九〇。

媚，敢望其閑遠真淑之丰容；武夫豪雄，曷並此英毅剛堅之氣概。美矣哉！詩之德也。㉜

這段話融合了孔子和鍾嶸的見解和主張，並且有所發揮，因此詩之為用，可以說包攬無餘了。

元人「詩體論」仍比照文體之分體類與風格論述。詩的體製在唐代已發展完成，隨之而起的，論說者亦頗見其人，元人亦能論其字句章法，但較諸兩宋與明清，實有所不及，至其風格，方回所講求之「格高」㉝，以「枯淡瘦勁」，達成「情味深幽」㉞，則頗可觀採。然而其來似有所自：陳師道《次韻答秦少章》詩有云：「學詩如學仙，時至骨自換。」㉟其《後山詩話》謂作詩「寧拙毋巧，寧樸毋華，寧麤毋弱，寧僻毋俗」㊱，大概是後山從「巧華弱俗」所要換來的風骨，而虛谷一生服膺後山，則其「格高」立論，當深受後山「換骨」之說的影響。

此外，元人之「詩法論」與「宗派論」，主要亦見諸方回之說。其詩法論，方回在《桐江續集》中，以答

㉜〔元〕葉顒：《樵雲獨唱詩集》，收入《叢書集成續編》文學類一六八冊（臺北：新文豐出版股份有限公司，一九八九年據《續金華叢書》（甲子春永康胡宗楙校錄）本影印），卷六，《樵雲獨唱後序》，頁一，總頁四三二。

㉝〔元〕方回：《桐江續集》，收入《文瀾閣欽定四庫全書》集部一二三八冊（杭州：杭州出版社，二〇一五年），卷三四，〈唐長孺藝圃小集序〉，頁二二一─二二三，總頁八八八。

㉞〔元〕方回：《瀛奎律髓》，收入《文瀾閣欽定四庫全書》集部一四〇九冊（杭州：杭州出版社，二〇一五年），卷四二，陳師道〈寄外舅郭大夫〉詩後批云，頁九，總頁四七二。

㉟〔宋〕陳師道：《後山居士文集》（上海：上海古籍出版社，一九八四年據北京圖書館藏宋刻本影印），卷一，〈次韻答秦少章〉，頁二二，總頁一四五。

㊱〔宋〕陳師道著，〔清〕何文煥訂：《後山詩話》，收入《歷代詩話》第六冊（清乾隆庚寅年自序刊本），頁一二。

客問的方式談到這個問題。他起先說「讀書有法，作詩無法」，讀書應當只讀儒家正統之經傳，其餘諸子內外經雜家之著述，均可束而不觀，如此就可步入正道，免於趨向下流。所以所謂「讀書有法」就是「入門要正」，不違背聖賢一脈相承的道統。至於「作詩無法」，是因為他覺得六十歲以前所作詩「滯礙排比，有模臨法帖之病」，所以「翻然棄舊從新，信筆肆口，得則書之，不得亦不苦思力索也；然後自信作詩不容有法，惟於讀書之法，則當終身守之而勿失耳」，最後假藉客人之口說：「子終欺我，子所謂讀書之法即所謂作詩之法，而奚以有法無法為哉！」❸❼ 其實方回的意思是說初學作詩時，其法有如讀書，入門要正，要取法乎上。他曾一再自述學詩的經歷，集中有兩篇述及，一篇是〈送俞唯道序〉❸❽，一篇即〈桐江續集序〉。由此可以看出他的詩先學張耒，再學王安石，又次學蘇舜欽、梅堯臣，而出入於楊萬里與陸游。其後始歸到江西派，「束之以黃陳之深嚴，而參以簡齋之開宏」又謂古體詩始慕韓愈、柳宗元、元稹、韋應物，然後「亦於子朱子有得，追謝尾陶，擬康樂、和淵明，亦頗近矣」，可是這種學習法，旨在入門奠基，詩法的最後境地是從悟中得來，所以是「無法」，其實也是「活法」。

其「宗派論」，他在《瀛奎律髓》卷二十六陳與義〈清明〉詩後批語云：「嗚呼！古今詩人，當以老杜、山谷、后山、簡齋四家，為一祖三宗，餘可預配饗者有數焉。」❸❾ 可見他是推崇江西詩派的「一祖三宗」：杜

❸❼ 〔元〕方回：《桐江續集》，收入《文瀾閣欽定四庫全書》集部一二二八冊，卷三三，〈虛谷桐江續集序〉，頁一七—一二，總頁八六三—八六五。

❸❽ 〔元〕方回：《桐江集》（南京：江蘇古籍出版社，一九八八年據清嘉慶宛委別藏本影印），卷一，〈送俞唯道序〉，頁四五—四七，總頁八九—九二。

❸❾ 〔元〕方回：《瀛奎律髓》，收入《文瀾閣欽定四庫全書》集部一四〇九冊，卷二六，陳與義〈清明〉詩後批云，頁

甫和黃庭堅、陳師道、陳與義，而「餘可預配饗者」，則指所特別推重的呂居仁和曾幾，認為呂氏是嗣黃、陳而「流動圓活者」，曾氏是「清勁潔雅者」❷；其次對於趙章泉、韓澗泉二人，所謂「二泉」，則許為江西一派的最後柱石。❷

總而言之，元代的文論和詩論，不過是兩宋的餘緒，則其文其詩，亦自難望及兩宋之項背。然而在蒙古人的金戈鐵馬、朔風廣漠之中，卻孕育出了從未有過的韻文學奇葩，凌駕兩宋詩詞，而成為一代的代表文學，那就是「曲」。

(二) 元代之講唱文學

就與戲曲關係之密切而言，「曲」之外，便數說唱文學。說唱文學提供戲曲很豐富的題材，戲曲題材幾乎不取諸原典，而是直接從說唱改編，譬如歷史劇，即從講史之話本改編。說唱文學在音樂上也提供戲曲不少資源。

元代的說唱，《青樓集》說時小童「善調話，即世所謂小說者」❷，《輟耕錄》卷二十七〈胡仲彬聚眾〉條，

❷　〔元〕夏庭芝：《青樓集》，《中國古典戲曲論著集成》第二冊，頁二七。

❶　〔元〕方回：《桐江續集》，收入《文瀾閣欽定四庫全書》集部一二二八冊，卷三四，〈恢大山西山小稿序〉，頁二六，總頁八九〇。

⓪　〔元〕方回：《瀛奎律髓》，卷一，陳與義〈與大光同登封州小閣〉詩後批云，頁一七，總頁八三。

一二，總頁三七八。

謂「胡仲彬乃杭州勾闌中演說野史者，其妹亦能之」㊸，楊維禎《東維子文集》卷六〈送朱女士桂英演史序〉謂朱桂英「家在錢塘，世為衣冠舊族，善記稗官小說，演史於三國五季，㊹《錄鬼簿》卷上謂「予嘗見元之平陽孔文仲有《東窗事犯》樂府，杭之金仁傑有《東窗事犯》小說」㊻，則有元一代說話藝人與作者尚不乏其人。

據胡士瑩《話本小說概論》，元人小說話本流傳者，見於《清平山堂話本》者有六種：《柳耆卿詩酒玩江樓記》、《簡帖和尚》（《古今小說》卷三十五作《簡帖僧巧騙皇甫妻》）、《曹伯明錯勘贓記》、《錯認屍》、《陰騭積善》。見於《古今小說》者四種：《新橋市韓五賣春情》、《宋四公大鬧禁魂張》、《任孝子烈性為神》、《汪信之一死救全家》。見於《醒世恆言》者四種：《小水灣天狐貽書》、《勘皮靴單證二郎神》、《張孝基陳留認舅》、《金海陵縱慾亡身》。總計十四種。

元代話本，講史的地位也相當突出。蒙古入主中國後，富於民族意識的漢族人自然喜歡聽和說有關漢族的歷史平話。

現存元代講史話本的代表作《全相平話五種》是元英宗至治年間（一三二一—一三二三）福建建安虞氏刊

謂之「陸顯之，汴梁人，有《好兒趙正》話本㊺又明郎瑛《七修類稿》卷二十三〈東窗事犯〉條

㊸ 〔元〕陶宗儀：《南村輟耕錄》，卷二七，頁三四三。

㊹ 〔明〕楊維禎：《東維子文集》，《四部叢刊初編縮本》第七十九冊（臺北：臺灣商務印書館，一九六五年據上海商務印書館縮印江南圖書館藏鳴野山房舊鈔本影印），卷六，頁四六。

㊺ 〔元〕鍾嗣成：《錄鬼簿》，《中國古典戲曲論著集成》第二冊，頁二一六。

㊻ 〔明〕郎瑛：《七修類稿》，《續修四庫全書》（上海：上海古籍出版社，一九九五年據北京圖書館藏明刻本影印），卷二三，頁一六四。

本。它們是：

《新刊全相平話武王伐紂書》三卷

《新刊全相平話樂毅圖齊七國春秋後集》三卷

《新刊全相平話秦并六國秦始皇傳》三卷

《新刊全相平話呂后斬韓信前漢書續集》三卷 ❹

《新刊全相平話三國志》三卷 ❹

據鄭振鐸〈論元刊全相平話五種〉❹，謂虞氏所刊原本是一套叢書，至少在所謂「後集」之前必另有「前集」，所謂「續集」之前另有「正集」，則這套書至少應有七種。所言甚為合理。

這五種平話，文字大都簡陋不通順，別字破句連篇累牘。雖然它們敘述歷史故事，卻充滿無稽的傳說和神怪的奇談；並且認為帝王荒淫無道、殘民以逞，就可以把他推翻。凡此皆可以看出其勾欄傳本，充滿庶民的色彩。又其《三國志平話》明確表現擁劉反曹以蜀漢為正統，除了受到朱熹《通鑑綱目》的影響，也實在是反映了元代漢民族的意識形態。

元代著名理學家胡祗遹在其《紫山大全集》卷八〈黃氏詩卷序〉中提出女藝人說唱應具備九項標準：

一、姿質濃粹，光彩動人。二、舉止閒雅，無塵俗態。三、心思聰慧，洞達事物之情狀。四、語言辨利，

❹ 〔元〕無名氏：《全相平話五種》（北京：文學古籍刊行社，一九五六年翻印倉石武四郎影印本四種平話及涵芬樓本《三國志平話》）。鍾兆華校注：《元刊全相平話五種校注》（成都：巴蜀書社，一九九〇年）。

❹ 鄭振鐸：〈論元刊全相平話五種〉，收入《鄭振鐸全集》第六冊《中國古典文學文論》（河北：花山文藝出版社，一九九八年），頁三二二～三三八。

字真句明。五、歌喉清和圓轉，纍纍然如貫珠。六、分付顧盼，使人人解悟。七、一唱一說，輕重疾徐，中節合度，雖記誦閑熟，非如老僧之誦經。八、發明古人喜怒哀樂，憂悲愉佚，言行功業，使觀聽者如在目前，諦聽忘倦，唯恐不得聞。九、溫故知新、關鍵、詞藻時出新奇，使人不能測度為之限量。❹

由此可見在元代作為一個說唱藝人，其修為是兼具先天與後天的，先天要有光彩的姿質，後天要有高明的說唱技巧和審美的能力。；這是何等的不容易，而由此也可見說唱藝術的發達。下面再引元人王惲《秋澗先生大全文集》卷七十六〈鷓鴣引十四‧贈駃說高秀英〉，以相印證，其詞云：

短短羅衫淡淡妝，拂開紅袖便當場。掩翻歌扇珠成串，吹落談霏玉有香。　　由漢魏，到隋唐，誰教若輩管興亡。百年總是逢場戲，拍板門鎚未易當。❺

詞中「由漢魏」三句，可見高秀英的「駃說」和前文所敘朱桂英的「演史」都是指說唱史書。由「掩翻」二句，可見其講究說與唱之藝術，表演時有扇助其舞態，有笛伴其聲韻，有拍板門鎚為其節奏。而其所以名「駃說」者，蓋以一人而能掌控說唱歷代之興亡。

而和北曲雜劇「么末」的成立關係更密切的，其實是說唱諸宮調，對此已在本編首章敘及，此不更贅。

（三）元代之詞曲論

詞雖經兩宋製作，曲則為當代文學，但元人論述，鮮有及於詞曲。但仍有一鱗半爪，深寓珠璣之語，足供

❹　[元] 胡祗遹撰；魏崇武、周思成校點：《胡祗遹集》，頁二二四。

❺　[元] 王惲：《秋澗先生大全文集》，收入《元人文集珍本叢刊》（臺北：新文豐出版公司，一九八五年），頁三三九。

參考。且先就詞而論。

朱晞顏（一一三五～一二〇〇）《跋周氏填箋樂府引》曾扼要論及自晚唐以迄當代詞的流變情形，他說：

舊傳唐人《麟角》、《蘭畹》、《尊前》、《花間》等集，富艷流麗，動蕩心目。其源蓋出於王建《宮詞》，而其流則韓渥《香奩》、李義山《西崑》之餘波也。五季之末，若江南李後主、西川孟蜀王，號稱雅製。觀其憂幽隱恨，觸物寓情，亡國之音，哀思極矣。泊宋歐、蘇出而一掃衰世之陋，有不以文章，而直得造化之妙者。抑豈輕薄兒、紈綺子、游詞浪語，而為誨淫之具者哉？其後稼軒、清真各立門戶，或以清曠為高，或以纖巧為美，正如桑葉食蠶，不知中邊之味為如何耳。最晚姜白石堯章以音律之學，為宋稱首。其遺詞綴譜，迴出塵俗，真有「一洗萬古凡馬空」之氣。宋亡以來，音韻絕響，士大夫悉意詩文名理之學，人罕及之。惟遺山《中州》一集，近見流播，寥寥逸韻，獨出騷餘，非有高情遠韻者不能學也。[51]

朱氏所論雖不能使人完全同意，譬如宗主白石而貶抑清真與稼軒，但對於詞之發展，已能道出脈絡，同時對於詞在元代之所以衰微的原因，亦有所說明，已屬難能可貴。

元詞衰微的情形，戴表元（一二四四～一三一〇）《題陳強甫樂府》云：

少時閱唐人樂府《花間集》等作，其體去五七言律詩不遠，遇情愫不可直致，輒略加檃括以通之，故亦謂之曲。然而繁聲碎句，一無有焉。近世作者幾類散語，甚者竟不可讀。余為之憤憤久矣。[52]

〔51〕〔元〕朱晞顏：《瓢泉吟稿》，《四庫全書》五七冊（臺北：藝文印書館，一九七二年據四庫善本叢書館借中央圖書館景印故宮博物院所藏文淵閣本影印），卷五，《跋周氏填箋樂府引》，頁一二一～一三。

〔52〕〔元〕戴表元：《剡源戴先生文集》，《四部叢刊初編》集部二九二冊（上海：商務印書館，一九三六年據上海商務印

但其實元人如劉秉忠、劉因、張蕭諸家尚有可觀之作，元詞雖衰，未可一概抹煞。

元人對於詞，大抵亦婉約與豪放分途。主婉約者除朱氏外，尚有著《詞旨》的陸行直（一二六八—一三九八），其《詞說》云：

詞不用雕刻，刻則傷氣，務在自然。周清真之典麗，姜白石之騷雅，史梅溪之句法，吳夢窗之字面，取四家之所長，去四家之所短，此（樂笑）翁之要訣。學者所謂刻鵠不成尚類鶩者也，不可與俗人言，可與知者道。

以周清真等四家為典範，可見陸氏論詞宗主婉約。至於宗主豪放者，則有張之翰（生卒不詳）與劉敏中（一二四三—一三一八）。張氏《方虛谷以詩餞余至松江因和韻奉答》云：

邇來武林論文法，同歸正派夫奚疑？風行水上本平易，偶遇湍石始出奇。作詩作文乃如此，況復大小樂府詞。留連光景足妖態，悲歌慷慨多雄姿。秦晁賀晏周柳康，氣骨漸弱孰綱維。稼翁獨發坡仙祕，聖處往往非人為。[53]

劉氏《江湖長短句引》云：[54]

聲本於言，言本於性情，吟詠性情莫若詩，是以《詩三百》皆被之弦歌。沿襲歷久，而樂府之製出焉，則又詩之遺音餘韻也。逮宋而大盛，其最擅名者東坡蘇氏，辛稼軒次之。近世元遺山又次之，三家體裁

[53] 〔元〕陸行直：《詞旨》，《原刻景印百部叢書集成》一九六冊（臺北：藝文印書館，一九六七年據原刻本影印），頁一。

[54] 〔元〕張之翰：《西巖集》，《四庫全書珍本》初集三四七冊（臺北：臺灣商務印書館，一九六九年據故宮博物院所藏文淵閣本影印），卷三，〈方虛谷以詩餞余至松江因和韻奉答〉，頁六。

書館縮印明刊本影印），卷一九，〈題陳強甫樂府〉，頁七，總頁一六○。

各殊，然並傳而不相悖，殆猶四時之氣律不同，而其元化之所以斡旋，未始不同也。[65]

張氏認為「風行求上本平易，偶遇湍石始出奇」，所以推崇風格豪放的蘇辛，說他們「聖處往往非人為」。劉氏亦以蘇辛為宋詞之最負盛名者，而元遺山之詞雖學周清真，但多感悟悲涼之氣，風格亦近蘇辛，故亦可以豪放稱之。

至於論及詞法者，僅見陸行直一人，《詞旨·上·詞說七則》之一云：

命意貴遠，用字貴便，造語貴新，煉字貴響。[56]

這可以說是詞法的四大綱領。《詞旨·上》又云：

對句好可得，起句好難得，收拾全藉出場。凡觀詞須先識古今體製雅俗，脫出宿生塵腐氣，然後知此語咀嚼有味。[57]

這是說明起句對全闋詞的重要，以及觀詞的方法。又云：

製詞須布製停勻，血脈貫穿。過下不可斷曲意，如常山之蛇，救首救尾。[58]

這是講求全詞布置的方法。另外又有屬對三十八則，警句九十二則，詞眼二十六則，單字集虛三十三字，全是以範例提示遣詞造句的方法。而元人論詞，亦盡於此而已。

[55] 劉敏中：《中庵集》，《文淵閣四庫全書》一二〇六冊（臺北：臺灣商務印書館，一九八三年據國立故宮博物院藏本影印），卷九，頁一二，總頁七九。

[56] 〔元〕陸行直：《詞旨》，《原刻景印百部叢書集成》一九六冊，頁一。

[57] 〔元〕陸行直：《詞旨》，《原刻景印百部叢書集成》一九六冊，頁一。

[58] 〔元〕陸行直：《詞旨》，《原刻景印百部叢書集成》一九六冊，頁二。

元人對於曲的論述，要比詞略受注意。較專門的著作，有鍾嗣成（約一二七九—一三六〇）《錄鬼簿》、

芝菴（生卒不詳）《唱論》和周德清（一二七七—一三六五）《作詞十法》，同時對於戲劇的論述也已見端倪。

貫雲石（一二八六—一三二四）《陽春白雪序》云：

> 蓋士嘗云：「東坡之後，便到稼軒。」茲評甚矣。然而，北來徐子芳滑雅，楊西庵平熟，已有知音。近
> 代疎齋媚嫵，如仙女尋春，自然笑傲；馮海粟豪辣灝爛，不斷古今心事，又與疎翁不可同古共談。關漢
> 卿、庾吉甫，造語妖嬌，適如少美臨杯，使人不忍對殢。僕幼學詞，輒知深度如此。年來職史，稍稍遲
> 頓，不能追前數士，愧已。澹齋楊朝英，選詞百家，謂《陽春白雪》，徵僕為之一引。吁！《陽春白雪》，
> 久亡音響，評中數士之詞，豈非陽春白雪也耶？客有審僕曰：「適先生之評，未盡選中，謂他士何？」
> 僕曰：「西山朝來有爽氣。」客笑，澹齋亦笑。❺❾

《陽春白雪》是元人散曲中第一部選本，有作者八十餘家，小令四百餘首，套數五十餘套，足以表見元曲之藝
術與思想。貫氏謂「選詞百家」，蓋舉成數。由貫序觀之，直以「曲」為「詞」，故隱然以北曲作家承接東
坡、稼軒之後。其所評諸家風格甚有見地，尤其揭櫫「豪辣灝爛」一端，則唯曲中足以當之。「西山朝來有爽
氣」，元曲之共同特色便是一股「爽氣」流貫其間，貫氏身為元曲名家，故所論自非泛泛之語。而元曲由於楊
朝英（一二八五—一三五五）之選集，其文學地位此時似乎已被承認。

楊氏另有散曲選集《太平樂府》，鄧子晉（生卒不詳）序之云：

❺❾　〔元〕楊朝英選，隋樹森校訂：《新校九卷本陽春白雪》（北京：中華書局，一九五七年），貫雲石：〈陽春白雪序〉，
　　頁三。

樂府本乎詩也。三百篇之變，至於五言，有樂府、有歌、有曲，為詩之別名矣。及乎製曲，以腔音調滋

巧盛，而曲犯雜出，好事者改曲之名曰詞，以重之，而有詩詞之分矣。今中州小令套數之曲，人目之曰

樂府，亦以重其名也。舉世所尚，辭意爭新，是又詞之一變，而去詩逾遠矣。雖然，古人作詩，歌之以

奏樂而八音諧，神人和。今詩無復論是。樂府調聲按律，務合音節，蓋猶有詩之遺意焉。⑥⓪

他論述詩詞曲的流變，頗為精當，並認為「今中州小令套數之曲」，「猶有歌詩之遺意」，其用意與楊氏之名

選集為「陽春白雪」、「太平樂府」一樣，皆所以提高「曲」的地位。他接著又說：

澹齋楊君有選集《陽春白雪》，流行久矣；茲又新選《太平樂府》一編，分宮類調，皆當代朝野名筆，

而不覆出諸編之所載者。且以燕山卓氏《北腔韻類》冠之，期於朔南同調，聲和氣和，而為治世安樂之

音，不徒羡乎秦青之喉吻也。昔酸齋貫公與澹齋遊，曰：「我酸則子當澹。」遂以號之。常相評今日詞

手，以馮海粟為豪辣浩爛，乃其所畏也。是編首采海粟所和白仁甫【黑漆弩】為之始。蓋嘉其字按四聲，⑥

字字不苟，辭壯而麗，不淫不傷。澹齋刪存之意，亦知樂府之所本與？⑥

可見楊氏選集的標準既重音律，又重辭格；他和貫氏皆以馮海粟的「豪辣浩爛」為典範，那些四聲失調，粗俗

淫靡之作，並非他們心目中的「樂府」，自然在刪除之列。而由此也可見彼時論曲之風氣已漸形成，故芝菴《唱

論》、鍾氏《錄鬼》、周氏《中原》相繼而出。

《唱論》題「元燕南芝菴撰」，未詳姓名履歷。所論除注重唱法，純屬音樂問題，為吾人所難解者外，尚

⑥ 〔元〕楊朝英選，隋樹森校訂：《朝野新聲太平樂府》，頁三。

⑥⓪ 〔元〕楊朝英選，隋樹森校訂：《朝野新聲太平樂府》（北京：中華書局，一九五八年），頁三。

有部分可資參考之論說，如：

成文章曰「樂府」，有尾聲名「套數」，時行小令喚「葉兒」。套數當有樂府氣味，樂府不可似套數；街市小令，唱尖新倩意。㉒

芝菴之意蓋分曲為樂府、套數、葉兒三類。樂府蓋為文人創製立小令，葉兒則指民間流行之小曲。又云：

凡歌曲所唱題目，有曲情，鐵騎，故事，採蓮，擊壤，叩角，結席，添壽；有宮詞，禾詞，花詞，湯詞，酒詞，燈詞；有江景，雪景，夏景，冬景，秋景；有凱歌，棹歌，漁歌，挽歌，楚歌，杵歌。㉓

由此可見當時「流行歌曲」的內容多麼廣泛。又云：

大凡聲音，各應於律呂，分於六宮十一調，共計十七宮調：仙呂調唱清新綿邈，南呂宮唱感嘆傷悲，中呂宮唱高下閃賺，黃鍾宮唱富貴纏綿，正宮唱惆悵雄壯，道宮唱飄逸清幽，大石唱風流醞藉，小石唱旖旎嫵媚，高平唱條物滉漾，般涉唱拾掇坑塹，歇指唱急併虛歇，商角唱悲傷宛轉，雙調唱健捷激裊，商調唱淒愴怨慕，角調唱嗚咽悠揚，宮調唱典雅沉重，越調唱陶寫冷笑。㉔

這六宮十一調的「聲情」言簡意賅，每為後來論曲者所稱述。其中「仙呂調」當為「仙呂宮」之誤，「道宮」、「高平」、「歇指」、「角調」、「宮調」計一宮四調元曲已不用，故元曲實際所用之宮調僅五宮七調，計十二宮調而已。

㉒〔金元〕芝菴：《唱論》，《中國古典戲曲論著集成》第一冊，頁一六〇——一六一。

㉓〔金元〕芝菴：《唱論》，《中國古典戲曲論著集成》第一冊，頁一六〇。

㉔〔金元〕芝菴：《唱論》，《中國古典戲曲論著集成》第一冊，頁一六〇。

㉒〔金元〕芝菴：《唱論》，《中國古典戲曲論著集成》第一冊（北京：中國戲劇出版社，一九五九年），頁一六〇。

周德清《中原音韻》附「作詞十法」，所謂「詞」實即「曲」，十法是：一知韻，二造語，三用事，四用字，五入聲作平聲，六陰陽，七務頭，八對偶，九末句，十定格。[65] 所謂「定格」，即列舉名作四十首，定為標準，並加品評，既可資欣賞，亦可作「曲譜」觀。他說：

凡作樂府，古人云：「有文章謂之樂府」。如無文飾者謂之俚歌，不可與樂府共論也。又云：「作樂府，切忌有傷於音律」。且如女真風流體等樂章，皆以女真人音聲歌之，雖字有舛訛，不傷於音律者，不為害也。大抵先要明腔，後要識譜，審其音而作之，庶無劣調之失。[66]

這是《作詞十法》的小引。他分曲為「樂府」和「俚歌」，與芝菴相同。樂府要明腔識譜，「審其音而作之」，可見曲已到了極為講求音律的時候。他論「知韻」謂「無入聲，止有平上去三聲」，論「入聲作平聲」謂「施於句中，不可不謹，皆不能正其音」，論「陰陽」謂曲中有「用陰字法」與「用陽字法」，不可不別。這三條是有關聲調的問題。另外還有所謂「務頭」，他說：

要知某調、某句、某字是「務頭」，可施俊語於其上。[67]

「務頭」之說為後來聚訟所在。明王驥德《曲律》釋之云：

務頭……係是調中最緊要句字，凡曲遇揭起其音，而宛轉其調，如俗之所謂「做腔」處，每調或一句，或二三句，每句或一字，或二三字，即是務頭。[68]

❻❺ 〔元〕周德清：《中原音韻》，《中國古典戲曲論著集成》第一冊，頁二三一─二五四。

❻❻ 〔元〕周德清：《中原音韻》，《中國古典戲曲論著集成》第一冊，頁二三一。

❻❼ 〔元〕周德清：《中原音韻》，《中國古典戲曲論著集成》第一冊，頁二三六。

❻❽ 〔明〕王驥德：《曲律》，《中國古典戲曲論著集成》第四冊，頁一一四。

此說近是。周氏又論「造語」云：

可作：樂府語、經史語、天下通語。

未造其語，先立其意，語、意俱高為上。短章辭既簡，意欲盡。長篇要腰腹飽滿，首尾相救。造語必俊，用字必熟。太文則迂，不文則俗，文而不文，俗而不俗。要聳觀，又聳聽，格調高，音律好，襯字無，平仄穩。

不可作：俗語、蠻語、謔語、嗑語、市語、方語、書生語、譏誚語、全句語、枸肆語、張打油語、雙聲疊韻語、六字三韻語。㉙

可見周氏論曲中語言，雖然提出了「造語必俊，用字必熟。太文則迂，不文則俗，文而不俗。要聳觀，又聳聽，格調高」講究雅俗調和格調高的說法，可以說切中了曲的本質和性格，其次他注意音律平仄也是曲這種音樂文學所必須具備的。總之，他論長短篇之曲的作法，除了「襯字無」一語有待商榷外，其他大抵允當；因為襯字的功用在於轉折、聯續、形容、輔佐，能使凝鍊含蓄的句意化開，變成爽朗流利的話語，有助於曲中「豪辣浩爛」的情致；曲之一大特色即在襯字之運用，若「襯字無」，則直如詞化之曲而已。又其論可作之語與不可作之語，雖亦大體不差，但文學語言之運用，其妙完全「存乎一心」。只要能使曲文機趣活潑，無論何等語言應當都可以使用。

其次周氏又從修辭學的觀點論造語，提出了四點禁忌：

語病：如「達不着主母機」。有答之曰：「燒公鴨亦可。」似此之類，切忌。

㉙〔元〕周德清：《中原音韻·提要》，《中國古典戲曲論著集成》第一冊，頁二三二一—二三三。

語澀：句生硬而平仄不好。

語粗：無細膩俊美之言。

語嫩：謂其言太弱，既庸且腐，又不切當，鄙猥小家而無大氣象也。⑩

這四點毛病確實應當避免。他又論「用事」謂「明事隱使，隱事明使」，論「用字」謂「切不可用生硬字，太文字，太俗字，襯壂字」，其論用事極有見地，而論用字則不可從。「襯壂字」即襯字，其不當已見前論。其他所謂「生硬字、太文字、太俗字」皆無一定標準可循，且曲中頗有故用生硬字以見奇峭者，亦有故用「太文」或「太俗」字以見機趣者。

論散曲的作法，還有喬吉一段很精妙的議論，見於陶宗儀《輟耕錄》卷八：

喬孟符（吉），博學多能，以樂府稱。嘗云：「作樂府亦有法，曰：『鳳頭、豬肚、豹尾』六字是也。」大概起要美麗，中要浩蕩，結要響亮。尤貴在首尾貫穿，意思清新。苟能若是，斯可以言樂府矣。⑪

此所謂樂府，乃指散曲，如【折挂令】、【水仙子】之類。這段議論何止小令應當如此，大凡散套，雜劇，以至於詩文莫不應如此。其所謂「豬肚」，「中要浩蕩」，與周德清所稱「腰腹飽滿」者相同。

另外，楊維禎（一二九六—一三七〇）《東維子文集》也有兩段論散曲的文字，其〈周月湖今樂府序〉云：

士大夫以今樂成鳴者，奇巧莫如關漢卿、庾吉甫、楊澹齋、盧疏齋；豪爽則有如馮海粟、滕王霄；醞藉則有如貫酸齋、馬昂父。其體裁各異，而宮商相宜，皆可被於絃竹者也。繼起者不可枚舉，往往泥文采者失音節，諧音節者虧文采，兼之者實難也。夫詞曲本古詩之流，既以樂府名編，則宜有風雅餘韻在焉。

⑩〔元〕周德清：《中原音韻》，《中國古典戲曲論著集成》第一冊，頁二三三—二三四。

⑪〔元〕陶宗儀：《南村輟耕錄》，卷八，「作今樂府法」，頁一〇三。

苟專逐時變，競俗淺，不自知其流於街談市諺之陋，而不見夫錦臟繡腑之為懿也，則亦何取於今之樂府，可被於絃竹者哉？⑫

可見楊氏認為曲既當講求文采，又當諧調音節，而像關氏等人才是曲家的典範。其說與鄧氏序《太平樂府》之意相似，只是他更明白指出曲宜有「風雅餘韻」，而對於「街談市諺」之俚曲則更加鄙薄，尤見士大夫的傳統氣息而已。他在《沈氏今樂府序》中更強調這種觀念，他說：

或問〈騷〉可以被絃乎？曰：「〈騷〉，詩之流，詩可以絃，則〈騷〉其不可乎？」或有曰：「〈騷〉無古今，而樂府有古今，何也。」曰：「〈騷〉之下為樂府，則亦〈騷〉之今矣。然樂府出於漢，可以言古六朝而下，皆今矣。又況今之今乎？吁！樂府日今，則樂府之去漢也遠矣。士之操觚于是者，文墨之游耳。其以聲文綴於君臣、夫婦、仙釋氏之典故，以警人視聽，使癡兒女知有古今美惡成敗之勸懲，則出於關庾氏傳奇之變。或者以為治世之音，則辱國甚矣。吁！〈關雎〉、〈麟趾〉之化漸漬於聲樂者，固若是其班乎？故曰：「今樂府者文墨之士之游也。」然而媟雅邪正，豪俊鄙野，則亦隨其人品而得之。楊、盧、滕、李、馮、貫、馬、白，皆一代詞伯，而不能不遊於是。雖依比聲調，而其格力雄渾正大有足傳者，遍年以來，小葉俳輩，類以今樂府自鳴。往往流於街談市諺之陋，有漁樵欸乃之不如者，吾不知又十年二十年後，其變為何如也。⑬

在楊氏眼中，當時的曲運已見衰颯，緣故是「小葉俳輩」的時新小曲，「往往流於街談市諺之陋」。由此也可見為什麼元曲到了後來不是淪於粗鄙，便趨於穠麗的緣故。文士之曲自易趨於穠麗，市井之曲自易趨於卑俗；

⑫〔明〕楊維楨：《東維子文集》，《四部叢刊初編縮本》第七九冊，卷一一，頁七五。

⑬〔明〕楊維楨：《東維子文集》，《四部叢刊初編縮本》第七九冊，卷一一，頁七六。

而元曲之爽氣，楊氏之時恐難尋覓矣。

元人之論雜劇者，此見於胡祇遹（一二二七—一二九五），其《紫山大全集》卷八〈贈宋氏序〉云：

百物之中，莫靈莫貴於人，然莫愁苦於人。……此聖人所以作樂以宣其抑鬱，樂工伶人之亦可愛也。樂音與政通，而伎劇亦隨時所尚而變。近代教坊院本之外，再變而為雜劇。既謂之雜，上則朝廷君臣政治之得失；下則閭里市井父子、兄弟、夫婦、朋友之厚薄，以至醫藥、卜筮、釋道、商賈之人情物理，殊方異域風俗語言之不同，無一物不得其情、不窮其態。[74]

胡氏釋「雜劇」之義，未免望文附會。[75]但由此可見元雜劇內容之廣泛及其用途之大，其觀念較之前引楊氏〈今樂府序〉之鄙薄關庾劇作為「辱國之甚者」，可謂明達。至其所謂「近代教坊院本之外，再變而為雜劇」，則與陶宗儀《輟耕錄・院本名目》所云「金有院本、雜劇、諸公〔宮〕調，院本、雜劇，其實一也。國朝，院本、雜劇始釐而二之」，《雜劇曲名》條所謂「金季國初，樂府猶宋詞之流，傳奇猶宋戲曲之變，世傳謂之雜劇」，[76]對於戲劇之源流均予吾人莫大之啟示。[77]

鍾嗣成所著《錄鬼簿》一書為研究元雜劇的寶典，其旨在錄存劇作，但其卷下所屬「方今才人相知者」，則「為之作傳」，並「以【凌波】曲弔之」，其間頗有涉及作家劇作之批評。如於宮大用則云：

[74] 〔元〕胡祇遹撰；魏崇武、周思成校點：《胡祇遹集》，頁二四六。

[75] 詳見曾永義：《中國古典戲劇論集》，〈有關元雜劇的三個問題〉，「一、雜劇釋名」，頁四九—六七。

[76] 〔元〕陶宗儀：《南村輟耕錄》，卷二五，「院本名目」，頁三〇六；卷二七，「雜劇曲名」，頁三三二。

[77] 詳見曾永義：《中國古典戲劇論集》，〈有關元雜劇的三個問題〉，「二、宋雜劇金院本對於元雜劇之影響」，頁六七—九一。

見其吟詠文章筆力，人莫能敵，樂府歌曲，特餘事耳。

【凌波仙】曲云：

豁然胸次掃塵埃，久矣聲名播省臺。先生志在乾坤外，敢嫌他天地窄，辭章壓倒元白。憑心地，據手策，是無比英才。[78]

又如弔鄭德輝【凌波仙】曲云：

乾坤膏馥潤肌膚，錦繡文章滿肺腑。筆端寫出驚人句，翻騰今是古，詞壇老將輸伏，《翰林風月》，《梨園樂府》，端的是曾下功夫。[79]

像這樣，可以說已啟評論元雜劇作家的先聲。後來賈仲明又「自關先生至高安道八十二人各各勉強次前曲以綴之」[80]，算是補鍾氏之不足。

四、蒙元之宗教、交通、商業與雜劇之興盛

戲曲和通俗文學之所以能大放光彩，也必須要有它們滋生繁衍的溫床，這個溫床就是元帝國便利的交通和興盛的商業。《元史·食貨志二》「市舶」條有這樣的記載：

以上兩則引文見　〔元〕鍾嗣成：《錄鬼簿》，《中國古典戲曲論著集成》第二冊，頁一一八。

[78]　〔元〕鍾嗣成：《錄鬼簿》，《中國古典戲曲論著集成》第二冊，頁一一九。

[79]　〔元〕鍾嗣成：《錄鬼簿》，《中國古典戲曲論著集成》第二冊，頁一一八。

[80]　〔明〕賈仲明：〈書錄鬼簿後〉，《中國古典戲曲論著集成》第二冊，頁九八。

至元十四年（一二二七），立市舶司一於泉州，令忙古觲領之。立市舶司三於慶元、上海、澉浦，令福建安撫使楊發督之。每歲招集舶商，於蕃邦博易珠翠香貨等物。及次年迴帆，依例抽解，然後聽其貨賣。❽

俄人拉狄克（Ladek）《中國革命運動史》中也有這樣的話：

遠在十三世紀時，……當時佔據全亞細亞者，就是蒙古族。當時中國的貨幣，可以由太平洋流通到波斯灣以及裡海各地。當時全亞細亞的商業引起了中國商業資本很快的發展，以及手工工廠工業長足的進步。❽

由於帝國的大一統，重兵的駐防，門戶的開放，使得元代的國際貿易非常的發達，商旅來往、絡繹不絕。於是大都會跟著繁興起來。《馬可波羅行紀》第九十四章「汗八里城」云：

外國巨價異物及百物之輸入此城者，世界諸城無能與比。蓋各人自各地攜物而至，或以獻君主，或以獻宮廷，或以供此廣大之城市，……百物輸入之眾，有如川流之不息。僅絲一項，每日入城者計有千車。用此絲製作不少金錦綢絹及其他數種物品。……此汗八里大城之周圍，約有城市二百，位置遠近不等。每城皆有商人來此買賣貨物，蓋此城為商業繁盛之城也。❽

「汗八里城」就是元代的首都「大都」，可見它不止是全國的政治中心，也是當時世界商賈輻輳之所。再看馬可波羅同書第一百五十一章所紀的「蠻子國都行在城」：

❽〔明〕宋濂等：《元史》，卷九四，〈志第四十三·食貨二·市舶〉，頁二四〇一。

❽〔俄〕拉狄克（Ladek）著，克仁譯：《中國革命運動史》（上海：新宇宙書店，一九二九年），頁二六。

❽〔義〕馬可波羅（Polo, Marco）著，馮承鈞譯：《馬可波羅行紀》（上海：上海書店，一九九九年），頁三二六。

城中有商賈甚眾，頗富足，貿易之巨，無人能言其數。……海洋距此有二十五哩，在一名澉浦城之附近。

其地有船舶甚眾，運載種種商貨往來印度及其他外國，因是此城愈增價值。有一大川自此行在城流至此

海港而入海，由是船舶往來，隨意載貨，此川流所過之地有城市不少。❽❹

所說的「蠻子國都行在城」，就是南宋首都臨安，即杭州市。大都和杭州可以說是當時南北兩大商業城，商業城的主體自然是商人，特色是經濟充裕，跟著娛樂場所也就林林總總。

娛樂場所主要是青樓、勾欄與書場。書場是說唱文學演述故事的場所，勾欄是百戲雜陳的地方，青樓是樂戶歌妓的住處。

青樓歌妓過的是「迎官員、接使客」，「應官身、喚散唱」，甚至於是「著鹽商、迎茶客」，「坐排場、做勾欄」的生活。所謂「官身」是元代樂戶中人，對於官府的宴會有承應歌舞和演劇的任務，這是免費的服務，所以他們只好在當時的富商巨賈，也就是鹽商茶客中賣身，或者是去勾欄中充當演員來討生活。

在這種社會情況下，於是為了應付酒筵歌席上「散唱」的「散曲」和勾欄中搬演的「雜劇」便及時興盛起來。因為高文典冊已經與功名絕緣，唐詩宋詞亦不足以糊口，而這些書會先生們正有一肚皮的「懷才不遇」之感，便運用了這新興的文體，恣意的揮寫，每一個字、每一句話都宛轉深切的由伶人口中說唱出來，把他們思想情感、志氣襟懷，著著實實的打入群眾的心目之中。雖然書會先生們的名字不會被列入〈文苑傳〉或〈儒林傳〉，他們的作品也不會被登錄在〈藝文志〉和〈經籍志〉之中，但是他們潛伏在民間的雄厚勢力，也使得朝廷廟堂中的王公貴人逐漸習染，終至完全接受。明周憲王朱有燉於永樂四年（一四〇六）作《元宮詞百章》，

❽❹　〔義〕馬可波羅（Polo, Marco）著，馮承鈞譯：《馬可波羅行紀》，頁三五〇—三五一。

其八云：

屍諫靈公演傳奇，一朝傳到九重知，奉宣賷與中書省，諸路都教唱此詞。[85]

「屍諫靈公」是鮑天祐的作品，他和「關卿」（不是關漢卿）一樣，都已經傳名宮廷。宮廷如此，民間更不難想像，我們且看看當時有關「勾欄」的記載：《輟耕錄》卷二十四「勾欄壓」條記載至元王寅夏（至元無王寅年，疑為至正之誤，即一三六二年）松江府署勾欄崩塌，壓死四十二人的慘劇[86]；又元好問《遺山先生文集》卷三十三〈順天府營建記〉記述蒙古初期「漢地四萬戶」之一張柔營建順天府城，其中有「樂棚」之語（樂棚即勾欄，以其編竹而成，故云。）[87] 又仁宗朝名臣王結在其《文忠集》卷六〈善俗要義第三十三·戒游惰〉中亦有「頗聞人家子弟……或常登優戲之樓，放恣日深」之語[88]；又元末詩人葛邏祿人納新在至正五年（一三四五）所寫的《河朔訪古記》卷上亦有「真定路之南門曰『陽和』，……左右挾二瓦市，優肆娼門，酒罏茶竈，豪商大賈並集於此」之語[89]…，皆可見元代勾欄非常的繁盛；而葛邏祿乃賢更點出了「優肆倡門」和「豪商大賈」的密切關係。而勾欄既盛，雜劇焉能不發達。

[85] 〔明〕朱有燉著，傅樂淑箋注：《元宮詞百章箋注》（北京：書目文獻出版社，一九九五年），頁一一。

[86] 〔元〕陶宗儀：《南村輟耕錄》，卷二四，「勾欄壓」，頁二八九。

[87] 〔元〕元好問：《遺山先生文集》，收入《元代史料叢刊初編·元人文集》第一一冊（合肥：黃山書社，二〇一二年），卷三三，〈順天府營建記〉，頁一四，總頁一三六九。

[88] 〔元〕王結：《文忠集》（臺北：藝文印書館，一九六四年），卷六，頁二二三。

[89] 〔元〕納新：《河朔訪古記》（臺北：廣文書局，一九六八年據清錢熙祚輯《守山閣叢書》本影印），卷上，頁六。

第參章　元代北曲雜劇之劇目、題材與內容

一、劇目著錄

元人雜劇之劇目著錄，元人鍾嗣成《錄鬼簿》約成於至正五年，其所著錄元人雜劇有四百五十八本；明初朱權《太和正音譜》著錄元人雜劇有五百三十五本，合明初人所作，有五百六十六本。清末民初王國維《宋元戲曲考》謂「今日確存之元劇，而吾輩所能見者，實得一百十六種」，含有名氏作家四十六人，劇作八十九種，無名氏二十七種。❶

而日本青木正兒於昭和十二年（一九三七）於東京弘大堂書房所出版《元人雜劇序說》考得初期作者三十人，雜劇六十八本；中期八人，十三本；末期元末明初十四人，十六本；合計五十二人，九十七本。❷

一九五九年羅錦堂《現存元人雜劇本事考・現存元人雜劇總目》考得作者四十八人，雜劇一百本；無名氏

❶ 王國維：《宋元戲曲考》，收入《王國維戲曲論文集》，〈元劇之存亡〉，頁九一—一一五。

❷ 〔日〕青木正兒撰，隋樹森譯：《元人雜劇序說》，收入《元曲研究》乙編（臺北：里仁書局，一九八四年），頁三一一—四六。

第參章　元代北曲雜劇之劇目、題材與內容

八五

六十一本，合計現存一百六十一本。❸一九九二年王季思主編《全元戲曲》，收錄元人雜劇作家六十二人，一百五十一本；無名氏四十七本，合計一百九十八本。❹一九九六年張月中、王鋼主編《全元曲》，收錄元人雜劇作家五十一人，雜劇一百二十七本，無名氏四十七本，合計一百六十四本。❺

以上可見諸家所得之現存元劇作家和劇本數皆不同，緣故是觀點不同，取捨不一。譬如王季思計入殘折或殘曲，故所得獨多。然而元劇作家作品之歸屬，確實有諸多疑慮者，譬如鄭師因百（奯）《元劇作者質疑》考訂十八本作者歸屬之問題。錄其結論如下：

《金錢記》：應屬石君寶。

《殺狗勸夫》：應屬無名氏。

《兒女團圓》：應屬高茂卿。

《雙獻功》：應屬高文秀。

《倩女離魂》：應屬鄭光祖。

《酷寒亭》：應屬花李郎。

《趙氏孤兒》：應屬紀君祥，《元曲選》之第五折，當為後人所加。

《裴度還帶》：應屬賈仲明。

❸ 羅錦堂：《現存元人雜劇本事考》（臺北：中國文化事業股份有限公司，一九六〇年），頁一—一〇二。

❹ 王季思主編：《全元戲曲》（北京：人民文學出版社，一九九二年）。

❺ 張月中、王鋼主編：《全元曲》（鄭州：中州古籍出版社，一九九六年）。

《五侯宴》：應屬明代伶工。

《東牆記》：應屬元末明初無名氏。

《蔣神靈應》：應屬明代伶工。

《澠池會》、《伊尹耕莘》、《智勇定齊》：均應屬明代伶工。

《三戰呂布》：明代伶工所改竄。

《老君堂》：明代伶工所編。

《降桑椹》：非元無名氏，應題無名氏。

《黃鶴樓》：應屬無名氏。❻

鄭師對元劇作者之「質疑」為師兄羅錦堂《現存元人雜劇本事考》所採取。羅氏對元劇所作之分類。其總目與分類劇目之論述，均據此而來。

二、題材類型

元人雜劇之劇目題材類型，《太和正音譜》《雜劇十二科》：

一曰「神仙道化」、二曰「隱居樂道」（又曰「林泉丘壑」）、三曰「披袍秉笏」（即「君臣」雜劇）、四曰「忠臣烈士」、五曰「孝義廉節」、六曰「叱奸罵讒」、七曰「逐臣孤子」、八曰「鏺刀趕棒」（即

❻ 鄭騫：《元劇作者質疑》，收入氏著：《鄭騫戲曲論集》（臺北：國家出版社，二〇一二年），頁一二一—一三一。

「脫膊」雜劇)、九曰「風花雪月」、十曰「悲歡離合」、十一曰「煙花粉黛」（即「花旦」雜劇）、

十二曰「神頭鬼面」（即「神佛」雜劇）。❼

以上「十二科」，其內容題材類型之名義，大抵可以自明，而我國戲曲有明確的分類❽，可以說以此為始。夏伯和《青樓集》記述元代歌妓所擅長的雜劇有駕頭、花旦、軟末尼、閨怨、綠林等五類。此五類散見篇中，夏氏並未明舉。故雜劇分類之始，仍應歸屬《正音譜》。《正音譜》十二科中的附注，去其與《青樓集》重複的，尚有君臣、脫膊、神佛三類，合起來共八類，由其名稱可以看出是民間的分類法。除脫膊一類外，大致是就劇中主要人物的身分來分類的。而《正音譜》十二科中，一、二、五、六、八、九、十等七科，可以說係就劇的內容性質分的；其餘五科，可以說係就劇中主要人物的身分分的。因為系統不純，所以十二科中像四、五、六、七等四科間，九、十一兩科間，一、十二兩科間，便容易產生界線不明，混淆不清的現象。

雖然，青木正兒《元人雜劇序說》，則舉《青樓集》之五類與《太和正音譜》十二科之例如下：

分類俗稱

一、君臣雜劇：白樸之《梧桐雨》，馬致遠之《漢宮秋》，鄭光祖之《周公攝政》

二、軟末泥雜劇：關漢卿之《玉鏡臺》，喬吉之《金錢記》、《揚州夢》，鄭光祖之《王粲登樓》

三、脫膊雜劇：關漢卿之《單刀會》，李壽卿之《伍員吹簫》，朱凱之《昊天塔》，無名氏之《馬陵道》、

❼〔明〕朱權：《太和正音譜》，《中國古典戲曲論著集成》第三冊，頁二四。

❽關於我國古典戲劇的分類，著者有〈我國戲劇的形式和類別〉一文，原載《中外文學》二卷十一期（一九七四年四月），頁九─一九。；後收入曾永義：《中國古典戲劇論集》，更名為〈中國古典戲劇的形式和類別〉，頁一─一三。

《單鞭奪槊》、《小尉遲》

四、綠林雜劇：高文秀之《雙獻功》，康進之之《李逵負荊》，李文蔚之《燕青博魚》，無名氏之《還牢末》

五、閨怨雜劇：關漢卿之《拜月亭》，白樸之《墻頭馬上》，石子章之《竹塢聽琴》，鄭光祖之《倩女離魂》

六、花旦雜劇：關漢卿之《謝天香》、《救風塵》、《金線池》、《調風月》，戴善甫之《風光好》，石君寶之《曲江池》，鄭光祖之《㑳梅香》，喬吉之《兩世姻緣》

七、神佛雜劇：鄭廷玉之《看錢奴》，尚仲賢之《柳毅傳書》，無名氏之《硃砂擔》、《盆兒鬼》

雜劇十二科

一、神仙道化：馬致遠之《岳陽樓》、《任風子》、《黃粱夢》，岳伯川之《鐵拐李》，范康之《竹葉舟》，賈仲名之《金童玉女》，谷子敬之《城南柳》

二、隱居樂道：馬致遠之《陳摶高臥》

三、披袍秉笏（參看君臣雜劇）

四、忠臣烈士：紀君祥之《趙氏孤兒》，楊梓之《豫讓吞炭》、《霍光鬼諫》，無名氏之《抱妝匣》

五、孝義廉節：秦簡夫之《趙禮讓肥》，宮天挺之《范張雞黍》，蕭德祥之《殺狗勸夫》

六、叱奸罵讒：孔文卿（或金仁傑）之《東窗事犯》

七、逐臣孤子：王伯成之《貶夜郎》，無名氏之《赤壁賦》

八、鏺刀趕棒（參看脫膊雜劇、綠林雜劇）

九、風花雪月（參看閨怨雜劇）

十、悲歡離合：張國賓之《汗衫記》、《羅李郎》，鄭廷玉之《看錢奴》，武漢臣之《老生兒》，楊文奎之《兒女團圓》，楊顯之之《瀟湘雨》，無名氏之《貨郎旦》、《鴛鴦被》、《馮玉蘭》

十一、煙花粉黛（參看花旦雜劇）

十二、神頭鬼面（參看神佛雜劇） ❾

清初錢遵王《也是園藏古今雜劇》目錄，首為元人所撰，次元無名氏所撰，次明人所撰，次歷朝故事，次古今雜傳，次釋氏神仙，而以教坊所編演者殿後。其歷朝故事又分春秋、戰國、西漢、東漢、三國、晉朝、唐朝、宋朝、水滸等；看似有所分類，但並非全然以元明雜劇之劇目題材類型作為基準。

對於元人北曲雜劇劇目之題材內容，敘其情節，考其淵源，證諸史實者，始見於清康熙末年無名氏之《曲海總目提要》，而對於元雜劇之劇目題材分類，羅錦堂《現存元人雜劇本事考·現存元人雜劇之分類》，及至目前為止，堪稱最為平正通達。他將元雜劇就內容分作八類，每類又分若干項，並舉劇目，錄之如下❿：

（一）歷史劇

甲、以歷史事蹟為主者

凡十五本，其次序依時代先後排列：

三十五本

❾ 〔日〕青木正兒撰，隋樹森譯：《元人雜劇序說》，收入《元曲研究》乙編，頁二八一三○。

❿ 以下摘錄自羅錦堂：《現存元人雜劇本事考》，頁四二四一四五○。

周公攝政 西周	澠池會 戰國	連環計 以下三國	三戰呂布
襄陽會	博望燒屯	黃鶴樓	隔江鬥智
蔣神靈應 晉	老君堂 唐	雁門關 五代	龍虎風雲會 以下宋
抱粧盒	衣襖車	射柳捶丸	

乙、以個人事蹟為主而其事與史蹟相關聯者

凡二十本，其次序依時代先後排列：

介子推 以下春秋	伍員吹簫	楚昭公	豫讓吞炭 以下戰國
趙氏孤兒	氣英布 以下漢	賺蒯通	霍光鬼諫
漢宮秋	千里獨行 以下三國	單刀會	西蜀夢
三奪槊 以下唐	單鞭奪槊	小尉遲	梧桐雨
哭存孝 五代	昊天塔 以下宋	謝金吾	東窗事犯

(二)社會劇

二十四本

甲、朋友

此類劇凡四本，次序依內容性質排列；前三本為生死不渝者，後一本為有始無終致相殘殺：

范張雞黍	東堂老	張千替殺妻	馬陵道

乙、公案

此類劇凡十四本，又可分為兩目：一為決疑平反，二為壓抑豪強。

一、決疑平反，凡十本，次序依斷案者時代先後分：

金鳳釵 宋上皇	緋衣夢 錢可	盆兒鬼 以下包拯	後庭花
蝴蝶夢	救孝子 王翛然	魔合羅 以下張鼎	勘頭巾
馮玉蘭 金圭	硃砂擔 (冥誅)		

二、壓抑豪強，凡四本，次序依主角分：

魯齋郎 以下包拯	陳州糶米	生金閣	十探子 李圭

丙、綠林（水滸劇）

綠林（借舊名），凡六本，皆係寫水滸故事者，次序依主角分：

李逵負荊	黃花峪 魯智深	燕青博魚 燕青	雙獻功 以下李逵
爭報恩 關勝、徐寧、花榮	病劉千 （附）		

(三) 家庭劇

二十七本

羅李郎	瀟湘雨		竹塢聽琴
合同文字	五侯宴	兒女團圓	合汗衫
趙禮讓肥	殺狗勸夫	老生兒	神奴兒
酷寒亭	還牢末	貨郎旦	灰闌記
虎頭牌	秋胡戲妻	舉案齊眉	破窰記
降桑椹	剪髮待賓	陳母教子	焚兒救母
		鴛鴦被	

梧桐葉	竇娥冤	九世同居

（四）戀愛劇

二十本

甲、良家男女之戀愛

凡十本，次序依作者時代先後排列：

拜月亭	牆頭馬上	西廂記	倩女離魂	金錢記
留鞋記	蕭淑蘭	碧桃花	符金錠	東牆記

（註）《留鞋記》女主角身分低而不賤，故仍入此類。

乙、良賤間之戀愛

凡十本，次序依作者時代先後排列：

金線池	青衫淚	曲江池	紅梨花	玉壺春
紫雲庭	兩世姻緣	對玉梳	百花亭	雲窗夢

（五）風情劇

八本

凡以男女間風流而兼有滑稽情趣之故事為主題者，皆歸此類，約等於十二科之風花雪月及煙花粉黛之各一部。茲列舉如下，其次序依內容性質分：

玉鏡臺 以下良家婦女	望江亭	救風塵
揚州夢 以下妓女	調風月 以下侍婢	謝天香
	儌梅香	風光好

(六)仕隱劇

二十一本

甲、發跡變泰

凡十四本，次序依時代先後排列：

伊尹耕莘 商	智勇定齊 以下戰國	諕范叔	
坯橋進履 以下漢	追韓信	漁樵記	王粲登樓
薛仁貴 以下唐	飛刀對箭	裴度還帶	劉弘嫁婢 隋（附）
遇上皇 以下宋	薦福碑		

乙、遷謫放逐

凡五本，次序依內容性質排列：

貶夜郎 以下文人	貶黃州	赤壁賦
敬德不伏老 武官		麗春堂 文官

丙、隱居樂道

凡兩本，次序依時代先後排列：

七里灘 漢	陳摶高臥 宋

（七）道釋劇

甲、道教劇

二十二本

凡十四本，次序依度人者時代先後排列，第一、二兩本為太白金星；第三本為東華仙及毛女；第四、五兩本為鍾離權；六、七、八、九、十五本為呂洞賓；十一、十二兩本為李鐵拐，十三、十四兩本為馬丹陽。

莊周夢	誤入桃源	張生煮海	黃粱夢	藍采和
鐵拐李	竹葉舟	岳陽樓	城南柳	昇仙夢
金童玉女	甑江亭	任風子	劉行首	

乙、釋教劇

又分為弘法度世與因果輪迴兩類：

一、弘法度世，凡五本，其次序依時代先後排列：

二、因果輪迴，凡三本：

西遊記	東坡夢	忍字記	度柳翠	猿聽經
來生債	冤家債主	看錢奴		

（八）神怪劇

四本

張天師　桃花女　柳毅傳書　鎖魔鏡

以上八類，可以將「戀愛劇」和「風情劇」，合為「戀愛風情劇」，因為皆關涉男女間情感之事；其「神怪劇」亦可併入「道釋劇」為一類，因為誠如羅氏所言，「神怪劇」不過為「道釋劇」之枝蔓。

元人之歷史劇，應當取材自宋代說話家數之「講史」，講說歷代爭戰興亡的長篇故事。《東京夢華錄》謂宋崇寧、大觀間有藝人霍四究說三分，尹常賣講《五代史》。⑪南宋講史更加發達，臨安北瓦十三座勾欄中「常是兩座勾欄專說史書」⑫；《武林舊事》記講史藝人除小說外最多，有二十三人。⑬《醉翁談錄》謂講史藝人要通經史、博古今，才能「秤稱天下淺和深」。⑭《夢粱錄》所載講史藝人王六大夫，便是「講諸史俱通」的，因此聽者紛紛。⑮其他像喬萬卷、戴書生、張解元、陳進士也都是精通講史，藝壓群倫，才獲得聽眾對他們這樣的稱號。

宋代所講的史書，《東京夢華錄》所記「三分」、《五代史》外，尚有《通鑑》、漢唐歷代史書文傳，《醉翁談錄·小說開闢》：「也說黃巢撥亂天下，也說趙正激惱京師。說爭戰有劉項爭雄，論機謀有孫龐鬥智。新話說張韓劉岳，史書講晉宋齊梁。三國志諸葛亮雄材，收西夏說狄青大略。說國賊懷奸從佞，遣愚夫等輩生嗔。」

⑪〔宋〕孟元老：《東京夢華錄》（上海：古典文學出版社，一九五七年），卷五，「京瓦伎藝」條，頁二九—三〇。

⑫語出〔宋〕西湖老人：《西湖老人繁勝錄》（上海：古典文學出版社，一九五七年），「瓦市」條，頁一二三。

⑬〔宋〕周密：《武林舊事》（上海：古典文學出版社，一九五七年），卷六，「諸色伎藝人」，頁四五三—四五四。

⑭〔宋〕羅燁：《醉翁談錄》（遼寧：遼寧教育出版社，一九九八年），甲集卷之一「小說引子」條，頁二一。

⑮〔宋〕吳自牧：《夢粱錄》（上海：古典文學出版社，一九五七年），卷二〇，「小說講經史」條，頁三一三。

說忠臣負屈銜冤，鐵心腸也須下淚。」可見所載有孫龐鬥智、劉項爭雄、《三國志》、說黃巢……，「史書講晉宋齊梁」等。則宋人講史書內容實在廣泛豐富。也因為有這樣廣泛豐富的內容，所以元人也就順手可以取資為雜劇的題材，使得歷史劇的劇目特別多。而由此也可見，元雜劇的「歷史劇」，並非直接取資史傳，而是逕從「說話」改編。那麼，宋人說話四家中尚有小說、說公案、說鐵騎兒、說經，說唱文學更有諸宮調、覆賺、彈詞、涯詞，是否其他類別的元雜劇也有許多題材出諸於此呢？著者雖一時未及詳考，但可以揣測其可能性是很大的。眾所周知的《西廂記》不就是改編自元初金人董解元《諸宮調西廂記》嗎？而諸宮調則是北宋孔三傳首創。

三、內容特色

(一) 公案劇之特色

鄭振鐸有〈元代「公案劇」產生的原因及其特質〉和〈論元人所寫商人、士子、妓女間的三角戀愛劇〉[16]都旨在說明其內容與元代政治社會的密切關係，也就是說那是元代的真實反映。著者據鄭氏之說，演繹其大意如下：

鄭振鐸有〈元代「公案劇」產生的原因及其特質〉、〈論元人所寫商人、士子、妓女間的三角戀愛劇〉，收入《鄭振鐸文集》

[16] 鄭振鐸：〈元代「公案劇」產生的原因及其特質〉、〈論元人所寫商人、士子、妓女間的三角戀愛劇〉，收入《鄭振鐸文集》第五卷（北京：人民文學出版社，一九八八年），頁四六五—四八五、四八六—五〇六。

如著者《雜劇中鬼神世界的意識形態》所云：道德用以維繫人心，法律用以制裁惡徒。但在亂世裡，法律蕩然，道德淪喪，在為非作歹的權豪勢要眼中，亦無法律、道德可言；若此，人世間便失去了公理：升斗小民只有任由權豪勢要剝削宰割，本分善良的人只有任由流氓惡棍欺凌壓迫。人世間充滿了大大小小的冤屈，壓抑了形形色色的悲憤；於是強力者挺而走險；柔弱者只好借古人酒杯澆自家塊壘，希企有一位像包拯、王翛然，錢可那樣不畏強悍而專和權豪勢要作對的清官，出來為他們主持正義，鋤姦去惡。如果找不到這樣一位清官，那麼像張鼎那樣明白守正、不辭艱苦的將含冤負屈的百姓解救出來的吏目也可以。但是，在異族的鐵蹄下，究竟沒有這樣的清官和吏目。於是等而下之，只好期待梁山泊那樣的英雄好漢，出來替他們報仇雪恨，痛快人心。可是梁山的英雄也只是可遇不可求，於是乎又等而下之，只有寄託於冥冥之中的鬼神來主持公道了。這是元雜劇中公案劇和綠林劇，以及許多鬼魂報冤劇的時代背景。「柔軟莫過溪澗水，到了不平地上也高聲。」我們透過了元雜劇，似乎聽到許許多多柔弱無助的痛苦呼號，而最教人感到聲嘶悽慘的，莫過於反映在那些鬼魂報冤的雜劇裡：關漢卿的《竇娥冤》演竇娥為童養媳，被誣毒死公公，為昏官污吏所殺，死時血不沾塵土，盡染於旗鎗上之白練，晴天忽降大雪，掩蓋其屍體，不使暴露，死後楚州為之大旱三年；確實顯現了天地的靈應。鄭廷玉的《後庭花》演劉天義與女鬼翠鸞相遇旅邸，以【後庭花】詞唱和，遂被誣私匿民女，包拯勘問，明其冤抑事。包拯雖然剛正嚴明，可是如果不是看了翠鸞所作【後庭花】詞有「不見天邊雁，相侵井底蛙」之句，反覆窮治，也無法澄清這一起離奇曲折的重重謀殺案。無名氏的《生金閣》演郭成以家傳至寶生金閣及美妻為龐衙內所窺而貪

斷案如神，可是如果不是神明托夢指點，他也無法偵知真正兇手就是裴炎。又《緋衣夢》演王閏香之未婚夫李慶安被誣殺死梅香，錢大尹（可）斷獄平反事。錢大尹雖然公平清正，剖決如神，即使有一位官拜肅政廉訪使的父親，也不能替她洗雪，還要她的鬼魂出現公庭，才使奸徒惡棍一一招伏。

禍，包拯為之伸雪事。可是如果不是郭成的鬼魂提著頭追逐龐衙內，遇見了包拯，申訴其事，包拯也無法為之雪恨。又《神奴兒》演李德義妻王氏圖謀家產，勒殺德義兄子神奴兒，包拯為之勘斷事。可是如果不是神奴兒的鬼魂追擊王氏，使得王氏上堂即服其罪，神奴兒並在公堂上歷訴其冤，包拯亦無從為他申雪。又《砆砂擔》演兇徒鐵旛竿白正，劫其友王文用擔中砆砂，且殺之，後遭冥譴事。此劇如果不是王從道（文用父）的鬼魂訴於天曹，王文用的鬼魂訴於東岳，岳神使太尉神及地曹率冤魂去勾取白正，使之入陰府受審，遍受地獄諸苦的話，王文用便永遠做一個冤死鬼。以上所說的這些劇本情節，毫無疑問的，在現實的人世社會中都是不可能的，也就是說冤屈是永遠無法平反的。而元代那些悲苦無訴的小民，在道德、法律淪亡的時代裡，如果不寄託於冥中的鬼神，來聊以慰藉內心的憤懣，而又沒有能力挺而走險，又將如何呢？❼

(二) 士子歌妓戀愛劇之特色

元雜劇以士子妓女為題材的，可以分作三類：一是敷演其間的風流情趣事，如關漢卿《謝天香》、戴善甫《風光好》、張壽卿《紅梨花》、喬吉《揚州夢》等；一是敷演其間的戀情被鴇母所阻終至團圓事，如關漢卿《金線池》，石君寶《紫雲亭》、喬吉《兩世姻緣》等；一是敷演士子、歌妓與富豪或大賈間的三角戀情，如馬致遠《青衫淚》，賈仲明《對玉梳》、《玉壺春》、無名氏《雲窗夢》、《百花亭》等。這三類各具模式，而以第三類最具社會意義，此類固定模式是：士子有潘安之貌、子建之才，妓女有冰清玉潔之

影。

性、沉魚落雁之容，兩人一見鍾情，不嫌貧富、不嫌貴賤，相守相愛；而這時總有一位富豪或大賈，因慕妓女姿色，以重金賄賂鴇母，共同設計奪取妓女；於是士子與妓女因而備嘗苦辛，妓女或嫁作商人婦，或設法逃脫；然其結局，不是士子功名得意，就是有一位做官的朋友出來為他奪回妓女，懲罰大賈，終於吉慶團圓。

《救風塵》雖然也屬妓女劇，但和以上所說的三種類型不相同。這三種類型，就現實的意義來說，只是那些在異族鐵蹄下，沒有功名、沒有富貴，以「書會」為糊口之所的「才人」們，自我陶醉的空中樓閣而已。而《救風塵》中的安秀實，其軟弱無能、猥瑣寒儉之態，正是元代士子活生生的寫照；而宋引章之識淺質鄙，唯逸樂是圖，也是元代歌妓的典型；而周舍之風月手段、狡猾無賴，則是元代富豪的樣版；至於趙盼兒之機智練達、俠肝義膽，使人生詠諧之趣，使人生景仰之心，則是妓女中不世出的傳奇人物。所以《救風塵》是一本環繞著妓女為主題而最具寫實性的雜劇，劇中沒有可驚可愕的事件，但有忍俊不禁的笑聲和笑聲中撲簌婆娑的淚

（三）度脫劇之特色

生活在像胡元那樣黑暗時代的人們，由於對現世感到極端的失望，深覺形神不能相親的痛苦：有情人不能相守，自然有「同心而離居，憂傷以終老」的感嘆；相知的朋友卻中途遺棄，自然有「如何金石交，一旦更離傷」的牢騷；而「人生寄一世，奄忽若飇塵」，「所遇無故物，焉得不速老」，生命的無常飄忽，多麼使人驚懼，所以在「奄忽隨物化」之前，應當「榮名以為寶」。可是亂世裡，生命都已朝不保夕，哪來榮名？何況「千秋萬歲後，榮名安所之？」於是有些人便「服食求神仙」，但「多為藥所誤」，因此感到「松子久吾欺」，因此便等而下之「不如飲美酒，被服紈與素。」「為樂當及時，何能待來茲。」所追求的只是形體的慾望和心神的

麻醉，於是乎頹廢的思想，荒唐的舉止，便籠罩、充滿了整個黑暗的時代、混亂的社會。另外也確實有一部分人希企「縱浪大化中，不喜亦不懼」的心靈境界，逃離現實社會，獨善其身，領略生命自然的種種情趣，但能達此境界的，畢竟少之又少。回顧我國歷史，東漢末年、魏晉之際，莫不如此；而元代以野蠻異族的鐵蹄踐蹣我中華禮樂之邦，其黑暗殘酷，較之前代尤有過之而無不及。生活在這個時代的讀書人沒有進身之路，一般百姓為牛為馬，永無翻身之時；道德為蒙古人所摧殘，法律為蒙古人而設；其生活之悲慘可知，其心靈之空虛可想。於是便從超現實的世界裡，希企獲得指望和慰藉。恰好這時全真道教為當局所崇奉，陷溺的人們自然飢不擇食，渴不擇飲的信仰起來，成仙了道，解脫塵寰，逍遙物外的思想便充滿人們空虛的心靈之中。也因此，元人的散曲便充滿隱居樂道的情味，元人的雜劇便大量敷演度脫凡人，成佛成仙的內容。

這一類雜劇，即所謂「度脫劇」，度脫劇有一個不成文的規律，那就是凡度必為三而始成。所謂「三度」往往是某仙或某佛發現某人有靈根宿緣，於是前往度化，先說以富貴不足恃，再喻以功名不足戀；可是被度脫的人還是執迷不悟，此時此際，乃假藉其仙佛之超越力量，幻設出各種可驚可愕的事跡，於是乎被度化的人也頓然開悟，隨其出家修道，位列仙班。譬如馬致遠的《任風子》演馬丹陽度化屠戶任風子成道事。任屠恃勇為惡，乘醉持刀入草庵欲殺丹陽，而己反為護法神所殺，向丹陽索頭，丹陽令其自摸，頭固在，不覺猛然省悟，投刀再拜，願隨丹陽學道。又戴善甫的《翫江亭》演李鐵拐度金童牛璘、玉女趙江梅重登仙籍事。李鐵拐先於翫江亭壽筵與牛所設酒店中度化，皆不見容。最後於郊野點化之，令寒波造酒，枯樹開花，璘始知李必為異人，遂從之修行。其他如岳伯川的《鐵拐李》演呂洞賓三度鄭州六案都孔目岳壽於地獄油鑊之際。范康的《竹葉舟》三度儒生陳季卿於赴京求官，路逢暴風雨，墜江溺水之時，而以竹葉為舟，設諸幻境，予以點化。似此者不勝枚舉，雖然神佛度脫劇別有其時代的意義，但其假藉神佛的超越力量以警悟執迷的世人，則為其特色之一。

至於神佛度脫劇所象徵的時代意義，那就是生活在黑暗時代裡的人們希企解脫塵寰，逍遙物外的一種冥想。

此外，尚有：鄭廷玉的《忍字記》，馬致遠的《岳陽樓》和《黃粱夢》，吳昌齡的《東坡夢》、李壽卿的《度柳翠》、谷子敬的《城南柳》、賈仲明的《金童玉女》，楊訥的《西遊記》和《劉行首》，以及無名氏的《昇仙夢》、《莊周夢》、《藍采和》、《猿聽經》等十三種。若論其度人者，則有太白金星、東華仙、毛女、鍾離權、呂洞賓、李鐵拐、馬丹陽、觀世音、彌勒佛、月明尊者、了緣、修公禪師等；被度者則除文人如莊周、蘇軾外，尚有惡吏如岳壽，俳優如許堅，茶博士如郭馬兒，富農如金安壽、劉均佐，屠夫如任屠，倡妓如劉行首、柳翠，鬼怪如柳樹精、猿精，無情之草木如桃柳等；蓋無論有情、無情，只要能遊心向道，則莫不能了卻塵緣，飄然仙去。可見元代的宗教觀念，已經徹底的平民化。試想如果沒有這一服清涼劑，將教那些空虛死寂的心靈，如何依歸，如何得到暫時的昇華？

而若論度脫劇所以興盛的原因，除了為解脫當世文人心靈的空虛死寂之外，與金元間全真道之廣為流傳也有密切的關係。

全真道亦稱全真教，金王重陽（一一一三——一一七〇）所創。重陽為道士，原名中孚，字允卿，後更名喆，字知明，一字德威，號重陽子。陝西咸陽人。傳說於甘河鎮（今陝西戶縣境）遇異人，得修煉秘訣。於是棄妻子，在終南山一帶修道，後往山東崑崙山（今山東牟平縣東南），在寧海、文登、萊州諸地雲遊講道；於寧海（今牟平）全真庵創立全真道。主張道釋儒三教合一，以「澄心定意，抱元守一，存神固氣」為「真功」，「濟貧扶苦，先人後己，與物無私」為「真行」，功行俱全，是為「全真」。收馬鈺、譚處端、劉處玄、丘處機、王處一、郝大通、孫不二（女）為徒，是為「北七真」。其後五十餘年，其徒丘處機，元太祖尊之為「神仙」，號長春真人，總領道教，遍建道觀。其所居為燕京白雲觀，即為「十方叢林」之一。全真道不尚符籙，不事修

煉；道士須出家，禁食葷腥。丘處機正式建立全真道後，尊王重陽為教祖。元世祖封為全真開化真君。著有《重陽全真集》、《教化集》、《立教十五論》等。

元太祖自禮遇丘處機以後，蒙元一代君主莫不尊崇全真道，即使至明初《太和正音譜》，其「雜劇十二科」，仍以「神仙道化」為首。而全真道所持之「道統傳授」為：鍾離權（道號正陽）傳呂巖（字洞賓道號純陽），呂巖傳王嚞（道號重陽），王嚞傳馬鈺（道號丹陽）、丘處機（道號長春子）等七人，也反映在馬致遠所著度脫劇裡，其《黃粱夢》為鍾離度脫洞賓，《岳陽樓》為洞賓度脫柳樹精，《馬丹陽》為王嚞度脫馬鈺，《任風子》為馬鈺度脫任屠；其次序井然，蓋皆有所本。而全真道之所以能風行全元，當以其合儒釋道要義，入世易行，能填補亂世人心，有以致之也。

此外元劇中以士子為主人翁的劇目，同樣具有非常現實的意義，就中應以馬致遠《薦福碑》最具代表性，因以將之移置下文論馬氏雜劇時再予詳述，讀者鑑之。

四、語言運用：從戲曲語言說到北劇語言

上文簡論「詩詞曲」之異同時，已略及語言。但由於語言極具重要性，故於此進一步論述。

凡文學必由語言構成，文學可以說就是語言藝術。戲曲固是文學的一種；而其文學實為綜合的文學，其藝術實為綜合的藝術。戲曲文學在韻文學中可謂極其韻致，在表演藝術中亦綜其精粹。然而戲曲重在表演，表演重在歌唱，而歌唱則根源於語言。因之語言亦必為戲曲文學、藝術之主體。也因此，若論戲曲文學之批評與藝術之講究，莫不從戲曲語言入手。

戲曲語言之作為語言，其基礎與一般語言並沒有分別：都由字成詞，由詞成句，由句成文；只是其「文」被稱作「曲詞」或「曲文」而已。然而由於其字、詞、句所構成之「曲」，皆嚴守聲韻，務使其聲情、詞情相得益彰，其間可以伸縮變化的程度較諸同為韻文學的詩詞又大得多；所以論曲者就非從其語言說起不可，然後才能進一步觀照說明戲曲語言所具有的特殊質性、成分、結構、運用和從中產生的韻致與風格。

也因此，若欲論述戲曲語言，首先當論述字音之要素「聲」與「韻」，及其組合布置之原理與產生之「聲情現象」。次論累字成詞之複詞結構，由其形式種類以見其與「聲情」關係密切者，及其所產生之「聲情現象」；進而論句中之三種形式：音節形式、意義形式，與合音義以見工巧之「對偶」；並從中觀察其對「聲情現象」所產生之影響及其詞彙組織所產生之「詞情」技巧與現象。

有以上之論述說明為前提，乃能進入戲曲語言本身之探討與詮釋。戲曲語言之為歌詞者，有詞曲系與詩讚系之別，詩讚系之載體為簡單、齊言所形成之七言十言句，詞曲系則為變化繁複之長短句所形成之曲牌，因又論述曲牌建構要素以見其「聲情現象」之由粗而精；並及其可以掌握之格律變化之原理與曲譜之錯誤示範。於是乃能進入戲曲「歌樂」之探討。而「歌」與「樂」必須融合無間相得益彰，彼此又有繁複之建構因素，亦須一一探討。著者深知其微茫艱難，但仍不揣譾陋，試圖能予以突破，獲得較可自圓其說的論述，乃有《戲曲歌樂基礎》之建構[18]，凡三十餘萬言，讀者可以參閱。至於周德清《中原音韻》《作詞十法》中之主張、鍾嗣成《錄鬼簿》與賈仲明補【凌波仙】弔詞之批評術語，亦均已見前論，就不再述及。

[18] 曾永義：《「戲曲歌樂基礎」之建構》（臺北：三民書局，二〇一六年）。

對於北曲的語言特色，張師清徽（敬）早於一九五五年就在《大陸雜誌》發表〈元明雜劇描寫技術的幾個特點〉，她認為周德清和王驥德之造語的觀點皆不可從。清徽師說：

曲子最重在天真逸趣；造語自是文不得，太文則迂；也俗不得，太俗則鄙；要以俊為主，用字必熟，要聳觀，要聳聽，自自然然的到了文而不酸腐，俗而不鄙俚的天然化境，那麼才可以稱得成功。要趨向這化境的步驟，的確是另一種只可意會，不可拘以形跡，神而明之的玄妙在。怎麼能硬生生死板板的說出限制的條文？

又說：

其實造語用字，在曲中簡直無庸故作範圍。所謂生硬、太文、太俗種種，都是沒有絕對標識的，那只要看用法怎麼樣？善用者硬者不硬，文者不文，俗者不俗。至於襯字，要是用得的當，更能增加語氣神情。北曲死板活腔，板視襯字多寡而定，雖襯不妨，大作家且慣以多襯逞能的。

於是清徽師以藏懋循《元曲選》為範圍，分析北曲雜劇在遣詞造句描寫技術上，有四個特點：成語的引用、疊字的繁富、狀詞的奇絕、經史詩詞的引用。以下節取其論點，並酌取其例，轉述如下：

（一）成語的引用

元明劇曲中所引用的成語，除了偶爾為遷就聲韻稍有倒置改字之外，幾乎一概存真，其中十之八九，到今

張敬：〈元明雜劇描寫技術的幾個特點〉，《大陸雜誌》第一○卷第一○、一一期（一九五五年五、六月），頁二一○─二五、二五─二八；收入張敬：《清徽學術論文集》（臺北：華正書局，一九九三年），頁九五─一二三，兩段引文見頁九六、九七。

天我們民間口語仍在流行。成語的長處首在以簡御繁！舉一可以反三，聞一可以知十；而且妙詞取喻，錘鍊精

工，深入淺出，雅俗共賞，頗有極見技巧的。舉例如下：

四言類：人心似鐵、三推六問、三媒六證、女生外向、天羅地網、水中撈月、火上澆油、名韁利鎖、百縱

千隨、伶牙利齒、官法如鑪、拔樹尋根、金蟬脫殼、臥柳眠花、飛蛾撲火、做小伏低、淡飯黃虀、參辰卯酉、

順水推船、窟裡拔蛇、嫁雞隨雞、數黑論黃、箭穿雁口、舉案齊眉、鰥寡孤獨。

四言複句（限於同時用於曲文者，多屬對句，但亦有例外）：千軍易得、一將難求，生則同衾、死則同穴，

山河易改、本性難移。

五言類：女大不中留、千里贈鵝毛、夫乃婦之天、心急馬行遲、心堅石也穿、冰炭不同鑪、花無百日紅、

侯門深似海、酒腸寬似海、惡向膽邊生、銀樣鑞鎗頭、臨老入花叢。

五言複句：一言容易出、駟馬卻難追，千軍最易得、一將卻難求，火上弄冰凌、碗內拿蒸餅，易求無價

寶、難得有情郎，後浪催前浪、新人換舊人，落他屋簷下、怎敢不低頭，隔牆還有耳、窗外豈無人。

六言類：一不做二不休、水不甜人不義、有上梢沒下梢、好夫妻不到頭、枯樹上再開花、遠親不如近鄰、

鴉窩裡出鳳凰、懸羊頭賣狗肉。

六言複句：天有晝夜陰晴、人有吉凶禍福，馬無夜草不肥、人無外財不遇。

七言類：一夜夫妻百夜恩、一舉成名天下知、人到中年萬事休、不是冤家不聚頭、心病還從心上醫、百歲

常懷千歲憂、自有旁人說短長、兒孫自有兒孫福、長江後浪推前浪、是非只為多開口、則敬衣衫不敬人、書中

有女顏如玉、書中自有千鍾粟、書中自有黃金屋、彩雲易散琉璃脆、船到江心補漏遲、舉頭三尺有神明、覆盆

不照太陽暉。

七言複句：大蟲口中奪脆骨、驪龍頷下取明珠，柔軟莫過溪澗水、不平地上也高聲，是非只為多開口、煩惱皆因強出頭。

雜言類：一尺水翻騰做一丈波、三十三天離恨天最高、討便宜翻做了落便宜。

（二）疊字的繁富

這裡所說的疊字，即唐立庵所謂「雙音聯語」。《詩經》狀鳥鳴之聲，有「關關」「雎雎」「交交」；形容花木有「夭夭」「灼灼」；形容綠竹則曰「青青」「猗猗」；謂蒹葭則曰「蒼蒼」「淒淒」；蟲鳴為「喓喓」；蟲飛為「薨薨」；蟲躍為「煌煌」；魚撥尾謂之「發發」；狀水流聲為「活活」；雷聲「虺虺」；星耀為「煌煌」；疊字之用，巧妙已極，這真是天地的元音。其後樂府詩詞，此道未衰，易安居士【聲聲慢】一開場即用七疊，論者歎為觀止。此種聯語的運用，至元曲愈加登峰造頂，在文學史上創前古未有之盛況。雙疊之多，俯拾即是，茲篇不及備列。如元無名氏《貨郎旦》第四折南呂【六轉】一曲，一百三十五字之中有三十對疊字：

（《長生殿·彈詞》仿此）

我只見黑黯黯、天涯雲布，更那堪濕淋淋、傾盆驟雨。知奔向、何方所。猶喜的消消灑灑，斷斷續續，出出律律，忽忽嚕嚕，陰雲開處。我只見霍霍閃閃，電光星炷。怎禁那蕭蕭瑟瑟風，點點滴滴雨，送的來高高下下，凹凹凸凸，一搭模糊。早做了撲撲簌簌，濕濕淥淥，疏林人物。倒與他粧就了一幅昏昏慘慘瀟湘水墨圖。❷

❷〔元〕無名氏：《貨郎旦》，收入曾永義編注：《中國古典戲劇選注》（臺北：國家出版社，一九八三年），頁三九七。

其他散見於各曲者數不勝數；名詞可疊，動詞可疊，形容詞、副詞無不可疊，是以易於發展也。舉例如

下：

步遲遲、碧油油、撲簌簌、美甘甘、悶懨懨、慢騰騰、風蕭蕭、滴溜溜、暖融融、鬧咳咳、冷冰冰、冷颼

颼、淚汪汪、路迢迢、亂紛紛、光閃閃、困騰騰、哭啼啼、昏慘慘、急穰穰、嬌滴滴、假惺惺、氣沖沖、心切

切、笑呵呵、細濛濛、喜孜孜、雄糾糾、響噹噹、戰欽欽、山隱隱、水迢迢、實丕丕、熱烘烘、軟設設、醉醺

醺、一聲聲、夜沉沉、眼睜睜、意懸懸、文謅謅、雲渺渺。

(三) 狀詞的奇絕

蓋單字不足以擬物形肖物聲時，則以複詞為之，則以雙聲疊韻之字為之；義存乎聲，未可拘泥。王國維

《宋元戲曲考》說：「元曲以許用襯字故。故輒以許多俗話，或以自然之聲音形容之，此自古文學上所未有

也。」㉑ 是以把玩元曲，除前節所列的疊字之外，還有一種純粹以聲為義的狀詞，其中兩音綴的如「刏剥」、「叮

噹」、「支剌」、「出律」、「可擦」。如《硃砂擔》第一折【金盞兒】：「我見他『忽的』眉剔豎，『禿的』

眼圓睜，謔的我『騰的』撒了擡盞，『哄的』丟了魂靈。」㉒

三音綴狀詞如「吉丁當」、「生可擦」、「死臨侵」、「軟忽剌」、「惡支煞」。如《舉案齊眉》第三折

【鬭鵪鶉】：「住的是『灰不答』的茅團，鋪的是『乾忽剌』的葦席。」【紫花兒序】：「恰捧著個『破不剌』

㉒

㉑ 王國維：《宋元戲曲考》，收入《王國維戲曲論文集》，頁一二七。

㉒ 〔元〕佚名：《硃砂擔滴水浮漚記》，收入〔明〕臧晉叔編：《元曲選》第一冊，頁三八九。

椀內，呷了些淡不淡白粥，喫了幾根兒『哽支殺』黃虀。」㉓

至於四音綴狀詞，完全不論字義，惟取其聲，聞聲即可見義。蓋記方俗之語，非如此不逼真。這種以四音綴表示一個象聲詞，是韻文上一椿罕見的奇蹟。如《殺狗勸夫》第二折【叨叨令】：

則被這「吸里忽剌」的朔風兒那裡好篤簌簌避，又被這「失留屑歷」的雪片兒偏向我密濛濛墜，將這領「希留合剌」的布衫兒扯得來亂紛紛碎，將這雙「乞量曲律」的胅膝兒罰他去直僵僵跪。兀的不凍殺人也麼哥！兀的不凍殺人也麼哥！越惹他「必丟疋搭」的嚮罵兒這一場撲騰騰氣。㉔

《魔合羅》第一折【油葫蘆】：

……更那堪「吉丟古堆」波浪渲城渠。你看他「吸留忽剌」水，流「乞留曲律」路，更和這「失留疎剌」風，擺「希留急了」樹，怎當他「乞紐忽濃」的泥，更和他「疋丟撲搭」的淤。我與你便「急章拘諸」慢行的「赤留出律」去，我則索「滴羞跌屑」整身軀。㉕

(四) 經史詩詞的引用

周德清《作詞十法》謂可作樂府語、經史語，王驥德《曲禁》則引經史語為忌諱。而元曲諸家，於家喻戶曉之四書句子、唐詩、宋詞、以及子集雜文，興到筆隨，自然引用，他們可能只覺得現成方便，並沒有掉書袋

㉓　〔元〕佚名：《孟德耀舉案齊眉記》，收入〔明〕臧晉叔編：《元曲選》第三冊，頁九二二。

㉔　〔元〕蕭德祥：《楊氏女殺狗勸夫》，收入〔明〕臧晉叔編：《元曲選》第一冊，頁一〇六—一〇七。

㉕　〔元〕孟漢卿：《張孔目智勘魔合羅》，收入〔明〕臧晉叔編：《元曲選》第四冊，頁一三六九—一三七〇。

的意思，所以譜入曲調之後，對於枸肆藝人（歌者）和顧曲聽眾，決少拗嗓逆耳的，這種不經融化的硬性用典故，也是元明雜劇的一種特色。

經史類：有朋自遠方來（見《來生債》《㑳梅香》《碧桃花》《單鞭奪槊》）、巧言令色（見《兒女團圓》《來生債》《誶范叔》《王粲登樓》）、言而不信（見《合汗衫》《小尉遲》《風光好》《范張雞黍》《趙氏孤兒》、晏平仲善與人交（見《東堂老》《薦福碑》《舉案齊眉》《誤入桃源》）、歲寒然後知松柏（見《玉壺春》《金安壽》《兒女團圓》《漁樵記》）、老而不死為賊（見《盆兒鬼》《來生債》）、緣木求魚（見《來生債》《對玉梳》《魯齋郎》）、豈不聞哀哀父母劬勞（見《趙禮讓肥》《舉案齊眉》）、燕爾新婚（見《舉案齊眉》《風光好》《倩女離魂》）。

詩詞類：客舍青青柳色新（見《秋胡戲妻》《合同文字》《度柳翠》）、西出陽關無故人（見《對玉梳》《馬陵道》）、桃花依舊笑東風（見《桃花女》《東坡夢》《城南柳》）、惜花春起早，愛月夜眠遲（見《東坡夢》《陳摶高臥》、一江春水向東流（見《瀟湘雨》《范張雞黍》）、雲破月來花弄影（見《神奴兒》《紅梨記》）、今宵剩把銀釭照，猶恐相逢是夢中（見《東坡夢》《誤入桃源》《昊天塔》）、千里關山勞夢魂（見《對玉梳》《倩女離魂》《合同文字》）、舞低楊柳樓心月，歌盡桃花扇底風（見《城南柳》《東坡夢》《誤入桃源》）。

清徽師最後說：

綜上所舉四事，足徵元明劇曲的結構，是異乎各體韻文一般的條件的，而且它對於所謂的規矩格律，又不盡然件件遵守。全憑自然發展：廣用成語、創用摹擬語聲，重用白話，夾用經史詩詞；成為一代文學的獨特風格。其中成功的作品，無論雄渾沈鬱，激越浩蕩，疏落俊爽，尖新機趣，要在使人耳際親切，

心領神會，聳觀聳聽為上乘。決非書案上一堆死文字的擺設而已，所以它的描寫技術是值得分析的。

附論：此文係民國四十四年（一九五五）發表於《大陸雜誌》之原作，個人近年治曲學，心得略增，又覺以上各點未盡概括之用。乃將成語及經史詩詞兩項合併為一，另列三點，與此文各自同觀，依次為：

一、成語、經史詩詞的引用

二、聲字的繁富

三、狀詞的奇絕

四、襯字之生動活潑

五、對仗與排句之豐盛精巧

六、俳優體之量多面廣

此六特點，對於無論劇曲、散曲之形貌、體製、內容、技巧、特質、精髓，大致均已包羅，謂為「曲之六奇」，容當為文詳述之。㉖

【水仙子】〈夜雨〉：

一聲梧葉一聲秋，一點芭蕉一點愁，三更歸夢三更後。落燈花棋未收，嘆新豐孤館人留。枕上十年事，江南二老憂，都到心頭。㉗

若此，清徽師所謂「六奇」之未及舉例論述者，有「襯字之生動活潑」、「對仗與排句之豐盛精巧」，與「俳優體之量多面廣」，而若論對仗排句與襯字之曲中其例，則真是「俯拾即是」。其對仗排句，如徐再思雙調

㉖ 張敬：《元明雜劇描寫技術的幾個特點》，《清徽學術論文集》，頁一二一─一二三。

㉗ 隋樹森編：《全元散曲》，頁一〇五六。

一一一

其首三句用鼎足對，第四句用「本句自對」，六七兩句鄰句對。

又如白樸仙呂【寄生草】：

> 長醉後方何礙，不醒時有甚思。糟醃兩箇功名字，醅淹千古興亡事，曲埋萬丈虹霓志。不達時皆笑屈原非，但知音盡說陶潛是。[28]

其首二句對偶，第三、四、五句用鼎足對，末二句對偶。

又王實甫仙呂【十二月堯民歌】：

> 自別後遙山隱隱，更那堪遠水粼粼？見楊柳飛綿滾滾，對桃花醉臉醺醺。透內閣香風陣陣，掩重門暮雨紛紛。怕黃昏忽地又黃昏，不銷魂怎地不銷魂。新啼痕壓舊啼痕，斷腸人憶斷腸人。今春，香肌瘦幾分，摟帶寬三寸。[29]

其首二句對偶，第三四五六連用四句作「扇面對」，七八兩句與九十兩句既是本句自對，又是兩兩相對。末句又復相對。整支曲子，只有「今春」為單句。

舉此三例，已可概見曲中每用對偶以整齊句法，使聲情排偶而詞情厚重，使曲產生特殊的風致和效應。而其於韻文學之精緻縝密，亦自在其中。

其襯字如上文論「詩詞曲之異同」所引之正宮【叨叨令】與〈不伏老〉套【尾曲】二例，不止詞情為之豐富，聲情更為之起伏跌宕昭彰，充分顯現曲之異於詩詞的況味。

[28] 隋樹森編：《全元散曲》，頁一九二。

[28] 隋樹森編：《全元散曲》，頁一九三。

[29] 隋樹森編：《全元散曲》，頁二九一。

這裡再舉一支普通加襯的曲子來看看，關漢卿《感天動地竇娥冤》第一折【油葫蘆】（據《古名家》本）：

莫不是八字兒該載著一世憂。誰似我、無盡休。便知道人心難似水長流。我從三歲母親身亡後，七歲與父㉚

分離久。嫁的箇同住人，他可又拔著短籌；撇的俺婆婦每都把空房守，端的有誰問，有誰偢？

上曲試把「襯字」拿掉，則語意因主語不明而不清不楚，聲情亦因失輕重而減韻致。可是加了這些襯字後，由

於其提端、輔佐、轉折、形容、聯續等功能，而頓使語意明白、聲情疏朗，使曲產生了詩詞所沒有的情味。所

以適當運用襯字，是曲家應當講求的修為。王驥德以「襯字多」為忌，是有道理的，因歌唱要避免搶帶不及，

但周德清主張不用襯字，豈不將曲視為詩詞，無論如何是錯誤的看法。

清徽師對於所謂的「曲之六奇」，並未「為文述評」，但她對於「俳優體之量多面廣」，則有〈我國文字

應用中的諧趣——文字遊戲與遊戲文字〉，其開頭即云：

六書為我國文字製作應用的方法，四聲為我國文字讀音上陰陽平仄的概括大略。加上我國的語文是一字

一音的單切語，又是詞性不明，不受限制的孤立語；因此，應用起來，變化多端，巧妙百出；生出許許

多多錯綜複雜，光怪陸離的例證；意味雋永，情致諧謔。其製作之初，或者是毫不經意的靈機偶發，自

然成文；或者是苦心精練，雕繪出眾。無論就文字的組織，就文學的形態，就修辭的意義，就聲韻的繁

衍，就訓詁的引申；在在都極見作者才思的表現以及心血的功夫。㉛

㉚〔元〕關漢卿：《感天動地竇娥冤》，收入《古本戲曲叢刊四集》（上海：商務印書館，一九五八年據《脈望館鈔校本古今雜劇》影印），頁五。

㉛張敬：〈我國文字應用中的諧趣——文字遊戲與遊戲文字〉，《幼獅學誌》一四卷第三、四期（一九七七年十二月），頁六二一—一〇三；收入氏著：《清徽學術論文集》，頁五三一。

清徽師這段「開場白」，把我國文字遊戲與遊戲文字的產生原理，創作過程和其價值意義說得非常扼要明白。

像這樣的遊戲型文學，從早期文獻來觀察，應當起於文士間的機智風雅，後來也流入群眾之中，乃至於歌樓舞榭的酒筵之上，其風行的程度不再是文士的專利，因此自可視為「俗文學」的一環。

此外，清徽師又發表三篇相關的文章：〈詩體中所見的俳優格例證〉、〈詞體中俳優格例證試探〉、〈曲體中俳優體之探索〉，均收入《清徽學術論文集》。

其有關曲者，舉二例如下：

1. 短柱體：

錦江頭△一掬清愁△，回首△盟鷗△。楊柳△汀洲△，俊友△吳鈎△。晴秋△楚岫△，退叟△齊丘△。賦遠遊△黃州△竹樓△，泛中流△翠袖△蘭舟△。檀口△歌謳△，玉手△藏鬮△。詩酒△觥籌△，邂逅△綢繆△，醉後△相留△。（張可久雙調【折桂令】〈湖上即事疊韻〉）❸❷

凡注有「△」者皆韻腳，因韻腳縝密，故曰「短柱體」。

2. 犯韻體：

嬌娃低叫，蕭郎含笑。映窗紗體態輕盈，描不就形容奇妙。想牽情這廂，想鍾情那廂。撩人猜料，朝來心照。巧推敲，原非紫玉藏春院，盜取紅綃黍夜逃。（明無名氏【桂枝香】）❸❸

其每句之首、末字皆同韻部，故謂之「犯韻」。

❸❷ 隋樹森編：《全元散曲》，頁七七二。

❸❸ 謝伯陽編：《全明散曲》（濟南：齊魯書社，一九九四年），頁四五六一。

在清徽師的「六奇」之外，另外對曲中語意之運用，還有兩點特色：其一為名人事跡，其二為帶白、夾

白。前者如：關漢卿《竇娥冤》第二折【梁州第七】：

那一箇似卓氏般、當爐滌器，那一箇似孟光般、舉案齊眉。近時有等婆娘每，道著難曉，做出難知。舊恩
忘卻，新愛偏宜。墳頭上、土脈猶濕，架兒上、又換新衣。那里有走邊廷、哭倒長城，那里有浣紗處、甘
投大水，那里有上青山、便化頑石。可悲，可恥。婦人家只恁無人意，多淫奔、少志氣，虧殺了前人在那里，
更休說百步相隨。❸❹

又如白樸《牆頭馬上》第三折【川撥棹】：

賽靈輒，蒯文通，李左車，都不似季布喉舌，王伯當尸疊。更做道向人處、無過背說，是和非須辯別。❸❺

上兩曲，前【梁州第七】舉卓文君、孟光、莊子妻、孟姜女、浣紗女、望夫石等群眾耳熟能詳的傳說人物事跡
作比喻，可收以簡御繁而豐富曲文內涵之效。【川撥棹】舉靈輒、蒯文通、李左車、季布、王伯當在短短曲文
中羅列，雖然他們都是歷史人物，可能為庶民所陌生；但事實上兩宋以來之「瓦舍勾欄」盛行講史，這些歷史
人物同樣為庶民所慣聞，因之仍可在曲文中收「以簡御繁」之效。

其次帶白、夾白。如關漢卿《竇娥冤》第三折【滾繡毬】：

有日月朝暮顯，有山河今古監。天也！卻不把、清濁分辨。可知道錯看了、盜跖顏淵。有德的受貧窮、更命
短，造惡的享富貴、更壽延。天也！做得箇、怕硬欺軟，不想天地也、順水推船，地也！你不分好歹難為地，

❸❺〔元〕白樸：《牆頭馬上》，收入曾永義編注：《中國古典戲劇選注》，頁二八一。

❸❹〔元〕關漢卿：《感天動地竇娥冤》，收入《古本戲曲叢刊四集》，頁八。

又其【叨叨令】：

天也！我今日負屈啣冤哀告天，空教我獨語獨言。㊱

（旦唱）你逼我當刑赴法場何親眷，（劊子云）你前街去是怎生？後街去是如何？（旦唱）前街裡去告您看些顏面，我往後街裡去呵不把哥哥怨。前街里去只恐怕俺婆婆見，（劊子云）你的性命也顧不的，怕他怎的？（旦唱）他見我披枷帶鎖，赴法場湌刀去呵！枉將他氣殺也麼哥，枉將他氣殺也麼哥。告哥哥，臨危好與人方便。㊲

上二曲，其【滾繡毬】中由於帶白「天也，地也」之運用，便將竇娥含屈負冤、百般無奈、呼天搶地的情懷傾洩無餘，其感人的力量，也因之極盡其致。其【叨叨令】則由於劊子手和竇娥的「夾白」，不止因此使曲情轉折相生、活潑變化，而且藉此也寫出了竇娥臨死不減孝心的人格。

以上戲曲中關涉人物之俗典和帶白、夾白之運用，以強化曲文之意趣情味，與清徽師所舉的「六奇」一樣，都是屢見不鮮的。而曲中就因為這些語言質素的緣故，就使得曲或蕭疏莽爽、豪辣灝爛，或清新嫵媚、天然韶秀；於詩詞厚重、雋永之外，別開文學的另一天地。

㊱〔元〕關漢卿：《感天動地竇娥冤》，收入《古本戲曲叢刊四集》，頁一三。

㊲同上註，頁一三。

第肆章　蒙元北曲雜劇流布之六大中心及其作家作品簡述

引言

由拙文〈也談「北劇」的名稱、淵源、形成和流播〉❶已知元代及元明之際北曲雜劇作家有九十六人，分布於今河北、河南、山東、山西、安徽、浙江、江蘇、江西八省，涵括大江南北富饒地區，也可見其為「一代文學」，名副其實。而若就《錄鬼簿》所著錄文獻，則有元一代雜劇作家，就其籍貫與活動地區而言，實以中州（汴京，今開封）、大都（今北京）、平陽（山西）、真定（河北）、東平（山東）、杭州（浙江）為主要。學者因有元劇六大中心之說。茲就此六大中心，舉其作家作品如下：

❶ 曾永義：〈也談「北劇」的名稱、淵源、形成和流播〉，《中國文哲研究集刊》第一五期（一九九九年九月），頁一—四二，收入曾永義：《戲曲源流新論》，頁一八五—二五四。又收入曾永義：《戲曲源流新論（增訂本）》，頁一七三—二〇六。

一、中州雜劇之作家與作品

中州即中原，涵括今之洛陽、開封、鄭州一帶。洛陽為九朝、開封為七朝故都，自是人文薈萃、經濟繁榮。開封更是宋金雜劇院本之中心，而金院本既為北曲雜劇小戲之根源，金院么又為其過渡至大戲么末之橋樑，且金代已有許多「北曲雜劇」（當時稱之為「么末」）之跡象，因之傳世作家不多。所以止鄭廷玉（彰德）二十三種存六種、宮天挺（濮陽人）六種存二種，其餘姚守中（洛陽人）三種、趙文殷（彰德人）三種、趙天錫（汴梁人）二種、陸顯之（汴梁人）一種、鍾嗣成（汴梁人）七種，皆佚。

鄭廷玉，《錄鬼簿》卷上「前輩已死名公才人，有所編傳奇行於世者」中，僅記他為「彰德（河南安陽）人」。❷賈仲明所補挽詞，也僅以所撰劇目掇綴成篇，無補其生平事蹟。《錄鬼簿》於其後紀君祥，亦但記「與李壽卿、鄭廷玉同時」。❸廷玉所著雜劇多至二十三種，劇作多，僅次於關漢卿（五十八種）、高文秀（三十二種），居元人第三位。因此學者如友人王永健、張大新皆認為所謂「元曲四大家關白馬鄭」之「鄭」，當為同時之鄭廷玉，而非晚後之鄭光祖。❹但是陸林〈「鄭」是鄭廷玉說難以成立——兼議鄭光祖生年〉則不以為然。❺

❷〔元〕鍾嗣成：《錄鬼簿》，《中國古典戲曲論著集成》第二冊，頁一○七。

❸〔元〕鍾嗣成：《錄鬼簿》，《中國古典戲曲論著集成》第二冊，頁一一二。

❹王永健：〈《元曲四大家》質疑〉，《戲曲研究》十三輯（一九八四年十二月），頁一七八—一八○。張大新：〈「關鄭白馬」之「鄭」考〉，《信陽師院學報》一九九○年一○卷三期，頁九四—九七。

❺陸林：〈「鄭」是鄭廷玉說難以成立——兼議鄭光祖生年〉，收入陸林：《元代戲劇學研究》（合肥：安徽文藝出版社，

鄭氏所存六種雜劇為：《楚昭公疏者下船》、《布袋和尚忍字記》、《宋上皇御斷金鳳釵》、《包待制智勘後庭花》、《看錢奴買冤家債主》、《崔府君斷冤家債主》。可見鄭廷玉善為公案劇，尤其事涉家庭倫理。而從其散佚劇目加上現存之《楚昭公》，亦可見其歷史劇亦復不少。

並云：

宮天挺，《錄鬼簿》卷下「方今已亡名公才人，余相知者，為之作傳，以【凌波】曲弔之」，首列其名，

鍾氏弔詞云：

天挺字大用，大名開州人。歷學官，除釣臺書院山長。為權豪所中，事獲辨明，亦不見用。卒於常州。先君與之莫逆交，故余常得侍坐，見其吟詠文章筆力，人莫能敵。樂章歌曲，特餘事耳。❻

豁然胸次埽塵埃，久矣聲名播省臺。先生志在乾坤外，敢嫌天地窄。更詞章壓倒元白。憑心地，據手策，數當今，無比英才。❼

可見他是鍾嗣成的父執輩，對他的名望人格胸襟才情都非常仰望推崇。宮天挺籍隸大名開州，即今河南濮陽，曾任釣臺山長，釣臺為東漢嚴子陵垂釣之所，位在浙江桐廬；又宮氏卒於常州，常州即今江蘇武進；則宮氏亦由北方下江南。

其所存雜劇二種為：《嚴子陵釣魚臺》、《死生交范張雞黍》。此二劇以嚴子陵、范式為題材，後者事本

❼〔元〕鍾嗣成：《錄鬼簿》，《中國古典戲曲論著集成》第二冊，頁一一八。

❻〔元〕鍾嗣成：《錄鬼簿》，《中國古典戲曲論著集成》第二冊，頁一一八。

一九九九年），頁七五—七九。

《後漢書‧列傳第七十一‧獨行傳》，情節幾同史實。《古今小說》第十六卷亦有《范巨卿雞黍生死交》。其散佚四劇亦用句踐、汲黯、宋仁宗、宋徽宗為劇目，可知宮氏好以歷史人物鑑古知今、寄懷寫抱。

二、大都雜劇之作家與作品

元朝的大都是金代的中都，自為政治、文化、經濟之中心，前文已述其繁盛之情況，這裡再稍作補充。元世祖時黃文仲《大都賦》云：

論其市廛，則通衢交錯，列巷紛紜；大可以並百蹄，小可以方八輪。街東之望街西，髣而見髴而聞；城南之走城北，出而晨歸而昏。華區錦市，聚四海之珍異；歌棚舞榭，選九州之穠芬。……復有降蛇搏虎之技，援禽藏馬之戲，驅鬼役神之術，談天論地之藝，皆能以蠱人之心而蕩人之魂。……若夫歌館吹臺，侯園相苑，長袖輕裾，危絃急管，結春柳以牽愁，佇秋月而流盼，臨翠池而暑消，褰繡幌而雲暖。一笑金千，一食錢萬；此則他方巨賈，遠土謁宦，樂以消憂，流而忘返。❽

再看《馬可波羅行紀》第九十四章「汗八里城」（即大都），謂大都近郊娼妓不下二萬餘人❾，夏伯和《青樓集‧誌》亦謂「天下歌舞之妓，何啻億萬」❿，凡此皆可以想見，在此環境下，供作娛樂觀賞的雜劇，焉能不發達；

❽ 〔元〕黃文仲：〈大都賦〉，〔元〕周南瑞輯錄：《天下同文集》，《四庫全書珍本》五集集部八總集類第一四二三冊（臺北：臺灣商務印書館，一九七四年），卷一六〈賦〉，頁五—六。

❾ 〔義〕馬可波羅（Polo, Marco）著，馮承鈞譯：《馬可波羅行紀》，頁二三五—二三六。

❿ 〔元〕夏庭芝：《青樓集》，《中國古典戲曲論著集成》第二冊，頁七。

而作為天下政教商業首要之地的大都，焉能不作家雲集、作品如海，而成為全國雜劇中心的中心。

《錄鬼簿》卷上所記雜劇作者，其籍隸大都，在「前輩已死名公才人，有所編傳奇行於世者」有：

1. 關漢卿，五十八種，存十四種。
2. 庾吉甫，十五種，全佚。
3. 馬致遠，十二種，存七種。
4. 王實甫，十四種，存三種。
5. 王仲文，十種，存一種。
6. 楊顯之，八種，存二種。
7. 紀天祥，一作紀君祥，六種，存一種。
8. 費唐臣，三種，存一種。
9. 趙子祥，三種，全佚。
10. 張國賓，三種，存二種。
11. 紅字李二，三種，全佚。
12. 梁進士，二種，全佚。
13. 孫仲章，二種，全佚。
14. 趙明道，二種，全佚。
15. 李子中，二種，全佚。
16. 石子章，二種，存一種。

17. 李寬甫，一種，佚。

18. 費君祥，一種，佚。

19. 李時中，一種，存。

《錄鬼簿》卷下其籍隸大都者僅曾瑞由大興流寓杭州，作一種，佚；秦簡夫都下擅名，後居杭州，著五種存三種。

以上大都作家，論人數有二十餘人，其作雜劇約一百六十種，約存四十種。而夏庭芝《青樓集》所記名妓一百一十六人，能雜劇者三十二人，活躍於大都者十九人，即此亦可見其書會才人與樂戶歌妓之「相得益彰」，有助於雜劇之繁盛。

大都作家中，關漢卿、馬致遠、王實甫，下文均有詳論，其餘有劇作存世者，簡述如下：

1. **王仲文**，賈仲明挽詞：「仲文蹤跡住金華，才思相兼關鄭馬。出群是《三教王孫賈》，《不認屍》、關目嘉，韓信《遇漂母》，曲調清滑。《五丈原》，《董宣強項》，《錦香亭》、《王祥》到家。伴夕陽、白草黃沙。」⑪ 存《救孝子賢母不認屍》，近似關漢卿《蝴蝶夢》。

2. **楊顯之**，《錄鬼簿》謂「與漢卿莫逆交，凡有珠玉，與公較之，號為『楊補丁』是也」。⑫ 賈仲明挽詞：「顯之前輩老先生，莫逆之交關漢卿。么末中補缺加新令，皆號為楊補丁。有傳奇樂府新聲。王元鼎師叔敬，

⑪ 天一閣本補賈仲明【凌波仙】弔詞，《中國古典戲曲論著集成》本附於鍾嗣成《錄鬼簿》校勘記，見《中國古典戲曲論著集成》第二冊，頁一七七。

⑫ 〔元〕鍾嗣成：《錄鬼簿》，《中國古典戲曲論著集成》第二冊，頁一二一。

順時秀伯父稱，寰宇知名。」[13]可見他與關漢卿交情之深厚，及其在名士與名妓間所受的尊崇，也難怪名滿天下。其所存雜劇有《臨江驛瀟湘夜雨》、《鄭孔目風雪酷寒亭》。

《臨江驛》屬士子負心婚變劇，此種題材為宋元南戲重要主題，已見前論。元劇中雖亦有關漢卿《風流李勉三負心》、高仲賢《王魁負桂英》、沈和《歡喜冤家》等，但都散佚不存，此劇便為元劇中僅存的負心劇。

《酷寒亭》寫以妓女為妻，家門慘禍。其相同劇目另有宋元南戲，相近劇目有元劇《像生藥子酷寒亭》，俱不存。

楊氏之寫士子、妓女，俱從反面書寫，頗有警世之義，與一般元劇之寫良賤戀情，大異其趣。其詞莽爽蕭颯，白描俐落，正是北曲風致。

3. 紀君祥，一作紀天祥，《錄鬼簿》但云「與李壽卿、鄭廷玉同時」。[14]雜劇存《趙氏孤兒大報仇》，演晉靈公佞臣屠岸賈進讒言殺害趙盾家族三百餘口，趙氏孤兒報仇事。事本《史記》〈晉世家〉、〈趙世家〉、〈韓世家〉相關記載。王國維《宋元戲曲考・十二・元劇之文章》云：

明以後，傳奇無非喜劇，而元則有悲劇在其中。就其存者言之，如《漢宮秋》、《梧桐雨》、《西蜀夢》、《火燒介子推》、《張千替殺妻》等，初無所謂先離後合，始困終亨之事也。其最有悲劇之性質者，則如關漢卿之《竇娥冤》、紀君祥之《趙氏孤兒》。劇中雖有惡人交搆其間，而其蹈湯赴火者，仍出於其

[13]
[14]

第肆章　蒙元北曲雜劇流布之六大中心及其作家作品簡述

天一閣本補賈仲明【凌波仙】弔詞，見《中國古典戲曲論著集成》第二冊，頁一八二。

[元] 鍾嗣成：《錄鬼簿》，《中國古典戲曲論著集成》第二冊，頁一一一。

主人翁之意志，即列之於世界大悲劇中，亦無愧色也。

也因此，此劇曾被譯作《中國孤兒》，流播歐洲。

4. **費唐臣**，《錄鬼簿》但云「君祥之子」。[15]記費君祥云「唐臣父，與漢卿交。有《愛女論》行世」。[16]

君祥有《才子佳人菊花會》，已佚。唐臣存《蘇子瞻風雪貶黃州》。賈仲明挽詞云：

雙歌鶯韻配鴛鴦，一曲鸞簫品鳳凰。醉鞭誤入平康巷，在佳人錦瑟傍。《漢韋賢》關目輝光。《斬鄧通》

文詞亮。《貶黃州》肥普香，父是君祥。[18]

可見唐臣是個風月中人。《太和正音譜‧古今群英樂府格勢》費唐臣列為第六位，在王實甫、關漢卿、鄭光祖

之上，云：

費唐臣之詞，如三峽波濤。神風聳秀，氣勢從橫，放則驚濤拍天，斂則山河倒影，自是一航氣象，前列

何疑？[19]

未知評價何以如此之高。

5. **張國賓**，《錄鬼簿》謂為「喜時營教坊勾管」。[20]賈仲明挽詞云：

⑮ 王國維：《宋元戲曲考》，收入《王國維戲曲論文集》，頁一二三—一二四。

⑯ 〔元〕鍾嗣成：《錄鬼簿》，《中國古典戲曲論著集成》第二冊，頁一二三。

⑰ 〔元〕鍾嗣成：《錄鬼簿》，《中國古典戲曲論著集成》第二冊，頁一一六。

⑱ 天一閣本補賈仲明【凌波仙】弔詞，見《中國古典戲曲論著集成》第二冊，頁一八七。

⑲ 〔明〕朱權：《太和正音譜》，《中國古典戲曲論著集成》第三冊，頁一七。

⑳ 〔元〕鍾嗣成：《錄鬼簿》，《中國古典戲曲論著集成》第二冊，頁一一三。

一二四

教坊總管喜時豐，斗米三錢大德中。飽食終日心無用，捻《漢高》歌大風，《薛仁貴》衣錦崢嶸。《七里灘》頭辭主，《汗衫記》孫認公，朝野興隆。㉑

可知他是元成宗大德時教坊中人，官職為喜時營教坊之「管勾」㉑，據《元史‧百官志》，《錄鬼簿》「勾管」為「管勾」之誤，即賈氏所云之「總管」。存雜劇《薛仁貴衣錦還鄉》、《相國寺公孫汗衫記》、《羅李郎大鬧相國寺》三種。其《羅李郎》不見《錄鬼簿》與《正音譜》，存疑。

《太和正音譜‧娼夫不入群英四人共十一本》列趙明鏡、張酷貧、紅字李二、花李郎，並云：

子昂趙先生曰：娼夫之詞，名曰「綠巾詞」。其詞雖有切者，亦不可以樂府稱也；故入於娼夫之列。㉒

又云：

娼夫自春秋之世有之。異類托姓，有名無字，趙明鏡訛傳趙文敬，非也；張酷貧訛傳張國賓，非也。自古娼夫，如黃番綽、鏡新磨、雷海青之輩，皆古之名娼也，止以樂名稱之耳；互世無字。㉓

朱權貴為親王，何須如此勢力，硬要將趙文敬易名為趙明鏡、張國賓易名為張酷貧，以遂其娼夫「異類托姓，有名無字」、「止以樂名稱之耳」的偏執之論。

張國賓《薛仁貴》頗富庶民趣味，正末不扮薛仁貴而飾鄉土人物薛驢哥、伴哥、禾旦，由他們眼中寫其「衣錦還鄉」，不但沒有豔羨，而且還責備他因離鄉背井，不能孝養，使得他父親生活艱難，遭受歧視，用語

㉑　天一閣本補賈仲明【凌波仙】弔詞，見《中國古典戲曲論著集成》第二冊，頁一九〇。

㉒　〔明〕朱權：《太和正音譜》，《中國古典戲曲論著集成》第三冊，頁四四。

㉓　〔明〕朱權：《太和正音譜》，《中國古典戲曲論著集成》第三冊，頁四四。

質俚，最具特色。

《汗衫記》演小民家庭之悲歡離合，亦可見其庶民性之趣味。

6. 孫仲章，《錄鬼簿》謂「大都人，或云李仲章」。㉔ 賈仲明挽詞云：

只聞《鬼簿》姓名香，不識前賢李仲章。《白頭吟》誼滿鳴珂巷。詠詩文勝漢唐，詞林老筆軒昂。江湖

量，錦繡腸，也有無常。㉕

可見李仲章詩文之名頗盛於時。孫楷第《元曲家考略》據元程鉅夫《程雪樓集》卷十五《代白雲山人送李耀州

歸白兆山建長庚書院序》之耀州知州李仲章，謂即元曲家孫仲章。㉖ 一孫一李，焉能不教人存疑，不敢苟同。

孫仲章所著雜劇存《河南張鼎刊頭巾》，與亳州孟漢卿之《張孔目智勘魔合羅》皆演張鼎斷獄事，兩劇頗為近

似。

三、真定雜劇之作家與作品

元納新《河朔訪古記》卷上云：

真定路之南門曰「陽和」，其門頗完固，上建樓櫓，以為真定帑藏之巨盈庫也。上作雙門，而無根臬，

㉔ 〔元〕鍾嗣成：《錄鬼簿》，《中國古典戲曲論著集成》第二冊，頁一一四。

㉕ 天一閣本補賈仲明【凌波仙】弔詞，見《中國古典戲曲論著集成》第二冊，頁一九四。

㉖ 孫楷第：《元曲家考略》（上海：上海古籍出版社，一九八一年），頁七一一七三。

通過而已。左右挾二瓦市，優肆、娼門、酒罏、茶竈，豪商大賈並集於此。大抵真定極為繁麗者，蓋國朝與宋約同滅金，蔡城既破，遂以土地歸宋，人民則國朝盡遷于此；故汴梁、鄭州之人多居真定，於是有故都之遺風。❷❼

可見真定在元代「極為繁麗」，左右有二瓦市，自是雜劇搬演之所。這和元初丞相史忠武王天澤之統領有密切關係。蘇天爵（一二九四─一三五二）《滋溪文稿》卷四〈志學齋記〉云：

國初，丞相史忠武王之治真定，教行俗美，時和歲登，四方遺老咸往依焉。若濟南王公、遺山元公、敬齋李公、頤齋張公、西菴楊公、條山張公，問學文章之富，言論風采之肅，豈維時政有所裨益，而搢紳儒者皆仰賴其聲光模範，以成其德焉。❷❽

可見史天澤（一二〇二─一二七五）身邊聚集一批鴻儒俊彥。不止如此，《青樓集》云：

天然秀姓高氏，行第二，人以「小二姐」呼之。母劉，嘗侍史開府。高丰神龍雅，殊有林下風致。才藝尤度越流輩；閨怨雜劇，為當時第一手，花旦、駕頭，亦臻其妙。……然尚高潔凝重，尤為白仁甫、李溉之所愛賞云。❷❾

則史開府亦喜歌妓，愛賞天然秀的白仁甫居真定，其【春從天上來】〈至元四年恭遇聖節，真定總府請作壽詞〉有句云：「梨園，太平妙選，贊虎拜猊觸，鷺序鵷聯。」❸❶ 顯然白樸是受史天澤所託而作。而那時府邸中也妙

❷❼　〔元〕納新：《河朔訪古記》（臺北：廣文書局，一九六八年據清錢熙祚輯《守山閣叢書》本影印），卷上，頁六。

❷❽　〔元〕蘇天爵著，陳高華、孟繁清點校：《滋溪文稿》（北京：中華書局，一九九七年），頁四九。

❷❾　〔元〕夏庭芝：《青樓集》，《中國古典戲曲論著集成》第二冊，頁二三。

❸❶　王文才校注：《白樸戲曲集校注》（北京：人民文學出版社，一九八四年），頁二五七。

選梨園演戲侑酒。史氏幕中應當也聚合如白樸一般的真定劇作家來共贊太平。真定自然成為雜劇興盛的地方。

據《錄鬼簿》和《錄鬼簿續編》，其籍隸真定的曲家及其劇作有：

1. 白樸，十五種，存二種。

2. 李文蔚，十二種，存三種。

3. 高仲賢，十種，存三種。

4. 戴善甫，五種，存一種。

5. 侯克中，一種，佚。

6. 江澤民，一種，佚。

7. 史樟，一種，存。

計七人，著雜劇四十五種，存九種。如果合併真定附近，古之所謂燕南趙北的「燕趙雜劇」，則尚有：

1. 李真夫，女真人，寓居德興府（河北懷來），十二種，存一種。

2. 李進取，大名人，三種，皆佚。

3. 李好古，保定人，三種，存一。

4. 王伯成，涿郡人，三種，存一。

5. 陳寧甫，大名人，一種，佚。

6. 彭伯威，保定人，一種，佚。

7. 高茂卿，涿州人，一種，存。

8. 劉君錫，一種，存。

計八人，作劇二十五種，存五種。合併真定作家與作品，「燕趙雜劇」
十四種。其有劇作存世者，白樸下文詳論外，其餘簡述如下：

明挽詞云：

1. 李文蔚，《錄鬼簿》列為「前輩已死名公才人，有所編傳奇行於世者」，官「江州瑞昌縣尹」。[31] 賈仲

《石州情》醉寫蔡蕭閒，《芭蕉雨》秋宵周素蘭。《澆花旦》才並《推車旦》，《破苻堅》淝水間，晉

謝得安《高臥東山》。瑞昌縣為新令，真定府是故關；月落花殘。[32]

主要湊合其劇作名成曲，無補於其生平。

白樸【奪錦標】詞〈得友王仲常、李文蔚畫〉，有句云：「誰念江州司馬，淪落天涯，青衫未免沾濕。夢
裡封龍舊隱，經卷琴囊，酒尊詩筆。」[33] 詞中所云「封龍」，指封龍山，在真定路獲鹿（元氏縣）境內，而王
仲常名思廉，正為獲鹿人。金代遺老元好問、張德輝、李冶曾遊其地，時人號曰「龍山三老」。白樸他們三人
嘗從三老遊於此。而據此也可以想見白樸、王思廉、李文蔚三人交情不薄，或亦曾有相偕隱居之意。仁甫此詞
作於至元十七年（一二八○）流寓金陵之時，亦即元世祖滅宋之次年。李文蔚存雜劇《破苻堅蔣神靈應》、《同
樂院燕青搏魚》、《張子房圯橋進履》三種。

《燕青搏魚》演水滸人物，情節未被收入《水滸傳》，但以李文蔚年輩，應是第一位寫水滸人物的劇作家。

㉛〔元〕鍾嗣成：《錄鬼簿》，《中國古典戲曲論著集成》第二冊，頁一○八。

㉜天一閣本補賈仲明【凌波仙】弔詞，見《中國古典戲曲論著集成》第二冊，頁一六九。

㉝王文才校注：《白樸戲曲集校注》，頁二六二。

其書寫市井生活，宛然可睹，自見其特色。

《破苻堅》演東晉苻堅淝水之戰，為歷史劇，卻涉鬼神相助，不免蛇足。

《圮橋進履》演漢代張良少年事及其助劉滅項功績。此劇與《破苻堅》皆有安邦興國之意，未知文蔚生在

蒙元滅金亡宋的時代，是否別有所指。

2. 尚仲賢， 《錄鬼簿》列為「前輩已死名公才人，有所編傳奇行於世者」，謂其為「江浙行省務官」。㉞

賈仲明挽詞云：

棄官歸去捻《淵明》，工巧《王魁負桂英》。四務提舉江淛省，與戴善夫相輔行。較《論功》諸葛閻成。

《三奪槊》、《謁漿崔護》，《秉燭旦》、《越娘背燈》，《洞庭湖》柳毅傳情。㉟

挽詞但謂「與戴善夫相輔行」，因戴氏亦為真定人，同任「江浙行省務官」，「務官」為管稅務小吏，故謂兩

人「相輔行」。孫楷第《元曲家考略》舉元袁桷《清容居士集》卷四十〈尚仲良刊醫書疏〉之尚仲良，謂曲家

尚仲賢，即名醫尚仲良㊱，但仲良大名人，與仲賢籍貫職司皆不相同，不能以蛛絲馬跡強為牽合。

尚仲賢存雜劇《尉遲恭三奪槊》、《漢高祖濯足氣英布》、《洞庭湖柳毅傳書》三種。

《三奪槊》演唐將尉遲恭三奪齊王李元吉手中槊使之墜馬事，本《唐書·尉遲恭傳》，《元曲選》尚仲賢

名下亦收有《尉遲恭單鞭奪槊》，本事相似。

㊱ 孫楷第：《元曲家考略》，頁一〇八—一〇九。

㉟ 天一閣本補賈仲明【凌波仙】弔詞，見《中國古典戲曲論著集成》第二冊，頁一七九。

㉞ 〔元〕鍾嗣成：《錄鬼簿》，《中國古典戲曲論著集成》第二冊，頁一一一。

《氣英布》演漢高祖濯足氣英布，助漢破楚，事本《史記》、《漢書》英布本傳，劇中亦歪寫隨何說英布降漢。

《柳毅傳書》，事本唐傳奇李朝威《柳毅傳》，寫人神愛情，實亦反映人間女子婚姻每遭不幸。此劇實為尚氏代表作。

3. 戴善甫，一作戴善夫。所撰雜劇存《陶學士醉寫風光好》，寫北宋初翰林學士陶穀出使南唐，韓熙載設計名妓秦弱蘭勾引，成就一夜姻緣。事本宋鄭文寶《南唐近事》、釋文瑩《玉壺清話》等筆記叢談。此必為當時盛傳之風流韻事，但其間多少有「政治暗算」。

4. 史樟，《錄鬼簿》稱「史九散人（一作散仙）」，「武昌萬戶」。[37]《元史·史天澤傳》為天澤次子。賈仲明挽詞云：

> 武昌萬戶散仙公，開國元勛隆祖宗。雙虎符三顆明珠重，受金吾元帥封。碧油幢和氣春風。編《胡蝶莊周夢》，上麒麟圖畫中，千古英雄。[38]

史樟是元劇作家中名位權勢最高的人。據王磐《中書右丞相史公神道碑》，他以蔭襲獲高位，滅宋前曾任真定、順天兩路新軍萬戶；任武昌萬戶是在隨父兄南下滅宋之後。

王惲以大排行稱他為「九公子」，其〈九公子畫像贊〉云：

> 樟，喜莊列學，屢為萬夫長。有時麻衣草屨，以散仙自號。銳目豐頤，氣貌魁奇，被褐懷寶，有儼其儀。

❸❼ 〔元〕鍾嗣成：《錄鬼簿》，《中國古典戲曲論著集成》第二冊，頁一一五。

❸❽ 天一閣本補賈仲明【凌波仙】弔詞，見《中國古典戲曲論著集成》第二冊，頁一九九。

出紕綺之間，無豪貴之習；抱夷惠之志，蔚熊豹之姿。齊物我於一致，感盛衰之無時。其或戴遠游之冠，甘元氣之委；騎將軍之馬，掃千將之霓。欻生皋比，玄談四馳；提筆揮灑，以遨以嬉。[39]

由此可見史樟雖為豪貴中人，卻「抱夷惠之志」，「玄談四馳」，追求的是物我合一，逍遙自適的莊周境界。

以此再來讀他的傳世劇作《花間四友莊周夢》，就更加明白他的生命旨趣。

在這裡尚須一提的是《太和正音譜·古今群英樂府格勢·元一百八十七人·已下一百五人》中列有「史九敬先」之名[40]，其《群英所編雜劇·元五百三十五》中，於「史九敬先」下著錄《莊周夢》[41]，王國維校本《錄鬼簿》因於「史九散人」下注：「案《太和正音譜》作『史九敬先』。」但是「史九敬先」其人，《寒山堂新定九宮十三攝南曲譜》卷首《譜選古今傳奇散曲集總目》中《風風雨雨鶯燕爭春記》原注云：「劉一棒著。史九敬先壻。」而同書《董秀英花月東牆記》下注云：「九山書會捷譏史九敬先著。」而《西池宴王母瑤台會》原注云：「吳門學究敬先書會柯丹邱著。」下之注則云：「前明官抄本也。原題敬先書會合呈。」《荊釵記》下注亦云：「吳門九山書會著。」[43]據此可知：元代在吳門有個「九山書會」，其中有個捷譏《張協狀元傳》下注亦云：「吳中九山書會著。」

[39]〔元〕王惲：《秋澗先生大全文集》，《四部叢刊初編》集部七四冊（臺北：臺灣商務印書館，一九六七年據上海商務印書館縮印江南圖書館藏明弘治刊本影印），卷六六，總頁六五一。

[40]〔明〕朱權：《太和正音譜》，《中國古典戲曲論著集成》第三冊，頁二一。

[41]〔明〕朱權：《太和正音譜》，《中國古典戲曲論著集成》第三冊，頁三一。

[42]王國維：《錄鬼簿校注》，收入《王國維戲曲論文集》，頁三五五。

[43]〔清〕張大復編：《寒山堂新定九宮十三攝南曲譜》，《續修四庫全書》第一七五〇冊（上海：上海古籍出版社，二〇〇二年影印中國藝術研究院藏鈔本），頁六四四、六四六、六四三、六四四。

叫「史九敬先」，他的女婿叫「劉一捧」。「九山書會」以他為首，所以也叫「敬先書會」。其書會才人主要以編撰南曲戲文為業，其時代在《張協狀元》的南宋中葉。則「史九敬先」與「史九散仙（人）」無論時代、身分與所擅劇種皆大異，只因名字略為近似，即被混淆至今，連研究元劇之專家亦不能辨識清楚。

5. **李好古**，《錄鬼簿》也列為卷上「前輩已死名公才人，有所編傳奇行於世者」❹，其籍貫有保定、西平、東平三說。孫楷第《元曲家考略》據元楊維禎《東維子文集・竹近記》與許有壬《至正集・和原功釣臺寄李好古韻》認為「好古西平人，曾官南臺御史」❹，西平，元代屬汝寧府，今屬河南。若此劇作家李好古即是官「南臺御史」之李好古，則其年代不能與關、白、馬之元至元間同時，而應與楊維禎之至正間相近。賈仲明挽詞云：

芳名紙上百年圖，錦繡胸中萬卷書，標題塵外三生簿。《鎮凶宅》趙太祖，《劈華山》用功夫。《煮全海》張生故，撰文李好古，暮景桑榆。❹

可見李好古飽讀萬卷書，立志著述傳世。所著雜劇好以神怪為題材，僅存《沙門島張生煮海》，金院本存目亦有《張生煮海》。此劇與尚仲賢《柳毅傳書》同寫人神戀愛，但若論對愛情之積極與熱切，則此劇較諸尚作，顯然有所過之。清李漁傳奇《蜃中樓》即合此二劇穿插而成。

6. **王伯成**，《錄鬼簿》亦列於卷上「前輩已死名公才人，有所編傳奇行於世者」，並云「涿州人，有《天寶遺事諸宮調》行於世。」❹賈仲明挽詞云：

❹ 〔元〕鍾嗣成：《錄鬼簿》，《中國古典戲曲論著集成》第二冊，頁一一三。

❹ 孫楷第：《元曲家考略》，頁二五一二七。

❹ 天一閣本補賈仲明【凌波仙】弔詞，見《中國古典戲曲論著集成》第二冊，頁一八九。

❹ 〔元〕鍾嗣成：《錄鬼簿》，《中國古典戲曲論著集成》第二冊，頁一一四。

伯成涿鹿俊丰標，公（當作么）末文詞善解嘲。《天寶遺事諸宮調》，世間無，天下少。《貶夜郎》關目風騷。馬致遠忘年友，張仁卿莫逆交，超群類，一代英豪。㊽

伯成《天寶遺事諸宮調》散見《雍熙樂府》所著錄之套數中，其套數格律全同北曲，在當時已是「世間無，天下少」，他較諸馬致遠已屬晚輩，所著雜劇喜用歷史題材，僅存《李太白貶夜郎》。劇中以李白揭露安祿山、楊貴妃私通事，楊進讒言而被貶。與史實不符。史實是李白因永王璘謀反受牽連而遭貶；且安、楊其實亦無苟且事，余有《楊妃故事的發展及與之有關的文學》詳辨之。㊾ 看來王伯成喜寫楊妃「穢事」，其《天寶遺事》諸宮調即有諸多不堪入目的描摹。

吳梅《中國戲曲概論》卷上《元人雜劇》云：

真定一隅，作者至富，《天籟》一集，質有其文；《秋雨梧桐》，實駕「碧雲黃花」之上。蓋親炙遺山謦咳，斯咳唾不同流俗也。文蔚《博魚》，描繪市井，聲色俱肖，尤非尋常詞人所及。尚仲賢《柳毅》、《英布》二劇，狀難狀之境，亦非《蜃中樓》可比擬。戴善甫《風光好》俊語翩翩，不亞實甫也。㊿

此外，高茂卿、劉禹錫二家既已入明，留待下文論述。

則在吳氏眼中，真定雜劇之成就堪稱「不凡」。

㊽ 天一閣本補賈仲明【凌波仙】弔詞，見《中國古典戲曲論著集成》第二冊，頁一九三。

㊾ 曾永義：《楊妃故事的發展及與之有關的文學》，《現代學苑》四卷六期（一九六七年六月），頁一五一二一；後收入曾永義：《洪昇及其長生殿》（臺北：國家出版社，二○○九年），頁二六七一二八七。

㊿ 吳梅：《中國戲曲概論》，收入王衛民編校：《吳梅全集‧理論卷》上冊（石家莊：河北教育出版社，二○○二年），頁二五七一二五八。

四、平陽雜劇之作家與作品

今山西省南部和河南省西北部的河東地區是元初的平陽路，大德年間改為晉寧路，治臨汾。清顧祖禹《讀史方輿紀要》卷四十一云：

禹貢冀州地，即堯舜之都，所謂平陽也。……東連上黨，西略黃河，南通汴洛，北阻晉陽。……地大力強，所以制關中之肘腋，臨河南之肩背者，常在平陽也。[51]

像這樣地理位置極重要的平陽，自然「地大力強」。元王惲〈平陽府臨汾縣新廨記〉云：

平陽當河、汾間，為鉅鎮，屬邑五十餘，城臨汾，劇而最要。[52]

而平陽巨鎮，金元時代已是文化重要之地。其印刷業興盛，元代科舉所用詩韻《平水韻》即刊刻於此（平水是平陽府別稱）。又如金皇統版《趙城藏》，刊於平陽解州天寧寺，藏於洪洞廣勝寺內。元太宗窩闊臺汗八年（一二三六）夏六月，耶律楚材奏請立經籍所於平陽，編集經史。至元世祖至元八年（一二七一）始移置大都。又金元時代，興起於北方的全真教，平陽為其重要傳播地。金末元初其著名人物宋德初和潘德沖先後在平陽主持醮事，宋氏並大量刊行《玄都寶藏》，凡七千八百餘卷。[53] 在這樣背景之下，雜劇也隨著大為興盛。

❺❶〔清〕顧祖禹：《讀史方輿紀要》，收入王雲五主編：《萬有文庫》第二集七百種（上海：商務印書館，一九三七年），頁一七二五—一七二七。

❺❷〔元〕王惲：《秋澗先生大全文集》，《四部叢刊初編》集部七四冊，卷三七，總頁三八三。

❺❸詳見季國平：《元雜劇發展史》（臺北：文津出版社，一九九三年），頁一二七。

平陽雜劇大為興盛的歷史印證,反映在戲曲文物之留傳迄今遍及城鄉,和劇作家之繁多見於《錄鬼簿》。

宋金諸宮調可以說是促成金院本成就為院么、么末的主要關鍵,其始創者即是河東澤州人。

考古所發現的《劉知遠諸宮調》,龍建國《諸宮調研究》一書認為該作者是北宋人❺❹;而由於其內容頗多關涉河東,其作者也可能是河東人。而於金章宗時董解元所著《西廂記諸宮調》,其故事即發生在蒲州。則宋金諸宮調與平陽之密切關係即此可見。

而眾所周知,平陽田野考古所發現的戲曲文物多如繁星,其中可以考見為宋金雜劇院本者有:

山西省浮山縣上東村宋墓參軍色色壁畫❺❺、河南安陽蔣村金墓戲臺模型❺❻、山西侯馬市董明墓金代戲臺模型與戲俑模型❺❼、浙江黃巖市靈石寺佛塔宋雜劇磚雕❺❽、山西洪洞英山舜帝廟北宋樂舞雜劇碑趺線刻❺❾、河南禹州白沙宋墓雜劇磚雕❻〇、河南偃師酒流溝水庫宋墓雜劇磚雕❻❶、河南溫縣前東南王村宋墓雜劇磚雕❻❷、

❺❹ 龍建國:《諸宮調研究》(南昌:江西人民出版社,二〇〇三年),頁三三一。

❺❺ 黃竹三:〈「參軍色」與「致語」考〉,《文藝研究》二〇〇〇年第二期,頁五八一六七。

❺❻ 楊健民:〈河南安陽金墓戲俑和舞臺的考察——兼對元雜劇藝術形式之蠡測〉,《地方戲藝術》一九八六年第四期,頁一一五一一一八。

❺❼ 劉念茲:《中國戲曲舞臺藝術在十三世紀初葉已經形成——金代侯馬董墓舞臺調查報告》,《曲沃文史》第四輯(一九八九年十月),頁四五一五一。

❺❽ 王中河:〈浙江黃巖靈石寺塔發現北宋戲劇人物磚雕〉,《文物》一九八九年第二期,頁七二一七三。

❺❾ 金小民:〈宋代樂舞雜劇碑趺線刻的新發現〉,《中華戲曲》第三一輯(二〇〇四年十二月),頁四、三二一四〇。

❻〇 宿白:《白沙宋墓》(北京:文物出版社,一九八七年)。

❻❶ 董祥:〈河南偃師酒流溝新石器時代遺址的調查〉,《考古》一九六五年第一期,頁一〇、四〇一四一。

❻❷ 張思青、武永政:〈溫縣宋墓發掘簡報〉,《中原文物》一九八三年第一期,頁一九一二〇、八〇。廖奔:〈溫縣宋墓

宋雜劇藝人丁都賽畫像磚❻❸、河南溫縣博物館藏宋雜劇腳色磚雕（三處）❻❹、河南溫縣西關宋墓雜劇磚雕❻❺、

山西垣曲縣後窯（一說坡底村）金墓雜劇磚雕❻❻、山西稷山馬村段氏墓群宋金雜劇磚雕❻❼、山西省稷山化峪

金墓雜劇磚雕（二處）❻❽、山西省稷山縣苗圃金墓雜劇磚雕❻❾、山西侯馬晉光金墓雜劇磚雕❼⓿，等等可見：

其一，雜劇原為宋金所共有，金末始有院本。

其二，宋金雜劇的腳色有末泥、副末、副淨、引戲、裝孤，正與耐得翁《都城紀勝·瓦舍眾伎》、吳自牧

《夢粱錄》卷二十〈妓樂〉所記相符。

其三，其腳色形象：末泥色多戴襆頭，長袍束帶，執扇置前或肩上，正面站立；副末色、副淨色多醜扮諢

裹。其化妝用黑白二色，白色成團狀，塗於眼鼻之間，或圓形或三角形者為副淨；其身穿直裰或短衫，手執磕

瓜（皮棒槌）或木杖，以手指眼或作打口哨狀者為副末。裝孤帶展角襆頭，圓領寬袖長袍，執笏恭立。引戲早

❻❸ 劉念茲：《宋雜劇丁都賽雕磚考》，《文物》一九八四年第八期，頁七三—七九。

❻❹ 張新斌、王再建：《溫縣宋代人物雕磚考略》，《考古與文物》一九八八年第三期，頁四九—五五。

❻❺ 羅火金、王再建：《河南溫縣西關宋墓》，《華夏考古》一九九六年第一期，頁一七—二三。

❻❻ 楊生記：《垣曲古墓戲劇磚雕探微》，《戲友》一九八七年第四期，頁三八。

❻❼ 楊富斗：《山西稷山金墓發掘簡報》，《文物》一九八三年第一期，頁四五—六三、九一—一○二。

❻❽ 同上註。

❻❾ 同上註。

❼⓿ 謝堯亭：《侯馬兩座金代紀年墓發掘報告》，《文物季刊》一九九六年第三期，頁六五—七八。

期男扮，即參軍色，手執竹竿；後期為女性裝扮，著長襦，扭捏作態，頭上簪花。

其四，文物中有明確紀年者：山西萬榮橋上村后土聖母廟北宋舞亭碑刻為宋真宗天禧四年（一〇二〇），山西洪洞縣英山舜帝廟北宋樂舞雜劇碑趺線刻為宋仁宗天聖七年（一〇二九），河南安陽善應宋墓伎樂圖為北宋神宗熙寧十年（一〇七七），山西沁縣城關關侯廟關侯碑刻為宋神宗元豐三年（一〇八〇），河南禹州白沙宋墓樂舞壁畫為北宋哲宗元狩二年（一〇九九），山西平順東河村聖母廟北宋舞樓碑刻為宋哲宗元狩三年（一一〇〇），河北宣化遼墓樂舞壁畫為遼道宗大安九年（一〇九三）與遼天祚帝天慶元年（一一一一），山西萬榮廟前村后土廟內《蒲州滎河縣創立承天效法厚德光大后土皇地祇廟象圖石》為金太宗天會十年（一一三七），山西高午二仙廟金代露台及樂舞雜劇線刻為金海陵王正隆二年（一一五七），山西繁峙天岩村岩山寺酒樓說唱壁畫為金海陵王正隆三年（一一五八），河南安陽蔣村金墓戲臺模型為金世宗大定二十六年（一一八六），河南修武史平陵墓金代石棺樂舞線刻為金章宗承安四年（一一九九），河南焦作王莊金墓石棺樂舞線刻亦為承安四年，河南登封中嶽廟《大金承安重修中嶽廟圖》碑為金章宗承安五年（一二〇〇），山西陽城崦山白龍廟金代舞亭碑刻為金衛紹王大安二年（一二一〇），南宋朱玉《燈戲圖》為宋理宗寶祐年間（一二五三—一二五八）等，可見宋金樂舞雜劇的繁盛與兩代相終始。

至於金元北曲雜劇、宋元南曲戲文，中國戲曲大戲成立的時代，其文物則：

1. 戲臺

山西臨汾魏村三王廟元代戲臺（元世祖至元二十年初建，一二八三）、山西芮城永樂宮龍虎殿無極門元代戲臺（元至正十八年永樂宮竣工，一三五八）、山西萬榮孤山風伯雨師廟元代戲臺（元成宗大德五年修

建，一三〇一）、山西永濟董村二郎廟元代戲臺（元英宗至治二年，一三二二）、山西翼城武池村喬澤廟元代戲臺（元泰定帝泰定元年建，一三二四）、山西洪洞縣景村牛王廟元代戲臺（元順帝至正二年建，一三四四，已毀）、山西沁水海龍池天齊廟元代戲臺遺址（元順帝至正四年建，一三四五，已毀）、山西石樓張家河聖母廟元代戲臺（元順帝至正五年建，一三四五，已毀）、山西萬榮東嶽廟元代舞廳遺址（元順帝至正東羊村東嶽廟元代戲臺（元順帝至正七年建，一三四七）、山西臨汾十四年建，一三五四，已毀）、山西翼城曹公村四聖宮元代戲臺（元順帝至正年間建）、山西澤州王曲村東嶽廟元代戲臺（創建年代失載）、山西臨汾冶底村東嶽廟元代舞樓（或疑為金海陵王正隆二年建，一一五七）等。

元代由於山西的地理環境，保存下來的戲臺有這許多；而無論如何正可以證實元代山西平陽地區戲曲演出是如何的繁盛。

而明清以後的新南戲、傳奇、亂彈、皮黃由於戲曲劇種更加成熟，其演出之情況自然更加繁盛，戲臺之修建也隨著更為眾多。據《中國戲曲志》各省分志不完全統計，已公布的明清戲臺即有五六百座之多，這也是我們研究明清戲曲可貴的文物資料。

2. 戲曲雕塑

如前文所云，戲曲雕塑，可以具象的認知其腳色人物及其妝扮服飾。

元代戲曲雕塑，其重要者為：山西芮城永樂宮潘德沖墓石棺元雜劇線雕、山西新絳寨里村元雜劇磚雕、江西豐城元代青花釉裡紅戲曲表演瓷雕。

明清戲曲雕刻據《中國戲曲志》各省卷初步統計，有五十組之多，除元代之山西、江西外，遍及四川、河南、安徽、浙江、廣東、江蘇、上海、雲南、山東、甘肅、天津等省市。由此亦可想見明清戲曲盛行全國。

3. 戲曲碑刻

內容為記述某地露臺、舞亭、舞樓、戲臺建造的年代和經過，以及修建者、捐資者姓名等。

元代戲曲碑刻重要者為：山西萬榮太趙村稷益廟舞廳石碑（元世祖至元八年，一二七一）、河南孟縣三官廟《重修天地三官廟記》碑（元世祖至元二十四年，一二八七）、山西陽城崦山白龍廟《重修顯聖王廟記》（元成宗大德元年，一二九七）、山西萬榮孤山風伯雨師廟碑（元武宗至大二年，一三○九）、山西芮城岱嶽廟《岱嶽廟創建香臺記》碑（元仁宗延祐五年，一三一八）、山西洪洞霍山水神廟《重修明應王殿之碑》（元仁宗延祐六年，一三一九）、山西沁水下格碑村聖王行宮《創修聖王行宮之碑》（元英宗至治二年，一三二二）、山西萬榮西景村岱嶽廟修舞廳石碣（元順帝至正十四年，一三五四）等。其中萬榮風伯雨師廟的元代石柱刻字記載元成宗大德五年（一三○一）「堯都大行散樂張德好在此作場」，較諸山西洪洞霍山水神廟明應王殿戲曲壁畫上端所書「堯都見愛　大行散樂忠都秀在此作場」，泰定元年四月　日」頗相類。泰定帝四年（一三二八）與之相距二十七年，可見平陽（今臨汾）之堯都戲班的活動持續頗久。而張德好與忠都秀皆為末色，亦可見如《青樓集》所記，元代樂戶歌妓多有女扮男妝者。

明清戲曲碑刻，已知明代有四十餘，清代據《中國戲曲志》初步統計約有二百八十餘。

4. 戲曲繪畫

其中以山西洪洞霍山水神廟明應王殿元代戲曲壁畫最為重要。此畫繪於元泰定元年（一三二四），在殿內南壁東側。對此，著者於一九七五年八月出版之《國立編譯館館刊》四卷一期發表《有關元雜劇的三個問題》，其「院么」一節即據此畫與金代侯馬董墓舞台模型和山西萬泉縣四望鄉后土廟舞台舞俑比較，參證文獻，而得出「院么」實為「院本」過渡到「么末」的劇種，其論述概略亦已見之前文首章第二節，此不更贅。

至於平陽劇作家，見於《錄鬼簿》者有：

1. 石君寶，十種，存四種。
2. 于伯淵，六種，全佚。
3. 趙公輔，二種，皆佚。
4. 孔文卿，一種，存。
5. 狄君厚，一種，存。
6. 鄭光祖，十七種，存七種。

以上六人，作劇三十七種，存十三種。此外，其屬三晉之山西作家尚有：

1. 喬吉，太原人，十一種，存二種。
2. 吳昌齡，西京（山西大同）人，十一種，存二種。
3. 劉唐卿，太原人，二種，存一種。
4. 李行甫，絳州（山西新絳）人，一種，存。
5. 羅貫中，太原人，三種，存一種。

以上五人，作劇二十八種，存八種。總計三晉雜劇作家十一人，作劇六十五種，存二十一種。

以下簡述以平陽為中心之三晉作家之存有雜劇者如下：

1. 石君寶，《錄鬼簿》僅記他為「平陽人」[71]，賈仲明弔詞也只說他「與吳昌齡么未相齊」。[72] 孫楷第《元

[71] 〔元〕鍾嗣成：《錄鬼簿》，《中國古典戲曲論著集成》第二冊，頁一一一。

[72] 天一閣本補賈仲明【凌波仙】弔詞，見《中國古典戲曲論著集成》第二冊，頁一八一。

曲家考略》提出石君寶為遼東蓋州（遼寧蓋縣）女真人之說，為元初人[73]，但證據薄弱，鮮為學者所採信。所

存雜劇為《魯大夫秋胡戲妻》、《李亞仙詩酒曲江池》、《諸宮調風月紫雲亭》、《李太白匹配金錢記》等。

《秋胡戲妻》本事出劉向《列女傳》卷五《魯秋潔妻》，將妻不齒秋胡行為，投河而死，改為接受秋母勸

和，喜劇團圓。漢樂府詩《陌上桑》情節與之近似。晉代傅玄有《秋胡行》，葛洪《西京雜記》卷六亦記秋胡

事，劉宋顏延之有《秋胡詩》九章，唐代有《秋胡變文》。可見秋胡行故事漢代以後盛傳。此劇亟寫一位貞節

而特立的婦女，有別於一般婦女形象。

《曲江池》演士子鄭元和與名妓李亞仙，事本唐白行簡《李娃傳》。此劇有別於習見之士子妓女劇類型，

將李亞仙寫成善於補過，從而不棄不離，造就鄭元和功名的奇女子。明代周憲王朱有燉仿此亦有《曲江池》。

明薛近兗有《繡襦記》。四大名旦荀慧生演為京戲，劉南芳亦編為臺灣歌仔戲，頗見曲江故事之膾炙人口。

《紫雲亭》寫異族通婚，涉及女真生活，為元劇僅見。

《金錢記》，此劇《元曲選》、《元明雜劇》作喬吉撰。鄭師因百（騫）《元劇作者質疑》云：

《元明雜劇》本正目云：「老相公不許招良婿，俏書生強要成佳配。韓飛卿醉趕柳眉兒，李太白匹配《金

錢記》」《元曲選》僅有後兩句。按：《簿甲》著錄《金錢記》有兩本。其一在石君寶名下，題「柳眉

兒金錢記」；其一在喬吉名下，題「唐明皇御斷金錢記」。《簿乙》……於石君寶名下注正名云「李太白匹配

金錢記」，於喬劇注正正目云「韓飛（原誤作老）卿敕賜錦花袍，唐明皇御斷金錢記」。今劇正名與石劇

同；第四折有沖末扮李太白「奉聖命與他成此一門親事」情節亦合。喬劇之韓飛卿賜袍事，則不見於今

劇，亦無唐明皇出場下斷。疑今劇應屬石君寶撰，題喬夢符者誤也。⓴

則《金錢記》應屬之石君寶為是。

此劇以唐人許堯佐《章臺柳傳》為藍本敷演而成。孟棨《本事詩》亦載其事。雜劇、傳奇每演其事，如元鍾嗣成《章臺柳》雜劇，明梅鼎祚《玉合記》、張四維《章臺柳》、吳長儒《練囊記》，清張國壽《章臺柳》等。

2. 吳昌齡

《錄鬼簿》列為「前輩已死名公才人，有所編傳行於世者」，僅記他「西京人」⓵，西京即今山西大同。賈仲明弔詞僅就所著雜劇名目湊合，並無新意。孫楷第《元曲家考略》謂北京大學圖書館所藏〈張提點壽藏記〉拓本，首題「應翰林文字同知制誥兼國史院編修官朝散大夫尚書省右司員外郎曹元用撰」、「奉議大夫婺源州知州兼管本州諸軍奧魯勸農事吳昌齡丹篆額」，後題「延祐七年（一三三○）二月二十有二日弟子佟道安立石」，以為此「吳昌齡有楷法，或即曲家吳昌齡」、「吳昌齡延祐中為婺源州知州」⓶。但元仁宗延祐間之時代，與《錄鬼簿》所記吳昌齡之序列在王實甫之前，馬致遠、李文蔚之後，似不盡相侔。

吳昌齡所著雜劇十一種，存《張天師斷風花雪月》、《花間四友東坡夢》二種。

其《張天師斷風花雪月》，《元曲選》題「吳昌齡撰」，趙琦美校本不題作者。按《錄鬼簿》吳氏有《張天師夜祭辰鈎月》，臧氏《元曲選》或因此誤題。且賈仲明弔詞亦作「辰鈎月」而不作「風花雪月」，則此劇當作無名氏為是。

⓴ 鄭騫：〈元劇作者質疑〉，收入氏著：《鄭騫戲曲論集》，頁一二二。

⓵ ［元］鍾嗣成：《錄鬼簿》，《中國古典戲曲論著集成》第二冊，頁一○九。

⓶ 孫楷第：《元曲家考略》，頁一○六。

其《花間四友東坡夢》演蘇東坡欲令妓女白牡丹誘僧了緣還俗，牡丹反被了緣度脫。按世傳東坡與佛印（即了緣）問答禪語頗多，又《綠窗新話》卷下有〈蘇東坡攜妓參禪〉[77]，《西湖遊覽志餘》謂東坡守杭州時曾與妓琴操參禪。[78]本劇蓋據此敷演。

3. 孔文卿，《錄鬼簿》卷上列為「前輩已死名公才人，有所編傳奇行於世者」[79]，賈仲明弔詞云：

先生准擬聖門孫，析往平陽一葉分。好學不恥高人問，以子稱得謚文，論綱常有道弘仁。捻《東窗事犯》，

是西湖舊本，明善惡勸化濁民。[80]

《錄鬼簿》於孔氏所作劇目《秦太師東窗事犯》下注「一云楊駒兒作」；天一閣本著錄簡名《東窗事犯》，注文則云「二本，楊駒兒按」，題目「何宗立句西山行者」，正名「地藏王證東窗事犯」；《說集》本僅作簡名《東窗事犯》，注文云《說集》本相同。孟稱舜本亦簡名，注文與《說集》本相同。[81]

由以上資料可知：孔文卿可能是移居山西平陽的孔子後裔。他好學敏求，不恥下問。可能因子為官，推恩而得謚為「文」。他所撰雜劇《東窗事犯》，為在西湖流傳的「舊本」，被當時名藝人楊駒兒演出過。《錄鬼簿》卷下列金仁傑為「方今已亡名公才人，余相知者，為之作傳，以【凌波】曲弔之」內，所著雜劇《秦太師

[77]〔宋〕皇都風月主人編，周夷校補：《綠窗新話》（上海：古典文學出版社，一九五七年），卷下，〈蘇東坡攜妓參禪〉，頁一五七－一五八。

[78]〔明〕田汝成輯撰：《西湖遊覽志餘》（上海：上海古籍出版社，一九五八年），卷一六，頁三〇二。

[79]〔元〕鍾嗣成：《錄鬼簿》，《中國古典戲曲論著集成》第二冊，頁一一七。

[80]天一閣本補賈仲明【凌波仙】弔詞，見《中國古典戲曲論著集成》第二冊，頁二〇二。

[81]參見《中國古典戲曲論著集成》第二冊，頁二〇二－二〇三。

東窗事犯」與孔同名。對此，天一閣本僅著錄簡名《東窗事犯》，注文云「次本」，孟稱舜本亦作簡名，注文

云：「旦本」。據此可見賈氏弔詞所云孔氏所作係屬「西湖舊本」之意，應針對杭州人金仁傑之「次本、旦本」

之新本而言。

孫楷第《元曲家考略》謂元曲家孔文卿即元人黃溍《溧陽孔君墓志銘》中學詩之孔文卿，卒於至正元年

（一三四一）二月二十四日，享壽八十有二。[82] 其年輩與籍貫皆不相合，應為名同實異不同時之兩人。

《東窗事犯》，其事雜拾史傳載籍而成。明人現存傳奇姚靜山《精忠記》、李梅實《精忠旗》亦演其事。

4. 李行甫，《錄鬼簿》卷上列為「前輩已死名公才人，有所編傳奇行於世者」[83]，或云名潛夫，或作李行

道。絳州（今山西新絳）人，賈仲明弔詞云：

絳州高隱李公潛，養素讀書門鎮掩。青山綠水白雲占，淨紅塵無半點。纖小書樓插牙籤，研架珠露，《周

易》點，括淡虀鹽。[84]

可知他是個讀書養素、悠遊山水的高人隱士。但他的雜劇《包待制智賺灰欄記》，其所關涉之社會問題，若較

諸同類元雜劇或決疑平反、或壓抑豪強的任何一本公案劇都要來得複雜和繁多。也許李行甫就是厭惡這紅塵是

非才遁隱山林。

《灰欄記》本事出漢應劭《風俗通義》，情節與西方《聖經·撒母耳記》近似。此劇曾被譯為法、德、日

82　孫楷第：《元曲家考略》，頁二〇—二一。

83　〔元〕鍾嗣成：《錄鬼簿》，《中國古典戲曲論著集成》第二冊，頁一一六。

84　天一閣本補賈仲明【凌波仙】弔詞，見《中國古典戲曲論著集成》第二冊，頁二〇〇。

三種語文，流行國際。

5. 狄君厚，《錄鬼簿》卷上列為「前輩已死名公才人，有所編傳奇行於世者」。⑧⑤賈仲明弔詞云：

元貞大德秀華夷，至大皇慶錦社稷，延祐至治承平世，養人才編傳奇，一時氣候雲集。有平陽狄君厚，捻《火燒介子推》，只落得三尺孤堆。⑧⑥

據此可知狄君厚是元雜劇全盛時期的作家，他存有一套雙調【夜行船】〈揚州憶舊〉，可見他曾離開平陽家鄉，到過揚州。其【甜水令】云：

世態浮沉，年光迅速，人情顛倒，無計覓黃鶴。有一日舊跡重尋，蘭舟再買，吳姬還約，安排著十萬纏腰。⑧⑦

從曲中之用典「腰纏萬貫，騎鶴上揚州」，加上「蘭舟再買，吳姬還約」之句，他似乎曾在揚州為官，過著寫意的生活。其下曲【離亭宴煞】寫揚州之繁華⑧⑧，便是他要重尋的舊跡。

所存《晉文公火燒介子推》雜劇，為歷史劇，本事見《史記·晉世家》、《左傳·僖公四年、二十四年》、劉向《新序》、《列女傳》卷七〈晉獻驪姬〉等記載。劇中大肆撻伐晉獻公、文公為君之惡，為戲曲所罕見。

6. 劉唐卿，《錄鬼簿》卷上列為「前輩已死名公才人，有所編傳奇行於世者」，並云：「太原人。皮貨

⑧⑤ 〔元〕鍾嗣成：《錄鬼簿》，《中國古典戲曲論著集成》第二冊，頁一一六—一一七。

⑧⑥ 天一閣本補賈仲明〔凌波仙〕弔詞，見《中國古典戲曲論著集成》第二冊，頁二○二。

⑧⑦ 隋樹森編：《全元散曲》，頁四五九。

⑧⑧ 隋樹森編：《全元散曲》，頁四六○。

所提舉。在王彥博左丞席上，曾詠『博山銅細裊香風』者。**⑧⑨** 賈仲明弔詞云：

劉唐卿老太原公，生在承平志（至）德中。王左丞席上相陪奉，有歌兒舞女宗，詠博山細裊香風。鶯花隊，羅綺叢，倚翠偎紅。**⑨⓪**

所言「王彥博左丞」，孫楷第《元曲家考略》謂即「王約」，《元史》有傳，真定人。**⑧⑨** 至元三十一年（一二九四）王約任中書右司員外郎，領兵刑工三房，三房設有「提領官」而無「提舉」職。則賈氏弔詞中「生在承平志（至）德中」之「至德」當作「大德」，為元成宗年號，在世祖至元三十一年之後。據此可知劉唐卿與王約交遊之年代。又《錄鬼簿》與賈氏弔詞均謂王彥博為「左丞」，應作「右丞」為是。又「博山銅細裊香風」一曲，陶宗儀《輟耕錄》卷四亦記有名妓順時秀曾在散散學士家宴歌唱此曲，調寄雙調【蟾宮曲】。**⑨②**

《錄鬼簿》著錄劉唐卿雜劇二種，其一為《蔡順摘椹養母》，趙琦美所校本《脈望館古今雜劇》，其《降桑椹蔡順奉母》題為無名氏所作。王季烈《孤本元明雜劇》改隸劉唐卿。鄭師因百〈元劇作者質疑〉云：

按：《簿甲》唐卿名下有《蔡順摘椹養母》；《簿乙》、《正音》均無之。《正音》、《簿續》無名氏下則均有《蔡順分椹》。各書著錄撰人不同，與今劇名目亦不一致。今劇作者是否唐卿，殊成問題。其排場之熱鬧，賓白之繁冗，曲文之平庸，均近於明代伶工所編故事劇，謂為元人作品，亦嫌不類，應題

⑧⑨ 〔元〕鍾嗣成：《錄鬼簿》，《中國古典戲曲論著集成》第二冊，頁一一七。

⑨⓪ 天一閣本補賈仲明【凌波仙】弔詞，見《中國古典戲曲論著集成》第二冊，頁二〇三。

⑨① 孫楷第：《元曲家考略》，頁一三三。

⑨② 〔元〕陶宗儀：《南村輟耕錄》，頁五二─五三。

茲從因百師所論作「無名氏撰」，則劉唐卿未有雜劇傳世。

其他以平陽為中心之三晉作家，尚有鄭光祖、喬吉，請詳下文專論。

無名氏撰。[93]

五、東平雜劇之作家與作品

金元雜劇在北方的流播地區，尚有以東平府（路）為中心之重鎮的齊魯雜劇。東平之為雜劇中心，與蒙古滅金之際，投降蒙古的漢人世侯嚴實、嚴忠濟有密切關係，嚴氏父子為東平路萬戶侯，「喜接寒素，士子有不遠千里來見者。」[94]「金亡」，士人多流寓東平。……故東平一時人材多於他鎮。」[95]也因此，像元好問、杜仁傑、胡祗遹、王磐、楊奐、高挺、閻復等文士、曲家，都在嚴氏門下。而更由於東平在嚴氏治理之下，較為安定繁華，自然成為樂工歸依之所。如《元史·禮樂志》，於太宗十年（一二三八）、憲宗二年（一二五二）、三年、世祖中統元年（一二六〇）、二年、三年，都有將樂工「赴東平」、「還東平」，乃至「召用東平樂工凡四百一十二人」的記載；在這樣的情況下，東平雜劇焉能不發達。

[93] 鄭騫：〈元劇作者質疑〉，收入氏著：《鄭騫戲曲論集》，頁一三一一一三三。

[94] 〔元〕元好問：《遺山先生文集》，收入《元代史料叢刊初編·元人文集》第一〇冊（合肥：黃山書社，二〇一二年），卷二三，〈故河南路課稅所長官兼廉訪使楊公神道之碑〉，頁二一，總頁九五二二。

[95] 〔清〕畢沅編著：《續資治通鑑》（北京：中華書局，一九五七年），卷一六九，〈宋紀一百六十九·理宗嘉熙元年〉，頁四六〇五。

於是芝菴《唱論》云：

凡唱曲有地所，東平唱【木蘭花慢】，大名唱【摸魚子】，南京唱【生查子】，彰德唱【木斛沙】，陝西唱【陽關三疊】、【黑漆弩】。[96]

流行歌曲有各自的地方特色，而東平、大名、彰德三地，都屬嚴氏父子轄地，益可見其歌樂之繁盛。而杜仁傑（約一二○一─一二八三）般涉調【耍孩兒】《莊家不識勾欄》套，之寫東平勾欄演出院本《調風月》和末及描述的么末《劉耍和》[97]，以及古杭才人編《宦門子弟錯立身》之寫東平樂工家庭戲班到洛陽勾欄作場，乃至於胡祇遹《紫山大全集》卷八《黃氏詩卷序》之寫黃氏唱說之「九美說」，卷八《優伶趙文益詩序》之論說戲曲演出「插科打諢」要能推陳出新，《贈宋氏序》之論雜劇源自院本、內容繁雜而要得其情、窮其態之藝術修為[98]，實非古之女樂所能擬倫。又夏庭芝《青樓集》之記名妓，如聶檀香「姿色嫵媚，歌韻清圓。東平嚴侯（忠濟）甚愛之」，金鶯兒「山東名姝也。美姿色，善談笑，搊箏合唱，鮮有其比」[99]，皆可證據以東平為中心的齊魯雜劇，非可等閒視之。

據《錄鬼簿》和《錄鬼簿續編》，東平雜劇作家及其作品存佚如下：

1. 高文秀，三十四種，存四種。
2. 張時起，四種，皆佚。

[96] 〔金元〕芝菴：《唱論》，《中國古典戲曲論著集成》第一冊，頁一六一。

[97] 隋樹森編：《全元散曲》，頁三一一─三二一。

[98] 〔元〕胡祇遹撰、魏崇武、周思成校點：《胡祇遹集》（長春：吉林文史出版社，二○○八年），頁三二四、二四六。

[99] 〔元〕夏庭芝：《青樓集》，《中國古典戲曲論著集成》第二冊，頁二一、三六。

3. 顧仲卿，二種，皆佚。

4. 張壽卿，一種，存。

5. 趙梁弼，一種，佚。

以上共五人，共作雜劇四十二種，存五種，名家止高文秀一人。

以東平為中心之其他齊魯作家及其作品存佚如下：

1. 武漢臣，濟南人，十種，存二種。

2. 王廷秀，益都人，四種，皆佚。

3. 岳伯川，濟南人，二種，存一種。

4. 康進之，棣州（今山東惠民）人，二種，存一種。

5. 賈仲明，淄川（今山東淄博）人，十六種，存五種。

以上五人，共作劇三十四種，存九種。

以下簡述以東平為中心之齊魯作家之現存雜劇如下：

1. 張壽卿，《錄鬼簿》卷上列為「前輩已死名公才人，有所編傳奇行於世者」，並云：「浙江省掾吏」[100]，賈仲明弔詞云：

> 浙（浙）江省掾祖東平，蘊藉風流張壽卿。《紅梨花》一段文筆盛，花三婆獨自勝。論才情壓倒群英。敲金句，擊玉聲，振動神京。[101]

[100] 〔元〕鍾嗣成：《錄鬼簿》，《中國古典戲曲論著集成》第二冊，頁一一七。

[101] 天一閣本補賈仲明【凌波仙】弔詞，見《中國古典戲曲論著集成》第二冊，頁二〇三。

可見張壽卿曾由東平為吏浙江。如果不是賈仲明為湊合句子過分揄揚，他的才情不止壓倒群英，也振動了大都，則他又好像到過大都。

其《謝金蓮詩酒紅梨花》演士子趙汝州與官妓謝金蓮事。趙汝州為南宋紹興間福建建寧縣人，見《福建通志》卷三十四〈選舉〉。《宋詩紀事》卷九十七引《彤管遺編》載有謝金蓮〈答趙生紅梨花詩〉：

本分天然白雪香，誰知今日卻濃妝。秋千院落溶溶月，羞睹紅脂睡海棠。⑩

可見趙汝州、謝金蓮確有其人，其唱和戀愛亦有其事，早為世人所傳誦，因之金院本有《紅梨花》，宋元戲文有《詩酒紅梨花》之存目，明徐復祚有傳奇《紅梨記》，明馮夢龍《情史》卷十二〈趙汝舟〉條亦收其事。「舟」當係「州」音同之訛變。

2. 武漢臣，《錄鬼簿》卷上列為「前輩已死名公才人，有所編傳奇行於世者」⑩，賈仲明弔詞云：

先生清秀濟南人，風調才情武漢臣。《登壇拜將》窮韓信，《老生兒》關目真，新傳奇十段皆聞。聽泉水，看暮雲，如此黃昏。⑩

看樣子武漢臣在賈仲明眼中是個樂於山水具風調才情的人。他著雜劇十種，僅存《散家財天賜老生兒》、《虎牢關三戰呂布》二種。其《包待制智賺生金閣》與《李素蘭風月玉壺春》，《元曲選》皆署武漢臣作。《生金閣》不見《錄鬼簿》著錄，《玉壺春》實為賈仲明所著，詳下文。因之，武漢臣所著雜劇，可據者止《老生兒》、

⑩ [清] 厲鶚、馬日琯輯：《宋詩紀事》，收入王雲五主編：《萬有文庫》第二集七百種（上海：商務印書館，一九三七年），卷九七，頁二三七二。

⑩ [元] 鍾嗣成：《錄鬼簿》，《中國古典戲曲論著集成》第二冊，頁一一○。

⑩ 天一閣本補賈仲明【凌波仙】弔詞，見《中國古典戲曲論著集成》第二冊，頁一七五。

《三戰呂布》二種。

《老生兒》演劉從善散財濟貧，老年得子事，情節為社會教化之惡有惡報、善有善報尋常之事，無須有所本。

《三戰呂布》演三國時張飛於虎牢關大破呂布事。其事與《三國演義》第五回〈發矯詔諸鎮應曹公，破關兵三英戰呂布〉及第六回〈焚金闕董卓行兇，匿玉璽孫堅背約〉近似。

3. 岳伯川，《錄鬼簿》卷上列為「前輩已死名公才人，有所編傳奇行於世者」，並云：「濟南人，或云鎮江人。」[105] 可能是祖籍濟南，流寓江蘇鎮江。賈仲明弔詞云：[106]

老父共汝不相知，《鬼簿》鍾公編上伊。《度鐵拐李岳》新雜劇，更《夢斷楊貴妃》。玉京燕趙名馳。

言詞俊，曲調美，衰草烟迷。

此曲首句似指岳伯川身世，意謂父子離散，如「老夫」，泛稱「父老」，則與下文「名馳」矛盾。看樣子他是在大都燕趙響亮聲名的，他應當也活動其間。他著雜劇《呂洞賓度鐵拐李岳》，現存，另一本《羅公遠夢斷楊貴妃》僅存殘曲。《鐵拐李岳》被稱作「新雜劇」，那是對「舊么麼」說的；也可見在他那時「雜劇」已取「宋雜劇」之「雜劇」為稱，躋身為有元一代之代表文學。

《鐵拐李》演呂洞賓度化李鐵拐前身岳壽，借屍還魂，終登仙道事，為金元習見，源本全真教之度脫劇。

其事見《列仙傳》卷一。《曲海總目提要》云：「鐵拐李事，本事無確據，未審果是岳壽否？伯川姓岳，或其

[105]〔元〕鍾嗣成：《錄鬼簿》，《中國古典戲曲論著集成》第二冊，頁一一五。

[106] 天一閣本補賈仲明【凌波仙】弔詞，見《中國古典戲曲論著集成》第二冊，頁一九六。

宗人事，或借以自喻，俱未可定。」[107] 揣測之詞，自然「未可定」。

另外，高文秀、康進之與賈仲明俱詳下文。

六、杭州雜劇之作家與作品

著者有〈宋元瓦舍勾欄及其樂戶書會考述〉[108]，已據南宋人所著《都城紀勝》、《西湖老人繁勝錄》、《夢梁錄》、《武林舊事》諸書，說明南宋都城臨安（杭州）之經濟發達與瓦舍勾欄之林立及其技藝之繁盛。而元朝兵臨杭州城下時，宋恭帝、全太后奉表投降，未曾強烈抵抗，因此杭州城未大受兵燹之災，很快恢復繁華。

[107] 清代無名氏編撰《樂府考略》成書約在清康熙五十四年至六十一年（一七一五—一七二二）之間，原本殘缺，經近人董康蒐集整理，王國維、吳梅、陳乃乾、孟森等校訂。一九二八年上海大東書局排印刊行，因董康以為《樂府考略》即黃文暘《曲海》所據之藍本，故出版時改題作《曲海總目提要》，凡四十六卷，共得雜劇、傳奇六百八十五種，除去複出的《元宵鬧》一種，實得六百八十四種。《曲海總目提要》有一九二八年上海大東書局鉛印本，劇目不分雜劇、傳奇的類別，無索引。一九五九年人民文學出版社的重排本，始區分類別，附索引，對原書的疏訛也作了考訂。二〇〇九年黃山書社據大東書局鉛印本校點出版，收入《歷代曲話彙編》中。一九五九年，北嬰（杜穎陶）編撰了《曲海總目提要補編》，從不同傳本的《傳奇彙考》中編輯了本書所漏收或文字不同的劇目七十二種，又對本書作了二百多條補充和修正。本書據《歷代曲話彙編》本。〔清〕無名氏編：《曲海總目提要》，收入俞為民、孫蓉蓉編：《歷代曲話彙編．清代編》（合肥：黃山書社，二〇〇八年），卷三，頁一二五。

[108] 曾永義：〈宋元瓦舍勾欄及其樂戶書會考述〉，《中國文哲研究集刊》第二七期（二〇〇五年九月），頁一—四三。

杭州繁華景象，如關漢卿南呂【一枝花】套曲〈杭州景〉所云：「這答兒忒富貴，滿城中繡幕風簾，一關地人烟湊集。」【梁州】：「百十里街衢整齊，萬餘家樓閣參差。」(109)如徐一夔（一三一九──一三九九）《始豐稿》卷十〈思政堂記〉所云：「五方之民所聚，貨物之所出，工巧之所萃，徵輸之所入，實他郡所不及。」(110)如蘇天爵《滋溪文稿》卷三〈江浙行省浚治杭州河渠記〉所云：「杭州為東南一大都會，山川之盛，跨吳、越、閩、浙之遠；土貢之富，兼荊、廣、川、蜀之饒。郡西為湖，昔人醃渠引水入城，聯絡巷陌。凡民之居，前通閭閻，後達河渠，舟帆之往來，有無之貿易，皆以河為利。」(111)如此再加上前引《馬可波羅行紀》所云，已可概見杭州在元代，雖非政治中心，但就經濟繁華而言，較諸大都，實有過之而無不及。在這樣的背景之下，自然吸引許多征服者蒙古色目人和「金之遺民」或北方之「漢人」南來。就征服者而言，如周密《癸辛雜識》云：「今回回皆以中原為家，江南尤多。」(112)鄭所南《心史·大義略敘》謂蒙古人「望江南如在天上，宜乎謀居江南之人，貿貿然來江南」(113)即雜劇作家之南來也，也同樣趕上這股風潮。所以王國維《宋元戲曲考·九、元劇

(109) 隋樹森編：《全元散曲》，頁一七一。

(110) 〔明〕徐一夔著；徐永恩校注：《始豐稿校注》（杭州：浙江古籍出版社，二○○八年），卷一○，頁二五九。

(111) 〔元〕蘇天爵著、陳高華、孟繁清點校：《滋溪文稿》，卷三，〈江浙行省浚治杭州河渠記〉，頁三六一──三七。

(112) 〔宋〕周密著，吳企明點校：《癸辛雜識》，《唐宋史料筆記叢刊》（北京：中華書局，一九八八年），續集卷上，〈回回沙磧〉，頁一三八。

(113) 〔元〕鄭思肖：《心史》，《四庫禁燬書叢刊》集部第三○冊（北京：北京出版社，二○○○年），卷下，〈大義略敘〉，頁八八，總頁一○一。

之時地》說「蓋雜劇之根本地，已移而至南方，豈非以南宋舊都，文化頗盛之故歟！」[114] 徐渭《南詞敘錄》因

此說：「元初，北方雜劇流入南徼，一時靡然向風。」

元雜劇一時靡然向風的流入杭州，見於《錄鬼簿》卷上的五十六位北方劇作家中，南下杭州者有：[115]

1. 關漢卿，大都，行跡及揚州、杭州。
2. 白樸，真定，居建康，行跡及揚州、鎮江、杭州。
3. 馬致遠，大都，江浙省務官。
4. 尚仲賢，大都，江浙省務官。
5. 張壽卿，東平，江浙省掾吏。
6. 戴善甫，真定，江浙省務官。
7. 侯正卿，真定，南下揚州、杭州、平江、潭州等地。[116]

其著錄於《錄鬼簿》卷下，其北人南下者，舉其籍貫與所撰雜劇之存佚如下：

1. 宮天挺，大名開州（河南濮陽），六種，存二種。
2. 鄭光祖，平陽襄陵（山西襄汾），十七種，存七種。
3. 曾瑞卿，大興（北京），一種，佚。

[114] 王國維：《宋元戲曲考》，收入《王國維戲曲論文集》，頁九七。

[115] 〔明〕徐渭：《南詞敘錄》，《中國古典戲曲論著集成》第三冊，頁二三九。

[116] 詳見〔元〕侯克中：《艮齋詩集》（臺北：臺灣商務印書館，一九六九年故宮博物院所藏文淵閣本影印）。

其著錄於《錄鬼簿》卷下而隸籍或寄居杭州者，舉其所撰雜劇之存佚如下：

1. 金仁傑，七種，存一種。
2. 范康，二種，存一種。
3. 沈和甫，五種，皆佚。
4. 鮑天祐，八種，皆佚。
5. 陳以仁，二種，存一種。
6. 睢景臣，自揚州寓居杭州，三種，皆佚。
7. 周文質，建德人寓居杭州，四種，皆佚。
8. 屈子敬，五種，皆佚。
9. 蕭德祥，五種，存一種。
10. 陸登善，自揚州寓居杭州，二種，皆佚。
11. 朱凱，二種，俱存（但一可疑，一誤題）。
12. 王曄，三種，存一種。

8. 張鳴善，平陽，三種，皆佚。
7. 秦簡夫，大都，五種，存三種。
6. 吳仁卿，河北安國，四種，皆佚。
5. 喬吉，太原，十種，存二種。
4. 趙良弼，東平，一種，佚。

13. 王仲元，三種，皆佚。

其著錄於《錄鬼簿續編》而隸籍為北方者，舉其所撰雜劇之存佚如下：

1. 楊景賢，蒙古人，十六種，存二種。
2. 張鳴善，平陽，一種，佚。
3. 高茂卿，涿州，一種，存。
4. 劉君錫，燕山，三種，存一種。

其著錄於《錄鬼簿續編》為北方人而寓居杭州者，舉其所撰雜劇之存佚如下：

1. 鍾嗣成，開封，七種，皆佚。
2. 羅貫中，太原，三種，存一種。
3. 丁野夫，西域，五種，皆佚。
4. 邾仲誼，隴（甘肅），三種，皆佚。
5. 賈仲明，東平，十六種，存五種。

其著錄於《錄鬼簿續編》為杭州或南方人而寓居杭州者，舉其所撰雜劇之存佚如下：

1. 汪元亨，饒州（江西波陽），三種，皆佚。
2. 陸進之，嘉禾（浙江嘉興），二種，皆佚。
3. 李士英，三種，皆佚。
4. 須子壽，二種，皆佚。

此外，見於《錄鬼簿》卷下與《錄鬼簿續編》之南方作家，舉其雜劇之存佚如下：

1. 趙慶善，饒州樂平（江西），四種，皆佚。

2. 汪勉之，慶元（浙江寧波），一種，佚。

3. 谷子敬，金陵，五種，存一種。

4. 金文質，湖州，三種，皆佚。

5. 湯舜民，象山，二種，皆佚。

6. 李唐賓，廣陵（江蘇揚州），二種，存一種。

7. 陳伯將，無錫，一種，佚。

8. 陶國英，晉陵（江蘇常州），一種，佚。

9. 唐以初，京口，一種，佚。

10. 詹時雨，福建，一種，存。

11. 劉東生，紹興，二種，存一種。

由以上對元代雜劇作家籍貫和流寓杭州現象的總體觀察：徐渭《南詞敘錄》所云：「元初，北方雜劇流入南徼，一時靡然向風。」⑪所謂「元初」，應指元世祖至元十六年（一二七九）滅宋之後，那時關白馬等名家都有南下杭州之行跡，從而促成雜劇的南流，繼而元成宗元貞大德（一二九五—一三〇七）至元英宗至治（一三二一—一三二三），此四十四年間「杭州雜劇」的黃金歲月。這段歲月不止北方雜劇作家繼續南下，有宮天挺、鄭光祖、喬吉、秦簡夫等可稽；而本身即為「杭州雜劇」作家者，更有十數人之多。元文宗至順

⑪ 〔明〕徐渭：《南詞敘錄》，《中國古典戲曲論著集成》第三冊，頁二三九。

（一三三〇）以後，北方雜劇作家止楊景賢等四人，而北人南來，或寓居杭州，或為南人者，總數更高達十八人。

即此可見，元代大一統之後，由於杭州種種「迷人」的條件，乃繼大都之後，促使雜劇轉移中心，另開以元貞大德為標幟的輝煌全盛時代；但是泰定帝（一三二四─一三二八）、元文宗天曆（一三二八─一三三〇）、至順（一三三〇─一三三三）以後，至元順帝至正二十七年（一三六七）北遁，其間三十四年，雜劇地域雖然仍在南方，中心依舊在杭州，但已無名家名作可言，所存劇作亦寥寥可數；也就是說這時期的元雜劇，已有大為衰落的現象。

而在這裡要補充說明的是，世祖至元十六年（一二七九）大一統後，雜劇南流，季國平《元雜劇發展史》，謂途經之揚州，為「雜劇在南方最早的興盛地」，謂揚州也是「南流雜劇最初的集散地」。舉喬吉《揚州夢》對揚州繁華的描寫，作為雜劇興盛的背景；所以傑出表演藝術家朱簾秀曾活躍其間；南下雜劇作家如白樸與揚州有密切關係，關漢卿、馬致遠、尚仲賢與揚州也都有跡可尋；侯克中南下江淮，足跡遍及揚州、杭州、平江等地。狄君厚更有散套雙調【夜行船】〈揚州憶〉。所以季氏認為揚州在至元後期，前承北方大都，後啟南方杭州兩個中心，構成雜劇藝術從北方發展到南方的重要過渡和環節。[113] 我想這樣的論述是極為可能的，因為即使單純從揚州作為江淮交通樞紐和城市繁華的背景而言，已經興盛的北曲雜劇，自然會是其重要的流播地。只是揚州終究不能像杭州，而更多的是以杭州為籍貫的作家和南方作家，也就是說雜劇終於能夠在杭州落地生根，而和北方大都抗衡，形成雜劇鼎盛，相繼輝映的南北兩大中心。而且比起平陽、真定、東平三地，揚州似也難於與三地相提並論。所以論者多未列入「揚州雜劇」也是可以理解的。

第肆章　蒙元北曲雜劇流布之六大中心及其作家作品簡述

⓫ 詳見季國平：《元雜劇發展史》，第五章〈雜劇在南方最早的興盛地〉，頁二五五─二七九。

至於杭州之所以能夠成為雜劇中心,作家輩出,除上述種種背景,以及季國平所云之中原音韻已成為南人學習並使用的「官話、正音、通語」之外,鄙意以為汴京城破之日,其市民隨高宗南下定居杭州,使杭州方言大為「中原化」,因此在雜劇創作上,不因語言隔閡而產生障礙,應當更是關鍵的原因之一。

以下將杭州雜劇作家其作品傳世者,簡述如下:

1. 金仁傑,《錄鬼簿》卷下列為「方今已亡名公才人,余相知者,為之作傳,以【凌波】曲弔之」。鍾嗣成概括生平云:

仁傑字志甫,杭州人。余自幼時聞公之名,未得與之見也。公小試錢穀,給(經)由江浙,遂一見如平生歡。交往二十年如一日。天曆元年戊辰(一三二八)冬,授建康崇寧務官,明年己巳(一三二九),正月敘別。三月,其二子護柩來杭,知公氣中而卒。嗚呼惜哉!所述雖不駢麗,而其大概,多有可取焉。[119]

弔詞云:

心交元不問親疏,契飲那能較有無。誰知一上金陵路,歎亡之命矣夫。夢西湖何不歸歟?魂來處,返故居,比梅花、想更清癯。[120]

可見金仁傑年輩長於鍾嗣成,彼此是忘年之交。他曾經做過管錢穀稅務的小官,元文宗天曆二年(一三二九死於建康(今南京)任所。其現存雜劇《蕭何月夜追韓信》一種。其事本《史記·淮陰侯列傳》,發抒「有才

[119] 〔元〕鍾嗣成:《錄鬼簿》,《中國古典戲曲論著集成》第二冊,頁一一九—一二〇。

[120] 〔元〕鍾嗣成:《錄鬼簿》,《中國古典戲曲論著集成》第二冊,頁一二〇。

不遇」的牢騷。此外，元人以韓信為題材之雜劇、戲文頗多，惜皆已散佚。

2. 范康，《錄鬼簿》卷下列為「方今已亡名公才人，余相知者，為之作傳，以【凌波】曲弔之」。鍾嗣成概括生平云：

康字子安，杭州人。明性理，善講解，能詞章，通音律。因王伯成有《李太白貶夜郎》，乃編《杜子美遊曲江》。一下筆即新奇，蓋天資卓異，人不可及也。⑫

弔詞云：

詩題雁塔寫秋空，酒滿觥船棹晚風，詩籌酒令閒吟詠。占文場第一功，掃千軍筆陣元戎。龍蛇夢，狐兔蹤，半生來、彈指聲中。⑫

看來范子安不止是個「明性理，善講解」的理學家，而且也是位「能詞章，通音律」詩酒風流的文學名家。他似欲千古留名，但卻中道而殂。其雜劇存《陳季卿悟道竹葉舟》一種，演呂洞賓點化陳季卿，屬神仙道化劇，事見《異聞實錄》與《慕異記》，收入《太平廣記》卷七十四〈道術類四〉，旨趣與其所存套曲雙調【新水令】〈樂道〉近似。

3. 陳以仁，《錄鬼簿》卷下列為「方今已亡名公才人，余相知者，為之作傳，以【凌波】曲弔之」。鍾嗣成概括生平云：

以仁字存甫，杭州人。以家務雍容，不求聞達。日與南北士大夫交遊，僮僕輩以茶湯酒果為厭，公未嘗

⑫〔元〕鍾嗣成：《錄鬼簿》，《中國古典戲曲論著集成》第二冊，頁一二〇。

⑫〔元〕鍾嗣成：《錄鬼簿》，《中國古典戲曲論著集成》第二冊，頁一二〇。

弔詞云：

有難也，然其名因是而愈重。能博古，善謳歌。其樂章間出一二，俱有駢麗之句。[123]

錢塘風物盡飄零，賴有斯人尚老成。為朝元恐負虛皇命，鳳簫寒，鶴夢驚，駕天風、直上蓬瀛。芝堂靜，蕙帳清，照盧梁、落月空明。[124]

看來陳存甫是位廣結交流，博雅好施而不求聞達的人，他也心慕冲舉，欲超脫流俗。孫楷第《元曲家考略》考定為「陳以仁字存甫號復齋，以福州人寓杭州，晚居婺州為道士。存有雜劇《雁門關存孝打虎》一種」。[125]

4. 秦簡夫，《錄鬼簿》卷下列為「方今才人相知者，紀其姓名行實并所編」，但云：「見在都下擅名，近歲來杭州。」[126] 賈仲明弔詞云：

文章官樣有繩規，樂府中和成墨蹟。燈窗撚出新雜劇，《玉溪館》、煞整齊，晉陶母《剪髮》筵席，《破家子弟》，《趙禮讓肥》，壯麗無敵。[127]

可見秦簡夫在大都已頗著聲響，直到鍾嗣成撰《錄鬼簿》（至順元年，一三三〇）前不久才移居杭州。由賈氏弔詞所謂「新雜劇」，應是對「舊么末」而言。

秦簡夫所著雜劇存《陶母剪髮待賓》、《東堂老勸破家子弟》、《孝義士趙禮讓肥》。《剪髮待賓》事本

[123]〔元〕鍾嗣成：《錄鬼簿》，《中國古典戲曲論著集成》第二冊，頁一二一。

[124]〔元〕鍾嗣成：《錄鬼簿》，《中國古典戲曲論著集成》第二冊，頁一二三。

[125]孫楷第：《元曲家考略》，頁一四四。

[126]〔元〕鍾嗣成：《錄鬼簿》，《中國古典戲曲論著集成》第二冊，頁一三一。

[127]天一閣本補賈仲明【凌波仙】弔詞，見《中國古典戲曲論著集成》第二冊，頁二四三—二四四。

《晉書・陶侃傳》，《趙禮讓肥》事本《後漢書・趙孝傳》點染。《東堂老》演東堂老李實教導故人遺孤揚州奴改過自新並代保全家產，當取材社會傳聞。以《東堂老》為代表作，言語樸質自然，而賈仲明謂之「壯麗」；其結構縝密，則有如賈氏之所謂「整齊」。

5. **蕭德祥**，《錄鬼簿》卷下列為「方今才人相知者，紀其姓名行實并所編」。鍾嗣成概括生平云：[128]

> 德祥，杭州人。以醫為業，號復齋。凡古文俱隱括為南曲，街市盛行。又有南曲戲文等。

賈仲明弔詞云：

> 武林書會展雄才，醫業傳家號復齋。戲文南曲衠方脈，共傳奇樂府諧。治安時何地無才。人間著，《鬼簿》裁（載），共弄玉同上春臺。[129]

孫楷第《元曲家考略》據歐陽玄《圭齋文集》卷六〈讀書堂記〉所載盧陵（今江西吉安）蕭尚賓父名德祥，又據王禮《麟原文集》後集卷六〈存竹堂記〉所記吉安東昌人蕭德祥，認為其家世以醫為業，曾任廣州、韶州為醫官，但非杭州人，因之與曲家蕭德祥並非同一人。但也懷疑「盧陵蕭德祥曾挾其術游杭，緣客杭甚久，鍾嗣成撰《錄鬼簿》，遂徑自為杭州人」[130]，孫氏所言不無可能，惜無確據。

德祥所著劇存《王翛然斷殺狗勸夫》一種。本事當係民間傳說之膾炙人口者。元末南曲戲文亦有徐㫤《殺狗記》，或係據此改編。

[128]〔元〕鍾嗣成：《錄鬼簿》，《中國古典戲曲論著集成》第二冊，頁一三四—一三五。

[129] 天一閣本補賈仲明【凌波仙】弔詞，見《中國古典戲曲論著集成》第二冊，頁二五二。

[130] 孫楷第：《元曲家考略》，頁二七—二八。

6. 朱凱

，《錄鬼簿》卷下列為「方今才人相知者，紀其姓名行實并所編」。鍾嗣成概括生平云：

凱字士凱，自幼子立不俗，與人寡合。小曲極多。所編《昇平樂府》及隱語《包羅天地》、《謎韻》，皆余作序。❸

賈仲明挽詞云：

梨園樂府永昇平，沉默敦篤念信誠。《包羅天地》《曹娥鏡》，詩禪隱語精，振江淮、獨步杭城。王彥中、弓身侍，陳元贊、拱手聽，包賢持、拜先生。❸

鍾嗣成為朱士凱所編的兩本書作序，朱士凱也為鍾嗣成《錄鬼簿》作序，可知兩人交情不薄，但都同樣「遭世不偶」。

朱士凱所著雜劇，《錄鬼簿》有《孟良盜骨》、《黃鶴樓》二目，其《元曲選》《昊天塔孟良盜骨》，不題作者姓名。其《劉玄德醉走黃鶴樓》，鄭師因百《元劇作者質疑》云：「《趙鈔》題無名氏撰，今收入孤本，改題朱凱。按：《簿甲》朱名下雖有是目，今劇卻非朱作。《廣正》四帙引南呂【一枝花】『趁著這滿江烟水燈』曲，注云：『朱士凱撰《醉走黃鶴樓》。』此曲全套見於明止雲居士所編《萬壑清音》，用尤侯韻，其情節略同今劇第三折，但今劇第三折則為雙調【新水令】套，用支思韻，文字並不相襲。今劇第四折雖為南呂【一枝花】套，而情節、文字、韻部全異《萬壑清音》所引。據此推定，此劇實有二本，今劇不知何人所作，但絕

❸ 〔元〕鍾嗣成：《錄鬼簿》，《中國古典戲曲論著集成》第二冊，頁一三五。

❸ 天一閣本補賈仲明【凌波仙】弔詞，見《中國古典戲曲論著集成》第二冊，頁二五四。

非朱凱耳。」❸ 則現存之二劇，一存可疑，一為誤題。

7. 王曄，

《錄鬼簿》卷下列為「方今才人相知者，紀其姓名行實并所編」。鍾嗣成概括生平云：

曄字日華，杭州人。體豐肥，而善滑稽。能詞章樂府，臨風對月之際，所製工巧。有與朱士凱題《雙漸小卿問答》，人多稱賞。❸

賈仲明弔詞云：

詩詞華藻語言佳，獨有西湖處士家，滑稽性格身肥大。金斗遺事廝問答，與朱士凱來往登達。珠璣梨繡，日精月華，免不得命掩黃沙。❸

又據陶宗儀《南村輟耕錄》卷十一〈寫像訣〉，知其原籍睦州（浙江建德），移居杭州，有子名繹字恩善，號絕癡生。❸ 又元無名氏選輯《類聚名賢樂府群珠》，知其號南齋。又元楊維楨《東維子文集》卷十一〈優戲錄序〉知王曄「集歷代之優辭有關於世道者，自楚國優孟而下至金人玳瑁頭」❸ 為《優戲錄》一書。

王曄與朱凱同作散曲《雙漸小卿問答》外，所著雜劇僅存《桃花女破法嫁周公》一種，其事蓋自傳說，劇中保存許多婚俗。

❸ 〔明〕楊維楨：《東維子文集》，《四部叢刊初編縮本》第七九冊，卷一一，頁八二。

❸ 〔元〕陶宗儀：《南村輟耕錄》，頁一三一。

❸ 天一閣本補賈仲明【凌波仙】弔詞，見《中國古典戲曲論著集成》第二冊，頁二五四—二五五。

❸ 〔元〕鍾嗣成：《錄鬼簿》，《中國古典戲曲論著集成》第二冊，頁一三五。

❸ 鄭騫：〈元劇作者質疑〉，收入氏著：《鄭騫戲曲論集》，頁一三一。

結語

總結以上六大中心曲家人數及其作品總數：其一，現存雜劇劇目，則大都作家約二十一人，作品總數約一百六十餘種，現存約四十種為第一；其次，杭州含元明間人約五十數人，作品總數約百數十種，存二十餘；其三，以真定為中心之燕趙雜劇，作家約十五人，作品總數百數十種，現存五十餘種；其四，以平陽為中心之三晉，作家十數人，作品百餘種，現存約四十種；其五，以東平為中心之齊魯，作家十人，作品約八十餘，存十數種；其六，以開封為中心之中州，僅作家七人，作品四十五種，存八種。以上就元代北曲雜劇所作的統計，由於作家本身資料的殘缺，或作品真偽難辨，其實難於獲得精確的數字；但已足以說明，北曲雜劇既屬北方文學，也自然以北方為盛；其南流亦必在至元十六年大一統之後；而杭州由於宋恭帝、全太后及時奉表出降，未受兵燹摧毀，因之恢復繁榮極為快速，成為南流作家和雜劇的薈萃之地；元貞大德的後起之秀也能落地生根，展開雜劇南北花開遍地的另一個時代；而元順帝至順元年（一三三三）以後，不止作家作品轉少，名家名作較諸以往，已呈衰落的局面。凡此都和元雜劇分期所產生的現象是不謀而合的。

第伍章　北曲雜劇之理論述評：從元代到明初

引言

任何一種文學皆有其源生、形成、成熟、興盛、衰落、轉型、蛻變等「生命歷程」，也往往在其興盛乃至衰落之後，始有相關理論之著述。就北曲雜劇而言，亦是如此。

上文論「北曲雜劇之分期演進」，其「北方大戲極盛期」，約在元世祖中統元年（一二六○）至至元三十一年（一二九四）之間，於時始見胡祇遹（一二二七─一二九五）《紫山大全集》之論「雜劇」，芝菴（生卒不詳）之《唱論》；及其「大戲衰落期」，約在元泰定帝泰定元年（一三二四）至順帝至正二十七年（一三六七），乃有周德清（一二七七─一三六五）《中原音韻》、鍾嗣成（約一二七九─一三六○）《錄鬼簿》、賈仲明（一三四三─一四二二之後）《錄鬼簿續編》、夏庭芝（約一三一六─入明一三六八以後）《青樓集》、舊題明朱權（一三七八─一四四八）以及「大戲餘勢餘波期」，明太祖洪武元年（一三六八）至憲宗成化二十三年（一四八七），而有《太和正音譜》；此外，楊維禎（一二九六─一三七○）《東維子文集》、陶宗儀（一三二九─一四一○）《南村輟耕錄》、朱有燉（一三七九─一四三九）《誠齋雜劇》諸〈序引〉、

胡侍（明武宗正德進士）《真珠船》等亦有零金片語。以下先就其「零金片語」者簡說，再就其著為專書者論述。而又因《太和正音譜》牽涉作者問題，其曲論對於北曲雜劇多所建構，固特各立單章以述評。至於明中葉以後之北曲雜劇曲論，皆為後世回顧之品評，與其創作論無關，留與下文論南北戲劇背景時，一併討論。

一、胡祇遹等之「零金片語」

（一）胡祇遹《紫山大全集》

胡祇遹字紹開，號紫山，磁州武安（河北）人。生於金哀宗正大四年（一二二七），卒於元成宗元貞元年（一二九五），元滅宋後，官至山東東西道和江南浙西道提刑按察使。其書法妙絕一世，學問出宋儒。元史卷一百七十有傳。

其《紫山大全集》卷八《黃氏詩卷序》❶提出「九美」說，包括一個演員的容華、姿韻、明慧、語言、唱腔、身段、合度、模擬、出新等方面的稟賦和修為。雖是針對說唱藝術而發，而戲曲實由說唱之「敘述」一變而為「代言」而已，所以「九美說」何嘗不也是一位戲曲演員應具備的稟賦和藝術修為。

又其卷八有《優伶趙文益詩序》❷，可見胡氏對於戲曲「插科打諢」的見解，固然主張出諸「滑稽詼諧」，

❶〔元〕胡祇遹撰；魏崇武、周思成校點：《胡祇遹集》，頁二三四。

❷同前註，頁二四六。

但它要能推陳出新，才能使觀聽者出其不意而愛悅不已，有如巧於調味者之不襲故常，才能使食之者品嘗不厭。又〈贈宋氏序〉已見前文引釋❸，胡氏此序之旨趣有三，其一認為戲曲音樂可以宣泄抑鬱，娛樂人心。其二認為元雜劇是由金院本變化而來。其三認為雜劇的內容非常龐雜，包括政治得失和一切人情物理，娛樂人心，而一位成功的演員有如宋氏，要能夠窮其情而盡其態，然後也才能夠悅人耳目而舒人心思。雖然胡氏對於雜劇之「雜」不免於望文生義，但卻切中其內容之繁複。其戲曲娛樂說雖然也是一般見識，但其院本變為雜劇之說，就戲曲史而言，則為極重要之啟示。

綜觀胡氏之戲曲論，實是因為替優伶作序而隨意發想，並非有意針對戲曲抒發較完整或系統的理論。而由以上三篇序文，正可看出元人雜劇在表演藝術上，對演員藝術修為已有相當周全而嚴苛的要求。又以胡氏之身分而能重視戲曲如此，自有提升戲曲地位之意義。

(二) 楊維楨《東維子文集》

楊維楨，字廉夫，號鐵崖，後號鐵笛，浙江會稽人。生於元成宗元貞二年（一二九六），卒於明太祖洪武三年（一三七○）。元泰定進士，署天台尹。值兵亂，張士誠招之，不赴；明興，亦不應徵。

楊氏《東維子文集》卷十一有數篇論及戲曲：其〈朱明優戲序〉❹從百戲、優諫，說到傀儡戲。不止說到傀儡戲的起源，而且說到傀儡由引歌舞演進為

❸ 同前註，頁二四六。

❹ 〔明〕楊維楨：《東維子文集》，《四部叢刊初編縮本》第七九冊，頁八一—八二。

看來，元代的傀儡戲已經很發達。

戲劇之演出。由朱明的人偶合一，「觀者驚之若神」，及其演出《尉遲平寇》、《子卿還朝》那樣的歷史劇目

其〈優戲錄序〉則因「錢塘王暉集歷代之優辭有關於世道者」，而昌言優諫之效從容於一言之中，發揮了

太史公為滑稽者作傳，取其「談言微中，則感世道者深矣」的宗旨。

〈沈氏今樂府考〉謂「以警人視聽，使痴兒女知有古今美惡成敗之觀懲」，又謂其「媟邪正豪俊鄙野，則

亦隨其人品而得之」，又其〈沈生樂府序〉謂「不待思慮雕琢，又推其極至，華如遊金、張之堂，冶如攬嬙、

施之袪，幽潔如屈宋，悲壯如蘇李，具是四工夫，豈可以肆口而成哉，益肆口而成者，情也，具四工者，才也」。❺

凡此，皆略可觀採。

（三）陶宗儀《南村輟耕錄》

陶宗儀，字九成，浙江黃巖人。生於元天曆二年（一三二九），卒於永樂八年（一四一○），元順帝至正

間在世。洪武初（一三六八）累徵不就，晚年有司聘為教官。

《南村輟耕錄》共三十卷五百八十五條，記述內容龐雜，「上自廊廟實錄，下逮村里膚言」（明・毛晉〈南

村輟耕錄跋〉），包括元代典章制度、文學藝術、民情風俗、歷史掌故、天文地理等，其關涉戲曲歌樂者，最

主要為「院本名目」與「雜劇曲名」，為研究宋金雜劇院本和北曲雜劇的重要資料，其卷八〈作今樂府法〉云：

喬夢符吉博學多能，以樂府稱。嘗云：「作樂府亦有法曰：『鳳頭、豬肚、豹尾』六字是也。大概起要

❺ 同上註，〈優戲錄序〉，頁八二；〈沈氏今樂府考〉，頁七五─七六；〈沈生樂府序〉，頁七六。

美麗，中要浩蕩，結要響亮。尤貴在首尾貫穿，意思清新。苟能若是，斯可以言樂府矣。」此所謂樂府，乃今樂府，如【折桂令】、【水仙子】之類。❻

喬氏「鳳頭」、「豬肚」、「豹尾」，「起要美麗」、「中要浩蕩」、「結要響亮」之說與樂府作法，固然言簡意賅，然推而言之，則作套數、雜劇乃至南戲傳奇、散文之法，何嘗不也如此。

《輟耕錄》另有與戲曲史相關之資料：卷二十〈珠簾秀〉、卷二十三〈嗓〉（記關漢卿、王和卿佚事）、卷二十三的【醉太平】小令（反映民情的小曲）、卷二十四〈勾欄壓〉（記至元王寅夏松江府勾欄崩塌壓死四十二人）亦皆甚可貴。

（四）朱有燉《誠齋雜劇》

朱有燉（一三七九—一四三九），明太祖第五子周定王朱橚長子，襲封周王，諡憲，人稱周憲王，號誠齋、全陽子。工詞曲，精通曲律。作有雜劇《曲江池》、《義勇辭金》等三十一種，散曲《誠齋樂府》二卷，另有詩文集《誠齋新錄》等四種。

據朱有燉《誠齋雜劇》諸〈序引〉，其作劇之旨趣，有以下三種：

其一，壽慶佐樽、風月解嘲，以發胸中藻思，以見太平美事，以為藩府之嘉慶。

其二，用以補世教、表節操、弘忠義。

其三，亦偶涉戲曲批評：涉及天才、清新、關目、用韻、對偶、引事、詞語等，可見其戲曲創作觀，認為

❻　〔元〕陶宗儀：《南村輟耕錄》，卷八，「作今樂府法」，頁一〇三。

應具俊逸天才，講究清新風格，尚須注意其關目詳細，用韻穩當，音律和暢，對偶整齊，韻少重複，詞語整齊，引事得當，方能達到「詩人之賦，麗以則」的境地。

按：其《清河縣繼母大賢》引：「予觀近代文人才士若喬夢符、馬致遠、宮大用、王實甫之輩，皆其天才俊逸，文學富贍，故作傳奇清新可喜，又其關目詳細，用韻穩當，音律和暢，對偶整齊，韻少重複，為識者珍。國朝惟谷子敬所作傳奇尤為精妙，誠可望而不可及也。故為傳奇當若此數人，始可與之言樂府矣。偶觀前人無名氏《繼母大賢》傳奇，甚非老作，以其材不富贍故，用韻重複，句語塵俗，關目不明，引事不當，每聞人歌咏搬演，不覺失聲大笑。予遂不揣老拙，另製《繼母大賢》傳奇一帙，雖不能追踪前人之盛，亦可以少滌其張打油之語耳。」

又其《貞姬身後團圓夢》引」：「宣德八年，歲在癸丑仲冬之月，予聞執事者言，今秋山東濟寧有軍士之妻，因其夫亡而自縊，守志貞烈，為眾所稱。既而又得雜劇《同棺記》，乃濟寧士人為之作也。予以勸善之詞，人皆得以發揚其蘊奧，被之以聲律，以和樂於人之心焉。遂訪其事實，執筆抽思，亦製傳奇一帙，名之曰《貞姬身後團圓夢》，中間關目詳細，詞語整齊，且能曲盡貞姬之態度，所謂詩人之賦，麗以則也。」可見這位王爺所著的《誠齋雜劇》三十一種是用來清歡佐樽，也用來教化敦俗；而他留意的戲曲批評已重在文詞、音律。

（五）胡侍《真珠船》

胡侍，字奉之，號濛溪，寧夏人。生卒年不詳。正德十二年（一五一七）進士，歷官鴻臚少卿，謫為潞州同知，斥為民。

其《真珠船》卷三〈北曲〉云：

北曲音調，大都舒雅宏壯，真能令人手舞足蹈，一唱三嘆。若南曲則淒婉嫵媚，令人不歡，直顧長康所謂老嫗聲耳。故今奏之朝廷郊廟者，純用北曲，不用南曲。❼

明人好作南北曲之別，當以胡氏為始，其後又有康海、李開先、何良俊、魏良輔、王世貞、梁辰魚等等❽，又卷四〈元曲〉云：

元曲，如《中原音韻》、《陽春白雪》、《太平樂府》、《天機餘錦》等集，《范張雞黍》、《王粲登樓》、《三氣張飛》、《趙禮讓肥》、《單刀會》、《敬德不伏老》、《蘇子瞻貶黃州》等傳奇，率音調悠圓，氣魄宏壯。後雖有作，鮮之與競矣。蓋當時臺省元臣、郡邑正官，及雄要之職，盡其國人為之。中州人每每沉抑下僚，志不獲展，如關漢卿入太醫院尹，馬致遠江浙行省務官，宮大用釣臺山長，鄭德輝杭州路吏，張小山首領官，其他屈在簿書，老於布素者，尚多有之。於是以其有用之才，而一寓之乎聲歌之末，以抒其怫鬱感慨之懷，蓋所謂不得其平而鳴焉者也！❾

此謂元曲之所以盛行的原因，在於元人每多沉抑下僚、屈在簿書、老於布素，於是將才情發於聲歌，以抒其怫鬱感慨之懷。胡氏此觀點，為學者所遵從，本編亦已見於前論。

❼〔明〕胡侍：《真珠船》，收入俞為民、孫蓉蓉編：《歷代曲話彙編：明代編》第一集，頁二〇七。

❽詳見曾永義：《戲曲學（二）藝術論與批評論》（臺北：三民書局，二〇一八年）。

❾〔明〕胡侍：《真珠船》，收入俞為民、孫蓉蓉編：《歷代曲話彙編：明代編》第一集，頁二〇八。

二、芝菴《唱論》

芝菴據廖奔考證為金代遺民[10]，燕南是他的籍貫。元代設有燕南河北道，治所設在真定（今河北省正定縣），轄今河北中南部。他的《唱論》自應成於金元間，可以說是一部最早的唱曲理論。篇幅只二十一段落，不明標題目，內容除列舉古代音樂家、歌唱家、作曲家、戲曲體製外，大部分是關於宋元兩代的聲樂論、歌唱方法，與宮調聲情。但書中言語簡略，充滿宋元方言與專門語彙，不免諸多難解。但是白寧《元明唱論研究》則有頗為精要而深入的解說。

元人論曲之代表性著作，自以芝菴《唱論》和周德清《中原音韻》為代表。

《唱論》有元至正間刻《陽春白雪》卷首附載本、元刻《輟耕錄》所載本。在戲曲歌樂的論述上，《唱論》可算是面面俱到，具周延性與系統性之作。全文分二十八節，千餘言，而涉及三十多項論題。

對於《唱論》，著者在《古典曲學要籍述評》中已作詳細論說。這裡僅就白寧之詮釋與本人之述評，取其要義。其重要觀點如下：

1. **講求自然之音**，取《晉書·桓溫傳》所記：「聽伎，絲不如竹，竹不如肉。」用指絃樂不如管樂，管樂不如人聲歌唱，乃因為演唱近於自然，易於被欣賞。

2. **歌之格調**：抑揚頓挫，頂疊垛換，縈紆牽結，敦拖嗚咽，推題丸轉，捶欠遏透。白寧《元明唱論研究》

調：「歌之格調，指運用這些行腔格範時要表達出一定的風格、品味和情調。」

「抑揚頓挫」：抑，指聲音沉鬱低婉；揚，則要高揭其聲。抑揚即今歌唱之收放關係。頓，指聲音的遏止；挫，指聲音的回轉，即今歌唱進行中的旋律變化。❶

「頂疊垛換」：「頂」，應是所謂「頂針格」，以前句之結尾作下句之起頭，可使聲情遞接、語意流暢。「疊」，即疊字、疊句、疊韻。余謂疊字之次字是為詞尾，促使聲情輕快，疊句以其複沓而順暢強化；雙聲疊韻，聲母相同之雙聲，置於字頭，易於滑溜，而韻母相同之疊韻，置於字尾，易於呼應。頂疊皆能使聲情趨於美聽。「垛」本義為堆積，於行腔時使之有所變化有二字垛……七字垛，指所加之襯字，因之而有垛口「趕句」之技法。「換」指詞牌中之「換頭」，使前後兩片之句式音樂因有所改變而聲情有別。❷

「縈紆牽結」，「縈紆」，指曲調旋律的宛轉回旋。「牽結」，指拉住氣息，控制唱腔。戲曲中的「啜腔」近似「縈紆牽結」。❸

「敦拖嗚咽」，「敦拖」，指敦厚之聲與拖長之音，猶後世之「拿腔」。「嗚咽」，指低弱、哽咽、淒切的聲音，猶戲曲中之「哭腔」。

「推題丸轉」，「推題」，應指演唱中要注意推送詞曲的眼目和警句。「丸轉」，指歌唱技法氣息流動，字字圓潤。

❶ 白寧：《元明唱論研究》（上海：上海音樂出版社，二〇一四年），頁五四。
❷ 詳見白寧：《元明唱論研究》，頁五四—五五。
❸ 同上註，頁五六—六一。
❹ 同上註，頁六一—六三。

「捶欠遏透」，「捶欠」指對於歌唱聲音要常練習和鍛鍊。「遏透」指防止聲音過於激越。⑮

3.歌之節奏：停聲，待拍，偷吹，拽棒，字真，句篤，依腔，貼調。

「節奏」，古代包括節拍、板眼之義，常拿來指聲音的緩急、情節的張弛、情緒的漲落。

「停聲、待拍」即講聲音與節奏的關係；「偷吹、拽棒」是講聲音與伴奏的關係；「字真、句篤」是講唱時對字、句的處理把握節奏的關係；「依腔、貼調」即音準、音高要與節奏相應。

其「偷吹」實指偷偷地借著伴奏之時歇息抑音，使演唱有更大發揮餘地，達到歌聲與伴奏相間的效果，詞牌有【偷聲木蘭花】。「拽棒」，拽，牽引；棒，鼓板；指伴奏樂器的節奏。

其「字真」指演唱時字音必須清晰；「句篤」指演唱時要忠實曲詞，不能曲解曲意。「字真、句篤」是說必須循於拍板，合於節奏。⑯

「依腔」之「腔」，鄙意當包括由方音以方言為載體所形成的地方腔調，具一群人在一地之「土腔」所共有的語言旋律；同時也指歌者以一己之音色經由口法、行腔所產生的唱腔，為歌者之特色。而皆以歌詞之文學體類為載體。

總之，經由此八技法而使演唱節奏「字正腔圓」。

4.凡歌一聲，聲有四節：起末，過度，攧簪，擷落；凡歌一句，聲韻有一聲平，一聲背，一聲圓，聲要圓熟，腔要徹滿。

⑮ 同上註，頁六三—六四。

⑯ 同上註，頁六五—七一。

「聲有四節」是旋律進行的四種歌唱方法。「起末」，指由小而大，由弱趨強，由漸而驟。「過度」指聲音轉換自然圓潤，無塊壘之感。亦即過腔接字如貫珠，今之所謂「帶腔」、「滑腔」皆是。「搵簪」，搵是揩拭，簪是固髮的長針，「搵簪」指演唱延長音時加入裝飾性的波音處理，今之所謂「啜腔」、「揉腔」。「擻落」指由高處落下，形容歌聲結束時由高而低落的樣子。後來也稱「落音」、「霍音」、「頓」，或發展為「鎖板」又名「住板」、「煞板」，為唱段結尾處的一種專用板式。

而「歌一句」時，「一聲平」、「一聲背」、「一聲圓」是指演唱樂句時，字音的三種韻律狀態。「一聲平」指演唱字音平直，平穩悠長，使人容易聽出字音字調；「一聲背」是為了讓行腔有所變化，對字音作必要的處理，通過強弱對比，使用倚音、顫音等裝飾手法，造成行腔變化；「一聲圓」指運用橄欖腔，使聲音圓潤飽滿，達到行腔時「聲要圓熟，腔要徹滿」的境地。[17]

5. 歌聲變件有：慢，滾，序，引，三臺，破子，攧落，實催，全篇尾聲。

所謂「歌聲變件」鄭意認為是大曲歌唱藝術同調重頭所產生的拍法變化。有關大曲資料，沈括（一〇三一——一〇九四）《夢溪筆談》卷五云：

所謂「大遍」者，有序、引、歌、歘、嗺、哨、催、攧、袞、破、行、中腔、踏歌之類，凡數十解；每解有數疊者，裁截用之，則謂之「摘遍」。今人大曲皆是裁用，悉非「大遍」也。[18]

又史浩（一一〇六——一一九四）大曲《採蓮壽鄉詞》，其「曲破」結構是：

⓱　同上註，頁七二——八一。

⓲　〔宋〕沈括著，胡道靜等譯注：《夢溪筆談全譯》（貴陽：貴州人民出版社，一九九八年），卷五，〈樂律一〉，頁一六三。

又王灼（一一六二前後）《碧雞漫志》卷三〈涼州〉條云：

【入破】【袞遍】【實催】【袞】【歌拍】【煞袞】。⑲

凡大曲有散序、靸、排遍、攧、正攧、入破、虛催、實催、袞遍、歇拍、殺袞，始成一曲，此謂大遍。⑳

可見宋代大曲全曲調之「大遍」，其內容結構沈、王二氏已見差異，但基本結構仍可看出散序為器樂曲，排遍為歌唱曲，入破為舞曲。其間皆為過度之拍法變件。史浩但取「入破」以下，則謂之「曲破」。一九八九年八月餘與內人陳媛偕同老哥許常惠教授、樊曼儂女士、學生王維真、林清財前往新疆烏魯木齊，考察維吾爾族之「木卡姆」，亦分三部曲，簡直是宋大曲的「活標本」。而每部曲各由詞調重頭變奏而成，由於詞調疊數有單調、雙調、三疊、四疊之別，而取用為曲調，則一疊即可為一曲。至於千古之謎，宋詞之「令、引、近、慢」，余有專章考釋，見拙作〈論說「歌樂之關係」〉。㉑

6.唱曲之門戶，有小唱、寸唱、慢唱、壇唱、步虛、道情、撒煉、帶煩、瓢叫。

其所舉九種是指當時唱曲的門類。

小唱：耐得翁《都城紀勝·瓦舍眾伎》云：「唱叫、小唱謂執板唱慢曲、曲破，大率重起輕殺，故曰『淺斟低唱』。」㉒ 張炎《詞源·音譜》云：「惟慢曲、引、近則不同，名曰小唱，須得聲字清圓，以啞篳篥合之，著低唱』。

⑲ 唐圭璋編：《全宋詞》（北京：中華書局，一九六五年），第二冊，頁一二五一—一二五四。

⑳ 〔宋〕王灼：《碧雞漫志》，收入俞為民、孫蓉蓉編：《歷代曲話彙編：唐宋元編》，頁一〇〇。

㉑ 曾永義：〈論說「歌樂之關係」〉，《戲劇研究》第十三期（二〇一四年一月），頁一—六〇。

㉒ 〔宋〕耐得翁：《都城紀勝》，頁九六。

其音甚正。」㉓可見小唱指詞中慢曲、引、近的歌唱，與唐代以來酒席中的「小令」無關。

而「慢唱」當指慢詞的歌唱，「瓢叫」指以「嘌唱」為引的叫聲，《都城紀勝》云：「嘌唱，謂上鼓面唱令曲小詞，

驅駕虛聲，縱弄宮調，與叫果子、唱耍曲兒本為一體。」又云：「叫聲，自京師起撰，因市井諸色歌吟賣物之

聲，採合宮調而成也。若加以嘌唱為引子，次用四句就入者，謂之『下影帶』。」㉔今俗曲猶有「叫賣聲」。

其他「寸唱」介於「小唱」與「慢叫」之間，蓋指中型之歌唱；「撒煉」、「帶煩」皆係宋代市井口語，不知為

何物。㉕

7. 大凡聲音，各應於律呂，分於六宮十一調，共計十七宮調：仙呂調（當作宮）唱清新綿邈，南呂宮唱

感嘆傷悲，中呂宮唱高下閃賺，黃鍾宮唱富貴纏綿，正宮唱惆悵雄壯，道宮唱飄逸清幽，大石唱風流醞藉，小

石唱旖旎嫵媚，高平唱條暢滉漾，般涉唱拾掇坑塹，歇指唱急併虛歇，商角唱悲傷婉轉，雙調唱健捷激裊，商

調唱悽愴怨慕，角調唱嗚咽悠揚，宮調唱典雅沈重，越調唱陶寫冷笑。

芝菴這條資料被元明清許多音樂著作所引用。學者據此則而有「宮調聲情說」，正反意見旗鼓相當。但白

寧《元明唱論研究》的概念是可取的，錄之如下：

宮調涉及調式、調性、音階、音高等音樂基本要素，其間也有複雜的變化。芝菴站在燕樂的立場論述，而

㉓〔宋〕張炎：《詞源》，收入俞為民、孫蓉蓉編：《歷代曲話彙編：唐宋元編》，頁二〇五。

㉔〔宋〕耐得翁：《都城紀勝》，頁九六—九七。

㉕可參見白寧：《元明唱論研究》，頁一〇七—一一一。

以之從屬雅樂。中國音樂往往被賦予象徵性意義，音樂本身又具有不同色澤表現的功能，因而也具有程式性的特點。[26]

8. 有【子母調】，有【姑舅兄弟】，有字多聲少，有聲多字少，所謂一串驪珠也。比如仙呂【點絳唇】、大石【青杏兒】、入喚作殺唱的劊子。

「子母調」源自宋代之「轉踏、傳踏、纏達」，及兩調巡迴重複聯套，在北曲如正宮套之【滾繡毬】、【倘秀才】；南曲如【風入松】與【急三鎗】。至於「姑舅兄弟」，即指北套中常自成曲段（曲組）之數曲。各宮套數皆有其例，見鄭師因百（騫）之《北曲套式彙錄詳解》。[27] 譬如仙呂【點絳唇】套開首數曲，多至七曲少為四曲之【點絳唇】、【混江龍】、【油葫蘆】、【寄生草】等皆自成族群而演出一段排場。

9. 凡添字節病：則他，兀那，是他家，俺子道，我不見，兀的，不呢，條了，唇撒了，一片了，團圞了，破孩了，茄子了。

上舉十三項皆北曲常添加的虛詞襯字，但「不呢」以下七項卻很少使用。余謂芝菴舉此蓋因襯字運用當作提端、轉折、輔佐、形容以加強曲文之語言旋律，不可隨意亂加以致文理不通。蓋襯字宜加，以七言為例，在句首、第四字節縫隙間較大之處，其第二字尚可，而第六字以其近於句末，縫隙極小，以不加為宜。[28] 以上可說是芝菴《唱論》最精華的要義，而縱觀全書二十八節，不止涉及歌之格調、節奏，亦及行腔、聲

㉖ 同上註，頁一二八─一三一。

㉗ 鄭騫：《北曲套式彙錄詳解》（臺北：藝文印書館，一九七三年）。

㉘ 著者有《中國詩歌中的語言旋律》詳論之，收入曾永義：《詩歌與戲曲》（臺北：聯經出版事業公司，一九八八年），頁一─四七。

韻、音色、氣口、宮調聲情等核心問題，而且也直接指出作品音樂表現及歌唱聲音應避忌的事項，甚至於連歌唱應當兼具的背景知識，如古之善唱者，知音律之帝王，近出所謂之「大樂」，以及歌之所、唱曲地所之樂曲，也都不厭其煩的舉出來。其後論歌唱音樂者無不受到他的影響，他的論述堪稱集金元北曲之大成，雖是言簡意賅，多入市井口語方言，有時不免晦澀難解，幸有白寧《元明唱論研究》已大致詳予破解，對我們了解該書的幫助很大。

三、周德清《中原音韻》

小引：周德清生平

周德清，字挺齋，江西高安暇堂人，生於宋端宗景炎二年（一二七七），卒於元順帝至正二十五年（一三六五）年八十九歲。[29] 著《中原音韻》，其〈後序〉作於元泰定甲子（一三二四），有「余作樂府三十年」之語，上推三十年為至元三十一年（一二九四），那時他才十八歲。可見他很年輕就創作散曲，正值進入元成宗元貞、大德的元曲黃金時代。

虞集〈中原音韻序〉，稱其「工樂府，善音律」，瑣非復初〈序〉更謂「吾友高安挺齋周德清，以出類拔

[29] 據《暇堂周氏宗譜》，參見冀伏所撰介紹《宗譜》之文：〈周德清生卒年與《中原音韻》初刻時間及版本〉，《吉林大學社會科學學報》一九七九年二期，頁九八—九九。

萃通濟之才」，為移宮換羽製作之具」、「所作樂府、回文、集句、連環、簡梅、雪花諸體，皆作今人之所不能作者」、「長篇、短章，悉可為人作詞之定格」、「德清之詞，不惟江南，實當時之獨步也」。可見他的散曲作品工整合律，而且擅長各種俳體，皆可作為定格體式。可惜其傳世之作不多，只有《朝野新聲太平樂府》選錄。❸

(一)《中原音韻》的編纂

那麼周德清為什麼要編著《中原音韻》呢？這在虞集和羅宗信的〈序〉，以及他的〈序〉可以得到端倪。

虞集〈序〉云：

我朝混一以來，朔南暨聲教，士大夫歌詠，必求正聲，凡所製作，皆足以鳴國家氣化之盛，自是北樂府出，一洗東南習俗之陋。大抵雅樂之不作，聲音之學不傳也，久矣；五方言語，又復不類：吳、楚傷於輕浮，燕、冀失於重濁，秦、隴去聲為入；梁、益平聲似去；河北、河東，取韻尤遠；吳人呼「饒」為「堯」，讀「武」為「姥」，說「如」近「魚」，切「珍」為「丁心」之類，正音豈不誤哉！❸

又羅宗信〈序〉云：

國初混一，北方諸俊新聲一作，古未有之，實治世之音也；後之不得其傳，不遵其律，襯荒字多於本文，開合韻與之同押，平仄不一，句法亦粗。而又妄亂板行。⋯⋯徒惑後人，皆不得其正。❸

❸〔元〕楊朝英選，隋樹森校訂：《朝野新聲太平樂府》，選入周德清小令八首，套數兩套。

❸〔元〕周德清：《中原音韻》，《中國古典戲曲論著集成》第一冊，頁一七三。

❸ 同前註，頁一七七─一七八。

周德清〈序〉云：

樂府之盛，之備，莫如今時。其盛，則自縉紳及閭閻歌咏者眾；其備，則自關、鄭、白、馬一新製作，韻共守自然之音，字能通天下之語，韻促音調；觀其所述，曰忠，曰孝，有補於世。其難，則有六字三韻：「忽聽」、「一聲」、「猛驚」是也。諸公已矣，後學莫及，何也？蓋其不悟聲分平、仄，字別陰、陽。夫聲分平、仄者，謂無入聲，以入聲派入平、上、去三聲也。施之句中，不可不謹。派入三聲者，廣其韻耳，有才者本韻自足矣。字別陰、陽者，陰、陽字平聲有之，上、去俱無。上、去各止一聲，平聲獨有二聲：有上平聲，有下平聲。上平聲非指一東至二十八山而言，下平聲非指一先至二十七咸而言。前輩為《廣韻》，平聲多分為上下卷，非分其音也。殊不知平聲字字俱有上平、下平之分，但有有音無字之別，非一東至山皆上平，一先至咸皆下平聲也。⋯⋯此自然之理也。妙處在此，初學者何由知之！㉝

可見虞羅周三氏，大抵都認為在他們之時，元代的北曲已到了極盛賅備的情況；但因為異方殊音，如果不講求正音，如何能稱得上是樂府！所以編製一套正音的寶典，使初學者有所遵循，不致聲調失誤、韻協混淆，是有其必要的。而周氏更揭櫫其妙處在「平分陰陽，入派平上去」。而他所要講求的是要像關鄭白馬四大家的作品那樣，「韻共守自然之音，字能通天下之語，字暢語俊、韻促音調。」也因此，關漢卿、鄭光祖、白樸、馬致遠，便成了世人所謂的「元曲四大家」，著者有〈所謂「元曲四大家」〉評論之。㉞

㉝ 同前註，頁一七五─一七六。

㉞ 見曾永義：《參軍戲與元雜劇》，頁二二三─二二六。

而周氏既名其書稱《中原音韻》，虞集〈序〉又稱之為《中州音韻》，則更明白宣稱他是以今河南開封、鄭州、洛陽河洛一帶的「中原」（中州）語音作為北曲的「正音」，這種「正音」也正是關鄭白馬四大家作品所運用的語言。而由此也使我們肯定的認為北曲雜劇的源生地正是河南開封一帶的中原地區，因為劇種的源生必用當地語言。㉟

(二)周德清「作詞十法」

《中原音韻》在十九韻部之後，有〈中原音韻正語作詞起例〉，包括字音的辨別、用字的方法、宮調及其所屬曲牌名目。而在其所舉十二宮調及其所屬三百三十五支曲牌中，可以看出宮調在德清之時，已實存十二；元曲所用曲牌有三百三十五支。再觀察其曲牌之序列，亦可看出其與曲牌聯套之次第有密切之關係。

而其〈作詞起例〉中最重要者，則是「作詞」十法：(1)知韻，(2)造語，(3)用事，(4)用字，(5)入聲作平聲，(6)陰陽，(7)務頭，(8)對偶，(9)末句，⑩定格。㊱這十法可說就是「德清曲論」的主體，其中關於「平仄聲調律」者有(5)、(6)、(7)、(9)法，「協韻律」一法，「用字遣詞」者有(2)、(4)、(7)、(8)四法，其定格四十首可以說是「範例」，有如「曲選」，既可資評賞，亦可作「曲譜」觀。即此也可知周德清的曲論已關涉到「平仄聲調律」、「協韻律」、「用字遣詞」、「曲譜」等四方面。

他說：

㉟ 參見曾永義：〈也談「北劇」的名稱、淵源、形成和流播〉，收入《戲曲源流新論》，頁二三六。

㊱ 〔元〕周德清：《中原音韻》，《中國古典戲曲論著集成》第一冊，頁二三一—二五四。

凡作樂府，古人云：「有文章者謂之樂府」。如無文飾者謂之俚歌，不可與樂府共論也。又云：「作樂府，切忌有傷於音律」。且如女真風流體等樂章，皆以女真人音聲歌之，雖字有舛訛，不傷於音律者，不為害也。大抵先要明腔，後要識譜，審其音而作之，庶無劣調之失。[37]

這是「作詞十法」的小引。他分曲為「樂府」和「俚歌」，與芝菴相同。樂府要明腔識譜，「審其音而作之」，可見曲已到了極為講求音律的時候。他論「知韻」謂「無入聲，止有平上去三聲」；論「入聲作平聲」謂「施於句中，不可不謹，皆不能正其音」；論「陰陽」謂曲中有「用陰字法」與「用陽字法」，不可不別。

另外還有所謂「務頭」，他說：

要知某調、某句、某字是「務頭」，可施俊語於其上。[38]

「務頭」之說為後來聚訟所在。詳下文——

周氏又論「造語」云：

可作：樂府語、經史語、天下通語。

未造其語，先立其意，語、意俱高為上。短章辭既簡，意欲盡。長篇要腰腹飽滿，首尾相救。造語必俊，用字必熟。太文則迂，不文則俗，文而不文，俗而不俗。要聳觀，又聳聽，格調高，音律好，襯字無，平仄穩。

不可作：俗語、蠻語、謔語、嗑語、市語、方語、書生語、譏誚語、全句語、枸肆語、張打油語、雙聲

㊲　同前註，頁二三一。

㊳　同前註，頁二三六。

可見周氏論曲中語言，雖然提出了「造語必俊，用字必熟。太文則迂，不文則俗，文而不俗。要聳觀，又聳聽，格調高」講究雅俗調和格調高的說法，可以說切中了曲的本質和性格，其次他注意音律平仄也是曲這種音樂文學所必須具備的。總之，他論長短篇之曲的作法，除了「襯字無」一語有待商榷外，其他大抵允當；因為襯字的功用在於轉折、聯續、形容、輔佐，能使凝鍊含蓄的句意化開，變成爽朗流利的話語，有助於曲中「豪辣浩爛」的情致。曲之一大特色即在襯字之運用，若「襯字無」，則直如詞化之曲而已。又其論可作之語與不可作之語，雖亦大體不差，但文學語言之運用，其妙完全「存乎一心」。只要能使曲文機趣活潑，無論何等語言應當都可以使用。

其次周氏又從修辭學的觀點論造語，提出了四點禁忌：

語病：如「達不着主母機」。有答之曰：「燒公鴨亦可。」似此之類，切忌。

語澀：句生硬而平仄不好。

語粗：無細膩俊美之言。

語嫩：謂其言太弱，既庸且腐，又不切當，鄙猥小家而無大氣象也。㊵

這四點毛病確實應當避免。他又論「用事」謂「明事隱使，隱事明使」；論「用字」謂「切不可用生硬字，太文字，太俗字，襯墊字」。其論用事極有見地，而論用字則不可從。「襯墊字」即襯字，其不當已見前論。其他所謂「生硬字、太文字、太俗字」皆無一定標準可循，且曲中頗有故用生硬字以見奇峭者，亦有故用「太文

疊韻語、六字三韻語。㊴

㊴ 〔元〕周德清：《中原音韻·提要》，《中國古典戲曲論著集成》第一冊，頁二三二一—二三三。

㊵ 同前註，頁二三三三—二三四。

或「太俗」字以見機趣者。而他論「造語」已能注意到這三面向，其實是難能可貴的。

（三）周德清「務頭論」

「作詞十法」中學者爭論不休的是「務頭」之法。[41] 其實周氏解釋和舉例已是很清楚。他又再說：

> 要知某調、某句、某字是「務頭」，可施俊語於其上，後注於定格各調內。[42]

即此可知所謂「務頭」，包含以下三種情況：其一，是套曲中之某一調；其二，是一支曲子中之某一句；其三，是某句中的某一字。這樣之某調、某句、某字皆應配合俊語；則「務頭」當為或句中之警句，或調中之主曲。而所謂「務頭」者，就複詞結構而言，實為帶詞尾之複詞，「頭」者，詞尾也，有如子、兒等，本身並無意義。而「務」者，「必」也，意謂於此必須講究聲、韻、律，亦即此字或為此句中、此句或為此調中、此曲或為此套中之最為美聲者，曲中之主腔性格即由此而發，故亦必須配搭俊語，方能使聲情、詞情相得益彰。[43]

以下再從周氏「定格」四十首所標示之「務頭」來進一步觀察，可以觀察到這些現象[44]：

1. 四十首定格有二十七首散曲論及「務頭」，十三首未涉及，可見「務頭」並非曲中定格所必備。

2. 「務頭」一曲為一字者，有【金盞兒】、【迎仙客】、【朝天子】、【紅綉鞋】、【憑闌人】、【沈醉東風】、

[41] 見任中敏：《散曲叢刊·作詞十法疏證》（臺北：臺灣中華書局，一九八四年），頁二三一─二三二。

[42] 〔元〕周德清：《中原音韻·提要》，《中國古典戲曲論著集成》第一冊，頁二三六。

[43] 本人對「務頭」之解說，於臺大課堂上數十年來如此，若有人偶然與鄙說不謀而合，幸勿以「竊襲」相嘲。

[44] 〔元〕周德清：《中原音韻·提要》，《中國古典戲曲論著集成》第一冊，頁二四〇─二五二。

3.【慶東原】等七例。其所以為務頭，皆因聲調起音。

務頭一曲為二、三字者：【罵玉郎】與【塞鴻秋】皆有兩處各一字；【梧葉兒】有一處三字；【折桂令】有一處二字。此五例亦皆因聲調安置得體而為之「務頭」。

4.務頭一曲為一句者：有【堯民歌】、【德勝令】、【感皇恩】、【採茶歌】四例。

5.務頭一曲為一字一句者：有【普天樂】一例。

6.務頭一曲為二句者：有【醉中天】、【醉扶歸】、【四邊靜】、【醉高歌】等四例。

7.務頭一曲為三句者：有【醉太平】、【山坡羊】、【撥不斷】等三例。以上4.至7.務頭在句者，皆為曲中警句。

8.務頭在帶過曲中為一整支曲者：疑似有【感皇恩】一曲。

由以上八條看來，曲中務頭，果然在某調某句之某字、在某調之某句。某字者實為句眼，某句者實為警句。周氏〈造語‧全句語〉云：

短章樂府，務頭上不可多用全句，還是自立一家言語為上；全句語者，惟傳奇中務頭上用此法耳。[45]

所謂「全句語」是指引用前人成句。今觀其定格諸例，亦果然如此。而由於周氏所舉套數止一套馬致遠〈秋思〉【雙調‧夜行船】套，並未言及套中務頭，如有必是其中某調。而如欲就【夜行船】套舉一調為「務頭」，則必是【離亭宴揭指煞】，蓋其為彰明題旨之主曲也。

定格四十例「評曰」中有「務頭在某某」、「某某是務頭」與「某某取務頭」三種用語。蓋前二者但指出

[45] 同前註，頁二三二一。

「務頭」所在之位置，而後者如「妙在『芙』字屬陽，取務頭。」「妙在『紙』字上聲起音，『扇』字去聲取務頭。」「妙在『楊』字屬陽，以起其音，取務頭。」則皆說明其所以為「務頭」之故。

而若再進一步觀察此定格四十首的批評取向，除其務頭所重視的起音發調和俊語警句外，其「評曰」所用的術語，主要還是聲調陰陽上去的運用配搭是否得體，和語言的造就是否俊逸，其他也還涉及一些命意、對偶，以及難得一見的章句承轉，也就是說，不出他〈作詞十法〉的主張。但無論如何，周德清已開啟了曲調分析批評的先河，他所運用的兩把主要鑰匙是音律與造語。

以上是就周德清《中原音韻》之內容而論述。其他有關「務頭」之資料，尚有以下五段：

其一見於百二十回本《水滸傳》第五十一回〈插翅虎枷打白秀英 美髯公誤失小衙內〉云：

（雷橫）便和那李小二逕到构欄裡來看。只見門首掛著許多金字帳額，旗桿吊著等身靠背。入到裡面，便去青龍頭上第一位坐了。看戲臺上，卻做笑樂院本。……院本下來，只見一簡老兒裹著蕉腦兒頭巾，穿着一領茶褐羅衫，繫一條皂絛，拿把扇子上來，開呵道：「老漢是東京人氏，白玉喬的便是。如今年邁，只憑女兒秀英，歌舞吹彈，普天下伏侍看官。」鑼聲響處，那白秀英早上戲臺，參拜四方。拈起鑼棒，如撒豆般點動，拍下一聲界方，念了四句七言詩，便說道：「今日秀英招牌上，明寫着這場話本，是一段風流蘊藉的格範，喚作《豫章城雙漸趲蘇卿》。」說了，開話又唱，唱了又說。合棚價眾人喝采不絕。那白秀英唱到務頭，這白玉喬按喝道：「雖無買馬博金藝，要動聰明鑑事人。」看官喝采是過去了。我兒！且回一回，下來便是襯交鼓兒院本。」雷橫坐在上面，看那婦人時，果然是色藝雙絕。但見……

46　〔元〕施耐庵集撰，〔明〕羅貫中纂修，王利器校注：《水滸全傳校注》，頁二○六八─二○六九。

由這段文字可見《水滸傳》在其成書的元末明初江湖說唱藝人做場的情形。白秀英做場時,顯然是以說唱《豫章城雙漸趕蘇卿》為主,前面做一段「笑樂院本」招徠觀眾引場,後面做一段「襯交鼓兒院本」,可能作為散場。在白秀英「唱到務頭」時,她父親便出來「按喝」,「按喝(呵)」對「開呵」、「收呵」而言,三者各用於開場、場中、收場。場中「按喝」於「唱到務頭」之時,顯然那是唱到最精采最高潮動聽的地方。而由此也可見,所謂「務頭」皆見於歌唱,無論其載體為清曲、為說唱、為戲曲。

其二,王驥德《曲律·論務頭第九》云:

> 務頭之說,《中原音韻》於北曲臚列甚詳,南曲則絕無人語及之者。然南北一法。係是調中最緊要句子,凡曲遇揭起其音,而宛轉其調,如俗之所謂「做腔」處,每調或一句、或二三句,每句或一字、或二三字,即是務頭。《墨娥小錄》載務頭調侃曰「喝采」。又詞隱先生嘗為余言:「吳中有『唱了這高務』語,意可想矣」。舊傳【黃鶯兒】第一七字句是務頭,以此類推,餘可想見。古人凡遇務頭,輒施俊語,或古人成語一句其上,否則詆為不分務頭,周氏所謂如眾星中顯一月之孤明也。涵虛子有《務頭集韻》三卷,全摘古人好語輯以成之者。今大略令善歌者,取人間合律腔好曲,反覆歌唱,諦其曲折,以詳定其句字,此取務頭一法也。㊼

分析這段話,可知:周德清之後、王驥德之前,論及「務頭」者有:

1. 涵虛子(朱權)的《務頭集韻》,因為它是「摘古人好語輯以成之者」,顯然合乎周氏「要知某調、某句、

㊼〔明〕王驥德:《曲律》,《中國古典戲曲論著集成》第四冊,頁二一四。

2. 某字是「務頭」，可施俊語於其上」之說，亦應就北曲而言。

「彞州嗤楊用脩謂務頭為『部頭』，意謂南曲中也有揭高其腔的「務頭」，但

頭」為何物。

可知明嘉靖間，時人如楊慎者，已不知「務

頭」為何物。」，見王世貞《曲藻》❹

3. 詞隱先生沈璟雖向王氏說過「吳中有『唱了這高務』語」，可見指曲調做腔動聽之處。

其《南曲譜》並未論及，可見沈璟對務頭並不很在行。

4. 《墨娥小錄》不知何人所著，謂務頭為聽眾「喝采」處，可見指曲調做腔動聽之處。

5. 王氏對於「務頭」的說法，應是揣摩周氏語意而來，亦大抵不差，但他忽略了套中或帶過曲中某調亦

可以為務頭；至其為南曲調中判斷「取務頭」的方法，也是從其「腔律」之最講究處揣摩而來。而無

論如何，王氏是認為南曲有如北曲，同樣有「務頭」。

其三，李漁《閒情偶寄・詞曲部・音律第三》「別解務頭」云：

填詞者，必講「務頭」。然「務頭」二字，千古難明。……予謂「務頭」二字，既然不得其解，只當以

不解解之。曲中有「務頭」，猶棋中有眼，有此則活，無此則死。進不可戰，退不可守者，無眼之棋，

死棋也；看不動情，唱不發調者，無「務頭」之曲，死曲也。一曲有一曲之「務頭」，一句有一句之「務

頭」。字不聱牙，音不泛調，一曲中得此一句即全曲皆靈，一句中得此一二字，即使全句皆健者，「務

頭」也。由此推之，則不特曲有「務頭」，詩詞歌賦以及舉子業，無一不有「務頭」矣。❹

［明］王世貞《曲藻》：「楊用修乃謂務頭為部頭，可發一笑。」見《中國古典戲曲論著集成》第四冊，頁二八。 ❹

［清］李漁：《閒情偶寄》，《中國古典戲曲論著集成》第七冊，〈音律第三〉，頁四七-四八。 ❹

笠翁李漁認為周德清對「務頭」的解釋已是不清不楚，已經不得其解，使得「千古難明」，但它又是填詞者所必須講求的，所以他嘗試以棋中的「活眼」來比喻它、解釋它，並由此而推及詩詞歌賦乃至八股文都應當有「務頭」。

其四，孔尚任《桃花扇》第二齣〈傳歌〉云：

（淨旦對坐唱介）【皂羅袍】原來姹紫嫣紅開遍，似這般都付與斷井頹垣。良辰美景奈何天，賞心樂事誰家院。朝飛暮卷，雲霞翠軒，雨絲風片，烟波畫船，錦屏人，忒看得韶光賤。（淨）妙妙，美字一板、奈字一板，不可連下去。另來！另來！良辰美景奈何天，（淨）錯了錯了！絲字是務頭，要在嗓子內唱。雨絲風片，（淨）又不是了，是得狠了，往下來。 ⓹

此齣為明末清初曲家蘇崑生教秦淮名妓李香君唱崑曲《牡丹亭》。據此可見當時唱南曲，果然是講究「務頭」的。但清初精於傳奇的李漁，已說「務頭」不得其解，只好揣摩別解，則在他之後，縱使尚有人論說其事，至多也是「揣摩」而已，似乎可以置之不論矣。但經上文的排比分析，又似乎頗能得周德清所謂「務頭」之要旨，讀者據此領略，應大抵不差。

其五，黃振（一七二四─一七七二後）《石榴記》〈凡例〉四：

每曲中有上去字，有去上字，斷不可移易者，遍查古本，無不吻合，乃發調最妙處。前人每於此加意取合「務頭」，余惟恪守陳規，不敢稍有師心。 ⓻

⓹〔清〕孔尚任：《桃花扇》（臺北：臺灣商務印書館，一九六八年），頁一二。

⓺〔清〕黃振：《石榴記》，《傳惜華藏古典戲曲珍本叢刊》第四六冊（北京：學苑出版社，二〇一〇年據清乾隆柴灣村

則至清乾隆間，尚有黃振以曲中上去、去上不可移易之處，因其發調最妙而謂之為「務頭」。

小結

由上所論，可知：周德清《中原音韻》不止為北曲韻協統一規範，而且為南曲向官話靠攏，使戲文蛻變為傳奇，崑山腔改良為水磨調也都起了很大的作用。其論曲亦已關涉到「平仄聲調律」、「協韻律」、「用字遣詞」、「曲譜雛型」等四方面。其所講究之「務頭」，實合聲情、詞情之雙美為說，亦即曲中必須講究聲韻的地方，就亦必配置俊語，使之成為一句之眼，或一曲之警句，或一套之主曲。所謂「務頭」，周氏因未明確定位，以致千古難解；但經過上文解析，相信其真諦，不出我們的結論。

四、鍾嗣成《錄鬼簿》與賈仲明《錄鬼簿續編》

小引：鍾嗣成生平

《錄鬼簿》二卷，元代戲曲家鍾嗣成著。鍾嗣成字繼先，號醜齋。原籍大梁（現在河南開封），後寄居杭州，所以師友很多是杭州人。從《錄鬼簿》可知，他是鄧善之、曹克明、劉聲之的受業弟子。元代戲曲作家趙良弼、屈恭之、劉宣子、李齊賢，都是他的同窗學友。他以明經屢試於有司，不能得遇，因之杜門家居，從事

戲曲著述的生活。他所編製的雜劇，現在能夠考知的，有：《寄情韓翊章臺柳》、《宴瑤池王母蟠桃會》、《韓信湃水斬陳餘》、《漢高祖詐遊雲夢》、《孝諫鄭莊公》、《馮驩焚券》，共七種，今天都已失傳不見。據明初賈仲明《錄鬼簿續編》說㉒，這些雜劇作品：「皆在他處按行，故近者不知，人皆易之。」散曲方面，所作的套數小令，也很是膾炙人口，但當時沒有保存原稿，所以未能成編，流傳後世；只在戲曲選集或曲譜裡，如：《太平樂府》、《樂府羣玉》、《雍熙樂府》、《北詞廣正譜》等書，還保存選錄了一部分作品。

他除了戲曲作品以外，並且擅長於隱語的編製。著作還有文集若干卷，原稿藏在家中，可惜沒能夠刻印流傳下來。同時的戲曲作家施惠、睢景臣、周文質、陳無妄、朱凱、吳朴、李顯卿、朱經等人，都是他的同道友好。《錄鬼簿續編》的作者，曾經稱譽鍾嗣成的為人：「德業輝光，文行溫潤，人莫能及。」他的生卒年代，約在元世祖至元十六年（一二七九）到元順帝至正二十年（一三六〇）間。

（一）《錄鬼簿》之編纂、內容和旨趣

《錄鬼簿》一書豐富的記載了中國戲曲最稱繁盛時期的元代的書會才人、「名公士夫」的戲曲、散曲作家的生平事蹟和作品目錄。全書包括作家小傳一百五十二人，作品名目四百餘種。初稿完成在元至順元年（一三三〇），不久，作者鍾嗣成又在元統、至正年間訂正過二次。到明初時，戲曲作家賈仲明將鍾嗣成原著，重為增補，比較原著內容又豐富了若干。這部有關戲曲史的專著，在今天所能見到的鈔本或刻本，以及石印

本、排印本，根據它的內容，大約可以分為：鍾嗣成《錄鬼簿》的原著，明人增補的《錄鬼簿》，近人校注的《錄鬼簿》三類。[53]

元至順元年（一三三〇）鍾嗣成《錄鬼簿》序云：

> 人之生斯世也，但以已死者為鬼，而不知未死者亦鬼也。酒罋飯囊，或醉或夢，塊然泥土者，則其人與已死之鬼何異？……獨不知天地開闢，互古及今，自有不死之鬼在。何則？聖賢之君臣，忠孝之士子，小善大功，著在方冊者，日月炳煥，山川流峙，及乎千萬劫無窮已，是則雖鬼而不鬼者也。余因暇日，緬懷故人，門第卑微，職位不振，高才博識，俱有可錄，歲月彌久，湮沒無聞，遂傳其本末，弔以樂章；復以前乎此者，敘其姓名，述其所作，冀乎初學之士，刻意詞章，使冰寒於水，青勝於藍，則亦幸矣。名之曰《錄鬼簿》。嗟乎！余亦鬼也。使已死、未死之鬼，作不死之鬼，得以傳遠，余又何幸焉。[54]

鍾嗣成將人皆視作「鬼」，有已死之鬼、未死之鬼、不死之鬼。他認為不止聖賢忠孝之人、有事功永垂不朽者雖鬼而不鬼，即使是門第卑微、職位不振的高才博識之士，只要有作品傳世，便是「不死之鬼」。他的《錄鬼簿》便是要記錄這些不死之鬼，使之得以傳遠。而他所記錄的正是元代最繁盛時期的書會才人和名公士夫的戲曲、散曲作家的生平事蹟和作品目錄。他將這些作家都視為「不死之鬼」，則事實上也提升和肯定了元曲的文學地位。

至順元年（一三三〇）九月朱士凱〈錄鬼簿後序〉云：

[53] 上述三段參見〔元〕鍾嗣成：《錄鬼簿》，《中國古典戲曲論著集成》第二冊，〈錄鬼簿提要〉，頁八七—一〇一。

[54] 〔元〕鍾嗣成：《錄鬼簿》，《中國古典戲曲論著集成》第二冊，頁一〇一。

文以紀傳，曲以弔古，使往者復生，來者力學，《鬼簿》之作，非無用之事也。大梁鍾君，名嗣成，字繼先，號醜齋。善之鄧祭酒、克明曹尚書之高弟，亦不屑就。故其胸中耿耿者，借此為喻，實為己而發也。累試於有司，命不克遇，從吏則有司不能辟，亦不屑就編焉。如《馮諼收券》、《詐遊雲夢》、《錢神論》、《斬陳餘》、《章臺柳》、《鄭莊公》、《蟠桃會》等，皆在他處按行，故近者不知，人皆易之。君之德業輝光，文行溫潤，後輩之上，奚能及焉？噫！後之視今，亦猶今之觀昔也。日居月諸，可不勉旃！至順元年九月吉日朱士凱序。❺

據此可見鍾氏之生平為人，亦可知其《鬼簿》之作，實有以發胸中之耿耿者。

（二）《錄鬼簿》之曲論

《錄鬼簿》卷上記錄「前輩已死名公，有樂府行於世者」董解元等三十人，「方今名公」郝新庵左丞等十人，「前輩已死名公才人，有所編傳奇行於世者」關漢卿等五十六人。卷下記錄「方今已亡名公才人，余相知者，為之作傳，以【凌波】曲弔之」宮天挺等十九人，「已死才人不相知者」胡正匡等十一人，「方今才人相知者，紀其姓名行實并所編」黃公望等二十一人，「方今才人，聞名而不相知者」高可適等四人，合計一百五十一人，作品名目四百餘種，這不止是今日研究元代戲曲和金元文學的寶貴史料，而且其間也頗涉作家生平及其創作之批評，茲舉其評語如下：

其評「方今名公」（有樂府行於世者）云：

❺ 同前註，頁一三八。

蓋文章政事，一代典型，乃平日之所學，而歌曲詞章，由於和順積中，英華自然發外。……蓋風流蘊藉，自天性中來。⑤

其評宮天挺云：（前為小傳文字，後為弔曲【凌波仙】文字，下同）

見其吟詠文章筆力，人莫能敵。樂章歌曲，特餘事耳。

先生志在乾坤外，敢嫌天地窄。更詞章、壓倒元白。憑心地，據手策。數當今、無比英才。⑤

其評鄭光祖云：

公之所作，不待備述，名香天下，聲振閨閣，伶倫輩稱「鄭老先生」，皆知其為德輝也。惜乎所作，貪於俳諧，未免多於斧鑿，此又別論焉。

乾坤膏馥潤肌膚，錦繡文章滿肺腑，筆端寫出驚人句。番騰今共古，占詞場、老將伏輸。《翰林風月》、《梨園樂府》，端的是、曾下工夫。⑤

其評金仁傑云：

所述雖不駢麗，而其大檗，多有可取焉。⑤

其評范康云：

明性理，善講解。能詞章，通音律。因王伯成有《李太白貶夜郎》，乃編《曲江池杜甫遊春》。一下筆

⑤ 同前註，頁一〇四。
⑤ 同前註，頁一一八。
⑤ 同前註，頁一一九。
⑤ 同前註，頁一二〇。

第伍章　北曲雜劇之理論述評：從元代到明初

一九七

即新奇，蓋天資卓異，人不可及也。

詩題鴈墻寫秋空，酒滿舩、船棹晚風，詩籌酒令閒吟咏。占文場，第一功。掃千軍、筆陣元戎。龍蛇夢，狐兔蹤。半生來、彈指聲中。❻⓿

其評沈和云：

五言嘗寫和陶詩，一曲能傳冠柳詞。……是梨園南北分司。❻❶

其評鮑天祐云：

能詞翰，善談謔。天性風流，兼明音律。以南北調合腔，自和甫始，如〈瀟湘八景〉、〈歡喜冤家〉等曲，極為工巧。

其編撰多使人感動詠嘆。余與之談論節要，至今得其良法。才高命薄，今猶古也。平生詞翰在宮商，兩字推敲付錦囊。聳吟肩、有似風魔狀。苦勞心、嘔斷腸，視榮華、總是乾忙。談音律，論教坊，唯先生、占斷排場。❻❷

其評陳存甫云：

能博古，善謳歌，其樂章間出一二，俱有駢麗之句。❻❸

其評施惠云：

❻⓿ 同前註，頁一二〇。
❻❶ 同前註，頁一二一─一二二。
❻❷ 同前註，頁一二三。
❻❸ 同前註，頁一二二。

其評黃天澤云：

吳山風月收拾盡，一篇篇字字新。❻❹

其評沈拱云：

公有樂府，播於世人耳目，無賢愚皆稱賞焉。❻❺

其評趙良弼云：

掀髯得句細推敲，舉筆為文善解嘲，天生才藝藏懷抱。❻❻

其評廖毅云：

公討論經史，酬唱詩文，及樂章小曲，隱語傳奇，無不究意。所編《梨花雨》其詞甚麗。
閒中袖手刻新詞，醉後揮毫寫舊詩，兩般總是龍蛇字。❻❼

其評睢景臣云：

時出一二舊作，皆不凡俗。如【越調】「一點靈光」，借燈為喻；【仙呂・賺煞】曰：「王魁淺情，將
桂英薄倖，致令得潑煙花不重俺俏書生。」發越新奇，皆非蹈襲。❻❽
心性聰明，酷嗜音律。維揚諸公，俱作《高祖還鄉》套數，惟公【哨遍】製作新奇，諸公者皆出其下。

❻❹ 同前註，頁一二三。
❻❺ 同前註，頁一二四。
❻❻ 同前註，頁一二四。
❻❼ 同前註，頁一二五。
❻❽ 同前註，頁一二六。

又有【南呂・一枝花】〈題情〉云：「人間燕子樓，被冷鴛鴦錦，酒空鸚鵡盞，釵折鳳凰金。」亦為工巧，人所不及也。⑯

其評周文質云：

學問該博，資性工巧，文筆新奇。……善丹青，能歌舞，明曲調，諧音律。⑰

其評錢霖云：

其自作樂府，有《醉邊餘興》，詞語極工巧。⑰

其評曹明善云：

有樂府，華麗自然，不在小山之下。⑰

其評屈子敬云：

樂章華麗，不亞於小山。⑰

其評高克禮云：

小曲、樂府，極為工巧，人所不及。⑭

⑯ 同前註，頁一二七。
⑰ 同前註，頁一二八。
⑱ 同前註，頁一三三。
⑲ 同前註，頁一三三。
⑳ 同前註，頁一三三。
㉑ 同前註，頁一三四。
㉒ 同前註，頁一三四。

其評王庸云：

　　其製作，清雅不俗，難以形容其妙趣，知音者服其才焉。[75]

其評蕭德祥云：

　　凡古文俱隱括為南曲，街市盛行，又有南曲戲文等。[76]

其評王曄云：

　　能詞章樂府，臨風對月之際，所製工巧。[77]

　　從鍾氏《錄鬼簿》所載小傳與【凌波仙】弔曲中之評語稍作歸納分析，可知其小傳所提供的作家生平資料，可使我們知人論事，而其好用比較法論曲家之地位，則頗見篇章。如：

　　宮天挺：文章筆力，人莫能敵。更辭章，壓倒元白。

　　鄭光祖：名香天下，聲振閨閣。占詞場、老將伏輸。

　　范康：占文場，第一功。掃千軍、筆陣元戎。

　　沈和：一曲能傳冠柳詞。

　　鮑天祐：談音律，論教坊，唯先生、占斷排場。

　　曹明善：有樂府，華麗自然，不在小山之下。

⑦ 同前註，頁一三五。
⑦ 同前註，頁一三四—一三五。
⑦ 同前註，頁一三四。
⑦ 同前註，頁一三四。

屈子敬：樂章華麗，不亞於小山。[78]

至其論曲，則講究鍊字句者稱「細推敲」、「工巧」，其不佳者謂之「蹈襲」、「斧鑿」。言其情味，則謂之「俳諧」或「妙趣」。亦講音律，但云「明音律」、「諧音律」。而以論曲之風格為主要，依次當為騈儷、華麗、華麗自然、新、新鮮、新奇、清雅不俗。至於所謂「節要」、「排場」則偶一為之而已。總而言之，鍾嗣成對於曲家曲作已稍涉批評，重其筆力，賞其新奇；講究自然清麗，而忌蹈襲與斧鑿。惜乎對於戲曲之「節要」、「排場」未能多所注意。

(三)《錄鬼簿續編》應為賈仲明所作

小引

元人鍾嗣成《錄鬼簿》，其天一閣舊藏的「明藍格鈔本」，在明初賈仲明補作的【凌波仙】弔詞後，附有《錄鬼簿續編》。此書記載元明間戲曲、散曲家簡歷、劇目；其內容體例和鍾氏《錄鬼簿》大致相同。但不劃分作家時代、不作挽詞。所著錄作家，起鍾嗣成至戴伯可，共七十一人，雜劇作品七十八種。另無名氏雜劇作品七十八種。為研究元明雜劇最為重要之史料。只是此書未題作者姓名，亦無序文題跋，所以作者不詳。

然而由於此書附在賈仲明增補本《錄鬼簿》後面，因此一般都視此書應出諸賈仲明之筆。而著者就相關資

1. 兩段與賈仲明相關之資料

料進一步觀察，亦認為此書應是賈氏所作。為此請先看賈仲明相關的兩段資料。

以上所引諸家評語，同前註，頁一一八─一二三、一二三─一二四。

其一，賈仲明〈書《錄鬼簿》後〉：

余因雨窗逸興，觀其前代故元夷門高士醜齋繼先鍾君所編《錄鬼簿》，載其前輩玉京書會燕趙才人，四方名公士夫，編撰當代時行傳奇、樂章、隱語、比詞源諸公卿大夫士，自金之解元董先生，并元初漢卿關已齋叟已下，前後凡百五十一人，編集於簿。前有董解元等，皆省院臺部翰苑路府要路（當作吏）、公卿大夫者四十四人，未紀挽詞為弔。又編集傳奇名公，自關先生等五十六人，惟紀其所編傳奇，亦未弔之；與鍾君相知者，自宮大用以下一十八人，皆作其傳，各各以【凌波仙】曲弔挽；已後才人與先生不相識者，王思順等三十三人，止列其姓名，書其學問，俱無詞弔焉。余雖才淺名輕，不捨先生盛文高韻，美乎前輩諸賢大夫名公士出處文學列于簿，凡宮大用等已弔之，餘者皆無文焉。余之暮年衰耄，首先公卿大夫四十四人，未敢相挽；自關先生至高安道八十二人，各各勉強次前曲以綴之。嗚呼！未敢於前輩中馳騁，未免拾其遺而補其缺；以此言之，正所謂附驥續貂云也。愧哉！永樂二十年壬寅中秋淄川八十雲水翁賈仲明書於怡和養素軒。**⑲**

賈氏這篇「後記」說明其就鍾嗣成《錄鬼簿》中關漢卿至高安道八十二人，為之補作【凌波仙】弔詞的緣由。

其二，《錄鬼簿續編·賈仲明》：

山東人。天性明敏，博究群書。善吟咏，尤精於樂章隱語，嘗侍文皇帝於燕邸，甚寵愛之。每有宴會，應制之作無不稱賞。公丰神秀拔，衣冠濟楚，量度汪洋，天下名士大夫咸與之相交。自號雲水散人。所作傳奇樂府極多，駢麗工巧，有非他人之所及者。一時儕輩，率多拱手敬服以事之。後徙居蘭陵，因而

家焉。所著有《雲水遺音》等集行於世。❽

這是賈仲明之最詳細的生平資料。舊題朱權《太和正音譜‧古今群英樂府格勢》評其詞「如錦帷瓊筵」，其姓名作「賈仲名」，當據其《書《錄鬼簿》後》自署，作「賈仲明」為是。其著作《正音譜》僅錄《金童玉女》❽一種，《續編》則錄有十四種，拙著《明雜劇概論》考證為十七種，存六種，佚十一種。❽現存的為《荊楚臣重對玉梳記》、《蕭淑蘭重對菩薩蠻》、《李素蘭風月玉壺春》、《鐵拐李度金童玉女》、《呂洞賓桃李昇仙夢》、《山神廟裴度還帶》等六種，已失傳的為《紫竹瓊梅雙坐化》、《上林苑梅杏爭春》、《花柳仙姑調風月》、《癩曹司七世冤家》、《丘長春三度碧桃花》、《正性佳人雙獻頭》、《湯汝梅秋夜燕山怨》、《順時秀月夜燕山夢》、《志烈夫人節婦牌》、《屈死鬼雙告狀》、《童馬心猿》等十一種。

2. 六點現象指向賈仲明

從以上賈仲明之生平為人與劇作，給我們的印象是：他既能為鍾繼先補作八十二首【凌波仙】弔詞，那麼再為他的《錄鬼簿》作《續編》的可能性自然很大。而我們如果仔細進一步加以分析觀察，更有以下六點現象指向《續編》的作者應是賈仲明。論述如下：

其一，根據賈氏《書《錄鬼簿》後》，賈氏生於元至正三年（一三四三），卒於明永樂二十年（一四二二），八十歲之後。其生存年代與《錄鬼簿續編》作者所述與其中戲曲作家往還年代相符。如羅貫中小傳：「與余

❽〔明〕無名氏：《錄鬼簿續編》，《中國古典戲曲論著集成》第二冊，頁二九二。

❽〔明〕朱權：《太和正音譜》，《中國古典戲曲論著集成》第三冊，頁二三三。

❽曾永義：《明雜劇概論》（北京：商務印書館，二〇一五年），頁一二九。

為忘年交。至正甲辰（二十四年，一三六四）復會，別來又六十餘年（一四二二）。」汪元亨（一四〇三—

正中（一三四一—一三六七），與舜民一般遇寵。」楊景賢小傳：「與余交五十年。永樂初（一四〇三—

一四二四），與舜民一般遇寵。」可知該作者生於元順帝至正至明成祖永樂間。正與賈仲明與

楊景賢、羅貫中同為明初十六子，同「遇寵」於明成祖。

其二，賈仲明補【凌波仙】弔詞只見於天一閣舊藏明藍格鈔本《錄鬼簿》，而此《續編》亦然，即附在其後。

其三，《續編》以鍾繼先為首，小傳之言頗似出諸賈氏之口。

其四，賈氏自號「雲水翁」，又有《雲水遺音》等等，所以稱「雲水」者，蓋以其嘗居杭州西湖。而《續

編》中亦每每言及之。如《續編》於《邾仲誼》下有云：「交余甚深，日相游覽湖光山色於蘇堤林墓間，吟咏

不輟於口。」則作者曾居西湖。於《陸進之》亦云：「與余在武林，會於酒邊花下。」於《花士良》下謂：「天

兵下浙西。」則以洪武為宗。《虎伯恭》謂「與余為忘年交，……當時錢塘風流人物。」於《丁仲明》下云：「此

三先生與余交往五十年，今皆已矣，臨風對月，老懷不無所感也。」《楊彥華》下記及永樂初事。凡此皆可見

作者曾居杭州西湖，其時代及於明永樂間，正與賈氏相合。

其五，《續編》賈仲明小傳謂「公丰神秀拔，衣冠濟楚，量度汪洋，天下名士大夫咸與之相交」，就《續編》

所記而言，則有1.羅貫中（太原人。與余為忘年交。至正甲辰復會，別來又六十餘年，竟不知其所終。）2.汪

元亨（饒州人。與余交於吳門。）3.邾仲誼（名經。隴人。交余甚深，日相游覽湖光山色於蘇堤林墓間，吟咏

不輟於口。）4.陸進之（與余在武林，會於酒邊花下。）5.湯舜民（象山人。與余交久而不衰。文皇帝在燕邸時，

寵遇甚厚。永樂間，恩賚常及。）6.楊景賢（名暹，後改名訥。故元蒙古氏。與余交五十年。永樂初，與舜民

一般遇寵。）7.李唐賓（廣陵人。與余交久而敬。淮南省宣使。）8.劉君錫（時與邢允恭友讓暨余輩交。）9.

劉士昌（洪武初，與余相識。）10.王景榆（女真人。完顏氏。故元時⋯⋯與余交久而敬。）11.虎伯恭（西域

人。與余為忘年交，不時買舟載酒，作湖山之遊。）12.王彥中、徐景祥、丁仲明（皆錢塘人。此三先生與余交

往五十年，今皆已矣，臨風對月，老懷不無所感也。）凡此已可概見，《續編》之作者交遊廣闊，正合賈氏平

生「天下名士大夫咸與之相交」，而其中又每言「與余交久而敬」，亦正與賈仲明傳中「一時儕輩，率多拱手

敬服以事之」相應。則《續編》之作者，似可呼之而為賈仲明矣！

其六，賈仲明所「補《錄鬼簿》【凌波仙】弔詞」計八十二人，其有評語者止十七家，由其「評語」，可

觀察到其批評北曲雜劇之概念為：

(1)　對於作家之地位頗為重視：如評關漢卿「驅梨園領袖，總編修師首，捻雜劇班頭」，評庾吉甫「戰文

場一大儒」，評馬致遠「萬花叢裡馬神仙，百世集中說致遠，四方海內皆談羨。戰文場曲狀元，姓名

香貫滿梨園」，評王實甫「士林中等輩伏低。新雜劇，舊傳奇，《西廂記》天下奪魁。」評張時起「與

高文秀同閈里，同齋同筆」。

(2)　著眼於作家之語言：如評關漢卿「珠璣語唾自然流，金玉詞源即便有」，評庾吉甫「語言脫洒不籠疏。

上紅筆沒半點塵俗。尋章摘句，騰今換古，嗅玉噴珠」，評花李郎「樂府詞章性」，評趙公輔「尋新句，

摘舊章」，評張壽卿「敲金句」。

(3)　著眼於作品之音律：如評趙公輔「按譜依腔」，評李子中「音律和諧」，評陳寧甫「曲調鮮」，評張

壽卿「擊玉聲」。

(4)　觀察到作家的風格：如評庾吉甫「翰墨清新果自如」，評王實甫「作詞章，風韻美」，評王仲文「曲

調清華」，評秦簡夫「壯麗無比」。

(5) 欣賞作家的才情：評關漢卿「玲瓏肺腑天生就」，評庾吉甫「胸懷倜儻多清楚」，評花李郎「風月才純」，評王仲文「才思相兼關鄭馬」，評張壽卿「論才情壓倒群英」。評白仁甫「洗襟懷剪雪裁冰」，

(6) 論及劇本的關目：如評王仲文「《不認屍》關目嘉」，評陳寧甫「《兩無功》錦繡風流傳，關目奇」。或論及雜劇之盛世，如評李時中「元貞書會李時中，馬致遠、花李郎、紅字公，四高賢合捻《黃粱夢》」。又如評李時中「元貞大德秀華夷，至大皇慶錦社稷，延祐至治承平世。養人才編傳奇，一時氣候雲集」。

此外或論作品數量，如評高文秀「除漢卿一個，將前賢疎駁，比諸公么末極多」。評狄君厚

以上賈仲明【凌波仙】所用批評詞彙如下：

(1) 語言自然

(2) 翰墨清新

(3) 共庾白關老齊肩

(4) 尋新句摘舊章

(5) 按譜依腔

(6) 關目奇

(7) 曲調鮮

(8) 整齊

(9) 壯麗

(10) 聲價雲雷震九垓

可見其講究在語言、音律、關目、曲調、聲名五方面，而以語言、音律為主。

其次《續編》有三十五人皆於隱語樂府有所作。但止賈仲明言及「傳奇」劇目，傳中卻皆不述及，可怪也。蓋所云「傳奇」實指「北曲雜劇」，樂府則指其有文章者之散曲，而隱語則當如今日之所謂「謎語」。而若觀察其評語之概念，較之賈仲明之補《錄鬼簿》【凌波仙】弔詞，則：

(1) 其言及作家之地位者，如：鍾繼先「德業輝光，文行溫潤，人莫能及」，楊景賢「樂府出人頭地」，劉君錫「隱語為燕南獨步」，周德清之《中原音韻》「乃天下之正音」，周德清之詞「實天下之獨步」，劉廷信「南呂等作，語極俊麗，舉世歌之」，金文石「名公大夫、伶倫等輩，舉皆嘆服」。

(2) 其言及作品之語言者，如：湯舜民「語皆工巧」，劉廷信「語極俊麗」，劉東生「極駢麗」，賈仲明「駢麗工巧」，李唐賓「樂府俊麗」，夏伯和「文章妍麗」。

(3) 其言及作品之音律者，如：鍾繼先「善音律」，賈伯堅「諧音律」。

(4) 其言及風格者，如：谷子敬「極為工巧」，徐孟曾「樂府尤工」。

由以上四條，亦可見《續編》與賈氏所補弔詞之評論觀點大抵相同。

若此，由以上所述的六點現象，可說已從多面向加以觀察，則《續編》之作者應以賈仲明為是，應當接近事實而不是憑空揣想的。

3. 反對者之三點理由

可是持反對意見的也有，如姚玉光〈論《錄鬼簿》的作者非賈仲明〉所持理由有以下三點：

其一，《錄鬼簿續編》中出現賈仲明自己的名字，對賈仲明的介紹疑點頗多：(1)從口氣上是在介紹一位自己欣賞甚至崇拜的人。(2)有自詡之嫌。(3)未提增補補過《錄鬼簿》。

其二，書中所記賈仲明，未提及為《錄鬼簿》補寫《續編》，與賈仲明本人行事方式不合。

其三，《錄鬼簿續編》在寫法上沒有弔詞，不合賈氏著作習慣。❽

這三個觀點看似有理，但不難解釋。

對於第一點，作家如果自負才名，往往有「當仁不讓」的現象。著作中自稱名字，如《太和正音譜》中不止有「丹丘先生曰」之語，而且其所舉「樂府體式十五家」，第一體便是「丹丘體」，「國朝三十三本」中亦以「丹丘先生」為首，豈不也有自詡之嫌？又清初高奕《傳奇品》，也把自己作的傳奇十四種列入，且自我評價，言之津津，有如他人稱賞而了不以為怪。所以這種在著作中自我揄揚的情況，至多只能說不太合乎行文體例，而不能說以此就否定其為作者這一事實。至於未提增補過《錄鬼簿》，也許當時尚未進行增補，也許已經增補，但為行文一時所不及，更不能以此為理由來作為否定的藉口。

第二點，與引文中第一點之第三小題類似。雖行文所不及，但並不因此即可作為否定的理由。

第三點，《續編》未有弔詞，蓋所記多為並時之人而多未亡故，則如何非有弔詞不可。

小結

由於《錄鬼簿》和《錄鬼簿續編》成書的目的都主要在記錄元代和明初北曲雜劇的作家和作品，對於作家作品的評論不過偶然涉及，所以自然簡略不足稱道。但縱使是三言兩語，也可以看出其論曲的取向。大抵說來，鍾嗣成對作家作品重其筆力，賞其新奇；講究自然清麗，而忌蹈襲與斧鑿。對於所謂「節要」與「排場」亦能偶一顧及。賈仲明論曲就其補作【凌波仙】弔詞觀之，其對作家作品之評論涉及語言、音律、關目、曲詞、聲名地位五方面，而重在語言、音律。較諸《錄鬼簿續編》所論，大抵相同。即此加上著者所舉《續編》作者

❽ 姚玉光：〈論《錄鬼簿》的作者非賈仲明〉，《中國典籍與文化》總四六期（二〇〇三年三月），頁四二一—四六。

指向賈仲明之五點現象，應當可以有信心的說：「賈仲明應是《錄鬼簿續編》的作者」。

五、夏庭芝《青樓集》

《青樓集》一卷，元明間散曲作家夏庭芝著。夏庭芝字伯和，一作百和，號雪簑，別署雪簑釣隱，一作雪簑漁隱。江蘇華亭人。楊維禎為其塾師。夏氏原是雲間巨族，「喬木故家」，藏書極富，齋名「自怡悅」。張士誠起事，松江變亂以後，殘存圖書數百卷之多，隱居泗涇，書室改名「疑夢軒」。當時戲曲作家張擇、朱凱、郏經、鍾嗣成等人，皆為同道友好。張擇常稱譽其為人：「凡寓公貧士，隣里細民，輒周急贍乏。」惜其散曲作品，都已失傳，著作僅《青樓集》一編，幸存於世。其生年約在元延祐間（約一三一六左右），卒在入明以後。㉟

據元順帝至正甲辰（二十四年，一三六四）郏經《青樓集序》，可知夏氏之著《青樓集》乃所以抒衰世之愁悶。

又據至正己未（當作乙未，十五年，一三五五）夏庭芝《青樓集誌》，可見：唐時有「傳奇」，皆文人所編，猶野史也，但資諧笑耳。宋之「戲文」，乃有唱念，有譚。金則「院本」、「雜劇」合而為一。至我朝乃分「院本」、「雜劇」為二。「院本」始作，凡五人：一曰副淨，古謂之參軍；一曰副末，古謂之蒼鶻，以末可撲淨，如鶻能擊禽鳥也；一曰引戲；一曰末泥；一曰孤。又

二一〇

謂之「五花爨弄」。或曰，宋徽宗見爨國人來朝，衣裝鞋履巾裹，傅粉墨，舉動如此，使優人效之，以為戲，因名曰「爨弄」。國初教坊色長魏、武、劉三人，魏長於念誦，武長於筋斗，劉長於科泛，至今行之。又有「焰段」，類「院本」而差簡，蓋取其如火焰之易明滅也。「雜劇」則有旦、末。旦本女人為之，名妝旦色；末本男子為之，名末泥。其餘供觀者，悉為之外腳。有駕頭、閨怨、鴇兒、花旦、披秉、破衫兒、綠林、公吏、神仙道化、家長里短之類。內而京師，外而郡邑，皆有所謂構欄者，辟優萃而隸樂，觀者揮金與之。「院本」大率不過謔浪調笑，「雜劇」則不然，君臣如：《伊尹扶湯》、《比干剖腹》；母子如：《伯瑜泣杖》、《剪髮待賓》；夫婦如：《殺狗勸夫》、《磨刀諫婦》；兄弟如：《田真泣樹》、《趙禮讓肥》；朋友如：《管鮑分金》、《范張雞黍》，皆可以厚人倫，美風化。又非唐之「傳奇」，宋之「戲文」，金之「院本」，所可同日語者矣。嗚呼！我朝混一區宇，殆將百年，天下歌舞之妓，何啻億萬，而色藝表表在人耳目者，固不多也。僕聞青樓於芳名豔字，有見而知之者，有聞而知之者，雖詳其人，未暇紀錄，乃今風塵頓洞，郡邑蕭條，追念舊遊，慌然夢境，於心蓋有感焉，因集成編，題曰《青樓集》。遺忘頗多，銓類無次，幸賞音之士，有所增益，庶使後來者知承平之日，雖女伶亦有其人，可謂盛矣！至若末泥，則已未春三月望日錄此，異日榮觀，以發一咲云。㊟

由此誌可見唐傳奇、宋戲文、金院本、元雜劇之分野，雜劇內容，以及青樓歌妓極盛。金代「院本」原來也和宋代雜劇一樣同稱雜劇，體製內容作用不殊，其後改稱「院本」，乃因其演員由宮廷優伶改為「行院人家」；所以夏氏說：「金則院本、雜劇合而為一。」而所以又說：「至我朝乃分院本、雜劇為二。」所謂「我朝」即

㊟　同前註，頁七—八。

指元代，所指「雜劇」即為「元雜劇」，其體製規律已由院本發展為「北曲雜劇」，起先俗稱「么末」，元世祖統一南北，改國號為「元」後，仿宋雜劇主體之地位，亦稱「雜劇」，故云。又其所云之「宋戲文」，即指形成於浙江溫州之「南曲戲文」，又稱「永嘉戲曲」。[86]

《青樓集》記錄歌妓一百一十六人，從中可得以下諸項統計：

其一，有四十一人與達官貴人有來往，或酬唱，或戀愛，或被納為側室，可見彼時官僚士大夫風花雪月之狀況。

(1) 張怡雲：能詩詞，善談笑，藝絕流輩，名重京師。趙松雪、商正叔、高房山，皆為寫〈怡雲圖〉以贈，諸名公題詩殆遍。姚牧庵、閻靜軒、史中丞每於其家中小酌。

(2) 曹娥秀：京師名妓也。賦性聰慧，色藝俱絕。鮮于伯機曾在其家中開宴。

(3) 解語花：姓劉氏，尤長於慢詞，廉野雲招盧疎齋、趙松雪飲於京城外之萬柳堂，劉歌【驟雨打新荷】，並即席賦詩。

(4) 珠簾秀：姓朱氏，行四。胡紫山宣慰嘗以【沉醉東風】曲贈之；馮海粟待制亦贈以【鷓鴣天】曲。

(5) 趙真真、楊玉娥：楊立齋見其謳張五牛、商正叔所編《雙漸小卿》，因作【鷓鴣天】、【哨遍】、【耍孩兒煞】以詠之。

㊆ 見曾永義：〈也談「北劇」的名稱、淵源、形成和流播〉，《中國文哲研究集刊》一五期（一九九九年五月），頁一─四二頁。曾永義：〈也談「南戲」的名稱、淵源、形成和流播〉，《中國文哲研究集刊》一一期（一九九七年九月），頁一─四一頁。兩篇文章皆收錄於曾永義：《戲曲源流新論》，頁一二五─一八四、一八五─二五四。

(6) 劉燕歌：齊參議還山東，劉賦【太常引】以餞。

(7) 順時秀：姓郭氏，字順卿。劉時中待制嘗以「金簧玉管，鳳吟鸞鳴」擬其聲韻。與王元鼎交密，阿魯溫參政欲屬意於郭。

(8) 小娥秀：姓邳氏，張子友平章，甚加愛賞。中朝名士，贈以詩文盈袖焉。

(9) 杜妙隆：金陵佳麗人也，盧疏齋欲見之，行李匆匆，不果所願，因題【踏莎行】於壁云。

(10) 喜春景：姓段氏。張子友平章以側室置之。

(11) 聶檀香：東平嚴侯甚愛之。

(12) 宋六嫂：滕玉霄待制嘗賦【念奴嬌】以贈之。

(13) 玉葉兒：元文苑嘗贈以南呂【一枝花】曲。

(14) 劉信香：因李侯寵之，名著焉。

(15) 天然秀：姓高氏，母劉，嘗侍史開府。高潔凝重，尤為白仁甫、李溉之所愛賞云。

(16) 王金帶：姓張氏，色藝無雙。鄧州王同知娶之，生子矣。有譖之於伯顏太師，欲取入教坊承應，王因一尼為他求問於太師之夫人，乃免。

(17) 玉蓮兒：嘗得侍於英廟，由是名冠京師。

(18) 樊事真：京師名妓也。周仲宏參議嬖之。周歸江南，樊發誓若相負，當剜一目以謝。後為權豪所奪，周復來京師，樊果以金篦剌左目，時人編為雜劇曰《樊事真金篦剌目》行於世。

(19) 金獸頭：湖廣名妓也。貫只歌平章納之。

(20) 周喜歌：貌不甚揚，而體態溫柔。趙松雪書「悅卿」二字。鮮于困學、衛山齋、都廉使公及諸名公，

(21) 王巧兒：歌舞顏色，稱於京師。陳雲嶠與之狎，攜歸江南。

(22) 王奔兒：身背微僂。金玉府總管張公置於側室。

(23) 于四姐：字慧卿。名公士夫皆以詩贈之。

(24) 王玉梅：身材短小，而聲韻清圓，故鍾繼先有「聲似磬圓，身如磬槌」之誚云。

(25) 李芝秀：賦性聰慧，金玉府張總管置於側室。張沒後，復為娼。

(26) 樊香歌：金陵名妹也。士夫造其廬，盡日笑談。

(27) 楊買奴：美姿容，公卿士夫，翕然加愛。貫酸齋嘗以「髻有青螺，裙拖白帶」之句譏之，蓋以其有白帶疾也。

(28) 張玉蓮：愛林經歷，嘗以側室置之。後再占樂籍，班彥功與之甚狎。班司儒秩滿北上，張作小詞【折桂令】贈之。

(29) 李嬌兒：江浙駙馬丞相常眷之。

(30) 賽天香：無錫倪元鎮，有潔癖，亦甚愛之。

(31) 翠荷秀：姓李氏。自維揚來雲間，石萬戶置之別館。

(32) 陳婆惜：省憲大官，皆愛重之。

(33) 汪憐憐：湖州角妓。涅古伯經歷，甚屬意焉。

(34) 顧山山：華亭縣長哈剌不花，置之側室。

(35) 李芝儀：王繼學中丞甚愛之，贈以詩序。喬夢符亦贈以詩詞甚富。

皆贈以詞。

(36) 李真童：達天山檢校浙省，一見遂屬意焉。

(37) 真鳳歌：彭庭堅為沂州同知，欲求好於彭。

(38) 金鶯兒：賈伯堅任山東僉憲，一見屬意焉。後除西臺御史，不能忘情，作【醉高歌】、【紅繡鞋】曲以寄之。

(39) 一分兒：王氏。京師角妓也。丁指揮會才人劉士昌、程繼善等於江鄉園小飲，王氏佐樽，即席題曲。

(40) 劉婆惜：樂人李四之妻。先與撫州常推官之子三舍者交好，後於贛州全普庵撥里席上口占【清江引】，全納為側室。 ❽

六種。

其二，有三十二人能雜劇，就其所長，可知雜劇分類為：駕頭、花旦、軟末尼、閨怨、綠林、文楸握槊六種。其「旦末雙全」者有趙偏惜、朱錦繡、燕山秀三人。其兼擅戲曲（南曲戲文）、雜劇者有芙蓉秀一人。

(1) 珠簾秀：雜劇為當今獨步，駕頭、花旦、軟末泥等，悉造其妙。

(2) 順時秀：雜劇為閨怨最高，駕頭、諸旦本亦得體。

(3) 南春宴：長於駕頭雜劇，亦京師之表表者。

(4) 周人愛：京師旦色，姿藝並佳。又有玉葉兒、瑤池景、賈島春。

(5) 司燕奴：精雜劇，後有班真真、程巧兒、李趙奴，亦擅一時之妙。

(6) 玉蓮兒：尤善文楸握槊之戲。

(7) 天然秀：閨怨雜劇，為當時第一手，花旦、駕頭亦臻其妙。

❽ 以上參見〔元〕夏庭芝：《青樓集》，《中國古典戲曲論著集成》第二冊，頁一七一三八。

(8) 國玉第：長於綠林雜劇，得名京師。

(9) 天錫秀：善綠林雜劇，女天生秀，稍不逮焉。後有工於是者賜恩深，謂之「邦老趙家」。又有張心哥，亦馳名淮浙。

(10) 王奔兒：長於雜劇。

(11) 趙偏惜：旦末雙全，江淮間多師事之。

(12) 平陽奴：精於綠林雜劇，又有郭次香、韓獸頭，亦善雜劇。

(13) 李芝秀：記雜劇三百餘段，當時旦色，號為廣記者，皆不及也。

(14) 朱錦繡：雜劇旦末雙全，而歌聲墜梁塵。其女西夏秀，亦得名淮浙間。

(15) 趙真真：善雜劇，有繞梁之聲。

(16) 李嬌兒：花旦雜劇特妙。

(17) 張奔兒：善花旦雜劇，時目之為「溫柔旦」，李嬌兒為「風流旦」。

(18) 芙蓉秀：戲曲小令不在龍樓景、丹墀秀下，且能雜劇，尤為出類拔萃云。

(19) 翠荷秀：雜劇為當時所推。

(20) 汪憐憐：湖州角妓。善雜劇。

(21) 米里哈：回回旦色，專工貼旦雜劇。

(22) 顧山山：老於松江，而花旦雜劇，猶少年時體態。

(23) 大都秀：其友張七，樂名黃子醋。善雜劇，其外腳供過亦妙。

(24) 小春宴：自武昌來浙西。勾闌中作場，常寫其名目，貼於四周遭樑上，任看官選揀需索。近世廣記者，

難有其比。

(25) 孫秀秀：都下小旦色。

(26) 事事宜：其夫玳瑁斂，其叔象牛頭，皆副淨色，浙西馳名。

(27) 簾前秀：末泥任國恩之妻也。雜劇甚妙。武昌湖南等處，多敬愛之。

(28) 燕山秀：朱簾秀之高第。旦末雙全，雜劇無比。

(29) 荊堅堅：工於花旦雜劇。善花旦。

(30) 孔千金：其兒婦王心奇，善花旦，雜劇尤妙。

(31) 李定奴：歌喉宛轉，善雜劇。其夫帽兒王，雜劇亦妙。凡妓，以墨點破其面者為花旦。❽

(32) 王玉梅：雜劇亦精緻。

其三，工於「雜劇」以外其他技藝之歌妓有三十六人，其技藝包括歌舞、舞鷓鴣、談諧、文墨、樂府小令、隱語、詩詞、慢詞、諸宮調、小唱、小說、琵琶、院本、絲竹歌唱、南戲（戲曲）、彈唱韃靼曲、搊箏合唱、即席唱和、撥阮等十九種。其善諸宮調者為秦玉蓮、秦小蓮。善院本者為樊孛闌奚、侯要俏。擅南戲者為龍樓景、丹墀秀、芙蓉秀。

其所云「駕頭」指演出帝王后妃，以其乘「鸞駕」；「花旦」謂搬演歌妓，妓女以墨點腮，謂之「花旦」；「軟末尼」為妝扮文弱書生；「閨怨」系演出少女或少婦之幽怨；「綠林」稱嘯聚山林之好漢，如水滸英雄；「文楸握槊」又作「撥刀趕棒」，專演武打征戰之戲。

❽ 以上所引，同前註，頁一九—四○。

(1) 梁園秀：歌舞談諧，當代稱首。喜親文墨，間吟小詩，亦佳。所製樂府如【小梁州】、【青歌兒】、【紅衫兒】、【攧搏兒】、【寨兒令】等，世所共唱之。又善隱語。

(2) 張怡雲：能詩詞，善談笑，藝絕流輩，名重京師。

(3) 解語花：長於慢詞。

(4) 趙真真、楊玉娥：善唱諸宮調。

(5) 劉燕歌：善歌舞。

(6) 小娥秀：善小唱，能曼詞。

(7) 秦玉蓮、秦小蓮：善唱諸宮調，藝絕一時。

(8) 曹娥秀：色藝俱絕。

(9) 王金帶：色藝無雙。

(10) 魏道道：勾欄內獨舞【鷓鴣】四篇打散，自國初以來，無能繼者，妝旦色，有不及焉。

(11) 玉蓮兒：歌舞談諧，悉造其妙。

(12) 賽簾秀：聲過行雲，乃古今絕唱。

(13) 時小童：善調侃，即世所謂小說者，如丸走坂，如水建瓴。女童亦有舌辯。

(14) 于四姐：尤長琵琶，合唱為一時之冠。後有朱春兒，亦得名於淮浙。

(15) 樊字闌奚：院本，罕與比。

(16) 王玉梅：善唱慢調，雜劇亦精緻。

(17) 侯要俏：善院本。時稱負絕藝者，前輩有趙偏惜、樊字闌奚，後則侯朱（朱指侯妻朱錦繡）。

(18) 樊香歌：妙歌舞，善談謔，亦頗涉獵書史。

(19) 楊買奴：美姿容，善謳唱。

(20) 張玉蓮：舊曲其音不傳者，皆能尋腔依韻唱之。絲竹咸精，蒲博盡解，笑談亹亹，文雅彬彬。南北令詞，即席成賦，審音知律，時無比焉。

(21) 龍樓景、丹墀秀：專工南戲。後有芙蓉秀者，戲曲小令，不在二美之下，且能雜劇，尤為出類拔萃云。

(22) 賽天香：善歌舞，美風度。

(23) 趙梅哥：美姿色，善歌舞。

(24) 陳婆惜：善彈唱，聲過行雲。在弦索中能彈唱鼗鞁曲者，南北十人而已。女觀音奴，亦得其彷彿。

(25) 李芝儀：維揚名妓也。工小唱，尤善慢詞。

(26) 李真童：色藝無比，名動江浙。

(27) 真鳳歌：山東名妓也。善小唱。

(28) 金鶯兒：山東名妓也。美姿色，善談笑。搊箏合唱，鮮有其比。

(29) 一分兒：京師角妓也。能即席唱和。

(30) 般般醜：善詞翰，達音律，馳名江湘間。

(31) 劉婆惜：江右與楊春秀同時。頗通文墨，滑稽歌舞，迴出其流。

(32) 事事宜：姿色歌舞悉妙。

(33) 燕山景：夫婦樂藝皆妙。

(34) 孔千金：善撥阮，能曼詞，獨步於時。[89]

其中「談諧」指滑稽詼諧之笑談，即「說笑話」；「文墨」指能書寫作文；「詩詞」指吟詩唱詞的酬和；「慢詞」指長調緩詞的歌唱；「諸宮調」指詞曲系曲牌體的說唱；「小唱」指民歌小調的歌唱；「小說」指說唱話本；「院本」指金元院本，「戲曲」、「南戲」指南曲戲文，即搬演「院本」與「戲文」。其他「琵琶」為彈奏琵琶，「撥阮」為撥彈阮咸，「絲竹歌唱」、「彈唱韃靼曲」、「搊箏合唱」、「即席唱和」亦皆屬於奏樂歌唱，文義一望即知。而曹秀娥「色藝俱絕」，王金帶「色藝無雙」，應是最為佼佼者；又張玉蓮「審音知律，時無比焉」亦出類拔萃。

其四，絕大多數歌妓馳名逞藝京師，少數分散於各地。

其在京師而有明確記載者有：張怡雲、曹娥秀、解語花、南春宴、李心心、楊奈兒、袁當兒、于盼盼、于心心、燕雪梅、牛四姐、周人愛、瑤池景、賈島春、王玉帶、馮六六、王樹燕、周獸頭、劉信香、國玉第、王金帶、樊素真、連枝秀、趙梅哥、司燕奴、鶯童、一分兒、燕山秀等三十人。其他雖未明言，但應在京師者如珠簾秀、劉燕歌、小娥秀、宋六嫂、玉葉兒、劉信香、玉蓮兒、周喜歡、楊買奴、李芝儀等十一人，共有四十一人。

其在京師以外，見於記載者有：⑴金陵：杜妙隆、平陽奴、郭次香、韓獸頭、樊香歌等五人，⑵東平：聶檀香、天然秀二人，⑶淮浙：于四姐、西真秀、喜溫柔三人，⑷江淮：趙偏惜一人，⑸江浙：小玉梅、匾匾、寶寶、李嬌兒、李真童等五人，⑹崑山：張玉蓮一人，⑺維揚、雲間：翠荷秀、李芝儀二人，⑻湖廣：金獸頭

[89] 以上所引，同前註，頁一七─四○。

一人，(9)江右：劉婆惜一人，(10)無錫：賽天香一人，(11)湖州：汪憐憐一人，(12)沂州：真鳳歌一人，(13)山東：金鶯兒一人，(14)華亭：顧山山一人，(15)浙西：小春宴、事事宜二人。計二十八人，分布在十五個地方。屬江南的有十二個地方。可見在江蘇華亭夏庭芝，於元順帝至正十五年至二十四年（一三五五—一三六四）間著作《青樓集》時，全國歌妓還是以大都為繁盛，但亦已遍及江南；可怪的是杭州不見明確記載，平陽地區一個也無。

當然，那也可能是圍於夏氏耳目不及所致。

由以上可見夏庭芝《青樓集》的貢獻在記錄和保存文獻，從其《青樓集誌》我們可以得知宋金雜劇院本與北曲雜劇的演進關係，是非常重要的戲曲史料，每為學者所引述。至其所記歌妓一百一十六人，從其簡歷生平，應可得知其出身、遭遇、生活情況及其技藝所長。尤其經過著者從四方面之分析統計：其中四十一人更可以看出與官僚士大夫風花雪月之狀況；三十二人搬演雜劇為其演藝生活之主體，雜劇可分為駕頭、花旦、軟末泥、閨怨、綠林、文揪握槊六類別，而其「旦末雙全」之傑出演員只有趙偏惜、朱錦繡、燕山秀三人，兼擅戲曲（南曲戲文），雜劇者止芙蓉秀一人；三十六人工於雜劇以外之十九種技藝；多數歌妓馳名逞藝於京師，少數分散於金陵、東平、淮浙、江淮、江浙等十五個地方。

六、明人《太和正音譜》之作者問題及其曲論

小引

《太和正音譜》是現存最古老的北曲曲譜，依據北曲的黃鍾、正宮、大石調、小石調、仙呂宮、中呂宮、

南呂宮、雙調、越調、商調、商角調、般涉調等十二宮調，列舉出每一宮調裡的每一支曲牌，注明四聲平仄，標清正襯字；每支曲牌並選錄元代或明初的雜劇、散曲作品為例，共收三百三十五支曲牌，以此而作為填製北曲的規範。其後范文若的《博山堂北曲譜》和清代王奕清等合編的《欽定曲譜》北曲部分，都是取材於《太和正音譜》。其卷上有關戲曲、散曲的理論和史料，也頗有價值。所以《太和正音譜》在曲學上是一部極為重要的典籍。而對於《太和正音譜》的作者，自從王國維先生的論曲諸書❾ 一再認定是明寧獻王朱權所作之後，學者從沒有懷疑過。同時由於卷首有一篇「洪武戊寅」的序，也因此被認為成書在洪武三十一年。對於這兩點，著者於細讀《正音譜》、考述寧獻王朱權的生平之後，發現了可疑之處。因為茲事體大，明清以來為學者所迷惑，故敢大費篇幅予以考述澄清。

（一）《太和正音譜》之作者問題

1.《太和正音譜》的版本及諸家引述

《太和正音譜》的版本，現在流傳的，主要有以下六種。茲條列簡介如次❿：

（甲）藝芸書舍舊藏本：原本二卷。卷首有序，序尾有葫蘆形「洪武戊寅」、方形「青天一鶴」朱文圖章二方。次載全書總目。正文每卷首行，書名標作「《太和正音譜》卷（上下）」，次行署題作「丹邱先生涵虛

❾ 王靜安先生論曲諸書有：《宋元戲曲考》、《唐宋大曲考》、《戲曲考源》、《古劇腳色考》、《優語錄》、《曲錄》、《錄曲餘談》、《錄鬼簿校注》、《戲曲散論》等九種。

❿ 以下簡介《太和正音譜》流傳之版本，參考近人《太和正音譜提要》，見《中國古典戲曲論著集成》第三冊，頁三一九。

子編」。原為清人長洲汪氏（士鍾）藝芸書舍舊藏的善本書籍，後來歸入江蘇省立圖書館。一九二〇年上海商務印書館輯印的《涵芬樓秘笈》第九集所收的《太和正音譜》，即是據此用照像石印的一種版本，卷末有孫毓修的跋文。學者或謂此本為「影寫洪武間刻本」，乃據孫氏跋文「全帙僅見明程明善《嘯餘譜》中」。初明刊本，流傳絕少；此尚是從洪武本影寫，精雅絕倫」之語而來。

（乙）沈氏鳴野山房所藏本：此本卷首的自序圖章、全書總目、正文書名、次行署題，和上文著錄的「藝芸書舍舊藏本」比較，雖然相符，但是版式、行數、字數，卻又完全不同。原本是清人山陰沈氏（復粲）鳴野山房的舊物，然未見於《鳴野山房書目》。此本後歸海寧陳氏（乃乾）所藏。一九一六年，海寧陳氏又將此本重為影石印行，與周德清的《中原音韻》一書合印出版。一九六五年盧元駿先生又將所藏此本影印行世。

（丙）《嘯餘譜》本：明人程明善輯刻《嘯餘譜》第五卷所收本。卷首書名題作「北曲譜」，次行題「古歙程明善纂輯」。卷首自序圖章、全書總目俱無。所謂「影寫洪武間刻本」卷上，自「樂府體式」至「詞林須知」之正文，此本除將其十二宮調的曲牌目錄刪去以外，完全改為卷首附錄。而卷下的「樂府」曲譜部分，此本又按照北曲宮調劃分為黃鍾等十二卷。每支曲的譜式，每句都增注了字數，標出「句」、「韻」、「叶」。曲詞左旁的平仄四聲，一律改用簡筆符號標注。凡遇有閉口音的字，都加上了圈號。全書的文詞字句，若與所謂「影寫洪武間刻本」比勘不同的地方。《嘯餘譜》一書現有明萬曆四十七年（一六一九）流雲館的原刻本。那時正值晚明，書業風氣極為惡劣，程明善的刪削竄改，不過是窺豹一斑而已。《嘯餘譜》

（丁）崇禎間黛玉軒刻本：清人曹寅的《棟亭書目》著錄此本，標為三卷。日本長澤規矩也教授曾在東京發現此書，據說書名改題「北雅」，卷首有明末人馮夢禎的序文。已故馬廉先生，確錄有副本，現在與原書俱尚有清康熙元年（一六六二）張漢的重刻本、是現在較為通行的一種版本。

不知藏於何處。

（戊）《錄鬼簿外四種》本：此本是依據《涵芬樓秘笈》本的《太和正音譜》重為排印。其中原有缺字的地方，編者都參考曲譜給填補上了。

（己）《中國古典戲曲論著集成》本：所收的《太和正音譜》一書是根據《涵芬樓秘笈》本重為校印，並以萬曆刻本《嘯餘譜》互為勘校，作成校勘記，附於卷末。

《太和正音譜》除了以上的六種版本外，還有明清以來的一些刪節本，即：臧懋循《元曲選》卷首附錄本、陶珽重校《說郛》卷八十四所收本、蔣廷錫等纂修《古今圖書集成》文學典所收本（列為第二百四十八卷和第二百五十一卷的「總論」部分）、曹溶輯陶越增刪《學海類編》「集餘」三「文詞」類所收本、任訥《新曲苑》第四種本。這些刪節本都是取其論曲部分，隨意割裂，連名目都變更了。

由藝芸書舍和鳴野山房所藏的版本看來，《太和正音譜》的成書似乎應當在洪武戊寅（三十一年），作者似乎應當是「丹邱先生涵虛子」，他另有個別號叫「青天一鶴」。王國維先生《曲錄》卷三《雜劇部下》《辨三教》等十二本後云：

右十二種明寧獻王權撰，王，太祖第十六子，洪武二十四年就封大寧，永樂元年改封南昌。晚慕沖舉，自號臞仙，涵虛子、丹邱先生均其別號也。上十二本，《太和正音譜》題「丹邱先生」，蓋其自稱之詞如此。㊇

㊇王國維：《曲錄》，收入《王國維遺書》第十六冊（上海：上海古籍出版社，一九八三年據商務印書館一九四〇年版影印），卷三，頁一。

又卷四《傳奇部上》《荊釵記》一本下云：

明寧獻王權撰。明鬱藍生《曲品》題「柯丹邱撰」，黃文暘《曲海目》仍之。蓋舊本當題「丹邱先生」，鬱藍生不知丹邱先生為寧獻王道號，故遂以為柯敬仲耳。�93

可見靜安先生之所以認為《太和正音譜》乃寧獻王朱權所作，是因為涵虛子、丹邱先生皆為獻王別號。並由此而推論《荊釵記》題「柯丹邱撰」，亦係「丹邱先生」之誤署。但是何以知道涵虛子、丹邱先生俱屬獻王道號，則靜安先生有關曲學諸書均未說明。僅於《宋元戲曲考》、《古劇腳色考》、《戲曲散論》諸書中，逕謂「寧獻王《太和正音譜》」。

有關寧獻王朱權的生平和著作資料，著者所知者見於：《明太祖實錄》卷一百二十八、《明英宗實錄》卷一百七十、《明史稿》卷一百零九列傳四《諸王傳二》、《明書》卷八十七、《明史》卷一百二十七列傳五《諸王傳二》、《藩獻錄·寧藩》、《國朝獻徵錄》卷一、《名山藏》卷三十七、《西園聞見錄·宗藩後》、《明詩綜》卷一下、《列朝詩集小傳》乾下、《靜志居詩話》卷一、《明詩紀事》甲二、《明史·藝文志》等記載之中。這些資料中只說到獻王「託志沖舉，自號臞仙」，卻都沒有提到他另有「丹邱先生、涵虛子」的道號，其著作目錄中亦無《太和正音譜》一書。

再就明清人論曲之書所提到的《太和正音譜》來觀察：明李開先《詞謔》兩次提到《太和正音譜》，其一云：

兩人誇乖，……又有兩人，一借《太和正音譜》，恮而不與，亦以【朝天子】譏之。

�93　王國維：《曲錄》，收入《王國維遺書》第十六冊，卷四，頁二一。

其二云：

般涉調短套內，有「東籬」二字，不必更立題，知為馬致遠之作矣。《中原音韻》稱東籬「馬致遠先生」，《太和正音》名號分為兩人，何也？❾❹

何良俊《曲論》云：

《拜月亭》是元人施君美所撰，《太和正音譜》樂府群英姓氏亦載此人。❾❺

王世貞《曲藻》云：

閱《太和正音譜》，王實甫十三本，以《西廂》為首。

王驥德《曲律·自序》云：

涵虛子記元詞一百八十七人，馬東籬如朝陽鳴鳳……國初十有六人，王子一如長鯨飲海……❾❻

惟是元周高安氏有《中原音韻》之創，明涵虛子有《太和詞譜》之編，北士恃為指南，北詞稟為令甲，厥功偉矣。

又《曲律》卷一〈論調名第三〉云：

北調載天台陶九成《輟耕錄》及國朝涵虛子《太和正音譜》，南調載毘陵蔣維忠（名孝，嘉靖中進士）《南九宮十三調詞譜》。

❾❹〔明〕李開先：《詞謔》，《中國古典戲曲論著集成》第三冊，頁二七八、三三六。

❾❺〔明〕何良俊：《曲論》，《中國古典戲曲論著集成》第四冊，頁一二。

❾❻〔明〕王世貞：《曲藻》，《中國古典戲曲論著集成》第四冊，頁三一一─三三一。

又《曲律》卷四〈雜論第三十九上〉云：

《正音譜》中所列元人，各有品目，然不足憑。涵虛子於文理原不甚通，其評語多足付笑。又前八十二人有評，後一百五人漫無可否，筆力竭耳，非真有所甄別其間也。97

沈德符《顧曲雜言》「雜劇院本」條云：

涵虛子所記雜劇名家凡五百餘本，通行人間者，不及百種。98

徐復祚《曲論》云：

北詞，晉叔記刻元人百劇及我朝谷子敬……丹邱先生《燕鶯蜂蝶》、《復落娼》、《煙花判》，俱曾一一勘過。

丹邱評漢卿曰：「觀其詞語……。」99

以上諸家皆為明人。李、何、王三人都生於嘉靖間，可見那時《太和正音譜》已經相當流行，而和我們現在所看到的藝芸書舍本和鳴野山房本不殊。王驥德《曲律》述及諸家著作，皆詳舉其籍貫名號，甚至於蔣維忠亦予加注，而於《太和正音譜》則但云「國朝涵虛子」，並且毫不忌諱的譏評其「文理原不甚通」。如果王氏知其為寧獻王朱權，必不至於如此。可見明人對於《太和正音譜》的作者，但知其為「涵虛子」、「丹邱先生」，而不知其為何人，更無論其為寧獻王朱權了。萬曆間《嘯餘譜》本一出，由於程明善的刪減竄改，遂使《太和

97 〔明〕王驥德：《曲律》，《中國古典戲曲論著集成》第四冊，頁四九、五七、一四七。

98 〔明〕沈德符：《顧曲雜言》，《中國古典戲曲論著集成》第四冊，頁二一四。

99 〔明〕徐復祚：《曲論》，《中國古典戲曲論著集成》第四冊，頁二四一。

正音譜》大失原貌（《欽定續文獻通考》卷尾著錄「程明善《嘯餘譜》十卷」）。臧懋循《元曲選》卷首所附，更肆意刪節：摘錄其《詞林須知》的一部分為《丹丘先生論曲》，割裂其《雜劇十二科》和《古今群英樂府格勢》兩章合成《涵虛子論曲》，節鈔其《音律宮調》、《群英所編雜劇》、《善歌之士》三章而為《元曲論》。可見臧氏已不知丹丘先生即涵虛子，難怪同時的陶珽，摘取其《古今群英樂府格勢》一章，也要改題《詞品》，作者更署名「元涵虛子著」了。於是清人的《古今圖書集成》本和《學海類編》本，也都沿襲陶珽的重校《說郛》本，而不自知其誤了。李調元《雨村曲話》引「古今英賢樂府各有其目」，謂係「涵虛曲論」，其《雨村劇話》引「枸肆中戲出入之所，謂之鬼門道」一段，謂係「丹邱曲論」，顯然襲自臧晉叔。焦循《劇說》卷首列舉引用書目，不及《太和正音譜》，其卷一引《正音譜》「良家子弟所扮雜劇，謂之行家生活」一段，而誤題為「周挺齋論曲」。可見《太和正音譜》在有清一代，鮮為學者所知，更無論其為何人所作了。

2. 丹邱先生、涵虛子為寧獻王朱權道號

由上可見，明清兩代的學者都不知道《太和正音譜》所題署的「丹邱先生、涵虛子」究竟何許人。但靜安先生所謂「涵虛子、丹邱先生均為寧獻王朱權別號」，必是有所據而云然。著者雖然不知靜安先生之所據，但也儘量在尋求證成其說之可能。按「瞿仙」既已知為寧獻王晚年道號，而《欽定續文獻通考·經籍考》「五行」類載《肘後神樞大全》三卷，謂「舊題涵虛子瞿仙撰」，而《明史·藝文志》卷三子類和錢謙益《列朝詩集小傳》所著錄之獻王著作目錄中均有《肘後神樞》二卷。《續文獻通考》既云「舊題」，則著錄者已疑其偽託。然而《肘後神經大全》雖未必即是《肘後神樞》，但其既署「瞿仙撰」，則冒用獻王道號甚為顯然。而「瞿仙」之上又復有「涵虛子」，則「涵虛子」也應當是獻王晚慕冲舉所取的道號。準此之例，《太和正音譜》既題「丹邱先生涵虛子編」，那麼丹邱先生也應當是獻王晚年的道號了。

又周憲王朱有燉的《誠齋樂府》卷一有兩支【慶東原】，其下小注云：「賡和丹丘作，曲意二篇、曲韻二篇。」又別為題目「自況」，下注「賡韻」。其曲云：

粧些坌，撇會村。半生狂、花酒相親近，學一箇古人，是一箇老人，做一箇愚人。管甚世間名，一任高人論。

心安分，身不貧。笑談中、美惡皆隨順。也不誇好人，也不罵歹人，也不笑他人。管甚世間名，一任高人論。⑩

這兩支【慶東原】所寫的正是周憲王晚年的心境⑪，他賡和的對象是「丹丘」，則「丹丘」必是他的親友或僚屬。可見在明初確實有一位號叫「丹丘」的人，他和周憲王的關係似乎頗為密切。我們雖然不敢遽指這位「丹丘」就是寧獻王朱權，但與寧獻王的身分卻頗有脗合之處。因為周憲王和寧獻王不止誼屬叔姪，而且憲王只比獻王少一歲。憲王這兩支曲子雖屬「自況」，但與獻王那時的心境，其實不殊（詳下文）。而這兩支曲子既為「賡和」之作，則「丹丘」頗有即憲王的可能。（元人柯九思亦號丹丘，但時代與周憲王不相及，且亦不作曲。）

結合這兩條論證看來，那麼「丹邱先生涵虛子」之為寧獻王朱權晚年的別號，似乎沒什麼問題了。但是《太和正音譜》是否為朱權所作，則另當別論。

⑩　【明】朱有燉著，翁敏華點校：《誠齋樂府》（上海：古籍出版社，一九八九年），頁五八—五九。

⑪　周憲王朱有燉為周定王橚之長子，生於太祖洪武十二年（一三七九）正月十九日，卒於英宗正統四年（一四三九）五月二十七日。橚為明太子第五子。故寧獻王朱權與周憲王朱有燉誼屬叔姪。著者有〈周憲王及其《誠齋雜劇》〉，《圖書季刊》第二卷第二期（一九七一年十月）、第三期（一九七二年一月），頁四七—六六、三九—五八。

3. 《太和正音譜·序》所引起的問題

藝芸書舍本和鳴野山房本的《太和正音譜》，其卷首都有一篇序，全文如下：

藝芸書舍本和鳴野山房本的《太和正音譜》，其卷首都有一篇序，全文如下：

狍歟盛哉！天下之治也久矣。禮樂之盛，聲教之美，薄海內外，莫不咸被仁風於帝澤也；於今三十有餘載矣。近而侯甸郡邑，遠而山林荒服，老幼瞆盲，謳歌鼓舞，皆樂我皇明之治，非人心之和，無以顯禮樂之和；禮樂之和，自非太平之盛，無以致人心之和也。故曰：「治世之音，安以樂，其政和。」是以諸賢形諸樂府，流行于世，膾炙人口，鏗金戛玉，鏘然播乎四裔，使鴂舌雕題之氓，垂衽衽之俗，聞者靡不忻悅。雖言有所異，其心則同，聲音之感於人心大矣。余因清讌之餘，採摭當代群英詞章，及元之老儒所作，依聲定調，按名分譜，集為二卷，目之曰《太和正音譜》；審音定律，輯為一卷，目之曰《瓊林雅韻》；蒐獵群語，輯為四卷，目之曰《務頭集韻》；以壽諸梓，為樂府楷式，庶幾便於好事，以助學者萬一耳。吁！譬之良匠，雖能運於斤斧，而未嘗不由於繩墨也歟！時歲龍集戊寅序。

這篇序因為有「時歲龍集戊寅」的紀年，序尾又有「洪武戊寅」的葫蘆形朱文圖章，於是《太和正音譜》便有洪武原刻本和「影寫洪武間刻本」之說，也就是學者便因此認為《太和正音譜》著成的年代是洪武年間。從這篇序並可以知道，著者有關「樂府楷式」的著作一共有三種，即：《太和正音譜》、《瓊林雅韻》和《務頭集韻》。

作序者沒有署名，但序尾另有方形朱文圖章「青天一鶴」一方，依明人之例，就是作序者的別號。而序既屬自序口�041，則「青天一鶴」便是《太和正音譜》等三書的作者。又此書每卷開頭之次行俱署題作「丹邱先生涵虛子」，既是寧獻王朱權的別號，那麼《太和正音譜》等三書自然是寧獻王朱權的著作。又《欽定續文獻通考·經籍考》卷尾著錄「朱權《瓊林雅韻》」，小注：「無卷數」（與《正音譜·序》「輯為一卷」之語胳合）。則《太

和正音譜》等三書之為獻王所作，似乎毫無可疑。但是，戊寅當洪武三十一年（一三九八），獻王才二十一歲，

而「丹邱先生涵虛子」則是他晚年的道號。也就是說，卷首的自序和正文的署題，其年代產生了前後不一致的

矛盾。為此，我們先縱觀獻獻王的一生：

他是明太祖朱元璋的第十六子❷，太祖洪武十一年（一三七八）五月壬申朔日生❸，英宗正統十三

年（一四四八）九月戊戌望日薨❹，享壽七十一歲。洪武二十四年（一三九一），受封為寧王，二十六年

（一三九三）就藩大寧。大寧在喜峰口外，是古代的會州，即今熱河平泉、赤峰、朝陽等縣地。東連遼左，西

接宣府，為當時重鎮。史稱寧藩帶甲八萬，革車六千，所屬朵顏三衛的騎兵都驍勇善戰，而獻王舉止儒雅，智

略淵宏，屢次會合邊鎮諸王出師捕虜，肅清沙漠，威震北荒。成祖永樂元年（一四〇三）二月改封南昌。宣宗

宣德三年（一四二八），他請求近郭灌城土田，明年又論宗室不應定品級，宣宗怒，大加詰責，他上書謝過。

❷《明太祖實錄》、《明史》、《明史稿》等俱以寧王為明太祖第十七子。《英宗實錄》、《列朝詩集小傳》等俱作第
十六子。按《明太祖實錄》卷一一七洪武十一年春正月有「壬午皇第十六子櫔生」一條，卷一一八洪武十一年有「五月
王申朔皇第十七子權生」一條，似當據《明太祖實錄》作十七子為是。然明初所修《天潢玉牒》，記載太祖皇子二十四人，
並述所從出，云：「第十六子寧王、第二十一子安王，皇美人所生也。」則似以作第十六子為當。

❸據《明太祖實錄》卷一七〇正統十三年九月「戊戌寧王權薨。王，太祖高皇帝第十六子，母楊氏，洪武十一年生。二十四年
冊封之國大寧，永樂元年遷江西南昌府，至是薨，享壽七十有一。訃聞，上輟視朝三日，賜諡獻。遣官致祭，命有司營葬。
王天性穎敏，負氣好奇，績學攻文，老而不倦，方之古賢王，迨不多讓。所著有詩賦、雜文及《天運紹統錄》、醫卜、修鍊、
琴譜書，又有博山鑪、古制瓦硯，皆極精緻云」。《藩獻錄》謂九月望日薨。

❹《英宗實錄》卷一七〇（臺北：中央研究院歷史語言研究所校刊紅格鈔本，一九六二年），卷一一八。

那時他已五十二歲。乃「託志翀舉，自號臞仙」。在嶺嶺之上建築生壙，屢次前往盤桓。晚年的歲月就這樣寂寞的度過。

由獻王的生平看來，他弱冠年華的時候，正爾威震北荒；五十二歲以後由於大受宣宗皇帝的詰責，嚮慕翀舉，所謂「臞仙、丹邱先生、涵虛子」都是這時所取的道號。他早年和晚年的心境是截然不同的。根據洪武三十一年的序文，《太和正音譜》等三書分卷既具，顯然已經成書。如果說戊寅那年確已完成，然後逐年增訂，晚年才成為定稿，所以序用初成的紀年，而題署用晚年的道號。但是他以一個二十一歲的青年王爺，對於功名又頗為熱衷，而居然會有閒情逸致去做那種刻板的譜律工作，是教人不可思議的。也就是說這種假設很難成立。而其題署既用晚年道號，因此便只有一個可能，那就是序文根本是假的。蓋鈔寫者因為《太和正音譜》沒有序文，就給它偽作一篇，同時為了提高《正音譜》的價值，也把時代提前，但卻沒考慮到洪武戊寅時，獻王才二十一歲，與所署的「丹邱先生涵虛子」是矛盾的。

4.《太和正音譜》成於朱權晚年宣德四年之後

如果以上的論證不誤，那麼《太和正音譜》的成書年代，便應當是獻王晚年，也就是宣德四年以後。

我們再就《太和正音譜》一書的內容來觀察，尚有兩點可以認定應當是獻王晚年的著作：

其一，《太和正音譜·樂府體式》十五家，第一體即為「丹丘體」；〈雜劇十二科〉，第一科即為「神仙道化」，〈詞林須知〉中更有「丹丘先生日」之語。這些跡象都和獻王晚年的心境脗合。

其二，《群英所編雜劇·國朝三十三本》中，以「丹丘先生」為首，列雜劇目十二種：《瑤天笙鶴》、《白日飛昇》、《獨步大羅》、《辨三教》、《私奔相如》、《豫章三害》、《蕭清瀚海》、《勘妬婦》、《煙花判》、《楊娥復落娼》、《客窗夜話》。其中《瑤天笙鶴》、《白日飛昇》、《獨步大羅》、

《辨三教》等四種，顯然是屬於「神仙道化」一科。《獨步大羅》尚存，有明萬曆四十五年（一六一七）脈望館鈔校于小谷本，署「明丹丘先生」撰。記呂純陽、張紫陽二仙奉東華帝君命至匡阜南蠡西，點化沖漠子（第一折）；先鎖住心猿意馬，次去其酒色財氣，又逐去三尸之蟲，更與一丹藥服之，教以養嬰兒姹女之理（第二折）。又於渡頭點化之（第三折），然後同入大羅天，引見東華帝君諸仙（第四折）。其第二折開場沖漠子說了這麼一段話：

貧道覆姓皇甫，名壽，字泰鴻，道號沖漠子，濠梁人也。生於帝鄉，長於京輦。為厭流俗，攜其眷屬，入於此洪崖洞天，抱道養拙。遠離塵跡，埋名於白雲之野；構屋誅茅，棲遲於一岩一壑。近着這一溪流水，靠着這一帶青山；倒大來好快活也呵！豈不聞百年之命，六尺之軀，不能自全者，舉世然也。我想天既生我，必有可延之道，何為自投死乎？貧道是以究造化於象帝未判之先，窮姓名於父母未生之始；出乎世教有為之外，清靜無為之內。不與萬法而侶，超天地而長存，盡萬劫而不朽。似這等看起來，不如修身還是好呵！

這種人生觀與獻王晚年的心境很近似，他心嚮往之，也確實在那麼做。再由其中所謂「生於帝鄉，長於京輦」，以及「百年之命，六尺之軀，不能自全者，舉世然也」諸語看來，和獻王的生平遭遇亦頗相脗合。因此甚至於我們可以這樣說：這段話正是獻王本身的自白，而《沖漠子》一劇正是他晚年的自我寫照，他期望的是出世入

〔明〕丹邱先生：《沖漠子獨步大羅天》，收入《古本戲曲叢刊四集》（上海：商務印書館，一九五八年據北京圖書館藏《脈望館鈔校本古今雜劇》本影印），頁五─六。

❶❺

二三三

道、獨步大羅的境界。[106] 所以《太和正音譜》也應當成於獻王晚年。

5.《太和正音譜》疑出獻王門客之手

但是，《太和正音譜》是否確實出自獻王之手呢？這個答案還是很難教人肯定的。因為如上文所云：《正音譜》樂府體式十五家，第一體即為「丹丘體」，「國朝三十三本」中亦以「丹丘先生」為首。如果《太和正音譜》出自獻王之手，似不宜自我倨傲乃爾。又《詞林須知》有這樣一段話：

丹丘先生曰：「雜劇院本，皆有正末、付末、狚、孤、靚、鴇、猱、捷譏、引戲九色之名。」孰不知其名，亦有所出。予今書於譜內，以遺後之好事焉。[107]

梁任公先生《古書真偽及其年代》第四章〈辨別偽書及考證年代的方法〉，其第二項從文義內容上辨別的第一法「從人的稱謂上辨別」中，有這樣的話語：

書中引述某人語，則必非某人作；若書是某人做的，必無「某某曰」之詞。例如〈繫辭〉、〈文言〉便非孔子所能專有。[108]

準此以例，則丹丘先生必非作者。其中所說的「予今書於譜內」，也必與「丹丘先生曰」非同一

[106] 《明詩紀事》謂獻王受讒後，每月派人到廬山山巔囊雲，並建一間小宅叫「雲齋」，用簾幕為屏障，每日放雲一囊，四壁氤氳裊動，如在巖洞中，頗有陶弘景的風致。他有一首《囊雲》詩：「蒸入琴書潤，粘來几榻寒；小齋非嶺上，弘景坐相看。」這種行徑似乎很風流瀟灑，可以說是「宗藩中佳話」；其實是他晚慕翀舉，託志無為的舉止。《冲漠子》一劇說冲漠子隱居在匡阜南蠡西，正和獻王的行徑頗相脗合。所以《冲漠子》一劇顯然是獻王晚年的自我寫照。

[107] 〔明〕朱權：《太和正音譜》，《中國古典戲曲論著集成》第三冊，頁五三。

[108] 梁啟超：《古書真偽及其年代》（臺北：臺灣中華書局，一九六三年），頁四三。

聲口，因為一個作者斷無以自己名號引用自己的話語，然後再說我如何如何。所以這段話的標點應當如上所示，其引用丹丘先生之語亦猶如《雜劇十二科》中之引用「子昂趙先生」和「關漢卿」之語的體例而已。

如此說來，獻王又似乎不是《太和正音譜》的作者了，但為什麼又會題上「丹邱先生涵虛子編」呢？我們可以給它假設為可能出自獻王的門客之手，其冒上獻王之號，有如《呂氏春秋》之於呂不韋，《淮南子》之於淮南王劉安。⑩因為明代對於藩王，李開先〈張小山小令後序〉謂：「洪武初，親王之國，必以詞曲一千七百本賜之。」⑩談遷《國榷》謂必賜以樂戶，如建文四年補賜諸王樂戶，宣德元年賜寧王朱權樂人二十七戶。所以明代宗室中喜好戲曲的很多，寧周二藩之外，如《遼邸記聞》中的遼王朱憲㸅、《已瘧編》中的秦愍王、《萬曆野獲編》中的松滋王府宗人鎮國將軍朱恩鑗、《列朝詩集》中的趙康王厚煜及宗室朱承綵、朱器封等以及《天香閣隨筆》中的魯監國等都是顯著的例子，也就是說明代的藩國都是戲曲發達的溫床。寧獻王朱權由其劇作之有十二種，以及晚年之韜光養晦、嚮慕艸舉看來，其傾心於戲曲是必然的事。「上有好者，下必有甚焉。」我們可以想像得到，其門客之從事戲曲創作和研究者必大有其人，他們的工作必然受到獻王的欣賞和鼓勵。《太和正音譜》料想是在這種環境下編纂出來的。就因為編纂者是獻王門客，所以對於「丹邱先生」特別推崇，不

⑩《明史·藝文志》卷二史類著錄寧獻王權《漢唐祕史》二卷，小注：「洪武中奉敕編次。」料想亦為王府文士所編，而署名獻王。其例有如《史記·信陵君列傳》所云：「當是時公子威振天下。諸侯之客進兵法，公子皆名之；故世俗稱魏公子兵法。」

⑩王靜安先生《宋元戲曲考》謂：「寧獻王權亦當時親王之一，其所作《太和正音譜》卷首，著錄元人雜劇，僅五百三十五本，加以明初人所作，亦僅五百六十六本。則李氏言或過矣。但李氏但云「詞曲」，而非謂「雜劇」；詞曲可以包括宋詞、散曲、雜劇等。李氏之言或稍嫌誇大，而賜詞曲之說當非無根。又若《正音譜》非獻王所作，則靜安先生之疑亦屬多餘。

但奉之為國朝名家之首，且引用其語，並沾染不少貴族的氣息。⑩其〈群英所編雜劇〉羅列「古今無名氏雜劇一百一十本」末有云：

蓋雜劇者，太平之勝事，非太平則無以出。今以耳聞目擊者收入譜內。天下才人非一，以一人管見，不能備知，望後之知音增入焉。

又其〈詞林須知〉章末後云：

譜中樂章，乃諸家所集，詞多不工，不過取其音律宮調而已，學者當自裁斷可也。⑫

則〈群英所編雜劇〉之著錄，似乎止成於一人之手，而「曲譜」之作，又似乎前有所承襲，或成於眾手，而由一人總其成。

小結

總上所述，我們可以得到兩個初步的結論：

第一，如果卷首的序文確係《太和正音譜》的自序，那麼《太和正音譜》必非寧獻王朱權所著，而是明初一位別號叫做「青天一鶴」的人所作。「丹邱先生涵虛子」的題署也只是出於假託。

第二，「丹邱先生涵虛子」既然是獻王晚年的道號，而譜中又推尊獻王，引述其語，且與獻王晚年的心境脗合，則《太和正音譜》應當是獻王晚年門客所依託的著作，而卷首的「自序」必出自後人偽託。其編成年代

⑪ 如其卷上〈雜劇十二科〉下所謂「行家生活」與「戾家把戲」，又如「娼夫不入群英四人」下之改趙文敬為「趙明鋭」、張國賓為「張酷貧」，謂「自古娼夫」，「止以樂名稱之耳，互世無字。」

⑫〔明〕朱權：《太和正音譜》，《中國古典戲曲論著集成》第三冊，頁四三、六三。

在宣德四年（一四二九）以後，正統十三年（一四四八）以前。

(二)　《太和正音譜》之曲論

關於《太和正音譜》的作者問題，即如上一節的討論，結論是明寧獻王朱權晚年，其門下客所依託之作。

而《太和正音譜》的內容，依其目次為：〈樂府體式〉、〈古今群英樂府格勢〉、〈雜劇十二科〉、〈群英所編雜劇〉、〈善歌之士〉、〈音律宮調〉、〈詞林須知〉、〈樂府〉等八項。可以大別為有關古典戲曲、散曲的理論和史料與北曲曲譜兩個部分。曲譜屬於較刻板的製曲法式；〈群英所編雜劇〉，對於雜劇作品的目錄雖然可與《錄鬼簿》參校，互補不足，但僅屬於史料性質；〈善歌之士〉、〈音律宮調〉，以及〈詞林須知〉中的大部分言論，雖然對於戲曲聲樂理論、歌唱方法、宮調性質的論述，歌曲源流，以及歷代歌唱家的片段掌故都有扼要的記載，但大部分是割裂燕南芝菴的《唱論》和小部分沿襲周德清《中原音韻》的成說而已，作者所新添的資料究竟有限。凡此皆不予論列。這裡要評述的是其有關戲曲和散曲的理論和見解。

1. 樂府體式

《太和正音譜》將樂府體式定為十五家：

(1) 丹丘體：豪放不羈。

(2) 宗匠體：詞林老作之調。

(3) 黃冠體：神遊廣漠，寄情太虛，有餐霞服日之思，名曰「道情」。

(4) 承安體：華觀偉麗，過於泆樂。承安，金章宗正朔。

(5) 盛元體：快樂有雍熙之治，字句皆無忌憚。又曰「不諱體」。

(6)江東體：端謹嚴密。

(7)西江體：文采煥然，風流儒雅。

(8)東吳體：清麗華巧，浮而且艷。

(9)淮南體：氣勁趣高。

(10)玉堂體：公平正大。

(11)草堂體：志在泉石。

(12)楚江體：屈抑不伸，攄衷訴志。

(13)香奩體：裙裾脂粉。

(14)騷人體：嘲譏戲謔。

(15)俳優體：詭喻媱虐，即「媱詞」。⑬

所謂「體式」就是劉勰《文心雕龍》所說的「體性」，也就是司空圖《詩品》所說的「品」，都是指「風格」而言。《文心》分體為八，《詩品》析品為二十四。《文心》分體的標準兼具遣詞造句的特色和所表現的風調氣味，《詩品》析品的方法全用韻語體貌，攝其精神。但《正音》則丹丘、宗匠、黃冠、玉堂、草堂、騷人、俳優諸體，俱就典型之作家身分以見作品之風調；承安、盛元二體，乃就時代風氣以見作品的內容和特色；江東、西江、東吳、淮南四體，則就地域習染以見作品的格調。只有楚江純就作家遭遇，香奩單從作品內容以見特質。可見《正音》分體別有創見，雖然敘述說明稍嫌簡略，但「樂府」（散曲）分體之說則始見於此，因

⑬〔明〕朱權：《太和正音譜》，《中國古典戲曲論著集成》第三冊，頁一二三—一四。

此彌足珍貴。《正音譜》云：

凡作樂府，古人云：有文章者謂之「樂府」；如無文飾者，謂之「俚歌」，不可與樂府共論也。[114]

這段話直接錄自周德清的《中原音韻》，而所謂「古人」指的是「燕南芝菴」，所引之語，見於所著《唱論》。可見他們所主張的「曲」是出自文人學士之手的「文章」之曲，民間的「曲」只是「俚歌」，他們是不屑於論列的。由此也可見有「文章」的曲，在他們心目中可以和宋詞、唐詩、漢魏樂府並觀。

2. 古今群英樂府格勢

《正音譜》〈古今群英樂府格勢〉，錄有「元一百八十七人」，「國朝一十六人」。元一百八十七人中有評論者只二十七人，國朝十六人則俱有評論。評論的方法採象徵的批評，有如皇甫湜諭業之論文。又有詳略之分，如元代被評論的二十七人中，馬東籬等十二人有說明；國朝十六人中王子一等四人亦然；其他則但有定論而無說明。所謂「定論」，即是用一四言句作為其曲格的象徵，所謂「說明」，即是就此「定論」加以發揮。如其評馬東籬云：「馬東籬之詞，如朝陽鳴鳳。」又云：「其詞典雅清麗，可與靈光、景福兩相頡頏。有振鬣長鳴，萬馬皆瘖之意。又若神鳳飛鳴於九霄，豈可與凡鳥共語哉？宜列群英之上。」[115] 所謂「朝陽鳴鳳」就是「定論」，所謂「其詞典雅清麗」諸語就是「說明」。

若就《正音譜》評論〈古今群英樂府格勢〉的標準來觀察，則不外從詞藻和風骨兩方面著眼。對於詞藻講求「典雅清麗」，對於風骨則主張磊塊勁健或俊逸超拔。馬東籬所以「宜列群英之上」，乃是因為「其詞典雅

⑭ 同上註，頁一五。
⑮ 同上註，頁一六。

「清麗」，風骨之磊塊勁健「有振鬣長鳴，萬馬皆瘖之意」，俊逸超拔「又若神鳳飛鳴於九霄」。其他若張小山

「其詞清而且麗，華而不艷」，李壽卿「其詞雍容典雅」，張鳴善「藻思富贍，爛若春葩」，王實甫「舖敘委

婉，深得騷人之趣。極有佳句，若玉環之出浴華清，綠珠之採蓮汾浦」，鄭德輝「其詞出語不凡，若咳唾落乎

九天，臨風而生珠玉」，劉東生「鎔意鑄詞，無纖翳塵俗之氣」，谷子敬「其詞理溫潤，如瑓琳琅玕，可薦為

郊廟之用」，皆從詞藻的「典雅清麗」立論。若白仁甫「風骨磊塊，詞源滂沛，若大鵬之起北溟，奮翼凌乎九

霄，有一舉萬里之志」，喬夢符「若天吳跨神鰲，噴沫於大洋，波濤洶湧，截斷眾流之勢」，宮大用「其詞鋒

穎犀利，神彩燁然，若犍翮摩空，下視林藪，使狐兔縮頸於蓬棘之勢」，則從風骨的磊塊勁健予以揄揚。若張

小山「有不吃煙火食氣」，「若被大華之仙風，招蓬萊之海月」，李壽卿「變化幽玄」，「非神仙中人，孰能

致此。」則從風骨之俊逸超拔稱美。至於費唐臣「神風聳秀，氣勢縱橫，放則驚濤拍天，歛則山河倒影，自是

一般氣象」，白無咎「子然獨立，巋然挺出；若孤峰之插晴昊，使人莫不仰視也」，王子一「風神蒼古，才思

奇瑰；如漢庭老更判辭，不容一字增減，老作！其高處，如披琅玕而叫閶闔者也」，此三家之風骨，亦如馬東

籬之兼具磊塊勁健與俊逸超拔。⑯

就因為《正音譜》認為有「文章」乃得稱「樂府」，詞藻講求「典雅清麗」，所以對於以本色質樸見長的

作家，便不能欣賞。其謂「關漢卿之詞，如瓊筵醉客」，並云：「觀其詞語，乃可上可下之才。蓋所以取者，

初為雜劇之始，故卓以前列。」⑰他的意思是因為關漢卿是「初為雜劇之始」，所以才破格「卓以前列」；否

⑰ 同上註，頁一七。

⑯ 同上註，頁一六—一八、二二。

則以他那樣「可上可下之才」，不止不會「前列」為第十名，而是根本不可能為關氏一人所獨創，只要稍具戲曲史常識的人便會了然；而關漢卿是否只是「可上可下之才」，只要讀過他劇本的人，就會有明確的判斷。甚至認為那是有意貶損關氏而替關氏打抱不平，且能公正的評論其長短處的人已經很多，著者無庸在這裡饒舌。但《正音譜》謂關氏之詞「如瓊筵醉客」，則頗得其旨。因為筵而稱瓊，必是上品佳餚；且能致客以醉，必是品類繁多，味美而適口。關氏雜劇內容豐富，寫遍人生百態；因事設辭，妙達聲口；不泥一隅，不拘一方；無不委婉盡致，趣味橫生，其才既高，其學且富，設此瓊筵，豈有不教人對彼佳餚美酒而醉者。《正音譜》既有見於「瓊筵醉客」，不知緣何更置如彼不切之詞，頗教人費解。

對於董解元以下一百五十人，《正音譜》總謂：「俱是傑作，尤有勝於前列者。其詞勢非筆舌可能擬，真詞林之英傑也。」[118] 這是矛盾而不負責任的話語，王驥德《曲律・雜論第三十九上》謂其：「筆力竭耳，非真有所甄別其間也。」[119] 可謂一針見血。因為如果真有勝於前列者，就應當標舉出來，並加以褕揚，何以反致沉湮於群倫之中？蓋其才既窮，不能更設一象徵之語以評騭諸家，故只好置此遁詞以卸責。

《正音譜》既然為北曲立下法式，自然注重音律。〈古今群英樂府格勢〉章之後，亦附有兩段文字討論這個問題，其一為「作樂府切忌有傷於音律」，其二主張少用襯字。[120] 只是這兩段話都襲用《中原音韻》之語，並無新意。

[118] 同上註，頁二〇。
[119] 〔明〕王驥德：《曲律》，《中國古典戲曲論著集成》第四冊，頁一四七。
[120] 〔明〕朱權：《太和正音譜》，《中國古典戲曲論著集成》第三冊，頁二三一。

3. 雜劇十二科

《太和正音譜》所分的「雜劇十二科」是：

一曰「神仙道化」、二曰「隱居樂道」（又曰「林泉丘壑」）（即「君臣」雜劇）、三曰「披袍秉笏」（即「君臣」雜劇）、四曰「忠臣烈士」、五曰「孝義廉節」、六曰「叱奸罵讒」、七曰「逐臣孤子」、八曰「鏺刀趕棒」（即「脫膊」雜劇）、九曰「風花雪月」、十曰「悲歡離合」、十一曰「烟花粉黛」（即「花旦」雜劇）、十二曰「神頭鬼面」（即「神佛」雜劇）。[121]

我國戲曲有明確的分類[122]，可以說以此為始。夏伯和《青樓集》記述元代歌妓所擅場的雜劇有駕頭、花旦、軟末尼、閨怨、綠林、文楸握槊等六類。此六類散見篇中，夏氏並未明舉。故雜劇分類之始，仍應歸屬《正音譜》。《正音譜》十二科中的附注，去其與《青樓集》重複的，尚有君臣、神仙、神佛三類，合起來共九類，由其名稱可以看出是民間的分類法。除脫膊一類外，大致是就劇中主要人物的身分來分類的。而《正音譜》十二科中，一、二、五、六、八、九、十等七科，可以說係就劇作的內容性質分的；其餘五類，可以說係就劇中主要人物的身分分的。因為系統不純，所以十二科中像四、五、六、七等四科間，九、十一兩科間，一、十二兩科間，便容易產生界線不明，混淆不清的現象。

《雜劇十二科》之後，《正音譜》尚有這樣兩段議論：

[121] 同上註，頁二四。

[122] 關於中國古典戲劇的分類，著者有〈我國戲劇的形式和類別〉一文，原載《中外文學》二卷一一期（一九七四年四月），頁九一—一九.；後收入曾永義：《中國古典戲劇論集》（臺北：聯經出版事業公司，一九七五年），更名為〈中國古典戲劇的形式和類別〉，頁一—一三。

雜劇，俳優所扮者，謂之「娼戲」，故曰「勾欄」。子昂趙先生曰：「良家子弟所扮雜劇，謂之『行家生活』」；娼優所扮者，謂之『戾家把戲』。良人貴其恥，故扮者寡，今少矣；反以娼優扮者謂之『行家』，失之遠也」。或問其何故哉？則應之曰：「雜劇出於鴻儒碩士、騷人墨客所作，皆良人也。若非我輩所作，娼優豈能扮乎？推其本而明其理，故以為『戾家』也。」關漢卿曰：「非是他當行本事，我家生活，他不過為奴隸之役，供笑獻勤，以奉我輩耳。子弟所扮，是我一家風月。」雖是戲言，亦合於理，故取之。所扮者，隋謂之「康衢戲」，唐謂之「梨園樂」，宋謂之「華林戲」，元謂之「昇平樂」。❿他是否曾說那樣「勢利」的話，以無佐證，姑且置疑。

關漢卿「躬踐排場，面傅粉墨，以為我家生活，偶娼優而不辭」。❿

而由這些話語，我們可以看出，雜劇已由庶民的手中轉入貴族文士之手。更有甚者，《正音譜》在〈群英所編雜劇〉章中「娼夫不入群英四人」項下云：

子昂趙先生曰：娼夫之詞，名曰「綠巾詞」。其詞雖有切者，亦不可以樂府稱也，故入於娼夫之列。娼夫自春秋之世有之。異類托姓，有名無字，趙明鏡訛傳趙文敬，非也；張酷貧訛傳張國賓，非也。自古娼夫，如黃番綽、鏡新磨、雷海青之輩，皆古之名娼也，止以樂名稱之耳；互世無字。❿

❿〔明〕朱權：《太和正音譜》，《中國古典戲曲論著集成》第三冊，頁四四。

❿〔明〕臧晉叔編：《元曲選》第一冊，〈序〉，頁三。

❿〔明〕朱權：《太和正音譜》，《中國古典戲曲論著集成》第三冊，頁二四—二五。

這是什麼話，真個勢利至極。一再引用趙宋宗室、國亡而仕胡元的「子昂趙先生」之語，並且肆意更改趙文敬和張國賓的名字為「趙明鏡」與「張酷貧」，貴族權勢的惡劣氣氛充斥篇章；即此又教人頗覺與寧獻王朱權的身分相脗合，但獻王門下客耳濡目染，未始不會沾染如此貴族氣息。而明代的戲曲從此喪失篇章之中的清剛之氣，與涵蘊作品中的鮮活生機；除了文學演進與時代演進的自然影響之外，和《正音譜》的這番議論不能說沒有關係。

總上所論，可見《太和正音譜》的曲論雖未臻細密完整，且頗有可議之處；但其對於曲文的風格、雜劇的類別，首建系統，予以劃分；對於作家的體勢，又有頗為精當的議論；加上其對於戲曲史料，保存豐富；尤其始立北曲法式，使製曲者有規矩可循。凡此都足以使《太和正音譜》成為一部不朽的名著。

結語

本節對於元人著作和明初《太和正音譜》、《誠齋雜劇・序引》中所見的曲論，作了概括性的論述，可見北曲雜劇在其盛世，才俊之士多致力於創作或習焉於觀賞，尚鮮能顧及批評，何況建構理論者更如鳳毛麟角。所以如胡祗遹、楊維禎、陶宗儀、朱有燉等，便止能從其著述偶然窺見零金片語；只有芝菴一人，突出眾流，深知戲曲藝術之根本在歌唱，乃將真知卓見，著為《唱論》，雖止千餘言，而涉及論題三十有餘，實開「戲曲歌樂論」之先河，影響極大。及至北曲雜劇呈現衰落，乃有周德清為建立北曲韻協之準繩而著《中原音韻》，鍾嗣成、賈仲明為不忍雜劇作家作品湮沒而前後著《錄鬼簿》與《錄鬼簿續編》，夏庭芝為悲憫雜劇表演者之淪落而作《青樓集》。他們不止適如其時的為北曲雜劇輯錄了極為珍貴的文獻，而且也多少寫出了他們對作家

作品的看法和對青樓歌妓表演藝術的觀感；都給予我們有益的啟示和參考。

而《太和正音譜》，不止是現存最古的北曲曲譜，也是南北曲譜的冠冕；其所附曲論，雖不免摭拾陳說，亦未臻縝密完整，但其〈樂府體式〉、〈古今群英樂府格勢〉，對於曲文風格首見系統劃分，對作家批評頗有精當評論；其〈雜劇十二科〉對於北曲雜劇之分類，雖亦有基準未一之病，但已可見其周延性。加上其對戲曲資料之保存，尤其始立北曲法式，使製曲者有規矩可循，功更不可沒。如果我們說，《太和正音譜》是「中國戲曲學」的開山之作應不為過。只是其作者存有誰屬的問題，王國維亦證據不足，故敢加長篇論說，讀者鑑之。

第陸章　蒙元北曲雜劇之藝術成分與搬演過程

引言

戲曲是綜合的文學和藝術，如果不能表演於舞臺之上，終歸是案頭文學，便失去了戲曲的根本意義。而戲曲表演的本身，就是戲曲藝術；那麼戲曲藝術是如何構成的呢？它含有哪些元素呢？

在本書〔導論〕裡，說到發展完成的戲曲謂之「大戲」，「大戲」含有九個元素：曲折故事、詩歌、音樂、舞蹈、雜技、講唱文學敘述方式、演員充任腳色扮飾人物、代言體、狹隘劇場。這九個元素又依附在不同的文學和藝術形式的載體，便是不同的體製劇種；北曲雜劇便是屬於大戲的體製劇種之一，它在大戲體製劇種之中，自然具有大戲的共同質性，那就是「寫意」，以歌樂為美學基礎，運用虛擬、象徵、程式三種手法作為表演的基本原理。而在這樣的美學基礎和表演原理之下，由於北曲雜劇劇種特殊條件的影響，也就會產生獨特的藝術面貌。若此，北曲雜劇的特殊條件，也就是所以產生其獨特藝術面貌的成分又是哪些呢？

個人認為其關鍵在外在結構之體製規律，其次在劇場形製與戲班腳色成員，其三在腳色演員之穿關妝扮，而歸結於內在結構關目樂曲科白之排場處理，總此而呈現於舞臺之演出進程。以下就此五方面論述：

一、北曲雜劇外在結構「體製規律」之淵源與形成

對於戲曲之所謂「結構」，元明清曲家乃至今日賢達，都未能深究其名義，或以關目布置為結構，或以體製規律為結構，因之著者乃於《戲曲學》專立〈戲曲結構論〉詳論其事。[1]於「結構」一詞，從文獻考察其名義，可見：「指建築物構造式樣」的「結構」，應就其「外在」而言，它有制約建築物內部設施的功能；「指詩文書畫中各部份的配搭和排列」，應偏向「內在」而論，它呈現作品藝術成就的高低。而戲曲既為綜合的文學和藝術，由其文學和藝術的質性觀察，其「結構」自然以內在為主要；但由於其綜合性，則必有所以呈現的固定載體，亦即體製規律，則其外在結構的體製規律，固為表裡，亦如唇齒相依。

那麼北曲雜劇外在結構的體製規律又是如何呢？對此著者亦有〈元雜劇體製規律的淵源與形成〉[2]，文長四萬餘言，撮其大要如下：

金元北曲雜劇體製規律非常謹嚴，細繹這謹嚴的體製規律，其所包含的必要因素有四段、總題題目正名、四套不同宮調的北曲、一人獨唱全劇、賓白、科範、腳色等七項，另有可有可無的次要因素楔子、插曲、散場等三項，總計十項構成因素。這十項構成因素都有其根源，也有其在根源的基礎上進一步的發展。北曲雜劇一

[1] 曾永義：〈論說「戲曲之內在結構」〉，《藝術論衡》復刊第六期（二〇一四年十二月），頁一一四七；《戲劇學》第二輯（二〇一四年十二月），頁一六〇—二〇三。收入曾永義：《戲曲學（一）》（臺北：三民書局，二〇一六年），〈陸、戲曲結構論〉，頁四三五—六〇六。

[2] 曾永義：〈元雜劇體製規律的淵源與形成〉，《臺大中文學報》第三期（一九八九年十二月），頁二〇三—二五二。收入曾永義：《參軍戲與元雜劇》，頁一五五—二二一。

本四折，而事實上原來是首尾連貫的，只因為一本包含四套不同宮調的北曲，所以也就有明顯的段落。「折」的意義原來也只是指一個片段的演出而言，如此一本中就不止四折。以「四折」代替「四段」而作明顯的劃分，應當始於元末明初，直到明萬曆間才整齊畫一而成為體製。

（一）四折、楔子與散場

若論北曲雜劇四折的根源，則應當來自宋金雜劇院本豔段、正雜劇二段、散段一共「四段」。北曲雜劇四折雖然故事連貫，但搬演時並非一氣演完，而是每折間要參合「爨弄隊舞吹打」，也因此事實上是一折一折獨立演出的，是夾著樂舞百戲輪番上場的，而這種搬演方式，正是宋金雜劇院本的「遺規」。也就是說，北曲雜劇繼承了宋金雜劇院本四段獨立演出夾雜樂舞百戲的形式，而在這四段的基礎上進一步發展，將故事貫串，一氣呵成。然而四折關目情節的結構大抵採取起承轉合的程序，則尚未擺脫宋金雜劇院本以豔段為引首，以散段為收束，以正雜劇二段為主體的影響。因為北曲雜劇的重點還是在二三折，而首折止是故事端緒，末折又往往草草收場。而據實際演出，四折正好一個下午可以演完，則四折的體製也有其實際的需要。

北曲雜劇四折之外又有「楔子」和「散場」，都用以補劇情之不足。楔子多數置於卷首用作「引場」，亦有置於折間用作「過場」，而散場必置於劇末用作收場。對於它們的根源似乎也可以從宋金雜劇院本中求得。

那就是「楔子」原是「豔段」在形式上的遺留，它們同是作為短小的開首導引；而楔子又進一步發展，把豔段的獨立性化除，使之與其後的四折血脈相關。而折間的楔子，則應當是卷首楔子更一進步的運用，因為「引場」與「過場」雖因所處地位不同而產生功能的些微差異，但其對主體「正場」的填補性質則不殊。

（北曲雜劇四折可視為四個正場）

如果「楔子」是對宋金雜劇院本「豔段」在形式上的規模並作進一步的發展和運用，那麼「散段」對「散

段」也有相同的情況，亦即在形式上，「散場」規模了「散場」之作為戲曲結束的末尾，由於非主體，所以體

製短小；在進一步的發展和運用上，散場雖在規律上獨立於第四折之外，但劇情則與前文血脈相連，不像「散

段」雖作為末段而仍為獨立之小戲。

(二) 四段北曲與插曲

其次說到四套北曲，每一套皆由宮調、曲牌構成套式。宮調是由十二律和七聲旋宮所形成，原有八十四

調，隋唐只存二十八調，金元又剩十七調，而北曲雜劇實際使用的只有五宮四調，即仙呂、南呂、中呂、黃鐘、

正宮等五宮與大石調、雙調、商調、越調等四調，每個宮調都有所屬的聲情，如仙呂「清新綿邈」、雙調「健

捷激裊」、南呂宮「感歎悲傷」、正宮「惆悵雄壯」、中呂宮「高下閃賺」。

雖然芝菴之「宮調聲情說」，學者爭論不休，但不可輕易否定。北曲曲牌約有三百三十五調，考其來源，

則有大曲、唐宋詞、諸宮調、宋代舊曲，以及胡曲番曲和金代俚曲，當然也有時代歌謠小調。散曲與劇曲有時

可以通用，有時則有分野，不容假藉。

北曲雜劇套式基本上是由宮調或管色相同的曲牌按照一定的板眼形式聯合而形成的。有首曲、正曲和尾

聲。此種結構「三部曲」，其實淵源有自；在樂府為豔、解、趨（或亂），在大曲為散序、排遍、入破，而並

時之南曲則為引子、過曲、尾聲。

再就北曲雜劇套式觀察，約有七式：其一，為一般單曲聯接，有首曲有尾聲，此從宋鼓吹曲與纏令而來。

其二，為參用兩曲循環相間的手法，此為宋纏令帶纏達之結構形式。其三，【么篇】用曲變體之連用，此即鼓

子詞同調重頭之規模。其四，結尾前煞曲變體的連用，此為保存大曲入破長篇尾聲的痕跡。其五，以隔尾作為套數中間劇情轉變的關鍵，此為南呂套中之特殊現象，前世樂曲未見其例。其六，一曲著重運用，此亦為鼓子詞之變化運用。蓋鼓子詞為同調重頭，如間入數曲異調，而保留多數之同調重頭，即成此式。其七，轉調【貨郎兒】，此由【貨郎兒】犯調；亦即【貨郎兒】保留首尾，插入一至三支其他樂曲所形成的新曲。

由此可見元劇套式大抵有所淵源傳承，也可見其對前代樂曲之廣汲博取。而七種套式中，實以一般單曲聯用，有首曲有尾聲之所謂「纏令」者最為習見；「纏令」固為唱賺之基礎，實亦諸宮調套式之根本；可見纏令，尤其諸宮調套式對北曲雜劇套式所產生的影響。

而芝菴《唱論》對於北曲曲牌的聯合，謂「有子母調，有姑舅兄弟」。子母調是指北曲中兩支相依存的曲牌，姑舅兄弟則指三支以上相依存的曲牌，它們是對獨立的「隻曲」而言的。也因此它們其實自成單元，可以組成一個排場。北曲聯套和這樣的「曲組」有密切的關係。俞為民《曲體研究》❸列舉各宮調常用曲組和隻曲如下：

黃鍾宮曲組：

1.【醉花陰】、【喜遷鶯】、【出隊子】

2.【刮地風】、【四門子】、【古水仙子】

3.【塞雁兒】、【神仗兒】、【節節高犯】、【掛金索】、【柳葉兒】

隻曲：【盡夜樂】、【人月圓】、【紅衲襖】、【賀聖朝】

❸ 俞為民：《曲體研究》（北京：中華書局，二○○六年），頁一九五—一九八。

正宮曲組：

1.【端正好】、【滾繡球】、【倘秀才】

2.【脫布衫】、【小梁州】

3.【白鶴子】、【么篇】

隻曲：【叨叨令】、【呆骨朵】、【芙蓉花】、【伴讀書】、【雙鴛鴦】、【蠻姑兒】、【塞鴻秋】

仙呂調曲組：

1.【點絳唇】、【混江龍】、【油葫蘆】、【天下樂】

2.【那吒令】、【鵲踏枝】、【寄生草】

3.【村里迓鼓】、【元和令】、【上馬嬌】

4.【勝葫蘆】、【么篇】

5.【後庭花】、【柳葉兒】

6.【醉中天】（或【醉扶歸】）、【金盞兒】

隻曲：【游四門】、【賞花時】、【六么序】

南呂調曲組：

1.【一枝花】、【梁州第七】

2.【哭皇天】、【烏夜啼】

3.【罵玉郎】、【感皇恩】、【採茶歌】

4.【紅芍藥】、【菩薩梁州】

5. 【側磚兒】、【竹枝歌】

隻曲：【牧羊關】、【賀新郎】、【絮蝦蟆】、【鬥蝦蟆】、【水仙子】、【梧桐樹】、【四塊玉】、【叫聲】、【清江引】

中呂宮曲組：

1. 【粉蝶兒】、【醉春風】、【迎仙客】

2. 【石榴花】、【鬥鵪鶉】

3. 【快活三】、【朝天子】

4. 【十二月】、【堯民歌】

5. 【上小樓】、【么篇】

隻曲：【紅繡鞋】、【滿庭芳】、【普天樂】

商調曲組：

1. 【集賢賓】、【逍遙樂】、【金菊香】

2. 【醋葫蘆】、【么篇】

隻曲：【望遠行】、【河西後庭花】、【賀聖朝】、【上京馬】、【二郎神】

越調曲組：

1. 【鬥鵪鶉】、【紫花兒序】

2. 【調笑令】、【禿廝兒】、【聖藥王】

3. 【小桃紅】、【鬼三臺】

4. 【麻郎兒】、【么篇】

5. 【耍三臺】、【么篇】

隻曲：【憑欄人】、【糖多令】、【天淨沙】

雙調曲組：

1. 【新水令】、【駐馬聽】

2. 【雁兒落】、【得勝令】

3. 【沽美酒】、【太平令】

4. 【川撥棹】、【七兄弟】、【梅花酒】、【收江南】

5. 【甜水令】、【折桂令】

隻曲：【風入松】、【水仙子】

俞氏又云：「北曲在串聯曲組、隻曲、尾聲組成套曲時，有著五種不同的組合形式。」

1. **曲組、隻曲、尾聲的組合。** 如…《東堂老》第三折…【中呂・粉蝶兒】—【醉春風】—【叫聲】—【剔銀燈】—【蔓青菜】—【紅繡鞋】—【滿庭芳】—【尾煞】

2. **曲組與曲組、尾聲的組合。** 如…《單刀會》第一折…【仙呂・點絳唇】—【混江龍】—【油葫蘆】—【天下樂】—【醉中天】—【金盞兒】—【尾】

3. **曲組與隻曲的組合。** 如…《襄陽會》第四折…【雙調・新水令】—【雁兒落】—【得勝令】—【沽美酒】—【太平令】

4. **曲組與曲組的組合。** 如…《三戰呂布》第四折…【正宮・端正好】—【滾繡球】—【倘秀才】—【脫

布衫】—【小梁州】—【么篇】

5. 隻曲與隻曲的組合。

如：《坭橋進履》第四折：【雙調‧新水令】—【沉醉東風】—【水仙子】

北曲雜劇除四套北曲與可有可無之楔子曲、散場曲之外，尚有所謂「插曲」，插曲多為時調小曲，大抵為淨腳打諢時所歌唱，用作調劑場面；此實為宋金雜劇院本歌唱隻曲小調之遺留。

可見北曲雜劇聯套的歷程是由隻曲、曲組為基礎而構成套數的。

（三）題目正名

總題、題目、正名三者，總題在劇本的首尾，大抵皆擇取題目正名中的末句而來。題目正名本止作「題目」，為劇本之綱領，原是在雜劇結束時用作宣念，演出前用作「花招」上的廣告詞。後來為點出劇名，即劇本的正式名稱，乃加注「正名」二字；「正名」本止加在末句，此由作為劇名之「總題」幾乎皆取自末句可知；其後為求其與稱，於是將「題目」、「正名」所統攝之語句使之相等；「題目」、「正名」所統攝之語句既然相等，於是其輕重相稱，別無軒輊；再其後因有強調「正名」者，於是泯除「題目」，而止以「正名」出現。到了明代，「題目」、「正名」在北曲雜劇體製規律中，成為習慣口語，於是有的根本視為一物而連書為「題目正名」，甚至於有的乾脆省作「正名」了。

若論「題目」之根源，當係搬演傀儡時之「宣白題目」或說唱之「繳題目」；而南戲之置於卷首，則有如傀儡；北曲雜劇之置於卷末，則有如說唱。

（四）獨唱、賓白、科諢

北曲雜劇一本四折，不止是「一腳獨唱」，而且是「一人獨唱」；這正是繼承唐代俗講、宋代隊舞、陶真和諸宮調的傳統；但北曲雜劇將敘述改為代言，因而唱辭可為對話之代用，可表白劇中人物之心意，可表明事態，可用以描寫四周之景象，其作用有所發展，較原本為多。

與曲辭血肉相關的「賓白」，就其有韻無韻分，有「散白」與「韻白」兩大類。散白包括獨白、對白、分白、同白、重白、帶白、插白、旁白、內白、外呈答等十種；韻白包括詩對的賓白、順口溜之類的賓白、詩讚詞的賓白等三種；有此十三種賓白，使得北曲雜劇產生機趣活潑的特色，而其中之「獨白」、「旁白」、「對白」，以及詩讚詞之「韻白」，都可以從說唱文學中找到根源。

與賓白合稱為「科泛」，原作「格範」，如今之所謂「表演程式」，意指在表演上所形成的範式。因「格」形音近「科」，「範」音同「泛（汎）」，乃訛變書作「科範」或「科泛」，又省作「科」，以致失其本源。

「科泛」與賓白合稱為「科白」的「科範」，在北曲雜劇中大抵包括做工、武功、歌舞、音響、檢場等五個類型；其中自以「做工」最為主要，此為正末、正旦主唱腳色所必須修為；而淨腳則繼承宋金雜劇院本之遺風在於「發喬」與「打諢」。

二、北曲雜劇的劇場與劇團

(一) 歷代劇場簡述

中國戲曲最早的劇場形式是在平地上的廣場，如葛天氏之樂❹，漢代角觝戲、唐代「踏謠娘」都是在「場」上演出，表演者在場中央，觀眾或是在四周站立圍觀，或是在臺觀上居高臨下觀看。或如「宛丘」，四面高、中間低。❺漢文帝時始有「露臺」❻，北魏有佛寺劇場。❼

而神廟劇場起步於北宋，普及於金元，明中葉以後著手改革，發展到清代更趨完善。古文獻或文物所見之

❹《呂氏春秋》卷五〈仲夏記・古樂〉云：「昔葛天氏之樂：三人操牛尾，投足以歌八闋。」收入《聚珍仿宋四部備要》子部第三六五冊（臺北：臺灣中華書局，一九六五年據畢氏靈巖山館校本刊印），頁八。

❺《詩經・陳風・宛丘》：「坎其擊鼓，宛丘之下。無冬無夏，值其鷺羽。」〔清〕阮元校勘：《十三經注疏》第二冊（臺北：藝文印書館，一九八九年），頁二五〇。

❻〔漢〕班固：《漢書》（北京：中華書局，一九九七年），卷四〈文帝紀贊〉云：「嘗欲作露臺，召匠計之，直百金。上曰：百金，中人十家之產也。吾奉先帝宮室，常恐羞之，何以臺為？」（頁一三四）

❼〔東魏〕楊衒之：《洛陽伽藍記》（臺北：錦繡出版事業公司，一九九二年），卷一〈景樂寺〉：「至于六齋，常設女樂：歌聲繞梁，舞袖徐轉，絲管寥亮，諧妙入神。以是尼寺，丈夫不得入。得往觀者，以為至天堂。及文獻王薨，寺禁稍寬，百姓出入，無復限礙。後汝南王悅復修之。悅是文獻之弟，召諸音樂，逞伎寺內。奇禽怪獸，舞抃殿庭，飛空幻惑，世所未睹。異端奇術，總萃其中：剝驢投井，植棗種瓜，須臾之間，皆得食之。士女觀者，目亂睛迷。」（頁八〇）

舞亭、舞樓、樂樓、歌樓等，均為戲臺之稱。

宋元時代的商業劇場，始於唐代的「樂亭」，這就是北宋仁宗以後的「瓦舍勾欄」。「瓦舍」，是固定的商業演出場所，表演雜劇百戲。瓦舍中有「勾欄」，是演員表演的舞臺，下有台基，以柱子支撐頂棚，並且有板壁隔開前後台。每座瓦舍中有十來座到數十座不等的勾欄。正戲開始之前，女伶坐在「樂床」，打板念詩，吸引觀眾；後台叫做「戲房」，是演員化妝、休息的地方；「鬼門道」是演員表演時上下場的出入口。勾欄三面對著觀眾，已經有看席的設置，但觀眾席和舞台不相連。頭等座叫做「神樓」，正對戲臺；次等座叫做「腰棚」，比「神樓」低，位置也比較偏。觀眾也可以站在舞台周圍的三面空地上看戲。❽這種劇場形式一直到清朝都沒有太大的變化，至於現代劇場中所見三面欄隔，只有一面對著觀眾的西式「鏡框式舞台」，直到清末上海「二十世紀大舞台」才開始採用。

一般沒有固定演出場所，而在鄉鎮間巡迴演出的戲班子，仍然多在熱鬧寬闊的廣場上演出，叫做「打野呵」。不過也有臨時搭建的舞台，觀眾站立在舞台四周，有如今天的「野台戲」。這樣開放的劇場，自然可以容納成千上萬的觀眾，有時甚至把十幾畝的田地都踏光了。❿

❽ 著者有〈宋元瓦舍勾欄及其樂戶書會〉一文詳論其事，《中國文哲研究集刊》第二七期（二○○五年九月），頁一—四三。

❾〔宋〕周密：《武林舊事》，卷六，「瓦子勾欄」條，頁四四一。

❿〔元〕施耐庵集撰，〔明〕羅貫中纂修，王利器校注：《水滸全傳校注》，第一○三回〈張管營因妾弟喪身　范節級為表兄醫臉〉：「段氏兄弟向本州接得簡粉頭，搭戲臺說唱諸般品調。那粉頭是西京來新打踅的行院，色藝雙絕，賺得人山人海價看。」（頁三四六六—三四六七）第一○四回〈段家莊重招新女婿　房山寨雙併舊強人〉：「不說賭博光景，

不論野臺、勾欄、廟臺，都是大眾性的舞台，另外也有私人的演出場合。如元代的歌妓有「應官身」的義務，也就是當官府中有宴會時，必須前往表演歌舞戲曲。這種「應官身」的表演，只在筵席中鋪上紅氈，適合小規模的演出。明代以後，貴族豪門、文士大夫等上層社會遇到喜慶宴會時，多半在家宅中安排戲曲表演。在家中搭建戲臺的情形比較少見，多是在廳堂中央畫出一塊區域，鋪上紅色地毯，當作舞台面，作「紅氍毹」式的演出。伴奏樂隊位在氍毹一旁的後方；廳堂兩旁的廂房充當後台，演員在這裡化妝、休息，也由廂房房門上下場。；觀眾在氍毹兩旁或前方飲酒看戲，女眷則垂簾相隔。❶

最豪華的私人舞台莫過於宮廷，宮廷也設有劇場，以便舉行宴會或祝賀節慶時演戲助興。宮廷劇場的舞台形製自然遠比民間或士大夫之家講究得多。特別值得一提的是清代乾隆時建築的熱河行宮舞台，共有三層，下層舞台的地板和天花板安有機關，可以升降演員，演出神怪故事時，可以藉此表演下凡、升天的動作。還有施放火彩、巨魚噴水等舞台特技，相當進步。

家宅或宮廷演劇是為少數觀眾表演，酒樓茶肆中的客人召伶人前來表演，也是一種小眾娛樂，這種表演也是「紅氍毹」式的演出，直到清代才出現設有舞台的酒館、茶園，當時人也稱為「戲園」或「戲館」。

因應不同的演出場合，劇場的形式也有區別。但整體來看，除了家宅、宮廷的演出，偶爾會為了逞奇鬥巧而在機關布景上大費心力之外，戲曲舞台上的裝置一向非常簡單，不設布景，通常用一桌數椅就足以代表不同

❶ 廖奔：《中國古代劇場史・堂會演戲》（河南：中州古籍出版社，一九九七年），頁六一一一七四。

更有村姑農婦，丟了鋤麥，撇了灌菜，也是三三兩兩，成群作隊，仰著黑泥般臉，露著黃金般齒，呆呆地立著，等那粉頭出來。看他一般是爹娘養的，他便如何恁般標致，有若干人看他。當下不但鄰近村坊人，城中人也趕出來睃看，把那青青的麥地，踏光了十數畝。」（頁三四七三）

的表演場面，可說是一種狹隘的經濟劇場，與西方寫實的布景道具、精心巧構的舞台設計大不相同。

像這樣的中國歷代傳統劇場，如果結合戲曲演出而言，應當有廣場踏謠、高台悲歌、勾欄獻藝、氍毹宴賞、宮中慶賀等五種類型。亦即歷代小戲必演於廣場；寺廟劇場和沿村轉瞳的野台都屬於高台；宋元以後之樂棚、勾欄，以及清代的戲園、戲館等戲曲演出的營業場所都以「勾欄」概括之；而舉凡筵席間的戲曲演出，則以「氍毹」稱之，因為皆演之於那塊紅氍毹之上；至於宮廷劇場，那自然是專用來服務帝后王公的演出。再就以其劇場類型所搬演之戲曲特色而言，則廣場者不外踏謠，高台者易於悲歌，氍毹者總為宴賞，宮廷演出每為慶賀，勾欄做場自然以藝售人。所以傳統劇場與戲曲的密切互動關係，應當有這五種類型。但就中國戲曲劇場的重要性而言，其「勾欄獻藝」類型，才最足以作為中國戲曲藝術的典型，戲曲藝術的特質才完全而具體呈現在此類型之中。對此，著者有〈戲曲劇場的五種類型〉詳論之。⑫

(二)元代的劇場

1.瓦舍勾欄

元代劇場在上述五種類型中，以瓦舍勾欄為主，其見於文獻者列舉如下：

元杜善夫有般涉調【耍孩兒】散套《莊家不識勾欄》，其【六煞】云：

【六煞】見一個人（手撑）著椽做的門，（高聲）的叫請請。道遮來的滿了無處停坐。說道前截兒院本《調風月》，背後么末敷演《劉耍和》。……高聲叫：趕散易得，難得的粧哈。

【五煞】要了（二百錢）放過咱，（入得門）上個木坡。見層層疊疊團團坐。抬頭覷、是個鐘樓模樣。往下覷、卻是人旋窩。見幾個婦女向臺兒上坐。又不是迎神賽社，不住的擂鼓篩鑼。⑬

可以概見勾欄進場有門，以及觀眾的坐位和下文《藍采和》所述相同。

元古杭才人編戲文《宦門子弟錯立身》寫家庭戲班東平府樂人王金榜一家在河南府勾欄演出。其第二出有「你如今和我去勾闌內打喚王金榜」之語。⑭

元無名氏雜劇《漢鍾離度脫藍采和》第一折有「見洛陽梁園棚內，有一伶人，姓許名堅，樂名藍采和」之語。又可見勾欄有「戲臺」，是演戲的地方（二折）。戲臺有時叫「樂臺」（二折）。勾欄內又有「樂牀」，是女伶所坐的地方（一折）。勾欄也有門（一折）。又有「神樓」和「腰棚」，都是觀眾席（一折）。⑮

元元好問《遺山集》卷三十三《順天府營建記》謂萬戶張德剛興建順天府時，曾造有「樂棚二」。⑯

元葛邏祿乃賢《河朔訪古記》卷上云：「真定路之南門日陽和……左右挾二瓦市，優肆娼門，酒壚茶灶，豪商大賈，並集於此。」⑰

⑬ 曾永義編：《蒙元的新詩：元人散曲》（臺北：時報文化出版公司，一九九八年），頁一八二。

⑭ 錢南揚校注：《永樂大典戲文三種校注》，頁二二二。

⑮ 〔元〕無名氏：《漢鍾離度脫藍采和》，王季思主編：《全元戲曲》第七冊（北京：人民文學出版社，一九九九年），頁一一六。

⑯ 〔元〕元好問：《遺山集》，《文淵閣四庫全書》第一一九一冊（臺北：臺灣商務印書館，一九八六年），卷三三，頁三七六。

⑰ 〔元〕葛邏祿乃賢：《河朔訪古記》（北京：中華書局，一九九一年），卷上，頁五。

元仁宗朝名臣王結在其《文忠集》卷六〈善俗要義第三十三·戒遊惰〉中亦有「頗聞人家子弟……或常登優戲之樓，放恣日深」。⑱

元高安道般涉調【哨遍】〈嗓淡行院〉散套有「倦遊柳陌戀烟花，且向棚闌翫俳優。賞一會妙舞清歌，聽一會皓齒明眸，趂一會閑茶浪酒」（般涉調）、「坐排場眾女流，樂牀上似獸頭……棚上下把郎君溜」（七煞））之語。⑲

元陶宗儀《南村輟耕錄》卷二十四「勾欄壓」條有「至元壬寅夏，松江府前勾欄鄰居顧百一者」⑳之語。

按至元無「壬寅」，應係至正二十二年壬寅（一三六二）之誤。

元明間施耐庵《水滸全傳》二十一回、二十九回、三十三回、五十一回都有瓦子或勾欄的記載，如第二十九回寫快活林酒店有「裡面坐著一個年紀小的婦人，正是蔣門神初來孟州新娶的妾，原是西瓦子裡唱說諸般宮調的頂老」之語。第三十三回有「那清風鎮上也有幾座小构欄，並茶坊酒肆」之語。㉑

元明間湯式有般涉調【哨遍】〈新建构欄教坊求贊〉散套，寫金陵教坊司所屬之御勾欄。㉒寫勾欄之風貌有「豁達似綵霞觀金碧粧，氣概似紫雲樓珠翠圍，光明似辟寒臺水晶宮裡秋無迹，虛敞似廣寒上界清虛府，廓

⑱〔元〕王結：《文忠集》，《文淵閣四庫全書》一二〇六冊（臺北：臺灣商務印書館，一九八三年據國立故宮博物院藏本影印），卷六，〈善俗要義第三十三·戒遊惰〉，頁二三，總頁二六一。

⑲〔元〕高安道：〈嗓淡行院〉，收入隋樹森編：《全元散曲》（北京：中華書局，一九六四年），頁一二一〇。

⑳〔元〕陶宗儀：《南村輟耕錄》，頁二八九。

㉑〔元〕施耐庵集撰，〔明〕羅貫中纂修，王利器校注：《水滸全傳校注》，頁一三六八、一四九七。

㉒〔明〕湯式：〈新建构欄教坊求贊〉，收入隋樹森編：《全元散曲》，頁一四九四—一四九六。

蕩似兜率西方極樂國。多華麗。瀟灑似蓬萊島琳宮紺宇，風流似崑崙山紫府瑤池」（【三煞】）之語，雖然描寫誇張，也可見其雄偉。又其【二煞】敘及捷譏（原作「劇」）、引戲、粧孤、付末、付淨、要掤、粧旦、末泥諸腳色，則此勾欄主要用來演出院本或北雜劇。

2. 神廟劇場

凡在勾欄演出的，如上文所云，都屬商業劇場，以技售人的獻藝性質。其次見於田野文物者皆神廟之「舞臺」，列舉如下：

山西臨汾魏村三王廟元代戲臺（元世祖至元二十年初建，一二八三）、山西芮城永樂宮龍虎殿無極門元代戲臺、山西萬榮孤山風伯雨師廟元代戲臺（元成宗大統五年修建，一三一○）、山西永濟董村二郎廟元代戲臺（元英宗至治二年建，一三二二）、山西翼城武池村喬澤廟元代戲臺（元泰定帝泰定元年建，一三二四）、山西洪洞縣景村牛王廟元代戲臺遺址（戲臺建於元順帝至正二年，一三四二，已毀）、山西沁水海神池天齋廟元代戲臺遺址（元順帝至正四年建，一三四四，已毀）、山西臨汾東洋村東嶽廟元代戲臺（元順帝至正五年建，一三四五，已毀）、山西萬榮西村岱嶽廟元代舞廳遺址（元順帝至正十四年建，一三五四，已毀）、山西石樓張家河聖母廟元代戲臺（元順帝至正七年建，一三四七）、山西臨汾王田村東嶽廟元代戲臺、山西翼城曹公村四聖宮元代戲臺（建於元順帝至正年間）、山西澤州治底村東嶽廟元代舞樓（或疑為金海陵王正隆二年建，一一五七）等。

元代由於山西的地理環境，保存下來的戲臺有這許多；而無論如何正可以證實元代山西平陽地區戲曲演出是如何的繁盛。

凡在神廟舞臺演出的大抵為報賽酬神性質，多為上文所云之「高臺悲歌」。

3. 宮廷劇場

其三,屬於宮廷劇場者,根據《元史‧百官志》,元代宮廷掌管百戲的機構有儀鳳司和教坊司,這兩個機構原來都隸屬宣徽院,至元二十五年改隸禮部;儀鳳司所轄有雲和署和安和署,教坊司下設有興和署、祥和署以及廣樂庫。杭州道士馬臻《霞外詩集‧大德辛丑五月十六日灤都椶殿朝見謹賦絕句三首》之三云:

清曉傳宣入殿門,簫韶九奏進金樽;教坊齊扮群仙會,知是天師朝至尊。[23]

又元詩人楊維禎〈宮詞〉:

開國遺音樂府傳,〈白翎〉飛上十三絃;大金優諫關卿在[24],伊尹扶湯進劇編。[25]

又明太祖之五子周定王朱橚《元宮詞》云:

雨順風調四海寧,丹墀大樂列優伶;年年正旦將朝會,殿內先觀玉海清。屍諫靈公演傳奇,一朝傳到九重知。奉宣齋與中書省,諸路都教唱此詞。[26]

可見元代宮廷時有雜劇的搬演,或為內宴,或為賀節。這種場合所演出的雜劇,由明代內府劇推想,一定既熱

[23] 〔元〕馬臻:《霞外詩集》,《文淵閣四庫全書》一二〇四冊(臺北:臺灣商務印書館,一九八三年據國立故宮博物院藏本影印),卷三,〈大德辛丑五月十六日灤都椶殿朝見謹賦絕句〉,頁一六,總頁八八。

[24] 此「關卿」非「關漢卿」,近人考證關漢卿非金代遺民。

[25] 〔元〕楊維禎:《鐵崖先生古樂府》,收入《萬有文庫》第二集四六九冊(上海:商務印書館,一九三七年),卷一四,〈宮詞〉,頁一二七。

[26] 〔明〕朱橚著,傅樂淑箋注:《元宮詞百章箋注》,頁五、二一。

鬧又紛華，其舞臺形製之豪華雖不能與清乾隆時熱河行宮的舞臺㉗相比，但想來一定比勾欄中的舞臺講究得多。

4. 堂會劇場

這一類的演出，自屬「宮廷宴賞或慶賀」。

其四，元代樂戶中人對於官府的宴會有承應歌舞和演劇的義務，這叫做「官身」。《永樂大典戲文三種‧宦門子弟錯立身》【桂枝香】下云：

【桂枝香】（末上）勾闌收拾，家中怎地？莫是我的孩兒，想是官身出去，我收拾砌末恰來。……（末虔）怎地，孩兒先去，我去勾闌裡散了看的，卻來望你。（末白）孩兒與老都管先去，相公排筵畫堂中。㉘

又元無名氏《藍采和》雜劇第二折賓白亦敘及藍采和應官身之事。這種應官身的表演，想來只在「紅氍毹」之上，亦即在筵席之前鋪上紅氍，就算是舞臺面，音樂伴奏就設在紅氍靠後的一面，腳色上下，則仍保持著左上右下的形式（對面觀眾的左右），這種情形猶如路歧人「場」上的搬演，最適宜於小規模的演出。

官府可以喚官身在筵席間承應，同樣的，酒樓茶肆中的客人也可以召伶人來獻技。《宦門子弟錯立身》中完顏壽馬尋覓散樂王金榜，是看了「招子」，然後通過茶博士把她請來茶房作場。又無名氏〈拘刷行院〉【般

㉗ 〔清〕趙翼《簷曝雜記》卷一所記「大戲」，曹光甫校點：《趙翼全集》（南京：鳳凰出版社，二〇〇九年據嘉慶十七年（一八一二）湛貽堂原刊全集本為底本校點），第三冊，頁九。

㉘ 錢南揚校注：《永樂大典戲文三種校注》，頁二二八。

涉調耍孩兒〕套有云：

〔耍孩兒〕昨朝有客來相訪，是幾箇知音故友，道我數載不疎狂，特地來邀請閒遊。

〔十三煞〕穿長街驀短衢，上歌臺入酒樓。忙呼樂探差祗候。眾人暇日邀官舍，與你幾貫青蚨喚粉頭。

休辭生受。請簡有聲名旦色，迭標垛嬌羞。

〔六〕鵝脯兒砌末包裹，羊腿子花簍裡忙收。

行嘁作不轉睛，行交談不住手。顛倒酒淹了他衫袖。狐朋狗黨過如打摞，虎嚥狼飡勝似珍饈。囉

得十分透。

〔三〕江兒裡水唱得生，小姑兒聽記得熟。入席來把不到三巡酒。索怯薛側腳安排坐，要賞錢連聲不住

口。沒一盞茶時候。道有教坊散樂，拘刷烟月班頭。

〔尾〕老卜兒藉不得板一味地趄。狠搣丁夾著鑼則顧得走。也不是沿村串瞳鑽山獸。則是唵氣吞聲喪家狗。㉙

這套曲子描寫作者在歌臺酒摟中召名旦色獻技侑酒，醜態百生，後因教坊拘刷行院，優人乃倉皇逃走。應召的

優人雖以旦色為主，但尚有她的「狐朋狗黨」如「老卜兒」、「搣丁」者流；再由「砌末」一語看來，這些優

人在酒樓應當是搬演戲曲，而不是清唱；否則就不會有其他的腳色和運用上道具。這種在茶肆酒樓中獻技的劇

場，無疑的，應當也只是「紅氍毹」之上而已。

5. 野臺劇場

其五，沒有固定演出場所而「衢州撞府」、「沿村轉瞳」，在市鎮鄉野間巡迴演出的「路歧人」，他們演

出的地方大概只是寬闊的「場」。周密《武林舊事》卷六「瓦子勾欄」條所云：「或有路歧，不入勾欄，只在

㉙

〔元〕無名氏：〈拘刷行院〉，收入隋樹森編：《全元散曲》，頁一八二一──一八二三。

耍鬧寬闊之處做場者，謂之打野呵。㉚ 這種「打野呵」的演出，有時也搭建高臺。百二十回本《水滸全傳》

第一百零三、零四兩回有這樣一段記載：

王慶便來問莊客：「何處恁般熱鬧？」莊客道：「李大官人不知，這裡西去一里有餘，乃是定山堡內段家莊。段氏兄弟向本州接得箇粉頭，搭戲臺說唱諸般品調。那粉頭是西京來新打挈的行院，色藝雙絕，賺得人山人海價看。大官人何不到那裡睃一睃？」

當下王慶閣到定山堡，那裡有五六百人家，那戲臺卻在堡東麥地上。那時粉頭還未上臺，臺下四面，有三四十隻桌子，都有人圍擠著在那裡擲骰賭錢。……更有村姑農婦，丟了鋤麥，撇了灌菜，也是三三兩兩，成群作隊，仰著黑泥般臉，露著黃金般齒，呆呆地立著，等那粉頭出來。……當下不但鄰近村坊人，城中人也趕出來睃看，把那青青的麥地，踏光了十數畝。……那時粉頭已上臺做笑樂院本。㉛

元代的戲曲搬演是院本、雜耍與雜劇同臺演出，所以《水滸全傳》的這段記載，可以看出路歧人村裡「趕賽處」的情形，與今日的「野臺戲」其實不殊。大抵說來，「勾欄」中的演戲是固定性的公演營利；如《藍采和》雜劇【混江龍】曲所云：「試看我行針步線，俺在這梁園城一交卻又早二十年。」㉜至於每逢秋收或廟會以至祠堂成立或修譜的臨時性演出，自然不會在「勾欄」。有的神廟之前，有固定的戲臺建築，如上文所舉田野考古所發現的戲臺可證；有的則在空地上臨時搭臺，如《水滸全傳》中王慶所看的「野臺戲」。野臺戲舞臺的構築，

㉚〔宋〕周密：《武林舊事》，卷六，「瓦子勾欄」條，頁四四一。

㉛〔元〕施耐庵，〔明〕羅貫中著，王利器校注：《水滸全傳校注》，頁三四六六—三四六七、三四七二—三四七三、三四七七。

㉜〔元〕無名氏：《藍采和》，收入隋樹森編：《元曲選外編》，頁九七一。

從「臺下四面，有三四十隻桌子」看來，似乎是四面對著觀眾；觀眾應當是環繞立觀，由「呆呆地立著」一語可證；而那三四十隻桌子，則是用來「擲骰賭錢」的，並非坐位。這樣的劇場自然可以容納成千上萬的觀眾，所以「把那青青的麥地，踏光了十數畝」。

由以上可見元代的北曲雜劇之劇場，已是五種類型俱備。戲曲舞臺上的布置，在《藍采和》雜劇中，藍采和在勾欄準備做場時，分付王把色說：「你將旗牌、帳額、神幀、靠背，都布置，在《藍采和》雜劇中，藍采和在勾欄準備做場時，分付王把色說：「你將旗牌、帳額、神幀、靠背，都與我掛了者！」[33] 又從山西省洪趙縣道覺鄉廣勝寺明應王殿元泰定壁畫的「雜劇演出場面」看來，其上端有橫題作「大行散樂忠都秀在此作場」、下綴緣邊的「帳額」；靠後一面則設有「臺幔」，由此而使舞臺有前後之分，上下場門之別；其司樂人的位置在場面。凡此都和現在崑曲、皮黃的情形差不多。可見元雜劇的舞臺也不使用布景。

(三) 元代北曲雜劇之劇團與腳色成員

1. 元代北曲雜劇劇團之成員

《都城紀勝》的「瓦舍眾伎」條和《夢粱錄》的「妓樂」條都說宋代「雜劇中，末泥為長，每一場四人或五人」[34]。《武林舊事》卷四「雜劇三甲」所紀劉景長一甲八人，其餘蓋門慶一甲、內中祗應一甲、潘浪賢一

33 〔元〕無名氏：《藍采和》，收入隋樹森編：《元曲選外編》，頁九七一。

34 〔宋〕耐得翁：《都城紀勝》，「瓦舍眾伎」條，頁九六。〔宋〕吳自牧：《夢粱錄》，卷二〇，「妓樂」條，頁三〇八。

甲都是五人。⑤所謂「甲」即是「劇團」或「戲班」的意思。元雜劇的戲班一班有多少人，沒有明文記載，《宦門子弟錯立身》中的王金榜一家和《藍采和》雜劇中的藍采和一家都是家庭劇團。王金榜一家只有她和父母三個，後來又招來完顏壽馬，總共才四個；藍采和一家則有渾家喜千金、兒子小采和、媳婦藍山景、姑舅兄弟王把色、兩姨兄弟李薄頭，加上他本人，總共六個。《青樓集》所記歌妓中，其與樂人婚配者，可能也有「家庭戲班」，從其所記家屬看來，最多如江浙之小玉梅及其女匾匾、女婿安太平、孫女寶寶亦不過四人。而《藍采和》雜劇第二折賓白云：

（二淨上云）今日是藍采和哥哥貴降之日，眾兄弟送將些禮物來，安排下酒果與哥哥上壽。哥哥嫂嫂有請。（正末同旦上云）今日是我生辰之日，眾火伴又送禮物來添壽。兄弟，將壽星掛起。⑥

「二淨」就是王把色和李薄頭，則所謂「眾兄弟」和「眾火伴」就是指其他的團員。又此折【尾聲】云：

再不將百十口火伴相將領，從今後十二瑤臺獨自行。

則藍采和所率領的劇團，其組織似乎很龐大。但馮沅君《古劇四考跋》第五小節「劇團的人數」，認為恐不合事實，並云：

《元曲選》載劇百種，每劇四折（惟《趙氏孤兒》五折），加楔子得四百七十個單位。每個單位假定為一場，那便是四百七十場。在這四百七十場中，每場二人的是三七場，每場三人的是一○九場，每場四人的是一三六場，每場五人的是七七場，四者合計得三百五十九場，約當全數的四分之三。每場十八人、

⑤〔宋〕周密：《武林舊事》，卷四，「雜劇三甲」條，頁四○四。

⑥〔元〕無名氏：《藍采和》，收入隋樹森編：《元曲選外編》，頁九七四。

十一人及十二人的都只佔全數四百七十分之一。換句話說，這三類都只一見。南戲在這方面似乎較雜劇還簡單些。說《永樂大典》所載的三種來統計，三劇共得八十四場，而就中每場一人者十七，二人者十五，三人者二十二，四人者十二，四者合計共得六十六場，實居全數四分之三以上。至於使用演員最多的場面一場七人，那只佔全數四十二分之一，兩場。元劇每場需要的專門演員既然這樣少，那末就將奏樂的及其他執事人合起來計算，總不會超過三十人。若果只演人物較少的劇本，十餘人也可應付。藍采和所謂「百十口火伴」，十之七八是誇大之辭。[37]

馮氏這段話雖然是估計之辭，但由於她是就劇本作歸納和分析，因此她的結論大抵接近事實。上世紀中葉發掘的金代侯馬董墓舞臺模型中，其當場演戲的陶俑有五個人[38]；元泰定間的雜劇演出場面壁畫，其中的人物，除左角揭幔偷窺者一人外，在舞臺面上的共十人，分作三排。第一排五人，全屬由演員化裝的劇中人。第二排四人，除左起第三人畫粗眉、扮短鬚，似屬化裝的劇中人外，其餘五人，戴鞔帽而有連腮鬍，似為未化裝的本相，其旁置一大鼓，或係司鼓人；右起第一人為女性，左手持橢圓形長柄扇，第二人也是女性，手執節板，皆係元代服色，與第一排五人不同。第三排一人戴鞔帽作吹笛狀，當亦為司樂人。根據其服色分別，第一排五人及第二排左起第二人，應皆為劇中人；其餘男女四人，當係司樂或作其他雜務者。[39] 即此亦可證金元戲曲的

[37] 馮沅君：〈古劇四考跋〉，《古劇說彙》（上海：商務印書館，一九四七年）〈五 路歧考：劇團的人數〉，頁四八—四九。

[38] 可參劉念茲：〈中國戲曲舞台藝術在十三世紀初葉已經形成——金代侯馬董墓舞台調查報告〉，《戲劇研究》一九五九年第二期（一九五九年六月），頁六〇—六五。

[39] 詳見周貽白：〈元代壁畫中的元劇演出形式〉，《中國戲曲論集》（北京：中國戲劇出版社，一九六〇年），頁三九三—

搬演，每場以五、六人為尋常，如果加上司樂或雜務者，一個戲班只要十餘人即可應付演出。

根據馮沅君〈古劇四考・路歧考〉，宋元時代的伶人叫做「路歧」❹，人家以此稱呼他們，他們有時也以此自稱。此外還有五種名稱，所謂「伶倫」、「散樂」、「行院」、「樂官」、「樂人」。路歧大都有樂名，譬如「藍采和」就是洛陽梁園棚內伶人許堅的樂名。他們中間常有家屬或親戚的關係，譬如上文所舉王金榜、藍采和的家庭劇團。他們有的在固定的勾欄中演出，有的遊行各處；前者如藍采和一家，後者如王金榜一家。他們必須應「官身」，在官府中的筵席承應，服侍不好的時候，還要受罰。年老不能演戲時，往往以奏樂度日，但也有作教席的。他們有的也通文墨，而如珠簾秀、大都行院王氏、張國賓、紅字李二等更有作品流傳下來。他們可以男女同班合演，女優更可以扮男腳。他們扮演雜劇中的各種腳色。

2.北曲雜劇腳色專稱分化之名目

北曲雜劇腳色主要有末、旦、淨三綱，每綱之下，又或因其地位輕重有別，或因所扮飾人物之身分性情有殊，而孳乳繁衍，產生許多名目。著者曾根據《元刊雜劇三十種》與《元曲選》統計元雜劇之腳色，因《元曲選》頗經明人竄改，故其名目較元雜劇為多，茲以末、旦、淨為綱，《元刊雜劇》所見為甲類，《元曲選》所見為乙類，列舉元雜劇腳色名目如下：

四〇〇。

❹ 詳見馮沅君：〈古劇四考〉，《古劇說彙》，〈二　路歧考〉，頁八―一八。鄙意以為：由「路歧」之語義觀之，路歧人當係跑江湖之藝人而言，後乃為伶人之通稱。

	甲／乙
末	甲：正末、外末、駕末、小末、孤末 乙：正末、沖末、外、小末、副末、眾外
旦	甲：正旦、外旦、小旦、老旦 乙：正旦、副旦、貼旦、小旦、外旦、大旦、二旦、老旦、旦兒、駕旦、搽旦、色旦、魂旦、眾旦、林旦、岳旦
淨	甲：淨、外淨、二淨 乙：副淨、董淨、薛淨、胡淨、柳淨、高淨

《元曲選》中尚有「丑」行，有「丑」、「劉丑」、「張丑」等名目。該丑為南戲系統的腳色，與北劇之副淨相同，《元曲選》所見之「丑」，實明人所增入。

元雜劇的「正末」或省稱「末」，由「正末」獨唱，即稱「末本」；「正旦」或省稱「旦」。「正末」、「正旦」並為男女主角，劇本由「正末」獨唱，即稱「旦本」。因此「正末」與「正旦」所充任之人物很複雜，與其年齡、身分、性情無關，獨唱全劇之男性人物即由「正末」扮飾，獨唱全劇之女性人物即由「正旦」扮飾。

「外末」義如「外旦」、「外淨」，即末之外又一末的意思，為次於「正末」的男腳色，元雜劇往往省作「外」，故「外」逐漸成為「外末」的專稱；至《元曲選》則但有「外」而無「外末」，而如《救風塵》之宋引章必稱「外」，可見《元曲選》的「外」已經定型為「外末」的專稱。其所扮飾之人物尚是多面的，但顯然有趨向「老漢」或「官員」的意味。「駕末」如「駕旦」，即扮飾帝王之「末」與扮飾后妃之「旦」。「孤末」同「外孤」，即以「外末」扮官吏之意。「小末」亦作「小末尼」；如「末」亦稱「末尼」；對「末」而言，「小末」有年輩較輕之意，故例扮青少年。「副末」在宋雜劇、金院本為主腳，而元雜劇主腳「正末」之副腳已由「小末」所居，故「副末」又退而居其次矣。因此《元刊雜劇》不見「副末」，《元曲選》亦寥寥可數。「沖末」亦但

見於《元曲選》，其作為開場者有《梧桐雨》等六十劇，有如傳奇之副末。蓋元雜劇之搬演形式，至明代因受南戲傳奇之影響，故亦用「末」色開場，所謂「沖末」，蓋即專指沖場之末。李漁《笠翁劇論》謂「沖場者，人未上而我先上也」。但亦有用為扮飾劇中人物而不作沖場者，如《竇娥冤》之竇天章、《灰闌記》之張琳、《范張雞黍》之孔仲山等，則「沖末」又似有「充末」、即充當末色之意，為配腳性質，有如「外末」。「眾外」但見元刊本《薛仁貴》，表示好幾個「外末」的意思。

元雜劇「旦行」腳色，元刊本止四目，《元曲選》有十六目之多；一方面是因為《元曲選》為曲白俱備的全本，二方面也可以看出明代「旦行」孳乳的繁盛。「正旦」、「外旦」、「駕旦」已見上文。元刊本有「外旦」者，則無「小旦」；有「小旦」者，則無「外旦」、「小旦」同為表示次於「正旦」，並無年輩大小之義。而《元曲選》之「小旦」，則已與傳奇之「小旦」同義，例扮少女。「大旦」與「小旦」對舉之外，又與「二旦」並稱，以之飾為姑娌；「二旦」又與「搽旦」對舉，亦以之為姑娌，而以搽旦為長，二旦為幼，則「二旦」之意與年輩有關，類如《元曲選》之「小旦」；「大旦」亦有與「搽旦」並稱而扮為姑娌者，而以「大旦」為長，則「大旦」之命義乃取其年輩。「貼旦」見《碧桃花》扮徐端夫人、《玉壺春》扮妓女陳玉英、《魯齋郎》扮張珪妻李氏，取義有如「外旦」，乃「正旦」之外，貼加一旦之義，唯此三劇有明人著作之嫌，因頗疑「貼旦」為南戲系統之腳色，非元劇所有。「老旦」例扮老婦，取其年輩老邁之義。「旦兒」為介於俗稱與腳色間之名詞。「搽旦」例扮品行不端之婦女，蓋即《青樓集》所謂之「花旦」，因其「以墨點破其面」[41]，故云。「色旦」僅見《陳搏高臥》，扮美女，則取其顏色姣好之義。「魂旦」惟見《倩女離魂》，

[41]〔元〕夏庭芝：《青樓集》，《中國古典戲曲論著集成》，第二冊，頁四〇。

扮倩女之離魂，蓋以正旦戴魂帕，故云。「眾旦」如「眾外」，取其眾多旦腳之義。「林旦」見《劉行首》，扮林員外妻；「岳旦」見《鐵拐李》，扮岳孔目妻；此以姓氏見義。「副旦」惟見《貨郎旦》，主唱二、三、四三折，其對「正旦」而言，不免喧賓奪主之嫌。

宋金雜劇院本以「淨」腳主演，元雜劇之「淨行」則淪為次要腳色，情形與南戲相同。「外淨」已見上文。《元曲選》之「外」已專為「外末」之稱，而「副淨」亦只見於《竇娥冤》扮張驢兒，「高淨」見《百花亭》扮高常彬，「胡淨」、「柳淨」見《冤家債主》扮胡子傳、柳隆卿，「董淨」、「薛淨」見《灰闌記》扮解子二人，為冠以姓氏以資鑑別，如「林旦」、「岳旦」者然。淨在元雜劇中或扮演奸邪人物，或扮演滑稽之市井小民。

「二淨」有時表示兩個淨腳之義，猶如「眾外」、「眾旦」；有時表示次淨之義，猶如「二旦」。《元曲選》之「外」之稱，而

亦有扮演老婦人者。

3. 北曲雜劇腳色俗稱之名義

北曲雜劇腳色專稱之外，對於劇中人物之標示，有用「俗稱」者。其承繼宋金雜劇院本者有捷譏、爺老、邦老、酸、孤等，其本身自用者有駕、舍人、卒子、卜兒、夫人、梅香、店家、媒人、使命、孛老、祇候人、尊子、倈兒、女色、屠戶、婿、窮民、侍婢、樂探、太后、張千、胡子傳、柳隆卿、王臘梅等。其中必須說明者如下：

(1) 捷譏：見《太和正音譜》，湯式《筆花集》作「捷劇」。^[42]孫楷第〈捷譏引戲〉文中說明「捷譏」即「節級」之訛，其「職務在於鋪關串目，當場導引啟發以成笑柄。」「以意度之，當時官吏既有捷譏之稱，則優伶

[元明] 湯式：《筆花集》，收入俞為民、孫蓉蓉編：《歷代曲話彙編：明代編》，第一集，頁三。

之稱捷譏，必緣所以扮官於捷譏得名。《武林舊事‧乾淳教坊樂部‧雜劇色》有陳嘉祥（節級）、孫子昌（副

末節級）❸，胡忌謂當為雜劇色有節級官銜者。《玎玎璫璫盆兒鬼》雜劇【黃薔薇】曲：「俺這里高聲叫有賊，

慌走到街里，又無一個巡軍捷譏，着誰來共咱應對。」「巡軍捷譏」，顯然為官職之名，而周憲王《復落娼》

雜劇【混江龍】曲：「捷譏的辦官員，穿靴戴帽；付淨的取歡笑，抹土搽灰。」則「捷譏」已成腳色，其性質

有如宋雜劇的「裝孤」。

（2）孤：《太和正音譜》謂「當場粧官者」。其說甚是，驗之元人雜劇，無不然。靜庵先生謂「孤之名或

官之訛轉」。宋金雜劇院本名目有「思鄉早行孤」、「睡孤」、「喬託孤」、「計算孤」……等。湯氏《筆花

集》

【哨遍‧二煞】有「粧孤的貌堂堂雄糾糾口吐虹霓氣」之語。❹

（3）酸：雜劇院本名目中有「急慢酸」、「眼藥酸」、「麻皮酸」、「花酒酸」等甚多。胡應麟《少室山房筆叢》

云：「世謂秀才為措大，元人以秀才為細酸。《倩女離魂》首折，末扮細酸為王文舉是也。」❺按細酸之「細」

有文弱儒雅之意。胡氏所引《倩女離魂》劇，今《元曲選》本無「細酸」二字；但周憲王《辰勾月》有「末扮

細酸上」之語，康海《王蘭卿》亦有「正旦唐巾，長衫改扮細酸上」之語。

（4）卜兒：北雜劇和南戲文皆作老婦人之義。《金元戲曲方言考補遺》云：「老婦人『娘』之省。元刻本

曲文娘皆作『奴』，後省為『卜』，又變作孛兒。金院本諸雜院本有『三偌一卜』，是此字由來已久。」胡忌

❸〔宋〕周密：《武林舊事》，卷四，頁三九三。

❹〔元明〕湯式：《筆花集》，收入俞為民、孫蓉蓉編：《歷代曲話彙編‧明代編》，第一集，頁三。

❺〔明〕胡應麟：《少室山房筆叢》，「細酸之稱」條，收入俞為民、孫蓉蓉編：《歷代曲話彙編‧明代編》，第一集，頁六四四。

謂「鴇兒在北曲雜劇和南戲中皆省作卜兒，多以老旦色扮演」。且引《盛世新聲》【醉太平】小令「老卜兒接

了鴉青鈔」句為證。二說皆言之成理。元雜劇中卜兒例作俗稱，為老婦人之義；但如《元刊雜劇‧相國寺公孫

汗衫記》三折「正末引卜兒扮都子上」、《元曲選》本《竇娥冤》楔子「卜兒蔡婆上」，《梧桐葉》首折「卜

兒扮老夫人」，其中之「卜兒」顯然已由俗稱而進入腳色的範圍。但是在元雜劇中逐漸形成腳色的「卜」，後

來又被「老旦」所代替，因此明傳奇以後就銷聲匿跡了。

(5)邦老：焦循《易餘曲錄》云：「邦老之稱，一為《合汗衫》之陳虎，一為《盆兒鬼》之盆罐趙，一為《磣

砂擔》之鐵旛竿白正，皆殺人賊，皆以淨扮之。然則邦老者，蓋惡人之目也。邦老即鮑老之轉聲。」㊻靜庵先

生云：「金元之際，鮑老之名分化而為三，其扮盜賊謂之邦老，扮老人者謂之孛老，扮老婦者謂之卜兒。皆鮑

老一聲之轉，故為異名以相別耳。」胡忌以為鮑老係傀儡歌舞人物，其人物地位與三者皆不同；而認為邦老或

為「幫老」之省文（即省為「幫」），再省作「邦」），有「那一幫人」的含義；「孛老」則為「拔禾」、「卜

兒」即為「鴇兒」，已見上文。院本名目有「邦老家門」。

(6)俫兒：或作倈兒，或省作倈、徠，元雜劇中習見，為孩童之義，男性、女性皆可。院本有「酸賣徠

之目。

(7)爺老：宮本雜劇有「三爺老大明樂」、「病爺老劍器」二目。靜庵先生認為「爺老」即「曳剌」一聲之轉，

為走卒之義，其說甚是。馬致遠《薦福碑》雜劇、無名氏《怒斬關平》雜劇，皆有「曳剌」之名。

(8)駕：扮演帝王后妃者，見於元刊本《單刀會》、《元曲選》本《梧桐雨》。《青樓集》有所謂「駕頭雜

㊻〔清〕焦循著，韋明鏵點校：《易餘曲錄》，收入《焦循論曲三種》（揚州：廣陵書社，二○○八年），頁一九一。

劇」，即扮演帝王后妃之雜劇。

(9) 張千：元雜劇中習見，例作官員侍從。

(10) 梅香：元明戲劇中習見，例作丫環。

(11) 祇候人：元明戲劇中習見，例作衙役。

(12) 胡子傳、柳隆卿：元雜劇中幫閒之小人，專門引人為非作歹，例由淨丑扮飾，如《冤家債主》、《殺狗勸夫》諸劇皆有之。

(13) 王臘梅：元雜劇中習見，扮不良之婦女，其例與胡子傳、柳隆卿相同，皆以社會中實有之人物典型化而為腳色俗稱。

元雜劇對於腳色之運用，據著者統計，《元刊三十種》，每劇所用腳色，以四色最常見，三色、五色其次；而《冤家債主》計用淨、正末、旦兒、外末、外旦、小末、外淨七色為最多。《元曲選》百種，每劇所用腳色，四色者十五，五色者三十九，六色者三十一，七色者十二，八色者二，而以《抱粧盒》用沖末、正末、正旦、末（扮聖駕，同場另有正末扮陳琳，當係「駕末」）、外、旦、旦兒（扮寇承御，同場另有正旦扮劉皇后，當係「小旦」）、小末、淨等九色為最多。可見元雜劇所用腳色，每劇以四色至六色為常。

三、北曲雜劇之穿關與裝扮

(一) 穿關

所謂「穿關」是指串演關目的各類腳色，其所穿戴的冠服和所執的器械或其他物品。其「穿」字乃由「五花爨弄」之「爨」字經「串」而「穿」音轉訛變而來。我國《九歌》的巫覡，優孟的衣冠，「踏謠娘」中蘇中郎的「著緋、戴帽」，參軍戲中參軍的「綠衣秉簡」，以及像《東京夢華錄》卷七〈駕登寶津樓諸軍呈百戲〉條中所妝扮的種種鬼神：

有假面披髮，口吐狼牙煙火，如鬼神狀者上場，著青帖金花短後之衣，帖金皂袴，跣足，攜大銅鑼隨身，步舞而進退，謂之「抱鑼」。……有面塗青碌，戴面具金睛，飾以豹皮錦繡看帶之類，謂之「硬鬼」；或執刀斧，或執杵棒之類，作腳步蘸立，為驅捉視聽之狀。又爆仗一聲，有假面長髯，展裹綠袍靴簡，如鍾馗像者，傍一人以小鑼相招和舞步，謂之「舞判」。❹搬演「七聖刀」者要「披髮文身，著青紗短後之衣，錦繡圍肚看帶，內一人金花小帽、執白旗，餘皆頭巾，執真刀」。搬演「歇帳」者要「假面異服，如祠廟中神鬼塑像」。搬演「抹蹌」者要「或巾裹，或雙髻，各著雜色半臂，圍肚看帶，以黃白粉塗其面」。凡此都可以從其服飾、砌末和臉部化裝中，看出所妝扮者的身分和性質，宋代的「百戲」

❹〔宋〕孟元老：《東京夢華錄》，頁四三。

已經如此講究妝扮，形像如此鮮明，元雜劇為發展完成的進步戲曲，自然更講究「扮相」。《氣英布》第四折

張良賓白云：

好探子也，……一張弓彎秋月，兩枝箭插寒星；肩擔一幅泥金令字旗，頭戴八角紅纓桶子帽。……兩陣對圓，門旗開處，俺這壁英元帥出馬，怎生打扮？戴一頂描星辰、晃日月、插雞翎、排鳳翅、玲瓏三角

又、棗穰紫金盔，披一付湯的刀、避的箭、鎖魚鱗、掩月鏡、柳葉砌成的龜背猊鎧，襯一領攝人魂、耀人目、染狴犴紅、奪天巧，西川新十樣無縫錦征袍，繫一條拆不開、紐不斷、裹香綿、攢綵線、緊緊衫束的八寶獅蠻帶，穿一對上殺場、踢寶蹬、刺犀皮、吊根墩子製呑雲抹綠靴，輪一柄明如雪、快如風、沁心寒、逼齒冷、純銅打就的宣花蘸金斧，跨一匹兩耳小、四蹄輕、尾尻細、胸膛闊、入水如平地、捲毛赤兔馬。㊽

又高文秀《黑旋風雙獻功》第二折【後庭花】所描寫的白衙內扮相：

那廝綠羅衫綟是玉結，皂頭巾環是減鐵。他戴著個玉頂子新梭笠，穿著對錦沿邊乾皂靴。㊾

又《百花亭》第二折【隨尾煞】與第三折【金菊香】二曲描寫化裝成賣查梨的王煥：

【隨尾煞】皂頭巾裹著額顱，斑竹籃提在手，叫歌聲習演的腔兒溜，新得了個查梨條除授，則這的是郎君愛女下場頭。

【金菊香】木瓜心小帽兒，齊抹著臥蠶眉，查梨條花籃在我手上提，細麻鞋緊繃輕護膝，白苧衫花手巾寬

㊽ 【元】尚仲賢：《漢高皇濯足氣英布》，收入【明】臧晉叔編：《元曲選》，頁一二九五—一二九六。

㊾ 【元】高文秀：《黑旋風雙獻功》，收入【明】臧晉叔編：《元曲選》，頁六九五。

繫著腰圍。我也是能騎高價馬，慣著及時衣。[50]

可見元雜劇的妝扮已經很講究「做雜劇衣服」的「行頭」[51]和作為道具的「砌末」。王驥德《曲律‧論部色第

三十七》云：

有於卷首列所用部色名目，並署其冠服、器械，曰某人冠某冠，服某衣，執某器，最詳。[52]

按《孤本元明雜劇》中有十四種[53]於卷末詳列劇中人物之裝飾及所用各物，名之曰「穿關」，王氏所見，蓋即

此類。

茲錄李文蔚《坩橋進履》之頭折「穿關」為例：

李斯：兔兒角襆頭、補子圓領、帶、三髭髯。

祗從：攢頂、圓領項帕、裕膊。

蒙恬：鳳翅盔、蟒衣曳撒、袍、項帕、直纏、裕膊、帶、帶劍、三髭髯。

正末張良：散巾、圓領、絲兒、三髭髯。

虎：虎衣。

[50]〔元〕無名氏：《逞風流王煥百花亭》，收入〔明〕臧晉叔編：《元曲選》，頁一四三三—一四三四、一四三六。

[51]馮沅君：《古劇四考跋》有「一六 做場考：戲衣」專論，收入《古劇說彙》，頁六六—七三；陳真愛：《元明雜劇穿關考》亦詳論之，《新加坡大學中文學會學報》第一○期（一九六九年十二月），頁八五—一一六。

[52]〔明〕王驥德：《曲律》，《中國古典戲曲論著集成》第四冊，頁一四三。

[53]十四種是：《五侯宴》、《澠池會》、《襄陽會》、《伊尹耕莘》、《三戰呂布》、《破窯記》、《蔣神靈應》、《裴度還帶》、《衣襖車》、《哭存笑》、《智勇定齊》、《獨角牛》、《黃鶴樓》、《陳母教子》。

喬仙：雙髻髯陀頭、邊襴道袍、縧兒、漁鼓簡子。

太白金星：散巾、邊襴道袍、執袋、縧兒、白髮、白髯、裙扇。❺

馮沅君《古劇四考跋》的統計，這些「穿關」共有：男腳冠類四十六種，女腳冠類一種，女腳頭飾七種（男無），男腳衣類四十七種，女腳衣類七種，男腳鞋類五種，女腳鞋襪類一種，男腳帶類六種（女無），砌末刀劍羽扇之屬凡四十餘種。

馮氏又將這些衣冠巾帶與劇中人物的性格、年齡、社會地位等比較研究，而歸納出了其「妝裹」的六項標準：

(二) 妝裹

(1) 番漢有別：如中國兵戴紅碗子盔，番兵戴回回帽。

(2) 文武有別：如文官的帽子多是幞頭，武官則多是盔。

(3) 貴賤有別：如青布釘兒甲是兵卒穿的，高級將領則穿蟒衣曳撒。

(4) 貧富有別：如袄兒是一般婦女穿的，補衲袄是貧窮婦女穿的。

(5) 老少有別：如用花�兒的是少年女子，用眉額的是老婦人。

(6) 善惡有別：如多簷帽是一般重要武人戴的，皮多簷帽則戴者雖多是武將，但其性格亦多滑稽險詐。❺❺

像這樣六項的「妝裹」標準，自然把中國古典戲曲帶入象徵藝術的領域，明清的傳奇皮黃也自然相沿成習。由於馮氏舉出了十七個例證，將這些「穿關」與其他元劇對照，因此使我們相信這些「穿關」縱非完全由元人設計，也與元代劇場所用者相去不遠。

另外，我們在杜善夫〈莊家不識构闌〉【般涉調耍孩兒】套和《水滸全傳》第八十二回中，尚可以看到一些腳色「妝裹」的記載；尤其在山西芮城永樂宮舊址所發現的元初宋德方墓石槨前壁上的一座舞臺雕刻上和前文所舉的泰定戲曲壁畫中，更可以看到劇中人物「妝裹」的鮮明形像，這些形像和金代侯馬董墓舞臺模型中的戲曲陶俑很相近，由此也可以看出金元戲曲的密切關係。

至於臉部的化妝，段成式《樂府雜錄》「蘇中郎」條，對於那位喝醉了酒的丈夫，已經有面作「正赤」的描述，宋金雜劇院本中的副淨必須「抹土搽灰」❺❻，上舉百戲中扮演鬼神的更是五顏六色；到了元雜劇，像《黑旋風雙獻功》中的李達，其模樣是「烟薰的子路，墨染的金剛」。❺❼《伍員吹簫》中淨所扮的費得雄，他的上場詩說：

❺❺ 馮沅君：〈古劇四考跋〉，《古劇說彙》，〈一六 做場考：戲衣〉，頁六七。

❺❻ 如高安道【哨遍】套有「搽灰抹土胡僝僽」之語。杜善夫【耍孩兒】套亦有「滿臉石灰更着些黑道兒抹」之語。皆指院本之搬演而言。侯馬董墓舞臺模型中左起第五個陶俑，其臉上有白粉抹鼻作三角形狀，眼睛上更用墨粗黑的勾了一筆，可為印證。

❺❼ 〔元〕高文秀：《黑旋風雙獻功》，收入〔明〕臧晉叔編：《元曲選》，頁六八八。

我做將軍只會揎，兵書戰策沒半點；我家不開粉鋪行，怎麼爺兒兩個盡搽臉？[58]

又《灰闌記》搽旦扮馬員外妻，其上場詩云：

我這嘴臉實是欠，人人讚我能嬌豔；只用一盆淨水洗下來，倒也開的胭脂花粉店。[59]

《水滸全傳》八十二回描寫淨色的妝扮有「顏色繁過」之語，副淨有「隊額角塗一道明戧，劈面門搭兩色蛤粉」之語。[60] 由這些記載可見所謂「臉譜」在宋元已逐漸形成。

(三) 男扮女妝與女扮男妝

戲曲演員的性別，不必等同所扮劇中人物的性別。因為男演員固可男妝，但亦可女妝；女演員固可女妝，但亦可男妝。而男扮女妝與女扮男妝，可以說自古而然。只是就元代北曲雜劇而言，女扮男妝卻比較普遍，而明代宣德以後，則流行「變童妝旦」，以迄清代此風未改。因為此種現象關涉戲曲藝術頗大，故合歷代敘述。

1. 男扮女妝

明胡應麟（一五五一──一六○二）《少室山房筆叢》引楊用修之語云：[61]

《漢‧郊祀志》優人為假飾妓女，為後世裝旦之始也；然未必如後世雜劇、戲文之為，緣其時郊祀皆奏樂章，未有歌曲耳。

[58] 〔元〕李壽卿：《說鱄諸伍員吹簫》，收入〔明〕臧晉叔編：《元曲選》，頁六四七。

[59] 〔元〕李行甫：《包待制智賺灰闌記》，收入〔明〕臧晉叔編：《元曲選》，頁一一○八。

[60] 〔元〕施耐庵集撰，〔明〕羅貫中纂修，王利器校注：《水滸全傳校注》，頁三○一一。

[61] 〔明〕胡應麟：《少室山房筆叢》（上海：上海書店出版社，二○○一年），卷四一，〈辛部‧莊嶽委談下〉，頁

遍查《漢書‧郊祀志》，成帝時，匡衡但云

楊用修蓋一時誤記，或別有所據。若楊氏之語可信，則男扮女妝已始於漢代。而〈魏書‧齊王芳紀〉裴注引司

馬師廢帝奏之「遼東妖婦」㉒與崔令欽《教坊記》之「踏謠娘」㉓，則皆為明顯之「男扮女妝」。

「紫壇有文章采鏤之飾及玉、女樂」，並無優人為假飾妓女之事，

又《隋書‧音樂志》云：

（北周）宣帝即位，而廣召雜伎，……好令城市少年有容貌者，婦人服而歌舞。

大業二年，突厥染千來朝，煬帝欲誇之，總追四方散樂，大集東都。……伎人皆衣錦繡繒綵，其歌舞者

多為婦人服，鳴環佩，飾以花旄者，殆三萬人。㉔

又《樂府雜錄‧俳優》條云：

武宗朝，有曹叔度、劉泉水，鹹淡最妙；咸通以來，即有范傳康、上官唐卿、呂敬遷等三人。弄假婦人，

四二七‧後清代二書沈自南《藝林彙考》卷九，及焦循《劇說》卷一亦載楊用修所言。

㉒〔晉〕陳壽：《三國志》（北京：中華書局，一九九七），卷四，〈魏書三‧少帝紀第四〉，頁一二九。

㉓〔唐〕崔令欽《教坊記》：「踏謠娘，北齊有人姓蘇，䶉鼻。實不仕，而自號為『郎中』。嗜飲，酗酒；每醉，輒毆其妻。

妻銜怨，訴於鄰里。時人弄之：丈夫著婦人衣，徐步入場行歌。每一疊，旁人齊聲和之，云：『踏謠，和來！踏謠娘苦！

和來！』以其且步且歌，故謂之『踏謠』；以其稱冤，故言『苦』。及其夫至，則作毆鬭之狀，以為笑樂。今則婦人為之，

遂不呼『郎中』，但云『阿叔子』；調弄又加典庫，全失舊旨。或呼為談容娘。又非。」見《中國古典戲曲論著集成》，

第一冊，頁一八。

㉔兩段引文見〔唐〕魏徵等：《隋書》（北京：中華書局，一九九七年），頁三四二、三八一。

大中以來，有孫乾、劉璃絣。近有郭外春、孫有熊。⑥⑤

又唐人王翰《觀變童為伎之作》一詩：

長裙錦帶還留客，廣額青娥亦效嚬。共惜不成金谷妓，虛令看殺玉車人。⑥⑥

由「留客」、「效嚬」觀之，當為戲劇之搬演。前二者屬歌舞，後二者屬戲劇。時代則北周以迄隋唐。又清張玉書《佩文韻府》「白眼諱」條，引自唐無名氏《玉泉子》，乃唐朝宰相崔鉉家中逸事：

崔鉉之在淮南，嘗俾樂工集其家僮教以諸戲。命閱于堂下，與妻李氏坐觀之。僮以李氏妬忌，即以數僮衣婦人衣，曰妻曰妾，列于傍側，一僮則執簡束帶，旋辟唯諾其間，久之戲愈甚，悉類李氏平昔所嘗為，李怒罵之曰：「奴敢無禮，吾何嘗如此。」僮指之且曰：「咄咄赤眼作而白眼諱乎。」鉉大笑，幾至絕倒。⑥⑦

所云「以數僮衣婦人衣」，則後世變童裝旦，已見於此。

⑥⑤　〔唐〕段安節：《樂府雜錄》，《中國古典戲曲論著集成》，第一冊，頁四九。

⑥⑥　〔清〕彭定求等修纂：《全唐詩》（北京：中華書局，一九六〇年），卷一五六，頁一六〇五。

⑥⑦　〔清〕張玉書：《佩文韻府》（上海：上海書店出版社，一九八三年據商務印書館《萬有文庫》本影印），卷六四，「白眼諱」條，頁二五四七。《玉泉子》乃唐代無名氏所撰，原書五卷，明中葉後不存。萬曆間所刊《稗海》本《玉泉子》一卷，即為該書今傳之祖本，書中記中晚唐政治傳聞與人物佚事，確有崔鉉事蹟，但未有「數僮衣婦人衣」相關記載。〔明〕陳耀文《天中記》卷十九、〔明〕許自昌《捧腹編》卷五，和《佩文韻府》才錄有「數僮衣婦人衣」一事，且註明出自《玉泉子》；〔清〕王初桐《奩史》卷三十八則言該事出自《北夢瑣言》，然《北夢瑣言》亦查無「數僮衣婦人衣」之事。

周密《武林舊事》卷四《雜劇三甲》所紀「劉景長一甲八人」中有「裝旦孫子貴」[68]一人。根據耐得翁《都城紀勝·瓦舍眾伎》條、陶宗儀《輟耕錄》卷二十五《院本名目》條，宋雜劇、金院本每一甲通常五人，「裝旦」或「裝孤」乃臨時加入，非屬正色。而由「裝旦孫子貴」看來，則為男扮女妝無疑。《永樂大典戲文三種·張協狀元》一劇有云：

（旦）奴家是婦人。（淨）婦人如何不扎腳？（末）你須看他上面。[69]

此劇錢南揚《宋元南戲百一錄》考訂為南宋時九山書會所編，可見南宋戲文和宋雜劇一樣，都有男性扮演旦腳。元雜劇似乎沒有男扮女裝的記載，明代則由於左都御史顧佐在宣德三年奏禁歌妓[70]，於是席間用變童「小唱」及演劇用變童「粧旦」，便應運而生。《萬曆野獲編》卷二十四「男色之靡」條云：

習尚成俗，如京中小唱，閩中契弟之外，則得志士人致變童為廝役，鍾情年少狎麗豎若友昆，盛於江南。

又卷二十五「戲旦」條云：

自北劇興，名男為正末，女曰旦兒。……所謂旦，乃司樂之總名，以故金、元相傳，遂命歌妓領之，因

[68]〔宋〕周密：《武林舊事》，卷四，「雜劇三甲」條，頁四〇四。

[69] 錢南揚：《永樂大典戲文三種校注》，頁一六〇。

[70]〔明〕崔銑（一四七八—一五四一）《後渠雜識》：「宣德初，許臣僚燕樂，歌妓滿前，紀綱為之不振。朝廷以顧公為都御使，禁用歌妓，糾正百僚，朝綱大振。」收入《中國野史集成·先秦—清末》第三七冊（成都：巴蜀書社，一九九三年據《說郛續》卷十三影印），頁五，總頁二七六。雖無法確定成書時間，但必不會晚於作者歿年（嘉靖二十年，一五四一）；後才又見於〔明〕沈德符：《萬曆野獲編》，補遺卷三，《禁歌妓》，頁九〇〇—九〇一。

以作雜劇。流傳至今，旦皆以娼女充之，無則以優之少者假扮，漸遠而失其真耳。[71]

可見劇中的旦腳，明代有以「優之少者假扮」的情形。沈璟《博笑記》第十五齣至第十七齣三齣演「諸蕩子計賺金錢」，簡題作「假婦人」，其第十六齣有一段曲文：

北仙呂【寄生草】（小旦）我記得《殺狗》和《白兔》，（眾）孫華與咬臍郎。（小旦）《荊釵》《拜月亭》，（眾）都好。（小旦）《伯喈》《蘇武》和《金印》，（眾）妙。（小旦）《雙忠》《八義》分邪正，（眾）是了。（小旦）《尋爹》《尋母》皆獨行，（淨）尋爹的是周瑞龍，（二丑）尋娘的是黃覺經。（小旦）《精忠》岳氏、孝休征，（眾）《精忠記》是岳傳。（小旦笑白）休征是誰呢？（小丑）修經麼是我爛熟的。（小旦）又來打諢。（小丑）這是花臉的本等。（淨丑）這個想不起。（小旦）王祥，表字休征，（眾）《臥冰記》，再呢？（小旦）還記得《綵樓》《躍鯉》和孫臏。（眾）都是妙的，卻怎麼沒有新戲文呢？（小旦）新戲文好的雖多，都容易串，我只在戲房裡看一出，就上一出，數不得許多。（眾）《博笑記》到有趣。（小旦）還不曾見。（丑）你也遲貨寶器了。（小旦）咦！（淨小丑）你方才數的都是南戲，怎倒把北曲唱他？（丑）你每說差了，他雖是男，如今要他去扮女，正該北曲。[72]

「他雖是男，如今要他去扮女，正該北曲」，可見劇中的「小旦」是男扮女妝的。近人葉氏引用這段文字，因

[71] 以上兩條見【明】沈德符：《萬曆野獲編》，頁六二二、六四九。

[72] 【明】沈璟：《博笑記》，《古本戲曲叢刊初集》（上海：商務印書館，一九五四年據北京圖書館明刊本影印），卷下，頁四—五。

而推測元人的北曲雜劇，係由女性演唱。按元無名氏《藍采和》雜劇開場正末賓白云：

小可人姓許名堅，樂名藍采和，渾家是喜千金，所生一子是小采和，媳兒藍山景，姑舅兄弟是王把色，

兩姨兄弟是李薄頭。俺在這梁園棚勾欄裡作場。[73]

此劇將藍采和寫成一個作場的優伶，他是這個家庭劇團的首領人，自居末尼色，獨唱全劇；則元雜劇似乎未必

純由女性演唱。但元雜劇由女性主演，則是不爭的事實。

明代以變童妝旦的風氣，到了清代更為盛行，甚至於在同光之前，女性戲子一再為政府所禁止。《欽訂吏

部處分則例》卷四十五《刑雜犯》「嚴禁秧歌婦女及女戲遊唱」云：

民間婦女中有一等秧歌腳墮民婆及土妓流娼女戲遊唱之人，無論在京在外，該地方官務盡驅回籍。若有

不肖之徒，將此等婦女容留在家者，有職人員革職，照律擬罪。其平時失察，窩留此等婦女之地方官，

照買良為娼，不行查挐例，罰俸一年。[74]

又清孫丹書《定例成案合鈔》卷二十五《犯姦》有云：

雖禁止女戲，今戲女有坐車進城遊唱者，名雖戲女，乃於妓女相同，不肖官員人等迷戀，以致罄其產業，

亦未可定，應禁止進城；如違，進城被獲者，照妓女進城例處分。[75]

案孫書成於康熙五十八年。又乾隆三十九年福隆安等纂輯《中樞政考》卷十六《癸部雜犯》亦有「嚴禁秧歌

[73] [元]無名氏：《漢鍾離度脫藍采和》，收入隋樹森編：《元曲選外編》，頁九七一。

[74] 王利器輯錄：《元明清三代禁毀小說戲曲史料》（上海：上海古籍出版社，一九八一年），頁二一○。

[75] 王利器輯錄：《元明清三代禁毀小說戲曲史料》，頁二一九。

婦女及女戲遊唱」⑯之律。就因為政府嚴禁女戲，所以清代演戲便不得不男扮女妝。乾隆間安樂山樵《燕蘭小譜》記述扮演花旦的優伶多人，其中如：

鄭三官：而立之年，淫冶妖嬈，如壯妓迎歡。

張蓮官：年逾弱冠，秀雅出群，蓮臉柳腰，柔情逸態，宛如吳下女郎。

羅榮官：旦中之天桃女也。年未弱冠，何粉潘姿，不假修飾。

王慶官：年始成童，……宜乎抹粉登場，浪蕩妖淫。

魏三：媚態綏綏別有姿，何郎朱粉總宜施；自來海上人爭逐，笑爾翻成一世雌。

這些演花旦的伶人，很顯然都是男扮女妝的。道光間華胥大夫《金臺殘淚記》卷三有云：⑰

《燕蘭小譜》所記諸伶，太半西北，有齒垂三十推為名色者，餘者弱冠上下，童子少矣。今皆蘇揚、安慶產。八九歲，其師資其父母、券其歲月，挾至京師，教以清歌，飾以艷服，奔塵侑酒，如營市利焉。券歲未滿，豪客為折券析廬，則曰「出師」，昂其數至二三千金不等。蓋盡在成童之年矣；此後弱冠，無過問者。自乙巳至今，為日幾何，人心風俗轉變若此。⑱

又光緒間藝蘭生《側帽餘譚》云：

雛伶本曰像姑，言其貌似好女子也，今訛為相公。……若輩向係蘇、揚小民，從糧艘載至者。嗣後近畿

⑯ 王利器輯錄：《元明清三代禁毀小說戲曲史料》，頁四七。

⑰ 〔清〕吳長元：《燕蘭小譜》，收入張次溪編纂：《清代燕都梨園史料正續編》（北京：中國戲劇出版社，一九八八年），上冊，頁二〇、二一、三〇—三二一。

⑱ 〔清〕華胥大夫：《金臺殘淚記》，收入張次溪編纂：《清代燕都梨園史料正續編》，上冊，頁二四六—二四七。

一帶嘗苦飢旱，貧乏之家有自願鬻其子弟入樂籍者，有為老優買絕，任其攜去教導者。[79]

即此，我們如果再參看《品花寶鑑》這部小說，那麼對於清代那些男扮女妝演旦腳的優伶，其身世及生涯，便會有很清楚的認識。而民國以來，梅蘭芳、程艷秋、尚小雲、荀慧生、號稱海內四大名旦，無不以男扮女，則可以說是這種風氣的沿襲。

2. 女扮男妝

女扮男妝似乎較男扮女妝為晚。最早見於記載的是唐代的參軍戲。薛能〈吳姬〉八首之六有「此日楊花初似雪，女兒絃管弄參軍」之句。[80] 趙璘《因話錄》云：

肅宗宴於宮中，女優有弄假官戲，其綠衣秉簡者，謂之參軍樁。[81]

可見唐代的參軍戲，女優也可以扮演，其扮演自然要女扮男妝。

宋代是否有女扮男妝的情形，由於資料缺乏，不得而知；而到了元代，則習焉為常，蔚成風氣。元明間散曲作家夏庭芝之所著的《青樓集》，記述元代幾個大都市的一百一十餘個妓女生活的片段，這些妓女大多數是戲曲演員，包括雜劇、院本、嘌唱、說話、諸宮調、南戲、舞蹈的著名藝人，其中：

珠簾秀：雜劇為當今獨步，駕頭、花旦、軟末泥等，悉造其妙。
順時秀：雜劇為閨怨最高，駕頭諸旦本亦得體。

[79] 〔清〕藝蘭生：《側帽餘譚》，收入張次溪編纂：《清代燕都梨園史料正續編》，上冊，頁六○三。
[80] 〔唐〕薛能：《薛許昌詩集》，收入〔明〕毛晉輯：《唐人八家詩》（北京：全國圖書館文獻縮微複製中心，二○○八年），卷六，頁五，總頁三八四。
[81] 〔唐〕趙璘：《因話錄》，《文淵閣四庫全書》第一○三五冊（臺北：臺灣商務印書館，一九八三年），頁四六九。

南春宴：長於駕頭雜劇，亦京師之表表者。

天然秀：閨怨雜劇，為當時第一手；花旦、駕頭，亦臻其妙。

國玉第：長於綠林雜劇，尤善談謔，得名京師。

平陽奴：精於綠林雜劇。

朱錦繡：雜劇旦末雙全。

燕山秀：旦末雙全，雜劇無比。⑧

以上朱錦繡、燕山秀二人俱「旦末雙全」，珠簾秀則駕頭、花旦、軟末泥，可見她們既女妝扮旦，亦男妝扮末；所謂駕頭雜劇，乃指以帝王后妃為內容者，順時秀「駕頭諸旦本亦得體」，當指扮演后妃而言，則南春宴、天然秀之「駕頭」當指扮演帝王而言，亦即為女扮男妝。所謂綠林雜劇，乃指以綠林英雄好漢為內容者，如元雜劇習見的水滸劇，則國玉第、平陽奴二人，亦應女扮男妝。由此也可以看出，元雜劇的演員，主要是樂戶中的妓女，因此她們既要女妝，又要男妝。田野考古所發現的山西洪趙縣廣勝寺明應王殿元代泰定元年（一三二四）「大行散樂忠都秀在此作場」的戲劇壁畫，其正中紅袍秉笏者，面容清秀，微髭；但兩耳墜有金環，顯然為女性所扮飾，這應當就是帳額所題的主要演員「忠都秀」。那麼元代演劇，女扮男妝的情形，由此更得到了具體的印證。

妓女演劇，到了明代更加盛行，而樂戶又是明代的一種制度。明太祖先後興起胡黨、藍黨兩次大獄，將文

⑧〔元〕夏庭芝：《青樓集》，《中國古典戲曲論著集成》，第二冊，頁一九、二○、二三、二四、二八、二九、三九。

武功臣一網打盡，把他們的妻女沒入舊臣，充當樂戶。成祖靖難之變，也大行殺戮建文舊臣，他們的妻女也一樣被沒入教坊，充當樂戶。嘉靖時，權相嚴嵩抄家，其子世蕃明正典刑之後，妻女也沒入大同、涇州安置，成為當時的樂戶。可見明代樂戶的來源，有許多是罪臣的妻女。她們所分布的地方遍及南北，常和當地商業繁榮有密切的關係。[83]周憲王朱有燉《復落娼》、《桃源景》、《香囊怨》諸劇俱寫樂戶的歌妓，說她們的身分是官妓，做的是「迎官員、接使客」，「應官身、喚散唱」；或是「著鹽客、迎茶客」，「坐排場、做勾欄」。她們扮演雜劇各種腳色，如劉金兒是副淨色，橘園奴是名旦色，並熟習許多雜劇，如劉盼春能夠「記得有五六十個雜劇」。徐樹丕《識小錄》云：

十餘年來，蘇城女戲盛行，必有鄉紳為之主。蓋以娼兼優，而縉紳為之主。充類言之，不知當名以何等，不肖者習而不察，滔滔皆是也。[84]

又沈德符《萬曆野獲編》亦謂：「甲辰年（三十二年），馬四娘以生平不識金閶為恨，因挈其家女郎十五六人來吳中，唱《北西廂》全本。」[85]馬四娘是當時樂戶，她養了十五六個女郎，率領她們到蘇州演戲，過的是流浪江湖的「路歧人」生活。張岱《陶庵夢憶》也說：「南曲中妓，以串戲為韻事，性命以之。楊元、楊能、顧

[83] 參見〔明〕謝肇淛：《五雜組》（上海：上海書店出版社，二〇〇一年據上海圖書館藏明萬曆四十四年〔一六一六〕如韋館刻本點校），卷八，〈人部四〉，「今時娼妓布滿天下」一段，頁一五七。

[84] 〔明〕徐樹丕：《識小錄》，《叢書集成續編》子部第八九冊（上海：上海書店出版社，一九九四年），卷二，「女戲」條，頁三〇，總頁九四五。

[85] 〔明〕沈德符：《萬曆野獲編》，卷二五，〈北詞傳授〉，頁六四六。

眉生、李十、董白以戲名。」列名其中的妓女三十餘人，各行腳色皆備。最有名的人物，如陳圓圓、鄭妥娘，在當時都是很好的演員。[86]所謂南曲是指南京妓院，其中董白即董小宛。又潘之恆撰有《秦淮劇品》、《曲艷品》，

由以上的敘述，可見明代樂戶中的歌妓，和元代一樣，也是戲劇的主要演員。她們各行腳色皆備，自然要女妝，也要男妝。雖然宣德間顧佐一疏，曾使她們稍事收斂，因而產生變童妝旦的風氣；但無論如何，她們在明代的劇壇上，仍是「扮演著重要角色」的。

清代嚴禁女戲，女伶自然式微。直至同光間，在上海才有女班成立。海上漱石生〈梨園舊事鱗爪錄〉「李毛兒首創女班」云：

(李毛兒為北京來滬之小丑)，彼時包銀甚微，所入不敷所用。因招集貧家女子年在十歲以上，十六七歲以下者，使之習戲，不論生、旦、淨、丑，由渠一人教授。未幾，得十數人，居然成一小班。遇紳商喜慶等事，使之演劇博資……無以為名，即名之曰「毛兒戲班」。初時……角色不多，……逮後，大腳銀珠起班寶樹衚衕，謝家班繼之，林家班又乘時崛起，女班戲乃風行於時，漸至龍套齊全，配角應有盡有，能演各種文場大戲。

如此女班，遇到劇中男性人物，自然非反串不可，所以女扮男妝在女戲班中是必然的事。又羅癭公《鞠部叢譚》

⑧ 〔明〕張岱：《陶庵夢憶》（北京：中華書局，一九八五年），頁六四。

⑧ 海上漱石生：〈梨園舊事鱗爪錄（三）〉，《戲劇月刊》一卷三期（一九二八年一○月），頁八，收入姜亞沙、經莉、陳湛綺主編：《中國早期戲劇劇畫刊》第一冊（北京：全國圖書館文獻微縮複製中心，二○○六年），頁四一四。

云：

京師向禁女伶，女伶獨盛於天津。庚子聯軍入京後，津伶乘間入都一演唱，回鑾後，復屬禁矣。入民國，俞振庭以營業不振，乃招津中女伶入京，演於文明園，......是為女伶入京之始。其時尚男女同班合演，......屬行男女分班以審之，不及兩月，完全女班成立，日益發達，男班乃大受其影響。⑧⑧

男女分班，則男班必然男扮女妝，女班必然女扮男妝。今日的平劇，不過是清末民初的餘緒，一切規矩習染，自然沿襲前人。所以高蕙蘭演小生、崔富芝演老生，為女扮男妝；馬元亮演老旦，為男扮女妝，都是淵源有自的。

總上所述，可知戲劇的搬演，男女互為反串，已經相當的古遠；而男扮女妝似較女扮男妝為尤早。男扮女妝發端於漢代，成於曹魏，盛於明清；女扮男妝始見於唐代，盛於元明。有明一代介於胡元與滿清之間，故前半承胡元之習染，後半開滿清之風氣。男女互為反串，固然有其時代背景和社會因素，但就戲劇的搬演來說，自然還是以「本色」為佳。

四、元代北曲雜劇之樂曲、樂器與科白

以上所論都是北曲雜劇的藝術成分，但真正促成搬演的主體藝術元素則是密切結合的樂曲、樂器和科白所推動的關目情節，從而形成的各種排場形式。所以樂曲、樂器和科白，可以說是戲曲排場藝術的「前奏」；而

⑧⑧ 羅癭公：《鞠部叢譚》，收入張次溪編纂：《清代燕都梨園史料正續編》，下冊，頁七九七—七九八。

所謂「科白」就是「科汎」和「賓白」，科汎指腳色人物在舞臺上具美感而有程式性的身段動作；賓白指腳色人物在舞臺上用以敘事的表白和對白；樂器則是用來襯托營造氛圍的伴奏。

(一) 樂曲

北曲雜劇是屬於詞曲系曲牌體的戲曲❽⁹，有宮調和隸屬於宮調之下的曲調。根據王靜安《宋元戲曲考》的分析，其曲調的淵源，可考的有大曲、唐宋詞和諸宮調；其他顯然也有胡樂的成分，如【忽都白】、【呆骨朵】、【者剌古】、【阿納忽】等即是：此外，流行在元代的「時新小曲」，自然也會被雜劇所吸收。

而由前文所引述芝菴《唱論》「大凡聲音，各應於律呂」❾⁰，可見元曲的宮調各具聲情。這十七宮調被元雜劇所採用的只有五宮四調，即：黃鍾宮、正宮、仙呂宮、南呂宮、中呂宮、大石調、商調、越調、雙調。元雜劇一本四折，每折使用一個宮調，宮調的運用，也有慣例：首折必用仙呂宮，二折多數用南呂或正宮，三、四大致用中呂、雙調；各宮調的首曲幾乎一定：仙呂【點絳唇】、南呂【一枝花】、正宮【端正好】、中呂【粉蝶兒】、雙調【新水令】、黃鍾【醉花陰】、大石【六國朝】、商調【集賢賓】、越調【鬥鵪鶉】。套數的組織也相當嚴密：一套只能押一個韻部，而哪些曲牌該在前，哪些必須連用，哪些可以互相借宮，都有一定的規矩。譬如仙呂【點絳唇】後必接用【混江龍】，絕無例外：【點絳唇】、【混江龍】、【油

❽⁹ 就曲辭而分，我國古典戲劇可別為詞曲系和詩讚系兩個系統：詞曲系如宋元南戲、元雜劇、明清傳奇；詩讚系如皮黃和地方戲劇。說唱文學亦然，前者如唱賺、諸宮調；後者如陶真、彈詞。

❾⁰ 〔金元〕芝菴：《唱論》，《中國古典戲曲論著集成》，第一冊，頁一六○─一六一。

葫蘆】、【天下樂】、【那吒令】、【鵲踏枝】、【寄生草】七曲連用者甚多，元劇套一百三十九式中，其例有六十二；【村裡迓鼓】、【元和令】、【上馬嬌】三曲須連用，或【上馬嬌】後更接【游四門】、【勝葫蘆】，此五曲自成一組，因其為仙呂與商調兩收之曲，腔板與仙呂宮其他諸牌調稍異，故劇套於【點絳唇】等四曲或七曲之後，接用此一組者多在劇情轉變之際。[91]可見元雜劇音樂的規律極為森然謹嚴。

這種森然謹嚴的規律，上文論北曲雜劇體製製規律時，已有說明，同時對於北曲套數組織的方式亦已有所論述。而學者對於芝菴的「宮調聲情」說，正反兩派意見，迄今爭論不休。對此，著者在《「戲曲歌樂基礎」之建構》中特立一節予以討論。[92]鄙意以為，如果其說不可信，何以後世曲家如元人楊朝英《陽春白雪》、周德清《中原音韻·正語作詞起例》、陶宗儀《輟耕錄》卷二十七〈雜劇曲名〉、明初署朱權《太和正音譜·詞林須知》、臧懋循《元曲選》、王驥德《曲律·論宮調》、清黃旛綽《梨園原》等七家除王驥德略有疑慮外，其餘六家皆襲其說。又宮調在戲曲曲譜中，如周維培《曲譜研究》所云「主要有三層涵義」：

首先，宮調是經緯一部曲譜的結構線索，所有曲牌及曲牌格式，都必須在某一宮調的統轄下，才能組合成譜。其次，宮調又是曲牌聯套的構成單位，任何一種曲譜的套數舉例、譜式分析以及理論總結，都必須在確定宮調的前提下進行。其三，宮調在最本質上又是一個音樂概念，它在曲譜中還標誌著某類音樂風格、某類程式化的戲曲聲情特徵。[93]

91 詳見鄭騫：《北曲套式彙錄詳解》（臺北：藝文印書館，一九七三年）。

92 詳參曾永義：《「戲曲歌樂基礎」之建構》（臺北：三民書局，二〇一七年），〈第貳章·一、宮調·（二）宮調聲情說〉，頁一一一—一一八。

93 周維培：《曲譜研究》（南京：江蘇古籍出版社，一九九九年），頁二六〇—二六一。

據此可見「宮調」在戲曲音樂上是絕對有其意義和作用的。只因為芝菴只用四個字來概括一個宮調的聲情，以

其音理古今變化微渺，其語言命義難免「捉襟見肘」，不合今人所見之實際情況，便容易遭到否定。本人亦無

法提出確鑿證據，教人信服，也只好姑予存疑。

但是芝菴《唱論》對於北曲歌唱是非常講究的，已到了純藝術的程度，凡此亦已見《「戲曲歌樂基礎」之

建構》。《青樓集》對歌妓唱曲功力的描寫，像順時秀「姿態閑雅，雜劇為閨怨最高，駕頭諸旦本亦得體；劉

時中待制嘗以「金簧玉管，鳳吟鶯鳴」擬其聲韻」，賽簾秀「聲遏行雲，乃古今絕唱」，王玉梅「善唱慢詞，

雜劇亦精緻，身材短小，而聲韻清圓」，朱錦繡「雜劇旦末雙全，而歌聲墜梁塵」，趙真真「善雜劇，有繞梁

之聲」，都是明顯的例證。⑭

至於北曲雜劇歌唱的腔調，所僅見的記載是曹含齋在明嘉靖丁未（二十六年，一五四七）夏五月所敘記的

魏良輔《南詞引正》，云：

北曲與南曲大相懸絕，無南腔南字者佳。要頓挫，有數等。五方言語不一，有中州調、冀州調、黃州調，

有磨調、絃索調。（以下疑漏缺「黃州調」三字）乃東坡所傳，偏於楚腔。唱北曲，宗中州調者佳。伎

人將南曲配絃索，真為方底圓蓋也。關漢卿云：「以小冀州調按拍傳絃最妙。」⑮

可見嘉靖間，魏良輔所舉出的南北曲腔調，北曲有中州調、冀州調、黃州調、磨調、絃索調等五種。磨調即崑

⑭　〔元〕夏庭芝：《青樓集》，《中國古典戲曲論著集成》，第二冊，頁二○、二六、二九、三一。

⑮　路工：《訪書見聞錄》（上海：上海古籍出版社，一九八五年），〈魏良輔和他的《南詞引正》〉之附錄〈南詞引正〉，頁二三六—二四一。

山水磨調，本為南曲腔調，可見那時已可用來唱北曲，這叫「北曲南調」；而由「伎人將南曲配絃索，真為方底圓蓋也」一語，可知「絃索調」本為北曲腔調，也可配入南曲，這叫「南曲北調」。[96]這裡要特別討論的是，魏氏謂「唱北曲，宗中州調者佳」，可見是就北曲雜劇之發祥地「中州」（開封、洛陽、鄭州一帶的河南）而言的。；而關漢卿所謂「以小冀州調按拍傳絃最妙」，則應當是北曲雜劇發達後以「大都」為中心的現象。至於「黃州調」，也可見其流播至湖北，所以「黃州調」也成為北曲雜劇的一個「腔調劇種」。此外，「絃索調」則至元末明初，乃因北曲雜劇所用的腔調，最先是源生地的中州調，其後是流播地的冀州調、黃州調，元末才有絃索

若此，北曲雜劇所用的腔調[97]；「磨調」，則係指崑山水磨調獨霸劇場以後之現象。調，嘉靖間才有魏良輔等人創發的水磨調。

(二) 樂器

元代北曲雜劇的伴奏樂器，周貽白《中國戲劇史》謂有三絃、琵琶、笙、鑼、鼓、板等。[98]但應當是早期

詳見曾永義：〈論說「戲曲劇種」〉，第四節「體製劇種與腔調‧南曲北調與北曲南調」，原載《語文、情性、義理——中國文學的多層面探討國際學術會議論文集》（臺北：臺大中文系，一九九六年）；收入曾永義：《論說戲曲》，頁二七二—二七六。

北劇起初只用鼓笛板伴奏，用絃索當晚至元末明初。著者有〈有關元人雜劇搬演的四個問題〉詳論其事，見「貳‧伴奏樂器、樂隊組織及其所處之位置」一節。原載《中外文學》第一三卷第二期（一九八四年七月），收入曾永義：《詩歌與戲曲》，頁二〇三—二二二。

周貽白：《中國戲劇史》（長沙：湖南教育出版社，二〇〇九年），頁二三〇。

為鼓、笛、板，末期才加入絃樂。明人所謂的北曲「力在絃索」是元末才有的現象，其誤導後人，迄今不稍

衰；而且其樂隊組織及其所處的位置，也常被誤解，因之在此不得不稍費篇幅予以辨正。

魏良輔《曲律》云：

北曲與南曲，大相懸絕，有磨調、弦索調之分。北曲字多而調促，促處見筋，故詞情少而聲情多；南曲

字少而調緩，緩處見眼，故詞情少而聲情多。北力在弦索，宜和歌，故氣易粗；南力在磨調，宜獨奏，

故氣易弱。[99]

這段常被學者所引用的話語，也被王世貞的《曲藻》所抄襲。[100]魏氏又云：

北曲以遒勁為主，南曲以宛轉為主，各有不同。至於北曲之絃索，南曲之鼓板，猶方圓之必資於規矩，

其歸重一也。[101]

據此可以看出明代這位改革崑腔創出水磨調的大音樂家，所持南北曲異同的觀念。北曲既然「力在絃索」為絃

索調，它的伴奏自然以絃樂為主。何良俊《曲論》云：

鄭德輝雜劇，《太和正音譜》所載總十八本，然入絃索者惟《㑳梅香》、《倩女離魂》、《王粲登樓》

三本。今教坊所唱，率多時曲，此等雜劇古詞，皆不傳習，三本中獨《㑳梅香》頭一折【點絳唇】尚有

[99]〔明〕魏良輔：《曲律》，《中國古典戲曲論著集成》第五冊（北京：中國戲劇出版社，一九五九年），頁七。

[100]〔明〕王世貞《曲藻》：「凡曲，北字多而調促，促處見筋；南字少而調緩，緩處見眼。北力在弦，南力在板。北宜和歌，南宜獨奏。北氣易粗，南氣易弱。此吾論曲三昧語。」《中國古典戲曲論著集成》，第四冊，頁二七。

[101]〔明〕魏良輔：《曲律》，《中國古典戲曲論著集成》，第五冊，頁六。

人會唱，至第二折「驚飛幽鳥」，與《倩女離魂》內「人去陽臺」、《王粲登樓》內「塵滿征衣」，人

久不聞，不知絃索中有此曲矣。⑩

可見何良俊所處的嘉靖年間，北曲已經非常衰微，而那時的北曲確是用絃索來伴奏。何良俊又說：

絃索九宮之曲，或用滾絃、花和、大和釤絃，皆有定則。⑩

雖不詳究竟，但以絃樂為主則無可疑。就因為明人一再說北曲以絃樂為主，所以周貽白的《中國戲劇史》，便

進一步根據元無名氏《藍采和》雜劇和清初毛奇齡《西河詞話》，認為元雜劇的伴奏樂器是：三絃、琵琶、笙、

鑼、鼓、板。他把何良俊所說的「釤絃」當作「三絃」，並云：

若和今之皮黃劇「場面」相比較，其相去似不甚遠了。⑩

拙作《元人雜劇的搬演》⑩ 逐取周氏之說，未曾細加考索；而仔細想想，周氏在材料運用上，實犯了「古今一

例」的毛病。因為北曲在明中葉以後幾成絕響，何能根據明清人的說詞而論斷北曲在胡元鼎盛時的現象。所以

若重新探索這個問題，應當從最直接而可靠的資料入手。

元無名氏《藍采和》第四折提到雜劇伴奏樂器的有以下兩支曲子：

【慶東原】那裡每人煙鬧是樂聲響里，是一火村路歧。料應在那公科地，持著些刀鎗劍戟，鑼板和鼓笛。

⑩〔明〕何良俊：《曲論》，《中國古典戲曲論著集成》，第四冊，頁六—七。

⑩ 同前註，頁一一。

⑩ 周貽白：《中國戲劇史》，頁二三〇。

⑩ 曾永義：《元人雜劇的搬演》，《幼獅月刊》第四五卷第五期（一九七七年五月），頁二一—三三，收入曾永義：《說俗文學》，頁三四七—三八四。

可見所用的樂器是鼓、笛、鑼、板，板也就是拍。再參證山西省洪趙縣廣勝寺「大行散樂忠都秀在此作場」的元雜劇演出場面壁畫，所用的樂器雖然沒有鑼，但正是鼓、笛、板三種樂器。這三種樂器，至多再加上「鑼」而為四種，才真正是元雜劇演出時的伴奏樂器。很明顯的是以「笛」這種管樂器為主奏，而以鼓和鑼板為節奏，其間根本無所謂「絃索」，則北曲乃至北劇的演奏與演唱，元明兩代是大異其趣的。傳世的元雜劇，明刊本較之元刊本多了好些襯字，應當是由管樂改為絃樂的緣故；因為絃樂字多而猶能搶帶得及。

徐大椿《樂府傳聲・源流》云：

> 宮調既殊，排場亦異，然當時之唱法，非今日之唱法也。北曲如董之《西廂記》，僅可以入絃索，而不可以協簫管。其曲以頓挫節奏勝，詞疾而板促。至王實甫之《西廂記》，及元人諸雜劇，方可協之簫管，近世之所宗者是也。[107]

所云《董西廂》為諸宮調說唱文學，而《王西廂》則為元雜劇，前者入絃索，後者協簫管。所謂「簫管」當指吹奏樂器而言。則徐氏認為北曲之說唱與雜劇不同，雜劇當以吹奏樂器伴奏，元代與清代都如此。其說雜劇之用管樂器伴奏，正與事實相合。

【川撥棹】你待著我做雜劇，扮興亡貪是非，待著我擂鼓吹笛，打拍收拾。莫消停殷勤在意，快疾忙莫遲更有那帳額牌旗，行院每是誰家，多管是無名器。[106]

疑。[106]

⓰ 〔元〕無名氏：《漢鍾離度脫藍采和》，收入隋樹森編：《元曲選外編》，頁九七九、九八〇。

⓱ 〔清〕徐大椿：《樂府傳聲》，《中國古典戲曲論著集成》第七冊（北京：中國戲劇出版社，一九五九年），頁一五七。

而這種鼓笛板為一組的伴奏，在南宋亦有其例，周密《武林舊事》卷四〈鼓板〉條云：

衙前一火：鼓兒尹師聰，拍張順，笛楊勝、張師孟。[108]

又元至治本《全相平話三國志》，其中桃園結義一圖繪有樂隊四人：一人打鼓，一人吹笛，一人雙手打腰鼓，一人執拍板。雖然多了一面腰鼓，但仍不出鼓笛板的範疇。由此可見，元雜劇的伴奏樂隊，與當時民間的一般樂團不殊。而樂隊中司笛的人，當時叫「把色」。耐得翁《都城紀勝》「瓦舍眾伎」條云：

其先吹曲破斷送，謂之「把色」。[109]

吳自牧《夢粱錄》卷二十「妓樂」條云：

先吹曲破斷送，謂之「把色」。[110]

高安道【般涉調‧哨遍】〈嗓淡行院〉【耍孩兒】云：

吹苗（當為「笛」之誤）的把瑟歪著尖嘴，擂鼓的撅丁瘤著左手。[111]

高安道將「吹笛的把瑟」和「擂鼓的撅丁」對舉，撅丁又稱「厥」、「厥子」、「撅徠」[112]，是當時伎樂

[108] 〔宋〕周密：《武林舊事》，卷四，頁四〇五。

[109] 〔宋〕耐得翁：《都城紀勝》，「瓦舍眾伎」條，頁九六。

[110] 〔宋〕吳自牧：《夢粱錄》，卷二〇，「妓樂」條，頁三〇九。

[111] 〔元〕高安道：〈嗓淡行院〉，收入隋樹森編：《全元散曲》，頁一一一〇。

[112] 周密《武林舊事》卷十「官本雜劇」中稱「厥」的，有「趁厥夾六麼、趁厥胡渭州、看燈胡渭州三厥、趁厥石州、雙厥送、雙厥投拜」等六目，據胡忌《宋金雜劇考》，宋雜劇之「厥」，即金元時之「厥子、撅徠、撅丁、厥丁」，皆為當時伎樂人家男子之稱，「厥」成「撅」後加「丁、徠、子」，皆為詞尾。

人家男子的通稱，則「把瑟」亦必為人物之名。撅丁之職司為「播鼓」，而「把瑟」證以《都城紀勝》和《夢粱錄》，當係「把色」之同音異寫，則其職當係以笛吹曲破斷送，而所以名之為「把色」，蓋為「把笛之腳色」之省語。曲破為大曲入破以後之段落⑬，所吹奏的曲破因是戲外的樂器演奏，用來額外奉送觀眾，所以叫「斷送」。把色吹奏曲破斷送，為宋金雜劇院本的情形，到了元雜劇則應當吹笛來伴奏劇中套曲，所以《藍采和》雜劇中有「王把色」，王惲《秋澗先生大全集》卷七十〈樂籍殷氏釄金疏〉亦有「鼓笛場中，何堪把色」之語。⑭

北劇在元代既然以笛為主奏的管樂來伴奏，那麼究竟從什麼時間才開始逐漸加入絃樂而終於成為明代的「絃索調」呢？根據清葉夢珠《閱世編》卷十所引陳臥子（名子龍），是由明太祖洪武間中州藩王府的樂工參合北方民歌和邊疆音樂而創造出來的。⑮但元人用「絃索」伴奏則早有其例，如元無名氏般涉調【要孩兒】套〈拘刷行院〉有以下的話語：

【九煞】有玉簫不會品，有銀箏不會搊。

【八煞】青歌兒怎地彈，白鶴子怎地謳。⑯

⑬ 唐宋大曲之結構，依其節拍之形式，前為散序未有拍，次為排遍始有拍，末為入破拍急而有舞；截取其入破以後則稱「曲破」。

⑭ 〔元〕王惲：《秋澗先生大全集》，收入《元人文集珍本叢刊》第二冊（臺北：新文豐出版股份有限公司，一九八五年景印元至治刊本之明刊修補本），頁一，總頁二七二。

⑮ 〔清〕葉夢珠著，來新夏點校：《閱世編》（上海：上海古籍出版社，一九八一年），頁二三一。

⑯ 〔元〕無名氏：〈拘刷行院〉，收入隋樹森編：《全元散曲》，頁一八二一—一八二二。

此套曲最早見於楊朝英的《朝野新聲太平樂府》，《太平樂府》有至正辛卯（一三五一）春陶子晉序，已屬元末。這套曲用以描述樂戶妓女的醜態，其時代雖無法肯定，但應當不會太早，而從中已可看出妓女唱曲時有吹有彈，吹的就是玉簫，彈的就是銀箏。又楊維禎（元成宗元貞二年至明太祖洪武三年，一二九六—一三七○）《鐵崖先生古樂府》有〈李卿琵琶引〉與〈張猩猩胡琴引〉[117]歌詠擅長琵琶和胡琴的樂工。又元末明初賈仲明《金童玉女》雜劇第一折【青歌兒】云：

呀爭如俺花穠、花穠柳重，更和這雨魂、雨魂雲夢，月戶雲牕錦綉擁。你看那香溫玉軟叢叢，珠圍翠繞重重，鼉皮鼓兒鼕鼕，刺古笛兒嗚嗚，琵琶慢撚輕攏。[118]

雖然是描寫歌舞場面，但可見其管絃合奏。只是以上所引的資料，都無法看出是雜劇的伴奏，所以雜劇用琵琶、三絃等絃樂來伴奏，應當是入明以後的現象比較可靠。

其次討論樂隊所處的位置。元劇中有所謂「樂床」，很容易令人「顧名思義」，但事實上和樂隊演奏的位置無關。《藍采和》雜劇說鍾離權到達梁園棚內藍采和那一班演劇的勾欄，見到「樂床」就坐下，王把色向他說：

這個先生，你去那神樓上或腰棚上看去，這裡是婦人做排場的，不是你坐處。[119]

〔元〕楊維禎：《鐵崖先生古樂府》，收入《萬有文庫》第二集四六九冊（上海：商務印書館，一九三七年），卷二，〈李卿琵琶引〉、〈張猩猩胡琴引〉，頁二一一—二一二。

〔明〕賈仲明：《鐵拐李度脫金童玉女》，收入《古本戲曲叢刊四集》（上海：商務印書館，一九五八年據北京圖書館及大興傅氏藏明萬曆繼志齋刊本影印），無頁碼。

〔元〕無名氏：《漢鍾離度脫藍采和》，收入隋樹森編：《元曲選外編》，頁九七一。

又〈嗓淡行院〉【七煞】云：

坐排場眾女流，樂床上似獸頭，攣瞼來報是些十分醜。一箇箇青布裙緊緊的兜著奄老，皂紗片深深的裹著頜樓。棚上下把郎君溜，喝破子把腔兒莽誕，打訕的將納老胡飀。

由「這裡是婦人做排場的，不是你坐處。」「坐排場眾女流，樂床上似獸頭。」[120]可見所謂「樂床」是指女演員和《青樓集》「趙梅哥」條云：

張繼娒和當當，雖貌不揚而藝甚絕；在京師曾接司燕奴排場，由是江湖馳名。[121]

「做排場」時所坐的地方。那麼「做排場」與「坐排場」又是怎地一回事呢？它們之間是否有分別呢？元夏伯

睢玄明般涉調【耍孩兒】套〈詠鼓〉【二煞】云：

……排場上表子偷晴望，恨不得街上行人將手拖。但場戶闌珊了些兒箇，恨不得添五千串拍板，一萬面銅鑼。[123]

商政叔【南呂・一枝花】套〈嘆秀英〉【梁州第七】云：

生把俺、㹡及做頂老，為妓路、剗地波波。忍恥包羞排場上坐：念詩執板，打和開呵。[122]

由《青樓集》「在京師曾接司燕奴排場」與《雍熙樂府》卷九【南呂・一枝花】套中【梁州】〈贈歌妓〉所云

[120]〔元〕高安道：〈嗓淡行院〉，收入隋樹森編：《全元散曲》，頁二一一〇。

[121]〔元〕夏庭芝：《青樓集》，《中國古典戲曲論著集成》第二冊，頁三三一。

[122]〔元〕商政叔：〈嘆秀英〉，收入隋樹森編：《全元散曲》，頁一一九。

[123]〔元〕睢玄明：〈詠鼓〉，收入隋樹森編：《全元散曲》，頁五四八。

第陸章　蒙元北曲雜劇之藝術成分與搬演過程

三〇五

「叢林中獨占排場」[124]的所謂「接排場」、「占排場」都是「做排場」的意思，「做排場」亦即「大行散樂忠都秀在此作場」的「作場」或《藍采和》雜劇所云「你做場作戲也則是謊人錢里」的「做場」和「做場」顯然是「做排場」的省文，它們都是指戲曲的搬演，有歌有彈有舞。其次《嘆秀英》和《詠鼓》[125]的所謂「排場上坐」和「排場上」則都是指「坐排場」，她們是坐在舞臺之上的某個位置，這個位置是可以向棚上棚下、甚至於街上可以「將街上行人偷睛望」，可見她們是坐在樂床上可以「棚上下把郎君溜」(《嗓淡行院》)，也張望的。她們看觀眾，觀眾當然也看她們，所以高安道嘲笑她們說：「坐排場眾女流，樂床上似猱頭。」[126]則這些女演員坐在樂床上，事實上就是為了「亮相」並等待散場演出；不過她們在「坐排場」時，也可以作劇外的「念詩執板，打和開呵」。

由以上可見，所謂「樂床」並非樂隊奏樂的地方，而是女演員用以「亮相」並等待散場的座位。那麼演奏

[124] 〔明〕郭勛編：《雍熙樂府》，卷九，【南呂·一枝花】套曲中之【梁州】〈贈歌妓〉，頁五七。

[125] 亦省作「做場」或「作場」，尚有以下諸例：《漢鍾離度脫藍采和》雜劇第一折：「這裡是婦人做排場的。」「你這等每日做場，則為你那火院，幾時是了。」「今日攬了俺不會做場。」第四折：「他這是婦人做排場在這里坐。」《永樂大典戲文三種》之《宦門子弟錯立身》：「前日有東平散樂王金榜來這裡每小時的每便做場，我們與他播鼓。」「老漢在河南府做場。」「如今年紀老大，只靠一女王金榜作場為活。本來是東平人氏，如今將孩兒到河南府作場多日。」《青樓集》：「小春宴，姓張氏。自武昌來浙西。天性聰慧，記性最高，勾闌作場。」除戲曲之外，一般技藝的表演亦稱「作場」，如陸游〈捨舟步歸〉四絕之二云：「斜陽古柳趙家莊，負鼓盲翁正作場；死後是非誰管得，滿村聽說蔡中郎。」

[126] 〔元〕高安道：〈嗓淡行院〉，收入隋樹森編：《全元散曲》，頁二一〇。

鼓笛板的樂師們，他們的位置又在哪裡呢？從「大行散樂忠都秀在此作場」的元劇演出壁畫，他們共有三人，站立在場上劇中人物的背後、舞臺的幕前，執板在左、司鼓在右、吹笛在中。如果壁畫所描繪的是戲曲正在演出的一個場次，那麼這就是樂隊的位置；但從畫面人物上妝及排列整齊的樣子看來，又似乎是演出之前的「參場」或演出之後的「謝幕」，很難據以說明樂隊的正確位置。而《永樂大典戲文三種》之《張協狀元》在開場時有云：

後行腳色，力齊鼓兒，饒個攛掇；末泥色，饒個踏場。

所云「後行腳色」即接云「力齊鼓兒，饒個攛掇」，則顯然指樂隊，「攛掇」亦作「攛斷」❷，即演奏之義；「饒個攛掇」即額外演奏一段音樂。樂隊而謂之「後行腳色」，其「後行」當指所處之位置。這「後行」的意義，有兩種可能性，其一是猶如今日平劇舞臺面上之分前場、後場（亦稱外場、內場）之「後場」；其二是猶如現在偶戲因伴奏樂隊在幕後而稱作後場之「後場」。證以《清明上河圖》之演劇場面，則伴奏在舞臺面之正後方，「守舊」（即今舞台間隔前後之大幕）之前，與元劇壁畫相合；但若從元劇劇本考察，則又不然。請先列舉相關資料如下：

《楚昭公》第三折【迎仙客】：（內發喊科）（正末唱）腦背後鬧炒炒的起軍卒。

《來生債》第四折【沈醉東風】：（內動樂聲科）（正末云）是好樂聲也。（唱）我則聽的聒耳笙歌奏管絃，那一派仙音得這韻遠。

❷ 錢南揚校注：《永樂大典戲文三種校注》，頁四。

❷ 朱有燉《神仙會》雜劇第四折【十棒鼓】：「祝壽聲高，鼕鼕地鼓兒攛掇好。」

《梧桐雨》楔子：內作鷓鴣叫云。

《薦福碑》第三折：（內做雷響科）（云）兀的雷響，天下雨也。我開了這門試看咱。好大雨也呵！

《趙禮讓肥》次折正末唱【脫布衫】：見騰騰的鳥起林梢。（內傒倖打鼓科）（唱）聽鏖鏖的鼓振山腰。

（敲鑼科）（唱）璫璫的一聲鑼響。（打哨科）（唱）颼颼的幾聲胡哨。（眾傒倖出圍住科）

《竇娥冤》第三折：內做風科。

《馮玉蘭》首折：內作雞叫科。

《張協狀元》第二十三折：（淨在戲房作犬吠）⑫

以上所顯示的「音響」都發自於「內」，其中包括音樂的演奏。《張協狀元》已明白指出自「戲房」發聲，而《趙禮讓肥》中的眾傒倖，先前在「內」打鼓、敲鑼，其後則「出」而圍住正末所扮飾之趙禮，則打鼓、敲鼓的「內」，自然指「戲房」而言。如此說來，元雜劇的伴奏樂隊，自劇本觀之，應當是處在「戲房」之「內」了。也許因為我們今日所看到的《清明上河圖》都是摹本，不是明代的仇英就是清院本，已非宋張擇端之舊，所以不能據以說明宋元演劇現象，而元劇壁畫又因為是「參場」和「謝幕」性質，所以也不是實際演出的情形。但無論如何，元劇搬演時，其樂隊所處之位置與今日之所謂「場面」是不相同的。

⑫〔元〕鄭廷玉：《楚昭公疏者下船》，〔元〕劉君錫：《龐居士誤放來生債》，〔元〕白樸：《唐明皇秋夜梧桐雨》，〔元〕馬致遠：《半夜雷轟薦福碑》，〔元〕秦簡夫：《宜秋山趙禮讓肥》，〔元〕關漢卿：《感天動地竇娥冤》，〔元〕無名氏：《馮玉蘭夜月泣江舟》，收入〔明〕臧晉叔編：《元曲選》，頁二八四、三三二、三五一、五九〇、九九一、一五一一、一七四〇。錢南揚校注：《永樂大典戲文三種校注》，頁一二〇。

至於樂隊的成員，應當有三人到六人。鼓、笛、板是基本樂器，則起碼三人。《藍采和》雜劇還說到「鑼」，《武林舊事》記載兩位笛師，《三國志平話》多畫了一面腰鼓，則隨時可以增加一人而為四人，如果全部用上也不超過六人。這樣的樂隊應當足以應付元雜劇的場面了。

(三) 科白

至於賓白和曲辭在雜劇中的配合，大多是交互使用，也說是「曲白相生」；但也有重疊或相輔的情形。所謂重疊，即是賓白與曲辭所表現的意義相同，曲辭不過是再用歌唱表白一番而已。所謂相輔，即是曲辭所說明的事件或思想，有一部分和賓白相同，但另有開展。這三種形式和講唱文學韻散結構的方式是一樣的。大抵說來，賓白的作用在於推動關目，使觀眾易於了解劇情的發展。而由於當時的劇場大多是開放式的，觀眾來去自如，為了使晚到的觀眾也可以了解劇情的前因後果，所以賓白常有前後重複的現象。以其押韻與否，又有韻白與口白之別；，韻白用以敘事或作為淨丑嗽唱，口白則以對話或表白。凡是韻白，都可以看作是保留講唱文學的遺跡。而曲辭的用途，則⑴為對話之代用。⑵表白劇中人物的心意，用為抒情、願望、抱負、企圖、想像的寫照。⑶表現事態，或用之表示事件的過去、現在，或為他人之形容，或說明自己現狀及動作等。⑷用以描寫四周的景象。這四種作用中，以作為一種內心的語言為主要。曲辭中聲調的平仄陰陽、韻腳的和諧、句子的形式，以及領字、增字、減字、增句、減句等等的變化都要講求，也就是說，它要做到語言旋律與音樂旋律的密切結合，渾融如一。元雜劇的曲辭，由於運用襯字、對比之辭、疊字疊韻，以及狀聲字、俗語、成語和諺語，所以顯得活潑流利、明白顯豁。

滾白夾於樂曲之間，滾唱則用滾唱的方式表白。以其押韻與否，又有韻白與口白之別；，韻白用以敘事或作為淨丑嗽唱，口白則以對話或表白。賓白有獨白、對白、帶白、

再說散白與韻白，散白包括：

1. 獨白：一人敘述自身的經歷或心事。
2. 對白：二人或二人以上的對話。
3. 分白：二人各說各的，但又互有呼應。
4. 同白：二人或二人以上，同時說話。
5. 重白：一人說的話，另一人重複一遍；或者兩人同時各說各的，但他們說的話卻是一樣的。
6. 帶白：即帶雲，主唱腳色自己在歌唱中帶入說白。
7. 插白：即插話。主唱腳色正在歌唱，旁的腳色插入說白，藉以引發主唱腳色下邊的歌唱。
8. 旁白：即背雲，後世戲曲稱為背拱。即是在劇中兩人或數人對話之際，其中有一人要表白自己的心事，不使對方知道，但又必須讓觀眾了解，也就採用這種旁白方式。
9. 內白：即內雲。前臺演員與後臺演員，一呼一應，後世戲曲行話稱為「搭架子」。
10. 外呈答雲：這裡的「外」，本身是劇外人而不是劇中人，但卻置身於場上，竟可與劇中花面腳色一再對話，甚至給以評論或譏嘲。

韻白包括：

1. 詩對的賓白，含上場對、上場詩，下場對、下場詩，上下場對都是兩句，字數不定，一人獨念；上場詩大都四句，間或八句，字數不定，有一人獨念，也有兩人或三人同時下場分念。
2. 類似快板、順口溜之類：這類韻白大都出於花面腳色的插科打諢。其念唱好像京劇的乾板或乾牌子，

乾板又叫念板也叫數板；乾牌子如「撲燈蛾」、「金錢花」、「雜板令」、「馬夫贊」等等，因為只念不唱，故云。❿

3. 另外還有一種詩讚詞的韻白：元雜劇中時有整段七言或十言詩讚體的唱念詞（間有五、八、九等雜言），或稱「詩云」、「詞云」，或謂「訴詞云」、「斷云」，有時直書「云」，其作用在敘述和總結，也有作為形容的。⓫

以上計散白、韻白十有三種，可見元雜劇賓白的豐富性，這些種類的賓白除詩讚詞外，大抵皆被後世戲曲所採用。然而元雜劇這十三種賓白，是否也是前有所承呢？上文曾說到鄭因百師比較《董西廂》與元雜劇，在方言俗語方面兩者相同，則兩者在賓白上有所近似也是很自然的事。《董西廂》屬於敘述體，所以其散說部分便有如「旁白」，而這「旁白」，如係個人口脗，則改用代言體就成了「獨白」；如係對話口脗，則改用代言體就成了「對白」；而《董西廂》中引了許多本傳中的歌詩或其他韻文，諸如此類一變之下也就成了詩讚之「韻白」。此外，就元雜劇的賓白而言，起碼有兩樣是深受講唱文學的影響：

其一，自贊姓名履歷等：元雜劇乃至於整個中國古典戲曲，腳色上場都先念詩詞，然後自表姓名、履歷或自述性情懷抱，甚且為同場腳色道姓名說履歷。前者如說唱文學的「致語」，有押座定場的作用；後者則如說書人的介紹人物，只是將第三身改作第一身而已。

❿ 以上散白、韻白之種類及說明見徐扶明《元代雜劇藝術》，第十一章〈賓白〉，頁二〇一─二一八。

⓫ 作敘述者如孟漢卿《魔合羅》第三折旦訴詞云，作總結者如關漢卿《竇娥冤》第四折詞云，作形容者如楊顯之《瀟湘雨》第四折解子云。

其二，上文說過元雜劇所使用的賓白有一種「詩讚詞」。這種詩讚詞和散文賓白及曲文的配合關係，則或詩曲夾用，如關漢卿《單刀會》及末之詞云；或韻散相生，如楊顯之《瀟湘雨》第三折之張天覺詩云、白；詩云；第四折之解子白、詞云、正旦詞云、張天覺白、詞；興兒白、詞云；驛丞白、詞云；解子詞云、正旦詞云、或韻散相重，如無名氏《魯齋郎》第四折之包拯曲與賓白。按韻散相生與韻散相重，為講唱文學韻散結構的兩種形式，早見於變文。則元雜劇與中文詩讚詞最為習見；亦有全用十言者，如鄭光祖《醉思鄉王粲登樓》第四折之蔡相詞云，無名氏《王月英月夜留鞋記》第四折之詞云，說唱文學中每有「攢十字」之語，即指此體。[132] 元代及明初雜劇，極大多數皆使用詩讚詞，據葉德鈞《宋元明講唱文學》的統計，《元曲選》一百種中，有詩讚詞者計九十二種。九十二種中，每種皆不止一見，每折亦不只一處，共計有一百八十處。而最值得注意者為見於全劇之末者計八十七種，一百二十九處（在其他各折者僅六十九處），可能是借此作為「打散」用的。由此可見，元雜劇簡直就是把自變文、陶真以來的詩讚體說唱文學涵容其中；而元雜劇曲白相間使用，顯然來自唱賺與諸宮調等詞曲系的說唱文學。則元雜劇事實上是結合了詩讚系與詞曲系說唱文學，將敘述體改作代言體，發展而完成的劇種。至於上述賓白類別中之分白、同白、帶白、插白，則為說唱文學所無，當為詩讚、詞曲兩系的說唱文學結合成為戲劇之後的進一步發展，而「外呈答」的情形，則頗使我們想起宋教坊十三部色中「參軍色」手執竹竿

[132] 變文韻散的結構形式，請詳拙作《關於變文的題名、結構和淵源》，收入曾永義：《說俗文學》，頁七五—一一〇。

[133] 「攢十字」在《明成化說唱詞話》中只有《花關索下西川》和《薛仁貴》二本用上幾段，其餘十四種都是七言為主的韻語。「攢十字」在明代的詞話中才得到充分的發展，像稍後楊慎《歷代史略十段錦詞話》，其韻除了首尾的《西江月》和詩詞外，便完全是三三四四的十字詩讚。如此說來，元雜劇中的攢十字，頗疑係明人竄入的筆墨。

子的作用，他在樂舞和戲劇之外作道引和指揮。「引戲」和「捷譏」也有類似的情形。只是「引戲」和「捷譏」可以加入劇中演出而成為劇中腳色，而這裡的「外」則為劇外人物；這也可能是「引戲」和「捷譏」發展的結果，不再在劇中充任腳色）而游離於劇外，專任道引呈答之事，更加恢復了「參軍色」本來的面目。[134]

曲辭和賓白應當和音樂配合，表情動作尤其要和鑼鼓相應。中國戲曲的表情動作，俗稱「身段」，在元雜劇中則稱「科汎」，簡稱「科」。按「科汎」，原作「格範」，「格」與「科」為形近、音同之訛變。「格範」指身段之表演之規格模範，猶今之所謂程式。[135]「做謝恩科」，則作拜謝的動作。拿馬致遠《漢宮秋》[136]第一折為例：「黃門取圖看科」，則作觀賞美人圖的表演；「做手兒」即「做工」，《藍采和》[137]雜劇末折【梅花酒】有「論指點誰及，做手兒無敵，識緊慢遲疾」之語，可見元雜劇的表情動作必與音樂曲辭相配合。

《輟耕錄》卷二十五「院本名目」條云：

> 其間副淨有散說，有道念，有筋斗，有科汎，教坊色長魏武劉三人鼎新編輯，魏長於念誦，武長於筋斗，劉長於科汎，至今樂人皆宗之。[138]

可見「念誦」、「科汎」、「筋斗」三項在院本中已經成為副淨的專門技藝。元雜劇中像《燕青博魚》第二折：

[134] 詳見曾永義：〈參軍戲及其演化之探討〉，第三章「參軍戲的變化——南戲北劇中的院本成分」第一節「南戲北劇中插入性的院本」，原載《臺大中文學報》第二期（一九八八年十一月），頁一三五—二二五。

[135] 曾永義：〈從格範、開呵、穿關說到程式〉，《戲曲研究》第六八輯（二〇〇五年九月），頁九三—一〇六。

[136] 〔元〕馬致遠：《漢宮秋》，收入〔明〕臧晉叔編：《元曲選》，頁三。

[137] 〔元〕無名氏：《漢鍾離度脫藍采和》，收入隋樹森編：《元曲選外編》，頁九八〇。

[138] 〔元〕陶宗儀：《南村輟耕錄》，卷二十五，「院本名目」條，頁三〇六。

「做打楊衙內科，楊衙內打筋斗科。」《襄陽會》第一折淨白：「我打的筋斗，他調的百戲。」[139]《黃花峪》第一折：「酒也賣不成，整攘了這一日，收了鋪兒，往鐘鼓司學行金斗去來。」[140] 其中「金斗」即「筋斗」，周貽白《中國劇場史》謂：「今日皮黃劇班仍存其式，即以肩背斜翻著地之謂。如《八大鎚》劇中王佐斷臂時，即有此一舉。他這些都是明言筋斗的例子。又《氣英布》第四折「正末扮探子執旗打搶背上」的「搶背」，周貽白《中國劇場史》謂：「今日皮黃劇班仍存其式，即以肩背斜翻著地之謂。如武劇中敗將下場皆用此式，蓋亦『筋斗』之類。」[141] 則元雜劇的「筋斗」已不限於淨色。《太和正音譜》的《雜劇十二科》中有「鏺刀趕棒」（即「脫膊雜劇」）一科，顯然是武劇性質，所以元雜劇的表演，已經融入了武術的成分。

宋雜劇金院本的本質務在滑稽[142]，由副淨「發喬」，副末「打諢」。這種滑稽的表演，在元雜劇裡，主要由淨腳擔任。淨腳的科汎往往是「喬」，道念往往是既「諢」且「砌」（滑稽詼諧之言語）。所謂「插科打諢」就是指淨腳做些這滑稽的動作和說些可笑的言語，引人興會，發人一粲。所謂「喬禮拜」（見《伊尹耕莘》）[143]、「喬驅老遞書」（《劉弘嫁婢》[144]）、「喬嘴臉」（《西廂記》[145]）、「喬驅老（滑稽之身段）」（《爭

[139] 〔元〕高文秀：《劉玄德獨赴襄陽會》，收入隋樹森編：《元曲選外編》，頁一四五。

[140] 〔元〕無名氏：《魯智深喜賞黃花峪》，收入隋樹森編：《元曲選外編》，頁九三八。

[141] 周貽白：《中國劇場史》，頁六一。

（頁三〇九）

[142] 〔宋〕吳自牧：《夢粱錄》，卷二十〈妓樂〉條云：「（雜劇）大抵全以故事，務在滑稽，唱念應對通編。」

[143] 〔元〕鄭德輝：《立成湯伊尹耕莘》，收入隋樹森編：《元曲選外編》，頁五二三。

[144] 〔元〕無名氏：《施仁義劉弘嫁婢》，收入隋樹森編：《元曲選外編》，頁八一六。

[145] 〔元〕王實甫：《崔鶯鶯待月西廂記》，收入隋樹森編：《元曲選外編》，頁三二七。

報恩》❶❹❻），以及習見的「喬趨蹌」都是由淨腳表演的滑稽動作；所謂「插科使砌」、「醉酢詞源諢砌聽」（《張

協狀元》❶❹❼）、「習行院，打諢通禪」（《藍采和》❶❹❽），以及習見的「諢科」大都是由淨腳道念的可笑言語。

五、元代北曲雜劇內在結構「排場」之概念與舉例

（一）元代所見「坐排場」、「做場」與「排場」之概念

著者對於戲曲內在結構「排場」之論述，前後有兩篇文章，一是一九八七年八月之〈說「排場」〉❶❹❾，一

是二○一四年十二月之〈論說「戲曲之內在結構」〉❶❺⓿有這樣的結論：

戲曲雖然是文學藝術的一環，也有文學藝術的共性結構；但戲曲畢竟是綜合文學和藝術的有機體，所以它

的結構自然不能為一般單一文學或藝術所範疇。也就是說：戲曲不止有外在結構，更有內在結構。外在結構即

劇種的「體製規律」；內在結構實為劇種的「排場」。其外在結構又因劇種不同而有所差異，譬如詞曲系曲牌

體之與詩讚系板腔體，便有很大差別；曲牌體中，金元北曲雜劇、宋元南曲戲文、明清傳奇、明清南雜劇又各

❶❹❻　〔元〕　無名氏：《爭報恩三虎下山》，收入〔明〕臧晉叔編：《元曲選》，頁一五九。

❶❹❼　錢南揚校注：《永樂大典戲文三種校注》，頁二。

❶❹❽　〔元〕　無名氏：《藍采和》，收入隋樹森編：《元曲選外編》，頁九七一。

❶❹❾　曾永義：〈說「排場」〉，《漢學研究》第六卷一期總號一二（一九八八年六月），頁一○五─一三三。

❶❺⓿　曾永義：〈論說「戲曲之內在結構」〉，《藝術論衡》復刊第六期（二○一四年十二月），頁一─四八。

自有所分別。；但由於戲文與傳奇一脈相承，變異不大，所以可以併為一談。戲曲內在結構藝術性之高低，實端賴劇作家手法。而每一劇種之外在結構對其內在結構制約下所呈現之藝術內涵，又各有其特色。可見論戲曲結構是不能不內外兼顧的。

然而自古以來，學者對於戲曲結構，或者以偏概全，或者理念混淆，均難以窺其全貌，即使名家如李漁，碩學如王國維亦不能免俗。以致其論外在結構者惟明人王驥德、清人李漁以及近人王國維、鄭師因百與錢南揚，而王氏僅及套曲，李氏但及格局五款，王氏只論古劇與元劇，鄭師亦惟及元劇，錢氏則述南曲戲文。而其論內在結構者，家數縱使屈指難數，然而大多數亦只在情節、關目、關目情節幾個術語中打轉；或有體悟到戲曲情節關目應全面講究其布置之藝術手法，如李漁之〈立主腦〉、〈脫窠臼〉、〈密針線〉、〈減頭緒〉堪稱最為精密者，然而此外幾乎亦皆在頭腦、間架、搭架、排置、局段、布局、局面、練局、構局、章法等不清不楚的概念中自我糾纏。所幸鍾嗣成、賈仲明始用「排場」評賞雜劇，明人呂天成、凌濛初、祁彪佳繼之以評傳奇，清人洪昇、孔尚任、金兆燕、梁廷柟、楊恩壽等又推波助瀾，及至民國許之衡、王季烈、張師清徽（敬）而理論底於完成。著者更敢以「排場」論戲曲之內在結構。而所謂「排場」，是指中國戲曲的腳色在「場上」所表演的一個段落，它是以關目情節的輕重為基礎，再調配適當的腳色、安排相稱的套式、穿戴合適的穿關，通過演員唱作念打而展現出來。就關目情節的高低潮以及其對主題表現所關涉的程度而分，有大場、正場、短場、過場四種類型。；就表現形式的類型而言，有文場、武場、文武全場、同場、群戲之別；就所顯現的戲曲氣氛而言則有歡樂、遊覽、悲哀、幽怨、行動、訴情等六種情調；後二者其實是依存於前者之中。因之標示「排場」當斟酌這三種狀況，然後方能充分的描述出該排場的特質。

而由此也可見「排場」是由關目、腳色、套式、穿關、表演五個因素構成的有機體，它是戲曲劇目演出時

的一個單元，這單元的面貌和情味，可以大大小小、形形色色，總以吸引觀眾聆賞為依歸。所以必須安排創設

數個乃至許多如此這般的單元乃成為整體的戲曲演出。也因此說，戲曲的「內在結構」在「排場」。

然而「排場」在元人北曲雜劇中又初具如何的概念和面貌呢？這就要做一番追本溯源的功夫。

「排場」一詞已見於宋代。范成大〈壬辰天中節，赴平江錫燕，因懷去年以侍臣攝事，捧御盃殿上，賦二

小詩〉：

去歲排場德壽宮，薰風披拂酒鱗紅。(151)

又元脫脫等《宋史·禮志·嘉禮四·宴饗》：

凡大宴，有司預於殿庭設山禮排場，為群僛隊仗，六番進貢，九龍五鳳之狀。(152)

可見「排場」原是擺設鋪張場面的意思。

元代的「排場」則名義有所引申，見於以下文獻。關漢卿《謝天香》第二折【牧羊關】一曲有云：

相公名譽傳天下，妾身樂籍在教坊。量妾身則是簡妓女排場，相公是當代名儒，妾身則好去待賓客供些優

唱……(153)

嗣成《錄鬼簿》為鮑天祐【凌波仙】挽曲：

這裡的「排場」顯然是指「身分」而言，看似與戲曲無涉，但其實與謝天香之為妓女必須供些優唱有關。又鍾

(151)〔宋〕范成大：《范石湖集》（上海：上海古籍出版社，一九八一年），卷二一，頁一四〇。

(152)〔元〕脫脫等：《宋史》（北京：中華書局，一九七七年），頁二六八三。

(153)〔元〕關漢卿：《謝天香》，收入〔明〕臧晉叔編：《元曲選》，頁一四八。

平生詞翰在宮商，兩字推敲付錦囊。聳吟肩、有似風魔狀，苦勞心、嘔斷腸，視榮華、總是乾忙。談音律，論教坊，唯先生、占斷排場。

這裡的「排場」顯然指戲曲演出時「鋪排的場面」，但「占斷排場」，則引申為「其所撰戲曲在劇場上演出，無人能比」，又上文所引元高安道《嗓淡行院》般涉【哨遍】套描述元代劇場演出的情況，其所舉【七煞】云：「坐排場眾女流，樂床上似猴頭」⓹⓹，此曲描寫樂床上女伶「坐排場」時的衣著形態及清唱情形。再看元商衟

南呂【一枝花】套〈嘆秀英〉，其【梁州第七】有云：

為歧路、剗地波波。忍恥包羞排場上坐。念詩執板，打和開呵。⓹⓺

又元睢玄明般涉【耍孩兒】套〈詠鼓〉，其【二煞】有云：

排場上表子偷晴望，恨不得街上行人將手拖。⓹⓻

由此三段資料，可見元代的女伶和妓女簡直是一而二、二而一，她們「坐排場」時要念詩執板、打和開呵，因為不是正式演出，所以有「閒情」向臺下的郎君或街上的行人「拋媚眼」。

又元無名氏仙呂【點絳唇】套〈贈妓〉，其【後庭花】一曲有「喚官身無了期，做排場抵暮歸」之語⓹⓼，元無名氏《藍采和》雜劇演漢鍾離度脫樂人藍采和，當漢鍾離往樂床上坐時，正末藍采和說：「這個先生，你

⓹⓸〔元〕鍾嗣成：《錄鬼簿》，《中國古典戲曲論著集成》第二冊，頁一二三。
⓹⓹〔元〕高安道：《嗓淡行院》，收入隋樹森編：《全元散曲》，頁一二一一。
⓹⓺〔元〕商衟：〈嘆秀英〉，收入隋樹森編：《全元散曲》，頁一九。
⓹⓻隋樹森編：《全元散曲》，頁五五〇。
⓹⓼隋樹森編：《全元散曲》，頁一七九八。

去那神樓上或腰棚上看去，這裡是婦人做排場的，不是你坐處。」

又其次折【梁州】云：[159]

【梁州】直吃的簌簌的、紅輪西墜，焱焱的、玉兔東生。常言五十而後知天命，我年過半百，諸事曾經。人有靈性，鳥有飛騰，常言道蠢動含靈，做場處、誰敢消停。（云）咱行院打識水勢（唱）俺、俺、俺做場處、見景生情，你、你、你上高處、捨身拚命，咱、咱、咱但去處、奪利爭名。若逢，對棚，怎生來妝點的排場盛。倚仗著粉鼻四五七並，依著這書會社恩官求些好本令。（云）君子務本，本立而道生。（唱）那的愁甚慶前程。[160]

又其第三折【倘秀才】下旦云：

你回家去收拾勾闌做幾場戲，俺家盤纏，你再出來。[161]

又其第四折【七兄弟】：

那時我對敵，不是我說嘴。我著他笑嘻嘻，將衣服花帽全新置，舊么麼院本我須知，同場本事我般般會。

其所云「做排場」也就是「做場處」的「做場」，即指藝能的表演。《雍熙樂府》卷九【南呂·一枝花】套【涼州】〈贈歌妓〉云：[162]

楊柳細、腰肢嫋娜，櫻桃小、檀口些娘，畫堂深、別是風光，叢林中、獨占排場……歌一聲、嬌滴滴皓齒，歌金縷、似流鶯窗外玎璫。彈一曲、嫩纖纖尖指，彈銀箏、勝鐵馬簷間驟響。舞一遍俏盈盈細腰，

[159] 隋樹森編：《元曲選外編》，頁九七一。
[160] 隋樹森編：《元曲選外編》，頁九七四。
[161] 同上註，頁九七七。
[162] 同上註，頁九八〇。

又元末明初賈仲明【凌波仙】補《錄鬼簿》趙子祥挽詞：

舞霓裳、若蝴蝶花底飛揚。[163]

一時人物出元貞，擊壤謳歌賀太平。傳奇樂府時新令，錦排場起玉京。[164]

可見「做場」是包括歌舞彈等多種演出。由此也可見所謂「做排場」，元人指的是舞臺上演出時所表現的情況；也因此如果碰到「對棚」和別的劇團打對臺時，就要特別「粧點的排場盛」。「排場」可以盛，也可見正指其演出時的情況既要講究而且熱鬧。細繹「排場」一詞的結構形式。「場」即劇場，指表演區無疑。「排」如果作動詞，則指「安排」而言，「排場」即安排場面，戲曲的表現有各種不同的場面，必須安排妥貼方可；而「排」似乎也可作形容詞，即有如陳列而出的，則「排場」為陳列而出的場面；也因此，如果女伶坐在樂床上「念詩執板、打和開呵」便叫「坐排場」，如果起而歌舞彈唱便叫「做場」。至於所謂「同場本事」，指的應當就是和其他的演員在同一場面的搭配演出。「做場」、「排場」、「同場」的詞彙結構都屬子句，因此可以把它們當作名詞來看待。

由元代所謂「排場」之諸名義中，可注意的是鍾嗣成以「占斷排場」來稱讚鮑天祐的雜劇，賈仲明以「錦排場起玉京」來稱讚趙子祥雜劇。又其〈贈歌妓〉一曲，以「獨占排場」來揄揚歌妓技藝之精湛無與倫比，實開以「排場」評論戲曲之端倪。細繹其義，實已指在場面上的整體演出表現。

[163] 〔明〕郭勛編：《雍熙樂府》，卷九，頁三六五。

[164] 〔明〕賈仲明增補輓詞，《中國古典戲曲論著集成》附於〔元〕鍾嗣成《錄鬼簿》校勘記，引文見《中國古典戲曲論著集成》第二冊，頁一八八。

而在舞臺「場面上的整體演出表現」，不止可以看出此時北曲雜劇所具文學藝術的全貌，而且也可以此作為劇作家修為和演員功力高低的評鑑準據。可見元人對於「排場」，事實上已經「習焉不察」的用於創作和表演，只是但露端倪，見諸零金片玉而已。

（二）元代北曲雜劇之「排場」舉例

首先說到元雜劇排場的是王季烈《螾盧曲談》，其卷二第四章云：

元雜劇排場皆呆板且拙率，蓋元時演劇情形與今不同，唱者司唱，演者司演，司唱者與司琵琶司笙司笛之人並列於坐，而以末泥旦兒并雜色人等入勾欄搬演，隨唱詞作舉止，如唱「參了答薩」，則末泥祇揖；「只將花笑撚」，則旦兒撚花之類。[165]

王氏所以認為元雜劇排場呆板拙率的原因，主要是因為元時演劇的形式，但是王氏所謂的元劇搬演形式其實抄自毛奇齡的《西河詞話》，而毛氏明明說那是「連廂詞」的演出情形，而且還仿作了兩本，一是「賣嫁連廂」，一是「放偷連廂」；未知何故，吳氏《塵談》和王氏《曲談》竟異口同聲的將它轉嫁元雜劇，以致貽誤許多人。[166]

然而論元雜劇結構，亦應論其「排場」，對此，著者早在〈評騭中國古典戲劇的態度和方法〉一文中即已

❿ 〔清〕王季烈：《螾盧曲談》（臺北：臺灣商務印書館，一九七一年據一九二八年石印本影印），卷二，〈論作曲·論劇情與排場〉，頁三三。

❿ 詳見曾永義：〈「連廂」小考〉，《臺灣戲專學刊》七期（二〇〇三年七月），頁九─二四。

述及：

傳奇分場較為明晰可循，而元雜劇每折由一套北曲加上賓白和科汎組成，則向來無人注意其排場。其實元雜劇每折皆包含若干場次，仔細考按，條理脈絡還是很清楚。譬如關漢卿的《救風塵》雜劇，首折分七場、次折分五場、三折分三場、四折分四場；每折皆有主場，主場用曲最多。大抵必須連用之諸曲皆自成一場，不司唱之腳色則以賓白組場。明白元雜劇分場之情形，也可以幫助我們了解其結構之謹嚴與否。[167]

其後著者於《中國古典戲曲選注》一書中，於所選注之元人雜劇九種中，皆說明其排場轉折承接之情形。

譬如於《單刀會》次折云：

論本折之排場，大致有三：開首司馬德操以【端正好】、【滾繡毬】二曲述其修行辦道、幽哉自如之生活，是為引場；其次魯肅來訪，迄於【尾聲】，總為關羽寫照，是為主場；司馬德操下場後，另有道童與魯肅賓白及道童所唱曲【隔尾】一支，言語詼諧，餘波為煞，是為收場。按此段散場為元刊本所無，當為明人所增。[168]

又如《竇娥冤》第三折云：

此折為本劇最高潮，亦為主題所在，極寫竇娥之「冤」之「憤」。開首直入刑場，不似前二折以次要腳

[166] 曾永義：《中國古典戲曲選注》（臺北：國家出版社，一九八三年），頁二七。

[167] 曾永義：〈評騭中國古典戲劇的態度和方法〉，收入曾永義：《說戲曲》（臺北：聯經出版事業公司，一九七六年），頁九一—一二。

色賓白引場，但以鑼鼓肅殺場面，竇娥一出場更無言語，惟將滿腔悲憤，呼天搶地，盡從肺腑深處噴激

而出，以故【滾繡毬】一曲如萬丈波濤、排山倒海，其聲情詞情正脗合正宮之「惆悵雄壯」。【叨叨令】

以上三曲寫竇娥前往法場；以下借用中呂【快活三】、【鮑老兒】曲以寫婆媳生離死別，氣氛為之一轉，

嗚咽低迴，如泣如訴，而竇娥善良的孝思，於此倍教人同情。其後般涉【耍孩兒】及其【煞曲】，亦屬

借宮，《古名家》本無此數曲，略嫌草率；《元曲選》本增此數曲，以敷演竇娥臨刑前所發出的三個誓

願，場面甚為緊張激越而感人。⑯

由這兩個例子不難看出元雜劇的「排場」其實還是很清晰的，因為中國戲曲內在組織結構的基本單位就是「排

場」，儘管唐宋金元四代從廣場演出發展到舞基、舞亭，乃至於固定的勾欄或舞樓演出，而其戲曲之進行為連

續性之「排場」則一，「排場」必自成段落，也是中國戲曲的基本原理。

近人徐扶明有《元代雜劇藝術》一書，出版於一九八一年，其第六章「場子」即專論元雜劇的排場。他也

說到元雜劇應當「分場」：

當一場戲開始，場上只是個空場子，等到劇中人物陸續登場，展開活動，才出現了劇中所規定的戲曲情

景，直到他們之間的衝突告一段落，都先後下場了，場上沒有留一個劇中人物，暫時又是個空場子。到

這時，這場戲才算收場。比如《救風塵》第四折，共有三場戲：第一場以周舍、店小二追趕趙盼兒而「同

下」收場；第二場以周舍扯著趙盼兒、宋引章去打官司而「同下」收場；第三場以鄭州知府李光弼對此

案作判而劇終。可是這三場戲的分場其共同之處，就是每次劇中人物都下場了，場上暫時又是一個空場

⑯ 曾永義：《中國古典戲曲選注》，頁七九。

子，因此，使得場與場之間有一個很短的間斷空隙，顯示出戲曲情節發展的階段性，也就可以把前後兩場，清楚的劃分開來。[170]

以腳色全部下場為基準，雖是分場方法之一，但非絕對基準，因為「排場轉移」即可分場，亦即關目情節在人事時地有所變更之際，即可以此「分場」。然而徐氏對於《救風塵》第三折排場的分析正好其基準亦合乎「人、事」之變更，所以才會有與著者相同的結果：都是三個排場。而著者已注意到元劇排場有諸如引場、主場、散場等輕重之分，徐氏於此則尚未顧及。

六、元代北曲雜劇搬演前後及其過程

(一) 搬演前

如果把元人雜劇的搬演當作一個實體來看待的話，那麼上文所描述的，便是它的縱剖面。了解了縱橫兩個剖面，然後對於這個實體才有真切的認識。

就專駐一地的營業性劇團來說，元雜劇在搬演之前和現在演戲一樣，也要做一番廣告，招徠觀眾。《藍采和》雜劇首折賓白：

俺在這梁園棚勾闌裡做場，昨日貼出花招兒去，兩個兄弟先收拾去了。[171]

[170] 徐扶明：《元代雜劇藝術》(上海：上海文藝出版社，一九八一年)，頁一五〇。

[171] 同上註，頁九七一。

又杜善夫《莊家不識構闌》【般涉調要孩兒】套亦有「正打街頭過，見吊個花碌碌紙榜」之語。[172] 所謂的「花招兒」和「花碌碌紙榜」顯然就是戲曲演出的廣告，這廣告是演出的前一日張貼的，其內容料想即是元雜劇的「題目正名」和主演者的藝名 [173]，張貼廣告之後就要收拾劇場。《藍采和》雜劇首折【天下樂】云：

（末云）王把色，你將旗牌、帳額、神幀、靠背都與我掛了者。（淨云）我都掛了。（末唱）一壁將牌額題，一壁將靠背懸。（云）有那遠方來看的見了呵，傳出去說，梁園棚勾闌裡末尼藍采和做場哩。（唱）我則待天下將我的名姓顯。[174]

可見收拾劇場包括懸掛旗牌、帳額、神幀、靠背等物。所謂「將牌額題」，大概有如元雜劇壁畫中的「大行散樂忠都秀在此作場」的題額，所以藍采和說「待天下將我的名姓顯」。

戲曲開演之時，將勾闌之門打開，並有人在門口唱叫，以招徠觀眾，觀眾付了錢就得入場。《藍采和》雜劇首折賓白云：

（淨）我方才開了勾闌門，有一個先生坐在樂牀上。[175]

杜善夫《莊家不識構闌》【耍孩兒】套【六煞】有「趕散易得，難得的粧哈」和「背後么末敷演《劉耍和》」

[172]〔元〕杜善夫：《莊家不識構闌》，收入隋樹森編：《全元散曲》，頁三一。

[173]《宦門子弟錯立身》科白云：「（看招子介，白）且入茶坊裡問個端的。」完顏壽馬因戀女伶王金榜，到處找她，後因看演戲的「招子」才找到了她，可見「招子」上有伶人的名字，名字自然用「藝名」，有如許堅之藝名為「藍采和」。

錢南揚校注：《永樂大典戲文三種校注》，頁二四二。

[174]〔元〕無名氏：《藍采和》，收入隋樹森編：《元曲選外編》，頁九七二。

[175]同上註，頁九七一—九七二。

之語；【五煞】有「要了二百錢放過咱，入得門上個木坡」之語。**⓱**所云「么末」是元雜劇的俗稱**⓱**；「趕散」

又稱「打散」，是元雜劇收場後的額外表演；「粧哈」，又作「粧喝」，即觀眾的喝采。

有時伶人將所能演的劇目貼出，供觀眾來選擇，所以觀眾有時也有「點戲」的權利。《青樓集》云：

小春宴，姓張氏，自武昌來浙西。天性聰慧，記性最高，勾闌中作場，常寫其名目，貼於四周遭梁上，

任看官選揀需索。近世廣記者，少有其比。**⓱**

《藍采和》雜劇首折云：

　【油葫蘆】甚雜劇請恩官望著心愛的選。（鍾云）你這句話敢惑自專麼？（末唱）俺路歧每怎敢自專？這

的是才人書會劉新編。（鍾云）既是才人編的，你說我聽。（末唱）我做一段于祐之《金水題紅怨》，張

忠澤《玉女琵琶怨》。（鍾云）你做幾段脫剝雜劇。（末云）我試數幾段脫剝雜劇。（唱）做一段《老

令公刀對刀》，《小尉遲鞭對鞭》，或是《三王定政臨虎殿》。（鍾云）不要，別做一段。（末唱）都

不如《詩酒麗春園》。

（鍾云）我特來看你做雜劇，你做一段甚麼雜劇我看？（末云）師父要做甚麼雜劇？（鍾云）但是你記

的，數來我聽。（末云）我數幾段師父聽咱。

⓰〔元〕杜善夫：《莊家不識构闌》，收入隋樹森編：《全元散曲》，頁三一一。

⓱《錄鬼簿》賈仲明於高文秀之弔詞云：「除漢卿一個，將前賢疏駁，比諸么末極多。」又於石君寶弔詞云：「共吳昌

齡么末相濟。」按高文秀雜劇作品，據《錄鬼簿》著錄，多達三十本，僅次於關漢卿，居元人第二位；吳昌齡、石君寶

各十本，所以說「么末相濟」。可見么末為元雜劇之俗稱。

⓲〔元〕夏庭芝：《青樓集》，《中國古典戲曲論著集成》第二冊，頁三八─三九。

【天下樂】或是做《雪擁藍關馬不前》。（鍾云）別做一段。（末唱）小人，其實本事淺，感謝看官相可憐。[179]

所云「才人」是宋元時編撰劇本、賺詞、詞話等與藝人搬演的人，他們是書會的成員，那時在大都、杭州、永嘉等地都有所謂的「書會」。

宋元伎藝上演之前皆有所謂「致語」或「開呵」；《東京夢華錄》卷九《宰執親王宗室百官入內上壽》第五盞御酒下有「小兒班首入，進致語，勾雜劇入場」[180]之語，史浩採蓮舞、花舞、劍舞、漁父舞尚存其例。《水滸全傳》第五十一回云：

看戲臺上卻做「笑樂院本」，……院本下來，只見一個老兒裏著磕腦兒頭巾，開呵道：「老漢是東京人氏，白玉喬的便是。如今年邁，只憑女兒秀英歌舞吹彈，普天下伏侍看官。」……鑼聲響處，那白秀英早上戲臺，參拜四方。[181]

徐渭《南詞敘錄》云：

宋人凡勾欄未出，一老者先出，夸說大意，以求賞，謂之「開呵」。今戲文首一出，謂之「開場」，亦遺意也。[182]

按《水滸全傳》第八十二回描寫御筵伶官獻藝云：

方當酒進五巡，正是湯陳三獻。教坊司鳳鸞韶舞，禮樂司排長伶官。朝鬼門道，分明開說：頭一簡裝外

[179]〔元〕無名氏：《藍采和》，收入隋樹森編：《元曲選外編》，頁九七二。

[180]〔宋〕孟元老：《東京夢華錄》，頁五四。

[181]〔元〕施耐庵集撰，〔明〕羅貫中纂修，王利器校注：《水滸全傳校注》，頁二〇六八─二〇六九。

[182]〔明〕徐渭：《南詞敘錄》，《中國古典戲曲論著集成》第三冊，頁二四六。

的……第二箇戲色的……第三箇末色的……第四箇淨色的……第五箇貼淨的……這五人引領著六十四回

隊舞優人，百二十名散做樂工。搬演雜劇，裝孤打攛，箇箇青巾桶帽，人人紅帶花袍。吹龍笛，擊鼉鼓，

聲震雲霄。彈錦瑟，撫銀箏，韻驚魚鳥。悠悠音調繞梁飛，濟濟舞衣翻月影。吊百戲眾口諠譁，縱諧語

齊聲喝采。裝扮的是太平年萬國來朝，雍熙世八仙慶壽。搬演的是玄宗夢游廣寒殿，狄青夜奪崑崙關。

也有神仙道侶，亦有孝子順孫。觀之者真可堅其心志；聽之者足以養其性情。[183]

這是記載搬演雜劇的情形，其中「禮樂司排長伶官。朝鬼門道，分明開說」，應當有如隊舞之致語勾隊，或如

說唱之開呵。《雍熙樂府》卷十七【醉太平】詠〈風流樂官〉云「開呵時運寬，發焰處堪觀。」[184]可證。又《夢

梁錄》卷二十〈妓樂〉條，謂宋雜劇之搬演，「先吹曲破斷送」，謂之『把色』。」[185]而《藍采和》雜劇中亦有

所謂「王把色」，當是在雜劇腳色開演之前，擔任「吹曲破斷送」的人。按南戲《張協狀元》首先由末色說唱

本事，接著由生腳踏場，「後行子弟饒個【燭影搖紅】斷送」[186]，生唱罷之後，才自道履歷，進入正戲。所謂

「燭影搖紅」當是曲破牌名，因為它不在正戲之中，是額外演唱的「饒曲」，故云「斷送」。《藍采和》雜劇

有「王把色」，則其演出當亦有斷送「饒曲」之事。

[183] 〔元〕施耐庵集撰，〔明〕羅貫中纂修，王利器校注：《水滸全傳校注》，頁三〇一〇─三〇一一。

[184] 〔明〕郭勛編：《雍熙樂府》，卷一七，頁一一。

[185] 〔宋〕吳自牧：《夢粱錄》，卷二〇，〈妓樂〉條，頁三〇九。

[186] 錢南揚校注：《永樂大典戲文三種校注》，頁一三。

（二）搬演過程

我國戲曲的每一個單位叫做一本，元雜劇每一本分作四個段落，明代中葉以後，每一個段落叫做「折」。每折包括曲子一套及若干賓白和科汎；四折連貫，表演一個完整的故事。有時還加上一個楔子或兩個楔子，以補不足；如果四折加楔子還不夠用，則可以再作一本或若干本，譬如《西廂記》有五本共二十折，《西遊記》有六本共二十四折。但這應當是元代中葉以後的事，因為這兩個長篇北曲雜劇，並非王實甫和吳昌齡所作，而是元成宗以後的無名氏和元明間楊景賢的作品。[187]

就劇本來觀察，元雜劇在「總題」[188] 之後，腳色上場便算開演，其後一折接著一折，直到第四折的「題目正名」便算結束。但事實上還有三種情形或可能發生，或必須顧到。其可能發生的是先演院本再接演么末（雜劇），還有在演出中停輟以便「按喝」；必須顧到的則是折與折之間，非一氣演完，而是夾演其他技藝。

1. 折間夾演技藝與演出中「按喝」

其折與折之間夾演技藝，是因為戲曲的表演，自古以來皆與歌舞雜技並陳。漢代百戲中的《東海黃公》是屬於故事性的小戲，雜於歌舞和雜技中演出；唐代的參軍戲也在宴會中隨同歌舞和雜技演出；宋代的雜劇則夾於隊舞中表演，金代的院本亦可夾入說唱諸宮調。元雜劇亦然。按臧懋循改訂《臨川四夢》第二十五折〈寇

[187] 曾永義：《今本《西廂記》綜論——作者問題及其藍本、藝術、文學之探討〉，《文與哲》三三期（二〇一八年十二月），頁一一六四。

[188] 「總題」之名，見於鄭因百師：〈元雜劇的結構〉，收入鄭騫：《景午叢編》，上編，頁一九〇一一九八。如《漢宮秋》即是《破幽夢孤雁漢宮秋》，乃取自「正名」而來。

間〉眉批云：

臨川此折在〈急難〉後，蓋見北劇四折止旦末供唱，故臨川于生旦等曲皆接踵登場，不知北劇每折間以

爨弄隊舞吹打，故旦末常有餘力；若以概施南曲，將無唐文皇追宋金剛，不至死不止乎。[189]

藏氏此說，尚有以下諸佐證：《馬可波羅遊記》記元世祖舉行大朝宴的景況：

宴罷散席後，各種各樣人物步入大殿。其中有一隊喜劇演員和各種樂器的演奏者。還有一班翻筋斗和變

戲法的人，在陛下面前殷勤獻技，使所有列席旁觀的人，皆大歡喜。這些娛樂節目演完以後，大家才分

散離開大殿，各自回家。[190]

由這段資料，隱然可以看出戲曲與吹打、百戲同時相間演出。

又據胡忌《高安道「嗓淡行院」散曲箋注》[191]，知此曲所嘲當時行院演劇，依次包含清唱、舞蹈、雜伎、

院本、北曲雜劇與打散等六種體例，亦可證元雜劇的搬演，並非單純做場。上文所引《水滸全傳》第八十二回

[189] 〔明〕湯顯祖撰，〔明〕臧晉叔訂：《臨川四夢》（明末吳郡書業堂翻刊《六十種曲》本，現藏國家圖書館），卷下，頁二三二。

[190] 〔義〕馬可波羅（Polo, Marco）著，陳開俊等人合譯：《馬可波羅遊記》（福州：福建科學技術出版社，一九八一年），第二卷第一三章〈大汗召見貴族的儀式以及和貴族們的大朝宴〉，頁一〇〇。陳開俊等人之譯本較為淺白，描述之細節較為豐富。該段又見於〔義〕馬可波羅（Polo, Marco）著，馮承鈞譯：《馬可波羅行紀》，第八七章〈年終大汗舉行之慶節〉，頁二二二—二二三。

[191] 胡忌：〈元代演劇史料——高安道「嗓淡行院」散曲箋注〉，《宋金雜劇考》（北京：中華書局，二〇〇八年），頁二四七—二五九。

伶官御前承應，雜劇之後又云：

　　須臾間，八箇排長簇擁著四箇金翠美人，歌舞雙行，吹彈並舉。❷

也是雜劇、歌舞同時先後獻藝。明顧起元《客座贅語》云：

　　南都萬曆以前，公侯與縉紳及富家，凡有宴會小集，多用散樂，或三四人，或多人，唱大套北曲。……若大席，則用教坊打院本，乃北曲大四套者，中間錯以撮墊圈、舞觀音，或百丈旗，或跳隊子。……❸

所云「北曲大四套」的「院本」，自然指北雜劇；可見明代萬曆以前，北雜劇的搬演，每折間仍然參合「爨弄隊舞吹打」，也因此，通本四折由一腳獨唱，既得休息，自有餘力。

　　元雜劇一本四折全由一種腳色獨唱，由正末獨唱的叫「末本」，正旦獨唱的叫「旦本」；其例外之作甚少。❹但一種腳色獨唱是否即一人獨唱，則尚無定論。其關鍵所在，乃是一個劇團是否只有一位正末或正旦。從上文對於元代劇團的考察，似乎只有一位正末或正旦的可能性較大，這在元雜劇劇本中也可以得到佐證。譬如《元刊雜劇》之《薛仁貴》，正末在楔子扮薛大伯，首折扮杜如晦、次折扮孛老、三折扮拔末，而四折則云「重扮孛老」；《元曲選》之《張生煮海》，正旦首折扮龍女，次折則云「改扮仙姑」；《黃粱夢》，正末首折扮鍾離昧，楔子則云「改扮院公」，三折「改扮樵夫」，四折「改扮邦老」、更云「正末下改扮鍾離」；《柳毅傳書》，正旦扮龍女，次折則云「改扮電母」；《碧桃花》，正旦扮碧桃，次折則云

❷　〔元〕施耐庵集撰，〔明〕羅貫中纂修，王利器校注：《水滸全傳校注》，第八十二回〈梁山泊分金大買市　宋公明全夥受招安〉，頁三〇二二。

❸　〔明〕顧起元：《客座贅語》（北京：中華書局，一九八七年），卷九〈戲劇〉條，頁三〇三。

❹　例外之作只有《貨郎旦》、《張生煮海》、《生金閣》三本；《西廂記》、《東牆記》雖亦有例外，但有明人竄改之嫌。

「改扮嬤嬤」;凡此皆可見元雜劇之正末或正旦不止扮飾一個人物,而由「改扮」或「重扮」之語觀之,則雖人物不同,而俱由同一「正末」或「正旦」扮演則無可疑。由於元劇搬演時折間參合歌舞、雜技,所以「改扮」人物,自然綽有餘裕。但是《元曲選》無名氏《硃砂擔》,楔子、首折正末扮王文用,三折扮太尉神;而次折由扮王文用之正末獨唱,卻另有正末扮飾之太尉神同場出現,除非刊本有誤,否則一個劇團非止一位正末,一本雜劇非止一人獨唱;但這只是孤例,又是無名氏之作,難以說明元雜劇的現象。因此,元雜劇應當由一人獨唱,但可以扮飾一個至四個的同性別人物。《青樓集》中,像珠簾秀、朱錦繡、燕山秀等,都是「旦末雙全」的演員,則一人又可以兼演旦、末了。

【鬬鵪鶉】,僅唱「巍巍乎魏闕天高」一句,即作:

其演出中輟的「按喝」情況可能不多,只見元無名氏《司馬相如題橋記》第四折,正末扮司馬相如唱越調

外按喝上云:「雜劇四折,正當關鍵之際,單看那司馬相如儒雅風流⋯⋯遂了丈夫之志⋯⋯所以後人做出這本雜劇,單表那百世高風,觀者不可視為尋常,好雜劇,上雜劇⋯⋯做雜劇猶攛梭織錦,一段勝如一段,又如桃李芬芳,單看那收園結果,囑咐你末尼用心扮唱,盡依曲意。」

然後正末扮的司馬相如再接唱「蕩蕩乎皇圖麗藻」。可見「按喝」猶如「開呵」(喝、呵通),亦係伶人夸說劇情大意,設為求賞之地。

〔元〕 無名氏:《司馬相如題橋記》,王季思編:《全元戲曲》第七冊(北京:人民文學出版社,一九九〇年),頁三九〇—三九一。

2. 院本雜劇先後演出

其院本與雜劇先後接續演出，見於上文已局部引錄的杜仁傑（字善夫）〈莊家不識構欄〉。因為此散套為元代最重要之演劇史料，可看出許多訊息，而其中語彙被學者誤解者亦復不少[196]，故將全套曲文析其正襯，引錄如下，並作說明，以見元代勾欄戲曲搬演情況。

【般涉調‧耍孩兒】〈莊家不識勾欄〉

風調雨順民安樂，都不似俺莊家快活。桑蠶五穀十分收，官司無甚差科。當村許下還心願，來到城中買些紙火。正打街頭過，見吊個花碌碌紙榜，不似那答兒鬧穰穰人多。

【六煞】見一個人（手撐）著椽做的門，（高聲）的叫請請。道遲來的滿了無處停坐。說前截兒院本《調風月》，背後么末敷演《劉耍和》。高聲叫：趕散易得，難得的粧哈。

【五煞】要了（二百錢）放過咱，（入得門）上個木坡。見層層疊疊團圍坐。抬頭覷，是個鐘樓模樣。往下覷，卻是人旋窩。見幾個婦女向臺兒上坐。又不是迎神賽社，不住的擂鼓篩鑼。

【四煞】一個（女孩兒）轉了幾遭，（不多時）引出一夥。中間裡一個央人貨，裏著枚皁頭（巾）頂門（上）插一管筆，滿臉石灰更著些黑道兒抹。知他待是如何過，渾身上下，則穿領花布直裰。

【三煞】念了會詩共詞，說了會賦與歌，無差錯。唇天口地無高下，巧語花言記許多。臨絕末，道了低頭

[196] 曾永義：〈論說戲曲文獻之解讀〉，二〇一二年十二月二十九日發表於黑龍江大學「古典戲曲辨疑與新說」國際學術研討會，收入杜桂萍、李亦輝主編：《辨疑與新說：古典戲曲回思錄》（哈爾濱：黑龍江大學出版社，二〇一三年），頁三─三五。又收入曾永義：《戲曲與偶戲》（臺北：國家出版社，二〇一三年），頁二五一─七四。

撮腳，爨罷將么撥。

【二煞】一個妝做張太公，他改做小二哥，行行行說向城中過。見個年少的婦女向簾兒下立，那老子用意鋪

謀待取做老婆。教小二哥相說合，但要的豆穀米麥，問甚布絹紗羅。

【一煞】教太公往前挪不敢往後挪，抬左腳不敢抬右腳，翻來覆去由他一個。太公心下實焦燥，把一個（皮）

棒槌則一下打做兩半個。我則道腦袋天靈破，則道興詞告狀，劉地大笑。

【尾】則被一胞尿，爆的我沒奈何。剛捱剛忍更待看些兒個，枉被這驢頹笑殺我。⑲

此套描寫元代鄉下農人進城到勾欄看戲的情形。剛

其「說道前截兒院本《調風月》，背後么末敷演《劉耍和》」可見這次演出前後有兩個劇種和劇目：前面

演院本《調風月》，接著演么末《劉耍和》，么末是北曲雜劇早期的通俗稱呼。當時勾欄院本、雜劇同臺並演

有如晚清崑劇和京戲一樣。《調風月》是演出的院本劇目，內容即下文所描述男女老少的調情戲弄。《劉耍

和》是要接著演出的北曲雜劇目。但因為這位莊家人憋不住尿，沒有終場就離開，所以沒有看到演出《劉耍

和》。案關漢卿有《詐妮子調風月》雜劇，或由院本改編；高文秀有《黑旋風敷演劉耍和》雜劇。劉耍和實

有其人，《錄鬼簿》於紅字李二、花李郎下均注「教坊劉耍和壻」，元陶宗儀《輟耕錄》亦云：「教坊色長魏

武、劉鼎新編輯院本，劉長于念誦。」⑲李二、花李郎《錄鬼簿》皆列入「前輩已死名公」之內，則皆金元間

人，而劉耍和當是金代教坊色長。

其「趨散易得，難得的粧哈」。「趨散」的「散」有兩解，一作「散樂」解，一作「散場」解。「粧哈」

⑲ 曾永義編撰：《蒙元的新詩——元人散曲》（臺北：國家出版社，二〇一二年），頁七七—七九。

⑲ 〔元〕陶宗儀：《南村輟耕錄》，頁三〇六。

亦作「粧喝」，《藍采和》雜劇：「不爭我又做場，又索眾父老粧喝。」指觀眾喝采，這裡引申為精彩的表演。如果「趕散」取第一義，則此二句意謂「跑江湖」的演出容易看得到，但勾欄裡的表演是很難得的」；如取第二義，則：「演出很引人入勝，教人不覺就到了打散的時候，這是難得一見的精彩表演啊。」

以【六煞】寫勾欄管理人在門口吆喝招徠觀眾的情形，以下【五煞】寫「看錢」即今日「票價」。然後由莊家人眼中描寫「看席」，即觀眾席，他上了個木做的階梯，上面的看席是「鐘樓模樣」，下面的看席是向舞臺呈半圓式包圍的。觀眾如「旋渦」狀。由「層層疊疊」，可見看席是有層有階的；由「團圝坐」，可見看席是向舞臺呈半圓式包圍的。莊家人坐的是中層的看席，所以他「抬頭覷」，又「往下覷」。最上層的「鐘樓模樣」就是《藍采和》雜劇所說的「神樓」，最下一層，大概即後來所謂的「池子」；而中間一層，亦即《藍采和》雜劇所說的「腰棚」。可見像鐘樓模樣的「神樓」是最尊貴的位置，因為就神廟劇場而言，戲臺正面對著神殿，自以此為尊。又其「見幾個婦女向臺兒上坐」，正是上文所云歌妓演員在演出前「坐排場」亮相招徠觀眾的樣子，「擂鼓篩鑼」猶如今日戲開演前的「鬧場」，也都有招徠觀眾的用意。

其【四煞】寫院本「豔段」引場，由「一個女孩兒轉了幾遭，不多時引出一夥」，可知當時院本之「引戲」，已由宋金雜劇之正淨參軍色「竹竿子」改由旦兒充任。她引出一伙要表演的腳色，莊家人特別注意到主腳副淨所扮的「害人精」（即央人貨，央借作殃）的妝扮模樣：「皂頭巾」即黑色的頭巾，用黑白二色塗臉，蓋取其滑稽之扮相；「直裰」即道袍，「裰」亦作「掇」。王世貞《觚不觚錄》：「腰中間斷以一線道橫之，謂之『程子衣』；無線導者則謂之『道袍』，又曰『直掇』；此三者燕居之所常用也。」[199]

[199] 〔明〕王世貞：《觚不觚錄》，收入《筆記小說大觀》五編四冊（臺北：新興書局，一九七四年），頁八，總頁二一〇八。

其【三煞】寫這位「殃人貨」念詩詞、說賦歌，口若懸河的模樣，最後做出「低頭撮腳」的「踏爨」姿態

並宣稱「爨罷將么撥」，「爨」即院本，院本又稱「五花爨弄」；「么」即么末，當時北曲雜劇的俗稱。是說

演完院本，將接演雜劇。

其【二煞】【一煞】敘寫院本《調風月》的內容和演出情況。「五花爨弄」之「五花」即五種腳色，為末

尼（正末）、引戲（正淨）、副末、副淨，外加一個裝旦（妝扮婦女）或裝孤（妝扮官員）。從其《調風月》

劇情看來，年少的婦女當由「裝旦」扮演，被調弄的張太公當係「副末」，小二哥當係主腳「副淨」。【二煞】

的大意是：張太公看見城中一位年輕婦女很中意，要娶做老婆，由小二哥做媒，聘禮只要豆穀米麥，無須布絹

紗羅。【一煞】則寫因老夫少妻，又被小二哥在中間捉弄，教太公做出「抬左腳不敢抬右腳」的許多醜動作，

使得太公焦懆不堪，做出了院本慣常演出「務在滑稽」「副末打副淨」的動作，那就是副末張太公將一個皮棒

槌往副淨小二哥頭上打下去，頓使皮棒槌破成兩半；使得莊家人以為會因此到官府興訟告狀，沒想到觀眾看了

都大笑呵呵。院本《調風月》的演出，到此結束。

最後【煞尾】寫莊家人因一泡尿憋不住，無法繼續觀看下場演出的雜劇《劉耍和》；但他已被劇中的「驢

頹」

笨傢伙張太公笑得要死了。

另外尚有兩段資料可以旁證這種院本雜劇合演的情形。張炎【蝶戀花】〈題末色褚仲良寫真〉云：

濟楚衣裳眉目秀，活脫梨園，子弟家聲舊。諢砌隨機開笑口，筵前戲諫從來有。

引得傳情，惱得嬌娥瘦。離合悲歡成正偶，明珠一顆盤中走。⑳

⑳ 〔宋〕張炎：《山中白雲詞》，《景印文淵閣四庫全書》第一四八八冊（臺北：臺灣商務印書館，一九八三年），頁

五一〇。

這首詞的前半闋正說明宋金雜劇院本「副末」與「副淨」打諢諷諫的任務，而後半闋則說明與旦腳合演的情形，頗有元雜劇「軟末尼」的韻味。張炎生於宋理宗淳祐八年（一二四八），約卒於元仁宗延祐末年（一三二〇），他所描寫的「褚仲良」，正是兼抱了院本和雜劇的末色。又《太和正音譜》云：

丹丘先生曰：雜劇院本，皆有「正末」、「付末」、「狙」、「孤」、「靚」、「鴇」、「猱」、「捷譏」、「引戲」九色之名。[201]

無論朱權丹丘先生所說的「九色之名」是否正確，而他將雜劇院本的腳色合論，正如同張炎將院本雜劇末色的技藝同說一樣，都是因為院本和雜劇有同臺前後演出的形式。

就因為院本和雜劇曾經同臺前後演出，所以後來有些南北戲劇也有夾雜院本演出的情形。譬如王實甫《西廂記》第三本第四折中，當張生因相思成病時，「有潔引太醫上雙鬭醫範了」之語[202]；而《輟耕錄》「院本名目」在諸雜大小院本分目中正有《雙鬭醫》一本[203]。南戲《宦門子弟錯立身》也有「叫大行院來，做些院本」和「末稟院本」之語[204]；明朱有燉《呂洞賓花月神仙會》雜劇第二折更有「淨同捷譏、付末、末泥上，相見科，做院本長壽仙獻香添壽，院本上」[205]而具備院本全文的情形。而劉兌《嬌紅記》上下卷二本八折中，竟插入院本七處之多：

[201]〔明〕朱權：《太和正音譜》，《中國古典戲曲論著集成》第三冊，頁五三。

[202]〔元〕王實甫：《崔鶯鶯待月西廂記》，收入隋樹森編：《元曲選外編》，頁二九五。

[203]〔元〕陶宗儀：《南村輟耕錄》，卷二五，「院本名目」條，頁三〇八。

[204]錢南揚校注：《永樂大典戲文三種校注》，頁二五四。

[205]〔明〕朱有燉：《呂洞賓花月神仙會》，見於《脈望館鈔校本古今雜劇》第三七冊，收入《古本戲曲叢刊四集》，頁七。

1. 院本（無名）：見上本第一折。申純初訪王通判家，以院本為家宴中餘興上演。

2. 院本《說仙法》：見上本第二折。申純遊承天寺一場中上演。

3. 院本（無名）：見上本第三折。在申純游街之一場中上演。

4. 院本《店小二哥》：見上本第四折。在申純與王通判一同旅行之一場中上演。

5. 院本（無名）：見上本第一折。在申純登第後，王通判祝賀一場中上演。

6. 院本《黃丸兒》：見下本第三折。在申純臥病召醫者診療之一場中上演。

7. 院本《師婆旦》：見下本第四折。在申純臥病招巫降神之一場中上演。[206]

其中《黃丸兒》和《師婆旦》俱見《輟耕錄》「院本名目」。[207]據此可見院本在雜劇中實有滑稽歌舞以調劑場面之效，而院本也終於為北曲雜劇所取容了。

3. 一般演出情況

在上述前提之下，元代北曲雜劇開場的腳色照例由次要腳色擔任，明刊元雜劇大半為「沖末」，猶如南戲傳奇之「副末開場」。開場腳色上場先念「定場詩」，定場詩多數為五、七言四句，一則用以安靜劇場，二則用以表現人物之身分和心志；然後以賓白自我介紹引全劇關目之端緒。同時出場之人物如果在二人以上，則由其中年輩高者一一向觀眾介紹，尤其更說出自己所作所為。這種方式可以說，只是將說唱文學的第三人稱改作第一人稱，以符合所謂「代言體」而已。

[206] 〔明〕劉兌：《新編金童玉女嬌紅記》，收入《古本戲曲叢刊初集》第一七冊（上海：商務印書館，一九五四年據北京圖書館藏日本景印宣德（一四三五）中刊本），頁九、一五、二四、二七、五一、六九、七七。

[207] 〔元〕陶宗儀：《南村輟耕錄》，卷二五，「院本名目」條，頁三〇八。

每一折開頭都先由次要腳色以賓白科汎敷演，關目的進展往往見之於此。然後主唱的正末或正旦才出場，以賓白提端，即接唱曲文。此下乃由正末或正旦當場，配合其他腳色，以曲、白、科汎敷演劇情。套曲唱罷，正末或正旦即下場；其他腳色或又以賓白、科汎敷演一些簡單情事，然後下場，一折便算結束。腳色上下場，視其情形分量，或用上下場詩，或者省略。

元代北曲雜劇一本四折全由一種腳色獨唱，由正末獨唱的叫「末本」，正旦獨唱的叫「旦本」；其例外之作甚少²⁰⁹，而且幾乎可以證明皆非元本。由於其劇團人數不多，折間插演其他技藝，四折非一氣演完，所以正末或正旦獨唱，事實上即一人獨唱，對此，已見前論。但正末正旦則可以扮飾多個人物，亦已見前文。

然而在每折套曲的中間，或者前後，有時可以插唱小曲一兩支。這一兩支小曲不必與本套同宮調，也不必同韻，反而是全不相同的居多。這些「插曲」大多數由淨或搽旦之類的不正經腳色來唱。所以元雜劇的所謂「獨唱」是專指唱套曲而言。

又在元雜劇的每一折中，其實都包含好幾個場次，這在上文論「排場」時已舉例。這裡再拿所熟知的《元曲選・竇娥冤》第二折為例：開首至賽盧醫下場以前為一場，由淨賽盧醫與副淨張驢兒以賓白演對手戲，敘張驢兒向賽盧醫強索毒藥事。其次卜兒蔡婆上場至正旦竇娥上場之前為一場，由卜兒、李老、副淨以賓白演蔡婆生病思想吃羊肚兒湯。其次正旦上場至【隔尾】為一場，由正旦唱曲表現婦女操守之典型；南呂【一枝花】、【梁州第七】加上尾聲即可成套，此於【梁州第七】之後接用【隔尾】，有承上啟下之作用，故【隔尾】一曲上以結束竇娥之持湯上場、譏評婦人心志，下以開啟藥殺李老之端緒。故其下一場乃以【賀新郎】、【鬥蝦蟆】

❽ 主唱的正末或正旦最後出場，則亦有充分休息的時間，故一人獨唱當有餘力。

❾ 例外之作只有《貨郎旦》、《張生煮海》、《生金閣》、《西廂記》、《東牆記》三本；《西廂記》、《東牆記》雖亦有例外，但有明人竄改之嫌。

二曲加上賓白、科汎敷演意外藥殺孛老，而【隔尾】一曲又上以結束張驢兒對竇娥之要脅，下以開啟昏官審案之端緒。最後一場乃以【牧羊關】、【罵玉郎】、【感皇恩】、【採茶歌】、【黃鍾尾】五曲加上賓白、科汎敷演竇娥終於在黑暗的政治社會和傳統的倫理道德之下屈服，承認藥殺公公；其中【罵玉郎】、【感皇恩】、【採茶歌】三曲音程緊密銜接，必須連用，故用以主寫嚴刑逼供。可見《竇娥冤》的第二折分析開來共有五個場面，而以誤殺孛老與嚴刑逼供為主幹。閱讀或評讀元雜劇都應當注意到其場面的安排。

（三）收場與打散

1. 收場

說唱文學在結束時有所謂「收呵」，隊舞也有「放隊」，元雜劇則有「收場」與「打散」，較之為複雜。

「收場」是指雜劇的結尾，「打散」則是雜劇搬演後的餘興。雜劇的「收場」普通是念誦，例作詩云或詞云。其內容或就全劇本事之提綱而加以斷決，或作泛泛之讚頌語；形式多用七言句，或用五言句與讚十字[210]；最後再接以題目正名。本事提綱者如《馮玉蘭》：

（金御史云）你一行聽老夫下斷。〔詞云〕都則為你父親除授泉州，黃蘆蕩暮夜停舟。巡江官相邀共飲，出妻子禮意綢繆。你母親遭驅被擄，全家兒惹禍招憂。單撇下鋼刀一口，積屍骸鮮血交流。老夫奉朝命江南巡撫，路途間訪出情由。將賊徒問成死罪，登時決不待深秋。馮小姐雖能雪恨，奈餘生無管無收。請夫人同車載去，赴京都擇配公侯。這的是金御史秋霜飛白簡，才結末了「馮玉蘭夜月泣江舟」。

[210] 凡北曲雜劇用「讚十字」者，必為明人改本所加。因為「讚（攢）十字」，首見於《明成化說唱詞話》，於元雜劇根本不能存在。

題目　金御史清霜飛白簡

正名　馮玉蘭夜月泣江舟[240]

泛泛之讚頌者如《倩女離魂》：

〔詩云〕鳳闕詔催微舉子，陽關曲慘送行人。調素琴王生寫恨，迷青瑣倩女離魂。

題目　調素琴王生寫恨

正名　迷青瑣倩女離魂[242]

上面所舉的兩個例子，恰好都將「題目正名」點明出來，這種「宣念」劇名與說唱文學每一段終了多要繳題目很相近。「題目正名」的作用，除了寫在「花招」上以為廣告外，料想在雜劇結束之時，也要宣念一番。所謂「詩云」「詞云」的念誦語，有些並非在套曲之後，而是在尾聲之前，如《青衫淚》、《魔合羅》、《張生煮海》等莫不如此；也有不用念誦語而直以尾聲結束的，如《對玉梳》，但這種情形很少。鄭因百師〈論元雜劇散場〉云：

雜劇的「收場」，另外還有一種形式，那是用「散場曲」。《元刊雜劇三十種》本的《單刀會》、《貶夜郎》、《東窗事犯》；《元曲選》本的《氣英布》、《倩女離魂》。以上五劇，在第四折套曲之後，都有與本折套曲同宮調而換韻，或者宮調及韻全不相同的曲子兩三支。前者如《單刀會》第四折雙調【新水令】套用車遮韻，套後有【沽美酒】、【太平令】二曲，宮調雖同而改支思韻。後者《貶夜郎》第四折雙調【新水令】套用先天韻，套後有仙呂【後庭花】、【柳葉兒】二支改車遮韻。《東窗事犯》第四折正宮【端正好】套用真文韻，套後亦有仙呂【後庭花】、【柳

[240]〔元〕無名氏：《馮玉蘭夜月泣江舟》，收入〔明〕臧晉叔編：《元曲選》，頁一七五五。

[242]〔元〕鄭光祖：《迷青瑣倩女離魂》，收入〔明〕臧晉叔編：《元曲選》，頁七一九。

葉兒】二曲改皆來韻。《氣英布》第四折黃鍾【醉花陰】套用魚模韻，套後有借雙調【側磚兒】、【竹枝兒】、【水仙子】三曲改江陽韻。《倩女離魂》第四折黃鍾【醉花陰】套用庚青韻，套後亦有借雙調【側磚兒】、【竹枝歌】（即【竹枝兒】）、【水仙子】三曲，前兩曲改支思韻，後一曲又改真文韻。

這些在第四折套後饒出來的曲子，根據《北詞廣正譜》之說，就是作「散場」用之曲。因百師又云：

散場是附在雜劇劇尾，即第四折之後的東西，也有曲子，也有賓白科介（《元刊三十種》本無賓白科介是全本照例如此），或用以完成劇情，或是另起餘波，其性質作用與楔子非常相近，而決不是所謂插曲。所用唱詞，都是照例帶用的曲牌。（【沽美酒】例帶【太平令】，【後庭花】例帶【青哥兒】或【柳葉兒】，【側磚兒】例帶【竹枝歌】，甚少例外。）這些曲子與第四折所用套曲，宮調異同均可，但必須換韻，所換之韻，只限一次。《倩女離魂》劇散場曲換韻二次，乃是因為【側磚兒】、【竹枝歌】二曲為時本所加，並非原文。每種雜劇，不一定有散場，正如每種雜劇不一定有楔子。而散場較楔子似乎更為次要，所以元刊本雜劇，於各劇楔子曲文，都詳細載出；而於各劇散場，或者載出曲文，或者只注散場二字。[243]

按《元刊雜劇三十種》，注有「散場」二字的，只有《拜月亭》、《氣英布》、《薛仁貴》、《介子推》、《霍光鬼諫》、《竹葉舟》、《博望燒屯》七種。可見散場曲乃可有可無之物。

2. 打散

至於「打散」，則是以歌舞為餘興，所舞之曲牌例用【鷓鴣天】。按高安道〈嗓淡行院〉【哨遍】套，其

[243] 鄭騫：〈論元雜劇散場〉，收入：《景午叢編》，上編，頁一九九—二〇四。

【耍孩兒】之【一煞】有云：

打散的隊子排，待將回數收。㉔

又夏伯和《青樓集》紀魏道道云：

勾欄內獨舞【鷓鴣】四篇打散，自國初以來無能繼者。㉕

按《嗓淡行院》【哨遍】套又有「四翻兒喬彎紐」㉖，則「四篇」當係「四翻」。《風月紫雲亭》雜劇於「卜兒云下」，全劇已終，而其下又有【鷓鴣天】一曲：

玉軟香嬌意更真，花攢柳寸是消魂。半生碌碌忘丹桂，千里侵侵覓彩雲。鸞鍵破，鳳釵分，世間多少斷腸人。風流公案風流傳，一度搬著一度新。㉗

這應當是保存「打散」、「舞鷓鴣」的一個例證。由這支曲文看來，顯然是劇外人口吻，以此為餘興，用以遣散觀眾，故云「打散」。「打散」的形式根據上文，應當有「獨舞」和「排隊子」而舞兩種。「打散」也許是劇場慣例，有如開場之「吹曲破斷送」，故劇本皆予省略。

「打散」之後，元雜劇的搬演便算真正結束了。

㉔〔元〕高安道：《嗓淡行院》，收入隋樹森編：《全元散曲》，頁一二一一。

㉕〔元〕夏庭芝：《青樓集》，《中國古典戲曲論著集成》第二冊，頁二四。

㉖〔元〕高安道：《嗓淡行院》，收入隋樹森編：《全元散曲》，頁一二一〇。

㉗〔元〕石君寶：《諸宮調風月紫雲亭》，收入隋樹森編：《元曲選外編》，頁三五四。

由以上構成元代北曲雜劇體製規律的十個因素看來，固然皆有其深厚的淵源，但也都有向上的發展。也因此，使得元代北曲雜劇能以「大戲」的姿態光耀中國劇壇。但也由於元代北曲雜劇的規律相當謹嚴，對於劇作便產生了以下幾點影響：

第一，由於限定四折，於是關目的安排和推展，便形成了起承轉合的刻板形式；也就是說，劇情的發展是採取單線展延式的，沒有逆轉也沒有懸宕。

第二，由於限定一人獨唱，作者筆力因而只能集中此人，其他腳色遂無從表現，有時劇中主要人物卻不任唱，而改由其他次要人物，因而顯得本末倒置，喧賓奪主；又有時為湊足套式，只好唱些不必要的曲文，不止因之有拖沓蛇足之感，而且也教人昏昏欲睡。元雜劇的搬演，雖然折間插入其他技藝，主唱者可以休息，但四大套北曲出自一人之口，單調之外，亦感氣力難支。

第三，元代北曲雜劇曲調雖各具聲情，但套式變動不大。；雖然由於唱辭不同，語言旋律可以變化，但終不免刻板之失。大抵說來，元雜劇這樣的戲曲形式事實上是在金院本的基礎之上，結合了詞曲系與詩讚系說唱文學，將敘事體改作代言體，發展而完成的劇種，由於傳統包袱太重，受到說唱文學藝術的影響太深，所以其結構、排場實在不易生動，只能以文字見長，因而其戲曲藝術之提升與發展，則有待於明清傳奇了。

但是無論如何，宋元時代的劇場類型，舞臺形式，劇團組織，腳色綱行及其穿關妝裹，男扮女妝與女扮男妝，樂曲、樂器、科白，乃至排場與演出前後，對於前後劇種都頗具影響，更是不爭的事實。其在戲曲文學、藝術具重要意義與地位更不待言。

結語

第柒章　所謂「元曲四大家」

引言

唐詩宋詞元曲各為一代代表文學，元曲歷來有所謂「四大家」之稱，但是所謂「四大家」究竟是指那幾個問題加以探討，並表達個人的意見。人，他們的成就高下又是什麼樣的秩序，卻是歷來聚訟紛紜的問題。本編在論評作家作品之前，先對這兩個

一、元明清相關資料十三條

首先將述及「元曲四大家」的資料臚列如下：

1. 元周德清《中原音韻‧序》：樂府之盛，之備，之難，莫如今時。其盛，則自縉紳及閭閻歌詠者眾。其備，則自關、鄭、白、馬一新製作，韻共守自然之音，字能通天下之語，字暢語俊，韻促音調；觀其所述，曰忠曰孝，有補於世。其難，則有六字三韻，「忽聽、一聲、猛驚」是也。諸公已矣，

後學莫及！ ❶

2.明賈仲明【凌波仙】〈挽馬致遠〉

：：萬花叢裡馬神僊，百世集中說致遠，四方海內皆談羨。戰文場，曲狀元，姓名香貫滿梨園。《漢宮秋》、《青衫淚》、《戚夫人》、《孟浩然》，共庾、白、關老齊肩。 ❷

3.明胡應麟《少室山房筆叢》卷四十一〈辛部‧莊嶽委談下〉

：：勝國詞人王實甫、高則誠，聲價本出關、鄭、白、馬下，而今世盛行元曲，僅《西廂》、《琵琶》而已。 ❸

4.明何良俊《四友齋叢說》卷三十七〈詞曲〉

：：元人樂府，稱馬東籬、鄭德輝、關漢卿、白仁甫為四大家。馬之辭老健而乏姿媚；關之辭激勵而少蘊藉；白頗簡淡，所欠者俊語；當以鄭為第一。 ❹

5.明劉楫〈詞林摘豔序〉

：：至元、金、遼之世，則變而為今樂府。其間擅場者，如關漢卿、庾吉甫、貫酸齋、馬昂夫諸作。體雖異而宮商相宣，皆可被於弦竹者也。 ❺

6.明王驥德《曲律‧雜論第三十九上》

：：勝國諸賢，蓋氣數一時之盛。王、關、馬、白，皆大都人也；今求其鄉，不能措一語矣。

❶ 〔元〕周德清：《中原音韻》，《中國古典戲曲論著集成》第一冊，頁一七五。

❷ 天一閣本賈仲明補挽詞，《中國古典戲曲論著集成》本附於鍾嗣成《錄鬼簿》校勘記，見《中國古典戲曲論著集成》第二冊，頁一六七。

❸ 〔明〕胡應麟：《少室山房筆叢》，收入俞為民、孫蓉蓉編：《歷代曲話彙編‧明代編》第一集，頁六四五。

❹ 〔明〕何良俊：《曲論》，《中國古典戲曲論著集成》第四冊，頁六。

❺ 〔明〕劉楫：〈詞林摘豔序〉，〔明〕張祿：《詞林摘豔》，收入俞為民、孫蓉蓉編：《歷代曲話彙編‧明代編》第一集，頁二四五。

世稱曲手，必曰關、鄭、白、馬，顧不及王，要非定論。

7. 明沈德符《顧曲雜言》：若《西廂》，才華富贍，北詞大本未有能繼之者，終是肉勝於骨，所以讓《拜

作北曲者，如王、馬、關、鄭輩，創法甚嚴。終元之世，沿守惟謹，無敢逾越。❻

月》一頭地。元人以鄭、馬、關、白為四大家而不及王實甫，有以也。❼

8. 明卓珂月《殘唐再創‧小引》：作近體難於古，作詩餘難於近體，作南曲難於詩餘，作北曲難於南

曲。總之，音調、法律之間，愈嚴則愈苦耳。北如馬、白、關、鄭，南如《荊》、《劉》、《拜》、

《殺》，無論矣。入我明來，填詞者比比，大才大情之人，則大愆大謬之所集也，……必也具十分才情，

無一分愆謬，可與馬、白、關、鄭、《荊》、《劉》、《拜》、《殺》頡之頑之者，而後可以言曲，

夫豈不大難乎？❽

9. 明徐復祚《三家村老委談》：大率吾輩為唐律、絕句，自應用唐韻；為古體，自應用古韻；若夫作曲，

則斷當從《中原音韻》，一入沈約四聲，……不但歌者棘喉，聽者亦自逆耳。試觀元人馬、關、王、

鄭諸公雜劇，有是病否？❾

10. 清焦循《易餘曲錄》：詞之體盡於南宋，而金元乃變為曲，關漢卿、喬夢符、馬東籬、張小山等，

❻〔明〕王驥德：《曲律》，《中國古典戲曲論著集成》第四冊，頁一四六、一四九、一五一。

❼〔明〕沈德符：《顧曲雜言》，《中國古典戲曲論著集成》第四冊，頁二一〇。

❽轉引自〔清〕焦循：《劇說》，收入韋明鏵點校：《焦循論曲三種》，卷四，頁一一〇。

❾〔明〕徐復祚：《三家村老委談》，《中國古典戲曲論著集成》第四冊，頁二四六。

為一代鉅手。乃談者不取其曲，仍論其詩，失之矣。⑩

11. 清永瑢、紀昀等撰《四庫全書總目提要》詞曲類《張小山小令》：自宋至元，詞降而為曲，文人學士，往往以是擅長。如關漢卿、馬致遠、鄭德輝、宮大用之類，皆籍以知名於世，可謂敝精神於無用。然其抒情寫景，亦時能得樂府之遺。小道可觀，遂亦不能盡廢。⑪......詞

12. 清阮葵生《茶餘客話》卷十八：梨園所扮雜劇，大半藍本元人，而增飾搬演，改易名目耳。⑪......詞曲著名者北曲則關、鄭、馬、白，南曲則施、高、湯、沈，皆巨子矣。⑫

13. 清王季烈《螾廬曲談》卷四：關、白、馬、鄭諸家，皆生於金末元初，其距楊誠齋、董解元為時至近，而雜劇體裁，至此乃斠若畫一，且作者群起，為有元一代文學之中堅，誠不解其何以致此。⑬

以上十三條資料包括元明清三代。由此可以看出論曲者心目中的「元曲四大家」。雖然元代的周德清首將「關鄭白馬」並列，但明白的說出「四大家」這個名號頭銜的，則晚至明嘉靖間何良俊《四友齋叢說》，其後也只有明人沈德符《顧曲雜言》和清末王季烈《螾廬曲談》。他們所舉的四家人物雖然和周氏所舉相同，但次序已各自有別。

何氏是馬鄭關白

⑩ 〔清〕焦循：《易餘曲錄》，收入韋明鏵點校：《焦循論曲三種》，頁一八六。

⑪ 〔清〕永瑢等撰：《四庫全書總目》（北京：中華書局，一九五六年），卷二〇〇，〈集部·詞曲類存目〉，頁一八三五—一八三六。

⑫ 〔清〕阮葵生著，李保民校點：《茶餘客話》（上海：上海古籍出版社，二〇一二年），頁四三三—四三四。

⑬ 王季烈：《螾廬曲談》，卷四，頁三。

沈氏是鄭馬關白

王氏是關白馬鄭

其他也舉此四家而次序與周氏相同的有明胡應麟《少室山房筆叢》，次序不同的有明卓珂月《殘唐再創‧小引》作：馬白關鄭；清阮葵生《茶餘客話》作：關鄭馬白。

另外所舉人物與周氏有所出入者則有：

馬庚白關（明賈仲明【凌波仙】〈挽馬致遠〉）

王關馬白（明王驥德《曲律》）

王馬關鄭（明王驥德《曲律》）

馬關王鄭（明徐復祚《三家村老委談》）

關馬鄭宮（清永瑢、紀昀《四庫提要》）

至於明劉楫《詞林摘豔‧序》所舉之「關漢卿、庚吉甫、貫酸齋、馬昂夫」四家和清焦循《易餘曲錄》所舉之「關漢卿、喬夢符、馬東籬、張小山」四家，顯然是就散曲而言的，因為劉氏所舉的貫酸齋、馬昂夫和焦氏所舉的張小山都不作戲曲，而元曲實以戲曲為首要，若論其所以為名家，也應當以戲曲為主。

二、對歷來諸家爭論的觀察

如果進一步觀察歷來對於「四大家」人物的爭論，則關馬完全被肯定，而白仁甫曾被王實甫和宮大用取代過，鄭德輝也曾被庚吉甫和王實甫取代過。也就是說自從元人周德清首先以「關鄭白馬」並列為元曲代表作家

以來，所謂「元曲四大家」在「鄭白」二家中也只出入了王實甫、庾吉甫、宮大用三家，而王實甫被王驥德和徐復祚一再「抬舉」，較諸庾宮二氏的聲勢似乎又要大些。

對於所列舉「四大家」的次序，看來應當以成就高下為基準。⑭但像何良俊置鄭德輝為第二，而於論馬關白三家長短之後，卻說「當以鄭為第一」，則似乎又不盡然。至若評定「元曲四大家」的優劣長短，並舉而予以論斷的，何氏外，似未見其人。有的話，也只能算胡應麟的《少室山房筆叢》。上文所臚列的資料第三條，胡氏於其後又云：

> 今王實甫《西廂記》為傳奇冠，北人以并司馬子長，固可笑，不妨作詞曲中思王、太白也。關漢卿自有《城南柳》⑮、《緋衣夢》、《竇娥冤》諸雜劇，聲調絕與鄭恆問笑語類，《郵亭夢》後，或當是其所補，雖字字本色，藻麗神俊，大不及王。然元世習尚頗殊，所推關下即鄭，何元朗亞稱第一。今《倩女離魂》四折，大概與關出入，豈元人此當行耶？要之，公論百年後定，若顧、陸之畫耳。⑯

可見胡氏所論雖未及四家並列，但細觀其旨，則以為王實甫《西廂記》既為元曲第一，則元人所謂「關鄭白馬」四家實有未的，當置王實甫於關氏之上而為之首，但他未說明原舉四家應作如何處置。而何良俊所以躋鄭德輝為第一，在他的書裡有這樣的話語：

> 《王粲登樓》第二折，摹寫羈懷壯志，語多慷慨，而氣亦爽烈，至後【堯民歌】，【十二月】，託物寓

⑭「四大家」次序絕不可能以「年輩」為基準，因為關白為同輩，馬致遠稍後，鄭光祖最晚，而除王季烈以「關白馬鄭」為序外，自周德清以下皆不如此，王氏之序列未知何故屬諸關氏。按明初十六子谷子敬有《城南柳》雜劇，現存。請詳下文。

⑮關漢卿劇作中未見《城南柳》一目，胡氏未知何故屬諸關氏。

⑯〔明〕胡應麟：《少室山房筆叢》，收入俞為民、孫蓉蓉編：《歷代曲話彙編：明代編》第一集，頁六四九。

意，尤為妙絕，豈作調脂弄粉語者可得窺其堂廡哉！⑰

又舉《㑳梅香》中曲文謂「何等蘊籍有趣」，謂「語不著色相，情意獨至，真得詞家三昧者也」，又舉《倩女離魂》曲文，謂「清麗流便，語入本色；然殊不穠郁，宜不諧於俗耳也」，可見何氏主要是從造語來論斷優劣的。

三、王國維對「四家」關白馬鄭之評騭

而真正評騭四家高下次第的，則是王國維《宋元戲曲考》，其第十二章〈元劇之文章〉云：

元代曲家，自明以來⑱，稱關馬鄭白。⑲然以其年代及造詣論之，寧稱關白馬鄭為妥也。關漢卿一空倚傍，自鑄偉詞，而其言曲盡人情，字字本色，故當為元人第一。白仁甫、馬東籬，高華雄渾，情深文明，鄭德輝清麗芊綿，自成馨逸，均不失為第一流。其餘曲家，均四家範圍內。唯宮大用瘦硬通神，獨樹一幟。以唐詩喻之：則漢卿似白樂天，仁甫似劉夢得，東籬似李義山，德輝似溫飛卿，而大用則似韓昌黎。雖地位不必同，而品格則略相似也。明寧獻王《曲品》⑳，躋馬致遠於第一，而抑漢卿於第十。蓋元中葉以

⑰〔明〕何良俊：《曲論》，《中國古典戲曲論著集成》第四冊，頁七。

⑱靜安先生謂「自明以來」有語病，根據上文所臚之資料應作「自元以來」為是。

⑲由上文所論亦可見靜安先生「關馬鄭白」一語亦有問題，因為在靜安先生之前，論者從未如此說。

⑳靜安先生所稱寧獻王《曲品》即指《太和正音譜》而言。

後，曲家多祖馬、鄭而祧漢卿，故寧王之評如是。其實非篤論也。㉑

可見靜安先生認為所謂「元曲四大家」不止論年輩先後應作「關白馬鄭」，即使是就造詣高下而言也應作「關白馬鄭」。也許是靜安先生的學術地位和他論四家的言簡意賅、切實明快，所以此論一出，即成定案，再也看不到爭議的地方，然而仔細考量，則靜安先生這段話，似乎尚有可斟酌和補充的地方。

四、對王國維看法的斟酌和補充

首先靜安先生說明寧獻王躋馬致遠於第一，抑漢卿於第十㉒是因為「元中葉以後，曲家多祖馬、鄭而祧漢卿」的緣故。此語未知何所據而云然。今所見評論關馬雜劇，於《正音譜》之前僅見賈仲明【凌波仙】弔詞，如前文所臚列之資料，賈氏於東籬固稱之為「戰文場、曲狀元，姓名香貫滿梨園」，甚見推崇。但於關氏弔詞亦云：

珠璣語唾自然流，金玉詞源即便有，玲瓏肺腑天生就，風月情慳慣熟。姓名香四大神物。驅梨園領袖，

㉑ 王國維：《宋元戲曲考》，收入《王國維戲曲論文集》，頁一三一。

㉒ 《太和正音譜》非明寧獻王朱權所著，乃其門下客所託名，詳見曾永義：〈《太和正音譜》的作者問題〉，收入曾永義：《說戲曲》，頁七五—九六。《太和正音譜》〈古今群英樂府格勢〉謂「馬東籬之詞，如朝陽鳴鳳」並云：「其詞典雅清麗，可與靈光景福而相頡頏。有振鬣長鳴，萬馬皆喑之意。又若神鳳飛鳴於九霄，豈可與凡鳥共語哉？宜列群英之上。」故置馬東籬於元一百八十七人之首，而置關漢卿於第十，謂「關漢卿之詞，如瓊筵醉客」，並云：「觀其詞語，乃可上可下之才，蓋所以取者，初為雜劇之始，故卓以前列。」

總編修師首，捻雜劇班頭。㉓

較諸馬氏，其揄揚之語甚且有過之而無不及，再就元人所論散曲來觀察，貫雲石〈陽春白雪序〉云：北衆徐子芳滑雅，楊西庵平熟，已有知者。近代疏齋媚嫵，如仙女尋春，自然笑傲；馮海粟豪辣灝爛，不斷古今心事，又與疏翁不可同古共談。關漢卿、庚吉甫，造語妖嬌，適如少美臨盃，使人不忍對殢。㉔

《陽春白雪》是元人散曲中第一部選本，有作者八十餘家，小令四百餘首，套數五十餘套，足以表見元曲之藝術手法與思想內容；而身為元人散曲名家之貫氏所品評諸家中但見關漢卿而不及馬東籬。又楊維禎《東維子文集》也有兩段論散曲的文字，其〈周月湖今樂府序〉云：士大夫以今樂成鳴者，奇巧莫如關漢卿、庚吉甫、楊淡齋、盧疏齋，豪爽則有如馮海粟，滕王霄，醞籍則有如貫酸齋、馬昂父，其體裁各異，而宮商相宣，皆可被於絃竹者也。㉕

又〈沈氏今樂府序〉云：今樂府者，文墨之士之游也。然而媟邪正，豪俊、鄙野則亦隨其人品而得之。雖依比聲調，而其格力雄渾，正大有足傳者。楊、盧、滕、李、馮、貫、馬、白皆一代詞伯，而不能不游於是。㉖

比較兩段話語，則不難看出關漢卿散曲的地位絕不下於馬東籬。因此，靜安先生的話語是沒有根據的，恐怕是

㉓ 天一閣本賈仲明補挽詞，《中國古典戲曲論著集成》本附於鍾嗣成《錄鬼簿》校勘記，見《中國古典戲曲論著集成》第二冊，頁一五一。

㉔ 〔元〕楊朝英選，隋樹森校訂：《新校九卷本陽春白雪》，貫雲石：〈陽春白雪序〉，頁三。

㉕ 〔明〕楊維禎：《東維子文集》，收入《四部叢刊初編縮本》第七十九冊，卷一一，〈周月湖今樂府序〉，頁七五。

㉖ 〔明〕楊維禎：《東維子文集》，收入《四部叢刊初編縮本》第七十九冊，卷一二，〈沈氏今樂府序〉，頁七六。

他個人「想當然」之詞而已。也因此我們應當說馬東籬的地位超過關漢卿實始於《太和正音譜》，其後明人論曲便受到很大的影響：除了上文所舉何氏、卓氏外，譬如臧晉叔編輯《元曲選》，置東籬《漢宮秋》於卷首，便是明顯的例子。

其次在靜安先生之前，被論列為元曲四大家的尚有王實甫、庾吉甫、宮大用三人。靜安先生除論定宮大用「瘦硬通神，獨樹一幟」外，未及王、庾二人。細繹其意，蓋以王、庾之地位不足與「關白馬鄭」並列，即其成就亦不出四家範圍。今按宮大用作劇六種，就其現存《范張雞黍》、《七里灘》二種觀之，誠有足多者；而庾吉甫作劇十五種，惜皆未傳，可置不論；至於王實甫作劇十四種，尚存《西廂記》、《麗春堂》、《破窯記》三種，佚文《芙蓉亭》、《販茶船》二種，賈仲明【凌波仙】弔詞云：

風月營，密匝匝列旌旗；鶯花寨，明飆飆排劍戟；翠紅鄉，雄赳赳施謀智。作詞章，風韻美，士林中等輩伏低。新雜劇，舊傳奇，《西廂記》天下奪魁。㉗

如果《西廂》五劇可以確定為王實甫所作㉘，那麼像「《西廂記》天下奪魁」這樣的話語就不能視若無睹；而

㉗ 天一閣本賈仲明補挽詞，《中國古典戲曲論著集成》本附於鍾嗣成《錄鬼簿》校勘記，見《中國古典戲曲論著集成》第二冊，頁一七三。

㉘ 歷來以為《西廂》五劇是王實甫所作的有：元鍾嗣成《錄鬼簿》、明朱權《太和正音譜》、明都穆《南濠詩話》。近人主張是說者有趙景深《西廂記作者問題辨正》、馬玉銘《西廂記第五本關續說辨妄》、王季思《西廂記敘說》、邵曾祺《關漢卿作品考》、吳曉鈴《西廂記前言》、劉大杰《中國文學發展史》等。

如果《西廂》為關漢卿所作㉙或關王所合作㉚，那麼就現存其他諸劇觀之，誠然如明王驥德《曲律》所云「多草草不稱」，自然不能與於四大家之列。靜安先生《宋元戲曲考‧九、元劇之時地》云：

《西廂記》五劇，《錄鬼簿》屬之實父。後世或謂王作，而關續之（都穆《南濠詩話》，王世貞《藝苑巵言》）；或謂關作，而王續之者（《雍熙樂府》卷十九，載無名氏《西廂十詠》）。然元人一劇，如《黃粱夢》、《驪驂裘》㉛等，恆以數人合作，況五劇之多乎？且合作者，皆同時人，自不能以作者與續者定時代之先後也。則實父生年，固不後於漢卿。㉜

「實甫」一作「實父」。由靜安先生語意觀之，顯然趨向於關王合作《西廂記》之說。若此則靜安先生未及論

㉙ 認為《西廂》五劇為關漢卿所作的有：明金台魯氏《新編題西廂記詠十二月賽駐雲飛》、明劉麗華《題西廂記》、明顧玄緯《增編會真記雜錄序》、明無名氏《高文舉珍珠記》、明張羽《古本董解元西廂記序》、明施國祁《禮耕堂叢說》、明汪道昆《水滸傳序》、明湯顯祖批評〈西廂會真傳〉、明毛奇齡〈毛西河論定西廂記釋語〉、清羅以桂《祁州志》、近人楊晦〈再論關漢卿〉等。

㉚ 認為關王合作的有：明弘治岳家刻本《西廂記》、明郭勛《雍熙樂府》、明徐士範《重刻元本題評音釋西廂記》、明王世貞《曲藻》、《題畫會真記卷》、明胡應麟《少室山房筆叢》、明王驥德《新校注古本西廂記》、明凌濛初《西廂記凡例十則》、明《張深之正北西廂記秘本》、《明槃薖碩人增改定本西廂記》、明蔣一葵《堯山堂外紀》、清聖歎先生《評點繡像第六才子書西廂記》、清焦循《劇說》、清梁廷柟《曲話》、清姚燮《今樂考證》、清李漁《閒情偶寄》、清王季烈《螾廬曲談》、近人劉世珩《暖紅室彙刻西廂記‧序》、董康等《曲海總目提要》等。

㉛〔元〕鍾嗣成《錄鬼簿》著錄《黃粱夢》，注謂「一折馬致遠，一折紅（原誤作經字）字李二，一折花李郎，一折李時中」。《太和正音譜》著錄在《鶄鶄裘》於范居中名下，注謂「四人共作。第二折施均美，第三折黃德潤，第四折沈琪之」。

㉜ 王國維：《宋元戲曲考》，收入《王國維戲曲論文集》，頁九三。

列實甫就很自然了。也因此，靜安先生心目中的「元曲四大家」就只是「關白馬鄭」了。而《西廂記》今之傳本，事實上並非王實甫所作，請詳本書下文《今本《西廂記》綜論》。

第三，靜安先生論斷「關白馬鄭」的高下次第，似乎只從曲文風格入手。而個人以為，論劇作家之優劣和成就當從質和量兩方面著眼。就量而言，當注意其作品之多寡與內容之多樣性；就質而言，當從其戲劇文學與戲劇藝術兩方面同時觀察，約有八端可循，即：本事動人、主題嚴肅、結構謹嚴、曲文高妙、音律諧美、賓白醒豁、人物鮮明、科諢自然等。倘劇作止於本事動人、主題嚴肅、曲文高妙三者俱備，或甚至於僅曲文一項高妙，則不失為案頭之曲 [33]；倘結構謹嚴、音律諧美、科諢自然、賓白醒豁四者兼備，則堪為場上佳劇。倘曲文高妙，又加益以場上四項，則不失為案頭、場上兩兼之佳作；而若七者健全，又益以人物鮮明一項，則堪稱無憾可擊之妙品。若以此八端，又兼具其量來衡量，則關漢卿作劇六十餘種 [34]，內容無所不包，文學藝術兩擅其美，為有元第一人，應屬當之無愧。鄭德輝作劇十八種，雖出語不凡，而藻繢很多，其關目排場亦有可議者，則當陪四家之末座。自無可疑。其有可爭議者則在白馬二家。白仁甫作劇十六種，今存可信者止《梧桐雨》、

❸ 著者有《評騭中國古典戲劇的態度和方法》，原載《幼獅月刊》四四卷第四期（一九七六年十月），頁二九一三五，收入曾永義：《說戲曲》，頁一一二一。

❸ 關漢卿雜劇傳借華《元雜劇全目》著錄六十七劇，其中存世者十八種，僅見佚文者三種，完全失傳者四十六種。但其傳世者如《魯齋郎》、《單鞭奪槊》、《五侯宴》、《裴度還帶》等四劇，學者已考定非關氏所作。故鄭師因百（騫）先生《關漢卿雜劇總目》訂為所撰雜劇凡六十四本：存十四本，殘三，佚四十七，見所著《景午叢編》，頁二九七一三一六。

《牆頭馬上》二種，雖「風骨磊落，詞源滂沛」不少俊語，然較諸馬東籬則未足以為一代文人劇之代表。

馬東籬作劇十六種，今存《漢宮秋》、《陳摶高臥》、《青衫淚》、《薦福碑》、《岳陽樓》、《任風子》、《黃粱夢》等七種。此七種實包含四個雜劇類型：在《漢宮秋》這本歷史劇裡，他將時代意識、民族意識，乃至於南宋覆亡的「根柢」都寄寓其中；在《薦福碑》一類的文士劇裡，他雖不能免俗地為自己構築空中樓閣，而其不甘落拓之憤懣激越，則是其他同類作品所未見，其所流露的正是那個時代的讀書人不平的心聲；在《岳陽樓》等三本度脫劇裡，他則運用全真教的神仙故事來寫他開關的桃源福地和嚮往的蓬萊境界。而那本事實上只是表現元代文人團圓夢的《青衫淚》，其實也反應了並世文人的另一種共同悲哀，這種情場上的失落，同樣啃噬著他們的心靈。而由此也可見東籬雜劇不止是寫他個人的身命遭遇和思想情感，同時也反映了元代文人的身命遭遇和思想情感；又由於他的曲詞如朝陽鳴鳳，燦爛清綺、風骨勁健、俊逸超拔，文學成就甚高，所以他就成為元代文人劇的典型，他的雜劇也成為元代詩人之劇一派的代表。他在元代劇場上，與關漢卿堪稱一時瑜亮，有如詩中的李杜，文中的韓柳，各具境界、各具格調，是很難有所軒輊的。[36] 但若就作品多寡與劇場藝術而言，則東籬實不能不讓漢卿一席之地。因此個人以為，若就成就高下論列四大家次第，則應作「關白馬鄭」為宜。

[36] 白樸另有所謂《東牆記》，《孤本元明雜劇》從趙琦美鈔校本題白樸撰，但鄭師因百師《元劇作者質疑》考訂決非白氏所作，謂「蓋一劇二本，或為元明間人依仁甫原本重作」。詳參《鄭騫戲曲論集》，頁一二八—一二九。

[36] 著者有《馬致遠雜劇的四種類型》一文，原載《幼獅學誌》第一九卷一期（一九八六年五月），頁五三—八一，收入曾永義：《詩歌與戲曲》，頁二三七—二七八。

結語

今人譚正璧編著《元曲六大家評傳》，舉關漢卿、王實甫、白樸、馬致遠、鄭光祖、喬吉為六大家；熊文欽等校注《元曲四大家名劇選》，舉關漢卿、白樸、馬致遠、鄭光祖為四大家，而均未論述其所以然。雖然，靜安先生《宋元戲曲考》之後，所謂「關白馬鄭」之說蓋已成定論。

至於「元曲四大家關白馬鄭」之「鄭」，或以為當指「鄭廷玉」而非「鄭光祖」，前文敘北曲雜劇之「六大中心」中已據陸林之說，當指鄭光祖。

第捌章　關漢卿研究及其展望

引言

我們中國人是個戲曲的民族，相傳清康熙帝為戲臺題的對聯是：

日月燈，江海油，風雷鼓板，天地間一番戲場；

堯舜旦，文武末，莽操丑淨，古今來許多腳色。❶

可見連尊貴的皇帝都認為「天地戲場，人生如戲」。也因此戲曲深入中國人的生活之中，戲曲在中國已經有兩千五百年以上的歷史 ❷，劇種即在今日亦不下於四百有餘 ❸，而劇作家及其劇作更燦如明星不知凡幾。❹ 而

❶ 康熙頒賜北京「廣和樓」戲院台聯。

❷ 以上文所考述之《九歌》小戲群算起。

❸ 中國地方戲曲劇種的滋生，與地方語言關係至為密切，中國幅員廣大，語言紛歧，因此劇種非常繁多。中國大陸曾於一九五〇、五六、五九、六二、八〇年對全國劇種進行調查和統計，由於劇種的複雜和不穩定性，加上劃分劇種意見的分歧，每次所得數字都有增減。舉例而言，一九六二年統計全國劇種共四百六十多種（含偶戲近百），一九八〇年至

如果要舉出中國人所公認的最偉大的戲曲家，則非元代的關漢卿莫屬。因為關漢卿一生志業都在戲曲，論其數量、論其文學、論其藝術、論其題材之充分融入當時之政治、社會、經濟、文化，從而反映世道人心與一己之性情襟抱，均無人能望其項背。

一、關漢卿在元明清文獻中的相關記載

在清代以前，談不上關漢卿研究。對關漢卿止於零星片段的記載，包括小傳、交遊、逸聞、評論和著作。其重要者見於元人貫雲石〈陽春白雪序〉、周德清〈中原音韻序〉、鍾嗣成《錄鬼簿》、邾經《青樓集序》、熊自得《析津志·名宦傳》、楊維楨〈鐵崖先生古樂府·元宮詞〉，明人朱權《太和正音譜》、蔣一葵《堯山堂外紀》、何良俊《四友齋叢說》、成化間無名氏《西廂記十詠》、弘治間無名氏《打破西廂八嘲》、王驥德《曲律》、臧懋循〈元曲選序〉，清人羅以桂《祁州志》、王季烈《螾廬曲談》等。❺這些記載，元人已非常簡單，連關漢卿的本名都不清楚。加上版本異同和明清人別生枝節，使得關漢卿的年代、籍貫、別號、官職，以及著作歸屬都成問題。這實在是元代雜劇作家的共同悲哀，他們的聲名儘管昭著在倡優勾欄裡，他們的作品

❹ 八一年中國藝術研究院戲曲研究所重新調查，卻有三百二十七種（不含偶戲，如含偶戲則為四百十餘種）。

莊一拂：《古典戲曲存目彙考》（上海：上海古籍出版社，一九八二年）著錄戲文三百二十餘種、雜劇一千八百三十餘種、傳奇四千五百九十餘種。此就已知可考者而言，其劇目散佚者則不知凡幾。

❺ 王鋼：《關漢卿研究資料匯考》（北京：中國戲劇出版社，一九八八年）同年九月上海古籍出版社出版李漢秋、袁有芬合編之《關漢卿研究資料》，蒐羅甚為宏富。

儘管呼喚廣大群眾的心靈，但是在那鄙視戲曲小說的時代，他們的姓名根本無法登入史傳，則終至湮滅不彰，就很自然的了。

但是我們從蛛絲馬跡中，已經可以肯定關漢卿生前即享大名，作《中原音韻》的周德清把他舉為「元曲四大家」之首，元雜劇作家高文秀「都下人號『小漢卿』」、沈和甫「江西稱為『蠻子漢卿』」，楊顯之為關漢卿莫逆交、兩相切磋文辭，號「楊補丁」❼，也可見「關漢卿」簡直就是當時雜劇的代號。賈仲明為《錄鬼簿》補寫的【凌波仙】弔關漢卿，已見前文引錄，即此可見關漢卿在元代戲曲界的地位，較諸「戰文場、曲狀元，姓名香、貫滿梨園」的馬致遠，應當更具領袖地位，而這種「師首」、「班頭」的地位，似乎已成定論。至於關漢卿的散曲，則楊維禎《東維子文集》在〈周月湖今樂府序〉中賞其「奇巧」，貫雲石在〈陽春白雪序〉中稱其「造語妖嬌」，也可見有其獨特的風格和成就。

❻ 〔元〕周德清：《中原音韻·序》：「樂府之盛，之備，之難，莫如今時。其盛，則自縉紳及閭閻歌詠者眾。其備，則自關、鄭、白、馬一新制，韻共守自然之音，字能通天下之語，字暢語俊，韻促音調，觀其所述，日忠日孝，有補於世。其難，則有六字三韻，『忽聽一聲猛驚』是也。諸公已矣，後學莫及！」這是元曲歷來所謂「四大家」的根源，但異說紛紜，學者莫衷一是，詳見前文〈所謂「元曲四大家」〉。

❼ 〔元〕鍾嗣成《錄鬼簿》：「高文秀，東平府學生員，早卒，都下人號『小漢卿』。」「楊顯之，大都人，關漢卿莫逆之交，凡有文辭，與公較之。號『楊補丁』是也。」「沈和甫，名和，錢塘人。能詞翰，善談謔。天性風流，兼明音律。……江西稱為『蠻子漢卿』。」

然而明人著《太和正音譜》的朱權 ❽ 卻說：

關漢卿之詞，如瓊筵醉客。觀其詞語，乃可上可下之才，蓋所以取者，初為雜劇之始，故卓以前列。❾

所謂「卓以前列」，事實上已經把他貶作第十名，所云「乃可上可下之才」，更影響到明人對他的評價，譬如何良俊《四友齋叢說》謂「關之辭激厲而少蘊籍」，成就在鄭光祖之下 ❿；王驥德《新校注古本西廂記》更說：

元人稱關、鄭、白、馬，要非定論。四人漢卿稍殺一等第之，當曰：王、馬、鄭、白。有幸有不幸耳。⓫

則關漢卿在明代第一大曲論家王驥德心目中，不能與位於「元曲四大家」之列。雖然胡應麟尚以之為四家之首，但沈德符則謂之「鄭、馬、關、白」，卓珂月謂之「馬、白、關、鄭」，黃正位則舉「馬東籬、白仁甫、關漢卿、喬夢符、李壽卿、羅貫中」諸家 ⓬，顯然都已動搖他在有元劇壇冠冕群倫的地位。

❽ 《太和正音譜》疑出明寧獻王朱權門客之手，其說詳曾永義：〈《太和正音譜》的作者問題〉，原載《書目季刊》九卷四期（一九七六年三月），頁三五一─四四；收入曾永義：《說戲曲》，頁七五一─九六。今姑仍舊說為朱權所作。

❾ 【明】朱權：《太和正音譜》，《中國古典戲曲論著集成》第三冊，頁一七。

❿ 【明】何良俊：《曲論》，《中國古典戲曲論著集成》第四冊，頁六。

⓫ 【明】王驥德：《新校注古本西廂記》，收入國家圖書館古籍館編：《古本西廂記彙集》初集第二冊（北京：國家圖書館出版社，二〇一一年據明萬曆四十一年朱朝鼎香雪居刻本影印），卷六，〈評語〉，頁五八，總頁二五九。

⓬ 以上胡應麟、沈德符、卓珂月三人引文，詳見前文《所謂「元曲四大家」》。【明】黃正位：《陽春奏·凡例》：「是編也，俱選金元名家，鐫之梨棗。蓋元時善曲藻者，不下數百家，而所稱絕倫、獨馬東籬、白仁甫、關漢卿、喬夢符、李壽卿、羅貫中諸君而已。」收入《古本戲曲叢刊四集》（上海：商務印書館，一九五八年據北京圖書館藏明萬曆刊本影印），〈新刻陽春奏凡例〉，頁一。

考》，其〈元劇之文章〉之論四家，如上文所錄，方躋關漢卿為四家之首，乃成定論。

所幸王國維先生於清光緒三十三年（一九〇七）著手研究戲曲 ❸，民國元年總結研究成果，著《宋元戲曲考》

二、關漢卿研究的熱潮

自從靜安先生曲學十書開啟了戲曲研究的門徑之後，戲曲研究乃逐漸蔚成風氣，就關漢卿而言，其劇作成為諸家中國文學史所必須介紹討論的對象，譬如鄭振鐸《插圖本中國文學史》，陸侃如、馮沅君《中國文學史簡編》，劉大杰《中國文學發展史》，譚正璧《中國文學進化史》，林庚《中國文學史》等 ❹⋯戲曲史更不必說，

❸ 光緒三十三年靜安先生在〈三十自序〉一文中說明他何以由哲學轉入詞曲的研究，又進一步說到他所以「有志於戲曲」的緣故。至一九一三年，六年間，靜安先生有關戲曲的研究，計有十種著作：光緒三十四年八月《曲錄》二卷初稿成，宣統元年有《戲曲考源》一卷，十月有《優語錄》二卷，同年又有《唐宋大曲考》一卷，又有《曲調源流表》一卷，又有《錄曲餘談》三十二則，十二月有《王校錄鬼簿》，一九一二年八月有《古劇腳色考》一卷，十一月有《宋元戲曲考》一書，一九一三年八月以後輯有《戲曲散論》十三則。

❹ 陸侃如、馮沅君：《中國文學史簡編》（上海：大江書舖，一九三二年），其第十四講〈元明散曲〉、第十五講〈元明雜劇〉分別論述關漢卿散曲和雜劇。對於關氏生平，襲用蔣一葵說法：「金末解元，曾作太醫院尹，金亡不仕。」認為關氏劇曲以「雄奇排奡」見長，散曲「奇麗」為喬吉先驅。關劇特點為崇尚本色、善寫人情世故、人物個性顯著、富於反抗精神。鄭振鐸：《插圖本中國文學史》（北京：樸社，一九三二年），其第四六章〈雜劇的鼎盛〉中有〈偉大的天才作家關漢卿〉一節，考證關漢卿生平，認為關氏是由金入元的作家，主要活動在元代的大都，晚年到過杭州。這些看法與王國維大致相同。鄭氏對關氏雜劇所反映的元代政治社會的廣度和深度，人物形象的生動描寫和劇作風格的多樣性，以及其客

如吳梅《中國戲曲概論》、《元劇研究ＡＢＣ》、《遼金元文學史》，賀昌群《元曲概論》，盧冀野《中國戲劇概論》等[15]；學者也有以關漢卿其人其劇作專題考證和論述的，譬如胡適〈讀曲小記〉，有一則題為〈關漢卿不是金遺民〉，後來又發表〈再談關漢卿的年代〉重申其說；朱湘有〈論關漢卿及其救風塵〉一文，任維焜有〈十四世紀中國寫實派的戲曲家關漢卿〉一文，隋樹森有〈關漢卿及其雜劇〉一文，均對關氏劇作有所揄揚，尤其隋氏文長達萬言，更為詳密。[16]

觀真實性，均給予極高的評價。劉大杰：《中國文學發展史》（上海：中華書局，一九四九年），其第二三章專論元代雜劇，謂關漢卿「是一個人生社會的寫實者，是一個民眾通俗的劇作家」。其《救風塵》為社會喜劇、《竇娥冤》為家庭悲劇。譚正璧：《中國文學進化史》（上海：光明書局，一九二九年），謂「質樸豪邁為元曲特點，尤以關漢卿為甚。《金線池》可說是關氏喜劇的代表作。」林庚：《中國文學史》（廈門：廈門大學，一九四七年），謂「關漢卿以劇寫劇，王實甫以詩寫劇，馬致遠以劇寫詩，都成為元曲中最高的表現」。「《竇娥冤》是一本在中國極難得的偉大悲劇。」其他，顧實：《中國文學史大綱》（上海：商務印書館，一九二六年），許嘯天：《中國文學史解題》（上海：群學社，一九三三年）、馬仲殊：《中國文學史》（北京：華盛書局，一九三三年）、楊蔭深：《中國文學史大綱》（上海：商務印書館，一九三八年）、林之棠：《中國文學史》（上海：世界書局，一九二九年）、胡雲翼：《中國文學史》（上海：北新書局，一九三二年）等亦皆述及或論及關漢卿。

[15] 吳梅：《中國戲曲概論》（上海：大東書局，一九二六年）；《元劇研究ＡＢＣ》（上海：世界書局，一九二九年）；《遼金元文學史》（上海：商務印書館，一九三四年）；賀昌群：《元曲概論》（上海：商務印書館，一九三○年）；盧冀野：《中國戲劇概論》（上海：世界書局，一九三四年）。

[16] 胡適：〈讀曲小記·關漢卿不是金遺民〉，《天津益世報·讀書週刊》第四○期，〈再談關漢卿的年代〉為「與馮沅君女士書」，馮沅君有「跋」，朱湘論文見《小說月報》一七卷號外（一九二七年六月），收入鄭振鐸編：《中國文學研究》

而使關漢卿研究進入高潮的是一九五八那一年。那一年關漢卿被列入世界文化名人錄，中國大陸展開規模宏大的「紀念關漢卿創作七百年」的學術和演藝活動。那年在北京舉行「紀念關漢卿演出周」，有十八個劇團，用八種不用的戲曲形式，同時上演包括《竇娥冤》、《救風塵》、《調風月》、《望江亭》、《拜月亭》等十本關漢卿的傑作。就整個大陸來說，在紀念周期間，至少有一百種不同的戲劇形式，一千五百個職業劇團，都在同時上演關漢卿的劇本。甚至改編成京劇的《望江亭》，不久之後，還由名演員張君秋搬上銀幕。在此[17]

期間，許多著名的學者和作家，也競相發表論文來探討關漢卿，像田漢〈偉大的戲劇戰士關漢卿〉、鄭振鐸〈中國偉大的戲劇家關漢卿〉、周貽白〈關漢卿研究〉、胡忌〈關漢卿及其戲曲〉、吳曉鈴〈我國偉大的戲劇家關漢卿〉、王季思〈關漢卿戰鬥的一生〉、夏衍〈關漢卿不朽〉、錢南揚〈關漢卿和他的雜劇〉、郭沫若〈學習關漢卿，並超過關漢卿〉等等不下於五六十篇。[18]這種現象是從來所沒有的。

那時的中國大陸正值辯證唯物主義和歷史唯物主義主導一切的時候，反封建、階級對立和人民至上的觀念非常強烈，除了少數學者尚能就戲劇論戲劇外，對於關漢卿的「評價」，不免受到時代思潮極大的左右，譬如陳毅對紀念大會的〈題詞〉有這樣的話語：

⓱（上海：商務印書館，一九二七年）；任維焜論文見《師大月刊》第一六期（一九三六年四月）；隋樹森論文見《東方雜誌》第四〇卷第三號，論及關漢卿在元劇作家中之地位、關劇特色、散曲所見關氏之思想等。

⓲郭沫若：〈學習關漢卿，並超過關漢卿〉，《關漢卿研究》第一輯（北京：中國戲劇出版社，一九五八年）。北京圖書館閻萬鈞、朱小軍編：《關漢卿研究文獻目錄》，附於鍾林斌：《關漢卿戲劇論稿》（西安：陝西人民出版社，一九八六年）；李漢秋、袁有芬：《關漢卿研究資料》（上海：上海古籍出版社，一九八八年），書後亦附有〈關漢卿研究論著索引〉。

關漢卿接近下層人民，熟悉人民語言和民間藝術形式，也深知人民的疾苦願望，所以能成為元代雜劇的奠基人，使他在思想上、在藝術上能發出炫耀百代的光彩。關漢卿的劇作，不管是悲劇或喜劇都表現了封建社會兩個主要階級的對立，他是非分明，因而愛憎分明，他的同情總是在被壓迫者一邊。總是寫壓迫者，看去像是強大而實際腐朽無能；被壓迫者看是卑微而確有無限智慧和力量，因此他們敢於反抗，甚至死而不屈，終於取得勝利。關漢卿是一位現實主義的藝術家，也是一位偉大的民主主義人道主義的思想家，因此他不是爬行的現實主義者，而是有思想有理想的偉大的現實主義者，這值得我們紀念和學習！⑲

郭沫若也說關漢卿是「拿著藝術武器向封建社會猛攻的傑出戰士」⑳，像這樣以許多主義和頭銜堆向關漢卿身上，恐怕關漢卿於地下再做一次夢也想不到，而這正是時代政治風氣有以致之。

關漢卿研究既起熱潮，雖然中國大陸其後有十年「文化大革命」的浩劫，整個傳統文化被無情的摧殘，學術研究隨之停頓，但「四人幫」垮台後，又得賡續前修。就「關漢卿研究」而言，簡直成為「顯學」，其相關論文起碼達六七百篇之譜，整理出版的《關漢卿戲曲集》已有多種⑳，其中尤以王學奇、吳振清、王靜竹三人

⑲ 陳毅：〈題詞〉，《戲劇報》一九五八年第一二期。

⑳ 郭沫若：〈學習關漢卿，並超過關漢卿〉，收入《關漢卿研究》第一輯。

㉑ 論文目錄參見註⑱所舉。關漢卿雜劇結集者除文中所舉外，尚有吳曉鈴等編校：《關漢卿戲劇集》（北京：人民文學出版社，一九五八年）；北京大學中文系編校小組編校：《關漢卿戲劇集》（北京：人民文學出版社，一九七六年）：選注的有吳曉鈴等注釋：《大戲曲家關漢卿傑作集》（北京：中國戲劇出版社，一九五八年），張友鸞、顧肇倉選注：《關漢卿雜劇選》（北京：人民文學出版社，一九六三年）等。

校注，河北教育出版社出版的《關漢卿全集校注》最為詳審。對於關漢卿相關研究資料，加以蒐集考證的，有譚正璧《元曲六大家評傳》，鍾林斌《關漢卿戲劇論稿》，李漢卿、袁有芬《關漢卿研究資料》，王鋼《關漢卿研究資料匯考》等[22]，他們各有長處，都給予研究者許多方便。而《單刀會》、《燕燕》（據《調風月》改編）和上述演出劇目，事實上已成為大陸各劇種的重要戲齣，則關漢卿在大陸，雖未必家喻戶曉，但堪稱「風頭十足」。

再看臺港地區，較諸大陸，論其數量和熱潮，真不可相提並論。但臺灣像鄭師因百《元雜劇異本比較》一書和《元劇作者質疑》、《關漢卿雜劇總目》、《關漢卿的雜劇》諸文，均作深入研究和別出見地。其用作碩士學位論文的，已有何慶華《關漢卿及其作品》（臺大）、牛川海《關漢卿竇娥冤之研究》（文化）、何美玲《關漢卿雜劇研究》（輔仁）、李競華《關漢卿救風塵之研究》（文化）、盧乃愛《關漢卿日本雜劇研究》（政大）、李哲珠《關漢卿現存雜劇研究》（高師大）等六篇。香港則羅忼烈《論關漢卿的年代問題》和劉靖之《關漢卿三國故事雜劇研究》均有可觀，梁沛錦與日本波多野太郎合著《關漢卿現存雜劇研究》，又編輯《關漢卿研究論文集》，頗可注意。[23]

㉒　王學奇、吳振清、王靜竹校注：《關漢卿全集校注》（石家莊：河北教育出版社，一九八八年）。譚正璧《元曲六大家評傳》（上海：文藝綜合出版社，一九五五年）。王鋼：《關漢卿研究資料匯考》（北京：中國戲劇出版社，一九八八年）。

㉓　鄭師因百三文已收入《景午叢編》，頁三二七—三三五、二九七—三三六、二八九—二九六。羅忼烈：《關漢卿的年代問題》，《抖擻》第二〇期（一九七七年三月）。劉靖之：《關漢卿三國故事雜劇研究》（香港：三聯書店，一九八〇年）。梁沛錦，〔日〕波多野太郎合著：《關漢卿現存雜劇研究》（橫濱：橫濱市立大學出版社，一九七一年）。梁沛錦編輯：

至於外國漢學界對關漢卿的研究，其雜劇譯本，最早見於一八二一年倫敦出版的《異域錄》所載的《士女血冤錄》，但那只是《竇娥冤》的梗概；一八三八年巴黎皇家印刷所才出版A.P.L.巴贊的法文《竇娥冤》全譯本，此後英文、法文、德文、俄文、日文迭有譯本，所譯劇本尚包括《玉鏡台》、《謝天香》、《救風塵》、《望江亭》和《單刀會》。㉔其作學術研究論文者已達三四十篇㉕，其可注意者，一九五八年莫斯科出版費德林《關漢卿研究論文集》（香港：潛文堂，一九六九年）。

英文譯本有(1)A.E.朱克譯：《斬竇娥》（《竇娥冤》第三折）（波士頓·布朗公司，一九二五年）。(2)陳福生等譯：《望江亭》，《廈門大學學報》一九五七年第一期。(3)楊憲益、戴乃迭譯著：《關漢卿戲劇選》（北京、上海·外文出版社、新文藝出版社，一九五八年）。(4)時鍾雯：《對竇娥的不公平：竇娥冤研究與翻譯》，收入《普林斯頓——劍橋中國語言研究4》（倫敦·劍橋大學出版社，一九七二年）。(5)陳真愛博士論文：《竇娥冤主題的演變》（哥倫布：俄亥俄州立大學出版社，一九七四年）。

法文譯本另有(1)馬尼安選譯評介：《竇娥冤》，《廣識雜誌》一月號（一八四三年）。(2)徐仲年譯：《竇娥冤》片段，《中國詩文選》（巴黎·德拉格拉夫書局，一九三三年）。

德文譯本有(1)魯道夫·馮戈特查爾(R. von Gottschall)：《中國戲劇》（一八八七年），中有《竇娥冤》譯介。(2)漢斯·魯德爾斯貝爾格(H. Rudelsberger)譯：《學士玉鏡台》，收入《中國喜劇》（一九二二年）。(3)漢斯·魯德爾斯貝爾格摘譯：《蝴蝶小姐之婚姻》（《謝天香》摘譯）（維也納·安東施羅爾出版公司，一九二二年）。(4)巴贊(A.P.L. Bazin)譯介：《望江亭》，《亞洲雜誌》十一、十二月號（一八五一年）。

日文譯本有(1)宮原民平譯：《竇娥冤》，《古典劇大系》第十六卷《支那篇》（東京·近代社，一九二五年）。(2)田中謙二譯：《竇娥冤》，《中國古典文學大系》五二《戲曲上》（東京·平凡社，一九七〇年）。(3)池田大伍譯：《救風塵》，《人》雜誌第五號（一九三四年），又見於田中謙二補注：《救風塵》，《世界戲曲全集》第四十卷《印度、支那篇》（東京·平凡社，一九七〇年）。

漢卿：偉大的中國劇作家》，同年《蘇聯漢學》第二期載索羅金《偉大的戲劇家》一文，很巧妙的是，他們的見解正和同時在「熱潮」上的中國大陸學者如出一轍，也許是同一種「主義」之下的產物吧。又一九六八年威廉‧多爾拜以《關漢卿及其作品面面觀》獲英國劍橋大學博士學位，翌年杰羅姆‧西頓以《關漢卿及其著作評論》獲美國印第安那大學博士學位，可見關漢卿在西方漢學研究所受到的重視。

三、關漢卿研究的取向

如果把王國維先生著《宋元戲曲考》當作關漢卿研究進入現代化的起點，那麼迄本文寫作時已有八十幾年的歷史。在這八十幾年間，學者除了對關氏劇作本身作校勘和注釋的基礎工作外[26]，就學術研究而言，考其取

[25] 俄文譯本有⑴多馬斯‧東當的英譯文轉譯：《士女血冤錄》，《雅典娜神廟》第一一號（一八二九年六月）。⑵謝馬諾夫、雅羅斯拉夫采夫合譯：《救風塵》，收入《東方文選》第二冊（莫斯科，一九五八年）。⑶索羅金節譯：《關漢卿竇娥冤》，《外國文學》第九號（一九五八年）。⑷斯別阿聶夫譯：《感天動地竇娥冤》，收入《元代戲曲》（莫斯科、列寧格勒，一九六六年）。⑸《竇娥冤》，收入《東方古典戲曲》（莫斯科，一九七六年）。⑹瑪斯金斯卡婭譯：《望江亭中秋切鱠旦》、《關大王單刀會》，收入《元代戲曲》（莫斯科、列寧格勒，一九六六年）。《元曲五種》（東京：平凡社，一九七五年）。⑷田中謙二譯：《救風塵》，《中國古典文學全集》第三十三卷《戲曲集》（東京：平凡社，一九五九年），又見於《中國古典文學大系》五二《戲曲集上》。王麗娜編著：《中國古典小說戲曲名著在國外》（上海：學林出版社，一九八八年）。

[26] 對於關漢卿雜劇之校勘和注釋，除前面註腳所舉外，有關校勘尚見於鄭騫：《元雜劇異本比較》五篇（《國立編譯館館刊》

向，約有以下七端，逐一簡述如下：

（一）關漢卿生平籍貫的考證

由於關漢卿生平資料非常殘缺，記載甚為簡單，而且彼此有所矛盾，所以對於關漢卿的生存年代、職分和籍貫，學者便有不同的見解。

在生存年代方面，有以下四說：

1. 認為關漢卿金亡時已達出仕年齡，金亡不仕，可稱之為金之遺民。 ㉗

2. 認為關漢卿雖生於金亡以前，但金亡時不過孩童，不夠稱遺民的資格。 ㉘

㉗
一九七三年二期、一九七三年二卷三期、一九七四年三卷二期、一九七六年五卷一期、一九七六年五卷二期）、《校訂元刊雜劇三十種》（臺北：世界書局，一九六二年），與寧希元：《元刊雜劇三十種新校》（蘭州：蘭州大學出版社，一九八八年）等書中。

[元] 郗經《青樓集·序》：「我朝初并海宇，而金之遺民若杜散人、白蘭谷、關己齋輩皆不屑仕進，乃嘲風詠月，流連光景，庸俗易之，用世者嗤之。三君之心，固難測也。」（此據通行之《雙楳景闇叢書》本，明鈔《說集》本《青樓集》卷首「若杜散人」之前無「而金之遺民」五字。）[元] 楊維禎：《鐵崖先生古樂府》，〈元宮詞〉云：「開國遺音樂府傳，《白翎》飛上十三絃。」大金優諫關卿在，伊尹扶湯進劇編。」[明] 蔣一葵：《堯山堂外紀》卷六十八「關漢卿」條云：「關漢卿，號己齋叟，大都人。金末為大醫院尹，金亡不仕。好談妖鬼，所著有《鬼董》。」這三條資料是關漢卿「為金之遺民」說的依據。

㉘
首倡此說者為胡適，其論文〈讀曲小記·關漢卿不是金遺民〉主要論據為：《輟耕錄》卷三十二記「嗓」字一條，由此可知關氏死在王和卿之後，王和卿在中統初（約一二六〇）作〈詠大蝴蝶〉小令，又從關氏《杭州景》套曲，知關氏於

一二七八年宋亡後曾到杭州，關氏更有【大德歌】十首，必在元成宗大德晚年，因之死年至早在一三〇七年左右，上距金亡已七十四年，他的生年不得早於一二二〇年，金亡時至多不過十三四歲小孩而已。因此關氏不能算是「金元遺老也不是大金優諫」。

又蔡美彪：〈關漢卿的生平〉（《戲劇論叢》一九五七年第二輯）謂關漢卿生於金末由金入元。其論據為：（一）關漢卿劇作多記女真事女真語；（二）他所嗜好的技藝多和金代女真有關；（三）元人楊鐵崖稱他為大金優諫；（四）元人邾經說他入元後「不屑仕進」。

又蘇夷：〈關漢卿的年代問題〉（《戲劇論叢》一九五八年第二輯）謂邾經《青樓集序》把杜散人、白蘭谷、關己齋並為同輩是有道理的。因為根據道光《長清縣志》引舊志對杜善夫的記載和王博文《天籟集》對白樸的記載，都可以證明他們二人在元初「不屑仕進」，則關氏在元初亦應達到仕進之年。又《錄鬼簿》列關漢卿為卷上「前輩才人」五十六人之首，《太和正音譜》稱關氏「初為雜劇之始」，則關氏行年至遲應與白樸相近，而白樸生於金正大三年（一二二六）。

又鄭振鐸：〈關漢卿——我國十三世紀的偉大戲曲家〉一文（《戲劇報》一九五八年第六期）謂：「關漢卿曾在蒙古滅南宋後，到過南宋都城杭州。……關漢卿游杭州的時候，當在一二七九年之後不久。故他寫的《杭州景》有『大元朝新附國，亡宋家舊華夷』的話。在這個時期，他已是將近七十高齡了。他的卒年，約在一三〇〇年之前，但至遲不能超過一三〇〇年。」因為根據鍾嗣成作於一三三〇年的《錄鬼簿》，說到關時，謂：「余生也晚，不得與幾席之末。」鄭氏乃認為，鍾與關年輩至少相差三十歲左右。則關氏享者壽應達九十歲，生年應在一二一〇年左右。

又尚達翔：〈關漢卿生卒年新證〉（《鄭州大學學報》一九八二年第一期），其論據有二。其一，從明刊《蝴蝶夢》第一折【混江龍】：「他又不曾時連外境，又無甚過犯公私」之語，謂「時連外境」指通敵。無論金末或元初，皆為死罪，《元史・太宗紀》兩朝《刑法志》均有記載。但元統一全國後，就不存在了。其二，《蝴蝶夢》中關於趙頑驢偷馬被處決事，《元史・刑法志》載蒙古太宗六年（一二三四）五月明定「但盜馬一二者，即論死」。又憲宗二年（一二五一）斷事官將一盜馬者「既杖復斬」，但元滅南宋後，改為「盜馬者，初犯為首八十七，從二年；為首七十七，從一年半；再犯加等，罪止一百七，出軍」。（《元史・刑法志三》）因之認為《蝴蝶夢》似作於十三世紀四〇年代。如果此時關氏二十多歲，由此上推，

3. 認為關漢卿生於金亡之後、元統一之前的蒙古時代，生卒年月皆在元代，更無從說是金之遺民。

4. 認為有兩個關漢卿：老關漢卿，解州人，曾仕於金；小關漢卿，大都人，即是偉大的雜劇作家。❸❷

則當生於金末的一二〇八年左右。

❷ 孫楷第：〈關漢卿行年考〉（一九五四年三月十五日《光明日報‧文學遺產》）謂關漢卿生年當在蒙古乃真后稱制元年與海迷失后稱制三年之間（一二四一—一二五〇），其卒年當在延祐七年以後，泰定元年以前（一三二〇—一三二四）。其主要依據為：關漢卿與胡紫山、王秋潤、馮海粟、盧疏齋等人都有詩曲贈名妓珠廉秀。而貫酸齋作於皇慶末延祐初的《陽春白雪‧序》把盧疏齋、馮海粟、關漢卿、庾吉甫並列為近代人。因而疑這幾人於皇慶、延祐間尚在。又據周德清作於泰定元年（一三二四）的《中原音韻‧序》，知關漢卿此時已卒。從而推定關氏生年不能早於胡紫山與王秋潤（兩人生於金哀宗正大四年，一二二七），約為一二四一至一二五〇年，此時金已被蒙古滅亡多年。所以關漢卿不止非「金元遺民」，根本就是元朝子民。

❸ 又王季思：〈關漢卿和他的雜劇〉（《人民文學》一九五四年第四期：收入《關漢卿研究論文集》，上海：古典文學出版社，一九五八年），其主要證據是關劇《詐妮子調風月》二折【五煞】：「你又不是殘花醞釀蜂兒蜜，細雨調和燕子泥。」此二句實據胡紫山【陽春曲】，紫山生於一二三七年，關氏以之為成語引用，當在紫山成名之後，關氏生年不當早於紫山。又據【大德歌】及與王和卿事，推論其卒年當在一二九七年之後。據此，金亡時關氏至多七歲童子，算不上「金元遺民」。

此說見馮沅君：《古劇說彙》（上海：商務印書館，一九四七年），〈古劇四考跋‧才人考〉，主張有兩個關漢卿，她說：「一個籍貫是解州，年代較早。約為金末人，或許曾入元，做個遺老，於曲曾染指，如元遺山、杜善夫輩。一個籍貫是大都，年代較晚，十之八九完全是元人。他是所謂『姓名香四大神物』之一，為人風流浮浪，能演劇。」其論據有三，其一，古今人姓名相同的本來很多，年代相近，姓名又同者也不少；其二，關氏籍貫有大都、祁州、解州三說。後人將幾個同姓名的行事混淆一起，但在籍貫上卻留下不統一的漏洞；其三，應當以解決「老子」問題的方式來解決關漢卿。

此四說之所以各有爭執，主要是所據文獻資料元明清皆有，對資料的判讀又見仁見智，以致所得結論不同。

其次在職分方面，有以下三說：

1. 主張關漢卿為元代之「太醫院尹」，「尹」為「長官」之意，故元熊夢祥《析津志》入關漢卿於〈名宦傳〉之中。㉛

㉛ 〔元〕鍾嗣成《錄鬼簿》：「關漢卿，大都人。太醫院尹。號己齋叟。」此見《錄鬼簿》「前輩已死名公才人，有所編傳奇行於世者」類第一名。其中「尹」字，曹本、尤本、劉本、王本並同。《說集》本、孟本、賈本並作「戶」字。按太醫院，金元皆置。《金史‧百官志》：「太醫院，提點，正五品。使，從五品。副使，從六品。判官，從八品。」《元史‧百官志》：「太醫院，秩正二品，掌醫事，制奉御藥物，領各屬醫職。中統元年，置官差，提點太醫院事，給銀印。至元二十年，改為尚醫監，秩正四品。二十二年，復為太醫院，給銀印，置提點四員，院使、副使、判官各二員。大德五年，升正二品，設官十六員。」元熊夢祥《析津志‧名宦》：「關一齋，字漢卿，燕人。生而倜儻，博學能文，滑稽多智，蘊藉風流，為一時之冠。是時文翰晦盲，不能獨振，淹於辭章者久矣。」王鋼《關漢卿研究資料匯考》云：「兩朝官志，皆無太醫院尹之稱，然尹之義為官正，《爾雅‧釋官》：『尹，正也。』邢疏：『正，長也。郭云謂官正也，言為一官之長也。』元有州尹、縣尹之名，亦取正義。故漢卿所任，當即太醫院正職。觀《元史》太醫院職務，正職實不明確，如至元二十二年，提點即有四員。疑太醫院尹即中統元年所置之官差，或以後的提點，而俗以院尹稱之。」（頁四）又云：「〈元熊夢祥〉雖列《名宦》篇中，然漢卿究任何職，卻未著一語。按之《錄鬼簿》，當即是太醫院尹。據《元史‧百官志》，太醫院至元年間秩正四品，而大德五年升正二品。《析津志》作於大德後，故以太醫院尹入〈名宦傳〉，乃在情理之中。漢卿為文士，本傳言『文翰晦盲，不能獨振』，寓有關氏未以文翰見知之意，故所任必非翰林國史院、集賢院或其他台省要職。而太醫院尹卻正與此相合。」（頁一〇）

2. 主張關漢卿為元代之「太醫院戶」，元代正有所謂「醫戶」，但「醫戶」未必即「醫人」。㉜

3. 主張關漢卿是「大金優諫」。㉝

此三說是因為《錄鬼簿》版本有「尹」和「戶」之異，又楊維禎〈元宮詞〉有「大金優諫關卿在，伊尹扶湯進劇編」之語而引發的爭議。

另外在籍貫方面，也有三說：

1. 大都人：此說是根據元鍾嗣成《錄鬼簿》，而元末熊夢祥《析津志》也說他為「燕人」。㉞

2. 祁州人：此說根據清乾隆二十年修訂之《祁州志》卷八「關漢卿故里」條，肯定關漢卿是「元時祁之伍仁村」（今河北安國縣伍仁村）人。㉟

㉜ 王季思在〈關漢卿和他的雜劇〉中謂：「元時雖有太醫院，但沒有院尹，可能他只是一個通常的醫士，或者在太醫院裡兼過一些雜差。」蔡美彪〈關於關漢卿的生平〉指出《錄鬼簿》許多版本「太醫院尹」實是「太醫院戶」之誤。如果說關氏在元代任職，便和郝經「不屑仕進」的話有很大矛盾。而元代戶籍中有所謂「醫戶」者，例屬太醫院管領。這些「醫戶」，並不都是真正的醫生。

㉝〔元〕楊維禎《鐵崖先生古樂府・元宮詞》云：「開國遺音樂府傳，《白翎》飛上十三弦；大金優諫關卿在，伊尹扶湯進劇編。」

㉞ 析津即今北京。據《遼史》、《金史》諸書，遼開泰元年（一〇一二）改幽都府為析津，以燕分野旅寅，為析木之津，故名。金貞元元年（一一五三）改析津府為永安府，二年，又改大興府。又燕，亦今北京。《金史・地理志・中都路》：「遼會同元年為南京，開泰元年號燕京，海陵貞元元年定都，以燕乃列國之名，不當為京師號，遂改為中都。」元初則設燕京路。熊夢祥喜用舊稱，所云「燕」實即《錄鬼簿》所云「大都」。

㉟ 清羅以桂乾隆二十年新修本《祁州志》卷八《紀事・關漢卿故里》云：「漢卿，元時祁之伍仁村人也。高才博學而艱於遇。」

3.解州人：此說根據元人朱右《元史補遺》所載：「關漢卿，解州（今山西運城）人。工樂曲

⑰
有人也因此而有前文所云「兩個關漢卿」的想法。

就因為一個人而有三個籍貫，所以有人便產生調適的說法，謂關漢卿祖籍解州、本籍祁州、定居於大都。

⑯
因取《會真記》作《西廂》以寄憤。脫稿未完而死，棺中每作哭涕之聲。狀元董君章往弔，異之，乃檢遺稿，得《西廂記》十六齣。曰：「所以哭者為此耳，吾為子續之。」攜去而哭聲遂息，續後四齣以行於世。此言雖云無稽，然伍仁村旁有高基一所，相傳為漢卿故宅；而《北西廂》中方言多其鄉土語，至今豎子庸夫猶能道其遺事，故特記之，以俟博考。」

按祁州即今河北省安國縣，舊稱蒲陰，宋屬祁州，元屬中書省。持此說者如馮鍾雲《關漢卿》，見《關漢卿研究論文集》。又張月中、許秀京：〈關漢卿的故鄉——安國縣伍仁村人〉，《河北日報》一九八五年二月十九日。楊國瑞：〈關漢卿是安國縣伍仁村人〉，《河北師院學報》一九八二年一期。

〔清〕姚之駰：《元明事類鈔》，卷二十二〈文學門‧二‧詞曲〉部，「元曲」條引〔元〕朱右《元史補遺》：「關漢卿，解州人，工樂府，著北曲六十本。世稱宋詞元曲，然詞在唐人已優為之，惟曲自元始，有南北十七宮調。」其後〔清〕

邵遠平：《元史類編》，卷三十六〈文翰補遺〉亦云：「關漢卿，解州人，工樂府，著北曲六十本。」按「解州」，元屬中書省平陽路（大德九年改晉寧路）。《元史‧地理志》：「解州（下），本唐蒲州之解縣，五代漢乾祐中置解州，宋屬京兆府，金升寶昌軍，元至元四年，併司候司入解縣。」今解州之名仍存，屬山西省運城轄，在運城市西南。持此說者如王雪樵：〈雜記二則〉，為關漢卿祖籍河東說援一例〉，謂關劇中有不少語言是山西運城一帶方言所特有。王文見《戲劇論叢》一九五七年第二輯，又收入《關漢卿研究論文集》。

趙景深：〈關漢卿和他的雜劇〉，謂關氏籍貫有大都、祁州、蒲陰三說，「其實三個名稱實質上是一個地方，祁州即是蒲陰，而在元時又是大都的屬地（元時凡中書省所轄之地，均可稱為大都），所以，這三說法是沒有衝突的。」見其〈在

由以上可見，光關漢卿的生平籍貫，就有如此多的爭論，這樣的爭論如果沒有更新更具體可靠的資料出現，恐怕還要繼續下去。

(二) 關漢卿作品考訂

關漢卿的作品，傳世和見於著錄的，有雜劇、散曲和《鬼董》一書。其雜劇根據各本《錄鬼簿》的記載及其他書目資料，總共有六十七種[38]，現存十八種。[39] 但現存的十八

[38] 上海劇協關漢卿研究小組第一次會議上的發言》，收入《關漢卿研究論文集》。又王鋼：《關漢卿研究資料匯考》，《元朱右《元史補遺》項下「考」謂此段資料可視為「元人記元事」，朱右為史家，又重視文學，曾任晉相府長史，因之其所記漢卿事必有根據，漢卿籍貫解州說亦足可信。惟此說與大都說矛盾，「因疑漢卿祖籍解州，而其先輩已移居大都。或漢卿本大都人，後曾流寓解州。」又常林炎：《宿莽集·關漢卿故里考察記》，謂：「我們結論是：關漢卿，祁州伍仁村人，祖籍解州，重要的戲劇活動在大都，最後回到伍仁村故里，便終於此。」

《錄鬼簿》著錄關劇六十二種：《哭香囊》、《玉堂春》、《進西施》、《詐妮子》、《三告狀》、《哭存孝》、《澆花旦》、《救周勃》、《蝴蝶夢》、《銅瓦記》、《雙駕車》、《哭魏徵》、《三負心》、《認先皇》、《萬花堂》、《趙太祖》、《汴河冤》、《鬧荊州》、《鬼團圓》、《劉夫人》、《姻緣簿》、《三嚇嚇》、《狄梁公》、《復落娼》、《鷓鴣天》、《單刀會》、《醉河冤》、《救風塵》、《金線池》、《切膾旦》、《紅梅怨》、《王皇后》、《非衣夢》、《醋江月》、《寶娥冤》、《救啞子》、《謝天香》、《柳絲亭》、《春秋記》、《勘龍記》、《破窯記》、《拜月亭》、《雙赴夢》、《玉鏡台》、《宣花妃》、《玉昭君》、《立宣帝》、《對玉釵》、《敬德降唐》、《綠珠墜樓》、《鑿壁偷光》、《織錦回文》、《高風漂麥》、《管寧割席》、《藏鬮會》、《惜春堂》、《玉簪記》、《裴度還帶》、《孫康映雪》、《陳母教子》。關漢卿雜劇除上錄六十二種，尚有《單鞭奪槊》見《元曲選目》、《也是園書目》、《今

種中，像《狀元堂陳母教子》、《劉夫人慶賞五侯宴》、《山神廟裴度還帶》、《尉遲恭單鞭奪槊》、《包待制智斬魯齋郎》等五種，或因為劇目為《錄鬼簿》所失載，或因為風格和思想非關氏所應有，以致著作權誰屬，都引起學者爭議。㊵

《樂考證》、《曲錄》等；《五侯宴》見《也是園書目》、《今樂考證》、《曲錄》等；《魯齋郎》見《徐氏紅雨樓書目》、《也是園書目》、《曲海目》、《曲海總目提要》、《今樂考證》、《曲錄》等；《孟良盜骨》見《北詞廣正譜》；《相如題柱》見《曹本錄鬼簿》、《今樂考證》、《曲錄》等著錄，總計六十七種。

㊴現存十八種為：1.《單刀會》(有元刊本、脈望館鈔本)、2.《西蜀夢》(有元刊本)、3.《玉鏡台》(有《古雜劇》本、《古名家雜劇》本、《元曲選》本、《柳枝集》本、《今樂府選》本)、4.《敬德降唐》(有《古名家雜劇》本、脈望館鈔本、《元曲選》本、《今樂府選》本)、5.《裴度還帶》(有脈望館鈔本)、6.《哭存孝》(有脈望館鈔本)、7.《五侯宴》(有脈望館校《古名家雜劇》本、《元曲選》本、《今樂府選》本)、8.《陳母教子》(有脈望館鈔本)、9.《魯齋郎》(有脈望館校《古名家雜劇》本、《元曲選》本、《今樂府選》本)、10.《蝴蝶夢》(有《新續古名家雜劇》本、《元曲選》本、《今樂府選》本)、11.《謝天香》(有《古名家雜劇》本、《元曲選》本、《元人雜劇選》本、《古名家雜劇》本、脈望館鈔本、《元曲選》本、《今樂府選》本)、12.《緋衣夢》(有《古雜劇》本、《古名家雜劇》本、脈望館鈔本)、13.《調風月》(有元刊本)、14.《拜月亭》(有元刊本)、15.《切膾旦》(有《古雜劇》本、《元曲選》本、《今樂府選》本)、16.《救風塵》(有《新續古名家雜劇》本、《元曲選》本、《今樂府選》本)、17.《金線池》(有《古名家雜劇》本、《古雜劇》本、《元曲選》本、《古今名劇柳枝集》本、《今樂府選》本)、18.《竇娥冤》(有《古名家雜劇》本、《元曲選》本、《古今名劇酹江集》本、《今樂府選》本)。

㊵其一，《陳母教子》：王季思《關漢卿和他的雜劇》一文，從不見《錄鬼簿》與「曲文賓白」風格上，斷定非關氏作品，常林炎《狀元堂陳母教子不是關漢卿的作品》(見其《宿莽集》)同意王說，游國恩等主編之《中國文學史》採王氏之說，謂為可疑。傅惜華《元代雜劇全目》，則歸屬關氏之作。楊晦〈論關漢卿〉一文(《文學研究》一九五八年第二期，收入《關

又有談妖說鬼之《鬼董》一書，學者已公認為非關氏所作。

然而爭論得最屬害的，莫過於《西廂記》一劇，有王實甫作，關漢卿作，王作關續，元後期作家集體創作，

元末無名氏作等五說。目前似乎以王作說較占優勢。

其散曲《全元散曲》收錄小令五十七、套數十三、殘套數二，其中【中呂‧普天樂】〈崔張十六事〉、【中呂‧朝天子】〈書所見〉一首、【仙呂‧桂枝香】〈秋懷〉一套、【南呂‧一枝花】〈漢卿不伏老〉一套，也都有不確定為關作的問題。❹

《漢卿研究》第二輯），則從思想內容入手，反對王說。

其二，《五侯宴》：鄭師因百《元劇作者質疑》一文（《鄭騫戲曲論集》頁一二六），謂不見《錄鬼簿》，文筆又惡劣，不惟去漢卿遠甚，亦不類元人，復不見於《錄鬼簿續編》及《正音譜》無名氏項下，觀其排場、筆墨，蓋明代伶工所編之歷史故事劇耳。嚴敦易《元劇斟疑》一書和王季思《關漢卿和他的雜劇》、趙景深《關漢卿和他的雜劇》、邵曾祺〈關漢卿作品考〉等文（均見《關漢卿研究論文集》）亦皆否定此劇為關氏之作。

其三，《裴度還帶》：鄭師因百《元劇作者質疑》（《鄭騫戲曲論集》頁一二六—一二七）謂今劇云「郵亭上瓊英賣詩」，又云「山神廟」皆與賈仲明之劇關目相合，而與《錄鬼簿》等所著錄之關劇正目不合，因斷定當屬賈氏所作。嚴敦易《元劇斟疑》與顧學頡《對關漢卿和他的雜劇的一點意見》（見《元明清戲曲研究論文集》）、邵曾祺〈關漢卿作品考〉等亦否定此劇為關作。

其四，《單鞭奪槊》：王季思、聶石樵否定為關作，邵曾祺定為元明間無名氏作，趙景深採存疑態度；四家論文均見《關漢卿研究論文集》。嚴敦易《元劇斟疑》則認為此劇當即《錄鬼簿》於漢卿名下所著錄之《敬德降唐》，而尚仲賢所作乃《三奪槊》，非此《單鞭奪槊》。

其五，《魯齋郎》：邵曾祺以其未見著錄，疑為非關氏之作，嚴敦易謂當係初中期之元無名氏所作。

【中呂‧普天樂】〈崔張十六事〉：此十六曲僅見《樂府群珠》，曲文多與《西廂記》雜劇同。王鋼《關漢卿研究資料

(三) 關漢卿悲喜劇的探討

所謂「悲劇」、「喜劇」，事實上是西方戲劇的類型和觀念，但是自從王國維《宋元戲曲考・元劇之文章》中說道「關漢卿之《竇娥冤》、紀君祥之《趙氏孤兒》」之後，劇中雖有惡人交搆其間，而其蹈湯赴火者，仍出於其主人翁之意志，即列之於世界大悲劇中，亦無愧色也」之後，運用西方悲喜劇理論來剖析中國傳統戲曲，就成了一個重要論題。㊷ 其中關漢卿《竇娥冤》和《救風塵》幾乎成為討論的核心㊸，王季思所主編的《中國十大

匯考》謂：「頗疑係後人摘取《西廂》曲文，隱括而成，以《西廂》久傳有關作之說，故編選者以之屬漢卿。」又云：「或以為此曲先於雜劇，而《西廂》有關作之傳，正因漢卿曾作此曲。」

【中呂・朝天子】《書所見》：此曲《太平樂府》卷四、《詞林摘豔》卷一，皆署「周德清」，然楊慎《詞品》、蔣一葵《堯山堂曲紀》等則屬關作。

【仙呂・桂枝香】《秋懷》：此套《南宮詞紀》卷三署「無名氏」，《詞林白雪》卷一，無題，無撰人，惟目錄署「關漢卿」。

【南呂・一枝花】《漢卿不伏老》：此套《雍熙樂府》卷十，題「漢卿不伏老」，未署撰人。《彩筆情辭》卷五，題「不伏老」，署「元關漢卿」。《北詞譜》與《北詞廣正譜》南呂卷收【一枝花】、【尾聲】，無題，署「套數，關漢卿撰」。王鋼引野馬《關漢卿的生平及其作品》云：「此曲只在【一枝花】牌名下注明『漢卿不伏老』，無關字，且又相連，與同牌下另一曲注明『叔寶不伏老』相同，是一個副標題，應非關漢卿所作。」

㊷ 一九七五年十一月臺灣大學外文系所主編的《中外文學》推出「元人雜劇的現代觀」專欄，其中所發表論文的研究方法，可以看出這種現象。

㊸ 如寧宗一：《驚天動地的吶喊——談《竇娥冤》的悲劇精神》，《語文教學通訊》一九八二年第二期；唐文標：《《竇娥冤》的悲劇和現實》，《明報》一九七六年五月號；祝肇年：《談竇娥悲劇典型的塑造》，《戲劇論叢》一九八一年第四期；

悲劇》和《中國十大喜劇》都以它們為首編。

只是西方悲喜劇的理論各門各派，見解不一，所以像《竇娥冤》便有「悲劇」和「通俗劇」的爭論；而西方理論是否可以完全運用到中國戲曲來，也是一個根本問題，所以中國是否有西方的「悲喜劇」和中國人今之所謂「悲喜劇」和西方人的觀念是否相關，便也見仁見智，難有共同的歸趨。❹

（四）關漢卿劇作的分別討論

對於關漢卿劇作分別加以研究評論的也大有人在，主要評論的劇本是《竇娥冤》、《單刀會》、《救風塵》、《魯齋郎》、《拜月亭》、《望江亭》等六劇，其他《玉鏡台》、《陳母教子》、《謝天香》、《金線池》、《五侯宴》等六劇也被討論到。其中自以《竇娥冤》為研究的焦點，估計論文已有一兩百篇，幾乎人們已罄其所能來探討這個偉大的劇本了。❺

李漢秋：〈《竇娥冤》悲劇性初探〉，《古典文學論叢》第五輯等。又如王季思：〈談關漢卿及其作品《竇娥冤》和《救風塵》〉，《光明日報》一九五六年三月二十五日；陳健：〈關漢卿的《救風塵》〉，《語文學習》一九五七年十一月號；方光珞：〈試談《救風塵》的結構〉，《中外文學》一九七五年第四卷第七期；呂福田、李暉：〈關漢卿喜劇藝術法探析〉，《北方論叢》一九八五年第二期等。

❹ 如古添洪：〈悲劇：感天動地竇娥冤〉、張漢良：〈關漢卿的《竇娥冤》：一個通俗劇〉，二文均見《中國古典文學論叢・戲劇之部》。

❺ 見李漢秋、袁有芬：《關漢卿研究資料》，〈關漢卿研究論著索引〉，鍾林斌：《關漢卿戲劇論稿》，附錄〈關漢卿研究文獻目錄〉。

《竇娥冤》雜劇毫無問題是關漢卿的代表作，自然受到最大的推崇，但是在學者的研究評論中，有些問題的看法並不一致。譬如其所表現之主題思想❹，竇娥反抗性格的評價❹，臨刑前所發的三願❹，劇中鬼魂的出場❹，是否有民族氣節等等❺；但即此已可見其討論之「熱烈」了。

❹ 如嚴敦易：〈論元雜劇〉，謂《竇娥冤》「悲劇的主導原因，是跟高利貸的後果分不開的」，收入《元明清戲曲研究論文集》。傅璇琮：〈讀〈論元雜劇〉〉，則謂「竇娥悲劇是封建時代的黑暗政治和社會勢力對普通人民的壓迫的悲劇。……高利貸只是圍繞主題表現出來的社會的黑暗現象之一」。

❹ 如齊森華、簡茂森：〈是批判的繼承，還是盲目的崇拜？——談近年來關漢卿評價中的幾個問題〉，《華東師範大學學報》一九六五年第一期；馮沅君：〈怎樣看待《竇娥冤》及其改編本〉，《文學評論》一九六五年第四期，陳中凡：〈關漢卿雜劇的民主性與侷限性〉，《光明日報》一九六五年九月十二日。這些論文基本上都用來反對一九五八年關漢卿研究高潮中的觀點，認為「關漢卿對於封建制度的態度是：要推倒它，但只有反抗鬥爭才能推倒它。這是他在生活中發現的真理」的說法是錯誤的，因為關漢卿的戲劇沒有反映封建社會兩個主要對抗階級的矛盾和鬥爭。

❹ 如馮沅君：〈怎樣看待《竇娥冤》的改編本〉謂：「這種帶有浪漫主義色彩的手法，乍看去頗快人意，動人心，細加尋思，便感到其中含有將鬥爭托於神的消極因素。」陳毓羆：〈關於《竇娥冤》的評價問題〉，《文學評論》一九六五年第五期，則謂「三願主要是通過幻想的形式表現了人民憤怒的力量之大，它所起的藝術效果是非常強烈的」。

❹ 如馮仲芸：〈關漢卿〉，《祖國十二詩人》，謂：「在善惡報應的傳統思想統治人心的社會裡，在那官吏專橫、有口難言的時代裡，只能借鬼神的出現，才能給百姓以安慰；在這一方面來說，仍有其積極意義。」香文：〈《竇娥冤》和東海孝婦〉，《關漢卿研究》第一輯，謂「竇娥的冤魂便是萬民的化身」。馮沅君則謂鬼魂出場「必然向觀眾散布毒素，加強他們的鬼神迷信」。金寧芬亦謂「實際上起了欺騙人民的作用」、「削弱了《竇娥冤》的思想性」。

(五) 關漢卿雜劇本事的考證

中國戲曲的本事很少憑空杜撰，因此戲曲本事探源也成為戲曲研究的一環。無名氏《傳奇彙考》可謂開其端，近人董康《曲海總目提要》已對關氏《金線池》、《切鱠旦》、《救風塵》、《蝴蝶夢》、《魯齋郎》五劇加以考索，羅錦堂《元人雜劇本事考》更以之為博士論文，其後譚正璧《元曲六大家評傳》、李漢秋《關漢卿研究資料》、劉新文《錄鬼簿中歷史劇探源》等亦皆涉及，而以王鋼《關漢卿研究資料匯考》最為詳贍。有此諸書，關漢卿雜劇本事的來龍去脈就很清楚了。

(六) 關漢卿雜劇的特色和成就

對於關漢卿雜劇的綜合述評，諸家詳略有別，著眼的角度也不盡相同。譬如王季思《關漢卿和他的雜劇》，首先將劇作分作歷史劇、社會劇、風情劇以論其內容思想；其次論其人物塑造，最後兼帶語言的運用。趙景深也以《關漢卿和他的雜劇》為題，則單就內容論其涵蘊之思想，未及其他。聶石樵《論關漢卿的雜劇》，亦止於內容思想和人物塑造，周貽白《關漢卿研究》從元代雜劇的形成與社會背景切入，綜觀元代雜劇作家的撰作態度，分析《救風塵》反映當時現實，解析《竇娥冤》劇中的高利貸與冤獄，點出《魯齋郎》劇中的民族矛盾，與《單刀會》彰顯的民族感情，周氏總結：「他是一個蒙古貴族統治之下的反抗者，在劇本寫作上則是一個善

李束絲：〈關漢卿底《竇娥冤》〉，《文學遺產增刊》一輯，謂竇娥的守貞節是守「民族氣節」的暗喻（頁二三二─二三三）。邵驥：〈《竇娥冤是否有民族氣節問題〉，《元明清戲曲論文集》，便認為那是「生硬地去找枝節的證據，從而穿鑿地來論證」（頁二一六）。

於塑造人物的藝術大師。」周氏的「研究」，事實上也止於《救風塵》等四劇的內容思想和人物塑造。張庚、郭漢城《中國戲曲通史》第四章第二節〈關漢卿及其作品〉於其「生平著作」、「思想內容」外，已論及「結構和語言」。而鍾林斌《關漢卿戲劇論稿》一書，更就〈史實與虛構之間——關漢卿對歷史題材的處理和歷史人物形象的塑造〉、〈關漢卿的喜劇藝術〉、〈關漢卿的悲劇藝術〉、〈關漢卿戲劇語言的特色〉、〈關漢卿戲劇創作方法的特徵——現實主義與浪漫主義的結合〉等五個論題作深入的探討。其〈史實與虛構之間〉、〈創作方法的特徵〉二論，縱然命題新穎，論述周詳，但基本上沒有脫離內容思想和人物塑造的範圍。而所云「悲喜劇藝術」，事實上也是從另一種角度和理論基礎探討內容思想和人物塑造。所以鍾氏所論及的，在於內容、思想、人物、語言等四方面。又張雲生《關漢卿傳論》一書，除綜述關漢卿「不平凡的一生」和「豐碩的創作成果」外，更詳論其雜劇及散曲之思想意義與藝術特色。其雜劇藝術從「塑造人物形象的高手」、「謹嚴結構的楷模」、「劇情設計的典範」、「現實主義與浪漫主義相結合」、「推陳出新的題材」、「高度的語言藝術」等六方面加以探討。但是其所謂結構與劇情，事實上僅關涉關目布置的問題；而現實浪漫主義與題材也不出內容思想的範疇。所以張氏所論及的，仍止於內容、思想、人物、語言等四方面。

總起來說，諸家論述關漢卿雜劇的特色和成就，其所涉及的層面不外內容、思想、人物、語言和結構等五方面。在內容一般都強調其現實性與人民性 **❺❶**，在思想上都凸顯其反封建的戰鬥精神 **❺❷**，這也都反映了大陸

鄭振鐸：《關漢卿——我國十三世紀的偉大戲劇家》，謂關漢卿是「和人民最親近的作家」，他為人民而控訴著當時黑暗統治，為了人民而寫作。他和當時的人民是血肉相連、呼吸相通的」。其他如上舉王季思、楊晦、聶石樵、周貽白以及郭晉稀〈發揚關漢卿歌頌人民形象、歌頌人民智慧的傳統〉）等之論文亦莫不高度評價「關漢卿戲劇的人民性」。

馬列主義主導下的觀念。在人物塑造上則肯定其個性鮮明[53]，尤其擅長塑造各種婦女形象，無不栩栩如生。[54]在語言運用上對其本色當行，肖似人物口吻，無不給予崇高的評價。[55]在結構方面，已注意到其關目布置的自然妥貼和緊湊集中。[56]就因為這樣的特色和成就，關漢卿被推崇為中國最偉大的戲曲家和世界文化名人。[57]

[52] 郭沫若：《學習關漢卿，並超過關漢卿》，謂「他也是拿著藝術武器向封建社會猛攻的傑出戰士」，這種觀念在一九五八年紀念關漢卿高潮中一再出現。

[53] 王季思謂「關漢卿偉大的創作天才，首先表現在劇中人物的塑造上」（見《關漢卿研究論文集》）亦極力揄揚關漢卿對理想性格創造的成功。又張雲生：《塑造人物形象的大師——論關漢卿雜劇的藝術特色之一》，《唐山師專學報》一九八三年一期。

[54] 戴不凡：《關漢卿筆下婦女性格的特徵》、徐文斗：《關漢卿劇作中的婦女形象》，均見《關漢卿研究論文集》。鄭騫：《關漢卿的雜劇》（見《景午叢編》）云：「他尤其善於描寫女性，所寫女性又有多種類型：有教子成名滿懷喜悅的老太太如《陳母》，有痛子慘死聲情淒屬的中年婦人如《鄧夫人》，有懷春的閨秀如《拜月亭》，有慧黠的丫鬟如《調風月》，有機智鎮定的命婦如《望江亭》，有貞烈含冤的民女如《竇娥》，有才妓如《謝天香》，有俠妓如《趙盼兒》，有多情而善怒的妓女如《杜蕊娘》。」

[55] 鄭因百師云：「他描寫的技巧更是如水銀瀉地，無孔不入。……寫武將有英雄氣概，寫少女是閨秀有情，寫冤屈的民婦則叫地呼天，寫俠妓口吻則粗俚中有伉爽之致。」又如丁建芳：《試論關漢卿劇作的語言藝術》，《鄭州大學學報》一九八一年二期、湛佛恩：《試論關漢卿雜劇的語言藝術》，《廣州師院學報》一九八二年二期、葉元章等：《略談關漢卿劇作的語言風格》，《青海師專學報》一九八二年二期。

[56] 戴不凡：《單刀會》的結構及其他》，《劇本》一九五八年第六期；陳紹華：《論關漢卿戲劇的結構藝術》，《揚州師院學報》一九八〇年第四期；李漢秋：《〈救風塵〉結構縱橫談》，《元雜劇鑒賞集》、史清：《試論〈竇娥冤〉的

（七）關漢卿雜劇的改編和演出的評論

上文說過，關漢卿雜劇已有好幾本被改編為其他劇種，於是對這些改編本的關劇和其演出，也成了學者評論的論題。譬如《竇娥冤》，有馬建翎《紀念關漢卿、學習關漢卿——關於改編竇娥冤的幾點說明》、趙廷鵬《也談竇娥冤的改編》、馮沅君《怎樣看待竇娥冤及其改編本》、金乃俊《竇娥冤各類改本淺議》諸文；《魯齋郎》，有沈靜《智斬魯齋郎的改編及其他》一文；《拜月亭》，有陳中凡《南戲怎樣改編關漢卿的拜月亭》一文；《望江亭》，有艾蕪《看譚記兒演出後感想》一文。[58] 這些論文可以說把關漢卿研究推展到另一個層面。

四、關漢卿研究的檢討和展望

以上對關漢卿在元明清的情況及八十幾年來學者相關研究作了鳥瞰性的說明。由於資料豐富龐雜，加上個人囿於見聞，簡陋粗疏在所難免，但提綱挈領以見犖犖大者應屬不差。我們如果對這既有的「關漢卿研究取向」加以檢討，那麼對於我們日後的關漢卿研究，應當有所幫助才是。

結構藝術》，《教學與進修》一九八四年第二期。

[57] 戴不凡：《世界文化名人——關漢卿》，《戲劇報》一九五八年第四期。

[58] 馬建翎論文見《陝西日報》一九五八年六月二十三日，馮沅君論文見《文學評論》一九六五年四期，金乃俊文見《藝譚》一九八一年四期，沈靜論文見一九五八年七月二日《黑龍江日報》，陳中凡論文見《戲劇論叢》一九五八年二輯，艾蕪論文見《戲劇報》一九五七年四期。

首先「關漢卿生平籍貫」和「作品考訂」都是屬於基礎研究的範圍，如果這兩方面的研究不精確，都必然影響其他方面研究的結論，可是偏偏關漢卿生平資料非常片段簡略，而且彼此之間存在著矛盾，於是學者或因取材不同或因解釋有別，便成了眾說紛紜、莫衷一是的現象，光其生年就可相差三四十年，卒年亦可相差二十餘年。為今之計，或可從兩方面入手：其一，「上窮碧落下黃泉，動手動腳找資料」，期盼可靠的文獻資料和考古資料有所發現，以袪數百年之疑；其二，如未有新資料，不得已當就科學辨證的方法鑑別現有的資料，論其原始性和可靠性，以此判定諸家說法之良窳得失，而斷以己見，以取得最具公信力的結論。

而中國的戲曲劇本因搬演和流傳而遭受竄改，以致版本間差異頗大是很平常的事，如此加上時人卑視戲曲，作家不以之為名山事業，所產生的作品與作家相互歸屬的問題，都使得作品與作家研究發生根本的疑難。就關漢卿作品而言，其現存被著錄為關氏之作者，學者擇其最古之本為底本而以他異本作斠讎，並就其語言詳加注釋的，已頗見其人，而且成績斐然。但是這十八本劇作中尚有五種被疑為非關氏所作。鄙意以為，當就此問題，綜合諸家說法，辨其長短是非，然後將關氏此十八本劇作，分作三類處理，其一可斷定為關氏所作者，其二為在疑似之間者，其三為可斷定為非關氏所作者。以此來作為評論關氏劇作的依據，庶幾可以避免魚目混珠之憾。而對於關漢卿全集的刊定，除精確的校勘和詳審的注釋外，鄙意以為，當進一步明其正襯、音節與句式，蓋正襯、音節、句式不明，則曲之旋律必然大受損傷，然而這一方面卻是目前未有人完全注意和做到的。❺

❺ 曾永義編注：《中國古典戲劇選注》（臺北：國家出版社，一九八三年），選注關劇《單刀會》、《竇娥冤》、《蝴蝶夢》三本。曾永義：《中國古典戲劇的認識與欣賞》（臺北：正中書局，一九九一年），選注《救風塵》一本，均已嘗試明其正襯與句式。

其次「悲喜劇的探討」，雖然學者大抵都能言之成理，有人尚且頗為細密而深入；但是中國戲曲本來無所謂「悲劇」、「喜劇」，因之若欲以此為論題，當首先建立自家所持之理論基礎，以免因觀念之紛歧而徒增無謂之爭論。

其三「關氏劇作本事考證」方面，可以說已做得很完備，像鍾林斌之論「關漢卿對歷史題材的處理和歷史人物形象的塑造」，則是進一步的研究，非常有意義，也頗具見地。但是倘能進一步作「主題學」的探討，將史傳詩文傳說以及歌謠說唱戲曲相關者彙集分析歸納，以見其間之傳承與影響，則不止更具學術意義和價值，而且也是很有趣味的研究。

其四有關「雜劇分別研究」和「關氏劇作特色與成就的探討」，雖然已有很可觀的成績，但是所被論述的關氏劇作只集中在少數幾本名著，其他劇作尚有許多可以探討的空間未為人所顧及；而關氏劇作的特色和成就也僅以內容思想和人物塑造為焦點，論及語言者已屬不易，論及關目布置者更屬難得，因此這方面的探討也尚有廣大的原野可以馳騁。然而鄙意以為，這兩方面的研究，其實是二而一，都屬於關漢卿雜劇價值優劣和成就高下的評騭，其最關緊要的是評騭的態度和方法。如果態度不正確，方法有偏失，所獲得的結論不是不周全，就是有誤差。但是學者似乎未甚措意於此。

著者有見於評騭中國古典戲曲的態度和方法未及建立，多年前乃就管見著為專文⑩，其大意是：評騭的態度要謹嚴而不拘泥，而欲有此態度的先決條件，則是對中國戲曲要具有深厚的學養，然後在消極方面要不偏執

⑩ 曾永義：〈評騭中國古典戲劇的態度和方法〉，原載《幼獅月刊》四四卷第四期（一九七六年十月），頁二九─三五，收入曾永義：《說戲曲》，頁一─二一。

一隅和不牽強附會。所謂「偏執一隅」，是指評騭劇本，光就某一方面或少數的幾方面進行討論，以此作為論定劇作成就的高下；所謂「牽強附會」，是指論者以先入為主的觀念為基礎，然後蒐羅劇本中可以比附的材料，不遵守邏輯的推理方式，強為證成其說。

至於積極方面，則是要發掘或注入新的文學和藝術的生命力。文學和藝術固然有時空的限制，但是偉大的作品則是超越時空而不朽的，它流轉到哪一個時代，就有哪一個時代的意義；它傳播到哪一個地域，就有哪一個地域的特色；這固然是當時和當地人所注入的，但同時也是作品本身所蘊涵所反映的。我們如果能以一顆鮮活的心靈來鑑賞它，它自然也會回報我們以清新的情趣。若此，我們必能在謹嚴之中，看到了它本來的面目；也能在通達之際，發現了它嶄新的風貌。本來的面目，見其價值；嶄新的風貌，則可以使其不朽。

有了謹嚴而不拘泥的態度，才可以進一步講求評騭的方法，方法不止要求其具體，而且要求其完備。大抵可以約為八端：即本事動人、主題嚴肅、結構謹嚴、曲文高妙、音律諧美、賓白醒豁、人物鮮明、科諢自然。

這「八端」中，就關漢卿雜劇研究而言，未被論者所特別留意的，只有「音律諧美」和「科諢自然」兩端；論者雖已述及而未盡周全的，只有「結構謹嚴」一項。

對於「音律」，論者所以未觸及的原因，主要因為元雜劇在今日已成為「案頭文學」，元曲在明代早已成為「廣陵散」，而且又深信「通五音六律滑熟」的關漢卿哪會乖音舛律，所以都置而不論。但是元曲在聲調、韻協、音節方面都有不可移易的規律和可以變化的原理❻，其套數組織也相當嚴密，首尾之曲固有定格，而哪

❻ 曾永義：〈北曲格式變化的因素〉，《古典文學》第一輯（臺北：臺灣學生書局，一九七七年），頁二二一—二三二，收入曾永義：《說俗文學》，頁三二五—三四六。

些曲牌該在前，哪些該在後，哪些必須連用，哪些可以互相借宮，都有一定的規矩。我們如果據此稍加檢視關漢卿雜劇，當能有憑有據的了解到其音律諧美，聲情詞情相得益彰的情況，對其藝術造詣的高度成就，也更有可以肯定的地方。

所謂「科諢」就是「插科打諢」，也就是戲劇搬演的過程中，插入一些滑稽突梯的動作和話語。其作用在調劑情調、引人興會，以「驅走睡魔」。必須「妙在水到渠成，天機自露。我本無心說笑話，誰知笑話逼人來」，也因此，科諢的自然也是衡量戲曲藝術造詣的一環，是不應當加以忽略的。

而戲曲的所謂「結構」實和小說有所不同，其整體展現即「排場」之處理。排場處理適當、冷熱調劑，即戲曲結構乃能真正謹嚴得體。而所謂「排場」是指戲曲腳色在「場上」所表演的一個段落，所顯現的整體戲劇情調。它是以關目情節的輕重為基礎，再調配適當的腳色、安排相稱的套式音樂、穿戴合適的穿關砌末，通過演員唱作念打所展現出來的。就關目情節的高低潮以及對主題表現所關涉的程度而分，有大場、正場、短場、過場四種類型；就表現形式的類型而言，有文場、武場、文武全場、同場、群戲之別；就所顯現的戲劇氣氛而言有歡樂、遊覽、悲哀、幽怨、行動、訴情之異；後二者其實依存於前者之中。[62]

元人雖有「坐排場」與「做排場」的戲界行話，但未暇論及排場與戲曲結構的關係。但元雜劇每折包含幾個排場則是不爭的事實。倘論述關漢卿雜劇之結構，不止從關目布置著眼，而能顧及整個排場的處理，相信於其戲曲藝術的成就將會獲得更加具體而彰顯的結論。

[62] 曾永義：〈說「排場」〉，《漢學研究》第六卷一期（一九八八年六月），頁一〇五—一三三，收入曾永義：《詩歌與戲曲》，頁三五一—四〇二。

著者以為，欲評騭關漢卿雜劇乃至於中國戲曲之文學與藝術的成就，如果能有上述謹嚴而不拘泥的態度與具體而完備的方法，相信必能既客觀而又主觀的呈現劇作的真價值及其在文學藝術上的真正成就。

結語

總上所述，我們知道，關漢卿在他所生存的元代，已在戲曲界享大名，為元曲四大家之首，是「師首」、「班頭」的「梨園領袖」，他的名字簡直就是雜劇的代號，雖然明代一時地位動搖，但自從靜安先生之後，又被舉世所推崇，論其作品之數量和質量，都堪為中國最偉大的戲曲家，為世界文化的名人。也因此，一九五八年之後，「關漢卿研究」興起熱潮，成為「顯學」，學者從各種角度和各種層面來研究關漢卿，雖然有的不免自閉於理論或主義，但總體說來，成績甚為可觀。只是比起莎士比亞和曹雪芹來，其「國際化」的研究，似乎有所未及。因此鼓起同好，以開拓關漢卿研究的範圍，並逐層作深入的探討，尚有待於努力。

第玖章 關漢卿雜劇述評

引言

每一種文學演進發展的結果，總有一個光輝燦爛的時代，所謂唐詩宋詞元曲便是如此；在這樣的時代裡，也必有一位集大成的作家，無論內容技巧風格都足以籠罩整個時代，而後人亦難以出其範疇，詩中的杜甫、詞中的周邦彥、曲中的關漢卿，便是這樣的作家。

一、關漢卿生平及其雜劇概論

關漢卿由於是元曲集大成的作家，生平資料又少，所以學者對他事蹟的考證頗為踴躍，綜合諸家可信的說法，我們可為他畫出這樣一個輪廓：

他姓關，漢卿應當是字，號已齋叟，至於名叫什麼，不得而知。大都（今北京一帶）人。生卒年不詳。鍾嗣成《錄鬼簿》列他於「前輩已死名公才人」之首，並謂「余生也晚，不得與几席之末，不知出處，故不敢作

傳以弔云」。案《錄鬼簿》作於元文宗至順元年（一三三〇），由此可推知他是十三世紀的人。孫楷第《關漢

卿行年考》根據他交遊的人物，推測他「生當在蒙古乃馬真后稱制元年與海迷失后稱制三年之間（一二四一—

一二五〇），其卒當在延祐七年以後，泰定元年以前（一三二〇—一三二四）」。❶吳曉鈴《關漢卿生卒新考》

也採用類似的方法，得到四點結論：「（一）生於金哀宗正大元年（一二二四）左右。（二）卒於元成宗大德

元年至四年之間（一二九七—一三〇〇）。（三）年約七十五六歲，或不能逾八十之外。（四）金亡的時候

（一二三四），他才十一二歲，當然不是金源遺老，既不能『仕於金』，也不能『金亡不仕』。」❷兩說都否

定漢卿是「大金遺民」，但若以鍾氏「不知出處」之語看來，吳說似較近是。

通行本《錄鬼簿》對於漢卿的身分尚有「太醫院尹」之說，而遍查金元兩朝職官，太醫院並無「院尹」之

職，倒是明天一閣鈔本「尹」作「戶」，因此學者乃多主當作「太醫院戶」為是，那是他的家世籍隸，與他的

職業無關。❸

欲了解關漢卿的生活和性情襟抱，莫如直從他的作品來探求。劉大杰的《中國文學發展史》說得好：

試把關漢卿的散曲，與雜劇全讀一遍，便可發現這個人絕沒有遺民的國家思想，國亡不仕的品格，也沒

有那種文人學士的保性全真的退隱的心境。他同白馬完全另是一種人。馬致遠雖也同伶人來往，合作編

劇，然而在他的作品裡，時時流露出一種讀書人的失意的憤慨。關漢卿卻沒有這種影子，他是一個徹底

❶ 孫楷第：《關漢卿行年考》，《光明日報·文學遺產》一九五四年三月十五日。

❷ 吳曉鈴：《關漢卿生卒新考》，收入《吳曉鈴集》第五卷（石家莊：河北教育出版社，二〇〇六年），頁二四一—三〇。

❸ 其他有關「關漢卿」生平的論述，在《戲劇論叢》第二三輯尚有蔡美彪、趙萬里、胡忌等人。大抵都認為關漢卿生於金末，由金入元。又蔡美彪謂關漢卿號作「已齋」而非「己齋」。

他有【南呂·一枝花】套曲，題目作〈不伏老〉，可以說是他生活的自白和寫照： ❹

【梁州第七】我是簡普天下、郎君領袖。蓋世界、浪子班頭。願朱顏不改常依舊。花中消遣，酒內忘憂。分茶攧竹，打馬藏鬮。通五音、六律滑熟。甚閒愁、到我心頭。伴的是銀箏女、銀臺前、理銀箏、笑倚銀屏，伴的是玉天仙、攜玉手、並玉肩、同登玉樓。伴的是金釵客、歌金縷、捧金樽、滿泛金甌。你道我老也，暫休。佔排場風月功名首。（更）玲瓏又剔透。我是簡錦陣花營都帥頭。曾翫府游州。

【尾】我是簡蒸不爛、煮不熟、捶不匾、炒不爆、響璫璫一粒銅豌豆。恁子弟每！誰教你、鑽入他、鋤不斷、斫不下、解不開、頓不脫、慢騰騰千層錦套頭。我翫的是梁園月，飲的是東京酒。賞的是洛陽花，攀的是章臺柳，我也會圍棋、會蹴踘、會打圍、會插科、會歌舞、會吹彈、會嚥作、會吟詩、會雙陸。你便是落了我牙、歪了我嘴、瘸了我腿、折了我手。〔天賜與我〕這幾般兒歹症候。尚兀自不肯休。則除是閻王親自喚，神鬼自來勾。三魂歸地府，七魄喪冥幽。〔天哪！〕那其間（纏）不向煙花兒路上走。 ❺

【一枝花】套計有四曲，右錄兩曲。我們知道元代書會中的所謂「才人」，大都是「躬踐排場，偶倡優而不辭」。

從這套曲子看來，關漢卿可以說是此中之「佼佼者」，或「最甚者」。他自己說「半生來、折柳攀花，一世裡、眠花臥柳」（【一枝花】）是個「普天下、郎君領袖，蓋世界、浪子班頭。」凡是風月場中的各種技倆，他無所不能，無所不會，他自比是圍場中歷經滄桑的「老母雞」，已經不在乎「窩弓冷箭蠟槍頭」（【隔尾】），

❹ 劉大杰：《中國文學發展史》（天津：百花文藝出版社，二○○七年），頁四六一。

❺ 隋樹森編：《全元散曲》（北京：中華書局，一九六四年），頁一七二—一七三。

他早就變成了蒸不爛、煮不熟、搥不匾、炒不爆、響璫璫的一粒「銅豌豆」，他這付德性，必須等到「閻王親自喚」、「七魄喪冥幽」的時候才會根絕了。

從表面看來，關漢卿是如此的「風流浪蕩」，但是當我們讀到「恰不道人到中年萬事休，我怎肯虛度了春秋」（【隔尾】）這樣的話語時，似乎在他那「風流才子、浪漫才人」的行徑之外，又嗅出一分莫可奈何的悲哀。他必須把有用的生命才情，虛擲在那「慢騰騰千層錦套頭」裡，他寫得越火辣、越瀟灑，他的悲哀似乎越激越、越深沉。我們知道歷朝歷代遭遇偃蹇、有志不得伸的豪傑英賢，往往耗之於酒、寄之於色、託之於神仙道化，他們都故作豪邁、故作超脫，而其鬱勃、其執著，往往是彌甚的。我們如果從這個層次來看這套曲子，似乎更能探觸到他的心靈。

明蔣一葵《堯山堂外紀》卷六十八云：

關漢卿嘗見一從嫁媵婢，作小令【朝天子】云：「鬢鴉，臉霞，屈殺了將陪嫁。規模全是大人家，不在紅娘下。巧笑迎人，文談回話，真如解語花。若咱得他，倒了蒲桃架。」[6]

吳梅《顧曲塵談》還說關漢卿夫人見了這支曲子，答以詩云：

聞君偷看美人圖，不似關王大丈夫。金屋若將阿嬌貯，為君唱徹醋葫蘆。[7]

漢卿別有散曲云【碧玉簫】：

❼ 吳梅：《顧曲塵談》，收入王衛民編校：《吳梅全集·理論卷》上冊，〈第四章·談曲〉，頁一二一。

❻ 〔明〕蔣一葵：《堯山堂曲紀》，收入王小盾、陳文和主編：《任中敏文集》，任中敏編著，許建中點校：《新曲苑》上冊（南京：鳳凰出版社，二〇一四年），第九種，頁一二二一。

席上樽前，食枕奈無緣。柳底花邊，詩曲已多年。向人前未敢言，自心中禱告天。情意堅，每日空相見。

天，甚時節成姻眷。❽

楊蔭深〈關漢卿的生平及其作品〉認為這支曲子中所謂「每日空相見」、「甚時節成姻眷」諸語，顯然也是為那位縢婢而寫的。❾關漢卿的散曲大多數是風月情詞，未知和他這次沒有成功的戀愛是否有關。如果他真有位會「唱徹醋葫蘆」、「倒了蒲桃架」的夫人，那麼他那一套【南呂・一枝花】〈不伏老〉云云，就是「吹牛」的了。

關漢卿所作的雜劇，據鄭因百師考訂有六十四本，全存的十四本，殘存零曲斷句的有三本。此外如《魯齋郎》、《五侯宴》、《裴度還帶》、《單鞭奪槊》等四本，都是他人作品，舊本誤題關作；又《西廂記》第五本，自明以來有些人認為是關作，現在也證明與關漢卿無關。至於關漢卿雜劇的題材及風格，因百師〈關漢卿的雜劇〉云：

漢卿作劇題材之廣泛，根據他現存全劇十四本即可看出。他所寫有慷慨悲歌的英雄氣概如《單刀會》、《西蜀夢》，浪漫瀟灑的名士風情如《玉鏡臺》，有情節曲折的公案劇如《蝴蝶夢》、《緋衣夢》。他尤其善於描寫女性，所寫女性又有多種類型：有教子成名滿懷喜悅的老太太如《陳母》，有痛子慘死聲情淒厲的中年婦人如《鄧夫人》，有懷春的閨秀如《拜月亭》，有慧黠的丫鬟如《調風月》，有機智鎮定的命婦如《望江亭》，有貞烈含冤的民女如《竇娥》，有才妓如《謝天香》，有俠妓如《趙盼兒》，

❽ 隋樹森編：《全元散曲》，頁一六五。

❾ 楊蔭深：〈關漢卿的生平及其作品〉，《小說月報》第一四期（一九四一年），頁五三一─一一五。

有多情而善怒的妓女如《杜蕊娘》。僅僅十四劇包括了這樣多的題材，描寫了這樣多的人物，的確是夠廣泛的了。全劇雖不可見，從《錄鬼簿》及《正音譜》所載的名目也可推測出其內容之「兼容並蓄」。他描寫的技巧更是如「水銀瀉地，無孔不入。」無論什麼題材，什麼人物，陽剛、陰柔、風雲、兒女，都寫得逼真生動，盡態極妍。❿

像這樣無所不寫，寫龍像龍、寫虎像虎，質量均臻上乘的作家，才夠得上「集大成」的美譽。以下且舉其代表劇作《救風塵》、《竇娥冤》、《單刀會》三劇來述評。

關漢卿的評價，前文論「元曲四大家」時，述之已詳。這裡只是略作補充而已。

二、《救風塵》述評

《救風塵》對最有名的《竇娥冤》來說，可以說是「喜劇」；對同類的妓女劇來說，是唯一正面反映現實的作品；而其結構排場，曲文賓白也充分的顯現了漢卿過人的藝術手腕。

《救風塵》有臧懋循編纂《元曲選》和《脈望館鈔校本古今雜劇》之《古名家雜劇》兩種版本，《古名家》經趙琦美校過。《元曲選》題目正名作：「安秀才花柳成花燭，趙盼兒風月救風塵。」《古名家》作：「念彼觀音力，還著於本人；虛脾瞞俏倬，風月救風塵。」二本題目正名雖異，關目大致相同，曲詞差別亦少。唯第二折《元曲選》多【柳葉兒】一曲，第四折多【沽美酒】、【太平令】二曲。

❿ 鄭騫：〈關漢卿的雜劇〉，《景午叢編》，上編，頁二九二─二九三。

元雜劇士子妓女為題材的劇本，可以分作三類：一是敷演其間的風流情趣事，如關漢卿《謝天香》、戴善甫《風光好》、張壽卿《紅梨花》、喬吉《揚州夢》等；一是敷演其間的戀情被鴇母所阻終至團圓事，如關漢卿《金線池》、石君寶《紫雲亭》、《曲江池》，喬吉《兩世姻緣》等；一是敷演士子、歌妓與富豪或大賈間的三角戀情，如馬致遠《青衫淚》、賈仲明《對玉梳》、《玉壺春》，無名氏《雲窗夢》、《百花亭》等。這三類各具模式，而以第三類最具社會意義，此類固定模式是：士子有潘安之貌、子建之才，妓女有冰清玉潔之性、沉魚落雁之容，兩人一見鍾情，不嫌貧富，相守相愛，而這時總有一位富豪或大賈，因慕妓女姿色，以重金賄賂鴇母，共同設計奪取妓女；於是士子與妓女因而備嘗苦辛，妓女或嫁作商人婦，或設法逃脫；然其結局，不是士子功名得意，就是有一位做官的朋友出來為他奪回妓女，懲罰大賈，終於吉慶團圓。

《救風塵》雖然也屬妓女劇，但卻和以上所說的三種類型不相同。這三種類型，就現實的意義來說，只是那些在異族鐵蹄下，沒有功名、沒有富貴，以「書會」為餬口之所的「才人」們，自我陶醉的空中樓閣而已。

而《救風塵》中的安秀實，其軟弱無能、猥瑣寒傖之態，正是元代士子活生生的寫照；而宋引章之識淺質鄙，唯逸樂是圖，也是元代歌妓的典型；而周舍之風月手段、狡猾無賴，則是元代富豪的樣版；至於趙盼兒之機智練達、俠肝義膽，使人生誂諧之趣，則是妓女中不世出的傳奇人物。所以《救風塵》是一本環繞著妓女為主題而最具寫實性的雜劇，劇中沒有可驚可愕的事件，但有忍俊不禁的笑聲和笑聲中撲簌簌婆娑的淚影。

安秀實的軟弱無能、猥瑣寒傖，劇中為他所著的筆墨雖然很少，但字裡行間，他的那副可憐德性卻流露無遺。他平生以花酒念，在汴梁和歌妓宋引章作伴，宋引章移情別戀周舍，他一籌莫展的只是求趙盼兒設法。當趙盼兒向他說無法勸轉引章的心意，他就說：「這等呵！我上朝求官應舉去也。」趙盼兒胸有成竹的說：「你

且休去，我有用你處哩！」他也就說：「依著姨姨說，我去客店中安下去。」⑪

見的「男子漢」，真是蒙古人眼中的「酸丁」！《古名家雜劇》對於安秀實只教他出場這麼兩次，而《元曲選》

則在劇尾又教他很勇敢而事實上是因人成事的當了原告，告發周舍「強奪」他的妻子。明人戲劇的慣例，在最

後一齣，總教劇中未死亡的人物同時出場，隱然含有謝幕的作用，臧晉叔的改本教他當原告，便是依循了這個

慣例。

周舍和宋引章真是活寶一對，周舍百般討好宋引章，使引章覺得非常「知重」她，決定要嫁他。她向趙盼

兒說明「知重」的情形是：「一年四季，夏天我好的一覺晌睡，他替你妹子打著扇。冬天替你妹子溫的舖蓋兒

煖了，著你妹子歇息。但你妹子那裡人情去，你妹子穿那一套衣服，藏那一付頭面，替你妹子提領、整釵環。

只為他這等知重你妹子，因此上我要嫁他。」⑫可見宋引章但知皮相，自然不能洞燭周舍的虛情假意。周舍的

父親官同知，算是宦門子弟，他自稱「酒肉場中三十載，花星整照二十年。；一生不識柴米價，只少花錢共酒

錢」⑬，實是風月老手。他娶了宋引章以後，且看他的自白：

自家周舍是也，我騎馬一世，驢背上失了一腳。我為娶這婦人呵！磨了半截舌頭。今日是吉日良辰，著

這婦人上了轎先行。……則見那轎子一晃一晃的，……我著鞭子挑起轎簾一看，則見他精赤條條的鏡子

則一照，把根帶子綴在肩頭上。兀的是你的生活！兀那婦人，我手裡有打殺的，無有買休賣休的。我吃

⑪ 以上對話見〔元〕關漢卿：《趙盼兒風月救風塵》，收入《古本戲曲叢刊四集》（上海：商務印書館，一九五八年據北京圖書館藏《脈望館鈔校本古今雜劇》本影印），卷一，第一折，頁六。

⑫ 〔元〕關漢卿：《趙盼兒風月救風塵》，收入《古本戲曲叢刊四集》，卷一，第一折，頁四。

⑬ 〔元〕關漢卿：《趙盼兒風月救風塵》，收入《古本戲曲叢刊四集》，卷一，第一折，頁一。

酒去也！回來慢慢的打你。❶❹

像這樣的賓白真是活生生活現、既詼且諧的把周舍和宋引章的裡裡外外都寫了出來。宋引章過慣了「拆白道字、頂針續麻」❶❺燈紅酒綠的生活，所以作為一個主婦的本事一概沒有，而且又改不掉放肆浪蕩的行為，也難怪周舍一進門就打了她「五十殺威棒」❶❻。而即此也可以看出周舍從前對她的「知重」，其實只是騙取她的手段而已。周舍和宋引章可以說就是元代那個社會裡嫖客和妓女的模樣。

趙盼兒是全劇筆力集中的人物。小說中的婦女，有慧眼識英雄，如紅拂之於李衛公，梁夫人之於韓蘄王；有成人之美的，如歐陽彬之歌人，董國度之妾；有為豪俠而誅薄情的，如荊十三娘。而語云「妓女無義」，劇中竟極寫趙盼兒之機智聰明、古道熱腸，雖其事不詳所本，但卻使我們覺得比起上述小說中的婦女形象更加的現實，她可能就是流傳在元代社會中，一位教人樂道和頌揚的妓女。她了解自己的命運，深諳風月場中的種種，所以她不像宋引章的幼稚和癡戇，她能看穿人物心靈情意的虛實。當宋引章向她說明周舍如何的「知重」她，趙盼兒馬上揭露他的底細：

【上馬嬌】我聽的說就里，你原來為這的，引的我忍不住笑微微。你道是暑月間扇子搧著你睡，冬月間著炭火煨，烘炙著綿衣。

【遊四門】喫飯處把匙頭挑了筋共皮，出門去提領系整衣袂，戴插頭面整梳篦，衡一味是虛脾，女娘每不

❶❹ 〔元〕關漢卿：《趙盼兒風月救風塵》，收入《古本戲曲叢刊四集》，卷一，第二折，頁六—七。

❶❺ 〔元〕關漢卿：《趙盼兒風月救風塵》，收入《古本戲曲叢刊四集》，卷一，第一折，頁一。

❶❻ 〔元〕關漢卿：《趙盼兒風月救風塵》，收入《古本戲曲叢刊四集》，卷一，第二折，頁七。

省越著迷。

【勝葫蘆】休想這子弟道求食，娶到他家裡，多無半載相拋棄。又不敢把他禁害，著拳椎腳踢，打的你哭啼啼。

【么篇】怎時節船到江心補漏遲，煩惱怨他誰？事要前思，免後悔，我也勸你不得。有朝一日，準備著搭救你塊望夫石。⑰

因為趙盼兒深知「那做丈夫的做得子弟，做子弟的做不得丈夫」⑱，所以對於宋引章「著迷」於周舍的「虛脾」，其下場早在預料之中。結果宋引章果然來求救的信函，說道：「若來遲了，我無那活的人也。」⑲於是她決定以其人之道還治其人。因為她看透「那廝愛女娘的心見似驢共狗，賣弄他那玲瓏剔透」⑳，所以她的辦法是：「我到那裡，三言兩句，肯寫休書，萬事俱休；若是不肯寫休書，我將他掐一掐，拈一拈，摟一摟，抱一抱，著那廝通身酥，遍體麻，鼻凹上抹上一塊砂糖，著那廝舔又舔不著，吃又吃不著，賺得那廝寫了休書。引章將的休書來，淹的撇了。」㉑於是她將自己打扮得漂漂亮亮，而且預測事情的可能發展，準備了十瓶酒、一隻熟羊和一對紅羅，而在賺取對宋引章的休書後，又預留後步的以假休書抵過周舍的耍賴。在這裡，我們看到了惡人被作弄的滑稽，同時也由此感染了幾分快意。

⑰ 〔元〕關漢卿：《趙盼兒風月救風塵》，收入《古本戲曲叢刊四集》，卷一，第一折，頁五。

⑱ 〔元〕關漢卿：《趙盼兒風月救風塵》，收入《古本戲曲叢刊四集》，卷一，第一折，頁四。

⑲ 〔元〕關漢卿：《趙盼兒風月救風塵》，收入《古本戲曲叢刊四集》，卷一，第二折，頁七。

⑳ 〔元〕關漢卿：《趙盼兒風月救風塵》，收入《古本戲曲叢刊四集》，卷一，第二折，頁一一。

㉑ 同上註。

雖然趙盼兒成功的解救了她的姊妹淘，使得安秀實得以和宋引章「重圓」，劇情的發展，表面上是以「喜劇」收場，但我們如果仔細探觸趙盼兒的心靈，則是深藏著許多無聲的哭泣：

【油葫蘆】姻緣簿全憑我共你，誰不待揀一個稱意的。他每都揀來揀去轉一回。待嫁一個老實的，忽又怕盡世兒難相配，待嫁一個聰俊的，又怕半路裡相拋棄。遮莫向狗溺處藏，遮莫向牛屎裡堆。忽地便喫一個合撲地，那時節睜著眼怨怨他誰。

【天下樂】我想這先嫁女伴每，折倒的容儀，瘦似鬼，受了些難分說難告訴閑氣息；我看了尋前程、俊女娘，我判了這幾日，我一世沒男兒直甚頹。

【鵲踏枝】俺說是賣虛脾，他可得逞狂為。一個個敗壞人倫，不辨賢愚。出來一個個綽皮，到說俺女娘每不省越著迷。

【寄生草】他每有人愛為娼妓，有人愛作次妻。幹家的落取些虛名利，買虛的看取些羊羔利，嫁人的見放著傍州例。他正是南頭做了北頭開，東行不見西行例。㉒

這些曲文都用白描的手法，驅遣許多生活中的諺語和俗語，很真切的道出趙盼兒心中的苦，而這種苦，則是自古以來，作為一個妓女一例的苦，只是關漢卿藉著趙盼兒之口，說得更加深刻而已。

《救風塵》的結構仍是依循元劇四折起承轉合的慣例，首折引起事件，次折承續發展，三折轉入高潮，四折結束。大抵說來非常的自然，而且排場的轉換也處理得很明晰，第四折的結束，仍有其分量，不像一般元劇那樣的草草收場。其中的人物都栩栩如生，倒是宋引章的母親，護犢頗為心切，大異元劇中「鴇兒愛鈔」的一

㉒ 〔元〕關漢卿：《趙盼兒風月救風塵》，收入《古本戲曲叢刊四集》，卷一，第一折，頁三。

般形象。而其最大的成就，莫過於以活潑機趣的語言敷演興會淋漓的故事，施之場上固然引人入勝、喝采連連，置之案頭仍舊可誦可讀、情味無窮；這是元劇的妙處，更是關漢卿過人的地方。

三、《竇娥冤》述評

《竇娥冤》有《古名家》本、《臧選》及《酹江集》等三本。鄭師因百《元人雜劇異本比較》謂《臧選》較之《古名家》，增刪更改之處頗多，約有五點：1.《古名家》無楔子，《臧選》添楔子；2.《古名家》割裂第二折後半賓白及曲文入第三折，元劇從無如此形式，《臧選》訂正之。；3.《臧選》增飾關目，添改賓白、賓白添改尤多。除小有疏忽處外（見第一折），大體較《古名家》周詳；4.《臧選》一、三、四諸折皆有添作曲子。；5.《古名家》題目正名云：「後嫁婆婆忒心偏，守志烈女意自堅。湯風冒雪沒頭鬼，感天動地竇娥冤」，不如《古名家》切實周詳。此劇為《臧選》於舊本改動較多者，蓋此劇向被認為漢卿名作，其故事流傳亦廣，明人且演為傳奇，故臧氏不惜大費筆墨。然刪改曲文仍多孟浪處；添之曲，單獨觀之，頗有佳製，與舊有諸曲並列，終覺格格不入。而原劇質樸本色處，竇娥口氣冷峭處，經臧氏增添刪改，所遭破壞甚大。臧本於關目亦有更改，全非作者原意（見第二折關目項及曲文項）。

《臧選》改為「秉鑑持衡廉訪法，感天動地竇娥冤」，不如《古名家》切實周詳。

《酹江》關目賓白依《臧選》；曲文大部依《臧選》，有若干處仍《古名家》之舊。《臧選》較《古名家》多出之曲，《酹江》皆有之。《臧選》添改曲文，《酹江》於眉批注出，然似未全注。《酹江》題目正名同《臧選》。

但《臧選》竟最為通行，因此本述評主要還是依據《臧選》而參酌《古名家》本。

本劇演孝女竇娥含冤而死，鬼魂平反雪恨事。按《漢書》卷七十一〈于定國傳〉云：「東海有孝婦，少寡，亡子，養姑甚謹，姑欲嫁之，終不肯。姑謂鄰人曰：『孝婦事我勤苦，哀其亡子守寡。我老，久累丁壯，奈何？』其後，姑自經死。姑女告吏：『婦殺我母！』吏捕孝婦，孝婦辭不殺姑。吏驗治，孝婦自誣服。具獄上府，于公（按：于定國父，時為獄吏）以為此婦養姑十餘年，以孝聞，必不殺也。太守不聽，于公爭之，弗能得，乃抱其具獄，哭於府上，因辭疾去。太守竟論殺孝婦。郡中枯旱三年。後太守至，卜筮其故，于公曰：『孝婦不當死，前太守彊斷之，咎黨在是乎？』於是太守殺牛自祭孝婦冢，因表其墓，天立大雨，歲孰。」㉓又晉干寶《搜神記》卷十一亦載其事，文末云：「長老傳云：『孝婦名周青，青將死，車載十丈竹竿，以懸五旛，立誓於眾曰：『青若有罪，願殺，血當順下；青若枉死，血當逆流。』既行刑已，其血青黃，緣旛竹而上標，又緣旛而下云。』」㉔又《後漢書·劉瑜傳》唐人注文引《淮南子》（今本無此文）：「鄒衍事燕惠王，盡忠，左右譖之之王，王繫之獄。仰天哭，夏五月，天為之下雪。」㉕此二事即劇中第三折【二煞】：「豈不聞飛霜六月因鄒衍」與【一煞】：「也因為東海曾經孝婦冤」㉖之所本，亦即全劇本事之根源。蓋作者藉此點染，以具體反映元代之政治社會。

元代政治社會之昏亂，已見本編前論。而這也是元雜劇中公案、綠林劇反映的具體現象。

㉓ 〔漢〕班固：《漢書》（北京：中華書局，一九九七年），卷七十一，〈于定國傳〉，頁三○四一—三○四二。

㉔ 〔晉〕干寶撰，汪紹楹校注：《搜神記》（北京：中華書局，一九七九年），卷一一，頁一三九。

㉕ 〔南朝宋〕范曄：《後漢書》（北京：中華書局，一九九七年），卷五七，〈列傳第四十七·劉瑜傳〉，頁一八五六。

㉖ 〔古名家〕本無【耍孩兒】、【二煞】、【一煞】三支曲牌，見〔元〕關漢卿：《感天動地竇娥冤》，收入〔明〕臧晉叔編：《元曲選》，頁一五一○、一五一一。

王國維《宋元戲曲考》謂《竇娥冤》與紀君祥之《趙氏孤兒》列之世界悲劇中亦無愧色，以其中主人翁赴

湯蹈火皆出之自己意志。於是學者乃以之為中國悲劇之代表，論說者甚多，但近年亦有認為中國本身無所謂

「悲劇」者。凡此因對「悲劇」定義所持之見解不同，乃紛爭不已。惟此劇不止是關漢卿代表作，更是元雜劇

之名作，被陸續翻成英文、法文、德文、俄文、日文等譯本。㉗

演《竇娥冤》事者，尚有明葉憲祖《金鎖記》傳奇，清袁令昭《竇娥冤》傳奇，平劇《六月雪》。皆演竇

娥赴斬，因降雪而被赦，改為團圓結局。

明人改竄元雜劇，世所習知，其改竄之一般情形，鄭因百師歸納為：1.改質樸為華麗，古拙為纖巧，奇倔

為平凡，爽快為忸怩，簡切為浮泛，超脫為庸俗。2.鋪敘點綴，題外生姿之曲多刪去。3.難唱之調多被刪去；

長套多遭刪節。4.合併數曲為一曲。5.添作若干曲，此種情形，均見於臧氏《元曲選》。6.可以增句之曲如仙

呂【混江龍】，其增句多被刪減，《臧選》刪減尤甚。7.襯字大為增加，此為唱腔改變之故。8.元代俗語俗字

多改為明代者或較近文言者。㉘ 由以上八端，亦可見元雜劇在明代所遭受的浩劫。

《竇娥冤》《古名家》本的「第一齣」即含《元曲選》和《酹江集》本的楔子在內。劇本開頭演竇天章賣

女，為故事的端緒，同時也看出元代文人的窮愁潦倒，而高利貸所產生的社會問題，更從賽盧醫的身上表現出

來。本折已將故事之主幹布下重要之關目，故已有小高潮起伏，主寫竇娥青年守寡之心境，張驢兒之逼迫，蔡

㉗ 詳見上一章〈關漢卿研究及其展望〉。

㉘ 詳見鄭騫：〈元人雜劇的逸文及異文〉、〈臧懋循改訂元雜劇平議〉，收入氏著：《景午叢編》，上編，頁三二六—
三四八、四〇八—四二二。

婆之妥協，從而以見竇娥貞烈之心志。

其第二折就關目的發展來說是「轉」，為下折之高潮作預備，而亦自見起伏，藥殺孛老與官府受審，為其兩峰巒。張驢兒誤毒自己老子，卻以「藥死公公」罪名脅迫竇娥，竇娥不屈服，因為她對官府尚且心存幻想，但結果是備受筆楚。其中楚州太守桃杌說：「但來告狀的，就是我衣食父母。」❷⁹ 又說：「人是賤蟲，不打不招。」❸⁰ 正與竇娥所說：「人命關天關地」（【鬥蝦蟆】）、「人心不可欺」（【黃鍾尾】）❸¹，成了鮮明的對比。

其第三折為本劇最高潮，亦為主題所在，極寫竇娥之「冤」之「憤」，關目緊承次折，竇娥蒙屈含冤早成定讞，只要劊子手手起刀落，便可結束劇情，但作者於此絕處，極力生發，將生活異族鐵蹄下無可告訴的怨苦，盡從竇娥口中發抒出來。

其末折用鬼神訴冤，清官斷案來結束劇情。《古名家》本只用曲五支，《元曲選》添加至十曲，且增入許多賓白，可見明人對於「現世現報」的重視。蘇雪林《遼金元文學》云：「此劇結構頗為幼稚，第四折竇娥見

❷⁹ 〔元〕關漢卿：《感天動地竇娥冤》，收入《古本戲曲叢刊四集》（上海：商務印書館，一九五八年據北京圖書館藏《脈望館鈔校本古今雜劇》本影印），第三折，頁一一。〔元〕關漢卿：《感天動地竇娥冤》，收入〔明〕臧晉叔編：《元曲選》，第二折，頁一五〇七。

❸⁰ 《古名家》本無此賓白，見〔元〕關漢卿：《感天動地竇娥冤》，收入〔明〕臧晉叔編：《元曲選》，第二折，頁一五〇七。

❸¹ 《古名家》本只有【鬥蝦蟆】，而無【黃鍾尾】。〔元〕關漢卿：《感天動地竇娥冤》，收入《古本戲曲叢刊四集》，第二折，【鬥蝦蟆】，頁九。〔元〕關漢卿：《感天動地竇娥冤》，收入〔明〕臧晉叔編：《元曲選》，第二折，頁一五〇六、一五〇八。

夢於其父，若隱若現，鬼氣森然，令人毛戴。但折末竇娥幽魂竟當堂出現與仇人對質，實在煞風景。作者或以為必如此始算淋漓盡致，而如其不合情理何？」[32] 劉大杰《中國文學發展史》：「最後一幕，由竇娥託夢給她多年不見現在做了大官的父親，替她昭雪。這裡雖穿插一點神鬼的情節，但在當代那種善惡報應的觀念統治人心的社會裡，在那官吏專橫百姓有口難言的時代裡，只能借用神鬼的出現，才能加強戲劇的效果，才能給官吏以制裁，給百姓以安慰。這種地方，比起那些神仙道化的題材來，精神是完全不同的。」[33] 我想劉大杰的看法才是比較通達合理的。元雜劇涉及鬼神的地方很多，在那樣的時代裡，它們確實含藏特殊的意義。

論《竇冤》之排場，首折竇天章賣女償債、赴京趕考為一場；賽盧醫賴債勒殺蔡婆，張驢兒父子救免為一場。；兩場之間相隔為十三年，皆止用賓白科汎，是為引場。及竇娥出場，乃入本折主文，在時間上則直接承續上第二場。故第一場實可作孤立之場面，《元曲選》把它分出作為楔子是合理的。

次折張驢兒向賽盧醫討毒藥為一場，是為賓白科汎之引場。此場巧妙處在人物事件與上折過脈呼應，拙劣處在張驢兒討毒藥目的在藥殺蔡婆，使竇娥好歹隨順他；然而蔡婆並未從中作梗，藥殺蔡婆其實於事無補，則為不合情理。用此「不合情理」而使關目衝突發展，於元雜劇屢見不鮮，此蓋時代社會之頹廢荒唐有以使然。

竇娥出場後至【隔尾】曲，於南呂宮可算一完整之短套，故用以表現竇娥寡居守節不以一般婦女為然之心志；【賀新郎】至【隔尾】三曲演誤殺孛老。【牧羊關】以下至【尾聲】為昏官審案，屈打成招，其中【罵玉郎】三曲自成一群，以寫竇娥「捱千般打拷」，「一杖下，一道血，一層皮」。亦即此南呂套曲中計有三排場，而

[32] 蘇雪林：《遼金元文學》（上海：商務印書館，一九三四年），頁三四。

[33] 劉大杰：《中國文學發展史》，頁四六四。

兩支【隔尾】均作結上啟下之用。

三折竇娥直入刑場，不似前二折以次要腳色竇白引場，但以鑼鼓肅殺場面，竇娥一出場更無言語，惟將滿腔悲憤，呼天搶地，盡從肺腑深處噴激而出，以故【滾繡毬】一曲如萬丈波濤、排山倒海，其聲情詞情正吻合正宮之「惆悵雄壯」。【叨叨令】以上三曲寫竇娥前往法場，以下借用中呂【快活三】、【鮑老兒】【耍孩兒】二曲以寫婆媳生離死別，氣氛為之一轉，嗚咽低迴，如泣如訴。而竇娥善良的孝思，於此倍教人同情。般涉及其煞曲，亦屬借宮，《古名家》無此數曲，略嫌草率，《元曲選》本還增此數曲，以敷演竇娥臨刑前所發出的三個誓願，場面甚為緊張激越而感人。

四折就《古名家》本而言，竇天章處理公文的一段竇白為引場，竇娥鬼魂上場訴冤所唱的雙調【新水令】為套協皆來韻為主場，末後一段竇白，竇天章平反冤獄為收場。此本無竇娥鬼魂與張驢兒當場對質一節，似乎較為「合理」，但就庶民情感來說，恐怕不如《元曲選》本之「淋漓盡致」。

《竇娥冤》的排場布置和排場處理，可說依循著元劇四折起承轉合，自然順適。其角色人物則以「冤」為核心，各自綰合。竇天章是「冤」的始作俑者，因為他把竇娥賣作童養媳，使她有不可抗拒的命運；竇天章也是個「冤」的洗刷者，因為他最後以肅政廉訪使，還給女兒清白。所以竇天章是本劇始終呼應的人物。蔡婆與李老，都是平凡百姓。蔡婆雖放羊羔兒利，但性格優柔，容易被威脅，就「冤」而言，她是旁觀者。李老雖貪便宜，畢竟非大奸大惡，他倒楣的被兒子的毒藥誤殺，就「冤」而言，他是受難者，也是促成「冤」的根源者。賽盧醫是沒良心的人，他還不起蔡婆高利貸，就要勒殺她；他又賣毒藥給張驢兒，最後由他證實毒藥的來源；他雖不是劇中的重要角色，卻是「冤」的典型，因而他是「冤」的完成者。而全劇的兩個主角，一正一反，反面是淨扮的張驢兒，他居心險惡，只憑

無意中救解蔡婆，就要霸占竇娥為妻，竇娥不允，就要毒死蔡婆來脅迫她，結果誤殺自己父親，他就一狀告竇娥藥殺公公。所以他就「冤」而言，是製造者。正面是旦扮的竇娥，主唱全劇，充分顯現性格的剛烈，她雖不苟同蔡婆的為人，卻滿懷孝心，不捨蔡婆被刑罰，寧可屈招受死。她所唱的曲文，除前文引錄的第三折正宮【端正好】和【滾繡毬】那樣呼天搶地發洩胸中憤恨外，其第二折描寫竇娥不滿蔡婆有意收留孛老做「接腳婿」所唱的

【梁州第七】和被昏官酷刑所唱的【感皇恩】也都充分顯現關漢卿寫烈女之莽爽蕭颯。

【梁州第七】那一箇似卓氏般、當壚滌器，那一箇似孟光般、舉案齊眉。近時有等婆娘每，道著難曉，做出難知。舊恩忘卻，新愛偏宜。墳頭上、土脉猶濕，架兒上、又換新衣。那里有上青山、便化頑石。可悲，可恥。婦人家只恁無人意，多淫奔、少志氣，虧殺了前人在那里，便休說百步相隨。❸

【感皇恩】呀！是誰人唱叫揚疾，不由我哭哭啼啼。我恰還魂，纔蘇醒，又昏迷。捱千般打拷，見鮮血淋漓。一杖下，一道血，一層皮。❸

【梁州第七】雖然用了西漢卓文君、司馬相如，東漢梁鴻、孟光，戰國莊子妻煽墳，秦始皇時萬喜良、孟姜女，春秋時伍子胥、浣紗女和望夫石等掌故，但無論是出諸史傳或傳說，都是民間文學慣用的俗典，所以不會因此使曲文晦澀，反而因其並列唱敘，更增排募浩蕩之氣。至於【感皇恩】之運用本句自對、疊字複詞，兩

❸ 〔元〕關漢卿：《感天動地竇娥冤》，收入《古本戲曲叢刊四集》，第二折，頁八。

❸ 〔元〕關漢卿：《感天動地竇娥冤》，收入《古本戲曲叢刊四集》，第三折，頁一一。《古名家》本的【感皇恩】見於第三折，《元曲選》本【梁州第七】、【感皇恩】見於第二折，頁一五〇五、一五〇八。

個三字鼎足對，更使語言節奏快速，情景益彰。也難怪明孟稱舜《酹江集‧竇娥冤》劇詞調快爽，神情悲弔，尤關之錚錚者也。」《竇娥冤》劇

自從王國維《宋元戲曲考》謂關漢卿《竇娥冤》與紀君祥《趙氏孤兒》列之世界悲劇中亦無愧色，以其中主人翁赴湯蹈火皆出自己意志之後，論戲曲者，每好以西方「悲喜劇」論中國戲曲。記得一九七三年在臺灣大學的一次講演會上，我很榮幸的和姚一葦先生對談中國戲曲到底有沒有西方所謂的「悲劇」。姚先生那時是主張有的。而我的理由是：

我個人覺得中西戲劇的基礎不同，在悲喜劇方面，二者恐難相提並論。因為西洋戲劇是以人生哲學為基礎，表現人生內在外在的各種層面。而我國戲劇起於民間，以倫理教化和喜慶娛樂為目的；戲劇的人物又予以類型化，所謂「忠奸判然、善惡分明」，只有類型而幾無個性可言；而且題材更相沿襲，尤缺乏時代的意義，因此所表現的最多不過是一些傳統的宗教信仰和儒家思想。我國戲劇的所謂悲，只是指好人遭遇磨難，或含屈而歿，未得現世好報；所謂喜，無非是否極泰來，功成名就，骨肉夫妻團圓的喜悅。若以此來分類，那麼我國的戲劇絕大多數為悲喜劇，純粹的悲劇和喜劇就很少了。但還是可以找出一些所謂悲劇和喜劇的劇作來討論。

1. 《竇娥冤》⋯⋯元關漢卿作，敘竇娥為童養媳，被誣毒死公公，為昏官污吏所殺，死後鬼魂報冤事。

2. 《香囊怨》⋯⋯明周憲王朱有燉作，敘妓女劉盼春守志死節事。

3. 《介子推》⋯⋯元狄君厚作，敘介子推恥於言祿，偕母隱於綿山，晉文公求之不出，乃燒綿山，介子推及

❸❻ ［元］關漢卿：《竇娥冤》，收入《古本戲曲叢刊四集》（上海：商務印書館，一九五八年據孟稱舜《新鐫古今名劇酹江集》本影印），頁一。

其母，竟被焚死事。

4. 《趙氏孤兒》…元無名氏作，敘春秋時晉公孫杵臼、程嬰犧牲自己，謀存趙朔之孤兒，趙氏孤兒終得報趙氏滅門之仇事。

5. 《豫讓吞炭》…元楊梓作，敘春秋時晉豫讓為報智伯之恩，自毀形容，謀刺趙襄子失敗，竟以身殉事。

6. 《漢宮秋》…元馬致遠作，敘漢元帝時，王昭君和番，自投黑江事。

7. 《梧桐雨》…元白樸作，敘唐玄宗時，馬嵬兵變，楊貴妃死難事。

8. 《袁氏義犬》…明陳與郊作，本《南史‧袁燦傳》敷演，敘燦不事二姓，為蕭道成所殺，其孤子又為燦門生狄靈慶所賣，袁氏之犬，終噬殺靈慶，為主報仇事。

9. 《灌夫罵座》…明葉憲祖作，敘漢竇嬰、灌夫為田蚡所害，化為厲鬼報仇事。

以上這些劇中的主要人物都是觀眾同情的「好人」，像楊貴妃雖然為史家所誣，成為禍水淫婦，但帝王后妃，鍾情既深，理應白髮偕老，乃中道兵變，生離死別，所以仍為觀眾所同情。他們都應當得到現世的好報，可是卻悽慘以死，觀眾以此為悲，於是就成了所謂「悲劇」。像我國這樣的悲劇，還可以理出以下幾項特色：

1. **理性的犧牲**：像竇娥、劉盼春、介子推、公孫杵臼、程嬰、豫讓、王昭君等人都可以不必死，但他們或為了保護婆婆免受刑罰，或為了堅持貞節，或為了自己完美的操守，或為了報答恩德，都不惜犧牲自己的生命，以達成所力求的目標。像這樣的犧牲，都是在倫理教化下，經過仔細的選擇，然後出於自願，所以說是「理性」的。

2. **鬼神的報應**：我國戲劇的目的既然在教化，那麼如果好人當場死亡，壞人卻未得現世報應，那絕不會饜足觀眾的需求。於是出諸鬼神，便很容易的彌補了這種缺憾，所以竇娥的鬼魂，最後必須出場向她做了肅政

廉訪使的父親控訴，使得張驢兒、賽盧醫等惡人一一明正典刑，因而也還了竇娥清白，於是竇娥就成了典型的、完美的中國女性；而狄靈慶不止當場為義犬所殺，死後在地獄裡還得上刀山下油鍋，以為忘恩負義、賣師求榮者誡；同樣的，田蚡氣焰正盛的時候，卻當場為竇嬰、灌夫的厲鬼所捉了。

3. 死後的補償：

好人既當場死亡，如果死後未得補償，同樣也不能收教化的目的和滿足觀眾的需求。因此，劉盼春死後，便安排了一位茶三婆當眾歌誦她；介子推死後，晉文公也「以綿上為之田」，而且悲傷的說：「以志吾過，且旌善人。」至於像元代的許多公案劇，其實可以看作是反映時代政治社會的悲劇，那麼其終得平反，也不過是心理的補償而已了。

因為好人必得好報的思想根深蒂固，所以我國的戲劇中，又產生了一些所謂翻案補恨的作品。譬如《竇娥冤》，到了明代葉憲祖的《金鎖記》傳奇，便成了使竇娥和她的丈夫鎖兒當場團圓，而張驢兒為雷擊斃的結局；皮黃的《六月雪》也演竇娥赴斬降雪，因而洗刷冤屈，更還清白。孔尚任作《桃花扇》，他的朋友顧彩也作了《南桃花扇》，必欲使「天下有情的都成了眷屬」。而清周樂清《補天石》雜劇，更有意替古人補恨，於是《宴金臺》：燕太子丹終於滅亡暴秦；《定中原》：諸葛亮滅吳魏，蜀漢終於統一天下；《河梁歸》：李陵得自匈奴歸漢，遂滅匈奴；《琵琶語》：王昭君得自匈奴再歸漢宮；《紉蘭佩》：投汨羅而死的屈原，又回生為楚王所重用；《統如鼓》：晉鄧伯道失子復得團圓；《碎金牌》：秦檜伏誅，岳飛滅金立功；《波弋樂》：魏荀奉倩之妻不死，終得夫妻偕老。像這樣的「補恨」，或可稱一時的快意，但情趣實在有點低俗了。

以上所舉的「悲劇」，如果拿姚先生所說的西洋四種悲劇類型來衡量的話[37]，那麼《竇娥冤》、《香囊怨》

[37] 姚一葦：〈西洋戲劇研究上的兩條線索〉，《中外文學》二卷一一期（一九七四年四月），頁二〇—二七。

二劇則頗具有第一和第三類型的成分。因為竇娥幼年喪母，父貧求仕，把她賣作童養媳，這是她不可抗拒的命運；她生活在那高利貸和綱紀廢弛、惡徒貪官橫行的社會裡，環境給她的壓力非常的沉重，以她一個弱女子，自然無法抵擋和承受；後來她自誣「藥殺公公」，那是她理性的選擇；所以竇娥頗具有西洋悲劇的意味。《香囊怨》雖然不像《竇娥冤》的明顯，但環境的壓迫和訴諸理性的選擇，也是造成悲劇的主因。至於介子推，可以說具有第二和第三兩類型的成分。介子推的死也屬理性的選擇，但他個性的倔強和操守的堅貞卻是促成他選擇的主要因素。《趙氏孤兒》、《豫讓吞炭》都應當單純屬於道德教化下的理性犧牲；其他就不好再附會了。十年後，姚先生在《中外文學》上發表〈有關元人雜劇搬演的四個問題〉[曾永義作]，開頭第一句就說：

「元雜劇沒有悲劇」。[38]

既然說了「悲劇」，這裡也附帶說一說「喜劇」。

我國的所謂「喜劇」，除了上文所說的「悲喜劇」中的「喜劇」成分外，還有一類是專門以滑稽要笑為內容的戲劇。唐代的參軍戲和宋金雜劇院本都以「滑稽」為本質，這在王國維先生的《優語錄》中，可以見其概況。而宋金雜劇院本中後來附加的「散段」，即所謂「雜扮」，可以說是類喜劇的典型。吳自牧《夢粱錄》卷二十〈妓樂〉條云：

又有雜扮，或曰「雜班」，又名「扭〔紐〕元子」，又謂之「拔和」，即雜劇之後「散段」也。頃在汴京時，村落野夫，罕得入城，遂撰此端。多是借裝為山東、河北村叟，以資笑端。[39]

[38] 姚一葦：〈元雜劇中之悲劇觀初探〉，《中外文學》四卷四期（一九七五年九月），頁五二—六五。姚一葦：〈有關元人雜劇搬演的四個問題〉[曾永義作]拾綴），《中外文學》一三卷二期（一九八四年七月），頁六〇—六四。

[39] 〔宋〕吳自牧：《夢粱錄》（上海：古典文學出版社，一九五七年），卷二〇，頁三〇九。

後來元明雜劇中所謂的「插科打諢」，大概就是這類「雜扮」的模仿運用。明代宮廷中又有一種所謂「過錦戲」，明宦官劉若愚的《酌中志》說：「所扮者備極世間騙局醜態，並閨壼拙婦騃男，及市井商匠，刁賴詞訟，雜耍把戲等項。」⓵ 其意味也和雜扮相似。又清代灘黃的後灘以及初興時的花部亂彈，以其來自田間野夫，所演的也不少屬於調笑打諢的小戲，現在皮黃中如《小上墳》、《小放牛》、《打槓子》、《十八扯》、《補缸》、《打皂》、《頂燈》等都屬此類。文人作品中，著者所知的，如明李開先的《一笑散》（六種，存《園林午夢》、《打啞彈》二種）、沈璟的《博笑記》（十種俱存），算是比較高雅的「喜劇」。大致說來，我國這一類喜劇，仍可以分作兩種不同的類型：一是藉滑稽為諷世教化之義，如參軍戲、宋金雜劇院本、雜劇傳奇的部分科諢，以及《一笑散》、《博笑記》等。二是純粹的耍笑逗樂，往往以醜陋缺陷的人物為對象，如雜扮、過錦、後灘、皮黃中的小戲等。至於這一類「喜劇」是否可以和西洋的所謂「喜劇」比較，則於此不再強為附會了。

四、《單刀會》述評

本劇有元刊本和明趙琦美脈望館鈔本。演魯肅設計索取荊州，關羽單刀赴會事。按《三國志·吳書九·魯肅傳》云：「後備詣京見權，求都督荊州，惟肅勸權借之，共拒曹公。曹公聞權以土地業備，方作書，落筆於地。周瑜病困，上疏曰：『……魯肅智略足任，乞以代瑜。……』即拜肅奮武校尉，代瑜領兵。……備既定益州，權求長沙、零、桂，備不承旨。權遣呂蒙率眾進取。備聞，自還公安，遣羽爭三郡。肅住益陽，與羽相

⓵〔明〕劉若愚：《酌中志》（北京：北京古籍出版社，一九九四年），卷一六，《內府衙門識掌·鐘鼓司》，頁一〇七。

拒。肅邀羽相見，各駐兵馬百步上，但諸（一本作請）將軍單刀俱會。肅因責數羽曰：『國家區區本以土地借

卿家者，卿家軍敗遠來，無以為資故也。今已得益州，既無奉還之意，但求三郡，又不從命。』語未究竟，坐

有一人曰：『夫土地者，惟德所在耳，何常之有！』肅厲聲呵之，辭色甚切。羽操刀起，謂曰：『此自國家事，

是人何知！』目使之去。備遂割湘水為界，於是罷軍。』[41] 同傳裴注引《吳書》云：「肅欲與羽會語，諸將疑

恐有變，議不可往。肅曰：『今日之事，宜相開譬。劉備負國，是非未決，羽亦何敢重欲干命！』乃趨就羽。

羽曰：『烏林之役，左將軍身在行間，寢不脫介，戮力破魏，豈得徒勞，無一塊壤，而足下來欲收地邪？』肅

曰：『不然。始與豫州觀於長阪，豫州之眾，不當一校，計窮慮極，志勢摧弱，圖欲遠竄，望不及此。主上矜

愍豫州之身，無有處所，不愛土地士人之力，使有所庇廕，以濟其患。而豫州私獨飾情，愆德隳好。今已藉手

於西州矣，又欲翦並荊州之土。斯蓋凡夫所不忍行，而況整領人物之主乎？肅聞貪而棄義，必為禍階。吾子屬

當重任，曾不能明道處分，以義輔時，而負恃弱眾，以圖力爭，師曲為老，將何獲濟？』羽無以答。」[42] 又錢

謙益《重編義勇武安王集·卷七·正俗考第七·單刀赴會》云：「元人關漢卿《單刀會》雜劇，盛稱魯肅陳兵

設伏，邀侯臨江亭宴會，擒侯以奪荊州。侯單刀往赴，掀髯談笑，肅慴服莫敢出氣，盡撤陸口伏兵，送侯還營

其詞曲發揚蹈厲，觀者咸拊手擊節。綜其實不然。是時子敬與侯相距益陽。侯來爭三郡，軍容甚盛，子敬邀侯

會語，諸將皆懼有變，力阻勿往，子敬曰：『正欲開譬是非，彼亦何敢重干國命？』乃合諸將單刀俱會，往復

辯論，遂割湘水為界，罷軍。是則單刀約會，子敬也，非侯也。子敬力勸孫權以荊州借劉，中分之後，立謀在

[41] 〔晉〕陳壽：《三國志》（北京：中華書局，一九九七年），卷五四，〈吳書九·魯肅傳〉，頁一二七〇一一二七二。

[42] 〔晉〕陳壽：《三國志》，卷五四，〈吳書九·魯肅傳〉，頁一二七二。

東西一家，戮力破魏。今之為傳奇者，但為侯描畫英雄生面，而於子敬之老謀苦心，則抹殺無餘矣。余故伸而

明之，抑亦侯之所默許也。」

義》第六十六回〈關雲長單刀赴會，伏皇后為國捐生〉即述此事，可以參看。❹

據此可見戲劇對於歷史之點染與誇飾，甚至於顛倒黑白，淆亂史實。《三國演

關羽，字雲長，本字長生，東漢河東解（今山西省解縣）人。後遭吳將呂蒙襲殺，追謚壯繆侯，清乾隆時改為忠義侯，《三國志》有

拜羽為前將軍，假節鉞，都督荊州事。建安中曹操表為漢壽亭侯。劉備為漢中王，

傳。宋元時代曾加封關羽為「義勇武安王」，故劇本稱「關大王」。

由以上可見《三國志·魯肅傳》中之「坐有一人」，可能就是後來小說中「周倉」的影子。所云「但諸將

軍單刀俱會」，意謂各具禮服，輕車從簡，不以兵眾，坦誠相見。古人刀劍隨身，為禮服必備。故「單刀」

實指以禮相見，不假兵戎對峙。裴松之注引〈吳書〉雖然有張顯魯肅之用意，但應不離事實。而本劇中之關公，

誠然如《正俗考》所云，已經大大偏向關羽，幾於欲顛倒史實。即此可見，元代之關羽，已如《三國演義》所

見，在庶民百姓大眾化之戲曲小說中，已是凜凜然不可侵犯之英雄人物。所以所謂「單刀」也非變成「青龍偃

月刀」不可，也必須將史傳中的「坐上人」落實為替關羽扶持「青龍偃月刀」的隨侍將軍周倉不可了。本劇明

顯可見，元代的關公在百姓心目中，已是「忠義」的象徵，占有非常崇高的地位。

首折以沖末扮魯肅沖場，用賓白說明向關羽索還荊州之意，為全劇之端緒。正末扮喬公上場獨唱仙呂【點

絳唇】套，由魯肅、喬公之問答以見關羽之行事為人，此種手法頗見元雜劇之手法受說唱文學之影響。最後喬

公下場，再由沖末以簡單賓白收場。

❹ 〔清〕錢謙益：《重編義勇武安王集·正俗考第七》，收入《北京圖書館古籍珍本叢刊》第一四冊（北京：書目文獻出版

社，一九九三年），總頁四〇三。

次折用正宮【端正好】套協尤侯韻，正末改扮司馬德操，從其眼中描述關羽之為人，手法與首折近似，所

不同者首折由國戚眼中寫，此折由高士口裡說，而其為關羽之出場預蓄聲勢則一。蓋元雜劇局限四折，體例謹

嚴，而「單刀會」情事簡單，一折可了，故乃遊蕩此等筆墨以為描摹，更取唱歎之效。論本折之排場，亦大致

有三：開首司馬德操以【端正好】、【滾繡毬】二曲述其修行辦道、幽哉自如之生活，是為引場；其次魯肅來

訪，迄於【尾聲】，總為關羽寫照，是為主場；司馬德操下場後，另有道童與魯肅賓白及道童所唱曲【隔尾】

一支，言語詼諧，餘波為煞，是為收場。按此段散場為元刊本所無，足見為明人新增。又元雜劇其他次要腳色

唱「曲尾」之例，如《望江亭》、《蝴蝶夢》第三折，而亦有用於第四折者，鄭因百師謂為或即「散場」曲。㊹

三折正末改扮關羽，極寫其慷慨激越、英勇豪壯，與首二折映襯，彌見其為人。論其排場亦三轉折，首四

曲敘三國鼎立以見其豪情勝概，黃文投書之後，藉關平之問答以寫其身經百戰、所向無敵的大無畏精神，為下

折單刀會正文作一蘊蓄。關羽下場後，再由周倉、關興、關平以賓白演為餘文。此折歌場題為《訓子》。

四折仍由正末扮關羽唱雙調【新水令】套協車遮韻。由於前面三折深厚沉潛的醞釀，至此極力而發，所以

顯得氣勢不同凡響，本折也因此流播歌場，標名《刀會》；而【新水令】、【駐馬聽】二曲更是膾炙人口。只

是關羽和魯肅形象，與後來小說《三國演義》不盡相同。戲裡的關羽熟諳韜略、膽識非凡，小說則忠勇有餘、

氣量不足；小說中的魯肅，淳厚率直，有長者風，戲裡則一意孤行、玩弄陰謀。陸放翁所云「死後是非誰管得，

滿村聽說蔡中郎」㊺，於關羽、魯肅亦然。本折排場止一轉，【新水令】、【駐馬聽】二曲寫關羽赴會，弔古

㊹ 鄭騫：〈元雜劇的結構〉，收入氏著：《景午叢編》，上編，頁一九○—一九八。

㊺ 〔宋〕陸游：〈小舟遊近村捨舟步歸〉之四，《劍南詩稿》（上海：中華書局，一九一二年據汲古閣本校刊），卷

三三，頁三五七。

興悲。；其下即《刀會》正文，迄於結束。結束時乾淨俐落，正與英雄之果決明快相為應和。

《單刀會》正末扮喬國老、司馬德操、關羽三個人物，元人戲班基本為小型，成員不多，一個戲班只有一

個正末和正旦，所以是一個正末改扮三個人物，而非有三個正末分扮三個人物。對此已見前論。

本劇之編撰所以違背史實，固然旨在彰顯關羽之英雄，但應與說唱文學有密切的關係，也可能直接從中取

材。因為由元至治間刊本《全相平話三國志》已有這段與關氏《單刀會》相同的情節。而此劇對後來戲曲小說創

作更產生遠大的影響，如元末明初羅貫中《三國志演義》、明金成初《荊州記》、清張照

等《鼎峙春秋》等，莫不與之有關。；而崑劇《訓子》、《刀會》保存此劇中第三、四兩折於歌場，川劇、漢劇、

徽劇以及梆子腔系諸劇種，亦均有此劇目。可見其傳唱不輟。

本劇極寫關羽之英勇，故關漢卿隨物賦形所給予之「腔口」，自是「壯懷激烈」。其最膾炙人口的莫過於

第四折雙調【新水令】、【駐馬聽】描寫關羽渡江中流，欲赴魯肅「單刀會」時所唱的兩支曲子：

【新水令】大江東去浪千疊，引著這數十人、駕著這小舟一葉。又不比九重龍鳳闕，可正是千丈虎狼穴。大

丈夫心別，我覷這單刀會，似賽村社。（云）好一派江景也呵！（唱）

【駐馬聽】水湧山疊，年少周郎何處也，不覺的灰飛煙滅，可憐黃蓋轉傷嗟，破曹的檣櫓一時絕。鏖兵

的江水由然熱，好教我情慘切。（云）這也不是江水。（唱）二十年流不盡的英雄血！㊻

㊻ ［元］關漢卿：《關大王獨赴單刀會》，收入《古本戲曲叢刊四集》（上海：商務印書館，一九五八年據北京圖書館藏《脈
望館鈔校本古今雜劇》本影印），第四折，頁一九─二○。［元］關漢卿：《關大王獨赴單刀會》，收入［清］王季烈編
校：《孤本元明雜劇》第一冊（北京：中國戲劇出版社，一九五八年據上海涵芬樓藏《也是園古今雜劇》鈔本之排印本
影印），第四折，頁八。［元］關漢卿：《關大王獨赴單刀會》，收入隋樹森編：《元曲選外編》（北京：中華書局，

王季烈《孤本元明雜劇提要》謂此二曲「感慨蒼涼，泂為絕唱」，而謂滾滾江水是「二十年流不盡的英雄血」，

「尤為神來之筆」。阿英《元人雜劇史》也說「兩詞蒼涼豪邁，氣魄又是何等雄渾」，關羽的英雄氣概真是從

中噴勃出來。

不止如此，首折項羽藉喬國老之口慨嘆漢末變亂、希冀太平所唱的兩支曲子，也莫不「蒼涼浩壯」、「氣

象恢宏」。錄之如下：

仙呂【點絳唇】俺本是漢國臣僚，漢皇軟弱興心鬧，惹起那五處兵刀，併董卓、誅袁紹。

【混江龍】止留下孫劉曹操，平分一國作三朝。不付能河清海晏，雨順風調。兵器改為農器用，征旗不動

酒旗搖。「軍罷戰、馬添膘，殺氣散、陣雲高，為將帥、作臣僚，脫金甲、著羅袍。」則他這帳前旗卷

虎潛竿，腰間劍插龍歸鞘。人強馬壯，將老兵驕。㊼

又如第三折開首關羽出場所唱中呂【粉蝶兒】、【醉春風】、【十二月】、【堯民歌】四曲之回顧楚漢爭

戰史，以及桃園結義劉關張三兄弟之情況，亦是豪邁雄渾。即使第二折開首正宮【端正好】、【滾繡毬】、倘

秀才】、【滾繡毬】四曲，藉隱居之司馬德操所唱之悠哉樂道生活，其瀟灑之韻致中，亦自流露一股莽爽之氣。㊼

總而言之，《單刀會》總在為關羽寫其英雄氣概，無論其用鋪墊襯筆之出諸國老或隱士，或用正筆由關羽

流露自家聲口，無不畫虎如活虎，威風凜凜。而這種筆力，自然不是像寫竇娥和趙盼兒那樣的人物情事所能相

㊼ 一九五九年據《孤本元明雜劇》本點校），頁六七—六八。

〔元〕關漢卿：《關大王獨赴單刀會》，收入《古本戲曲叢刊四集》，第一折，頁二一—三。〔元〕關漢卿：《關大王獨

赴單刀會》，收入〔清〕王季烈編：《孤本元明雜劇》第一冊，頁一。〔元〕關漢卿：《關大王獨赴單刀會》，收入隋

樹森編：《元曲選外編》，頁五八—五九。

提並論的。即此可見所謂「當行本色」，實在於隨物生發，使之各自鬚眉畢張，而非個個白描相同。

五、現存其他諸劇簡述

（一）《望江亭》

以上所論三劇《救風塵》、《竇娥冤》、《單刀會》，可說是關漢卿現存十四種雜劇類型的三種代表。亦即《救風塵》代表男女風情劇，《竇娥冤》代表社會公案劇，《單刀會》代表歷史英雄劇。由此也可見他不寫道釋神怪劇，也不寫綠林仕隱劇，他的取材除了歌頌悲嘆英雄人物外，便是很入世的在寫他生活周遭的人物和事故，而其間充斥的是庶民的遭遇、語言、思想和情感。

和《救風塵》最接近的是《切鱠旦》，簡名一作《望江亭》，有《息機子本》與《元曲選》本。兩劇同樣是聰明機智之婦女作弄權豪勢要之無賴，終於使之落空不得逞欲的喜劇。只是一出諸俠妓，為一解姊妹淘之難；一出諸再醮寡婦，為救丈夫之危。

吳梅《讀曲記・望江亭》云：

此劇俊語頗多，與他作如出兩手，如【村裡迓鼓】云：「俺如今罷掃了蛾眉，淨洗了粉臉，卸下了雲鬢，待甘心捱、您這粗茶淡飯。」【柳葉兒】云：「您若提著、這粧兒公案，則你那觀名兒喚做清安。你道是蜂媒蝶使從來慣，怕有人擔疾患，到你行求丸散。你只與他、一服靈丹，你專醫他、枕冷衾寒。」字字芳逸，非腸肥腦滿輩所能辦也。劇中譚記兒事，情理欠圓，豈有一夕江亭，並符牌盜去之理？在作者之意，蓋

欲深顯衙內之惡，不復顧及夫人之失尊矣。第四折篇幅既短，文亦平庸，遂成強弩之末。才如漢卿，猶

有如此病，益見雜劇之難作也。❹

吳氏所舉的「俊語」，說是「字字芳逸」；但此劇中所用的語言，更多的是市井喉舌，其自然俊逸，也因為它

們是民間成語。其實這正是漢卿的曲文風格。至於說一夕之間騙取符牌，「情理欠圓」，末折為「強弩之末」，

則皆為元雜劇「通病」。不止關氏如此。

關漢卿「風情劇」中尚可分良家婦女與樂戶歌妓兩類，《切鱠旦》、《救風塵》正是此兩類之代表。其歌

妓類，關氏現存者尚有《謝天香》和《金線池》。

(二)《金線池》

《金線池》有《古名家》本、《顧曲齋》本、《元曲選》本、《柳枝集》本，演士子韓輔臣與歌妓杜蕊娘

相愛，為鴇母所惡，韓憤而離去。終賴友人石府尹設宴金線池，重修舊好，成為夫婦。此劇類型為前文所云之

第二類，劇中之韓輔臣之窩囊廢，不下於《救風塵》之安秀實；而杜蕊娘雖愛韓有託身之意，卻也道出了妓女

的無情無義，且看首折開頭的兩支曲子：

仙呂【點絳唇】則俺這不義之門，那裡有買賣營運無貲本。全憑著五個字、迭辦金銀，無過是惡劣乖毒狠。

【混江龍】無錢的可要親近，則除是驢生戟角瓮生根。佛留下四百八門衣飯，俺占著七十二位凶神。才定腳

謝館接迎新子弟，轉回頭霸陵誰識舊將軍。投奔我的都是那「矜爺害娘，凍妻餓子，折屋賣田」，提瓦罐父

❹ 吳梅：《讀曲記》，收入王衛民編校：《吳梅全集·理論卷》中冊，頁七三一。

槌，運那些個慈悲為本，多則是板障為門。❹

《曲海總目提要》卷一云：

《金線池》⋯⋯記杜蕊娘金線池事。備極花柳場中翻雲覆雨情形，可為冶游之戒。事之有無。不必論也。❺

明孟稱舜《古今名劇柳枝集》對此劇評點云：

寫唧噥哀怨之語，字字如大珠小珠落玉盤時也。豈非大作手。❺

關漢卿寫妓女都不失其本色，凡妓女之行徑，他都能寫得入木三分。因為他是書會才人，又是浪子班頭，生活中耳濡目染，所以他筆下就不會像明周憲王《誠齋雜劇》那樣，把樂戶歌妓當作貞節烈女來書寫。也因此像關氏另本妓女劇《謝天香》中，謝天香被錢大尹「用心良苦」的收入內宅為姬妾，一住三年，並未親近過她，她卻心懷「閨怨」，並不因此慶幸自己能為柳永守志守節，流露的還是妓女本色。

關漢卿寫良家婦女，《竇娥冤》之外，傳本尚有《拜月亭》、《玉鏡臺》、《調風月》、《陳母教子》四種。

(三)《拜月亭》

《拜月亭》有《元刊雜劇三十種》本。演蔣世隆、王瑞蘭、蔣瑞蓮和陀滿興福在亂離中遇合悲歡的故事。

❹〔元〕關漢卿：《金線池》，收入《古本戲曲叢刊四集》（上海：商務印書館，一九五八年據上海圖書館藏明孟稱舜評點《古今名劇柳枝集》本影印），頁六。

❺〔清〕無名氏編：《曲海總目提要》，收入俞為民、孫蓉蓉編：《歷代曲話彙編：清代編》，卷一，頁六八。

❺〔元〕關漢卿：《金線池》，收入《古本戲曲叢刊四集》（上海：商務印書館，一九五八年據上海圖書館藏明孟稱舜評點《古今名劇柳枝集》本影印），頁一。

王實甫亦有散佚的同名雜劇，南戲更據關氏此劇改編，題為《蔣世隆拜月亭》，又名《幽閨記》。王國維〈元

刊雜劇三十種序錄·新刊關目閨怨佳人拜月亭〉云：

此劇紀事，與南曲《拜月亭》同，皆譜金宣宗南遷時事，乃南曲所從出也。明人如何元朗、臧晉叔輩，

激賞南《拜月亭》，以為在《琵琶》之上。然南曲佳處，多出此劇。蓋何、臧諸氏，均未見此本也。㊼

王季烈《螾廬曲談》云：

《拜月亭》中尤多佳曲，其〈楔子〉之【賞花時】云：「捲地狂風吹塞沙，映日疏林啼暮鴉。滿滿的捧

流霞，相留得半霎，咫尺隔天涯。」第一折之【油葫蘆】云：「分明是風雨催人辭故國，行一步、一歎息。

兩行愁淚臉邊垂，一點雨間一行悽惶淚，一陣風對一聲長吁氣。百忙裡一步一撒，索與他一步一提。這一對

繡鞋兒分不得幫和底，稠緊緊，黏軟軟，帶著淤泥。」第三折【倘秀才】云：「休着個濫名兒，將俗來引惹。

待不你個小鬼頭、春心兒動也，我與你寬打周遭向父親行說。我又不風欠，不癡呆，要則甚迭。」【叨叨令】

云：「原來你深深的花底兒將身兒遮，搽搽的背後把鞋兒捻。澀澀的輕把我裙兒拽，熅熅的羞得我腮兒熱。

直到撞破我也麼哥，撞破我也麼哥，我一星星都索從頭兒說。」諸如此類，可知《幽閨記》中之佳句，

全自此脫胎。㊽

日人青木正兒《元人雜劇概說》云：

《拜月亭》一劇，骨子上雖是左右相稱的結構，手法上卻巧妙的使之交錯，以破其單調。……此劇用種

㊼ 王國維：〈元刊雜劇三十種序錄〉，收入《王國維戲曲論文集》，頁三八九。

㊽ 王季烈：《螾廬曲談》，卷二，第五章，〈論作曲·論詞藻四聲及襯字〉，頁三五。

種奇遇的事，使之波瀾起伏。前後的照應，手段也很好。應該算是元劇傑作之一吧。如像〈拜月〉一折的曲文，字字本色，如果拿它來和《西廂記》的〈拜月〉一折相比，那麼雜劇沒有《西廂》那樣典麗，而其惻惻動人的深刻，則非《西廂》所能企及。這也還是本色和文采的分別吧！

以上所引述王國維、王季烈、青木正兒三名家之評論，二王揭櫫了南戲《幽閨》之佳處出諸關氏《拜月》，從而破除了何元朗、臧晉叔輩強力主張《幽閨》勝於《琵琶》的無聊論爭。而《拜月》曲文勝處在質樸靈妙，原是漢卿「本色」。青木氏則指出了其關目布置之左右相稱而交錯，得其波瀾起伏之致，尤有見地。至其〈拜月〉曲文，亦誠如所云「惻惻動人」。

（四）《玉鏡臺》

《玉鏡臺》有脈望館藏《古名家雜劇》本、《元曲選》本、《柳枝集》本。此劇本事出劉義慶《世說新語·假譎第二十七·溫嶠娶婦》：

> 溫公喪婦，從姑劉氏家值亂離散，惟有一女，甚有姿慧，姑以屬公覓婚。公密有自婚意，答云：「佳婿難得，但如嶠比云何？」姑云：「喪敗之餘，乞粗存活，便足慰吾餘年，何敢希汝比？」卻後少日，公報姑云：「已覓得婚處，門地粗可，婿身名宦，盡不減嶠。」因下玉鏡臺一枚。姑大喜。既婚，交禮，女以手披紗扇，撫掌大笑曰：「我固疑是老奴，果如所卜！」玉鏡臺是公為劉越石長史北征劉聰所得。 ⑤⑤

⑤④ 青木正兒著，隋樹森譯：《元人雜劇概說》（北京：中國戲劇出版社，一九五七年），頁五七。

⑤④ [日] 青木正兒著，隋樹森譯：《元人雜劇概說》（北京：中國戲劇出版社，一九五七年），頁五七。

⑤⑤ 余嘉錫箋疏：《世說新語箋疏》（臺北：華正書局，一九九一年），頁八五七。

關漢卿雖然據此敷演，但劇情則沒教溫嶠順利得手，透過一些周折，才以喜劇終場。明人朱鼎《玉鏡臺記》四十齣，部分沿襲關氏雜劇。明程羽文《程氏曲藻》和孟稱舜《柳枝集》評點此劇，讚賞其「情語」動人。但清梁廷枏《曲話》卷二云：

關漢卿《玉鏡臺》，溫嶠上場，自【點絳唇】接下七曲，只將古今得志不得志兩種人，鋪敘繁衍，與本事沒半點關照，徒覺滿紙浮詞，令人生厭耳。律以曲法，則入手處須於泛敘之中，略露求凰之意，下文情歙彼美，計賺婚姻，文義方成一串；否則突如其來，閱之者又增一番錯愕也。56

所言頗具見地。且舉第二折【煞尾】來看看：

俺待麝蘭腮、粉香臂、鴛鴦頸，由你水銀漬、朱砂斑、翡翠青。到春來小重樓、策杖登、曲闌邊、把臂行，閒尋芳、閟選勝。到夏來追涼院、近水庭、碧紗廚、綠窗淨，針穿珠、扇撲螢。到秋來入蘭堂、開畫屏，看銀河、牛女星，伴添香、拜月亭。到冬來風加嚴、雪乍晴，摘疏梅、浸古瓶，歡尋常、樂餘剩。那時節，趁心性，由他嬌痴，儘他索憎。善也偏宜，惡也相稱。朝至暮、不轉我這眼睛，孜孜覷定。端的寒忘熱，饑忘飽，凍忘冷。57

此曲寫的是溫嶠想像與表妹成婚後，對她百縱千隨，呵護備至，恩情美滿的樣子。真是俊雅溫馨，情詞滿溢，風流倜儻，大是學士口吻。即此也可見，關氏筆墨，貪緣人物口吻，皆能恰如其分。

56 〔清〕梁廷枏：《曲話》，《中國古典戲曲論著集成》第八冊（北京：中國戲劇出版社，一九五九年），頁二五六。

57 〔元〕關漢卿：《溫太真玉鏡臺》，收入《古本戲曲叢刊四集》（上海：商務印書館，一九五八年據北京圖書館藏《脈望館鈔校本古今雜劇》本影印），卷一，第二折，頁九—一〇。

（五）《調風月》與《陳母教子》

《調風月》又稱《詐妮子》，僅存《元刊雜劇三十種》本。《醉翁談錄》著錄宋人話本《妮子記》，《輟耕錄》有金院本《妮子梨花院》，或以為本事為此劇所從出。但「妮子」是一般對婢女的稱呼或對幼女的暱稱。

徐沁君等校注《元曲四大家名劇選》卷首附〈關漢卿小傳〉云：

《調風月》寫金貴族世襲小千戶欺騙婢女的愛情的喜劇，故事發生在洛陽。該劇第四折，寫女真婚禮「拜門」一事，元世祖至元八年曾明令革除。《元典章》卷三十禮部之二〈禮制‧婚禮〉「婚姻禮制」條：「（至元八年九月）據拜門一節，系女貞風俗，遍行合屬革去。」同上「革去諸人拜門」條：「照得國朝蒙古婚聘，並自來典故內，俱元如此體例。此條女貞風俗，其漢人往往效學，習以成風，徒費男女錢物，致起爭訟，甚非理制。若令革去，似為便當。移准中書省諮，依准所擬施行。」《調風月》劇中，對「拜門」婚禮大肆渲染，當作於至元八年（一二七一）以前。至元八年，元王朝既已頒佈禁令，想來舞臺上當不至反以此炫耀也。❺❽

其說言之成理，則此劇當作於至元八年（一二七一）以前。

《調風月》賓白極簡略，可從曲文見其梗概。婢女燕燕生性活潑嬌憨，但也尖銳潑辣而任性，關漢卿筆下真是活脫活現。尤其以婢女為主角，敘其爭取愛情的種種無奈、憤懣、忌嫉、怨懟的情懷，實是戲曲作品中所僅見。即此又可見，關氏之擅於刻劃人物，無不栩栩如生。

且看其第三折這四支曲子：

❺❽ 徐沁君等校注：《元曲四大家名劇選》（濟南：齊魯書社，一九八七年），頁一四。

【東原樂】我是你心頭病,你是我眼內釘,都是那等不賢會〔慧〕的婆娘傳槽病。你子牢踏著八字行,俺那廝

陷坑,沒一日曾乾淨。

【綿答絮】我又不是停眠整宿,大剛來竊玉偷香,一時間寵倖。數日間恢過,俺那廝一霎兒新情,撒地腿脡麻,歇地腦袋疼。

你被人推人推更不輕;俺那廝一霎兒新情,撒地腿脡麻,歇地腦袋疼。時下且口口聲聲,戰戰兢兢,嫋嫋婷婷,坐坐行行;有

【拙魯速】終身無、簸箕星,指雲中、雁做羹。

一日孤孤另另,冷冷清清,咽咽哽哽,覷著你個拖漢精!

【尾】大剛來主人有福牙推勝,不似這調風月、媒人背聽。說得他美甘甘枕頭兒上雙成,閃得我薄設設被窩兒

裡冷! ⑲

此折寫燕燕無奈奉命,到小姐鶯鶯家代她的情人小千戶說親,她本意要乘機破壞他們親事,沒想小姐一口應允,弄得燕燕雖然當小姐面說「我是你心頭病,你是我眼內釘」。她不止罵小千戶薄情忘義像「一日一個王魁桂英」,也咒詛鶯鶯是個「拖漢精」;但也羨慕小姐八字好,「終身無簸箕星」,「有福牙推勝」,「美甘甘枕頭兒上雙成」;感嘆自己是個背聽的調風月媒人,落得「薄設設被窩兒裡冷」。用市井口語寫小婢女的種種不甘,自然伶俐活脫,機趣橫生。

《陳母教子》,現存明趙琦美脈望館抄內府本。本事取《宋史·陳堯佐傳》及所附陳堯叟、陳堯咨傳,但內容庶民化變異很大,藉此以見陳母教子之方,不過希冀兒子個個中狀元,同慶「狀元堂」。劇中三子良佐為

⑲〔元〕關漢卿:《詐妮子調風月》,收入《古本戲曲叢刊四集》(上海:商務印書館,一九五八年據北京圖書館藏《元刊雜劇三十種》本影印),無頁碼。

滑稽人物，如淨丑之調劑排場。王季烈《孤本元明雜劇‧提要》云：

記陳母三子一女，長子陳良資應舉得狀元，次科次子陳良叟應舉又得狀元；三科三子陳良佐應舉得探花，而誤報狀元，狀元宜為王拱辰所得，陳母乃以女嫁之。其下科良佐又往應舉果得狀元，於是三子一婿皆得狀元。寇萊公奉命封陳母為賢德夫人。曲文平平，關目亦未足動人。按金末科目甚寬，至元初輟停科舉，及皇慶二年而始復，其間無狀元者且八十年。漢卿生於斯時，殆以不得科名為憾，有所歆羨而為茲劇歟？否則此等文字，大可不作也。⑥

陳家三子應舉，連得二狀元一探花以歸，陳母為女兒謀得狀元女婿，三子甚至再應考得狀元，黃克〈關漢卿人物論〉謂此劇為「別具一格的諷刺喜劇」，反映了關漢卿對科舉制度的批判；但彼時既已停科舉，又何由批判？

關劇以史事為題材者，上述《單刀會》外，尚存《西蜀夢》與《哭存孝》。

(六)《西蜀夢》與《哭存孝》

《西蜀夢》僅存《元刊雜劇三十種》本，敘關羽、張飛殉難後，鬼魂自閬城、荊州奔赴西蜀成都，託夢劉備。唐李商隱〈無題〉（萬里風波一葉舟）詩中有「益德冤魂終報主」之句⑥，或疑彼時已有此類傳說。明成化刊本無名氏《新編全相說唱本花關索貶雲南傳（別集）》有此故事，或受此劇影響。⑥

⑥　〔清〕王季烈編校：《孤本元明雜劇》，〈提要〉，頁四。

⑥　〔唐〕李商隱著，葉蔥奇疏注：《李商隱詩集疏注》（北京：人民文學出版社，一九九八年），〈無題〉，頁六七八。

⑥　詳見李修生編：《古本戲曲劇目提要》（北京：文化藝術出版社，一九九七年），黃克撰：《西蜀夢》詞條，頁一。

此劇第一折正末扮使臣，次折扮諸葛亮，三四折扮張飛，始與關羽出場。張飛、關羽死難之慘烈，由使臣與諸葛口中用說唱體烘托而出，其關目情節之布置，類如《單刀會》。其曲詞本色自然，每於慷慨中見悽咽。《哭存孝》僅存明趙琦美脈望館抄內府本。故事本自《五代史記・義兒傳》和《舊五代史》之李存信、李存孝、康君立傳。王季烈《孤本元明雜劇・提要》云：

《哭存孝》原標鄧夫人苦痛哭存孝，明抄本，元關漢卿撰。……此本所記事蹟，大半與正史相符，惟將存孝附梁通燕伐晉諸事，諱而不言，又將康君立之死及存信之畏罪，加以粉飾，謂存信與康君立，亦皆車裂，為存孝復仇，非事實耳。劇中之亞子哥哥，即唐莊宗，《五代史・伶官傳》云：「莊宗知音能度曲，其小字亞子，當時人或謂之亞次。又別為優名以自目，曰『李天下』。」是其證也。劇以莊宗為劉夫人之親子，亦屬附會。曲文樸質，自是元人本色。⑥

此劇之所以略易史實，蓋欲亟寫英雄屈死，忠義不報的悲憤。其首、二、四三折均由正旦扮鄧夫人，惟第三折改扮為傳達李存孝死訊的小番莽古歹，而真正的主角李存孝反而不任唱，其手法較諸《單刀會》、《西蜀夢》之用一、二兩折以說唱口吻來襯托側寫主要人物，更全面擴充到四折。因為北曲雜劇才從說唱諸宮調一變過來，雖運用代言，但有些仍未完全脫離其第三身之敘述方式；也因此，類此劇目之技法，便使人難於入戲，但能作旁觀之讚嘆。

關劇如《竇娥冤》之公案劇，尚存《蝴蝶夢》和《緋衣夢》，至於《魯齋郎》疑非關氏所作。

（七）《蝴蝶夢》、《緋衣夢》與《魯齋郎》

《蝴蝶夢》有明龍峰《新續古名家雜劇》本、明趙琦美脈望館鈔校《古今雜劇》本、明臧懋循《元曲選》本等三種。本事據漢劉向《烈女傳》卷五《齊義繼母》敷演。劇中以兄弟爭死和後母捨親兒以救前妻之子，皆人性所極難，以見至情至義之可貴。

《緋衣夢》有《古名家雜劇》、脈望館鈔校《古今雜劇》、《顧曲齋元人雜劇選》等三種版本。明清戲曲小說與此劇情節相類者很多，傳奇如月榭主人《釵釧記》、無名氏《賣水記》等，小說如《喻世明言》卷二《陳御史巧勘金釵記》及《情史》等，近代地方戲多有《血手記》劇目。但趙景深〈讀關漢卿〉舉出此劇仙呂【點絳唇】、【混江龍】二曲襲用白樸《梧桐雨》，開封府尹錢可摹擬《謝天香》，說：「像這樣摹擬的作品，似乎頗難相信是關漢卿自己寫的吧。」[64] 其證據不夠充分，因此《謝天香》既是關氏所作，則同一人物錢可之履歷，自可相同。又白樸仙呂二曲既為名曲，戲曲中略作摹擬，自不能視如詩文之沿襲。所以僅憑此二條理由，未能即推翻此劇為關氏所作。

《魯齋郎》有《元曲選》本、《古名家雜劇》本。《元曲選》題「元大都關漢卿撰」，但其卷首「群英雜劇名目」中，於關氏名下卻不見著錄。《古名家雜劇》此劇亦作無名氏。王敦易《元劇斠疑》謂當作無名氏為是。

《蝴蝶夢》與《魯齋郎》同為包公斷案劇，《緋衣夢》則屬錢大尹之錢可，從中皆可見元代政治社會之黑暗。

結語

關漢卿一生作雜劇六十四種，是北曲雜劇中創作最多，也是最成功的集大成作家；誠如鄭師因百《關漢卿的雜劇》所云，從他現存的十四種雜劇，即可看出他題材廣泛，描寫各色人物，而無不隨物賦形，淋漓盡致，真是妝龍像龍、妝鳳像鳳，無論陽剛、陰柔、風雲、兒女，都能逼真生動，盡態極妍。

而我們所舉予以詳論的三劇《救風塵》、《竇娥冤》、《單刀會》，又可說是其現存十四劇的三個代表性類型。亦即《救風塵》代表男女風情劇，《竇娥冤》代表社會公案劇，《單刀會》代表歷史英雄劇。由此也可見關漢卿不寫道釋神怪劇，也不寫綠林仕隱劇，他的取材除了歌頌悲嘆英雄人物外，便很入世的在寫他生活周遭的人物和事故，而其間充斥的是庶民的遭遇、思想和情感，運用的是恰如其分而如其口出的庶民豐沛的語言。

由於王國維《宋元戲曲考》謂關漢卿《竇娥冤》與紀君祥《趙氏孤兒》列之世界悲劇亦無愧色，以其中主人翁赴湯蹈火皆出之自己意志，於是學者乃以之為中國悲劇之代表，持此說者甚多。但著者個人一直認為，中國沒有西方式的悲喜劇；但若要強為附會立說，則又當別論，因此在文中也略抒己見，請讀者參考。

第拾章　馬致遠雜劇述評

引言

葉慶炳先生有〈論元人雜劇中的劇人之劇與詩人之劇〉一文，將元雜劇分作劇人之劇與詩人之劇兩種。[1]所謂劇人與詩人之劇的內涵意義，大抵與所謂「場上」與「案頭」之劇相近似。也就是說前者是講求戲劇效果，適合舞臺搬演。；後者是注重文學情味，宜於自家閱讀。如果就此分類，那麼元人雜劇最偉大的兩位作家關漢卿和馬致遠，正好就是劇人和詩人的代表，他們的劇作也正是場上和案頭的典型。

一、馬致遠的生平

馬致遠的生平，元人鍾嗣成的《錄鬼簿》只說道：「大都人，號東籬，任江浙行省務官。」[2]大都就是現

[1] 葉慶炳：〈論元人雜劇中的劇人之劇與詩人之劇〉，《淡江學報（文學部門）》第九期（一九七〇年十一月）。

[2] 〔元〕鍾嗣成：《錄鬼簿》，《中國古典戲曲論著集成》，第二冊，頁一〇八。

在的北京，範圍包括鄰近各縣。「務官」，有的作「務提舉」，這種官職無從查考，大概是鹽務或茶務一類的小官，也就是稅吏一流。元明之間，賈仲明對馬致遠有一首弔詞，調寄【凌波仙】：

萬花叢裡馬神僊，百世集中說致遠，四方海內皆談羨。戰文場曲狀元，姓名香貫滿梨園。《漢宮秋》《青衫淚》、《戚夫人》《孟浩然》，共庾、白、關老齊肩。❸

看樣子馬致遠是浪蕩風月的才子，在梨園行中名氣非常的大。所謂「戰文場、曲狀元」只是說他的曲是當今第一、蓋世無雙，有人據此說他曾得曲科狀元❹，那是誤解。因為元代「以曲取士」，只是明人臧懋循（《元曲選》）、沈寵綏（《度曲須知》）輩的瞎說，《元史·選舉志》固無文。

賈仲明【凌波仙】詞挽李時中云：

元貞書會李時中，馬致遠、花李郎、紅字公，四高賢、合捻《黃粱夢》。東籬翁、頭折冤，第二折、商調相從；第三折、大石調，第四折、是正宮。都一般、愁霧悲風。❺

「元貞」是元成宗的年號，當西元一二九五—一二九六年；又元世祖朝溧陽路總管元淮《金函集》有〈弔昭君〉一詩，其注云「馬智遠詞」，「智」當係「致」之誤，從詩意❻知係隸括馬氏《漢宮秋》雜劇大意而成。又其

❸ 天一閣本賈仲明補挽詞，《中國古典戲曲論著集成》本附於鍾嗣成《錄鬼簿》校勘記，見《中國古典戲曲論著集成》，第二冊，頁一六七。

❹ 華蓮圃《戲曲叢談》與譚正璧《元六大家評傳》皆主是說。

❺ 天一閣本賈仲明補挽詞，《中國古典戲曲論著集成》本附於鍾嗣成《錄鬼簿》校勘記，見《中國古典戲曲論著集成》，第二冊，頁二〇四。

❻ 〔元〕元淮《弔昭君》…：「昔年上馬衣貂裘，不慣胡沙萬里愁。閣淚無言窺漢將，偷生陪笑和箜篌。環佩影搖青塚月，

〈試墨〉次首，亦自注「岳陽詞」，即檃括其《岳陽樓》雜劇大意而成❼，此二詩，今人考證為至元二十四年（一二八七）秋與至元二十七、八（一二九○—一二九一年）之交所作❽；又馬氏《任風子》一劇中，馬丹陽自稱「抱一無為普化真人」，而元世祖曾勅封馬丹陽為「抱一無為普化真人」，元武宗至大二年（一三○九）乃加封為「抱一無為普化真人」，則此劇當成於大二年之後；又馬氏散曲中呂【粉蝶兒】有「至治華夷，正堂堂大元朝世」之語，顯然為元英宗至治年間（一三二一—一三二四）所作；又周德清《中原音韻·自序》作於元泰定帝泰定甲子（元年，一三二四）中有「自關鄭馬白一新製作，韻共守自然之音，字能通天下之語」與「諸公已矣，後學莫及」之語❾，則馬氏時已作古；由以上可以範圍出馬氏活動的時間為元世祖至元至英宗至治間，他在至元間已成名劇壇。弔詞中所云的「書會」是元代一般落拓文人的組織，根據地是在像大都、杭州那樣的大城市裡，他們自稱「才人」，為劇團編撰劇本，或改寫劇本，有時也著作賺詞、譚詞、詞話，甚至於「弄猢猻」那樣的通俗文學。《錄鬼簿》於紅字李二、花李下郎均注：「教坊劉耍和壻」❿，馬致遠和他們合編劇本，

琵琶聲斷黑河秋。當時若賂毛延壽，安得高名滿薊幽。」其中頸聯原是金人王元節詩句，馬氏曾用之於第三折【賀新郎】，此詩又予以襲用。

❼〔元〕元淮〈試墨〉次首：「閒來試墨綴篇章，得句清新過晚唐。竹几暗生龍尾潤，筆鋒微帶麝臍香。庭取膠法燒魚劑，岩客煙煤點漆光。水鏡吟豪多得助，一齊收拾付詩囊。」其中頷聯當從雜劇首折【混江龍】：「竹几暗添龍尾潤，布袍常帶麝臍香」兩句變化出來。

❽劉世德〈從元淮的五首詩談元雜劇的幾個問題〉一文考定此二詩為元淮在溧陽任上所作，見《文匯報》一九六二年一月二十四日。

❾〔元〕周德清：《中原音韻》，《中國古典戲曲論著集成》，第一冊，頁一七五。

❿〔元〕鍾嗣成：《錄鬼簿》，《中國古典戲曲論著集成》，第二冊，頁一一三。

真是「偶倡優而不辭」。他顯然也是書會中的才人。

我們從他的散曲作品可以看出：他有富家公子的身世⑪，懷才不遇的悲慨。⑫中年過著「酒中仙」、「風月主」的浪漫生活，晚年歸向「林間友」、「塵外客」的閒適心境。⑬他偶爾也會寫寫羈旅奔波之苦⑭，或者來個「寰海清夷，扇祥風太平朝世，贊堯仁洪福齊天」⑮，歌功頌德一番。

他的散曲任訥輯為《東籬樂府》，《全元散曲》收有小令一百支，套數十六套。所著雜劇十五種，存《漢宮秋》、《陳摶高臥》、《青衫淚》、《薦福碑》、《岳陽樓》、《任風子》、《黃粱夢》等七種。散佚者有《漢誤入桃源》、《踏雪尋梅》、《呂蒙正》、《戚夫人》、《歲寒亭》、《酒德頌》、《馬丹陽》、《牧羊記》等八種。舊題明寧獻王朱權的《太和正音譜》⑯云：

馬東籬之詞，如朝陽鳴鳳。其詞典雅清麗，可與靈光、景福兩相頡頏，有振鬣長鳴，萬馬皆瘖之意。又若神鳳飛鳴於九霄，豈可與凡鳥共語哉？宜列群英之上。⑰

⑪ 見大石調【青杏子】〈世事飽諳多〉套，題為「悟迷」，其中【歸塞北】一曲云：「當日事，到此豈堪誇。氣概自來詩酒客，風流平昔富豪家。兩鬢與生華。」

⑫ 詳下文論《薦福碑》雜劇。

⑬ 詳下文論《岳陽樓》等三本度脫劇。

⑭ 如南呂【四塊玉】：「帶月行，披星走。孤館寒食故鄉秋，妻兒胖了咱消瘦。枕上憂，馬上愁，死後休。」

⑮ 見中呂【粉蝶兒】〈寰海清夷〉套。

⑯ 著者有〈《太和正音譜》的作者問題〉一文，考訂為周憲王晚年門下客所作，託名獻王，收入曾永義：《說戲曲》，頁七五─九六。

⑰ 〔明〕朱權：《太和正音譜》，《中國古典戲曲論著集成》，第三冊，頁一六。

於東籬可謂推崇備至。《正音譜》論曲的標準是從詞藻和風骨兩方面著眼，東籬所以「宜列群英之上」，乃是因為「其詞典雅清麗」，而風骨之磊塊勁健「有振鬣長鳴，萬馬皆瘖之意」，俊逸超拔「又若神鳳飛鳴於九霄」。

明臧懋循輯刻《元曲選》，取其《漢宮秋》一劇為元人百種之首，亦可見其品第冠冕。

若就內容分類，則東籬雜劇可別為四類：歷史劇以《漢宮秋》為代表，文士劇以《薦福碑》為代表，度脫劇以《岳陽樓》為代表，妓女劇以《青衫淚》為代表。這四類雜劇正可以具體而典型的看出雜劇在元代失意文人的手中是表現些什麼樣的內容、思想和風格。以下依次予以論述。

二、《元曲選》壓卷之作：歷史劇《漢宮秋》

《漢宮秋》有《古名家》、《顧曲齋》、《元曲選》、《酹江集》等四種版本。《古名家》與《顧曲齋》幾乎完全相同，可稱之為「舊本」；《元曲選》略有改訂，《酹江集》則斟酌於舊本與《元曲選》之間。舊本題目正名作：「毛延壽叛國生邊釁，漢元帝一身不自由；沈黑江明妃青冢恨，破幽夢孤雁漢宮秋。」《元曲選》刪去題目二句，而分沈黑江句為題目，破幽夢句為正名。

「王昭君」是個膾炙人口的故事，就其發展的過程來觀察，《漢宮秋》所占的地位非常重要。中國古典戲劇的「本事」，大都有所根源，也有所渲染。[18]《漢宮秋》事關歷史，自然更不例外。而若衡諸史實，則大謬乖舛，幾無一處相符。

[18] 著者有〈戲劇的虛與實〉一文專論之，收入曾永義：《說戲曲》，頁二三一—二三○。

王昭君之史實首見《漢書》〈元帝紀〉和〈匈奴傳〉，不過是一位「待詔掖庭」、奉命嫁匈奴呼韓邪單于

的「後宮良家子」，既不說她悲怨，也不說她美麗；而且一婚再嫁，生兒育女。可是東晉葛洪所輯的《西京雜

記》便造出了「畫工圖形」、「按圖召幸」的故實，於是昭君「貌為後宮第一，善應對，舉止閒雅」了⑲；接

著託名為東漢末蔡邕作的《琴操》便大寫其「志念抑沈」、「憂心惻傷」⑳的塞外之思了。於是劉宋時范曄作

《後漢書》，更在〈南匈奴列傳〉裡堂而皇之的說道：

昭君入宮，數歲不得見，積悲怨，乃請掖庭令求行。呼韓邪臨辭大會，帝召五女以示之。昭君豐容靚

飾，光明漢宮，顧景裴回，竦動左右。帝見大驚，意欲留之，而難於失信，遂與匈奴。

從此昭君的「美麗」和「悲怨」，誰也不敢懷疑了。又西晉石崇（二四九—三〇〇）作〈王明君辭〉，其小序云：

王明君者，本是王昭君，以觸文帝諱改焉。匈奴盛，請婚於漢元帝，以後宮良家子明君配焉。昔公主嫁

烏孫，令琵琶馬上作樂，以慰其道路之思；其送明君，亦必爾也。㉒

石崇這段話，對昭君引發了三件事：其一，她的名字從此又叫明君或明妃；其二，《漢書》說呼韓邪單于是來

「復修朝賀之禮，願保塞傳之無窮，邊陲長無兵革之事」㉓的，而石崇字裡行間是說匈奴挾其強大兵力來索婚，

⑲〔晉〕葛洪：《西京雜記》，收入嚴一萍選輯：《關中叢書》（臺北：藝文印書館，一九七〇年），卷上，頁七。

⑳逯欽立輯校：《先秦漢魏晉南北朝詩》（北京：中華書局，一九八三年），《漢詩卷十一·琴曲歌辭》，〈怨曠思惟歌〉前附錄蔡邕《琴操》，頁三一五—三一六。

㉑〔宋〕范曄：《後漢書》（北京：中華書局，一九九七年），卷八九，〈南匈奴列傳第七十九〉，頁二九四一。

㉒逯欽立輯校：《先秦漢魏晉南北朝詩》，《晉詩卷四·石崇》，頁六二一。

㉓〔漢〕班固：《漢書》（北京：中華書局，一九九七年），卷九，〈元帝紀第九〉，頁二九七。

元帝只好以昭君配他。其三，石崇不過是「亦必爾也」的援引烏孫公主之例，而從此昭君的琵琶便不離身。另外在〈琴操〉裡，又教昭君因「拒子逼婚」而「吞藥自殺」；在「變文」裡，更教單于得不到她的歡心，且令她「懷鄉抑鬱死」。㉔

以上是馬東籬寫作《漢宮秋》時，有關昭君故事的素材。很顯然的，東籬取材著重在《西京雜記》和〈王明君辭〉，所以畫工圖形、琵琶寫怨和匈奴逼婚便成了重要的關目，匈奴逼婚和史實正好相反，而其所以如此，實與時代意識有很密切的關係。石崇所生存的司馬氏時代，北方的五胡已成強敵壓境，所以在他的意識裡，西漢元帝時的匈奴也是強大不可抗拒的。而趙宋以後，漢民族積弱不振，終致亡於胡元；朱明恢復漢唐衣冠，而北方亦時有強鄰，終至亡於滿清。於是石崇的意識形態便在元明清的戲劇中活現起來。明白了這種心理，那麼對於《漢宮秋》和明傳奇《和戎記》、《青塚記》，以及平劇《漢明妃》之盛稱夷勢、期孤忠於弱女子，也不必咄咄稱怪了。

東籬把昭君的死，處理得比〈琴操〉和變文更為貞節。而這應當是民族意識的自然反應。因為以大漢美女出嫁戎狄鄙夫是人們所不齒而深以為恥的，所以東籬便教她在番漢交界處投「黑龍江」自殺了。漢胡交界在今山西北部，無論如何不在黑龍江，因此許多人責怪東籬毫無地理常識。而這其實過不在東籬，《漢宮秋》舊本的正名明作「沈黑江明妃青冢恨」，其次折【賀新郎】曲更有「環珮影搖青塚月，琵琶聲斷黑江秋」之語。按《中州集》卷七收錄王元節〈青塚〉絕句云：

環珮魂歸青塚月，琵琶聲斷黑山秋。漢家多少征西將，泉下相逢也合羞。㉕

㉔ 有關王昭君故事發展之研究，可參一九八一年東海大學鄔錫芬之碩士論文《王昭君故事研究》，該論文為著者所指導。

㉕ 〔金〕王元節：〈青塚〉，收入〔金〕元好問：《中州集》（北京：中華書局，一九五九年），卷七，頁三四五。

王氏為金海陵王時人，可見東籬曲文實襲自王氏絕句。又考王昭君塚在歸綏城東南約三十里，黑河南岸。張相

文〈塞北紀行〉云：

塞外地多白沙，空氣映之，凡山林村阜，無不黛色橫空，若潑濃墨，故山曰大青山，河曰大黑河。㉖

則「黑河」、「黑江」必不指黑龍江甚明㉗，其以黑江作黑龍江，必出自好「盲刪妄改」之明人如臧晉叔者流。

《漢宮秋》對於昭君故事的發展，所注入的最大滋養，莫過於帝王后妃的戀情和元帝的癡情；而這一點恐

怕和白仁甫的《梧桐雨》有密切的關係。《梧桐雨》和《漢宮秋》，精神相通、形貌肖似，俞大綱先生在《梧

桐雨與漢宮秋》一文，以及黃敬欽《論漢宮秋與梧桐雨的節奏速率》一文中都已論及。㉘

大抵說來，《漢宮秋》豐富了昭君故事的情味，美化了昭君的形象，肯定了昭君的人格。但是由於採用末

本寫作的關係，筆力集中在漢元帝身上，東籬又沒有在賓白上發揮，以致劇中的昭君殊無性靈可言，其庸俗、

現實與勢力，充其量不過是後宮中一位平凡的良家子而已；如果她不是勇於一死，元帝的悲啼，便教人深覺癡

傻可笑。其末折，如果拋開音樂和文學的意義不談，就關目的布置來說，實係蛇足。尤其在秋宮聞孤雁，深致

相思之後，忽聞昭君自殺的消息，元帝卻只有冷冷的一句話：「既如此，便將毛延壽斬首，祭獻明妃。」在情

調上實在不調和。其中元帝夢見明妃的一場，也顯得過分草草；因為形諸夢寐乃人情之常，理應化空渺於現實，

㉖ 張相文：《南園叢稿》，收入《民國文集叢刊》第一編六七冊（臺中：文听閣圖書有限公司，二〇〇八年據一九三五年北平中國地學會發行本影印），卷四，〈塞北紀行〉，頁一八，總頁二九〇。

㉗ 《東籬樂府》南呂【四塊玉】〈紫芝路〉云：「雁南飛，人北望。拋閃煞明妃也漢君王，小單于把盞呀剌剌唱。青草畔、有收酪牛，黑河邊、有扇尾羊。他只是思故鄉。」亦作「黑河」。

㉘ 俞文見其《戲劇縱橫談》（臺北：文星書店，一九六七年），黃文見其《元劇評論》（新竹：楓城出版社，一九七九年）。

略作鋪排才是。

《漢宮秋》的主題在敷演帝王后妃的戀情與離恨，但其中尤可注意的是對於漢奸毛延壽和滿朝文武的強烈指責：

你有甚事急忙奏，俺無那鼎鑊邊滾熱油。我道您文臣合安社稷，武將合定戈矛；；你只會文武班頭，山呼萬歲，

舞蹈揚塵，道那聲、誠惶頓首。……（第二折【哭皇天】）

我則恨那忘恩咬主賊禽獸，怎不畫在凌煙閣上頭？（第二折【三煞】）

枉養著那邊庭上鐵衣郎，……您但提起刀槍，卻早小鹿兒心頭撞。（第三折【得勝令】）㉙

這種漢奸國賊和庸臣懦將所襯托出來「愁花病酒」的君王，正說明了國勢所以積弱，一旦強鄰壓境，就只有束手待斃的根源。而這正與偏安江左的南宋朝廷不相上下。我們不敢說東籬有必然的影射和寄意，但如此聯想也不致太牽強的。㉚

若說東籬此劇的特色和成就，應當有兩點：

第一，他把漢元帝塑造成頗富庶民情感的君王，時時從詼諧的口脗中，流露出鮮活的情趣。我們看看以下第一折的兩支【金盞兒】：

我看你眉掃黛、鬢堆鴉，腰弄柳、臉舒霞。那昭陽到處難安插，誰問你一犁兩耙做生涯。也是你君恩留枕簟，天教雨露潤桑麻。既不沙！俺江山千萬里，直尋到茅舍兩三家。

㉙〔元〕馬致遠：《破幽夢孤雁漢宮秋》，收入《古本戲曲叢刊四集》（上海：商務印書館，一九五八年據北京圖書館藏《脈望館鈔校本古今雜劇》本影印），頁二一、一四。

㉚宋亡於元世祖至元十六年（一二七九），而《漢宮秋》成於至元二十七、八年之交，正是南宋滅亡不久感慨尚新之時。

你便晨挑菜、夜看瓜，春種穀、夏澆麻。情取辣針門粉壁上除了差法，你向正陽門改嫁的倒榮華。俺官職頗

高如村社長，這宅院剛大似縣官衙。謝天地！可憐窮女婿，再誰敢欺負俺丈人家。㉛

前者是因昭君說她出身農家，元帝所引發出來的曲子，處處將農家與宮廷對比，俊語佳妙，機趣自在其中；後

者是昭君為父母求取恩典，元帝回答她的曲子，首二句寫農家四季與朝暮，簡潔而親切，接著仍用對比，而皇

帝自稱官職如村社長，宮殿似縣官衙，又調侃自己為窮女婿，分明拿莊稼人的見識開玩笑，而這樣一來，一位

輕浮無賴的帝王形象就活現出來了。「輕浮無賴」自見詼諧，這正是庶民心目中的風流帝王。平劇《遊龍戲鳳》

中的正德皇帝，與之頗有異曲同工之妙。此外寫元帝的癡情悲怨，也不是一般帝王所能有的情感。

第二，《漢宮秋》的曲文真是達到了秀麗雄爽、俊雅超妙的境界。王國維《宋元戲曲考》舉其第三折【梅

花酒】以下三曲，認為是自然有境界的文字，「真所謂寫情則沁人心脾，寫景則在人耳目，述事則如其口出

者。」㉜而梁廷枏《曲話》則賞其「寫景寫情，當行出色」。㉝王季烈《螾廬曲談》則謂其「詞旨妍麗，與實甫《西

廂》相頡頏」。㉞且舉幾支曲子看看：

料必他珠簾不掛，望昭陽一步一天涯。疑了些無風竹影，恨了些有月窗紗。他每見絃管聲中巡玉輦，恰便似斗

牛星畔盼浮槎。「是誰人偷彈一曲，寫出嗟呀？莫便要忙傳聖旨，報與他家。」我則怕乍蒙恩把不定心兒怕、

㉛〔元〕馬致遠：《破幽夢孤雁漢宮秋》，收入《古本戲曲叢刊四集》，頁五、六。

㉜王國維：《宋元戲曲考》，收入《王國維戲曲論文集》，頁一二七。

㉝〔清〕梁廷枏：《曲話》，《中國古典戲曲論著集成》，第八冊，頁二五六。

㉞王季烈：《螾廬曲談》，卷二，第五章，〈論作曲·論詞藻四聲及襯字〉，頁三六。

驚起宮槐宿鳥，庭樹棲鴉。（首折【混江龍】）㉟

這支曲子是元帝乘輦夜遊、聽到昭君的琵琶聲所唱的，寫得情景交融、清麗瀟灑，分明勾畫出了風流帝王的口胭，尤其用「驚起宮槐宿鳥，庭樹棲鴉」來形容「乍蒙恩把不定心兒怕」的宮女，更是傳神；而這中間又透露了多少輕薄，正如臨末了囑王昭君「明夜個西宮閣下，你是必悄聲兒接駕，我則怕六宮人攀例撥琵琶」（首折【賺煞】），那樣的無賴之極。而下面的曲子則又因景生情，別具韻味：

㊱

錦貂裘生改盡漢宮妝，我則索看昭君、圖畫模樣。舊恩金勒短，新恨玉鞭長。本是對金殿鴛鴦，分飛翼、

怎承望！（第三折【新水令】）

這兩支曲子都是灞橋餞送明妃時所唱的曲子，充分顯現了東籬騏驥振鬣、神鳳飛鳴的格調，遣辭造句，悲涼沉鬱，自然而感人。再看第四折兩支【白鶴子】：

則甚麼留下舞衣裳，被西風吹散舊時香。我委實怕宮車再過青苔巷，猛到椒房，那一會想菱花鏡裡妝，風流相，兜的又橫心上。看今日昭君出塞，幾時似蘇武還鄉？（第三折【殿前歡】）㊲

多管是春秋高、筋力短，莫不是食水少、骨毛輕？待去後愁江南、網羅寬，待向前怕塞北、雕弓硬。傷感似替昭君、思漢主，哀怨似作薤露、哭田橫，悽愴似和半夜、楚歌聲，悲切似唱三疊、陽關令。㊳

這兩支曲子就是主寫「孤雁漢宮秋」，用筆典麗，思致極為纏綿。像東籬這樣的格調最為元中葉以後的曲家所

㉟〔元〕馬致遠：《破幽夢孤雁漢宮秋》，收入《古本戲曲叢刊四集》，頁四。

㊱〔元〕馬致遠：《破幽夢孤雁漢宮秋》，收入《古本戲曲叢刊四集》，頁六。

㊲〔元〕馬致遠：《破幽夢孤雁漢宮秋》，收入《古本戲曲叢刊四集》，頁一三—一四。

㊳〔元〕馬致遠：《破幽夢孤雁漢宮秋》，收入《古本戲曲叢刊四集》，頁一七。

崇尚，尤其入明以後，戲劇更掌握在文士手中，以典麗相高，也因此元明論者都以東籬為元曲第一。但是東籬

用典，有時不免嫌生僻，如「那壁廂鎖樹的怕彎手，這壁廂攀欄的怕攧破了頭」（第二折【牧羊關】）㊴，用了《晉

書》陳元達和《漢書》朱雲事。戲曲用典必須用耳聞能詳的俗典才能直接動人，如果必須用類書，那就走火入

魔了。

大抵說來，《漢宮秋》是一本文學價值極高的戲劇，尤其在王昭君故事的發展上更居於樞紐的地位，由此

也可以看出，文人為了主題和寄意，是可以添枝長葉和生造故實的。

三、元代士子的心聲：文士劇《薦福碑》

晉朝有位「貌寢口訥，而辭采壯麗」，以作〈三都賦〉而使洛陽紙貴的左思（字太沖，二五○─三○六），

他曾寫了八首〈詠史〉詩，其第七首云：

主父宦不達，骨肉還相薄；買臣困採樵，伉儷不安宅；陳平無產業，歸來翳負郭；長卿還成都，壁立何

寥廓。四賢豈不偉？遺烈光篇籍；當其未遇時，憂在填溝壑。英雄有迍邅，由來自古昔。㊵

詩中所謂的「四賢」，就是漢代的主父偃、朱買臣、陳平、司馬相如，他們都是起先坎坷偃蹇，後來發跡變泰

的讀書人。左太沖的詠史其實就是詠懷，他自負文武全才，「夢想騁良圖」，可是一直「抱影守空虛」；所以

他就舉出「四賢」來說明「英雄有迍邅，由來自古昔」的道理，希望自己有朝一日也能夠像「四賢」那樣飛黃

㊴〔元〕馬致遠：《破幽夢孤雁漢宮秋》，收入《古本戲曲叢刊四集》，頁九。

㊵〔西晉〕左思：〈詠史八首〉其七，逯欽立輯校：《先秦漢魏晉南北朝詩》，頁七三四。

騰達，「遺烈光篇籍」。但是我們知道，他終究只是「夢想」，在司馬氏那樣的世界裡，他到頭只能在空中構築樓閣而已。

左太沖的這種「夢想」，便成為後世落魄文人的心理模式，尤其在反映那黑暗時代的元人雜劇裡，更流露無遺。

在元人雜劇裡，現存的有十四種敷演諸如伊尹、蘇秦、范雎、張良、韓信、朱買臣、王粲、薛仁貴、裴度、張鎬、呂蒙正等古人由「坎坷偃蹇」而「發跡變泰」的故事❹，就中應以馬東籬的《半夜雷轟薦福碑》最具代表性、最具現實意義。

《薦福碑》有《古名家》、《繼志齋》、《元曲選》、《酹江集》等四種版本，異文不多，其差別處，《繼志齋》多同於《古名家》，《酹江集》多同於《元曲選》。題目正作「三載謾思龍虎榜，十年身到鳳凰池；三封書謁揚州牧，半夜雷轟薦福碑」，《元曲選》獨將題目兩句刪去，而以「三封書」句為題目，「半夜雷」句為正名。

劇中的張鎬窮酸到以做三村的「猢猻王」來糊口，他那位做官的朋友范仲淹為他到京師進奏萬言策，同時還為他寫了三封八行書。沒想他要投奔的兩位權貴，都被他「妬殺」，害急症死了。而朝廷得到他的萬言策，就命他為吉陽縣令，沒想他遠出，他的官職被他的東家「張浩」所冒了。張浩恐怕事情敗露，派人去刺殺他，他百般求饒，方免一死。他寄宿薦福寺中，寺僧可憐他貧困，打算拓印寺中顏真卿碑，使他賣作赴京的旅費，沒想因他咒詛龍神，半夜裡雷雨大作，把碑擊碎了。他的命運至此可謂困頓已極，不禁心灰意懶而萌厭世之念，

❹ 這十四種是：《伊尹耕莘》、《智勇定齊》、《凍蘇秦》、《諕范叔》、《坎橋進履》、《追韓信》、《漁樵記》、《王粲登樓》、《薛仁貴》、《飛刀對箭》、《裴度還帶》、《劉弘嫁婢》、《遇上皇》、《薦福碑》。

正欲自裁，忽然范仲淹衝上，於是共赴京師，高中狀元，治張浩罪，娶宋公序女為妻。

像這樣的故事，我們知道什麼萬言策、中狀元，冤屈得雪，乃至於如花美眷，其實都是「烏有無是」，元

代的讀書人根本是沒有這福分的。然而他們為了心靈的「補償」，常常這麼「妄想」，不惜自欺欺人的望梅止

渴、畫餅充飢。

作者馬東籬可以說是典型的元代讀書人，他在《東籬樂府》裡吐露了最真切的心聲：

佐國心，拿雲手。命裡無時莫剛求，隨時過遣休生受。幾葉綿，一片綢，暖後休。（【南呂‧四塊玉】）

嘆寒儒，謾讀書，讀書須索題橋柱。題柱雖乘駟馬車，乘車誰買〈長門賦〉。且看了長安回去！（【雙調‧

撥不斷】）

布衣中，問英雄，王圖霸業成何用。禾黍高低六代宮，楸梧遠近千官塚，一場惡夢。（【雙調‧撥不斷】）

由這四支曲子，可見東籬自許有「佐國心，拿雲手」的抱負和能耐，更具「九天鵰鶚飛」的豪情勝概，只是「命

裡無時」，缺少相援引的故人。於是始則悲涼滿腹、鬱勃牢騷，繼則「嘆寒儒，謾讀書」，而消極的「隨時過

遣休生受」，終至於指斥「王圖霸業成何用」，直把人生看作「一場惡夢」了。他那有名的散套〈秋思〉「百

歲光陰一夢蝶」，應當就是他對於人生了悟的表白吧！

而我們知道歷朝歷代的讀書人，一直是把科舉當作進身的不二法門，君不見「十年窗下無人問，一舉成名

天下知」，君不見「春風得意馬蹄疾，一日看盡洛陽花」，他們對於那「白衣卿相」的功名事業，是多麼的熱

衷愉快而終生全心全力以赴！可是在這蒙元的時代裡，自從滅金後，僅於太宗九年（一二三七）舉行過一次，

❷ 〔元〕馬致遠著，瞿鈞編注：《東籬樂府全集》（天津：天津古籍出版社，一九九○年），頁六○、七四、七五─

七六。

直到仁宗延祐二年（一三一五）方才恢復，其間科舉之廢置凡七十有八年，「士之進身，皆由掾吏」。[43]也就是說，東籬盛年之時，根本沒有科舉。明白了這些，那麼劇中的所謂「萬言策」、「中狀元」，在東籬的那個時代說來都只是冥想而已。也因此，東籬那股不可遏抑的鬱勃之氣，便也就如萬丈噴泉似的假藉劇中的張鎬之口，盡情而淋漓盡致的發洩了：

則這斷簡殘編孔聖書，常則是、養蠹魚。我去這六經中枉下了死工夫。凍殺我也！《論語》篇、《孟子》解、《毛詩》注，餓殺我也！《尚書》云、《周易》傳、《春秋》疏。比及道河出圖、洛出書，怎禁那水牛背上喬男女，端的可便定害殺這個漢相如！（第一折【油葫蘆】）

這壁攔住賢路，那壁又擋住仕途。如今這越聰明越受聰明苦，越癡呆越享了癡呆福，越糊突越有了糊突富！則這有銀的陶令不休官，無錢的子張學干祿。（第一折【寄生草】么篇）[44]

這些話語不止是馬東籬自家的寫照，更是生活在異族鐵蹄下讀書人的共同心聲。我們且看無名氏的兩支【中呂・朝天子】〈志感〉：

不讀書有權，不識字有錢，不曉事倒有人誇薦。老天只恁忒心偏，賢和愚、無分辨。折挫英雄，消磨良善，越聰明、越運蹇。志高如魯連，德過如閔騫，依本分只落得人輕賤。

不讀書最高，不識字最好，不曉事倒有人誇俏。老天不肯辨清濁，好和歹、沒條道。善的人欺，貧的人笑，

[43] 柯劭忞：《新元史》（臺北：藝文印書館，一九五六年），卷六四，〈志第三十一・選舉志一〉，頁一，總頁七〇一。

[44] ［元］馬致遠：《半夜雷轟薦福碑》，收入《古本戲曲叢刊四集》，頁四、六。

讀書人、都累倒。_{立身則小學，修身則大學，智和能都不及鴨青鈔。}❹

這兩支曲子真把當時讀書識字的「不中用」，說得玲瓏剔透，而其間的憤懣悽苦和惻惻哀傷是籠罩著當時每個讀書人的心靈的。

根據《曲海總目提要》和羅錦堂《現存元人雜劇本事考》，《薦福碑》劇情是取宋釋慧洪《冷齋夜話》卷二所載范仲淹事增飾而成。寺碑本為歐陽詢書，而劇作顏真卿，擬拓碑乃范仲淹事，而劇作寺僧；書生本未具名，而劇作張鎬。按張鎬事略見新舊《唐書》，肅宗時拜同平章事，代宗時封平原郡公。鎬起自布衣，位至宰相，居身清廉，議論持大體。而劇以之為宋范仲淹之友。又增飾姓名相近之張浩，冒認之官；又點染觸怒龍神，雷轟寺碑；又牽入宋庠理冤，配以嬌女。凡此皆憑空臆造，係屬戲劇技倆。至於時代地理、官爵人物的顛倒錯亂，元劇中習焉為常，這是「胡天胡地」所產生的習染，在那時，人們認為「荒唐謬悠」是不足為怪的。❹但也因此成為中國戲劇惡劣的傳統。

就本劇關目的布置來看：首折主寫張鎬懷才不遇的牢騷；次折寫得罪龍神，張浩冒官迫害；三折半夜雷轟薦福碑；四折時來運轉，狀元及第。整個情節的發展雖然不出元雜劇四折起承轉合的習套，但前三折一層逼進一層，首折蘊積的鬱勃之氣和二三兩折現實際遇坎坷偃蹇的正面衝突，自然顯現了極端困迫中的兩個峰巒；而三折末，張鎬正欲上吊之際，范仲淹一衝而上，則「峰迴路轉」，將現實世界中所不能達成的事，都在末折一一實現了。元雜劇的第四折，多數為強弩之末，草草結束；但本劇則餘波蕩漾，人物情事，迴映有姿。只是

❹ 隋樹森編：《全元散曲》（北京：中華書局，一九六四年），頁一六八八。

❹ 鄭師因百（騫）〈詞曲的特質〉一文謂曲有四弊：頹廢、鄙陋、荒唐、纖佻，是元明兩朝黑暗時代的產物。收入《景午叢編》，上編，頁五八一六五。

為了強調文人「屋漏偏逢連夜雨，船破更遭當頭風」的命運，關目的處理，用了許多次「偶然」：下書兩次妨殺貴人，范仲淹及時一衝而上，其他如張鎬與張浩名字同音，宋公序途遇張浩，也都是出於巧合。拿我們現代人的眼光來看，實在不盡自然；但若就古典戲劇來說，卻非常富戲劇效果。尤其元雜劇的劇情常類似這樣不合情理的進展，這一方面是上文所說過的時代環境的感染，一方面也是這種庶民文學自由活潑，為所欲為的本色。

另外，首二折之間的楔子只演了一個小關目，那就是首次投書即妨殺黃員外。本來楔子的作用是在做劇情導引或補充，為引場或過場性質，妨殺黃員外實可併入第二折處理，但這裡單獨提出作為張鎬「霉運」的開始，則含有「強調」的意義，在手法上算是得體的。

由於東籬是詩人劇作家，本劇敷演的又是文士的遭遇，所以曲詞就用了許多「雅言」，含藏了許多典故。

譬如「周瑜魯肅」、「王陽貢禹」、「管仲鮑叔」等等有如點鬼簿的歷史人物，「韞匵藏珠」、「暮景桑榆」、「過隙白駒」、「鉏麑觸槐」等等出自典籍的掌故，還有「黃金誰買相如賦」、「十謁朱門九不開」、「老而不死是為賊」等等詩文成句的融會，都成了詩人之劇的特質。下面再舉一些曲子來看看：

常言道七貧七富，我便似阮籍般依舊哭窮途。我住著半間兒草舍，再誰承望三顧茅廬。則我這飯甑有塵生計拙，越越的門庭無徑舊遊疏。（帶云）常言道：三寸舌為安國劍，五言詩作上天梯。（唱）既有「這上天梯」，可怎生不著我這青霄步；我可便望蘭堂畫閣，劉地著我甕牖桑樞。（第一折【混江龍】）

則這寒儒，教伴哥讀書，牛表描朱。「為什麼怕去長安應舉？我伴著夥士大夫，穿著些百衲衣服，半露皮膚。」天公與、小子何辜，問黃金誰買相如賦，好不直錢也、者也之乎。我平生正直無私曲，一任著小兒簸弄，山鬼揶揄。（第一折【六么序】么篇）

這一遭，下不著。孔融好、等你那禰衡一鶚。哥也！我便似望鵬摶、萬里青霄。你搬的我散了樂，置下袍，

去這布衣中莽跳；空著我遠朱門、恰便似燕子尋巢。比及見這四方豪士頻插手，我爭如學五柳的先生懶折腰，

枉了徒勞。(第二折【滾繡毬】)

往常我望長安心急馬行遲，誰承望坐請了、一個狀元及第。怎面生也白象笏，少拜識也紫朝衣。今日個列鼎而

食，「煞強如淡飯黃虀」，到今日恰回味。(第四折【新水令】)

當日個廢寢忘食，謝罷禮，君恩勅賜平身立。到今日攀蟾折桂步金堦，纔覓著上天梯。得青春割斷管寧席，險白

頭擲卻超筆。謝罷禮，君恩勅賜平身立。(第四折【駐馬聽】)⑰

由上舉五曲不難看出東籬遣詞造句中用了許多雅言掌故。就劇中的張鎬來說，前二曲是其未遇之時，後二曲是

其登科之際，中一曲是其轉捩之會。就馬東籬和並時的文士來說，首二曲是他們心志和生活的實寫，中一曲是

他們的期望，末二曲是他們的夢想。讀了【混江龍】等三曲再和前面所引的東籬散曲對看，不難看出其間符節

相合，所以《薦福碑》一劇，毫無問題，就是東籬的心聲。而如上文所引，鄭元祐(一二九二—一三六四)的

《遂昌雜錄》記載尤宣撫一事云：

時三學諸生困甚。公出，必擁過叫呼曰：「平章！今日餓殺秀才也！」從者叱之。公必使之前，以大囊

貯中統小鈔，探囊撮與之。⑱

像這樣餓民乞丐似的秀才，加上謝枋得(一二二六—一二八九)《送方伯載歸三山序》和鄭思肖(一二四一—

⑰　〔元〕馬致遠撰：《半夜雷轟薦福碑》，收入《古本戲曲叢刊四集》，頁二一三、五、六、一一、三〇。

⑱　〔元〕鄭元祐：《遂昌雜錄》，收入《筆記小說大觀》二三編一冊(臺北：新興書局，一九七八年)，卷一，頁三，總
頁二七。

一三一八）在《大義略敘》中所說的「人有十等」與「九儒十丐」❹，則東籬的心聲也正是當時全體讀書人的

憤懣！然而文人卻在最無可奈何之際，往往用自己的筆為自己構築一個空中樓閣，讓自己躲在裡頭自我冥想的

討生活，暫時逍遙自得一番。此亦即上文所謂的「望梅止渴」、「畫餅充飢」，心理的基礎止是「聊勝於無」；

而這也正是東籬此劇以及其他「發跡變泰」諸劇所以創作的原因吧！

再就文字的風格來看，此劇亦正如《正音譜》所云駸駸振鬣長嘯，神鳳展翅飛鳴，典雅壯麗，風骨雄渾勁

健，韻調俊逸超拔。典雅的是他的遣辭造句，勁健的是他的鬱勃塊壘，俊逸的是他的聲口氣息。是案頭的好文

字，堪諷堪詠；但其語言之不同流俗，較之《漢宮秋》猶有過之，若演之場上，擊節按拍歌來，匹夫匹婦、販

夫走卒，莫知所云，恐怕就要鼾聲大作了。東籬尚恐如此，更何況明代駢儷派作家呢！

東籬同類作品尚有《呂蒙正風雪齋後鐘》，關漢卿、王實甫亦有同名之作。東籬與漢卿所作俱已散佚，只

有實甫尚存，見脈望館鈔校內府本和《孤本元明雜劇》。另外，宋元南劇亦有《呂蒙正風雪破窯記》，明傳奇

亦有來集之的《碧紗籠》，清雜劇亦有張韜之《木蘭詩》，皆演呂蒙正少時貧困，寄食白馬寺中，頗受寺僧之

辱；及得官歸，觀寺中舊題處，皆已為碧紗所籠。《曲海總目提要》和《元人雜劇本事考》皆以此事實乃唐王

播事。《唐摭言》卷七〈起自寒苦〉云：

❹〔元〕謝枋得：《謝疊山集》（北京：中華書局，一九八五年），《送方伯載歸三山序》：「滑稽之雄，以儒為戲者曰：

我大元制典，人有十等。一官二吏，先之者，貴之者，謂其有益於國也。七匠八娼，九儒十丐，後之者，賤之也。

賤之者，謂無益於國也。嗟乎卑哉！介乎娼之下，丐之上者，今之儒也。」（頁二〇—二一）〔元〕鄭思肖：《心史》，《四

庫禁燬書叢刊》集部第三〇冊（北京：北京出版社，二〇〇〇年），卷下，〈大義略敘〉：「韃法：一官，二吏，三僧，

四道，五醫，六工，七獵，八民，九儒，十丐。各有所統轄。」（頁八六，總頁一〇〇）

王播，少孤貧，嘗客揚州惠照寺木蘭院，隨僧齋餐。諸僧厭怠，播至已飯。後二紀，播自重位出鎮是邦，因訪舊遊，向之題，已皆碧紗幕其上。播繼以二絕句云：「二十年前此院遊，木蘭花發院新修；而今再到經行處，樹老無花僧白頭。」「上堂已了各西東，慚愧闍黎飯後鐘；二十年來塵撲面，如今始得碧紗籠。」**⑤**

又《北夢瑣言》所記唐段文昌少時事與此相類，又吳處厚《青箱雜記》亦謂寇萊公詩被陝郊寺僧用碧紗所籠。

則碧紗籠詩，本傳說不一，戲劇屬之呂蒙正，大抵亦出諸附會而已。

東籬寫作《齋後鐘》的用意，應當和《薦福碑》的旨趣相同，只是在那裡時來運轉、發跡變泰的白日夢罷了。

現存的東籬雜劇另有《西華山陳摶高臥》，演陳摶賣卜，遇趙匡胤，知為真主，後趙匡胤登極，是為宋太祖，禮遇陳摶，而陳摶棄絕軒冕，高臥西華山，號稱睡仙。太祖乃於宮中築庵，請摶居住，並封一品真人。按陳摶事跡《宋史》卷四百五十七〈隱逸傳〉、《列仙全傳》卷二，及龐覺《希夷先生傳》皆有記載。東籬在此劇中顯然又一廂情願的構築了另一個空中樓閣，他在科舉進身無望之餘，內心裡多麼希望能像希夷先生（即陳摶）那樣得遇宋太祖，或者像馬周那樣為唐太宗所賞識**⑤**，然後他也要像左太沖那樣高唱「功成不受賞，長揖歸田盧」。然而在滿目腥羶的世界裡，哪來宋太祖，哪來唐太宗？如此在日月無光的天地間，又有何功而可成？又如何不受賞而長揖？我們知道這樣的「樓閣」築得越高，其希望的破滅越大，內心的悽苦也是越深的。

⑤〔五代〕王定保：《唐摭言》（上海：上海古籍出版社，一九七八年），卷七，頁七三。

⑤馬周事跡見《新唐書》本傳，亦見《隋唐嘉話》、《定命錄》諸書。馬周為中郎將常何代草奏章，為太宗所賞，何因薦舉周，遂召為監察史。元庾天錫《中郎將常何薦馬周》、明鄒兌金《醉新豐》、清楊潮觀《吟風閣雜劇》之《新豐店》皆演其事。

四、解脫塵寰、逍遙物外的冥想：度脫劇《岳陽樓》

等三種

蒙元一朝可以說是歷史上最黑暗的時代，生活在這黑暗時代裡的人們，由於對現實感到極端的失望，深覺形神不能相親的痛苦，於是便轉而從超現實的世界裡，希企獲得指望和慰藉。恰好這時全真道教為當局所崇奉，陷溺的人們自然飢不擇食、渴不擇飲的信仰起來，而成仙了道、解脫塵寰、逍遙物外的冥想便充滿人們空虛的心目之中。也因此，元人的散曲便充滿隱居樂道、恬退自適的情味，元人雜劇便大量敷演度脫凡人、成佛成仙的內容。而這樣的情味和內容，東籬的散曲和雜劇都流露無遺，可以說是個中最典型的代表。

東籬在「九天鵬鶚飛」的壯志遭遇摧折之後，便使用散曲寫他「結廬在人境，而無車馬喧」的現實生活；用雜劇寫他「左抱浮丘袖，右拍洪崖肩」的出世冥想。且先看看他的散曲：

　　酒旋沽，魚新買。滿眼雲山畫圖開，清風明月還詩債。本是個懶散人，又無甚經濟才。歸去來！（南呂〈四塊玉〉〈恬退〉四首之四）

　　東籬半世蹉跎，竹裡遊亭，小宇婆娑。有個池塘，醒時漁笛，醉後漁歌。嚴子陵、他應笑我，孟光臺、我待學他。笑我如何，倒大江湖，也避風波。（雙調【蟾宮曲】〈嘆世〉二首之一）

　　東籬本是風月主，晚節園林趣。一枕葫蘆架，幾行垂楊樹。是搭兒快活閒住處。（雙調【清江引】〈野興〉八首之八）㊿

㊿　〔元〕馬致遠著，瞿鈞編注：《東籬樂府全集》，頁五七—五八、六三、七一。

像這些曲子，都是東籬「半世蹉跎」以後，對人生有了一番透徹的體悟，所領略出來的「晚節園林趣」。這其間除了「又無甚經濟才」一句尚有點憤懣氣，「倒大江湖，也避風波」之語不免戒懼感外，大抵已經脫略肝火，安於恬淡了。他另有一套般涉調【哨遍】「半生逢場作戲」的曲子，寫他「西村幽棲」的生活，那是：「茅廬竹徑，藥井蔬畦」，「對榻青山，繞門綠水」，「荷花二畝養魚池，百泉通一道清溪」，「梨花樹底三杯酒，楊柳陰中一片扉」，「僧來筍蕨，客至琴棋」，「桔槔一水韭苗肥，快活煞學圃樊遲」，「傍觀世態，靜掩柴席」。他所謂「幽棲」的田園，其清綺超塵，豈非如淵明心目中的「桃源」？他生活的悠閒瀟灑，又豈非如「桃源」中人的散誕逍遙？而若推究其故，則是由於東籬「百歲光陰一夢蝶」的人生觀。他最有名的一套曲子〈秋思〉，其末曲【離亭宴帶歇指煞】：

【離亭宴煞】（首兩句）蛩吟罷一覺才寧貼，雞鳴時萬事無休歇，（【歇指煞】三至八句）何年是徹。看密匝匝蟻排兵，亂紛紛蜂釀蜜，急攘攘蠅爭血。裴公綠野堂，陶令白蓮社。（【歇指煞】三至八句再作一遍）愛秋來時那些：和露摘黃花，帶霜分紫蟹，煮酒燒紅葉。想人生有限杯，渾幾個重陽節。（【離亭宴煞】末三句）人問我頑童記者：便北海探吾來，道東籬醉了也。㊿

由此可見東籬事實上對於人生幻化若夢，懷著無限的惆悵，他看穿了功名利祿的爭逐與蜂紛蠅攘何殊，因而肯定了及時行樂的意義。他幽棲田園，事實上也只是為了避世行樂，他要在「天長地闊多網羅」的蒙元統治下，為自己開闢一片「桃源」淨土。

然而東籬在現實世界裡，儘管為自己開闢一片「桃源」淨土，但是在他的心靈深處，卻是希冀不帶青天一

〔元〕馬致遠著，瞿鈞編注：《東籬樂府全集》，【雙調・夜行船】套〈秋思〉，頁一四三。

片雲那樣的「化鶴沖霄」而去；唯有如此，才能把有限的生命延伸到無窮，把人世間的羈絆徹底的擺脫，而達

到不生不滅、懸解自如的境地。為此他將心中的這分冥想體現在《岳陽樓》、《任風子》、《黃粱夢》、《馬

丹陽》等四本有關全真道教的度脫雜劇裡。除《王祖師三度馬丹陽》一劇散佚外，其餘三種俱存。

《岳陽樓》演呂洞賓度化岳陽樓前柳樹精及梅花精共成仙道事。有《古名家》與《元曲選》兩種版本，《古

名家》題目正名作：「徐神翁斜纜釣魚舟，漢鍾離番做抱官囚；郭上竈雙赴靈虛殿，呂洞賓三醉岳陽樓。」《元

曲選》刪存後兩句。其題材取自葉夢得《巖下放言》卷中所載呂洞賓於岳州城南題二詩壁間事。❺

《任風子》演馬丹陽度化屠戶任風子成道事。有元刊本、脈望館鈔本、《元曲選》本三種。元刊本題目正

名作：「為神仙休了腳頭妻，菜園中摔殺親兒死；王祖師雙赴玉虛宮，馬丹陽三度任風子。」鈔本及《元曲選》

本作：「甘河鎮一地斷葷腥，馬丹陽三度任風子。」其事蓋本徑山書「廣顙屠兒，在涅槃會上，放下屠刀，立

地成佛」之義敷演而成。

《黃粱夢》演呂洞賓感黃粱夢境，嘆人世之虛幻，乃隨鍾離權學道事。有《古名家》及《元曲選》兩種版

本，《古名家》題目正名作：「勸修行離卻利名鄉，別塵世雙赴蓬萊洞；漢鍾離度脫唐呂公，邯鄲道省悟黃粱

夢。」《元曲選》本刪餘後兩句。題材取自《列仙傳》卷六「呂巖」條，又《太平廣記》卷八十二收沈既濟《枕

中記》，謂盧生入邯鄲與呂翁遇，於枕上歷盡人生，而黃粱未熟，其事頗彷彿。此劇四折分別由馬東籬、紅字

李二、花李郎、李時中四人所作。

《任風子》中的馬丹陽，誓欲度脫眾生，他按天地人三才，頂分三髻，正一髻去人我是非四罪，右一髻去

❺ 呂洞賓所題二詩，其一云：「朝遊岳鄂（一作北海）暮蒼梧，袖裡青蛇膽氣粗；三下岳陽人不識，朗吟飛過洞庭湖。」

其二云：「獨自行時獨自坐，無限時人不識我；惟有城南老樹精，分明知道神仙過。」

名利富貴四罪，左一髻去酒色財氣四罪。這三髻所象徵的，正是度脫劇的典型內容，人們沉溺其中而不知醒悟，必須神仙再三的點化，然後超脫凡塵，得成正果。也因此，「三度」便成為度脫劇的慣例和窠臼。譬如《岳陽樓》：呂洞賓初至岳陽樓飲酒，令柳精投胎樓下賣茶人郭姓家為男，令梅精託生賀姓家為女，以去其土木形骸，共成夫婦。轉世之郭馬兒、賀臘梅夫婦在岳陽樓下開茶坊，不覺三十年，呂洞賓再至，而郭已忘前因；此為一度。呂三至，而郭不悟，又易茶坊為酒肆。呂飲其酒，以一劍授郭，令殺妻出家修道；郭本無殺妻意，姑攜劍至家，而臘梅頭自落，郭遂控呂於官，洞賓則謂臘梅未死，官問何在，洞賓一呼而至，官遂坐郭以誣告之罪。郭甚恐，賴呂救免，而熟視問官，則八仙中之鍾離先生也。郭覩此神異，遂悟前身，與妻相偕入道；此為三度。再如《任風子》：任氏以屠為業，馬丹陽先度一鎮之人皆斷葷茹素，使其不能售賣；此為一度。任屠為此懷恨，乘醉入草庵欲殺丹陽，而反為護法神所殺，向丹陽索頭，丹陽令其自摸，頭固在也；不覺省悟，投刀再拜，願隨丹陽學道；此為二度。丹陽命任氏擔水潑畦，誦經修行，精進勤苦，任氏之妻率子女到庵勸其還俗，任氏意念至堅，且摔殺其幼子以示決絕；嗣後屢經丹陽指點，盡去酒色財氣，一空人我是非，十年後終成正果；此為三度。

大抵「三度」中，被度者之所以「省悟」，莫不是神仙略施「法力」使然；而其省悟都非常的「猛然」，比禪宗的「當頭棒喝」猶有過之而無不及；這其間根本沒什麼理路可循，只是突兀的來，突兀的去，也許人生的「悟」本來就是既突且兀吧！但是像我們這些冥頑不靈的人看來，諸如此類的度脫法，固然不能信服，就是連感染力也絲毫沒有。更何況欲度脫人而必教人殺妻摔子，真是荒唐之極。按全真教乃金道士王喆所立三教平等會，以儒教之忠孝，佛教之戒律，道教之丹鼎，三者冶於一爐而成。而劇中如此罔顧倫常，未知何故。

《黃粱夢》在內容情節上就合理多了。士人呂洞賓赴京應試，與鍾離權遇於邯鄲道黃化店，店中王婆方炊

黃粱作飯，飯未熟而洞賓倦睡，遂入夢中：一舉登第，拜官兵馬大元帥，入贅高太尉家，生子女二人。及領兵征吳元濟於蔡州，太尉與洞賓送行，飲酒吐血，因此斷酒。征蔡時，受元濟金珠而賣陣，回朝獲罪，刺配沙門島，因此斷財。返家時，覩妻高氏有姦，因此斷色。刺配時，率兒女跋涉山谷，投一老母家，其子獵回，摔殺洞賓子女，洞賓方怒，而為獵戶所追殺，不覺驚懼而醒。始知紛紛攘攘止一夢耳，於是怒氣亦斷。乃見王婆所炊黃粱尚未熟，而夢中業經十八年酒色財氣、人我是非、貪嗔癡愛、風霜雨露之折磨，於是看破紅塵，從鍾離學道而去。

像《黃粱夢》這樣的度脫法，在元人的同類劇中是別具一格的，它把「人生如夢」這句話發揮得淋漓盡致，劇中的情節是古往今來一再發生在人間的，而只要稍加剪裁組織和點染，它的說服力便非常的強大；雖然劇中的黃粱一夢是神仙鍾離在那裡作法導演，但卻是人人經驗所常有，所以就顯得很自然而教人感悟了。

吳梅《讀曲記·黃粱夢》跋云：

> 劇中以呂巖（即洞賓）歷盡妻女家庭之苦，引起出世之心，其結想已妙；且以鍾離公幻化多少，使演者可以節力，尤非他家所能企及也。[55]

按《黃粱夢》為末本，首折正末扮鍾離權，楔子改扮高太尉，次折改扮院公，三折改扮樵夫，四折改扮邦老。吳氏謂「如此演者可以省力，尤非他家所能企及」。其實無論鍾離權、高太尉，或院公、樵夫、邦老皆由正末所扮飾，而元雜劇每一劇團，皆止一正末[56]，則演者不止無法節力，而且有改扮之勞。又同一正末或正旦改扮

[55] 吳梅：《讀曲記》，收入王衛民編校：《吳梅全集·理論卷》，中冊，頁七三四。

[56] 元雜劇劇團每一團止一正末、一正旦，演出過程，折間插入歌舞雜技；其說詳見《有關元雜劇的三個問題》，收入曾永義：《中國古典戲劇論集》，頁四九—一〇六。又請參閱《元人雜劇的搬演》，收入曾永義：《說俗文學》，頁三四七—

多種人物，元雜劇如《薛仁貴》、《張生煮海》、《碧桃花》、《硃砂擔》皆如此，並非《黃粱夢》所獨有；

但《黃粱夢》或堪稱首創耳。

梁廷枏《藤花亭曲話》卷二云：[57]

元人雜劇多演呂仙度世事，疊見重出，頭面強半雷同。馬致遠之《岳陽樓》即谷子敬之《城南柳》，不唯事蹟相似，即其中關目線索亦大同小異，彼此可以移換。其第四折必於省悟之後，作列仙出場，現身指點，因將群仙名籍數說一過，此岳伯川之《鐵拐李》、范子安之《竹葉舟》諸劇皆然，非獨《岳陽樓》、《城南柳》兩種也。[57]

《岳陽樓》和《城南柳》的關目線索雖然頗多雷同，但若謂「彼此可以移換」則不然。《城南柳》的藝術手腕是高明得多的，梁氏大概沒有仔細比較過，所以才有這樣含胡武斷的說法。不過，和谷子敬同時，賈仲明的《昇仙夢》，以及後來周憲王朱有燉的《常椿壽》，和《岳陽樓》、《城南柳》「疊見重出，頭面強半雷同」，則是事實。至於第四折數說群仙名籍的雷同（此時何仙姑尚未列入八仙），那是元人度脫劇的一個窠臼，《也是園古今雜劇》中無名氏和周憲王的《誠齋雜劇》，都不能「免俗」。而《任風子》在次折既已悟道，下文不得不別有生發，故能超脫一般三度劇之蹊徑，使四折各具境界，能入人觀聽，就關目來說，堪稱度脫劇之佳作。

就三劇之文字風格來說，其高處仍在雅麗中不失雄渾勁健之氣，《岳陽樓》首二折最具這種韻味，且看次

折【賀新郎】：

——

三八四。

[57] 〔清〕梁廷枏：《曲話》，《中國古典戲曲論著集成》，第八冊，頁二五八。

你看那龍爭虎鬥舊江山，我笑那曹操姦雄，我哭呵！哀哉霸王好漢。為與亡笑罷還悲嘆，不覺的、斜陽又晚。

想咱這百年人，則在這撚指中間。空聽得樓前茶客鬧，爭似江上野鷗閒，百年人光景多虛幻。我覷你一株金

線柳，猶兀自閒凭著十二玉闌干。〈58〉

這支曲子是呂洞賓在岳陽樓上弔古傷今時所唱的，其感嘆蒼涼，簡直有失仙家身分，但若拿來和其「想秦宮漢

闕」，都做了衰草牛羊野」（散套〈秋思〉）對看，則是頗合東籬樂府的韻調，也就是說，東籬由於時代之感、

遭遇之悲，是否定一切事功的，而在神仙道化劇裡，他尤其要否定它，只是字裡行間，無法抑胸中的那股鬱勃

和悲涼。至於東籬的幽棲閒情，則流露在《任風子》的第三折：

每日在園內修持，栽排下、久長活計。若不是我、參造玄機，則這利名場、風波海，虛耽了一世。喫的是

淡飯黃虀，淡則淡、淡中有味。（【粉蝶兒】）

石鼎內、烹茶芽，瓦瓶中、添淨水。聽得一聲雞叫五更初，我又索與他起。我識破這轉眼繁華，指間光景，

轉頭時世。（【醉春風】）

我自撇下酒色財氣，誰曾離茶藥琴棋。聽杜鵑一聲聲叫道不如歸。也不曾游閬苑，又不曾赴瑤池，止不過在終

南山色裡。（【紅繡鞋】）〈59〉

寫這種徜徉園林的情趣，自然用疏散清綺的筆，我們若將之與上文所舉他同類的散曲相比，也是相當合拍的。

〈58〉〔元〕馬致遠：《呂洞賓岳陽樓》，收入《古本戲曲叢刊四集》（上海：商務印書館，一九五八年據北京圖書館藏《脈望館鈔校本古今雜劇》本影印），頁一〇。

〈59〉〔元〕馬致遠：《馬丹陽三度任風子》，收入《古本戲曲叢刊四集》（上海：商務印書館，一九五八年據北京圖書館藏《脈望館鈔校本古今雜劇》本影印），頁一五一—一六。

再看看第一折的兩支曲子：

早難道畫戟門排見醉仙，唦許來大箇家也波緣，又不愁甚麼喫共穿，俺守着廝合羅波好兒天可憐。花謝了花再開，

月缺了月再圓，人老了何曾再少年。（【天下樂】）

非任屠自專，水路裡有船，相識每都共言，旱地上有田。你直恁般不賢，頭直上有天。任屠也非自誇，你便親

身見，見俺這夥做屠戶的、這些行院。（【那吒令】）[60]

王季烈《螾廬曲談》說這兩支《任風子》首折的曲子「其語本色極矣」，[61]可見東籬稍微揣摩人物聲口，是可

以恰如其分的。只是他的本格雅麗雄渾，每每忘了人物口胲。譬如《任風子》次折的【三煞】、【二煞】諸曲，

就不當是任風子那樣的屠戶所能唱得出的，因為太典雅了，堆積了一些人物故事；而《岳陽樓》三四兩折轉用

白描，非東籬所長，就顯得平淡寡味了。至於《黃粱夢》，由於出自眾手，關目固佳，而文字格調不一，東籬

首折雖則典雅，然失之板滯；若花李郎諸人，則機趣活潑、虎虎有生氣，的是場上妙品。

羅錦堂《現存元人雜劇本事考》第三章第七節云：

元人雜劇取材於宗教者，道教多於佛教。蓋自太祖成吉思汗禮遇全真派道士丘處機而受其教以後，有元

一代，歷朝君主，皆尊崇之；至元中葉以後，佛教勢力始漸興盛。當時之士，志不得伸，內心空虛，厭

惡現實，而又不能潛修佛理，安於寂滅，故所受道教影響尤甚。十二科中，首列「神仙道化」，此亦風

氣使然。[62]

[60] 〔元〕馬致遠：《馬丹陽三度任風子》，收入《古本戲曲叢刊四集》，頁七—八。

[61] 王季烈：《螾廬曲談》，卷二，第五章，〈論作曲·論詞藻四聲及襯字〉，頁三七。

[62] 羅錦堂：《現存元人雜劇本事考》（臺北：中國文化事業股份有限公司，一九六〇年），頁四四五。

所謂「十二科」是《太和正音》對雜劇所作的分類，這一段話道出了全真道教度脫劇之所以興盛的原因。

現存元人全真道教神仙劇有十四本❻，而東籬占有三本。考全真教之道統傳授，大略為：鍾離權（道號正陽）傳呂巖（字洞賓道號純陽），呂巖傳王喆（道號重陽），王喆傳馬鈺（道號丹陽）、丘處機（道號長春）；而東籬《黃粱夢》為鍾離度洞賓，《岳陽樓》為洞賓度柳精，《馬丹陽》為王喆度馬鈺，《任風子》為馬鈺度任屠，可見皆本諸全真道統。而由此也可見東籬之思想心靈受全真教所中極深！

東籬為元代文人之典型，在對現世的政治社會感到極端失望之後，乃否定功名❻，而歸隱田園、嚮往神仙；他要從田園中體驗淡泊，從神仙中冥想清虛。然而我們知道，亂世裡哪來桃源，人世間哪有蓬萊；所以東籬的「幽棲」未必全然清閒，東籬的「冥想」未必處處無礙。而並世文人，恐怕要「身在山林而心懷魏闕」，其實內外衝突、鄙陋不堪；恐怕要跨鶴無緣，「肉飛不起可奈何」，而身罹網羅，弄得無限悲涼。所以「從桃源到蓬萊」，事實上只是一劑自欺欺人的「清涼散」而已，它是袪不掉、澆不熄元代文人那胸頭熊熊然的烈火的！

❻ 我國戲劇有明確之分類，可以說自《太和正音譜》之「十二科」始，但因分類之基礎與標準不純，所以其間產生界線不明、混淆不清之現象。說詳見〈《太和正音譜》曲論〉，收入曾永義：《說戲曲》，頁九七—一○八。

❻ 十四本是：《莊周夢》、《誤入桃源》、《張生煮海》、《黃粱夢》、《藍采和》、《鐵拐李》、《竹葉舟》、《岳陽樓》、《城南柳》、《昇仙夢》、《金童玉女》、《翫江亭》、《任風子》、《劉行首》。

❻ 如《東籬樂府》雙調【折桂令】〈歎世〉云：「咸陽百二山河，兩字功名，幾陣干戈。項廢東吳，劉興西蜀，夢說南柯。韓信功、兀的般證果，蒯通言、那裡是風魔。成也蕭何，敗也蕭何。醉了由他。」

五、元代士子的團圓夢：妓女劇《青衫淚》

如上文所云，元雜劇以士子妓女為題材的劇本，可以分作三類型：一是敷演其間的風流情趣事，一是敷演其間的戀情被鴇母所阻終至團圓事，一是敷演士子、歌妓與富豪或大賈間的三角戀情，這三類各具模式，而以第三類最具社會意義，東籬的《青衫淚》是第三類中典型的代表作，劇中的白居易就是士子，裴興奴就是妓女，茶商劉一郎就是大賈。⑥然而這三角戀情的根源，應當起於雙漸、蘇卿與馮魁的故事，按梅鼎祚《青泥蓮花記》卷七「蘇小卿」條云：

蘇小卿，廬州娼也。與書生雙漸交昵，情好甚篤。漸出外，久之不還。小卿守志待之，不與他狎。其母私與江右茶商馮魁定計，賣與之。小卿在茶船，月夜彈琵琶，甚怨；過金山寺題詩于壁以示漸，云：「憶昔當年折鳳凰，至今消息兩茫茫。蓋棺不作橫金婦，入地當尋折桂郎。彭澤曉煙迷宿夢，瀟湘夜雨愁斷腸；新詩寫記金山寺，高掛雲帆上豫章。」漸後成名，經官論之，復還為夫婦。⑥

梅氏於此條下小注元人喜詠之，有「販茶舡、金山寺、豫章城雜劇」，今所知有王實甫《蘇小卿月夜販茶船》，張祿《詞林摘艷》存其一折（中呂【粉蝶兒】套），無名氏有《豫章城人月兩團圓》，已佚；徐渭《南詞敘錄》有《蘇小卿月下販茶船》戲文，《南詞定律》有殘曲二支，《雍熙樂府》收有元人《趕蘇卿》散曲不下七八套。

其他諸劇，如《對玉梳》之荊楚臣為士子，顧玉香為妓女，柳茂英為大賈，《玉壺春》之李斌為士子，李素蘭為妓女，甚黑為大賈，《雲窗夢》之張均卿為士子，鄭月蓮為妓女，李多為大賈，《百花亭》之王煥為士子，賀憐憐為妓女，高邈為大賈。

<div>

⑥ 〔明〕梅鼎祚纂輯，易軍校點：《青泥蓮花記》（合肥：黃山書社，一九九六年），卷七，頁一七七。

</div>

⑥⑧：百二十回本《水滸傳》第五十一回也載白秀英講《豫章城雙漸趕蘇卿》平話事。又關漢卿《救風塵》首折

【賺煞】有云：

哎！你個雙郎子弟，空排下金冠霞帔；一個夫人也來到手裡，自家了卻，則為三千張茶引嫁了馮魁。⑥⑨

又賈仲明《對玉梳》次折【塞鴻秋】云：

則俺那雙解元普天下、聲名播。哎！你個馮員外捨性命、推沒磨，則這個蘇小卿怎肯伏低將料著。這蘇婆休想輕饒過，呆廝你收拾買花錢，休習閒牙磕，常言道井口上瓦罐終須破。⑦⑩

從以上可見雙漸、蘇卿的故事，在元代極為盛行，戲劇中如《救風塵》、《對玉梳》且用之為掌故。而我們若稍加觀察東籬的《青衫淚》，不難發現即是雙漸、蘇卿故事的翻版：在人物上，白居易即是雙漸，裴興奴即是蘇卿，劉一郎即是馮魁；在情節上，除上文所說的模式之外，其他如假傳書信，江面相會，趁大賈酣睡相偕逃走等亦如出一轍；所不同的止是蘇卿留詩金山寺，而白居易則即席寫作《琵琶行》。

東籬《青衫淚》雖然就白居易《琵琶行》一詩粧點改編，但劇中事多不實⑦⑪，而《琵琶行》有「老大嫁作

⑥⑧ 如無名氏越調【鬥鵪鶉】套寫小卿與雙漸相見，【么篇】：「……見了容儀，兩意徘徊，撇了馮魁，怎想到今宵相會。」【尾聲】：「馮魁酩酊昏沉睡，不計較蘇卿見識。一個金山岸、醒後痛傷悲，一個臨川縣、團圓慶賀喜。」

⑥⑨〔元〕關漢卿：《趙盼兒風月救風塵》，收入《古本戲曲叢刊四集》（上海：商務印書館，一九五八年據北京圖書館藏《脈望館鈔校本古今雜劇》本影印），頁六。

⑦⑩〔明〕賈仲明：《荊楚臣重對玉梳記》，收入〔明〕臧晉叔編：《元曲選》，頁一四一六。

⑦⑪ 劇中謂唐憲宗時白居易為吏部侍郎，與翰林院編修賈島、孟浩然同訪妓女裴興奴；方居易貶江州時，摯友元稹採訪江南，

商人婦」及「商人重利輕別離，前月浮梁買茶去」等語，因此東籬乃將唐貞元中之琵琶能手裴興奴寫入其中，作為商人婦之名。⑫只是原詩是一篇發抒天涯淪落之感的沉痛之作，而東籬卻把它改編成一本體現元代士子團圓夢的悲喜劇。

何以說東籬《青衫淚》乃至於同類型的妓女劇不過在體現元代士子的團圓夢而已呢？因為若就劇情而言，士子、妓女與商人的三角關係，其最後的勝利者都是士子；而事實上卻是那些財大勢大的商人真正享有妓女的愛情。元代散曲作家劉時中有〈上高監司〉正宮【端正好】散曲兩大套，刻劃世態，至為深切；其第二套先寫商人舞文弄法，破壞鈔法，同時冒用文人雅號，穿上士大夫的衣冠，其後【塞鴻秋】一曲更云：

一家家傾銀注玉多豪富，一個個烹羊挾妓誇風度。撤摽手到處稱人物，粧旦色取去為媳婦。朝朝寒食春，夜夜元宵暮。喫筵席喚做賽堂食，受用盡、人間福。⑬

可見商人在元代的社會裡是多麼的豪奢，「烹羊挾妓誇風度」、「粧旦色取去為媳婦」，更可見他們在眾香國

⑫ 奏居易罪可免，詔因復起為侍郎。按居易與元稹固為摯友，然居易在江州時，稹亦方貶官，焉能有採訪江南之事？又居易由中書舍人貶，非由侍郎，亦未嘗為吏部。賈島雖與元白同時，而頗少贈答；孟浩然乃開元天寶時人，與元白年代相去懸絕，納入其中，尤其荒誕。以東籬之學問，非不知此，特故為不經之談，以發抒胸中塊壘而已。說見《元人雜劇本事考》。

⑬《樂府雜錄》上「琵琶」條略云：貞元中有王芬、曹保保，其子善才，其孫曹綱，皆襲所藝；次有裴興奴，與綱同時。曹綱善運撥，若風雨，而不事叩絃；興奴長於攏撚，而撥稍軟。時人謂曹綱有右手，興奴有左手。陳寅恪先生《元白詩箋證稿》論及唐時男子有以奴字為乳名者，如李白子名「明月奴」，白居易之幼弟名「金剛奴」，則知興奴不必是女子，東籬特假其名而已。

⑬〔元〕劉時中：〈上高監司〉，收入隋樹森編：《全元散曲》，頁六七四。

裡是多麼的為所欲為，在紙醉金迷裡，他們是輕易的可以獲得妓女的愛情的，這才是社會的寫實，《青衫淚》等妓女劇是與事實正好相反的。然而又何以會如此的大寫反面文章呢？這和上文論述《薦福碑》與《岳陽樓》一樣，都和東籬以及當世文人的生活與心態有密切的關係。

元代文人的落拓不偶已如上述，他們有許多因而淪為書會中的「才人」；而由夏庭芝的《青樓集》我們知道，元代樂戶中的妓女是戲劇的主要演員，才人們既為妓女們編寫劇本，彼此的關係自然很密切。所以我們在《錄鬼簿》的劇作家中，起碼可以找出關漢卿等二十一位 ⓩ 是浪跡風月場中的人，鍾嗣成和賈仲明給他們作的【凌波仙】弔詞，便充滿類似這樣的話語：「風月情，忺慣熟。」「得青樓薄倖名。」「花營錦陣統干戈，謝管秦樓列舞歌。」「風月營密匝匝列旌旗，鶯花寨明颩颩排劍戟，翠紅鄉雄赳赳施謀智。」「翠紅鄉風月無邊，花前醉，柳下眠。」等等不一而足。其中關漢卿更宣稱自己是「普天下郎君領袖，蓋世界浪子班頭」，馬致遠更被奉為「萬花叢裡馬神仙」，凡此不難看出這些劇作家的風月生活了。

士子才人劇作家既然過慣風月生活，與妓女依存關係又密切，則其間發生戀情是很自然的事；而妓女是商業的附產物，其與商人發生密切關係更是自然的事；也因此妓女周旋於士子與商人之間，便不免發生衝突與糾葛。衝突與糾葛的結果，由於商人有鴇母與妓女所無法抵擋的「金銀」作利器，所以終究「粧旦色取去為媳婦」。然而士子才人是不能因此罷休的，他們要報復！他們要體現無法完成的夢！於是他們藉著他們僅有的筆，在劇中極盡醜詆商人之能事，同時將妓女的形象和人格予以美化和提升，以為自己的身分留餘地；而對於自己在現實中所無法達成的事業和戀情，則一一的在所構築的空中樓閣裡，自我溫馨、自我陶醉了。而歸根究

ⓩ 這二十一位作家是：關漢卿、白仁甫、高文秀、馬致遠、王實甫、李壽卿、劉康卿、于伯淵、康進之、李寬甫、費唐臣、彭伯成、費君祥、梁退之、李時中、趙敬夫、張國賓、花李郎、紅字李二、沈和、鮑天祐。

柢，這也只是元代文人的另一種冥想、另一場美夢而已。

在元人雜劇中比較正面和現實的來反映元代士子、妓女和商人三角關係的，只有一本關漢卿的《救風塵》。劇中的安秀實，其軟弱無能、猥瑣寒儉之態，正是元代士子活生生的寫照；而宋引章之識淺質鄙，唯逸樂是圖，也是元代妓女的典型；而周舍之風月手段、狡獪無賴，則是元代富豪的樣版；至於趙盼兒之機智練達、俠肝義膽，使人生詼諧之趣，使人生景仰之心，則是元代妓女中不世出的傳奇人物。所以《救風塵》是一本環繞著妓女為主題而最具寫實性的雜劇；然而宋引章畢竟與安秀實團圓，則明達如關漢卿猶未能完全免俗。

《青衫淚》有《古名家》、《顧曲齋》、《元曲選》、《柳枝集》等四種版本；另有明嘉靖間李開先先改定《元賢傳奇》本，此為孤帙，不易得見。《古名家》與《顧曲齋》全同，題目正名「一曲撥成鶯燕約，四弦續上鴛鴦會；潯陽商婦琵琶行，江州司馬青衫淚」，《柳枝集》同。《元曲選》將題目二句刪去，分其餘兩句為題目、正名，其於套式未增減，於曲文則有所改訂。《柳枝》從舊本者多，從《元曲選》者少。

此四折一楔子，既依雙漸、蘇卿模型敷演，關目亦大抵順適，唯第四折不欲草草收場，以憲宗皇帝與裴興奴之問答重敘往事，落入元雜劇所未能盡袪之說唱包袱，雖猶有聆賞之趣，然不免蛇足之病。至於文字俊雅可誦，驅遣成語掌故頗能盡其妙。

有意送君行，無計留君住，怕的是君別後、有夢無書。一尊酒盡青山暮。情慘切，意躊躇。「我搵翠袖，淚如珠；你帶落日，踐長途」；相公你則身去心休去。（楔子仙呂【賞花時】）

這的是我逆耳言，休戀纏。戀纏著、舞裙歌扇，這兩般兒曾風流、斷沒了家緣。劉員外你若識空，便早動轉。到落得、滿門良賤，休覷著我這陷人坑、似誤入桃源。我怕兩擔脫了孤館思鄉客，三不歸翻了風帆下水船，枉受熬煎。（第二折【滾繡毬】）

再不見洞庭秋月浸玻璨【璃】，再不見鴉噪漁村落照低，再不聽晚鐘煙寺催鷗起，再不愁平沙落鴈悲，再不怕江天暮、雪霏霏，再不愛山市晴嵐翠，再不被瀟湘暮雨催，再不盼遠浦帆歸。拖狗皮的措大，妾往常酒布袋，將他廝量抹，怎想他也治國平天下。（第三折雙調【水仙子】）

怎敢說當今駕，正是大賒淡酒、幫人家。

（第四折【蔓菁菜】）⑦

右舉四曲，【賞花時】為興奴餞別居易所唱，而楔子之曲如此俊雅，已可見東籬才情之一斑；【滾繡毬】為興奴拒絕茶商劉一郎所唱，運用成語和俗語都自然貼切；【水仙子】為興奴與居易江上相會，相偕逃走時所唱，由於襯字運用得體，一氣直下，而筆意清綺，情景宛然；【蔓菁菜】為興奴向憲宗皇帝追敘往事所唱，白居易的行徑一貶一褒，而機趣自見。舉此已足以說明東籬在戲曲文學上的成就不凡，也難怪元中葉以後的曲家奉為圭臬，品第為元人第一。

上文所舉賈仲明給馬東籬的【凌波仙】弔詞，開首就說他是「萬花叢裡馬神仙」，接著又恭維他「百世集中說致遠，四方海內皆談羨」，看樣子他在眾香國裡是不應當失意，也不致寂寞而必須作那團圓夢的，這一點我們在他的散曲裡雖然找不到佐證，但也找不到反證。因此，或許只能這麼說，東籬《青衫淚》之作，蓋有感於當時士子與妓女在愛情上的普遍遭遇，因此為他人打抱不平，為他人構築空中樓閣，為他人幻設一場團圓夢。也就是說，《青衫淚》未必是像《薦福碑》、《岳陽樓》等劇作那樣，是用來寫自家遭遇，而藉以抒發胸中牢愁的作品。

⑦　〔元〕馬致遠：《江州司馬青衫淚》，收入《古本戲曲叢刊四集》（上海：商務印書館，一九五八年據北京圖書館藏《脈望館鈔校本古今雜劇》本影印），頁六、八—九、二○、二五。

結語

總結以上對於東籬四種雜劇類型的探討：在《漢宮秋》這本歷史劇裡，他將時代意識、民族意識，乃至於南宋覆亡的「根柢」都寄寓其中；在《薦福碑》一類的文士劇裡，他雖不能免俗的為自己構築空中樓閣，而其不甘落拓之憤懣激越，則是其他同類作品所未見的，其所流露的是那個時代的讀書人不平的心聲；在《岳陽樓》等三本度脫劇裡，他則運用全真教的神仙故事來寫他開關的桃源福地和嚮往的蓬萊境界，我們雖然知道他欲超脫塵寰、逍遙物外，只是並世文人的共同冥想；但我們也知道他晚年終歸是獲得「幽棲」之樂的；而那本事實上只是表現元代文人團圓夢的《青衫淚》，其實也反襯了並世文人的另一種共同悲哀，這種情場上的失落，同樣是啃嚙著他們心靈的。而由此也可見東籬雜劇不止是寫他個人的身命遭遇和思想情感，同時也反映了元代文人的身命遭遇和思想情感；又由於他的曲詞如朝陽鳴鳳，燦爛清綺、風骨勁健、俊逸超拔，文學成就最高，所以他就成為元代文人的典型，他的雜劇也成為元代詩人之劇一派的代表。他在元代劇壇上，與關漢卿堪稱一時瑜亮，有如詩中的李杜，文中的韓柳，各具格調、各具境界，是很難有所軒輊的。然而元中葉以後，尤其是有明一代，戲曲落入文士乃至於貴族手中，他們講究典雅，以之為辭賦別體，則東籬之流派較之關氏為綿延長遠，且人多勢強，而東籬之聲名與評價也因此自然掩過漢卿許多了。當然，今日自有公論，漢卿是無須不平的。

第拾壹章　白樸、鄭光祖雜劇述評

一、白樸生平

白樸（一二二六──一三〇六後）生平資料在元劇作者中最為豐富，葉德均《戲曲小說叢考》有〈白樸年譜〉❶，鄭師因百《景午叢編》下編亦有〈白仁甫年譜〉❷。

白樸，初名恆，字仁甫，後改名樸，字太清，號蘭谷，生於金哀宗正大三年、宋理宗寶慶二年（一二二六），元成宗大德十年（一三〇六），年八十一，尚在，卒年不詳。金亡之年（一二三四），九歲；宋亡之年（一二七九），五十四歲。一生未仕。其先世居陝州河曲縣，生於金之南京，幼居其地；十餘歲時，隨父白華移家真定，遂為真定人。

白華，字文舉，號寓齋。金宣宗貞祐三年（一二一五）進士，官至樞密院判官、右司郎中。金亡，曾入宋，未久得北歸，移家真定，隱居以終。華能詩，知兵，習吏事，有文武才，為金末名士。

❶ 收入葉德均：《戲曲小說叢考》（北京：中華書局，一九七九年），頁三四二──三七〇。

❷ 收入鄭騫：《景午叢編》，下編，頁一四七──一六七。

仁甫幼遭喪亂，家亡國破，父從金哀宗出奔，母於亂中失散；幸賴父執元好問（一一九○─一二五七）撫育教養如親子姪。數年後，與其父重聚。時史天澤開府真定，優禮士大夫，其父舉家依之。仁甫天資高邁，家學淵源，博覽群書，專攻律賦，著稱於世。元世祖中統初，史天澤將薦之於朝，仁甫遜謝。

至元十一、二年（一二七四─一二七五），元師大舉侵宋時，仁甫南下，經湖北、湖南、江西等地，於至元十七年（一二八○），即宋亡於崖山之次年，卜居建康（今南京），時年五十五歲。此後往來鎮、揚、蘇、杭，與東南名士詩酒往還，優遊山水間垂三十年。壽及耄耋，以布衣終。

仁甫詩賦無存，詞有《天籟集》二卷，收小令、慢詞二百餘首。雜劇十六種，現存今本者僅《梧桐雨》與《牆頭馬上》二種。其中《東牆記》已大非其原作，《御水流紅葉》、《箭射雙雕》僅存殘曲。其餘十一種全佚。

鄭師因百（騫）《元劇作者質疑》云：

《東牆記》收入《孤本》，從《趙鈔》題白樸（仁甫）撰。按：《鬼簿》、《正音》仁甫名下俱有此目；然今劇絕非仁甫作，蓋一劇二本，或為元明間人依仁甫原本重作，綜其論據，共有三端：此劇曲白、關目與《西廂記》、《㑳梅香》雷同之處極多，而曲白則摭搨拼湊，關目則草率拙劣，抄襲之跡顯然。《西廂記》作者王實甫年輩晚於仁甫，《㑳梅香》作者鄭德輝則為元後期作家。且今所見得之《西廂記》，實為元末明初人增改之本，余別有專文詳論。《㑳梅香》及今本《西廂記》行世之時，仁甫已近百齡，實不可能從而鈔襲之？更不必論作《梧桐雨》手筆之不肯鈔襲他人作品也。此其一。此劇時而生唱，時而旦唱，大違北劇一人獨唱之例。此例元人守之甚嚴，現存元劇百餘種從無例外，有墓木拱矣，又何從而鈔襲之？更不必論作《梧桐雨》手筆之不肯鈔襲他人作品也。此其一。此劇時而生唱，時而旦唱，大違北劇一人獨唱之例。此例元人守之甚嚴，現存元劇百餘種從無例外，有之自今本《西廂》始。❸是為元明之間北劇受南戲影響而生之變化。元初作者守律極嚴，南戲亦未流行，

❸《張生煮海》劇有末唱，亦有旦唱，但不同在一折。

❸

❸

仁甫實無從嘗試為此例外之作。且主角稱生而不稱末，亦是南戲規矩。此其二。全劇筆墨甜熟，麗而不清，似雅實俗，是元劇末期風格，非初期面目。此其三。據此三事，劇為元末明初之《東牆記》，非白仁甫之《東牆記》，蓋可斷言。《廣正》十六怺引越調【鬬鵪鶉】、【東原樂】、【綿搭絮】三曲，全同今本，亦注白仁甫撰《東牆記》，如非《廣正》編者所見之本即已誤題作者，即是今本有一部分曲文鈔襲仁甫原作。明初人每取元人舊劇而重作之，曲文則間襲原本，劇名則或改或否；如谷子敬《城南柳》之於馬致遠《岳陽樓》，朱有燉《曲江池》之於石君寶《曲江池》，皆是。今之《東牆記》蓋此比也。❹

可見《東牆記》絕非仁甫所作。

邾經《青樓集・序》云：

我皇元初并海宇，而金之遺民若杜散人（仁傑）、白蘭谷（樸）、關已齋（漢卿）輩，皆不屑仕進，乃嘲風弄月，留連光景，庸俗易之，用世者嗤之。三君之心，固難識也。❺

所謂「三君之心，固難識也」，就仁甫而言，當如孫大雅《天籟集・序》所云：

先生少有志天下，已而事乃大謬。顧其先為金世臣，既不欲高蹈遠引以抗其節，又不欲使爵祿以汙其身；於是屈己降志，玩世滑稽。徒家金陵，從諸遺老放情山水間，日以詩酒優游，用示雅志，以忘天下。❻

❹ 鄭騫：《鄭騫戲曲論集》，頁一二八─一二九。

❺〔元〕夏庭芝：《青樓集》，收入《中國古典戲曲論著集成》，第二冊，頁一五。

❻〔元〕白樸：《天籟集》，《景印文淵閣四庫全書》第一四八八冊（臺北：臺灣商務印書館，一九八三年），〈跋〉，頁一，總頁六五五。

這種心情，他在婉謝監察御史巨源推薦出仕的【沁園春】詞中也說：「念一身九患，天教寂寞；百年孤憤，日就衰殘。麋鹿難馴，金鑣縱好，志在長林豐草間。」[7]也因此，仁甫便和關漢卿、馬致遠一樣，將不可一世的才情，在書會裡抒發，為樂戶歌妓製散曲作雜劇。賈仲明為《錄鬼簿》補【凌波仙】弔白樸云：

峨冠博帶太常卿，嬌馬輕衫館閣情。拈花摘葉風詩性，得青樓薄倖名。洗滌襟懷、剪雪裁冰。閒中趣，物外景，蘭谷先生。[8]

說仁甫「拈花摘葉風詩性，得青樓薄倖名」等語，誠然可以為仁甫寫照；但說他官居「太常卿」，則是賈仲明誤解《錄鬼簿》記仁甫「贈嘉議大夫、太常禮儀院大卿」，將身後贈官當作生前實授。

二、白樸《梧桐雨》述評

仁甫名劇《梧桐雨》有明人刊本六種：李開先《改定元賢傳奇》、顧曲齋《古雜劇》、繼志齋《元明雜劇》、趙琦美脈望館藏《古今雜劇》、臧晉叔《元曲選》、孟稱舜《古今名劇合選·酹江集》。劇演唐明皇、楊貴妃愛情故事。取白居易《長恨歌》「秋夜梧桐葉落時」之「梧桐雨」為劇目。其情節在李楊故事發展中，據關鍵性地位，詳見本書下文《洪昇《長生殿》述評》。

元人元淮《金函集》收有與白樸《梧桐雨》和馬致遠《漢宮秋》、《岳陽樓》相關的五首七律：

1.〈弔昭君　馬智遠詞〉：昔年上馬衣貂裘，不慣胡沙萬里愁。閣淚無言窺漢將，偷生陪笑和箜篌。環

[7]〔元〕白樸：《天籟集》，《景印文淵閣四庫全書》，第一四八八冊，下卷，頁三，總頁六四四。

[8]〔明〕賈仲明【凌波仙】弔詞，附於《錄鬼簿》校勘記，見《中國古典戲曲論著集成》，第二冊，頁一六三—一六四。

珮影搖青家月，琵琶聲斷黑河秋。當時若賄毛延壽，安得高名滿薊幽。

〈予暇日喜觀書畫，客有示以二圖，乃〈昭君出塞〉，〈楊妃入蜀〉，悉是宣和名筆。客以詩請，就書卷尾　中州詞〉：

2.〈昭君出塞〉西風吹散舊時香，收起宮裝換北裝。貂帽貂裘同錦綺，翠眉蟬鬢怯風霜。草白雲黃金勒短，舊愁新恨玉鞭長。一天怨在琵琶上，試倩征鴻問漢皇。

3.〈楊妃入蜀〉楊妃亡國禍根芽，剛道宮中解語花。慣得祿山謀不軌，釀成中國亂如麻。馬嵬坡下東風惡，龍鳳旂前戰士譁。吹落海棠紅滿地，至今猶作畫圖誇。

4.〈西風　仁甫詞〉：西風一夜過長郊，吹透孤松野雀巢。荷減翠時驪雨蓋，柳添黃處脫枯梢。不煩紅袖揮紈扇，賴有新詩作故交。水鏡池邊秋富貴，芙蓉十頃盡開苞。

5.〈試墨　岳陽詞〉：閒來試墨綴篇章，得句清新過晚唐。竹几暗生龍尾潤，筆鋒微帶麝臍香。庭珪膠法燒魚劑，巖客煙煤點漆光。水鏡吟豪多得助，一齊收拾付詩囊。❾

元淮生平，《新元史》有傳，為節錄顧嗣立《元詩選》所附小傳，按《元詩選》乙集云：

淮字國泉，別號水鏡。臨川人，徙于邵武。至元初，以軍功顯閩中，官至溧陽路總管。嘗有詩云：「截髮搓繩聯斷鎧，搴旗作帶繫金鎗。臥薪嘗膽經營了，更理毛錐治溧陽。」（見《金囱集·歷涉》）溧陽

❾〔元〕元淮：《金囱集》，收入王雲五主編：《涵芬樓秘笈》第四冊（臺北：臺灣商務印書館，一九六七年據金亦陶手寫本影印，宋舉序文寫於康熙癸酉〔一六九三〕，顧嗣立凡例寫於康熙甲戌〔一六九四〕），頁三、五—六、一五、二二，總頁八〇五、八〇六、八一一、八一四。

為金陵上邑，至元丙子（十三年，一二七六），陞為溧州，繼改溧陽府，又陞為路。水鏡以丁亥（二十四

年，一二八七）秋之任，庚寅（二十七年，一二九〇）春，因公到省，乞改作孤州，少蘇民力。作詩云：

「此來為遠客，歸去作閒人。」（見《金囡集·試筆》）又云：「問歸行李輕如羽，沿路吟詩有一船。」

（見《金囡集·再賦》）其廉退之風可想也。所著《金囡吟》一卷。❿

劉世德《從元淮的五首詩談元雜劇的幾個問題》一文❶，考證收有這五首詩的《金囡集》，作於元世祖二十四

年至二十八年這五年之間（一二八七—一二九一），而「金囡」正是「溧陽」的古稱，也就是說「金囡集」的

寫作時間，正是元淮官溧陽路總管這五年。

劉氏拿這五首詩來和相關的元雜劇比較，則：

第一首小注「馬智遠」，顯然為「馬致遠」之筆誤。其「環珮影搖青冢月，琵琶聲斷黑江秋」即襲用馬致

遠《漢宮秋》第二折【賀新郎】：「怎下的教他環珮影搖青冢月，琵琶聲斷黑江秋。」其差別只在「河」與「江」。

其第二首亦瓏括《漢宮秋》中曲文，取其第三折【新水令】「錦貂裘生改盡漢宮妝，我則索看昭君、畫圖模樣。

舊恩金勒短，新恨玉鞭長」，【駐馬聽】「想娘娘那一天愁都撮在琵琶上」，【殿前歡】「則甚麼留下舞衣裳，

❿〔清〕顧嗣立編：《元詩選》，收入《遼金元傳記資料叢刊》第一五冊（北京：北京圖書館出版社，二〇〇六年據秀野草堂刊本影印），乙集，頁八〇九。所引元淮三首詩，見《金囡集》，收入王雲五主編：《涵芬樓秘笈》第四冊，〈歷涉〉，頁一—二，總頁八〇四.；〈試筆〉，頁一六，總頁八一一.；〈再賦〉，頁一六，總頁八一二。

❶劉世德：《從元淮的五首詩談元雜劇的幾個問題》，原載一九六二年一月二十四日《文匯報》，收入李修生、李真渝、侯光復編：《元雜劇論集》（天津：百花文藝出版社，一九八五年），頁八七—九三。

被西風吹散舊時香」等句看，便可一目了然。⑫

其第三首則藉白樸《梧桐雨》來歌詠。《梧桐雨》第三折【落梅風】「恨不得手掌裡奇擎著解語花」，【殿前歡】「他是朵嬌滴滴海棠花，怎做得鬧荒荒亡國禍根芽。」【太清歌】「恨無情卷地狂風刮，可怎生偏吹落我御苑名花」，第四折【呆骨朵】「誰承望馬嵬坡塵土中，可惜把一朵海棠花零落了」等曲文⑬，正是此詩第一、二、五、七句的出處。

其第五首詩末小注：「巖客，洞賓名也。」此詩第三四句是取馬致遠《岳陽樓》首折呂洞賓扮作賣墨先生所唱【混江龍】「竹几暗添龍尾潤，布袍常帶麝臍香」，稍加變化而成。⑭

由以上可見：

其一，馬致遠《漢宮秋》、《岳陽樓》，白樸《梧桐雨》的寫作時間，必在元淮至元二十四年至二十八年（一二八七—一二九一）這五年之前。

其二，據周德清《中原音韻·自序》作於泰定甲子元年（一三二四）秋，其中說馬致遠已死。而《北詞廣正譜》收有馬致遠【中呂粉蝶兒】散套，開首說：「至治華夷，正堂堂大元朝世，應乾元九五龍飛。」為英宗至治改元（一三二一）之作，則馬致遠當死於至治年間（一三二一—一三二三）。其《漢宮秋》、《岳陽樓》已至少早於此三十六年前完成，當為早年之作。

⑫〔元〕馬致遠：《漢宮秋》，收入〔明〕臧晉叔編：《元曲選》，第一冊，頁六、八、九。

⑬〔元〕白樸：《梧桐雨》，收入〔明〕臧晉叔編：《元曲選》，第一冊，頁三五八、三五九、三六一。

⑭〔元〕馬致遠：《岳陽樓》，收入〔明〕臧晉叔編：《元曲選》，第二冊，頁六一四。

其三，白樸《天籟集》記他於元成宗大德十年丙午（一三〇六）曾遊維揚，那時他已八十一歲；距其《梧桐雨》之完成，至少在二十九年前，白樸那時至少五十九歲，則《梧桐雨》當為其壯年之作。

其四，王國維《宋元戲曲考》第九章曾把元雜劇分作三時期：第一期自太宗取中原至至元一統之初（蒙古太宗窩闊臺汗六年（一二三四）—元世祖至元十六年（一二七九））約四十六年間，是為「蒙古時期」。第二期自至元一統後至至順後至元間（元世祖至元七年（一二八〇）—元文宗至元六年（一三三三）—元順帝後至元元年（一三三五）），約五十六年間，是為「一統時代」。第三期自元順帝後至元六年（一三四一）到至正二十六年（一三六六），約二十五年間，為「至正時代」。⑮他認為這三期，「以第一期之作者為最盛，其著作存者亦多，元劇之傑作大抵出於此期中。」許多學者都認同這種看法。但從馬致遠名著《漢宮秋》、《岳陽樓》，白樸名著《梧桐雨》之寫成在元世祖至元二十四年之前看來，元雜劇之最盛期應在至元十七年一統之後。這在天一閣本《錄鬼簿》所載賈仲明【凌波仙】挽詞中可以得到印證：賈氏趙明道挽詞云：「元貞年裡，升平樂章歌汝曹。」趙公輔挽詞云：「元貞、大德乾元象。」趙子祥挽詞云：「一時人物出元貞，擊壤謳歌賀太平。」花李郎輓詞云：「樂府詞章性，傳奇么末情，考興在大德、元貞。」等都可證明元成宗元貞元年（一二九五）至成宗大德十一年（一三〇七）前後十三年間是元雜劇的極盛期。

其五，從關漢卿在至元十四年（一二七七）以後作有【南呂一枝花】《杭州景》散套，而由白樸《天籟集》可知他至元二十三年（一二八六）在金陵，至元二十八年（一二九一）在杭州，大德十年（一三〇六）在揚州。馬致遠擔任「江浙省務官」（《說集》本《錄鬼簿》、孟稱舜本《錄鬼簿》）或「江浙省務提舉」（天一閣本

⑮ 王國維：《宋元戲曲考》，收入《王國維戲曲論文集》，頁九一—九五。

《錄鬼簿》），據《元史》之《世祖本紀》、《地理志》、《百官志》，得知其時必在至元二十二年（一二八五）至二十四年（一二八七）正月之間，或至元二十八年（一二九一）十二月之後。如此再證以元淮五首七律寫作時間之在至元二十四年（一二八七）至二十八年（一二九一），可知早在至元一、二十年間雜劇早已逐漸南移，至遲在至元三十一年（一二九四）已在江南盛行，不必等到後期才以杭州為重心。 ⓰

劉氏言之有據，他的結論是可信的。據此可知白仁甫《梧桐雨》和馬致遠《漢宮秋》、《岳陽樓》三劇創作的時間必在至元二十四年至二十八年（一二八七─一二九一）這五年之前。《梧桐雨》為白氏壯年之作，《漢宮秋》、《岳陽樓》為馬氏早年之作。而元雜劇在成宗元貞元年（一二九五）至成宗大德十一年（一三〇七）前後十三年間為全盛時期，雜劇南移至遲在至元三十一年（一二九四）已在江南盛行，不必如王國維所云要等到後期，元順帝後至元六年（一三四一）以後才以杭州為重心。因為這是有關元雜劇史的「要事」，故據劉氏之說附敘於此，以與本書第壹章「北曲雜劇之分期」相為印證。

《梧桐雨》在楊貴妃故事的發展上雖然居於重要地位，但對於安、楊關係，卻公然說出「穢事」；若此，則明皇對於楊妃馬嵬死難後的深沉悲悼和懷思，變成了一廂情願的癡傻，其「悲劇」情懷豈不教人為之大為減色。對此，清梁廷柟（一七九六─一八六一）《曲話》謂「《長生殿》按《長恨歌傳》，為之刪去幾許穢跡；《梧桐雨》竟公然出自祿山之口」。 ⓱ 豈止公然出祿山之口，劇中連楊貴妃也照樣說。吳梅《讀曲記·梧桐雨》也指出：「惟楊妃穢跡，直言不諱，殊非隱惡揚善之道。顧元劇中關目排場等事，素不探究，亦未便以此繩糾

⓰ 以上據劉氏之論改寫。

⓱ 〔清〕梁廷柟：《曲話》，《中國古典戲曲論著集成》，第八冊，頁二六九。

也。」⑱而蘇雪林《遼金元文學》也舉出此劇「惟其說白之鄙俚實堪發笑，如李林甫在安祿山反時尚為宰相，唐肅宗自稱『肅宗』。」⑲而這也正是鄭師因百所云，因時代政治社會影響所產生的「元曲四弊」⑳之一「荒唐」不經的弊端。

《梧桐雨》和馬致遠《漢宮秋》，故事都是帝王后妃間的「愛情」，都是因外敵或叛逆而生死割離，最後帝王都落得「秋夜梧桐雨」或「孤雁漢宮秋」哀悼妃子，兩劇幾乎是「孿生兄弟」，文詞也勢均力敵，幾無軒輕。孟稱舜評《梧桐雨》云：

此劇與《孤雁漢宮秋》格套既同，而詞華亦足相敵。一悲而豪，一悲而艷；一如秋空唳鶴，一如春月啼鵑。使讀者一憤一痛，淫淫乎不知淚之何從。固是填詞家鉅手也。㉑

《梧桐雨》和《漢宮秋》誠然文字造語不相上下，排場結構又多雷同，兩劇之寫成亦難分出前後，就難斷定誰為原創誰模倣。

那麼兩劇在主題命義上是否有值得探索的呢？童斐〈《漢宮秋》提要〉云：

致遠生當元初，覩金宋兩國之見滅於元，皆文治不修，武功不振之故。而又身受蒙古人之壓迫，一腔憤恨，無以自洩，乃借王昭君事以發洩之。論題情，則從昭君口中着筆易，從元帝口中着筆難。乃此劇

⑱ 吳梅：《讀曲記》，收入王衛民編校：《吳梅全集·理論卷》，中冊，頁七二三。

⑲ 蘇雪林：《遼金元文學》（上海：商務印書館，一九三四年），頁三七。

⑳ 詳見鄭騫：《從元曲四弊說到張養浩的雲莊樂府》，收入氏著：《景午叢編》，上編，頁一七三－一八二。

㉑ 〔元〕白樸：《梧桐雨》，收入《古本戲曲叢刊四集》（上海：商務印書館，一九五八年據北京圖書館藏明萬曆刊本影印〔明〕孟稱舜評點《新鐫古今名劇酹江集》），頁一。

立局，不以昭君為正角，而以元帝為正角，此作者自居主人翁地位，故借元帝以為寫照可知也。中國人心理，對國之觀念淡，對家之觀念深，乃至被迫於強族，雖所愛之美人，不容自保，拱手而獻之他人，於痛處下鍼砭，意至沉痛矣。論事實，則被逼遣妃，灞橋送別，為文之正面，以後則事遇境遷，情較淡矣。乃正名曰「破幽夢孤雁漢宮秋」，偏注意於事過之後，第四折專寫聞雁，在喜觀事實者，當嫌其空泛無聊。不知箕子覩麥秀漸漸而傷殷之亡，周大夫見彼黍離離而傷周之遷，作曲者意，正與此同。[22]

童氏雖但就《漢宮秋》而言，但《梧桐雨》既與之「面目相似」，自亦不妨作如是說。只是劉大杰《中國文學發展史》有不同的看法：

《漢宮秋》寫漢元帝與王昭君的戀愛故事，其取材與寫法，與白樸《梧桐雨》正是一樣。他倆都以皇帝與美人的色情糾紛，當作一件風流韻事在那裡用力地描寫，在劇中同樣沒有什麼正確的思想來。在昭君出塞、貴妃自縊時，兩位皇帝雖都痛罵過臣僚們的庸弱無能，但其責備的焦點，只在失去兩個美女的痛惜，並未顧到社會民生的痛苦與國難的嚴重。至於他們在結構上，寫成悲劇，而未落那種大團圓的舊套，是比較可取的。[23]

劉氏顯然不認為此兩劇有什麼深層的意涵。但以其創作時間在南宋滅亡不久，如上文所云「不無可能」。至其將兩劇視之為「悲劇」，則鄭振鐸《插圖本中國文學史》亦云：

在許多的元曲中，《梧桐雨》確是一本很完美的悲劇。作者並不依了〈長恨歌〉而有葉法善到天上求貴

㉒ 童斐：《元曲》（臺北：臺灣商務印書館，一九七一年），頁二一—三。
㉓ 劉大杰：《中國文學發展史》（天津：百花文藝出版社，二〇〇七年），頁四五九。







妃一幕，也不像《長生殿傳奇》那末以團圓為結束。他只敘到貴妃的死，明皇的思念為止；而特地着重於「追思」的一幕。像這樣純粹的悲劇，元雜劇中是絕少見到的。連《竇娥冤》與《漢宮秋》那末天生的悲劇，確也勉強的以團圓為結束，更不必說別的了。❷❹

鄭氏所云「葉法善」，宋樂史《楊太真外傳》當作「楊通幽」為是。至於說《竇娥冤》、《漢宮秋》都勉強「以團圓為結束」，其所謂「團圓」應指劇中惡人張驢兒和毛延壽終於惡有惡報被明正典刑，不是指帝王后妃終歸團圓。且其所謂「悲劇」，也只是「中國式」的悲劇。

而《梧桐雨》和《漢宮秋》的特色在第四折，吳梅《讀曲記》評《梧桐雨》云：

此劇結構之妙，較他種更勝，不襲通常團圓套格，而以夜雨聞鈴作結，高出常手萬倍。❷❺

其實《漢宮秋》演漢元帝對著美人圖思念昭君，排場與《梧桐雨》第四折和《梧桐葉》第二折幾乎相同，都是由正末或正旦獨唱獨白以抒發思念殷切的情懷，只是激發離情的，有漢宮孤雁、秋雨梧桐和風吹梧葉的不同而已。這種獨唱獨白的場面非常冷清，必須以文詞和音樂見長，因為此時的觀眾不是在看戲而是在「聽戲」；而這樣的表現手法，其實就是說唱文學的技倆。這樣的情節置於第四折，對於全劇來說，只能算是「餘波」，屬不得「正文」；但《梧桐雨》、《漢宮秋》卻都以此名其劇，則其重視文學藝術超過戲劇藝術之意，甚為顯然；也因此，此二劇可以算是元代文士劇的代表，而其甚用筆力於第四折，也使得全劇在文學上收「豹尾響亮」之效，不致如一般劇本至第四折每有「強弩之末」之譏。

❷❹ 鄭振鐸：《插圖本中國文學史》（北京：人民文學出版社，一九八二年），頁六五三。

❷❺ 吳梅：《讀曲記》，收入王衛民編校：《吳梅全集·理論卷》，中冊，頁七三三。

戲曲演進史(三)金元明北曲雜劇(上)　四七八




《梧桐雨》的曲詞，《太和正音譜》謂：「如鵬搏九霄，風骨磊磈，詞源滂沛，若大鵬之起北溟，奮翼凌乎九霄，有一舉萬里之志，宜冠於首。」㉖ 王國維《人間詞話》說：「白仁甫《秋夜梧桐雨》劇，沉雄悲壯，為元曲冠冕。」㉗ 都認為仁甫之詞格調如同馬致遠一樣，都在風骨勁健、秀麗雄爽。劉大杰《中國文學發展史》云：

《梧桐雨》寫明皇貴妃故事，因為這是一個宮廷劇的材料，作者要鋪張襯托，文字上難免有過於富貴華麗之處。同時他又過於着力描寫明皇失戀後的心理，在最後一幕，把雨聲的淒涼，景物的蕭瑟，寫得非常用力，於是詩的效果增多，戲劇的效果反而減少了。㉘

誠如劉氏所云《梧桐雨》第四折「詩的效果增多，戲劇的效果反而減少」。但如上文所謂之因此「全劇在文學上收『豹尾響亮』之效」，則是不可忽視的成就。

且舉一些曲子來看看：

他此夕把雲路鳳車乘，銀漢鵲橋平。不甫能今夜成歡慶，枕邊忽聽曉雞鳴。卻早離愁情脈脈，別淚雨泠泠。五更長嘆息，則是一夜短恩情。（首折【金盞兒】）

暗想那織女分、牛郎命，雖不老、是長生。他阻隔銀河信杳冥，經年度歲成孤另。你試向天宮打聽，他決害了些相思病。（首折【醉扶歸】）㉙

㉖〔明〕朱權：《太和正音譜》，《中國古典戲曲論著集成》，第三冊，頁一六。

㉗ 王國維：《人間詞話》，收入《王國維遺書》，第一五冊，卷上，頁九。

㉘ 劉大杰：《中國文學發展史》，頁四五六。

㉙〔元〕白樸：《梧桐雨》，收入〔明〕臧晉叔編：《元曲選》，第一冊，頁三五二。

此二曲是七夕密誓時，明皇對楊妃描述牛郎織女一年一度天宮相會時的情景，真是設想宛然、俊逸高雅，也流露了明皇的深情。又：

你文武兩班，空列些烏靴象簡，金紫羅襴。內中沒箇英雄漢，掃蕩塵寰。慣縱的箇無徒祿山，沒揣的撞過潼關，先敗了哥舒翰。疑怪昨宵向晚，不見烽火報平安。鑾駕遷，成都盼。更那堪瀘水西飛鴈，一聲聲、送上恨無窮，愁無限。爭奈倉卒之際，避不得蕎嶺登山。(次折【滿庭芳】)

雕鞍。傷心故園，西風渭水，落日長安。(次折【普天樂】)㉚

此二曲寫「漁陽鼙鼓動地來」，明皇幸蜀之際，責備群僚無能保國，途中艱苦悽切情況。見其以雅麗之筆，呈現悲涼之情。取用賈島〈憶江上吳處士〉詩「秋風生渭水，落葉滿長安」，㉛順手拈來，極自然貼切。另外：

他是朵嬌滴滴海棠花，怎做得閙荒荒亡國禍根芽。再不將曲彎彎遠山眉兒畫，亂鬆鬆雲鬢堆鴉。怎下的磣磕磕馬蹄兒臉上踏。則將細裊裊咽喉掐，早把條長攛攛素白練安排下。他那裡一身受死，我痛煞煞獨力難加。(三折【殿前歡】)

黃埃散漫悲風颯，碧雲黯淡斜陽下。一程程水綠山青，一步步劍嶺巴峽。唱道感嘆情多，恓惶淚灑。早得升遐，休休卻是今生罷。這簡得己的官家，哭上逍遙玉驄馬。(三折【鴛鴦煞】)㉜

此二曲寫馬嵬兵變，楊妃死難；連用疊字衍聲複詞狀聲添情，倍加淒楚感人。寫蜀道征途，以景襯情，悲切無

㉚ 〔元〕白樸：《梧桐雨》，收入〔明〕臧晉叔編：《元曲選》，第一冊，頁三五五—三五六。

㉛ 〔唐〕賈島著，李嘉言點校：《長江集新校》（上海：上海古籍出版社，一九八三年），頁五一。

㉜ 〔元〕白樸：《梧桐雨》，收入〔明〕臧晉叔編：《元曲選》，第一冊，頁三五九—三六○。

限，而悔恨自責無奈之情溢於言表。再如：

一會價緊呵！似玉盤中萬顆珍珠落，一會價響呵！似玳筵前幾簇笙歌鬧。一會價猛呵！似繡旗下數面征鼙操。兀的不惱殺人也麼哥，兀的不惱殺人也麼哥，則被他諸般兒雨聲相聒噪。（四折【叨叨令】）㉝

這兩一陣陣打梧桐葉凋，一點點滴人心碎了。枉著金井銀牀緊圍繞，只好把潑枝葉，做柴燒，鋸倒。（四折【倘秀才】）㉝

此劇四折亟寫明皇秋夜梧桐雨，思念楊妃，雨聲灑落梧桐樹葉之種種聲響與情景，運用辭賦之筆，形容畢肖，動人情懷；其雅麗清俊疏爽亦不改其常。所舉二曲不過以見「一斑」。

三、白樸《牆頭馬上》述評

《牆頭馬上》現存趙琦美脈望館鈔校《古今雜劇》、臧懋循《元曲選》、孟稱舜《柳枝集》等三種明版本。

演裴少俊、李千金牆頭馬上，一見鍾情，勇於婚姻自主的愛情故事。清代《曲海總目提要》謂「此劇蓋因白居易樂府有『牆頭馬上』句而作」，又謂：「稗史又有〈青梅歌〉，言室女金英閑步後園，因戲青梅，窺見牆外俊士騎馬經過，彼此相顧，女背其親相從，及後相棄，悔恨無及，乃作〈青梅歌〉以自解。此與仁甫所撰恰合。仁甫所撰女詩，亦有『手撚青梅』句。但金英之說，未知確否，其〈青梅歌〉即居易樂府，或此女誦居易之作，

㉝〔元〕白樸：《梧桐雨》，收入〔明〕臧晉叔編：《元曲選》，第一冊，頁三六三。

而人誤以為女詩,未可知也。」

南戲亦有相同劇目,可見其故事與戲曲在宋元廣為流行。

林舊事》所錄宋官本雜劇中有《裴少俊伊州》,元陶宗儀《輟耕錄》所錄金院本亦有《牆頭馬(上)》,元代

⓸其所云《青梅歌》,應即白居易新樂府中《井底引銀瓶》一詩。宋周密《武

清梁廷枏《曲話》云:

言情之作,貴在含蓄不露,意到即止。其立言尤貴雅而忌俗。然所謂雅者,固非浮詞取厭之謂。此中原

有語妙,非深入堂奧者不知也。元人每作傷春語,必極情極態而出。白仁甫《牆頭馬上》云:「誰管我

衾單枕獨數更長?則這半牀錦褥枉呼做鴛鴦被。流落的男游別郡,躭閣的女怨深閨。」偶爾思春,出語

那便如許淺露。況此時尚未兩相期遇,不過春情偶動相思之意,並未實着誰人,則「男游別郡」語,究

竟一無所指。至云:「休道是轉星眸上下窺,恨不的倚香腮左右偎,便錦被翻紅浪,羅裙作地席。既待

要暗偷期,咱先有意。愛別人可捨了自己。」此時四目相覷,閨女子公然作此種語,更屬無狀。大抵如

此等類,確為元曲道病,不能止摘一人一曲而索其瑕也。

其【鵲踏枝】一曲云:「怎肯道負花期,惜芳菲,粉悴胭憔,也綠暗紅稀。九十春光如過隙,怕春歸又

早春歸。」如此,則情在意中,意在言外,含蓄不盡,斯為妙諦。惜其全篇不稱也。⓹

可見主張「言情之作,貴在含蓄不露,意到即止」的傳統文人,對於白仁甫所塑造的「大膽李千金」那樣赤裸

裸的愛情言語,不忍卒睹也不敢苟同,但受過五四運動洗禮,講求自由戀愛、婚姻自主的現代文人,則大大讚

⓸〔清〕無名氏編:《曲海總目提要》,收入俞為民、孫蓉蓉編:《歷代曲話彙編:清代編》,卷一,頁七五。

⓹〔清〕梁廷枏:《曲話》,《中國古典戲曲論著集成》,第八冊,頁二五八。

賞李千金勇敢的去突破傳統的枷鎖。如劉大杰《中國文學發展史》認為此劇「提出了一個婚姻自主、戀愛自由的社會問題」。說李千金「這種堅強的個性與革命的姿態，在中國的舊文學裡真是少有的」。同時也由於白話文運動的關係，也讚賞：「《牆頭馬上》的結構很完整，對白也較《梧桐雨》為通俗，就是各折中的曲辭，也是俊語如珠，並不在《梧桐雨》之下。」㊱「（其）曲辭比起《梧桐雨》中那些富貴典麗的文句來，是較為本色較為通俗的事，是很顯明的。這樣看來，就戲曲的價值上說，《牆頭馬上》實要勝過《梧桐雨》了。」㊲

從清代梁氏和現代劉氏的論述，可見時代潮流風氣差異，觀點看法自然有別。個人認為，劇目題材內容不同，人物身分懸殊，只要劇作家各使之適其分，盡其致而發其潛德幽光即可；又何必以古今各自以為是之基準來爭論其是非高下，因為那必然雞同鴨講，永無定論。

但無論如何，白仁甫跟馬致遠一樣，都是文士作家，仁甫尤具雅文學修為，其劇作曲詞趣向俊逸秀麗，就成了他的「本色」：㊳

我若還招得個風流女婿，怎肯教費工夫學畫遠山眉。寧可教銀缸高照，錦帳低垂。菡萏花深鴛並宿，梧桐枝隱鳳雙棲。這千金良夜，一刻春宵，誰管我衾單枕獨數更長，則這半床錦褥枉呼做鴛鴦被。（首折【點絳唇】）

劇本一開頭，李千金就毫不遮攔的顯露少女思春的濃烈情懷，於是花園遊賞所唱的【那吒令】、【鵲踏枝】、

㊱ 劉大杰：《中國文學發展史》，頁四五七。

㊲ 劉大杰：《中國文學發展史》，頁四五八。

㊳ 〔元〕白樸：《裴少俊牆頭馬上》，收入《古本戲曲叢刊四集》（上海：商務印書館，一九五八年據《脈望館鈔校本古今雜劇》影印），頁三。

【寄生草】、【么篇】四曲，便將春光寫得撩亂柔靡，而傷春意緒也為之駘蕩神迷。乍見裴少俊於牆頭馬上，即唱道：

休道是轉星眸、上下窺，恨不得倚香腮、左右偎。便錦被翻紅浪，羅裙作地席。（首折【後庭花】）❸

其急切之春情溢於言表，也難怪梁廷枏說她「閨女子公然作此種語，更屬無狀」。但也惟有這樣的語言，才使得李千金了當、敢愛敢恨的性格，始終如一。

果然道人生最苦是離別。他方信道花發風篩，月滿雲遮。誰更敢倒鳳顛鸞，撩蜂作耍，打草驚蛇。壞了咱牆頭上、傳情簡帖，折開嗏柳陰中、鶯燕蜂蝶。兒也相嗟，女又攔截，既瓶墜簪折，嗇義斷恩絕。（第三折【尾聲】）❹

此二曲是李千金被少俊之父裴行儉逼走時所唱，充滿愛情失落，「瓶墜簪折、義斷恩絕」的悲憤。韻協車遮，倍添憤切。

【折桂令】

休把似簪花娼婦冤仇結，我與你生男長女填還徹。指望生則同衾，死則共穴。唱道題柱胸襟，當爐的志節，也是前世前緣，今生今業。與相公乾駕了會香車，把這個沒氣性的文君送了也。（第三折

你待結綢繆，我怕遭刑獄。我人心似鐵，他官法如鑪。你娘並無那子母情，你爺怎肯相憐顧。問的個下惠先生無言語。他道我更不賢達、敗壞風俗。怎做家無二長，男遊九郡，女嫁三夫。（第四折【普天樂】）

一個是八烈周公，一個是三移孟母。我本是好人家孩兒，不是娼人家婦女。也是行下春風望夏雨。待要做春屬，

❸【元】白樸：《裴少俊牆頭馬上》，收入《古本戲曲叢刊四集》（《古今雜劇》本），頁一九。

❸【元】白樸：《裴少俊牆頭馬上》，收入《古本戲曲叢刊四集》（《古今雜劇》本），頁四一五。

❹【元】白樸：《裴少俊牆頭馬上》，收入《古本戲曲叢刊四集》（《古今雜劇》本），頁四

枉壞了少俊前程，辱沒了你裴家上祖。（第四折【鬥鵪鶉】）④[41]

此二曲是李千金拒絕裴少俊狀元及第後，請求破鏡重圓時所唱。曲中對於被公婆逐出家門的恥辱猶憤憤不平，不與妥協。即此也可見其性格是堅定強烈，始終如一的。

大抵來說，白仁甫是一位雅麗俊逸的文士作家，但也因此，有時不免用典過多。如【川撥棹】：「賽靈輒，蒯文通、李左車，都不似季布喉舌，王伯當尸疊。更做道向人處、無過背說，是和非、須辨別。」④[42]便患了掉書袋的毛病了。

四、鄭光祖生平與所撰劇目

鄭光祖生平，鍾嗣成（約一二七九—一三六〇）《錄鬼簿》卷下有傳，列入「方今已亡名公才人，余相知者」。其傳云：

> 光祖字德輝，平陽襄陵（今山西臨汾）人。以儒補杭州路吏。為人方直，不妄與人交。公之所作，不待備述，名香天下，聲振閨閣，伶倫輩稱「鄭老先生」，皆知其為德輝也。惜乎所作，貪於俳諧，未免多於斧鑿，久則見其情厚，而他人莫之及也。病卒。火葬於西湖之靈芝寺，諸弔送各有詩文。故諸公多鄙之，此又別論焉。④[43]

④[41]　〔元〕白樸：《裴少俊牆頭馬上》，收入《古本戲曲叢刊四集》（《古今雜劇》本），頁二一。

④[42]　〔元〕白樸：《裴少俊牆頭馬上》，收入《古本戲曲叢刊四集》（《古今雜劇》本），頁一六。

④[43]　〔元〕鍾嗣成：《錄鬼簿》，《中國古典戲曲論著集成》，第二冊，頁一一九。

鍾氏又以【凌波仙】弔之：

乾坤膏馥潤飢膚，錦繡文章滿肺腑。筆端寫出驚人句，番騰今共古。占詞場、老將伏輸。《翰林風月》、《梨園樂府》，端的是、曾下工夫。[44]

從這兩段資料，可知：鄭光祖卒年在鍾嗣成作《錄鬼簿‧自序》之前，那是至順元年（一三三〇）。伶倫輩稱他「鄭老先生」，則他應屬長壽，起碼年及古稀。其年輩比關白為晚，與馬致遠為近。他「以儒補吏」，雖元代有「人分十等」之說，他已由「九儒」而進身「二吏」；但還是樂於與伶倫為伍，為他們創作散曲、編撰雜劇。

他出生的「平陽」與汴梁、大都、東平一樣，是雜劇重鎮，作家輩出，《錄鬼簿》卷上所見，平陽一地就另有趙公輔、于伯淵、狄君厚、孔文卿、石君寶五人。他著有雜劇十八種，有傳本者八種，確定為他所作的是《倩女離魂》、《㑳梅香》、《王粲登樓》、《周公攝政》四種；有問題的是《三戰呂布》、《伊尹耕莘》、《智勇定齊》、《老君堂》四種。鄭師因百《元劇作者質疑》一文辨析《伊尹耕莘》、《智勇定齊》之文筆平庸低劣，排場卻頗熱鬧，當為明代伶工所編歷史故事劇而與元劇大別；再者，武漢臣、鄭德輝名下皆有《三戰呂布》，而今劇實為武漢臣所作；又《老君堂》被繫名鄭德輝名下，乃收入《孤本》時從無名氏改題，而全劇筆墨庸俗，有時竟至不通，且觀其末折排場，蓋亦明人所編歷史故事劇，應非作《王粲登樓》之鄭德輝手筆。[45]學者如邵曾祺《存本元明雜劇作者商討》之於《智勇定齊》、《老君堂》，嚴敦易《元雜劇斟疑說》之於《老君堂》，亦皆不認為鄭光祖所作。

[44]〔元〕鍾嗣成：《錄鬼簿》，《中國古典戲曲論著集成》，第二冊，頁一一九。

[45]詳見鄭騫：《鄭騫戲曲論集》，頁一二九─一三一。

五、鄭光祖《周公攝政》與《王粲登樓》述評

《周公攝政》現存《元刊雜劇三十種》本，演周公輔佐年幼成王，東征武庚與管霍蔡三叔叛亂事。史書如《尚書》、《史記・周本紀》、《史記・魯周公世家》皆見記載。同時作家金志甫亦有《周公旦抱子攝朝》，已佚。所著十八種中如《伊尹耕莘》、《周公攝政》、《智勇定齊》、《三戰呂布》、《哭晏嬰》、《指鹿為馬》、《細柳營》、《哭孺子》、《後庭花》等九種皆為歷史劇，可見其取材之偏好。

《史記・魯周公世家》云：

周公旦者，周武王弟也。自文王在時，旦為子孝，篤仁，異於群子。及武王即位，旦常輔翼武王，用事居多。武王九年，東伐至盟津，周公輔行。十一年，伐紂，至牧野，周公佐武王，作牧誓。破殷，入商宮。已殺紂，周公把大鉞，召公把小鉞，以夾武王，釁社，告紂之罪于天，及殷民。釋箕子之囚。封紂子武庚祿父，使管叔、蔡叔傅之，以續殷祀。遍封功臣同姓戚者。封周公旦於少昊之虛曲阜，是為魯公。周公不就封，留佐武王。……周公之代成王治，南面倍依以朝諸侯。及七年後，還政成王，北面就臣位。……周公卒後……於是成王乃命魯得郊祭文王。魯有天子禮樂者，以褒周公之德也。[46]

青木正兒《元人雜劇序說》也說此劇「缺乏生氣」。[47]其最典型的例子如【混江龍】之歷數殷紂罪狀故實，【寄

《周公攝政》幾乎據此敷演，曲詞也多用經史成語，雖典重有餘而靈妙不足，所以鍾嗣成說他「多於斧鑿」，

46　〔漢〕司馬遷：《史記》（北京：中華書局，一九九七年），頁一五一五—一五二三。

47　〔日〕青木正兒撰，隋樹森譯：《元人雜劇序說》，收入《元曲研究》，乙編，頁九三。

生草】周公之推五行演八卦，均不耐人卒讀。像這樣的劇情和唱詞，只能文士自我逞才，不是市井俗夫所能欣賞。但如第三折越調【鬥鶴鶉】套，周公受管叔讒言「將不利於孺子」所唱【調笑令】、【禿廝兒】、【聖藥王】諸曲，則頗為明白曉暢。

《王粲登樓》有脈望館鈔校《古今雜劇》、孟稱舜《古今名劇合選·酹江集》、臧懋循《元曲選》等三種版本。演漢末王粲落魄荊州，登樓思鄉，其後發跡變泰事，意不自得，作〈登樓賦〉載《昭明文選》實有其事。清代《曲海總目提要》謂：「作者本此，改賦為詩，以便點綴，又前後布置，將虛作實，以蔡邕最賞粲，而陳思與粲並稱曹王，故用兩人作關目也。」[48] 就其題材本質而言，亦可屬諸歷史。但其關目布置，則落元劇窠臼。梁廷枏《曲話》卷二：

《漁樵記》劇劉二公之於朱買臣，《王粲登樓》劇蔡邕之於王粲，《舉案齊眉》劇孟從叔之於梁鴻，《凍蘇秦》劇張儀之於蘇秦，皆先故待以不情，而暗中假手他人以資助之，使之銳意進取；及至貴顯，不肯相認，然後旁觀者為說明就裡：不特劇中賓白同一板印，即曲文命意遣詞，亦幾如合掌，此又作曲者之故尚雷同，而非獨扮演者之臨時取辦也。[49]

明王世貞《曲藻》說：「《王粲登樓》事實可笑。」[50] 吳梅《讀曲記·王粲登樓》和賀昌群《元曲概論》也都指出與《凍蘇秦》關目雷同。劉大杰《中國文學發展史》甚至說：「中間夾雜著許多不倫不類的故事，結構也

[48] 〔清〕無名氏編：《曲海總目提要》，收入俞為民、孫蓉蓉編：《歷代曲話彙編·清代編》，卷三，頁一三一。

[49] 〔清〕梁廷枏：《曲話》，《中國古典戲曲論著集成》，第八冊，頁二六二。

[50] 〔明〕王世貞：《曲藻》，《中國古典戲曲論著集成》，第四冊，頁三四。

極散漫無奇。」[51] 其結構之平直無奇與使事之荒唐不經,實是不容諱言之大病。

但若就人物塑造而言,王粲的傲骨嶙峋,卻是始終如一,活靈活現。其第三折之登樓懷鄉懷母,壯志難伸、慨慷淋漓的情懷,則十分感人。論者也對此特別激賞。元周德清《中原音韻》謂其「【迎仙客】累百無此調也。美哉德輝之才,名不虛傳」。[52] 明何良俊《曲論》云:

《王粲登樓》第二折,摹寫羈懷壯志,語多慷慨,而氣亦爽烈。至後【堯民歌】、【十二月】,托物寓意,尤為妙絕,豈作調脂弄粉語者可得窺其堂廡哉![53]

所言甚是,且舉第三折【迎仙客】諸曲如下:

【迎仙客】雕欄外、紅日低,畫棟畔、彩雲飛。十二欄干在天外倚。我這裡望中原,思故國,不由我感嘆傷悲。越惱得一片鄉心碎。

【紅繡鞋】淚眼伴秋水長天遠際,歸心逐落霞孤鶩齊飛。倦客襄陽苦思歸。我這裡憑欄望,又感起倚門悲。母親呵!爭奈我身貧歸未得。

【普天樂】楚天秋,山疊翠。對無窮景色,總是傷悲。動旅懷,關心地。壯志離愁英雄淚,助江天、景物淒淒。氣呼做江風淅淅,愁隨做江聲瀝瀝,淚彈做了江雨霏霏。[54]

[51] 劉大杰:《中國文學發展史》,頁四七〇。

[52] 〔元〕周德清:《中原音韻》,《中國古典戲曲論著集成》,第一冊,頁二四二。

[53] 〔明〕何良俊:《曲論》,《中國古典戲曲論著集成》,第四冊,頁七。

[54] 〔元〕鄭光祖:《醉思鄉王粲登樓》,收入《古本戲曲叢刊四集》(上海:商務印書館,一九五八年據《脈望館鈔校本古今雜劇》影印),頁二一〇—二一。

據《古今雜劇》本舉此三曲，已可概見，光祖擅於描摹王粲登樓壯志難酬、離鄉去國的落魄情懷；而這種情懷，恐怕正是他自家甚至是並時文士的共同悲涼。

《元曲選》本此劇，較諸《古今雜劇》本，運用許多七言絕句，也有一首七言長歌和末後大段十言讚體，使得此劇和許多《元曲選》的元人雜劇一般，在體製規律上成為「詞曲系曲牌體」和「詩讚系板腔體」的合成體。而據著者觀察，詩讚系韻文學之十言「讚」直到明成化間之「說唱詞話」才出現，顯然非元人如關鄭馬白所能有。存此待考。

六、鄭光祖《倩女離魂》與《㑳梅香》述評

《倩女離魂》有《古今雜劇》、《元曲選》、《顧曲齋》、《柳枝集》四種版本。關目據唐陳玄祐傳奇小說《離魂記》敷演。比較小說和劇本情節，主要的差異是：一、小說倩女父母俱存，敍事以父為主；劇本則父親已亡，敍事以母為主。二、小說止是口頭許婚，劇本改為指腹為婚。三、小說因父將倩女別許他人，以致王生恚恨而自請赴京；劇本則改王生來踐盟，母請倩女兄事之，並約王生科舉及第後成婚，王生乃赴京，倩女送別。四、小說倩女離魂走依王生，王生驚喜欲狂，相偕倍道宵遁，劇本則倩女離魂來依王生，王生尚一本正經，予以申斥。五、小說倩女王生遁往蜀地，五年生兩子，因思親而求王生返家；劇本則王生一舉狀元及第，授官之後同倩女返鄉省親。可見劇本改動的情節是更加合乎大眾的情感和口味，其間則頗有《西廂記》的影子，譬如張母命倩女對王生以兄妹稱之和長亭送別一段，與《西廂記》頗為雷同；但也許是《西廂記》受鄭光祖《㑳梅香》的影響所致也說不定，請詳下文《今本《西廂記》綜論》。

鄭師因百〈元劇作者質疑〉云：

《倩女離魂》《元曲選》本題鄭德輝（光祖）撰，明顧曲齋刻本、新安徐氏刻本、《柳枝集》本並同。

按：《鬼簿》、《正音》於趙公輔、鄭德輝名下均著錄此劇，《簿乙》於鄭劇未注正目，於趙劇則注明「次本」，可知此劇實有趙、鄭兩本，德輝時代較晚，似即次公輔作。《簿乙》於鄭劇未注正目，於趙劇則注云：「調素琴書生寫恨。迷青瑣倩女離魂。」今劇正目與之只差一字（「書生」作「王生」），若僅據《簿乙》此注，似應屬趙撰。然《簿甲》鄭劇題云：「迷青瑣倩女離魂」，趙劇題云：「棲鳳堂倩女離魂」，則又是鄭題與今劇同，趙題與今劇異。《簿乙》既相參差，自不能以之為據而推翻歷來相傳之舊說。且以詞藻風格論之，今劇酷類《㑇梅香》、《王粲登樓》諸劇，其為鄭作，殆無可疑。⑤⑤

《㑇梅香》有《顧曲齋》、《古今雜劇選》、《元曲選》、《柳枝集》等四種版本。此劇人物白敏中為唐人白居易之弟，小蠻、樊素均為白居易姬妾。白居易詩云：「櫻桃樊素口，楊柳小蠻腰。」⑤⑥劇情純屬虛構，但關目、賓白、科諢，學者一向認為明顯仿自《西廂記》。王世貞《曲藻》謂「《㑇梅香》雖有佳處，而中多陳腐措大語，且套數、出沒、賓白，全剽《西廂》」。⑤⑦而今傳元明間無名氏《東牆記》之曲白、關目亦與《西廂記》、《㑇梅香》雷同之處極多。其《東牆記》如鄭師因百〈元雜劇作家質疑〉所云其「曲白則挦撦拼湊，關目則草率拙劣，鈔襲之跡顯然」。⑤⑧看來正如王驥德《曲律》所云：「元人雜劇，其體變幻者固多，一涉麗情，便關

⑤⑤ 鄭騫：《鄭騫戲曲論集》，頁一二四—一二五。

⑤⑥ 〔唐〕孟棨：《本事詩》（上海：古典文學出版社，一九五七年），頁一四。

⑤⑦ 〔明〕王世貞：《曲藻》，《中國古典戲曲論著集成》，第四冊，頁三四。

⑤⑧ 收入鄭騫：《鄭騫戲曲論著》，頁一二八。

節大略相同，亦是一短。」⑲ 但是誠如下文《今本《西廂記》綜論》所云，鄭光祖之年輩較諸今本《北西廂》之作者無名氏，雖約略同時，但似較為晚，則光祖《㑳梅香》實為今本《北西廂》之藍本。；若此，未可遽然厚誣光祖。

對於鄭光祖劇作，論者對於其曲辭都很讚美。鍾氏【凌波仙】弔鄭光祖云：「乾坤膏馥潤飢膚，錦繡文章滿肺腑。筆端寫出驚人句，番騰今共古。占詞場、老將伏輸。《翰林風月》、《梨園樂府》，端的是、曾下工夫。」⑳《太和正音譜》云：「鄭德輝之詞如九天珠玉。其詞出語不凡，若咳唾落乎九天，臨風而生珠玉。誠傑作也。」㉑均備至推崇。明何良俊則讚不絕口，把他置為四大家之首。其《曲論》云：

元人樂府稱馬東籬、鄭德輝、關漢卿、白仁甫為四大家。馬之詞老健而乏姿媚，關之詞激厲而少蘊藉，白頗簡淡，所欠者俊語，當以鄭為第一。鄭德輝雜劇，《太和正音譜》所載總十八本，然入絃索者惟《㑳梅香》、《倩女離魂》、《王粲登樓》三本。今教坊所唱，率多時曲，此等雜劇古詞，皆不傳習，三本中獨《㑳梅香》頭一折【點絳唇】尚有人會唱，至第二折「驚飛幽鳥」，與《倩女離魂》內「人去陽臺」、《王粲登樓》內「塵滿征衣」，人久不聞，不知絃索中有此曲矣。㉒

據此可見《㑳梅香》、《倩女離魂》、《王粲登樓》在明代北曲絃索調傳唱的情形。

至於其所以「以鄭為第一」之故，其有關《㑳梅香》、《倩女離魂》之說如下：

⑲ 〔明〕王驥德：《曲律》，《中國古典戲曲論著集成》，第四冊，頁一四八。

⑳ 〔元〕鍾嗣成：《錄鬼簿》，《中國古典戲曲論著集成》，第二冊，頁一一九。

㉑ 〔明〕朱權：《太和正音譜》，《中國古典戲曲論著集成》，第三冊，頁一七—一八。

㉒ 〔明〕何良俊：《曲論》，《中國古典戲曲論著集成》，第四冊，頁六—七。

鄭德輝所作情詞，亦自與人不同，如《㑳梅香》頭一折【寄生草】「不爭琴中單訴你飄零，卻不道窗兒外更有個人孤零」，【六么序】「卻原來羣花弄影將我來諕【一驚】」，此語何等蘊藉有趣！大石調【初開口】內「又不曾薦枕席，便指望同棺槨，只想夜偷期，不記朝聞道」，【好觀音】內「上覆你箇氣咽聲絲張京兆，本待要填還你枕剩衾薄。」語不着色相，情意獨至，真得詞家三昧者也。

鄭德輝《倩女離魂》越調【聖藥王】內「近蓼花，纜釣槎，有折蒲衰草綠蒹葭。過水窪，傍淺沙，遙望見烟籠寒水月籠沙，我只見茅舍兩三家。」如此等語，清麗流便，語入本色；然殊不穠郁，宜不諧於俗耳也。

《㑳梅香》第三折越調，雖不入絃索，自是妙。如【小桃紅】云：「是害得神魂蕩漾，也合將眼皮開放。你好熱莽也沈東陽！」【調笑令】內「劈面的便搶白俺那病襄王。呀，怎生來番悔了巫山窈窕娘！滿口裡之乎者也沒攔擋，都噴在那生臉上。讓笑那有情人恨無箇地縫藏，羞殺也傅粉何郎。」【禿廝兒】：「請學士休心勞意攘，俺小姐他只是作耍難當。」止是尋常說話，略帶訕語，然中間意趣無窮，此便是作家也。⑥

總此可見他所欣賞的是鄭氏曲辭之或「蘊藉有趣」，或「語不着色相，情意獨至」，或「清麗流便，語入本色」，或「尋常說話，略帶訕語，然中間意趣無窮」，僅從曲辭之投其所好而言，不論其旨趣、關目、結構。也難怪王世貞從不同角度要說《㑳梅香》「雖有佳處，而中多陳腐措大語。」若說何氏揄揚過分，則王氏亦貶抑太甚。誠如清李調元《雨村曲話》所云：「《㑳梅香》雖不出《西廂》窠臼，其秀麗處究不可沒。」⑥又如王國維《宋

⑥　〔明〕何良俊：《曲論》，《中國古典戲曲論著集成》，第四冊，頁七—九。

⑥　〔清〕李調元：《雨村曲話》，《中國古典戲曲論著集成》，第八冊，頁一四。

元戲曲考》所云：「鄭德輝清麗芊綿，自成馨逸，均不失為第一流。……以唐詩喻之，……德輝似溫飛卿；……以宋詞喻之，……德輝似秦少游。」 ⑯，劉大杰《中國文學發展史》也說：「因其曲辭的美麗，仍不失為一本言情佳作。」⑰ 大抵來說，德輝的成就長於填詞而短於關目結構。

茲再就《倩女離魂》舉其柳亭餞送數曲如下：

【村里迓鼓】則他這渭城朝雨，洛陽殘照。雖不唱陽關曲本，今日來祖送、長安年少，兀的不取次棄舍，等閒拋掉，因而零落。恰楚澤深，秦關杳，秦華高。歎人生、離多會少。

【元和令】盃中酒、和淚酌，心間事、對伊道，似長亭折柳贈柔條。哥哥你休有上梢沒下梢，從今虛度可憐宵，奈離愁不了。

【上馬嬌】竹窗外、響翠梢，苔砌下、深綠草。書舍頓蕭條，故園悄悄無人到。恨怎消，此際最難熬。

【遊四門】抵多少彩雲聲斷紫鸞簫，今夕何處系蘭橈。片帆休遮西風惡，雪捲浪淘淘岸影高。千里水雲飄。

【勝葫蘆】你是必休做了冥鴻惜羽毛，常言道好事不堅牢。你身去休教心去了，對郎君低告，恰梅香報導，恐怕母親焦。

【後庭花】我這裡翠簾車、先控著，他那裡黃金鐙、嬾去挑。我淚濕香羅袖，他鞭垂碧玉梢。望迢迢，恨堆滿、西風古道，想急急人多情、人去了，和青湛湛天有情、天亦老，俺氣氳氳喟然聲、不定交，助疎剌剌

⑮ 王國維：《宋元戲曲考》，收入《王國維戲曲論文集》，頁一三二。

⑯ 王季烈：《螾廬曲談》，卷二，頁三八。

⑰ 劉大杰：《中國文學發展史》，頁四七〇。

動羈懷、風亂掃，滴撲簌簌界殘妝、粉淚拋，灑細濛濛浥香塵、暮雨飄。」

【柳葉兒】見淅零零、滿江干樓閣，我各剌剌坐車兒、嬾過溪橋。他砭磴磴馬蹄兒倦上皇州道，我一步步、傷懷抱，他那裡、最難熬。他一程程、水遠山遙。[68]

由這些出自倩女之口送別情景，已可以概見德輝之曲文，如同靜安先生所云是多麼的「清麗芊綿，自成馨逸」。

最後要為德輝雜劇探討的還有兩個問題：

其一，何以德輝現存諸劇之劇目內容乃至關目排場，皆與時人或前賢有所雷同，是在「摹擬」、「因襲」，甚至「剽竊」嗎？因為其昭彰在目前，《周公攝政》，並時作家金志甫有《周公旦抱子攝朝》；；《王粲登樓》與無名氏《漁樵記》、《舉案齊眉》、《凍蘇秦》皆近似；；其《倩女離魂》之前已有趙公輔同名劇目，而《錄鬼簿》於鄭氏注「次本」；；《㑳梅香》與今本《北西廂》關目相同者更有二十條之多。

若此，除與今本《北西廂》已見前論外，其他又如何為他解釋呢？不禁想起鍾嗣成弔他的【凌波仙】曲有句云：

「筆端寫出驚人句，番騰今共古。占詞場老將伏輸。」也就是說他創作雜劇，喜歡和「古今老將」比個高低，由於他筆端寫出的是「驚人」之句，所以也都教那名噪古今的作家老手服輸在他的文學才華之下。也許這就是他創作雜劇的目的和習慣。

其二，《倩女離魂》第四折黃鍾【醉花陰】套之套式結構有進一步說明的必要。其開首王文舉與倩女之離魂上場，魂旦獨唱黃鍾【醉花陰】套協庚青韻，【古水仙子】以前六曲須連用，自成場面，寫返鄉途中歡欣之

[68]〔元〕鄭光祖：《迷青瑣倩女離魂》，收入《古本戲曲叢刊四集》（上海：商務印書館，一九五八年據《脈望館鈔校本古今雜劇》影印），頁六—七。

情；其下至尾聲寫見老夫人後，疑離魂為鬼魅，轉入驚懼惆悵，【掛金索】一曲為商調、黃鍾兩收之曲。其下【側磚兒】三曲另起餘波，演離魂與臥病之倩女重合一體。此三曲即鄭因百師所謂之「散場曲」，已見前論。⑥

⑥ 鄭騫：〈論元雜劇散場〉，收入《鄭騫戲曲論集》，頁七三─八○。

第拾貳章　喬吉及其他作家述評

在述評元雜劇四大名家劇作之餘，又從上文簡述六大中心之作家作品中別出喬吉一家與水滸劇作家、高文秀、李文蔚、康進之三人作較詳細之述評。

一、喬吉

喬吉，一名吉甫，字夢符。《錄鬼簿》卷下列為「方今已亡名公才人，余相知者，為之作傳，以【凌波曲弔之」，首列其名，並云：

太原人。號笙鶴翁，又號惺惺道人。美容儀，能詞章，以威嚴自飭，人敬畏之。居杭州太乙宮前。有《題西湖》【梧葉兒】百篇，名公為之序。江湖間四十年欲刊所作，竟無成事者。至正五年（一三四五）二月，病卒於家。❶

❶〔元〕鍾嗣成：《錄鬼簿》，《中國古典戲曲論著集成》，第二冊，頁一二六。

鍾嗣成【凌波仙】弔詞云：

平生湖海少知音，幾曲宮商大用心。百年光景還爭甚，空贏得雪鬢侵。跨仙禽路遠雲深。欲挂墳前劍，

重聽膝上琴，漫攜琴載酒相尋。❷

賈仲明補弔詞云：

《天風》、《環佩》玉敲金，《掌父》集花應錦，太平歌吹珠璣滲。《金錢記》《揚州夢》、振士林，

《荊公遣妾》文意特深。《認玉釵》珊瑚沁，《黃金臺》翡翠林，《兩世姻緣》，賞音協音。（或云：

「掌父」二字誤，應作「撫掌」）❸

喬吉散曲二百餘首，明人李開先輯為《喬夢符小令》，其〈序〉云：

元以詞名代，而喬夢符其翹楚也。夢符名吉，號笙鶴翁，又號惺惺道人。以詞擅場於至正間，然以字行，

無問遠近，識不識，皆知有太原喬夢符云。夢符不但長於小令，而八雜劇、數十散套，可高出一世。予

特取其小令刻之，與小山為偶。元之張、喬，其猶唐之李、杜乎？❹

喬吉散曲幸為李開先刊刻得以流傳全集，李氏將他與張可久比為曲中「李杜」，但王驥德《曲律·雜論第

三十九下》則認為「李杜」應以「王實甫、馬致遠」為當，「喬、張蓋長吉、義山之流。」❺ 元陶宗儀《南村

輟耕錄》卷八〈作今樂府法〉云：

❷ 〔元〕鍾嗣成：《錄鬼簿》，《中國古典戲曲論著集成》，第二冊，頁一二七。

❸ 天一閣本補賈仲明【凌波仙】弔詞，見《中國古典戲曲論著集成》第二冊，頁二三二。

❹ 〔明〕李開先著，卜鍵箋校：《李開先全集》（北京：文化藝術出版社，二〇〇四年），〈喬夢符小令序〉，頁四三九。

❺ 〔明〕王驥德：《曲律》，《中國古典戲曲論著集成》，第四冊，頁一五六。

喬孟符吉博學多能，以樂府稱。嘗云：「作樂府亦有法，曰：鳳頭、豬肚、豹尾六字是也。」大概起要美麗，中要浩蕩，結要響亮。尤貴在首尾貫穿，意思清新。苟能若是，斯可以言樂府矣。」**⑥** 大概起要美麗，中要浩蕩，結要響亮。尤貴在首尾貫穿，意思清新。苟能若是，斯可以言樂府矣。」從他現存的散曲、雜劇，可見他的遭遇和行徑類似馬致遠，也就是說都有心用世，卻逢時不偶，只好不甘情願的寄情於散曲雜劇。雜劇現存《杜牧之詩酒揚州夢》、《玉簫女兩世姻緣》兩種。

《揚州夢》演唐詩人杜牧與歌妓張好好，事本唐于鄴《揚州夢記》與杜牧《張好好詩》。清稽永仁《揚州夢》，陳棟《維揚夢》傳奇，亦皆本此敷演。此劇或為喬夢符寫自家事，劇中之張好好應即其所眷戀之歌妓李楚儀。夢符即有小令七支為楚儀而寫，其中如越調【小桃紅】《別楚儀》有句云：「一樽別酒斷腸詞，難說心間事。」雙調【水仙子】《楚儀贈香囊賦以報之》：「玉絲寒皺雪紗囊，金剪裁成冰簟涼。梅魂不許春搖蕩，和清愁一處裝，芳心偷付檀郎。懷兒裡放，枕袋裡藏，夢繞龍香。」**⑦** 都可看出夢符與楚儀，情深意濃，關係非比尋常。

《兩世姻緣》演唐韋皋與韓玉簫兩世姻緣，事本唐人《玉簫傳》、《雲溪友議》與《太平廣記》卷三百零五《韋皋》。所敘唐韋皋與韓玉簫兩世深情，必欲終諧連理，或亦與所戀李楚儀有關，楚儀為「賈侯」所奪，夢符蓋以來世姻緣期之。《太和正音譜‧古今群英樂府格勢‧元一百八十七人》云：

⑥　〔元〕陶宗儀：《南村輟耕錄》，頁一〇三。

⑦　隋樹森編：《全元散曲》（北京：中華書局，一九六四年），頁五九〇、六一七。

喬夢符之詞，如神鰲鼓浪。若天吳跨神鰲，噴沫於大洋，波濤洶湧，截斷眾流之勢。⑧

則在朱權眼裡，喬夢符曲風屬「豪放」一派；若就其小令雙調【水仙子】《遊越福王廟》「笙歌夢斷蒹葭沙」和雙調【折桂令】《丙子遊越懷古》「蓬萊老樹蒼雲」⑨兩支懷古之感慨蒼涼而言，以及一些「不占龍頭選，不入名賢傳」⑩那樣滿腹牢騷的曲子看來，誠然不差；但若就這兩本雜劇和那多數的曲子如「山間林下，有草舍蓬窗幽雅」⑪、「淡月梨花曲檻傍，清露蒼苔羅襪涼」⑫、「慇懃紅葉詩，冷淡黃花市」⑬等來說，當屬「清麗」一派較適合了。也難怪李開先《喬夢符小令序》認為《正音》所論「特言其雄健而已」，要之未盡也」。云「以予論之，蘊藉包含，風流調笑，種種出奇，而不失之怪；多多益善，而不失其繁；句句用俗，而不失其為文，自謂可與之傳神」。⑭這樣的批評是中肯的。

⑧〔明〕朱權：《太和正音譜》，《中國古典戲曲論著集成》，第三冊，頁一七。

⑨隋樹森編：《全元散曲》，頁六一九、六〇二。

⑩〔元〕喬吉：正宮【綠幺遍】《自述》，收入隋樹森編：《全元散曲》，頁五七五。

⑪〔元〕喬吉：南呂【玉交枝】《閒適二曲》，收入隋樹森編：《全元散曲》，頁五七五。

⑫〔元〕喬吉：越調【憑欄人】《春思》，收入隋樹森編：《全元散曲》，頁五九四。

⑬〔元〕喬吉：雙調【雁兒落過得勝令】《憶別》，收入隋樹森編：《全元散曲》，頁六三三。

⑭〔明〕李開先：〈喬夢符小令序〉，卜鍵箋校：《李開先全集》，頁四三九。

二、高文秀

高文秀（生卒不詳），東平（今山東東平）人，府學生，早卒。都下人號「小漢卿」。⑮

「前輩已死名公才人，有所編傳奇行於世者」中，次於關漢卿為第二人。⑯賈仲明（一三四三—一四二二之後）《錄鬼簿》列於

【凌波仙】曲弔云：

花營錦陣統干戈，謝管秦樓列舞歌。詩壇酒社閒談嗑，編敷演劉耍和。早年六十不登科。除漢卿一個，將前賢疏駁，比諸公么末極多。⑰

由賈仲明弔詞，可知高文秀也是放浪秦樓舞榭、詩酒自娛的才人。《錄鬼簿》說他「早卒」，賈氏卻說他「早年六十不登科」。所著雜劇三十三種，數量僅次於關漢卿，故賈氏云「除漢卿一個」，「比諸公么末極多。」也因此《錄鬼簿》云「都下人號『小漢卿』」。

從高文秀劇目觀之，多為歷史劇與水滸劇。現存《雙獻功》、《遇上皇》、《襄陽會》、《誶范叔》四種，其《雙獻功》，鄭師因百《元劇作者質疑》云：

《元曲選》有《黑旋風雙獻功》，題高文秀撰，《趙鈔》改題無名氏。按：《鬼簿》文秀名下有《黑旋

⑮ 天一閣本別作：「東平府學生員。早卒。都下人號『小漢卿』」，附於《錄鬼簿》校勘記，見《中國古典戲曲論著集成》，第二冊，頁一五七。

⑯ 〔元〕鍾嗣成：《錄鬼簿》，《中國古典戲曲論著集成》，第二冊，頁一○六。

⑰ 〔明〕賈仲明【凌波仙】弔詞，附於《錄鬼簿》校勘記，見《中國古典戲曲論著集成》，第二冊，頁一五七。

風《雙獻頭》，《正音》省為《雙獻功》之目，趙氏改題，似非無因。但今劇情節與《簿乙》所注正目「孔目上東岳。黑旋風雙獻頭。」完全相同；劇尾宋江念詞亦有「黑旋風拔刀相助，雙獻頭號令山前」之語。可知《雙獻功》與《雙獻頭》實為一劇。其所以歧異，乃因今本正目為「及時雨單責狀。黑旋風雙獻功。」故臧氏編《元曲選》時亦改「頭」為「功」也。此種歧異，實係後人為求對仗工整，且嫌「獻頭」之不雅馴而改定者。趙氏未見《簿乙》所注正目，僅據《正音》之簡題，遂致誤改。

趙氏又以無名氏之《雙獻頭武松大報仇》題為高文秀作，則係附會「雙獻頭」三字，而忘記《鬼簿》文秀名下之「雙獻頭」為黑旋風而非武松也。⓲

據此可祛《雙獻功》與《雙獻頭》之疑。又明趙琦美（一五六三—一六二四）脈望館鈔校內府本列《澠池會》屬之高文秀，鄭師判為當屬諸明內府伶工。

高文秀所著水滸劇有八目：《黑旋風窮風月》、《黑旋風雙獻功》、《黑旋風大鬧牡丹園》、《黑旋風教學》、《黑旋風詩酒麗春園》、《黑旋風借屍還魂》、《黑旋風鬥雞會》、《黑旋風敷演劉耍和》。高文秀所以有許多水滸劇，應當和他籍隸東平有關，因為地近梁山泊，自然是水滸傳說的淵藪。其中劉耍和為金院本滑稽詼諧之著名演員，加上「喬教學」、「鬥雞會」等，可以想見黑旋風李逵，在高氏筆下必是一位可愛的喜劇型人物，他又會「窮風月」，又會詩酒「麗春園」，並大鬧「牡丹園」，還會「雙獻頭」，可見他也是一位風流人物，但不失仗義的英雄本色。這樣人物，應當是出自民間傳說，充分顯現庶民情味，所以像《雙獻功》最接近梁山英雄好漢的事跡，也為今本《水滸傳》所無。可惜現存只有《雙獻功》一種。

⓲ 鄭騫：〈元劇作者質疑〉，收入氏著：《鄭騫戲曲論集》，頁一二四。

《雙獻功》演黑旋風李逵營救鄆城孔目孫榮，殺死奸夫惡婦，回山獻雙頭交令的故事。青木正兒《元人雜

劇序說》云：

此劇情節雖然單純，但是把李逵這人物寫得活躍而有滑稽味，是精神爽快的作品。第一折李逵出任護衛

之場，第三折李逵籠絡獄卒之場，曲白都很靈動；曲詞也豪放磊落，與內容很調和。⑲

高文秀現存另三種雜劇，其《諕范叔》有《古今雜劇選》、《元曲選》、《酹江集》三種版本，故事本《史

記‧范雎蔡澤列傳》。孟稱舜（一五九九—一六八四）《酹江集》評云：

一飯不忘，睚眥必報，英雄極快心之事，得此雄快之筆發之，乃足相稱，恩恩怨怨，淒淒楚楚，都從血

性男子口中出來，作此劇者，定是馬東籬、喬夢符輩上人。

其《襄陽會》有趙琦美脈望館藏《古名家雜劇》本。故事與元刊《三國志平話》所載相同，亦與明弘治本

《三國志通俗演義》中《劉玄德襄陽赴會》、《玄德躍馬跳檀溪》、《劉玄德遇司馬徽》、《玄德新野遇徐庶》

等回目大致符合，但不見正史。元雜劇歷史劇極少從正史直接取材，大多從說唱之講史敷演，由此等劇目即可

見之。王季烈（一八七三—一九五二）《孤本元明雜劇提要》評云：

其《遇上皇》有《元刊雜劇三十種》、《古名家雜劇》兩種版本。演趙元巧遇宋太祖，為之慷慨解囊，太

事皆與演義相符，曲文樸茂之中，饒有俊語，非明人所能及。㉑

⑲　〔日〕青木正兒撰，隋樹森譯：《元人雜劇序說》，收入《元曲研究》，乙編，頁六二。

⑳　〔元〕高文秀：《諕范叔》，收入《古本戲曲叢刊四集》（上海：商務印書館，一九五八年據北京圖書館藏明萬曆刊本影印〔明〕孟稱舜評點《新鐫古今名劇酹江集》），頁一。

㉑　王季烈：《孤本元明雜劇提要》（臺北：臺灣商務印書館，一九七一年），頁六。

祖亦為之平反其冤屈事，宋太祖趙匡胤未嘗為「上皇」，其事亦不知所本。王季烈《孤本元明雜劇提要》云：

其事雖未必有，而關目頗為生動。曲文流暢而又本色。第四折用監咸險韻，游刃有餘，尤見才思。[22]

以上三劇，名家之鑑賞如此。茲舉其二三曲以見一斑。

【油葫蘆】三月春光景物別，好着我難棄捨。你覰那佳人仕女醉扶者。你看那桃花杏花都開徹，更和兀那梨花初放如銀葉。我這裡七留七林行，他那裡叨叨絮絮說。又被這夥喬男喬女將咱來拽，田地上赤留兀剌那時節。

（《雙獻功》第二折）[23]

【三煞】他論機謀減竈壓著齊孫臏，他論戰策不弱如鞭屍楚伍員。則他那智量似穰苴，文學似子夏，德行似顏淵，舌辯似蘇秦。端的個能安其國，能治其家，能正其身。請大夫把衣冠整頓，我與你同作伴，謁張君。

（《誶范叔》第三折）[24]

右二曲，一寫黑旋風李逵眼中所見之三月春景人物，出語莽爽俚俗、非常貼切李逵口吻；一寫秦相范雎之能力不凡，用典雅的語言，敘述許多歷史人物和掌故。可見高文秀擅於用不同筆墨寫不同人物。

[22] 王季烈：《孤本元明雜劇提要》，頁六。

[23] 〔元〕高文秀：《黑旋風雙獻功》，收入《古本戲曲叢刊四集》（上海：商務印書館，一九五八年據《脈望館鈔校本古今雜劇》影印），頁八。

[24] 〔元〕高文秀：《誶范叔》，收入《古本戲曲叢刊四集》，頁三〇。

三、李文蔚

元劇中水滸劇，現存尚有李文蔚《燕青博魚》與康進之《李逵負荊》二種。

李文蔚（生卒不詳），真定（今河北正定）人，曾任江州路瑞昌（今江西瑞安）縣尹。所撰雜劇，另有《圯橋進履》，演張良與圯下老人事，有脈望館鈔校《古今雜劇》本。其演《水滸傳》燕青事，有已佚之《燕青射雁》與現存之《燕青博魚》。《燕青博魚》有脈望館鈔校本、《元曲選》本和《酹江集》本。演梁山好漢燕青博魚，偕燕和、燕順捉拿誅殺奸夫淫婦事。其事不見於《水滸傳》。李斗《揚州畫舫錄》卷十六，謂該劇次折【金盞兒】與【油葫蘆】二曲「摹寫極工」。[25]青木正兒《元人雜劇序說》謂其結構：「枝葉蔓延稍多，脈絡殊欠連貫，不無遺憾；但曲詞並不平凡，具有特別的味兒。」[26]其關目布置確以蕪雜為嫌。

四、康進之

康進之（生卒年不詳），一說姓陳，棣州（今山東惠民）人。賈仲明【凌波仙】挽詞云：

　　治安時，收得賢人康進之，偕朋攜友鶯花市。編《老收心》李黑廝。《負荊》是小斧頭兒。

編集《鬼簿》

㉕〔清〕李斗：《揚州畫舫錄》（北京：中華書局，一九六〇年），頁三七二。

㉖〔日〕青木正兒撰，隋樹森譯：《元人雜劇序說》，收入《元曲研究》，乙編，頁六二一。

所云康進之「偕朋攜友鶯花市」，可知應當也是在書會中與樂戶歌妓為伍的才人。其水滸劇有已佚之《黑旋風老收心》與現存之《李逵負荊》。

《李逵負荊》，通行本七十回《水滸傳》不載其事，百二十回本第七十三回《黑旋風喬捉鬼，梁山泊雙獻頭》與此情節大致相同，惟稍易人名與地名而已。劇本運用由「巧合」所產生的「誤會」，推展全部關目，因巧合而誤會，誤會越深而衝突越大；李逵性情面目越活現越表露無疑；而其曲詞語言之運用，秀麗者不失清剛之氣，樸素者自有爽朗之致，故為元劇中傑作。且看以下三曲：

【點絳唇】飲興難酬，醉魂依舊尋村酒。恰問罷王留，王留道兀那裡人家有。

【混江龍】可正是清明時候，卻言風雨替花愁。和風漸起，暮雨初收。俺則見楊柳半藏沽酒市，桃花深映釣魚舟。更和這碧粼粼春水波紋縐，有往來社燕，遠近沙鷗。

【醉中天】俺這裡霧鎖着青山秀，煙罩定綠楊洲。他道是輕薄桃花逐水流。恰便是粉襯的這胭脂透。早來到這草橋店、垂楊的渡口。待不吃呵！又被這酒旗兒將我來相迤逗，他他他舞東風、在曲律杆頭。

在未寫救助老王林之前，作者先用極清麗舒爽之筆摹寫李逵遊賞清明時節梁山山水的情景，較諸上文所舉高文秀《雙獻功》之同寫清明，真是口脗大異，判若兩人；但此劇所透露的則是李逵心目中對梁山一草一木的熱愛。

㉗〔明〕賈仲明【凌波仙】弔詞，附於《錄鬼簿》校勘記，見《中國古典戲曲論著集成》，第二冊，頁一九七。

㉘〔元〕康進之：《李逵負荊》，收入《古本戲曲叢刊四集》（上海：商務印書館，一九五八年據北京圖書館藏明萬曆刊本影印〔明〕孟稱舜評點《新鐫古今名劇酹江集》），第一折，頁四─五。

其後因滿堂嬌事件大鬧聚義堂，皆起因於此。

【叨叨令】那老兒一會家便哭啼啼在那茅店裡，他這般急張拘諸的立。那老兒一會家便悶沉沉在那酒甕邊，他這般迷留沒亂的醉。那老兒托著一片席頭便慢騰騰放在土坑上，他這般壹留兀淥的睡。似這般過不的也麼哥，似這般過不的也麼哥。他道俺梁山泊水不甜、人不義。㉙

第二折李達大鬧聚義堂之際，以此曲寫老王林因失去女兒而焦急不安的樣子。用的是說書人口脗模樣，顯得生動而有趣。其中「他道俺梁山泊水不甜、人不義」，正是李達所以不惜性命，努力以赴的根源，他為的是要確實使梁山泊「水甜人義」。

再如第三折開首這兩支曲子：

【集賢賓】過的這翠巍巍一帶山崖腳，遙望見滴溜溜的酒旗招。想悲歡、不同昨夜，論真假、只在今朝。魯智深、似窟裡拔蛇。宋公明、似氈上拖毛。則俺那周瓊姬你可甚麼王子喬，玉人在、何處吹簫。我不合蹬翻了鶯燕友，拆散了這鳳鸞交。

【逍遙樂】倒做了逢山開道，你休得順水推船，偏不許我過河拆橋。當不的他納胯挪腰。哥也！你只說在先時、有八拜之交，元來是花木瓜兒外看好，不由咱、不回頭兒暗笑。待和你爭甚麼頭角，辯甚的衷腸，惜甚的皮毛。㉚

㉙〔元〕康進之：《李達負荊》，收入《古本戲曲叢刊四集》，第三折，頁一五。

㉚〔元〕康進之：《李達負荊》，收入《古本戲曲叢刊四集》，第二折，頁一二。

對李逵的心理活動，寫得很機趣有味，因為他執著的認定宋江、魯智深劫掠了滿堂嬌，所以在他眼中，他們的一舉一動都覺得可疑，而文情亦由此滋生；李逵的魯莽率直，在鮮活莽爽裡，也流露無疑。

從以上所見水滸諸劇，可知在《水滸傳》成書之前，舞台上已出現許多水滸戲，而兩者之間思想內容、故事情節與人物性格形象，不盡相同。譬如李逵在元劇中，就不僅魯莽粗豪而已。又《李逵負荊》中之宋江，時有殺人不眨眼的表露，也與「及時雨」、「呼保義」的名義表裡不一。

此外，元人水滸劇，尚有散佚者如下：

1. 庚吉甫，大都人，《黑旋風詩酒麗春園》，佚。

2. 楊顯之，大都人，《黑旋風喬斷案》，佚。

3. 紅字李二，京兆人，《病楊雄》、《板踏兒黑旋風》、《折擔兒武松打虎》、《全火兒張弘（橫）》、《窄袖兒武松》等五種，全佚。

4. 無名氏：《都孔目風雨還牢來》，現存。《古名家》本與趙琦美校本均作《鎮山孔目還牢來》，《名家》題馬致遠撰，《元曲選》題李致遠撰。「李致遠」，《錄鬼簿》與《續編》未見其人。邵曾祺《元明北雜劇總目考略》訂為無名氏。另有元明間無名氏水滸劇十數種；亦可見其著作之繁多；而就中之人物以「黑旋風李逵」最為庶民喜愛。

第拾參章　今本《西廂記》綜論

引言

《西廂記》是中國戲曲文學中數一數二的作品，明清迄今，口碑甚佳。明代賈仲明（一三四三—一四二二之後）說「《西廂記》，天下奪魁」❶，朱權（一三七八—一四四八）說「如花間美人。鋪敘委婉，深得騷人之趣，極有佳句，若玉環之出浴華清，綠珠之採蓮洛浦」❷，何良俊（一五〇六—一五七三）說為北劇之「絕唱」❸，何璧（生卒不詳，正德至萬曆間人）視「《西廂》為士林一部奇文字」❹，王世貞（一五二六—

❶ 天一閣本補賈仲明【凌波仙】弔詞，《中國古典戲曲論著集成》本附於鍾嗣成《錄鬼簿》校勘記，見《中國古典戲曲論著集成》第二冊，頁一七三。

❷ 〔明〕朱權：《太和正音譜》，《中國古典戲曲論著集成》第三冊，頁一七。

❸ 〔明〕何良俊：《曲論》，《中國古典戲曲論著集成》第四冊，頁六。

❹ 〔明〕何璧校刻：《北西廂記·凡例》，收入伏滌修、伏蒙蒙輯校：《西廂記資料匯編》（合肥：黃山書社，二〇一二年），頁一七九。

一五九〇）謂「北曲故當以《西廂》壓卷」。❺李卓吾（一五二七—一六〇二）認為是「化工之作」。❻陳繼儒（一五五八—一六三九）評說「描寫神情不露斧斤筆墨痕，莫如《西廂記》。……千古第一神物」❼，王驥德（一五六〇—一六二三）感嘆「《西廂》，千古絕技，微詞奧旨，未易窺測」❽，凌濛初（一五八〇—一六四四）看作「情詞之宗」❾，張琦（約一五八六—？）定為「今麗曲之最勝者，以王實甫《西廂》壓卷」❿，清代金聖嘆（一六〇八—一六六一）以《西廂》之用筆，「真是千古奇絕」⓫，李漁（一六一一—一六八〇）「論全本，其文字之佳，音律之妙，未有過於《北西廂》者」⓬，李調元（一七三四—一八〇三）也說「《西

❺〔明〕王世貞：《曲藻》，《中國古典戲曲論著集成》第四冊，頁二九。

❻〔明〕李卓吾：《焚書》，收入張建業主編：《李贄文集》第一卷（北京：社會科學文獻出版社，二〇〇〇年），卷三，〈雜說〉，頁九〇。

❼〔明〕陳繼儒評：《鼎鐫陳眉公先生批評西廂記》，《國家圖書館藏《西廂記》善本叢刊》第六冊（北京：國家圖書館出版社，二〇一一年據明書林蕭騰鴻刊本影印），陳繼儒：〈西廂序〉，總頁二七七—二七八。

❽〔明〕王驥德：《曲律》，《中國古典戲曲論著集成》第四冊，頁一八一。

❾〔明〕凌濛初：《譚曲雜劄》，《中國古典戲曲論著集成》第四冊，頁二五七。

❿〔明〕張琦：《衡曲麈譚》，《中國古典戲曲論著集成》第四冊，頁二六九。

⓫〔清〕金聖嘆批評，陸林校點：《金聖嘆批評本西廂記》（南京：鳳凰出版社，二〇一一年），〈琴心〉批語，頁一〇三。

⓬〔清〕李漁：《閒情偶寄》，收入俞為民、孫蓉蓉編：《歷代曲話彙編‧清代編》第一集（合肥：黃山書社，二〇〇八年），卷二，〈詞曲部‧音律第三〉，頁二五七。

廂》工於駢儷，美不勝收」⑬，今人郭沫若（一八九二—一九七八）更說「《西廂》是超過時空的藝術品，有永恆而且普遍的生命」⑭，鄭振鐸（一八九八—一九五八）亦謂「這等曲折的戀愛故事，除《西廂》外，中國無第二部」⑮，趙景深（一九〇二—一九八五）則說《西廂記》和《紅樓夢》是「中國古典文藝中的雙璧」⑯，舉此已可概見《西廂記》在文學上長久以來，享譽之隆、地位之崇。而以上諸家，都是就今傳本《北西廂》而論的。

就因為今本《北西廂》明清以後評價如此之高，所以戲曲劇本之版本，其種類之多、翻刻之繁與流傳之廣遠久長，未有如《西廂記》者。據寒聲〈《西廂記》古今版本目錄輯要〉⑰，明人刻本就有六十八種；清人刻本亦有五十五種；近人校輯注釋本，則有四十三種，另有曲譜本十種；各種語言文字翻譯本，含本國少數民族語言翻譯本四種，外國語言翻譯本五十二種；近代戲曲改編本及近人演出本二十五種。

其中，明弘治十一年（一四九八）金台岳家刻本之重印本有四種，明嘉靖十年（一五三一）覆刻《雍熙樂府》重印本有四種，明萬曆二十年（一五九二）忠正堂之重印本有二種，明萬曆四十二年（一六一四）朱朝鼎刻本之重印本有二種，明萬曆間蕭騰鴻刻本之重印本有四種，明萬曆四十四年（一六一六）何璧校刻本之重印

⑬　〔清〕李調元：《雨村曲話》，《中國古典戲曲論著集成》第八冊，頁一一。

⑭　郭沫若：《西廂記藝術上之批判與其作者之性格》，收入氏著：《文藝論集》（北京：人民文學出版社，一九七九年），頁一九一。

⑮　鄭振鐸：《文學大綱》第二冊（上海：商務印書館，一九二七年），頁三三六。

⑯　趙景深：《明刊本西廂記研究序》，收入蔣星煜：《明刊本西廂記研究》（北京：中國戲劇出版社，一九八二年），頁八。

⑰　寒聲等編：《西廂記新論》（北京：中國戲劇出版社，一九九二年），頁一六一—二〇五。

本有八種，明萬曆間劉龍田刻本之重印本有二種，

明天啟間烏程凌氏朱墨套印本之重印本有八種，明

崇禎十二年（一六三九）張之深校刻本之重印本有一種，明

崇禎十三年（一六四○）烏程閔氏輯刻《六幻西廂》

印本四種。清順治間貫華堂原刻本之重印本有三種，清

康熙五十九年（一七二○）懷永堂巾箱本有重印本一種。寒

聲最後總計謂：

元刊《西廂記》仍不見傳世，明刊《西廂記》

校輯注釋本《西廂記》，包括影印本，自民國十年（一九二一）以來五十種；國內少數民族譯本四種；

國外九種語言譯本五十六種，近代各個地方戲曲團體改編演出本，據不完全統計二十六種。合計自明永

樂五年（一四○七）《永樂大典》完稿，並收入《西廂記》永樂本以來，至一九九○年夏，五百八十三

年中《西廂記》各種版本共三百一十二種。⑱

《西廂記》自明初流傳至現代的五六百年間，有各種版本三百一十二種，這數字不可謂不驚人；由此也可見其

不分國籍、地域、語言、種族與士夫庶民之雅俗，莫不同賞而皆「喜聞樂見」，我想其「愛情」之「引人入勝」，

論其影響力應不下於英國莎翁之《羅密歐與朱麗葉》。

有關《西廂記》的作者，鍾嗣成《錄鬼簿》卷上「前輩已死名公才人，有所編傳奇行於世者」，列王實甫

明天啟間烏程凌氏朱墨套印本之重印本有一種，明天啟元年（一六二一）槃薖碩人增改定本之重印本有二種，

明天啟崇禎間烏程閔氏朱墨藍三色套印本之重印本有二種，明崇禎十二年（一六三九）序刻本有重印本二種，明

崇禎間毛晉汲古閣本有重印本一種，明崇禎間烏程閔氏輯刻《六幻西廂》朱墨套印本之重印本有一種，明

印本四種。清康熙十五年（一六七六）學者堂有重印本一種，清

清嘉慶間致和堂吳吳山三婦評注本有重印本一種。寒

⑱ 寒聲等編：《西廂記新論》，頁二○五。

於關漢卿、高文秀、鄭廷玉、白仁甫、庾吉甫、馬致遠、李文蔚、李直夫、吳昌齡之下，居第十位，但注：「大都人，名德信。」

並著錄所製雜劇十四目，其第六目為《崔鶯鶯待月西廂記》；而此劇目於《錄鬼簿》中所僅見。也因此今傳本五本二十一折之《北西廂》便很容易被認為是王實甫之作品。但是有明一代，便眾說紛紜，無法定論。共有四說：即王實甫作、關漢卿作、王作關續、關作王續。鄭師因百（騫）〈《西廂記》作者新考〉

首先臚列有關《西廂記》作者的各種舊說，共四項二十條，據此歸納下列四點看法：

第一、《西廂》為王實甫作之說，見於最早記錄，即元代的《錄鬼簿》及明初的《太和正音譜》。第二、明代前期，有關漢卿作《西廂》之說，且似駕王作之說而上之。第三、王作前四本關續第五本之說，在明代流行最廣且久，其主要論據是第五本與前四本筆墨不同。前四本藻麗，後一本質樸。有人認為後一本遠遜於前四本（見徐復祚說），有人認為各有千秋（見凌濛初說）。第四、關漢卿作王實甫續之說最不通行，持此說者只有都穆《南濠詩話》和那四首語意並不太明確的【滿庭芳】〈西廂十詠〉見於《雍熙樂府》之外又見於弘治本《西廂記》，都穆卒於嘉靖四年，見《國朝獻徵錄》等書，此說之起至晚當在成化年間。我以為此說只是王作關續的顛倒訛傳，最不足信。

在這二十條文字資料之外，還要看一看實際刊本的題名。現在所見到的明刻本《西廂記》，或者根本沒有題署作者姓名，或題王實甫撰，或題王實甫撰關漢卿續，沒有一本題關漢卿撰或關撰王續。這種情形容易解釋。因為現存明刻諸本，除弘治本未題作者姓名外，其餘都是萬曆以後刊行；在此時期，關漢卿撰《西廂記》之說已成過去，此說只流行於嘉靖以前，已見上文；關作王續之說始終未能正式成立；盛

❶

〔元〕鍾嗣成：《錄鬼簿》，《中國古典戲曲論著集成》第二冊，頁一○四—一○九。天一閣本注文多「名德信」三字，參《中國古典戲曲論著集成》第二冊，頁一七三。

行於世者只有王作及王作關續兩說，刊本題名也就不出此二者。到現代，有些人雖然承認王作關續，而畢竟王作部分多關續部分少，為了簡單省就說「王實甫《西廂》」，而把關漢卿省略掉了，所以表面似乎是王作之說占優勢，其實兩說乃是勢均力敵。[20]也因此清人毛西河論定由鄭師的歸納和論述，可見明人四說，都沒有令人信服的證據，不過是各自臆測而已。本《西廂記》卷一開首的幾首【西河按語】，大意認為明人四說皆不可信，作者雖不知為誰，但必定是出於一人之手。

而大陸在一九六一年間，引發了《西廂記》作者的討論，其「過程」概況，誠如李修生〈建國以來元雜劇研究之回顧〉所云：

這場爭論是在陳中凡和王季思兩位先生之間進行的。陳先生根據周德清《中原音韻》，鍾嗣成《錄鬼簿》，賈仲明《錄鬼簿續編》，朱權《太和正音譜》等書的記載，根據對「王西廂」與「董西廂」以及鄭光祖的《倩梅香》的關係的推論，主張《西廂記》原著是王實甫所作，但不是目前流傳的五本二十一折的體製，而是一本四折的形態，目前流傳的本子是元朝中後期經過眾多作家加工改造而成，已不是王實甫原作的面貌了。相反，王先生也根據這些材料，經過詳細分析，認為陳中凡的立論欠妥，主張王實甫《西廂記》從一開始就是五本二十一折聯演的大型雜劇，和目前流傳的本子基本是一致的。經過反復論難，終於取得基本一致的意見，確定現存《西廂記》就是王實甫的原作，比較科學準確地解決了我國

❷ 鄭騫：〈《西廂記》作者新考〉，《幼獅學誌》第一一卷第四期（一九七三年十二月），頁一─一○，收入氏著：《龍淵述學》（臺北：大安出版社，一九九二年），頁一四五─二○六，引文見頁一五七─一五八；又收入《鄭騫戲曲論集》，頁六四五─六七三。

最偉大的古典戲曲名作《西廂記》的作者問題。

陳中凡和王季思對於《西廂記》作者問題的論辯，起於一九六〇年二月號《江海學刊》第二期，陳中凡發表〈關於《西廂記》的創作時代及其作者〉一文，翌年陳氏又在《光明日報》一月二十九日的《文學遺產》三四九期發表〈關於《西廂記》雜劇的作者問題——對楊晦同志「關著王續說」的商榷〉；於是王季思乃於一九六一年三月二十九日《文匯報》發表〈關於《西廂記》的作者問題〉，對陳文提出不同的看法，陳氏乃為之同年四月三十日，又於《文學遺產》三六一期回應以〈再談《西廂記》的作者問題〉；王氏乃又在七月九日的《文學遺產》三七一期提出〈關於《西廂記》的作者問題進一步探討〉；陳氏更於十月二十二日《光明日報》以〈關於《西廂記》作者問題的再進一步探討〉，對之有所肯定和堅持。其結果似乎已定於「王氏一尊」，那就是如陳氏在《光明日報》之文中所云：「《西廂記》出於王實甫，以及王氏原著《西廂記》和今傳本大體上一致這兩個問題，雖可以說基本上得到共同的結論。」 [22] 從此以後，大陸學者對於今傳本《西廂記》之為王實甫作，就未再有異議。只是陳氏強調王實甫《西廂記》之所以如今本之五本二十一折，並首開破壞元劇之體製規律，乃受南戲之影響。而近年（二〇一〇）黃毅於《人文學論集》第二八期發表〈關於《西廂記》作者和年代問題的再思考〉，對陳、王二氏有所批駁之後，得出的結論是：「《西廂記》的作者是王實甫，關漢卿作、王作關續、關作王續諸說皆不可信。《西廂記》在體製上突破了一本四折和一人主唱的規範，是王實甫在南戲影響下作出

㉑ 李修生：〈建國以來元雜劇研究之回顧〉，收入李修生、李真渝、侯光復編：《元雜劇論集》，下冊，頁三七四。

㉒ 陳中凡：〈關於《西廂記》作者問題的再進一步探討〉，原載《光明日報》一九六一年十月二十三日《文學遺產》三八五期，後收入趙山林編：《西廂妙詞》（南昌：江西教育出版社，一九九九年），頁八二一—九三，引文見頁八二一。

的藝術創新。」❷

在陳、王對今本《北西廂》作者論辯之時，兩岸隔絕，信息難通；因此鄭師早就認為今本《西廂記》非王實甫所作，也無由參與討論。猶記一九七三年春日，著者因再度閱讀弘治本《北西廂》，對是否出諸王實甫之手，頗感疑惑。乃趨往鄭師府上請教，老師示以泛黃之筆記，記有多項疑點。著者乃敦請鄭師著成文章，鄭師乃於一九七三年十二月寫了〈《西廂記》作者新考〉發表於《幼獅學誌》。那時鄭師對於陳、王兩先生在大陸所引發的「論爭」，絲毫「不知情」。

而對於今本《西廂記》作者之所以長期以來引發論爭，主要緣故是可作憑據的資料十分殘缺。雖然明永樂間賈仲明所補作的《錄鬼簿》【凌波仙】弔詞說：

風月營，密匝匝列旌旗，鶯花寨，明颺颺排劍戟，翠紅鄉，雄赳赳施謀智。作詞章，風韻美，士林中等輩伏低。新雜劇，舊傳奇，《西廂記》天下奪魁。❷

我們雖然據此可以推測王實甫和關漢卿、馬致遠一樣，也是個混跡樂戶歌妓中，為他們編劇的書會才人，其他別無所知。賈氏對他的生平、地位和劇作極盡溢美之辭，其實是就今本《北西廂》「想當然耳」來說的。未必是關馬並時的王實甫「原作」的現象。而王氏生存之年代，如就《錄鬼簿》排序來看，則似乎較關、白略晚，但主要活動亦當在元世祖至元年間（一二六四—一二九四）。

❷ 黃毅：〈關於《西廂記》作者和年代問題的再思考〉，《人文學論集》第二八期（二○一○年三月），頁一七五—一八二，引文見頁一七五。

❷ 天一閣本補賈仲明【凌波仙】弔詞，《中國古典戲曲論著集成》本附於鍾嗣成《錄鬼簿》校勘記，見《中國古典戲曲論著集成》第二冊，頁一七三。

孫楷第《元曲家考略》謂：「余於蘇天爵《滋溪文稿》中，偶發見『王德信』名。如即曲家王德信，則王實甫乃王結之父。」㉕但以曲家王德信為大都（今北京）人，王結定興（今河北保定）人，歷事元武宗、仁宗，順帝初累官翰林學士。其父自非書會才人。也就是說兩個「王德信」之身分里居不同，其說不為學者所取。又戴不凡《王實甫年代新探》旨在論證王實甫由金入元，《西廂記》完成於金代㉖，對此，蔣星煜〈王實甫《西廂記》完成於金代說剖析——評戴不凡「王實甫年代新探」〉㉗，對戴氏所提四論點逐一批駁，季國平〈王實甫非金代作家一證〉亦不贊同戴說。㉘可見學者對於這位被認為是名著今本《北西廂》的作者王實甫，努力在探索其生平的蛛絲馬跡，可惜幾無所獲；也因此有關《西廂記》作者和作品的關係，至今依然存在許多討論的空間。

以下著者敢在鄭師因百與前輩陳中凡、王季思兩先生論說基礎之下，也不揣譾陋的提出個人看法。首先對上述諸家之說，作提要性說明，然後再就個人所見予以論述。此外更就其創作之藍本及其本身藝術、文學上傑出成就予以探討，因此，本文總題為〈今本《西廂記》綜論〉。

㉕ 孫楷第：《元曲家考略》（上海：上雜出版社，一九五三年），頁七八。

㉖ 戴不凡：〈王實甫年代新探〉，收入氏著：《戴不凡戲曲研究論文集》（杭州：浙江人民出版社，一九八二年），頁六二—八一。

㉗ 蔣星煜：〈王實甫《西廂記》完成於金代說剖析——評戴不凡「王實甫年代新探」〉，收入氏著：《西廂記的文獻學研究》（上海：上海古籍出版社，一九九七年），頁五八五—五九四。

㉘ 季國平：〈王實甫非金代作家一證〉，《江海學刊》一九八六年一期，收入氏著：《寒窗集·季國平戲劇文集》（北京：中國戲劇出版社，二〇一六年），頁二七六—二七八。

一、今本《西廂記》作者之問題

㈠ 陳中凡和王季思兩先生的討論

1. 陳中凡先生的重要觀點

如前文所舉，陳中凡先生對於《西廂記》作者的討論，一共發表四篇文章，其中對楊晦「關著王續說」的糾正和反對，由於楊氏舉證薄弱，已不值深論。

陳氏雖然承認王實甫作過《西廂記》，但認為實甫原本與今本實非同物。王氏原本在周德清（一二七七—一三六五）著《中原音韻》、鍾嗣成（約一二七七—一三四五以後）編《錄鬼簿》㉙時尚屬粗率，不為兩家所重。王氏亦因之不能與於關、馬、鄭、白「四大家」之列。今傳本《西廂記》應為雜劇中心南移至杭州，受南戲影響，由元代後期作家不停加工改進而成就的集體創作。

後來由於和王季思先生的論辯，陳氏也取得與王氏共同的看法，那就是上文所云：今本《西廂記》出於王

㉙ 周德清生卒據《暇堂周氏宗譜》，參見冀伏：〈周德清生卒年與《中原音韻》初刻時間及版本〉，《吉林大學社會科學學報》一九七九年二期，頁九八—九九；冀氏謂周德清生於宋端宗景炎二年（一二七七），卒於元順帝至正二十五年（一三六五），其《中原音韻·後序》署元泰定帝「泰定甲子」（元年，一三二四）。鍾嗣成生卒年據王鋼：《校訂錄鬼簿三種》（鄭州：中州古籍出版社，一九九一年），附錄〈鍾嗣成年譜〉，頁二九〇—三〇三；王氏謂鍾嗣成約生於元世祖至元十四年（一二七七），卒於元順帝至正五年（一三四五）之後，享壽六十八歲以上，其《錄鬼簿·自序》署元文宗「至順元年」（一三三〇）。

實甫。但陳氏還是堅持王實甫之所以能夠突破元劇規律成就此一代宏篇巨製，乃是因為受到南戲的重大影響。

他提出了以下證據和觀點：

《永樂大典戲文三種・宦門子弟錯立身》提到當時盛行南戲劇目有《張珙西廂記》一本，《永樂大典》卷一萬三千九百八十三《戲文十九》和徐渭《南詞敘錄・宋元舊篇》所列南戲劇目中，《西廂記》皆其中之一。足見宋元間，《西廂記》早為南戲著名劇目。而據鈕少雅《彙纂元譜南曲九宮正始》【瑞雲濃】下注：「此調已和今本《北西廂》如出一轍。尤其所描繪鶯鶯性格之主動積極以追求愛情，和董解元《西廂記諸宮調》之冷靜端重遲疑大異其趣；可以使我們想到，今本《西廂記》鶯鶯的內在塑造，是直接受到南戲《張珙西廂記》的影響。**❸0**

2. 王季思先生的得力見解

王季思先生所發表的兩篇文章，都是針對陳氏討論。其間論證的是非，請容著者在抒發所見時一併敘述。這裡止舉出著者所認為王氏最得力的看法，因為有此看法，使得陳氏乃至於一般學者也都有「今本《北西廂》大體說來是王實甫原作」的共識。

對於這個共識的有力論據，是見於周德清《中原音韻・正語作詞起例・作詞十法・六字三韻語》所云：前輩《周公攝政》傳奇【太平令】云：「口夾、豁開、兩腮。」《西廂記》【麻郎么】云：「忽聽、一

❸0 摘錄自陳中凡：〈關於《西廂記》作者問題的再進一步探討〉，收入趙山林編：《西廂妙詞》，頁八二一九三。

按蔣、沈二譜收元李景雲《西廂記》之『春容漸老』一調。」宋元舊編的《西廂記》世無傳本，《九宮正始》所引《西廂記》佚曲二十八支，並注為「元傳奇」，當為李景雲所作者。據此二十八曲可見所具之故事輪廓，

聲、猛驚」、「本宮、始終、不同」。韻腳俱用平聲，若雜一上聲，便屬第二著，皆於務頭上使。❸又

所引《西廂記》「忽聽、一聲、猛驚」見今本第一本第四折；「本宮、始終、不同」見今本第二本第五折。

《中原音韻·作詞十法·定格四十首》，其中中呂【四邊淨】引《西廂記》云：

今宵歡慶。軟弱鶯鶯可曾慣經？欵欵輕輕，燈下交鴛頸。端詳著可憎。好殺無乾淨。

評曰：務頭在第二句及尾。「可曾」，俊語也。❸

此曲見今本第二本第二折，文字今本【四邊淨】作【四邊靜】，第四句作「你索欵欵輕輕」，多襯字「你索」

二字，末句作「好煞人也無乾淨」，亦多襯字「人也」二字。周德清主張「切不可用襯墊字」，周氏引文因此

【麻郎兒】一協庚青一協東鍾，就元劇一本四折不同宮調不同韻部的體製規律而言，不會同在一本出現；所以

就必須在不同本的連本之中，而正與今傳本各自出現在第一本和第二本相合。而其所引用之文字包括【四邊

淨】可說完全相同。

王季思先生據此論斷周德清所見的《西廂記》和今傳五本二十一折的《北西廂》必已相同。因為所引兩支

予以省略。

王氏據此進一步推論…在周氏之後六年（元至順元年，一三三〇），鍾嗣成《錄鬼簿》…「在王實甫十四

種雜劇裡首列《西廂記》（首列者是《正音》，《鬼簿》則列為第六），而在其他任何作家名下都沒有《西廂記》

的記錄。」其後六十八年（明洪武三十一年，一三九八）朱權《太和正音譜》同樣列《西廂記》於王實甫名下，

且在《古今群英樂府格勢》裡稱「王實甫之詞如花間美人，鋪敘委婉，深得騷人之趣。極有佳句，若玉環之出

❸ [元] 周德清：《中原音韻》，《中國古典戲曲論著集成》第一冊，頁二三三。

❸ [元] 周德清：《中原音韻》，《中國古典戲曲論著集成》第一冊，頁二四四—二四五。

浴華清，綠珠之採蓮洛浦」所形容王實甫之詞曲風格，與今本《北西廂》基本相符。又其譜中所引錄的【拙魯速】和【小絡絲娘】分見今本第一本第一折、第四本第四折，曲文幾於相同；且【小絡絲娘】「都只為一官半職，阻隔著千山萬水」實已透露第五本「尺素緘愁」、「泥金報捷」等情節。凡此均可證明朱氏著《太和正音譜》所見之《西廂記》是等同今本之五本二十一折的，而且同樣認為是王實甫所作。又其後二十四年（明永樂二十年，一四二二）賈仲明就鍾氏《錄鬼簿》上卷為諸家所補寫【凌波仙】弔詞，稱讚王實甫「作詞章，風韻美，士林中等輩伏低。新雜劇，舊傳奇，《西廂記》天下奪魁」「這時距離周德清著《中原音韻》已九十八年，看來在從元朝中葉到明初一百年裡，王實甫的《西廂記》已經得到更廣泛的流傳，因之賈氏在弔詞裡進一步肯定它的成就和社會影響。」㉝

（二）鄭師因百（騫）的六點論據

鄭師對於《西廂記》作者長年有其看法，直到一九七三年十二月才寫成文章發表。他的看法是：《錄鬼簿》王實甫名下著錄的《西廂記》，亦即王作原本，久已失傳；從明朝到現代的《西廂記》，其作者既非王實甫更非關漢卿，而是元末明初的一個失名作家，其中可能有若干部分因襲實甫原作。鄭師對這個看法的論據是：

1. 題目正名與《錄鬼簿》不同

我們取《錄鬼簿》所載題目正名與各種刊本的《西廂》相較：《西廂》《錄鬼簿》只有兩句，也就是一本的；各

㉝ 摘錄自王季思：《關於《西廂記》的作者問題》，《文匯報》一九六一年三月二十九日；王季思：《關於《西廂記》的作者問題進一步探討》，《文學遺產》三七一期（一九六一年七月九日），二文收入王季思：《集評校注西廂記》（上海：古籍出版社，一九八七年），頁三二六—三三九。

本《西廂》則有二十句，也就是五本的。而且，《錄鬼簿》的兩句，其文字與各本《西廂》的二十句無一相同。如果明朝以來的《西廂》是王實甫原作，何以《錄鬼簿》只載一本的題目正名而不全載其五？何以文字無一句相同？這是我懷疑《西廂》非王實甫作的第一項理由。

2. 折數特別多而《錄鬼簿》未注明

元雜劇照例是每本四折，例外之作沒有比四折少的，比四折多的則有八種：《趙氏孤兒》、《東牆記》、《五侯宴》、《降桑椹》各有五折，《賽花月秋千記》六折，《西廂記》共五本二十一折，《西遊記》共六本二十四折，《嬌紅記》共兩本八折。真正元人雜劇只有《秋千記》超過四折。《秋千記》是張時起所作，原劇不存，只根據《錄鬼簿》的附注知其為六折。《錄鬼簿》既因《秋千記》折數突出而加以注明，何以對於折數更多情形更突出的《西廂記》反而一字未注？換言之，《趙氏孤兒》等六劇或有後人添改，或者根本是後人作品，當然《錄鬼簿》無注，因為鍾嗣成並未見過這些添改本或後人作品。如果二十一折的《西廂記》是王實甫所作而鍾嗣成也曾見過，何以不與同為元人作品的《秋千記》一樣注明折數？這是我懷疑《西廂》非王實甫作的第二項理由，與上述第一項理由都是根據《錄鬼簿》而生出來的疑問。

3. 多用長套

無論用於散曲或雜劇，北曲套式的發展有一種趨勢：初期每套用曲較少，也就是說套式較短，中期以後用曲漸多套式較長，到了後期則流行長套。據我統計的結果，元雜劇初期及中期作品，每折少者不過五六曲，多者十二三曲，甚少超過十五曲的長套，後期雜劇每折用曲才多起來，但也很少到達十五六曲以上。這是元雜劇各折用曲數量多少亦即套式長短的一般情形。

《西廂》各折用曲，二十一折之中，十一曲者一、十二曲者一、十三曲者各四、十四十五十六曲者各二、十七曲

者一、十九曲者三、二十曲者二。最少者也有十一曲，最多者達二十曲，絕無十曲以下的短套，而十五

曲以上者有十曲。全劇二十一折共三百一十五曲，平均每折也恰為十五曲。以上統計可以肯定說明《西

廂》各折是普遍使用長套的。這是元雜劇後期的現象，而王實甫是早期作家，那時使用長套的風氣還未

興起，如此多的折數，如此長的套式，恐非當時歌者及聽眾所習慣接受。王實甫是「書會才人」，他不

會不隨著環境風氣寫作劇本。這是我懷疑《西廂》非王實甫作的第三項理由。

4. 不守元雜劇一人獨唱的成規

元雜劇的規矩，照例是全劇由同一角色獨唱到底，其餘角色只能說白不能唱曲。換言之，一本之中，末

角唱就始終由這一個末角唱，旦角唱就始終由這一個旦角唱，所以有末本與旦本之分；一折之中更不能

有兩人唱曲。元人守此規矩極為嚴格。但我們綜觀《西廂》全劇，其破壞這種成規卻很利害。有一本之

中旦末各唱全折者，如第二本第五折旦唱，第六折末唱；第四本第十九折末唱，第二十折旦唱。有一折

之中旦末俱唱者，如第七折張生（末）唱【快活三】，紅娘（旦）唱諸曲；第十三折張生（末）唱

【調笑令】，紅娘（旦）唱其餘諸曲；第十七折鶯鶯（旦）唱【喬木查】等五曲，張生（末）唱其餘諸曲。

有一折之中兩個旦角俱唱者，如第十八折紅娘唱【掛金索】，鶯鶯唱其餘諸曲。有一折之中末與兩個旦

角俱唱者，如第四折鶯鶯唱【錦上花】，紅娘唱【么篇】，張生唱其餘諸曲；第八折張生唱【慶宣和】

等三曲，紅娘唱【江兒水】，鶯鶯唱其餘諸曲。更有一折之中末與兩旦及其他角色俱唱者，如第二十一

折紅娘唱【喬木查】等三曲，鶯鶯唱【沈醉東風】等三曲；「群唱」【沽美酒】、【太平令】兩曲，使

臣唱【錦上花】，不知何人唱【清江引】、【隨尾】兩曲，張生唱其餘諸曲。

由此五項可知《西廂記》是如何大量破壞了一人獨唱的成規。這種多人唱曲的情形顯然是受了南戲的影響。南戲萌芽雖在南宋之世，其正式發展流行則在元末明初，元朝前期及中葉則全是北雜劇的天下，這是治中國戲劇史者所公認的事實。王實甫的時代，最晚是元中期，因為中後期之間的鍾嗣成作《錄鬼簿》，已把他歸入「前輩已死名公才人」之列。寫作劇本是供給優伶表演觀眾視聽的，不能脫離環境而憑空想出這種多人俱唱的新法來破壞大家正在嚴格遵守的成規。這是我懷疑《西廂》非王實甫作的第四項理由。

在實甫當時，南戲尚未流行，北劇正處於全盛，他不會違反習慣而憑空想出這種多人俱唱的成規。

5. 體製篇幅極像《西遊記》及《嬌紅記》

我懷疑《西廂記》非王實甫作的第五項理由是：《西廂》體製篇幅極像楊景賢的《西遊記》及劉兌的《嬌紅記》，而楊劉都是元末明初人；這三種雜劇可能是同時相先後的作品。《西廂》之像《西遊》及《嬌紅》，可分四項：

（1）《西遊》二十四折分為六本，《西廂》二十一折分為五本，同為元代未有的長篇雜劇。《嬌紅》八折兩本，篇幅雖不及《西遊》《西廂》，卻也比正規元雜劇長一倍。

（2）《西遊》六本、《嬌紅》兩本，每本各有題目正名，《西廂》五本也是如此。

（3）《西遊》《嬌紅》俱不守一人獨唱的成規。

（4）三劇曲文風格格相類。

上列第一、第三兩項則是這三種劇本的最大特點，因其全非元雜劇科範而純為南戲規模。南戲發展流行在元末明初，而《西遊》與《嬌紅》乃元末明初作品又為確定事實，《西廂》體製篇幅既異於正規元雜劇而與此二劇極相類似，自可推定其為同時期作品，王實甫則是遠在這個時期以前的作家，他之不能寫

出長至五本二十一折而且嚴重破壞獨唱成規的《西廂記》，正如同清成同年間人寫不出民國以來各種形式的小說。

6.曲文屬元劇末期風格

末期元雜劇，其曲文風格與早期有所不同。簡單地說，末期作品比較藻麗、精緻、流暢、工穩，而缺乏早期所特有的質樸面目與雄渾蒼莽的氣勢。這是一切文體由發展而趨成熟的共同現象。我們讀過《西廂記》之後，會感覺到這個劇本的曲文風格有如下幾點：

(1) 辭藻雅麗，對仗工巧，而缺少樸拙之致。

(2) 流暢穩妥，無生硬不順之處。

(3) 細膩風光，沙明水淨。

(4) 全屬細筆，缺少粗線條的描寫。

這幾項是《西廂記》曲文的特點，卻正是元末以至明初雜劇所以異於早期作品之處。尤其是惠明下書折那一套【正宮·端正好】，極力想表現「莽和尚」的雄勁之氣，也就是所謂「粗線條」，卻顯得非常吃力而不自然，這正是時代不同勉強摹擬的現象。試取《西廂記》與早期的關漢卿白仁甫馬致遠之作及末期的喬夢符鄭德輝賈仲名之作個別比較，便可看出《西廂記》之成熟細緻的風格同於後者。而王實甫的時代即使比關白馬稍晚，也遠在喬鄭賈之前。《西廂》曲文風格既與喬鄭賈諸人作品類似，當然有理由懷疑其不出於王實甫。再進一步看，王實甫自己作的《麗春堂》，與《西廂記》也不似同一人的筆墨。❸

❸ 鄭騫：〈《西廂記》作者新考〉，《幼獅學誌》第一一卷第四期（一九七三年十二月），頁一—一〇，收入氏著：《龍

鄭師根據這六項論據來支持他的假設，他最後還很客氣的說：「王實甫作《西廂記》之說，畢竟流傳已久，根深柢固，不容輕易推翻。我的假設雖然持之有故言之成理，卻因文獻不足，不能像孫楷第考證《西遊記》作者那樣確鑿分明。我撰寫這篇論文，只是把胸中所疑寫出來，供治曲學者參考，無意強人信我。」

(三) 著者對諸家論述的看法

鄭師的六項論據，其第五項「體製篇幅極像《西遊記》及《嬌紅記》」，由王季思先生之論證周德清所見之《西廂記》已為今本看來，卻是頗有可能。；亦即是《西遊》、《嬌紅》二記的體製規律其實是仿效《北西廂》而來的。其第六項「曲文屬元劇末期風格」，由於純屬個人眼力修為的感受，較難定論；同樣的也因為周德清所見《西廂記》已大體同於今本，鄭師的「元末明初」無名氏作者說，便也難於成立。也因此，陳中凡先生在上文所舉的主張，除了今本《北西廂》受南戲影響一點與鄭師相同之外，其所云《北西廂》為元後期作家不停加工改進而成就的集體創作的觀點，便也難於「立足穩固」。

但是否鄭師和陳氏的主張和結論，就因為王氏之論被完全否定呢？是又不然。鄭師的其他四項論據是扎扎實實的，他將天一閣本《錄鬼簿》所登錄《西廂記》「題目正名」兩句：「鄭太后〔君〕開宴北堂春，崔鶯鶯待月西廂記。」與今傳本之五本各四句共二十句之「題目正名」對比，無一句相同。；折數特別多而《錄鬼簿》劇目下卻不注明，顯然此劇目如一般元雜劇止一本四折；套數用曲均為超出十一曲之長套，有別於初期雜劇之現象。；不守元雜劇一人獨唱之成規有九折之多，尤非元雜劇至元間所能見。我想如果王氏得閱鄭師此文，或許

對其「今本為王實甫作」之說會有所修正。而鄙意以為，如果將鄭師「結論」中，「從明朝到現代」，改作「從元中葉周德清到現代」；「元末明初」，改作「元成宗元貞以後」，使之成為：「《錄鬼簿》王實甫名下著錄的《西廂記》，亦即王作原本，久已失傳。從元中葉周德清到現代所見到的《北西廂》，其作者既非王實甫，更不是關漢卿，而是元成宗元貞以後的一個失名作家，其中可能有若干部分因襲實甫原作。」如此再加上陳氏「受到南戲影響」的論據，就很有重新討論的理由。因為王氏止能大抵證明周德清所見《西廂記》與今傳本相同，而未能同時證實《錄鬼簿》所錄「劇目」即為今傳本；於鄭師所提疑點論據，王氏亦多未能論及。也就是說，《錄鬼簿》所錄「劇目」是否即今本《北西廂》尚無法定論。那麼今傳本作者的年代是否可以進一步的考察呢？

對此，似乎有兩條線索可以探求。一條是今本《北西廂》第四本第三折〈長亭道別〉【耍孩兒四煞】「淚添九曲黃河溢，恨壓三峯華嶽低」蓋轉化元人李珏〈題汪水雲西湖類稿〉詩「淚添東海水，愁壓北邙山」。㉟李珏，字元暉，吉水（今屬江西）人，生於宋寧宗嘉定十二年（金興定三年、蒙古成吉思汗十四年，

㉟ 汪元量（一二四一—一三一七後），南宋末詩人、詞人、宮廷琴師。字大有，至元二十五年（一二八八）終得黃冠歸，自號水雲子。南歸後於錢塘築「湖山隱處」，自稱「野水閑雲一釣簑」，著作有《湖山類稿》五卷、《水雲集》一卷。李珏跋元量所撰《湖山類稿》：「一日吳友汪水雲，出示類稿，紀其亡國之戚，去國之苦，艱關愁歎之狀，備見於詩。……敬賦二十字，書綴卷尾云：天地事如許，英雄鬢已斑。淚添東海水，愁壓北邙山。吉人鶴田李珏元輝。」【宋】汪元量撰，孔凡禮輯校：《增訂湖山類稿》（北京：中華書局，一九八四年），〈附錄〉，頁一八八。《元詩·癸集》同《詩藪》引後二句，作「淚傾東海盡，愁壓北邙低」，與首二句不同韻（刪韻），自非。據孔凡禮考訂《湖山類稿》所收，始於德祐二年（至元十三年，一二七六）離杭前，最晚到汪元量至元二十五年（一二八八）南歸及南歸後詩作，又李珏卒於大德十一年（一三〇七），而李珏〈題汪水雲西湖類稿〉詩既寫於汪元量自燕南歸錢塘之後，則李珏此詩當作於至元二十五年前後。

一二一九），卒於元成宗大德十一年（一三○七），年八十九歲。入元，閉門不出，人稱鶴田先生。則李氏入元之時已六十歲，其詩應作於至元二十五年（一二八八）前後，自有於此後被新製之《北西廂》化用之可能；而如果說這《北西廂》是大都雜劇興盛時王實甫所作，便不太可能出現這兩句化用李珏詩句的曲文。因為那時家居江西吉水的李珏所作的詩，流傳到大都的機率不多；只有元成宗以後在南方著《北西廂》的無名氏，化李珏詩句入曲文，才較為順理成章。若此，則亦可據此推定今本《北西廂》必成於至元二十五年之後。

另一條從周德清《中原音韻》裡，也能夠獲得一些新訊息。上文引錄《中原音韻・六字三韻語》有「前輩《周公攝政》」和《西廂記》曲文。周氏稱其作者為「前輩」，《周公攝政》又序列在《西廂記》之前，而這「前輩」，一是指《周公攝政》的作者鄭光祖；另一則是指《西廂記》的作者，若說就是王實甫，則其年輩就必須和鄭光祖相近或略低，但這和鍾嗣成《錄鬼簿》之序列王實甫於卷上「前輩已死名公才人，有所編傳奇行於世者」，序列鄭光祖於卷下「方今已亡名公才人，余相知者，為之作傳，以【凌波】曲弔之」是相矛盾的。可見周德清所見的《西廂記》作者不是王實甫，而是另一位與他年輩相接近，但比他早死的無名氏。這在周德清《中原音韻・序》中也可以得到印證：

樂府之盛、之備、之難，莫如今時。其盛，則自搢紳及閭閻歌詠者眾。其備，則自關、鄭、白、馬一新製作，韻共守自然之音，字能通天下之語，字暢語俊，韻促音調；觀其所述，曰忠曰孝，有補於世。其難，則有六字三韻，「忽聽、一聲、猛驚」是也。諸公已矣，後學莫及。㊱

這段話語以關、鄭、白、馬「一新」的製作，作為元雜劇「完備」的具體證據；以《西廂記》「忽聽、一聲、

㊱〔元〕周德清：《中原音韻》，《中國古典戲曲論著集成》第一冊，頁一七五。

猛驚」作為元曲聲韻守律甚嚴的例子。只是所舉之句例，也沒說出所屬何人，但從下文「諸公已矣」之「諸公」，除關、鄭、白、馬之外，應當也包括這位《西廂記》的作者在內。；則這位沒被周德清道出名字的《西廂記》作者，就應當和周德清年輩相近，也應當死在周氏之前。

若此，周氏所見之今傳本《北西廂》，其流行時間也就非在周氏完成《中原音韻》之元泰定帝泰定元年（一三二四）之前不可。；此《北西廂》之寫成也很可能在元成宗元貞元年（一二九五）以後元雜劇全盛時期，南戲北劇交流分別北曲化或南曲化之際。即此也才能說明何以今本《北西廂》會五本二十一折，破壞元劇體製規律如此之甚的緣故。

著者有〈也談「南戲」的名稱、淵源、形成和流播〉 [37]，論證南宋光宗紹熙（一一九〇―一一九四）之前已發展形成大戲，其與行在杭州相關者起碼有以下六條資料 [38]：

1.元劉一清《錢塘遺事》卷六〈戲文誨淫〉云：

湖山歌舞，沉酣百年。賈似道（一二一三―一二七五）少時，挑達尤甚。自入相後，猶微服間或飲於妓家。至戊辰、己巳間（宋度宗咸淳四年，一二六八；五年，一二六九）《王煥》戲文，盛行於都下，

[37] 曾永義：〈也談「南戲」的名稱、淵源、形成和流播〉，原載《中國文哲研究集刊》第一一期（一九九七年九月），頁一一四一；收入曾永義：《戲曲源流新論》，頁一一五―一八三。又收入曾永義：《戲曲源流新論（增訂本）》，頁一四〇―一七二。

[38] 以下六條資料參見徐朔方：〈南戲的藝術特徵和它的流行地區〉，收入福建省戲曲研究所等編：《南戲論集》（北京：中國戲劇出版社，一九八八年），頁二一―二九。

始自太學有黃可道者為之。一倉官諸妾見之，至於群奔，遂以言去。㉞

由此明白可見在宋度宗咸淳四、五年（一二六八─一二六九）間，戲文已流傳至杭州，而且相當盛行。㉞

2.世德堂本《拜月亭》開場【滿江紅】：「自古錢塘物華盛」，第四十三折尾聲：「亭前拜月佳人恨，醞釀就全新戲文，書府翻騰舊本。」可見這本戲文在杭州翻編。

3.《小孫屠》，由古杭書會編。

4.《宦門子弟錯立身》的編者是古杭才人。

5.天一閣本《錄鬼簿》：「蕭德祥名天瑞，杭州人……又有南戲文。」曹本在他名下列有《小孫屠》、《殺狗勸夫》，按該書體例是雜劇，他的戲文作品不詳。

6.天一閣本《錄鬼簿》又云：「沈和甫，錢塘人，以南北詞調和腔（曹本作「以南北調合腔」），自和甫始。」南北合腔是戲文藉以提高發展的藝術手段之一。

由此可見作為南宋首都的杭州，也與戲文有密切關係，而即此也使我們想到「官本雜劇段數」中，那些由「題目」中看來已屬長篇故事的段數㊵，到底是尚由竹竿子勾放的「雜劇」呢？還是隱含了實質的戲文呢？其中尤以《王魁三鄉題》、《相如文君》、《三獻身》、《王宗道休妻》、《李勉負心》等目，均不著樂曲名，更有戲文的「味道」。但無論如何，這些長篇故事的「官本雜劇」，促使「永嘉雜劇」成為「戲文」是有很大

㊴ 〔元〕劉一清：《錢塘遺事》，《四庫全書》第四○八冊（臺北：臺灣商務印書館，一九八三年），頁一○○○。

㊵ 周貽白：《南宋時代的雜劇和戲文》，《中國戲劇史講座》（北京：中國戲劇出版社，一九五八年），第三講，頁五一─七八；又見其《中國戲劇與雜技（上）、（下）》，《戲劇研究》一九五九年第一期，頁六四─六九；《戲劇研究》一九五九年第二期，頁六六─七一。

可能的。

　　像這樣在南宋咸淳四年、蒙古忽必烈至元五年（一二六八）就已在杭州盛行的南曲戲文，到了元至元十六年（一二七九）大一統後，關、白、馬等北曲雜劇大家以及尚仲賢、張壽卿、戴善甫、侯正卿等名家南下杭州，促成元成宗元貞、大德（一二九五—一三〇七），至英宗至治三年（一三二三）這二十九年間的北劇全盛期❹，若說其同時流行交會於杭州的南戲北劇間不造成融合效應，才是奇怪的現象；所以南北戲劇在劇目上便有許多雷同，上文所舉陳中凡論證之《張珙西廂記》便是明顯的一例；而其「古杭書會才人」，既編雜劇又編戲文，從而北劇為之南曲化，南戲為之北曲化，最後各自產生「混血兒」，而為新劇種明代傳奇、明代南雜劇，豈不也是物理演化之自然？❷而如果在這南戲北劇交會的戲曲全盛時期裡，有一位大家因緣際會，以無名氏的身分創製了一部如今本之《北西廂》，既能不受北劇體製規律一本四折、一人獨唱之制約，也能保持北劇聯套韻協之謹嚴；同時又兼取南戲依劇情長短揮灑自如和各門腳色可以任唱之自由；豈不也是時勢所造成之「英雄」嗎？只是這位「英雄」雖有開新局之能，造成靡然向風之勢，使其等同如今本之《北西廂》，群眾為之喜聞樂見、家絃戶誦，只是沒為我們留下名字，周德清也沒有將他等同「關、鄭、馬、白」視之。於是他便永遠作個「無名氏」了。

❹　曾永義：〈「北曲雜劇之分期演進」新探〉，《中國文哲研究集刊》第五四期（二〇一九年三月），頁一—三四。

❷　曾永義：〈南戲、北劇「三化說」〉，於課堂上講授起碼已二十幾年，而著之文字則見於曾永義：〈論說「戲曲劇種」〉，原載《語文、情性、義理——中國文學的多層面探討國際學術會議論文集》（臺北：臺灣大學中國文學系，一九九六年），頁三一五—三四八；收入曾永義：《論說戲曲》，頁二三九—二八五。又見曾永義：《曾永義學術論文自選集·甲編·學術理念》（北京：中華書局，二〇〇八年），頁一六三—一九三。

可是他這部不世出的鉅製，沒有被安上作者名字，總是令人感到莫大的遺憾。而恰好與他約略同時的鍾嗣成在其《錄鬼簿》裡錄有前輩已死的名公才人王實甫一本《崔鶯鶯待月西廂記》劇目，名稱既同為《西廂記》，又是唯一的著錄，人們便自然的把今本無名氏的《北西廂》送給王實甫了。雖然明人有王作、關作、王作關續、關作王續四說，但都屬無根之談，何況繞來繞去還是依歸到王實甫身上，王實甫也就「坐享其成」了。直到上世紀六〇年代，陳中凡、王季思兩先生和鄭師因百才又以科學論證，重啟探討；著者又於其後六十年參與其事，抒發所見，所得結論，誠如鄭師所云，王實甫原本《西廂記》應是遵守一本四折一人獨唱體製規律之著作，但失傳已久。今傳本之《西廂記》，著者認為應是元成宗元貞大德以後，南戲北劇在杭州交會戲曲全盛期所新產生之「混血兒」，雖然其體貌更肖似「乃父」北劇多些，但也不難看出含有「乃母」南戲的姿影。這就和《錄鬼簿》卷下「方今才人相知者，紀其姓名行實并所編」中所列之蕭德祥，其所著《永樂大典戲文三種》之《小孫屠》[43]，頗具「異曲同工」之致一般，《小孫屠》既保留戲文舊規，也運用了北套和合套[44]，充分顯現其南戲北劇交化的面貌，而其時代既與鍾嗣成同時，則亦與今本《北西廂》年代約略相近。也就是說，像今本那樣體製規律的《北西廂》也應當在南北戲曲交化以後才會形成，在此之前是沒有條件生發的。

㊸ 《小孫屠》的創作時代，錢南揚《永樂大典戲文三種校注·前言》謂：「原題『古杭書會編撰』。案：《錄鬼簿》卷下蕭德祥下云：『凡古人俱概括有南曲，街市盛行；又有南戲文。』弔詞云：『武林書會展雄才，醫業傳家號復齋，戲文南曲徇方脈。』既是書會中人，又擅長戲文，其名下所著錄的《小孫屠》，當即此戲。」錢氏的看法雖不如「古杭書會編撰」可靠，但亦大抵言之成理，故學者亦大抵能接受。錢南揚校注：《永樂大典戲文三種校注》，頁一~二。

㊹ 著者有《永樂大典戲文三種述評》，《臺灣戲專學刊》第一二期（二〇〇六年一月），頁三~一七，收入曾永義：《戲曲之雅俗、折子、流派》（臺北：國家出版社，二〇〇九年），頁二九四~三二二。

（四）其他應澄清的五點疑慮和一個補充

有關《西廂記》作者問題，著者的看法和結論有如上述。但其他還有一些看似較為枝節的問題，或為陳、王二氏所論及者，或為著者所發現，而與鄔說似有扞格者，總共有五條；如果不予以澄清，也難免會使人產生疑慮。此外另有蔣星煜先生之強化補充一條，茲一一補說辯證如下：

1. 突破「一人獨唱」為「初期元雜劇」所未有

王季思先生對於陳中凡先生《西廂記》突破一本四折、每本一人主唱的規律，認為「只有到元代後期，元雜劇的創作中心南移至杭州，逐漸接受南戲的影響」才有可能的看法，提出兩個反證：「無名氏的《貨郎旦》第一折正旦主唱，第二三四折都由副旦主唱。李好古的《張生煮海》第一二四折都由正旦主唱，第三折由正末主唱，就是明顯的例子。」㊺ 但是《張生煮海》旦唱三折末唱一折，其實乃臧晉叔《元曲選》本所改，《柳枝集》本此劇孟稱舜眉批則謂四折都由旦唱；而《貨郎旦》既為無名氏所作，且只見《錄鬼簿續編》與《太和正音譜》所著錄，王氏如何能逕謂之為「初期元人雜劇」？，且其實際主唱三折之「副旦」，據脈望館鈔本，正旦首折扮李彥和妻，其後三折改扮張三姑，並無《元曲選》本之「副旦」；且「副旦」亦絕非元人雜劇之腳色名稱。王氏後來又舉白樸《東牆記》為「初期雜劇」不由「一人獨唱」之例，但傳本《東牆記》並非白樸所作。鄭師因百《元劇作者質疑》謂《東牆記》：

收入《孤本》，從《趙鈔》題白樸（仁甫）撰。按《鬼簿》、《正音》仁甫名下俱有此目；然今劇絕非仁甫作，蓋一劇二本，或為元明間人依仁甫原本重作，綜其論據，共有三端：此劇曲白、關目與《西廂

㊺ 王季思：〈關於《西廂記》的作者問題〉，收入氏著：《集評校注西廂記》，頁三二二。

記》及《㑳梅香》雷同之處極多，而曲白則撏撦拼湊，關目則草率拙劣，鈔襲之跡顯然。《西廂記》作者王實甫年輩晚於仁甫，《㑳梅香》作者鄭德輝則為元後期作家。且今所得見之《西廂記》，實為元末明初人增改之本，余別有專文詳論。《㑳梅香》及今本《西廂記》行世之時，仁甫已近百齡，墓木拱矣，又何從而鈔襲之？更不必論作《梧桐雨》手筆之不肯鈔襲他人作品也。此其一。此劇時而生唱，時而旦唱，時而貼唱，大違北劇一人獨唱之例。此例元人守之甚嚴，現存元劇百餘種從無例外，有之自今本《西廂》始。是為元明之間北劇受南戲影響而生之變化。元初作者守律極嚴，南戲亦未流行，仁甫實無從嘗試為此例外之作。且主角稱生而不稱末，亦是南戲規矩。此其二。全劇筆墨甜熟，麗而不清，似雅實俗，是元劇末期風格，非初期面目。此其三。據此三事，元末明初之《東牆記》，非白仁甫之《東牆記》，蓋可斷言。《廣正》十六帙引越調【鬥鵪鶉】、【東原樂】、【綿搭絮】三曲，全同今本，亦注白仁甫撰《東牆記》，如非《廣正》編者所見之本即已誤題作者，即是今本有一部分曲文抄襲仁甫原作。明初人每取元人舊劇而重作之，曲文則間襲原本，劇名則或改或否；如谷子敬《城南柳》之於馬致遠《岳陽樓》，朱有燉《曲江池》之於石君寶《曲江池》，皆是。今之《東牆記》蓋其比也。㊻

鄭師所論中肯確鑿，則今本《東牆記》，自非白樸原作，豈能以此為例證。

再就王氏於另一文章提及之《生金閣》來看㊼，《元曲選》題「武漢臣撰」，其楔子和第一三四折由正末唱，二折由正旦唱；但其實亦無憑據，當依明鈔本《錄鬼簿》改作「無名氏」。如此說來，可以確認「初期」的元

㊻ 鄭騫：〈元劇作者質疑〉，《大陸雜誌》特刊第一輯（一九五二年七月），頁二三五—二四〇；收入氏著：《鄭騫戲曲論集》，引文見頁二二八—二二九。

㊼ 王季思：〈關於《西廂記》的作者問題進一步探討〉，收入氏著：《集評校注西廂記》，頁三三六。

雜劇，並無一本突破「一人獨唱」之成例。可見王氏所提出的「實證」，皆不足為據。

王氏又就今本《北西廂記》一折中由他色分唱之現象，指出在初期雜劇已有二例，其一是「關漢卿《蝴蝶夢》第三折有插唱曲【端正好】、【滾綉毬】各一支；其二是楊顯之《瀟湘雨》第二、四折各有插唱曲【醉太平】一支」因此他說：「也不能認為這種現象只有到了元代後期才有可能出現。」[48] 但是王氏對此認知有大小兩點可議：其小者，《瀟湘雨》當是花李郎所作，非屬楊顯之[49]；其大者則誤將元劇插曲比同正曲看待。著者在《元雜劇體製規律的淵源與形成》中對於「插曲」論之已詳。[50] 可見王氏的例證同樣不能成立。

2. 元人三國戲、楊家將戲、水滸劇與北宋《目連救母雜劇》不是連本戲

王氏更說：「今傳元人三國戲、楊家將戲都有好幾本，故事也多彼此關聯。高文秀一個人就寫了六本黑旋風的戲。根據這些事實，可以證明在元代前期就已出現了多本連演的雜劇。」[51] 但只要稍加按核，皆非如所云「故事也多彼此關聯」，而是各自獨立成篇，對此，陳、黃二氏都有所駁正，王先生後來也承認「不從情節構各方面考核，僅憑主觀臆測，斷難成為定論」。[52]

但他又據《東京夢華錄》卷八〈中元節〉：「構肆樂人自過七夕，便搬《目連救母雜劇》，直至十五日止，

[48] 王季思：〈關於《西廂記》的作者問題〉，收入氏著：《集評校注西廂記》，頁三三三。

[49] 詳見羅錦堂：《元雜劇本事考》（臺北：順先出版公司，一九七六年），頁四一。

[50] 曾永義：《元雜劇體製規律的淵源與形成》，《戲曲源流新論（增訂本）》，頁二七六—二七七。

[51] 王季思：〈關於《西廂記》的作者問題〉，收入氏著：《集評校注西廂記》，頁三三三。

[52] 王季思：〈關於《西廂記》的作者問題進一步探討〉，收入氏著：《集評校注西廂記》，頁三三七。

觀者增倍。」[53] 說「這當然不是一本雜劇的重複演八次，而只能是多本連演性質的，它才能收到『觀眾倍增』的效果」。[54] 但是這裡的《目連救母雜劇》之所謂「雜劇」，固與元代「北曲雜劇」不同，也與宮廷小戲群之「宋金雜劇」不相侔，而是指與東漢以降之「百戲」、隋唐「雜戲」一脈相承之綜合性表演藝術而言。「目連救母」故事，源自西晉竺法護所譯《佛說盂蘭盆經》，通過唐代變文說唱，至北宋而有《目連救母雜劇》，由後世劇本和董每戡先生之認為北宋的《目連救母雜劇》，應當和他少年時代（一九一九）在故鄉溫州所看到的[55]「目連戲」一樣，不過是舞臺上的「百戲雜藝」，有如明張岱《陶庵夢憶》所記的余蘊叔搬演《目連》一般；徐宏圖也認為：「宋雜劇《目連救母》在北宋東京一度盛極，但它到底還是以口語的問答或辯難為主，表演大多為雜耍武技，還算不上是真正的戲曲。」[56] 一九九三年八月著者參加「戲曲之旅」，在四川綿陽碰上「目連戲」配合學術會議演出，果然是民俗、宗教、雜技和戲曲的大雜燴，且演出地點，可以在道路上騎馬，可以在人家

[53] 〔宋〕孟元老：《東京夢華錄》（上海：古典文學出版社，一九五七年），頁四九。

[54] 王季思：《關於《西廂記》的作者問題進一步探討》，收入氏著：《集評校注西廂記》，頁三三七。

[55] 董每戡：《說戲文》，《說劇》（北京：人民文學出版社，一九八三年），頁二一二—二一三。按《陶庵夢憶》云：「余蘊叔演武場，搭一大臺，選徽州旌陽戲子，剽輕精悍，能相撲跌打者三、四十人，搬演《目蓮》，凡三日三夜，四圍女臺百什座，戲子獻技臺上，如度索、舞絚、翻桌、翻梯、觔斗、蜻蜓、蹬罈、蹬臼、跳索、跳圈、竄火、竄劍之類，大非情理，凡天神地祇、牛頭馬面、鬼母喪門、夜叉羅剎、鋸磨鼎鑊、刀山寒冰、劍樹森羅、鐵城血澥，一似吳道子《地獄變相》，為之費紙札者萬錢，人心惴惴，燈下面皆鬼色。」〔明〕張岱：《陶庵夢憶》（北京：中華書局，一九八五年），卷六，「目連戲」條，頁四七。

[56] 徐宏圖：《目連戲與早期南戲》，《浙江戲曲志資料彙編》一九八四年第一輯，頁四三—五〇。

庭院上輪唱「哭嫁」，可以想見北宋《目連救母雜劇》演出的情況；也就是它不能當作戲文那樣的大戲來看待。

明萬曆間，鄭之珍撰《目連救母勸善戲文》⑤⑦，雖就民間傳本刪節潤色，仍有百餘齣⑤⑧，須三宵始能演畢。⑤⑨清乾隆間張照等奉旨編撰的《勸善金科》⑥⑩，更有十本二百四十齣，須十日始能演完，於目連救母基本情節下，大量增加忠臣烈士的歌頌和亂臣賊子的批判。⑥⑪民間的目連戲，由於演於佛教盂蘭盆會的民俗儀式活動中，儺文化的質素也慢慢滲透，而將原本是超度亡魂、周濟孤魂野鬼的目的，終於轉成酬神還願、驅鬼逐疫的社儺意識；因此被稱為「平安大戲」、「還願大戲」、「大醮戲」，在儺戲大家族中成為重要的一員。⑥⑫

⑤⑦〔明〕鄭之珍撰，朱萬曙校點：《新編目連救母勸善戲文》，收入《皖人戲曲選刊·鄭之珍卷》（合肥：黃山書社，二○○五年）。

⑤⑧據朱萬曙於前揭書卷首所作的《整理說明》所云：「全劇共一百零四齣，分為上中下三卷，它設置了傅家向佛—劉氏違誓開葷墮地獄—目連西行求佛—目連地獄尋母救母的基本情節框架，將以往的各種目連故事串綴其中，內容豐富，成為一部以『救母』為主幹情節的戲曲。」見《皖人戲曲選刊·鄭之珍卷》，頁六。

⑤⑨見其卷之上副末開場有賓白云：「（末）且問今宵搬演誰家故事？（內）搬演《目連行孝救母勸善戲文》上中下三冊。今宵先演上冊。」（前揭書，頁二）卷之中、卷之下開場賓白同前。卷下卷末【永團圓】之後的下場詩則云：「目連戲願三宵畢，施主陰功萬世昌。」見《皖人戲曲選刊·鄭之珍卷》，頁四九九。

⑥⑩〔清〕張照等撰：《勸善金科》，收入《古本戲曲叢刊九集》（北京：中華書局，一九六四年）。

⑥⑪據《中國劇目大辭典》「勸善金科」條云該劇演「目連救母事，於歲暮演之。劇將歷史背景作為唐代中葉，並穿插李希烈、朱泚之叛亂及顏真卿、段秀實殉節等關目」。見王森然遺稿，收入《中國劇目大辭典》擴編委員會擴編：《中國劇目大辭典》（石家莊：河北教育出版社，一九九七年），頁一○四三。

⑥⑫曲六乙、錢茀合著：《中國儺文化通論》（臺北：臺灣學生書局，二○○三年），頁二一三—二二○。

若此看來，北宋的《目連救母雜劇》雖有「目連救母」的情節，但主體建立在儺儀、雜技之呈現，絕對不會像今本《西廂記》之連本縝密結構，情節環環相扣而令人興會淋漓；所以將《目連救母雜劇》作為《西廂記》連本的「先驅」，有所不妥。

3. 鄭光祖《㑳梅香》為今本《北西廂》之藍本

鄭光祖《㑳梅香》和今本《北西廂》，清人梁廷柟（一七九六—一八六一）《曲話》卷二云：

《㑳梅香》如一本小《西廂》，前後關目、插科、打諢，皆一一照本模擬：張生以白馬解圍而訂婚姻，白生亦因挺身赴戰而預聯姻好，一同也；鄭夫人使鶯鶯拜張生為兄，裴亦使小蠻見白而改稱兄妹，二同也；張生假館於崔而白亦借寓於裴，三同也；鶯鶯動春心不使紅娘知而紅娘自知，樊素亦逆揣主意而勸使遊園，四同也；張生琴訴衷曲，五同也；張生積思成病，白亦病眠孤館，六同也；張生向紅娘訴情，白亦於樊素前盡傾肺腑，七同也；張生跪求紅娘，白亦向樊素折腰，八同也；張生倩紅傳寄錦字，素亦與白密遞情詞，九同也；鶯鶯窺簡佯怒，小蠻亦見詞罪婢，十同也；紅娘佯以不識字自解，樊素亦反問詞中所語云何，十一同也；紅見責而戲言將告夫人，樊亦被詰而詐為出首，十二同也；鶯鶯答詩自訂佳期，小蠻亦答詩私約夜會，十三同也；張生誤以紅娘為鶯鶯，白亦誤將樊素作小蠻，十四同也；鶯鶯燒香，小蠻亦燒香，十五同也；崔夫人拷紅，裴亦打問樊素，十六同也；紅娘堂前巧辯而歸罪於崔，樊素亦據理直權而諉過於裴，十七同也；崔夫人促張應試，裴亦使白赴京，十八同也；鶯鶯私以汗衫、裹肚寄張，小蠻亦有玉簪、金鳳贈白，十九同也；張衣錦還鄉，白亦狀元及第，二十同也。不得謂無心之偶合矣。㊿

㊿ 〔清〕梁廷柟：《曲話》，《中國古典戲曲論著集成》第八冊，頁二六二—二六三。

由於《傷梅香》和今本《北西廂》情節之雷同，居然有二十處之多，所以執信《西廂》為王實甫所作之梁廷枏，便判斷鄭光祖所作的《傷梅香》是一本「小西廂」，言下之意是鄭光祖《傷梅香》是借鑑模擬今本《北西廂》而作的。但如果我們說：有所根源和憑依的創作不都是因其有所敷演，從而開展壯大的嗎？譬如說因有元稹《鶯鶯傳》，而後毛滂【調笑】轉踏，趙令時【商調蝶戀花】鼓子詞，董解元《西廂記諸宮調》，今傳五本二十一折之《北西廂》，不正是一本比一本被渲染被增飾得越來越精彩嗎？哪有「反其道」而行，自取其辱之理，何況鍾嗣成所云「名香天下，聲振閨閣，伶倫輩稱『鄭老先生』，皆知其為德輝也」❻❹，而名並元劇四大家，被周德清列居第二的鄭光祖，如何願意作此「檃括」之劇呢？因此，不禁使我們想到，應當是今本《北西廂》的作者，把《傷梅香》和《董西廂》以及南戲《張珙西廂記》一樣，都作為其創作藍本；從而胎息淵厚，集眾作所長而成就，才是合於情實的說法。如果我們比對今本《北西廂》和《董西廂》，其情節不是也諸多雷同嗎？而據上文所引「六字三韻語」之例證，我們已經知道，今本《北西廂》作者，較諸作《周公攝政》的鄭光祖年輩至多相近而稍晚的可能性更大，則這位無名氏的《北西廂》自是可以以鄭光祖《傷梅香》為「藍本」來開展來創作。

4. 今本《北西廂》【天淨沙】、【調笑令】二曲據李好古《張生煮海》【鵲踏枝】轉化渲染

對於今本《西廂記》是否為元中葉無名氏之作，著者發現尚有兩個疑慮，必須澄清。第一個疑慮見於李好古《張生煮海》雜劇第一折仙呂【鵲踏枝】云：

又不是拖環珮、韻打玎玲；又不是戰鐵馬、響錚鏦，又不是佛院僧房，擊磬敲鐘。一聲聲讀的我、心中怕恐，

❻❹ 〔元〕鍾嗣成：《錄鬼簿》，《中國古典戲曲論著集成》第二冊，頁一一九。

原來是廝琅琅、誰撫絲桐。⑥⑤

這支曲子寫末色張生(羽)彈琴,旦腳龍女聽琴所唱。而今本《西廂》第二本第四折寫末色張生(君瑞)彈琴,

旦腳鶯鶯聽琴唱以下二曲;一為越調【天淨沙】:

莫不是步搖得寶髻玲瓏,莫不是裙拖得環珮叮玲,莫不是鐵馬兒簷前驟風,莫不是金鉤雙控,吉丁當敲響簾櫳。

二為【調笑令】:

莫不是梵王宮,夜撞鐘。莫不是疎竹瀟瀟曲檻中,莫不是牙尺剪刀聲相送?莫不是漏聲長滴響壺銅。潛身再

聽在牆角東,原來是近西廂理絲桐。⑥⑥

將《西廂》這兩曲與《張生煮海》【鵲踏枝】比看,則同寫琴聲,句法亦相同,語彙亦近似;其間前後模擬之

跡,頗為顯然。其前後模擬之關係,有以下三種情形:

其一,若不論其時代早晚,則《西廂》名聞遐邇,似乎只有《張生煮海》驟括《西廂》才有可能。

其二,李好古,《錄鬼簿》列於「前輩已死名公才人,有所編傳奇行於世者」,應屬初期至元間作家;《張

生煮海》若真為其所著,而不是另外「次本」、「二本」之屬無名氏,則只有《西廂》二曲【天淨沙】、【調

笑令】之轉化渲染《張生煮海》【鵲踏枝】一個可能。

其三,孫楷第《元曲家考略》,據余闕《青陽先生文集》卷一有〈送李好古之南台御史〉詩,梁寅《石門

先生集》卷五有〈送李好古御史〉,以此知李好古曾官南台御史。又據楊維禎《東維子文集》卷十九所收至正

⑥⑤ 〔元〕李好古:《張生煮海》,收入〔明〕臧晉叔編:《元曲選》,頁一七〇五。

⑥⑥ 以上兩段引文見里仁書局編:《西廂記董王合刊本》(臺北:里仁書局,一九八〇年),頁八七。

八年（一三四八）十一月之《竹近記》，好古當於至正八年在南台為官，由南台入朝距撰《竹近記》日不遠。

又許有壬《至正集》有《和原功釣台寄好古韻》詩及《題李好古浴雪齋》詩，所云「原功」為歐陽玄字。則可

知李好古與歐陽玄、許有壬、余闕、梁寅等交遊友善。⁶⁷如孫氏所考述之詩人、南台御史李好古，即為雜劇《張

生煮海》之作者，則以其生當元順帝至正間，則其《張生煮海》【鵲踏枝】之隱括今本《北西廂》之【天淨沙】、

【調笑令】更屬可能。但《錄鬼簿》已著錄李好古，則此李好古，自非至元間之李好古。

所以李好古之時代只能在至元間，其為今本《北西廂》所據以轉化渲染，自亦順理成章。

5. 元人景元啟散套雙調【新水令】所云《崔氏春秋傳》引發之問題

第二個疑慮是《西廂記》在元明兩代文獻上都有被稱作《春秋》或《崔氏春秋》的跡象，顯示其流播之廣

與被推崇之至。其見諸元雜劇者有：

1. 題為關漢卿《錢大尹智勘緋衣夢》之第二折賓白：幼習儒業，頗看《春秋》，《西廂》之記，念的滑熟。

2. 宮天挺《死生交范張雞黍》第一折賓白：小生不曾讀《春秋》，敢是《西廂記》。

3. 景元啟雙調【新水令】散套，其【得勝令】有：「床邊放一卷《崔氏春秋傳》」之語。⁶⁸

如果說《緋衣夢》和《范張雞黍》之賓白有明人攛入的可能，可是景元啟雖生卒年不詳，但所作小令見元人楊

朝英所編《陽春白雪》、《太平樂府》，刊於元順帝至正初。如果景元啟所云《崔氏春秋》之用以稱今本《北

⁶⁷ 詳見孫楷第：《元曲家考略》，頁三四一三七。

⁶⁸ 楊朝英《陽春白雪》、《太平樂府》查無該詞。據隋樹森《全元散曲》所錄，該句見於景元啟雙調【新水令】套中的【得勝令】，【明】郭勛《雍熙樂府》卷十一、【明】陳所聞《北宮詞紀》卷五、【明】竇彥斌《詞林白雪》卷二、【明】張栩《彩筆情辭》卷五皆收錄該套。隋樹森編：《全元散曲》（北京：中華書局，一九六四年），頁一一五一一一一五二。

西廂》，果然已見元末，則《緋衣夢》、《范張雞黍》賓白所言就一時難於否定。

將《北西廂》稱作《崔氏春秋》，其見諸明人著述者有：

1. 李開先（一五○一—一五六八）《詞謔》：《西廂記》謂之「『春秋』以會合以春，別離以秋云耳；或者以為如《春秋經》筆法之嚴者，妄也。尹太學士直興中望見書鋪標帖有『崔氏春秋』，笑曰：『吾止知《呂氏春秋》，乃崔氏亦有春秋乎？』亟買一冊，至家讀之，始知為崔氏鶯鶯事。……又一事亦甚可笑。一貢士過關，把關指揮止之曰：『據汝舉止，不似讀書人。』因問治何經。答以『春秋』；復問《春秋》首句，答以『春王正月』。指揮罵曰：『《春秋》首句乃「游藝中原」，尚然不知，果是詐偽要冒渡關津者。』責十下而遣之。貢士泣訴於巡撫台下，追攝指揮數之曰：『奈何輕辱貢士？』令軍牢拖泛責打。指揮不肯輸伏，團轉求免。巡撫笑曰：『腳跟無線如蓬轉。』又仰首聲冤，巡撫又笑曰：『望眼連天。』知不可免，請問責數，曰：『先受了雪窗螢火二十年』須痛責二十。責已，指揮出而謝天謝地曰：『幸哉！幸哉！若是「雲路鵬程九萬里」，性命合休矣！』」[69]

2. 祁彪佳（一六○二—一六四五）《遠山堂劇品》著錄屠本畯《崔氏春秋補傳》，今不存，祁氏云：「北四折……實甫之以〈驚夢〉終《西廂》，不欲境之盡也。」[70]

3. 王應奎（一六八四—約一七五九）《柳南續筆》卷二「王斥」條云：「斥工為制義，戊辰會試，七藝

[69]〔明〕李開先：《詞謔》，《中國古典戲曲論著集成》第三冊，頁二七一—二七二。

[70]〔明〕祁彪佳：《遠山堂劇品》，《中國古典戲曲論著集成》第六冊（北京：中國戲劇出版社，一九五九年），頁一六四。

俱為主司所賞，閱至論，忽見用鶯鶯、杜麗娘，主司大駭，置之。」〔71〕

由以上所舉諸事，可見《西廂記》在元末有可能已蜚聲劇壇，而其深入人心則在明代，不止見諸書肆，士大夫耳熟能詳，運用其曲文於生活對談，出口成章，甚至科舉策論亦舉證自如；而其所以被稱作「春秋」，則如李開先所云，或謂崔張戀愛始於春終於秋，或謂以躋其地位如孔子所著《春秋》。

此被元明人所稱道為《崔氏春秋》之今本《北西廂》，就元至正年間之景元啟和明人李開先以下而言，自是指今日五本二十一折傳世之《北西廂》而言。但是，不止關漢卿和宮天挺劇中所指稱者，尚有疑義。即就所謂元人景元啟之【新水令】散套仔細考量，亦有問題。論述如下：

其一，景氏【新水令】套不見元人楊朝英所編《陽春白雪》、《太平樂府》，而始見於明正德間郭勛所編之《雍熙樂府》，且不題作者姓名；則此【新水令】「一春常費買花錢」是否為景氏所撰，便有了問題；甚至可能為明人無名氏所撰，因而有明人稱《北西廂》為《崔氏春秋》的習用話語。最起碼我們不能據此來確指景氏所生存的元至正間，《北西廂》已被稱作《崔氏春秋》。

其二，按關氏年輩一般認為早於王實甫，若《緋衣夢》果然係屬所作，則劇中既已言及「《西廂記》念的滑熟」，且稱之為「春秋」，則《北西廂》之成書必在關氏之前，但那是教人不可思議之事。因之，著者認為，《緋衣夢》有兩種可能：一是如趙琦美脈望館藏《古名家雜劇》本之不署作者姓氏，則有元明間無名氏所作之可能；二是此劇與宮天挺《范張雞黍》一樣，以其現存皆為明刊本，若被明人以其「時尚」之話語攛入亦不足怪；否則也同樣難於說明晚於王實甫的宮天挺（元世祖至元末）卻獨獨將之視為「春秋」；而且也可以想見，

❼
〔明〕王應奎撰；王彬、嚴英俊點校：《柳南隨筆》（北京：中華書局，一九八三年），頁一六一。

這《西廂》如果已存在，也難說即為今日之傳本。所以我們對於關、宮二氏劇作中出現以「春秋」來溢美《西廂》是持保留態度的，其最大可能性是出諸明人竄改的筆墨，較為合理。如此也才和我們所主張的五本二十一折之《北西廂》非王實甫所作，其作者應是元代中期成宗元貞大德之後無名氏之論述，不產生矛盾。

以上所舉的五點疑慮，雖未必能一一完全化解，但畢竟大抵可以「自圓其說」，對所考述出來的觀點和見解均不致產生明顯的衝突，使之動搖根本。但無論如何，證據也好，疑慮也好，都很支離破碎，很難有作為強力的定點者，也因此「捉襟見肘」，自是難免。在此只能期待新資料的發現。

6. 蔣星煜先生的「南戲對今本《北西廂》之影響」說

由於《西廂記》現存最古版本為明孝宗弘治十一年（一四九八）金台岳家刻本，刊於北京外，其餘都刊於江浙、福建等地。如陳眉公、湯顯祖本是金陵師儉堂刊；文秀堂本、富春堂本、繼志齋本、金在衡本、徐士範本都刊於南京；李梗本刊於吳門暉暉齋，魏浣初評本刊於古吳存誠堂，《六十種曲》本刊於常熟，都屬蘇州。李卓吾本五種刊於虎林容與堂，李廷謨本稱山陰延閣本，王驥德本刊於山陰朱朝鼎香雪居；凌濛初本與閔遇五本均刊於吳興。；虎林為今浙江杭州，山陰為今紹興，與吳興同屬浙江。又福建和江西、廣東也刊行過徐文長本。也就是說《西廂記》在明代刊刻流行的地域，十之八九都不是傳播北曲雜劇的北方，而卻在南曲戲文勢力範圍的南方。也因此，蔣星煜先生認為難免受南戲和傳奇的影響，而有種種跡象遺存在《北西廂》之中。對此，蔣先生在其〈《西廂記》受南戲、傳奇影響之跡象〉㊁中，從八方面舉證論述，以下就此八方面撮要如下，以

⑫ 蔣星煜：〈《西廂記》受南戲、傳奇影響之跡象〉，《徐州師範學院學報》一九八一年四期，頁八四—八八，收入氏著：《西廂記的文獻學研究》（上海：上海古籍出版社，一九九七年），頁六〇五—六一八。

照映鄭師與陳氏、黃氏之論：

1. 劇名及其全稱：《西廂記》之劇名及其全稱《崔鶯鶯待月西廂記》接近南戲。

2. 腳色分行：以張珙為例：徐士範、熊龍峰、屠隆、劉龍田、何璧、徐筆峒等版本，皆為生腳扮飾。

3. 讀音和韻律：受南戲影響，音韻未盡符合《中原音韻》。

4. 套曲的組織：套曲的排列和組織比其他元人雜劇均較自由。

5. 輪唱與齊唱：其舉例與鄭因百師前揭文相同。

6. 家門大意：徐士範本及據之翻刻之熊龍峰本、劉龍田本首出《佛殿奇逢》之前，有類似南戲、傳奇之「家門大意」與裡外之問答。

7. 篇幅與分折分出：明刊《西廂記》絕大部分分成二十折，每折有標目，與傳奇近似。

8. 校訂刊印之方式與地域：《西廂記》與南戲、傳奇合刊為總集，如《六十種曲》；刊行地域主要在南方。

由這八點南戲相關的跡象，再結合上文所舉鄭師之所見，越發使我們認為今傳本《北西廂》是在南戲背景下所創作的元中葉成宗元貞大德以後、泰定帝泰定元年（一二九五─一三二四）以前之北劇。

小結

有關今本北曲《西廂記》的作者問題，如果從元代至順元年（一三三〇）鍾嗣成《錄鬼簿》著錄的劇目算起，迄今已有六百八十八年，歷經明人王實甫作、關漢卿作、王作關續、關作王續四說的擾攘消長之後，清代以來，似乎已歸趨於王作一說；而陳中凡、王季思兩先生於一九六〇年又重提舊案，互有討論：近年（二〇一〇）黃毅先生乃調適兩位先生意見，結論為：「《西廂記》的作者是王實甫，其突破體製規律是王實甫在南戲影響

的藝術創新。」

但是一九七三年著者業師鄭因百先生亦有〈新考〉，由於海峽隔絕，所論未為彼岸學者所知。著者隨侍杖履，雖然早聞老師論述大義；但未嘗用心思考與從事。乃近日三讀《北西廂》，梳理其相關文獻與諸家對其作者各抒所見之論說，認為諸家各具所長，其中陳中凡先生從南戲考察宋元舊編有《張珙西廂記》、李景雲有「元傳奇」《西廂記》，可以證明今本《北西廂》應與南戲有密切關係。王季思先生經由《中原音韻》引文，可以看出周德清所見《西廂記》已等同今傳之五本二十一折，則其作者之年輩必長於周德清，今本《西廂》之流傳亦應早於《中原音韻》成書之泰定元年。；此點有定位作用，極為重要，可以否定今本《西廂》為元末明初作品之說。

至於鄭師所執六據，其前四者實不可忽視。因為…

其一，「題目正名」[73] 原是戲曲、說唱文學藝術，用作劇本、話本提要，演出廣告和演出時前後之宣講；並取其一句作劇目、正名。如果所著錄之劇目與傳世之劇本、話本所載不同，往往可據此判斷作者另有其人。鄭師有《元劇作者質疑》，其例已見前文。而今本《西廂記》五本之「題目正名」共二十句，《錄鬼簿》劇目才著錄兩句，無一句相同，顯示傳本與原本大有不同。其最大可能應是：王實甫原作守元劇體製，止一本四折；今傳本仿南戲格局，為五本二十一折，作者另有其人。

其二，《錄鬼簿》對於折數超過四折的惟一劇目六折《秋千記》都特加小注，如果今本《西廂》是王氏原作，

❼❸ 著者有〈有關元人雜劇搬演的四個問題〉，第一小節為〈「題目」、「正名」之分別與關係及其作用〉，原載《中外文學》第一三三卷第二期（一九八四年七月），頁二九一─五九，收入曾永義：《詩歌與戲曲》，頁一八八─二○五。

何以卻對其「五本二十一折」視若無睹而違背其著錄體例。且今傳本元人雜劇，凡超過四折的，無一不有問題，

皆經後人擅改。也就是說，破壞元雜劇一本四折的體製，在元人，尤其是王實甫的至元間是極不可能的。更何

況「五本二十一折」，簡直是元雜劇這種文體的「陡然大創製」，前無因緣，後亦長時不見踵繼；難道不違背

事理之「大自然」嗎？須知文體所具之形製規律，無不在前代基礎逐步完成，而既完成之後，也必為踵繼者持

續長遠時日，然後再漸次受新元素影響而終於再蛻變；詩、詞、曲之間如此，元雜劇、明雜劇，元戲文、明傳奇，

何嘗不也如此❼❹；而若謂今本《西廂》應是王實甫本人於元成宗元貞、大德間南下杭州，受南戲影響而創作者；

那麼王實甫就應該先創作一本四折《西廂》，其後又大幅重啟爐竈再創作五本二十一折《北西廂》於杭

州。我們不妨有此「遐想」，只是王實甫南下杭州的跡象一點也無，又當奈何？

其三，今傳本《西廂》套數用曲較諸一般長而多，如果今本《西廂》是王實甫原作，這也與套曲演進規律

抵觸；對此，鄭師在《北曲套式彙錄詳解》❼❺已概見其例。著者於曲牌「聚眾成群」之發展亦有所觀察，得出

以下「歷程」：1.重頭，2.重頭變奏，3.子母調，4.帶過曲，5.姑舅兄弟（曲組），6.民歌小調雜綴，7.聯套套

數，8.合腔，9.合套，10.犯調，11.集曲。❼❻其中「雜綴、重頭、重頭變奏、套數、合腔、合套」為「聯曲體」；

其套數之為「聯曲」，又會有由不穩定而穩定之現象。；其終為「穩定」者，則可稱為「套式」。；其用曲之多少，

❼❹ 對此，本人有論述多篇，如：〈元雜劇體製規律的淵源與形成〉、〈宋元南曲戲文之體製、規律與唱法〉、〈戲文和傳
奇的分野及其質變過程〉、〈明代雜劇演進的情勢及其特色〉等，見曾永義：《戲曲源流新論（增訂本）》（北京：中
華書局，二〇〇八年）。

❼❺ 鄭騫：《北曲套式彙錄詳解》，書中所舉套曲實例，皆按所用曲數序列。

❼❻ 見曾永義：《「戲曲歌樂基礎」之建構》（臺北：三民書局，二〇一七年），頁二六一—二六六。

亦自然由少而漸多。可見今本《西廂》即此而言，也非王實甫「初期雜劇」所應有。

其四，元雜劇一人獨唱是從唐變文、宋陶真、涯詞、覆賺與宋金諸宮調等大型之說唱文學藝術，由一人說唱之敘述體，一變而為眾人說白，一人獨唱曲文之代言體戲曲，既有傳統也有創新。所以元人初期雜劇因體製新立，便也以代言體為關鍵。

元雜劇之一人獨唱，其實是直接由諸宮調轉變而來，既有傳統也有創新。所以元人初期雜劇因體製新立，便沒有一本突破這種規矩，凡突破者必非原作；蓋從種種跡象即可斷言，如果今本《北西廂》是王實甫所著，就絕無可能大肆改動這項律則，如鄭師上文所舉例證之多。

著者在鄭師和陳、王二先生的成就之下，對於「今本《西廂記》作者之問題」，並無多大裨益之見解，除了對其他應澄清的相關疑問，提出個人解釋和看法之外，只有兩點令人值得重新「省思」，這裡再度特別強調，那就是：

其一，周德清《中原音韻》將《周公攝政》和作《西廂記》作者稱為「前輩」，依其排序，作《周公攝政》的鄭光祖，至少應與作《西廂記》的無名氏同時，或還要早些；而這《西廂記》據王季思先生考述，正是今本《北西廂》。如果我們認作即王實甫《西廂》，則王實甫年輩怎會與鄭光祖同時或更晚些。所以我認為這位今本《北西廂》的作者，應非王實甫而是另一位「無名氏」；他的時代也應當在元成宗元貞（一二九五）到英宗至治（一三二三）之間，那是元雜劇全盛，南戲北劇交化的時代，所以他才能因緣際會，創製大型多本的元雜劇；其篇幅有如同時之南戲《宦門子弟錯立身》之為十四齣、《小孫屠》之為二十一齣那樣情節曲折騰挪、引人入勝的長篇故事，而非止於一本四折「起承轉合」刻板的簡單情節結構；但由於它畢竟用北曲創作，所以還保持一本四折、累本成劇和大部分一人獨唱的基本規律。後來元末明初楊景賢六本二十四折，就是它的後繼者。我想對今本《西廂》的作者和時代如此定位，就可以解除歷來學者對此問題的種種疑慮。

其二，今本《北西廂》第四本第三折【要孩兒】【四煞】「淚添九曲黃河溢，恨壓三峰華岳低」蓋轉化元人李珏《題汪水雲西湖類稿》詩「淚添東海水，愁壓北邙山」，經考證，此詩作於至元二十五年（一二八八）前後。汪水雲即汪元量，那時他已自大都返錢塘，則籍隸江西吉水的李珏為他題的詩，流傳於江南而被著今本《北西廂》的無名氏轉化為曲文的可能性自然很大。也因此可以據此斷定今本《北西廂》為關馬並時的王實甫所作的可能性微乎其微，應是與李珏並時或其後的無名氏才有可能。

所以本文可作如此結論：《錄鬼簿》所著錄的王實甫《西廂記》為一本四折，原本已佚。今本《西廂》應為元中葉成宗元貞大德之際，約略與鄭光祖同時或稍晚的無名氏在南戲影響之下的另一部著作。這部著作在明代以後就蜚聲劇壇被稱作《崔氏春秋》，廣受推崇和喜愛，影響甚為深遠。

二、今本《西廂記》的藍本

小引

戲曲本事題材取自史傳、傳奇、說唱、小說，自古已然；劇作家極少自我杜撰，緣故是，如此方能騰播眾口，易於營造排場、渲染情節。《西廂記》自亦不能免俗。考其本事關目、入曲說唱之所由自，則為唐元稹《鶯鶯傳》、秦觀、毛滂之【調笑令】轉踏與趙德麟【商調蝶戀花】鼓子詞，及董解元《西廂記諸宮調》，更為《北西廂》預設全面之規模。另有宋元南曲戲文《張珙西廂記》、《西廂記》，惜均已散佚。元人有李景雲《西廂記》傳奇，存曲二十八支。它們對於今本《北西廂》的創作，應當也有影響。

(一) 元稹《鶯鶯傳》

元稹（七七九─八三一）《鶯鶯傳》中的崔張愛情故事，自其成篇以後即廣為流傳，在《西廂記》雜劇之前，其被用作文學題材改編為說唱之外，作為文學掌故者亦所在多有，光就元人雜劇而言，亦俯拾即是，如馬致遠《青衫淚》「我則道是聽琴鍾子期、錯猜做待月張君瑞」，喬吉《金錢記》「我愁的是花發東牆，月暗西廂」，戴善夫《風光好》「原來他望天瞻北斗，卻不肯和月待西廂」，曾瑞卿《留鞋記》「你只戀北海春醪，偏不待月西廂」，吳昌齡《張天師》「莫不是崔鶯鶯害了你這張君瑞，只指望西廂下暗偷期」等。

元稹《鶯鶯傳》在唐代已是最膾炙人口的愛情小說，因為以他名重一時，其文字又「辭旨頑豔，頗切人情」；兼以其《續會真詩》三十韻和楊巨源《崔娘詩》、李公垂《鶯鶯歌》，以及白居易、沈亞之等人唱和、題詠的推波助瀾，自然廣為流傳。但卻未收入其本集，唐末才被輯於裴鉶《傳奇》，北宋又被官修的《太平廣記》所收錄。

《鶯鶯傳》中的張生，王性之（生卒不詳）〈傳奇辨正〉謂「嘗讀蘇翰林贈張子野有詩曰：『詩人老去鶯鶯在。』註言所謂『張生』，乃張籍也」。[77] 其實「張生君瑞」正是元稹本人之「夫子自道」。王性之和陳寅恪〈讀鶯鶯傳〉考證已詳。[78] 也因為元稹對鶯鶯始亂終棄，為的是要娶名門韋氏女，乃於傳末假張生之口昧著良心說：

大凡天之所命尤物也，不妖其身，必妖於人。使崔氏子遇合富貴，乘寵嬌，不為雲為雨，則為蛟為螭；

[77] 里仁書局編：《西廂記董王合刊本》，〈附錄〉，頁七。

[78] 陳寅恪：〈讀鶯鶯傳〉，收入氏著：《元白詩箋證稿》（上海：上海古籍出版社，一九七八年），頁一〇六─一一六。

吾不知其所變化矣。昔殷之辛，周之幽，據百萬之國，其勢甚厚。然而一女子敗之，潰其眾，屠其身，至今為天下僇笑。予之德不足以勝妖孽，是用忍情。⑦⑨

沒想到元稹直把崔鶯鶯視作「妖孽」，居然將之比擬為周幽褒姒、商紂妲己，將曾經所愛之女子，踐踏成可以殺人身、傾人國的罪魁禍首；其誣衊女性，莫此為甚，豈不教人憤懣不平，不齒所為。

也因為元稹這段飾過藏非的說詞，甚為後人所卑鄙，所以據此敷演的說唱和戲曲便都揚棄這種「褒姐禍水」的觀念，而取其兩情相悅的愛情美談。

崔張故事的愛情美談，晚唐詩人王渙（八五九—九○一）組詩〈惆悵〉十二首，即已有一首詠崔鶯鶯：「八蠶薄絮鴛鴦綺，半夜佳期並枕眠。鐘動紅娘喚歸去，對人勻淚拾金鈿。」⑧⑩以見其事引發人惆悵。北宋晏殊（九九一—一○五五）【浣溪紗】有「不如憐取眼前人」之句⑧①，蘇軾（一○三七—一一○一）詞中亦有「為郎憔悴卻羞郎」、「美人依約在西廂」之語⑧②，甚至以「詩人老去鶯鶯在」⑧③來嘲弄張先（九九○—一○七八）年登耄耋尚且娶妾。凡此亦可見崔張情事，早被用作文學掌故。而將之演為說唱文學的，亦早見

⑦⑨ 里仁書局編：《西廂記董王合刊本》，〈附錄〉，頁五。

⑧⑩〔唐〕王渙：〈惆悵詩（十二首之二）〉，收入伏滌修、伏蒙蒙輯校：《西廂記資料匯編》（合肥：黃山書社，二○一二年），頁一五。

⑧①〔宋〕晏殊著，張草紉箋注：《二晏詞箋注》（上海：上海古籍出版社，二○○八年），頁三一。

⑧②〔宋〕蘇軾著；傅成、穆儔標點：《蘇軾全集》（上海：上海古籍出版社，二○○○年），【定風波】，頁六二五，【南歌子】，頁六三三。

⑧③〔宋〕蘇軾：〈張子野年八十五尚聞買妾述古今作詩〉，收入傅成、穆儔標點：《蘇軾全集》，頁一一八。

於北宋秦觀（一○四九─一一○一）、毛滂（一○五五─一一二○前後）和趙令畤（宋哲宗、徽宗時人，約一○九○─一一二○前後）三家。

(二) 秦觀、毛滂【調笑令】轉踏、趙令畤【商調蝶戀花】鼓子詞

秦觀和毛滂都用一詩一詞的「轉踏」形式，亦即踏地為節的歌舞來歌詠。詩為「引詩」七言八句，實為兩首七言絕句。；詞寄【調笑令】，為長短六句，因以詞調命之為【調笑轉踏】。其詩之末二字，必為詞起首之句，以此頂針續麻，用使詩詞聲情連綿而「纏達」（轉踏又作「傳踏」、「纏達」）。

秦觀重頭十組，每一組詠一事，十組詠王昭君以下歷代十美人；毛滂重頭八組，詠崔徽以下八位美人。秦觀【調笑轉踏】第七組詠崔鶯鶯云：

〔引詩〕崔家有女名鶯鶯，未識春光先有情。河橋兵亂依蕭寺，紅愁綠慘見張生。張生一見春情重，明月拂牆花影動。夜半紅娘擁抱來，脈脈驚魂若春夢。

【調笑令】春夢，神仙洞，冉冉拂牆花影動。西廂待月知誰共，更覺玉人情重。紅娘深夜行雲送，困亸釵橫金鳳。⑭

毛滂【調笑轉踏】第六首亦詠崔鶯鶯：

〔引詩〕春風戶外花蕭蕭，綠窗繡屏阿母嬌。白玉郎君恃恩力，尊前心醉雙翠翹。西廂月冷濛花霧，落霞零亂牆東樹。此夜靈犀已暗通，玉環寄恨人何處。

⑭ 〔宋〕秦觀：【調笑轉踏】，收入伏滌修、伏蒙蒙輯校：《西廂記資料匯編》，頁一七。

【調笑令】何處，長安路。不記牆東花拂樹。瑤琴理罷《霓裳》譜。依舊月窗風戶。薄情年少如飛絮，夢逐玉環西去。[85]

【調笑轉踏】由於一詩一詞體製短小，所以秦觀集中筆力歌詠「西廂幽會」；毛滂雖由〈請宴〉寫到鶯鶯「報書寄環」，但就故事而言，終屬片段。

趙令時（字德麟）也因感於「好事君子，極飲肆歡之際，願欲一聽其說。或舉其末而忘其本，或紀其略而不及終其篇，此吾曹之所共恨者也」[86]，於是他便將元稹《鶯鶯傳》，省略其煩褻之情節，分作十章，每章之下，先截取傳文，或止撮大旨要義，作為說白以敘述情節，再綴以所製【商調蝶戀花】一闋，以鼓擊節、管絃伴奏而歌唱其情事。如此散文與韻文循環交替，再加上引子與尾聲共十二章十二闋詞，以至終篇，將崔張故事做首尾畢具的「說唱」。

就五本二十一折《西廂記》之整體情節而言，本傳中已粗具〈寺警〉、〈請宴〉、〈賴簡〉、〈酬簡〉諸關目；秦觀、毛滂單調短小，雖但能隱括其事，然而實開入曲說唱之功。趙令時鼓子詞則除以四闋詞歌唱此四關目外，對本傳崔氏拂琴鼓〈霓裳羽衣序〉、崔氏緘報張生書信、崔氏贈張生「珮玉綵絲文竹」、崔氏婚後謝絕張生求見等四情節各以一闋【蝶戀花】唱詠，可謂已及本傳全篇。至於其首尾二闋，則可視為引子與尾聲。也就是說趙氏鼓子詞大抵是依本傳情節序列的；其中崔氏報書與贈物申情，亦為五本《西廂》之第五本第二折〈寄愁〉所取。而其可喜者，則是刪除本傳「妖孽」之說，結以「天長地久有時盡，此恨綿綿無絕期」，令人

⑧⑤〔宋〕毛滂：【調笑轉踏】，收入伏滌修、伏蒙蒙輯校：《西廂記資料匯編》，頁一八。

⑧⑥〔宋〕趙令時：〈元微之崔鶯鶯商調蝶戀花詞〉，收入伏滌修、伏蒙蒙輯校：《西廂記資料匯編》，頁二五。

有餘音裊繞之致。

(三) 董解元《西廂記諸宮調》

但使《北西廂》成為宏篇鉅製、規模既具、鬚眉畢張的原動力和「先驅」，實是董解元《西廂記諸宮調》。它不止別具心思的造設了許多元稹本傳所沒有的關目，對於本傳粗略的情節，更能夠點綴渲染，使之入景入情入理，令人宛然在目而感同身受。同時其體製規律，韻散交錯，諸宮諸調，緣事緣詞緣聲而設，其聯套排場之建構與處理，已為北曲雜劇展開範例、譜為先聲。我們甚至於可以說，如果沒有《董西廂》，則《北西廂》恐怕也不是那麼容易在元代產生。

諸宮調的創始和流行，已見前文〈「北曲雜劇之分期演進」新探〉。[87]《西廂記諸宮調》是現存唯一完整的宋金諸宮調作品。其作者但知為「董解元」，《錄鬼簿》列為「前輩已死名公有樂府行於世者」第一人，云：「大金章宗時人。以其創始，故列諸首。」[88]元末陶宗儀《輟耕錄》卷二十七《雜劇曲名‧小序》：「金章宗時董解元所編《西廂記》，世代未遠，尚罕有能解之者。」[89]「解元」是時人對文士之泛稱，不能例以明清，用來指稱鄉試榜首。[90]鍾氏所以有「以其創始，故列諸首」之語，應當是認為像「諸宮調」那樣的樂曲已是北

[87] 曾永義：〈「北曲雜劇之分期演進」新探〉，《中國文哲研究集刊》第五四期（二〇一九年三月），頁一―三五。

[88] 〔元〕鍾嗣成：《錄鬼簿》，《中國古典戲曲論著集成》第二冊，頁一〇三。

[89] 〔元〕陶宗儀：《南村輟耕錄》（北京：中華書局，一九五九年），頁三三一。

[90] 明初《太和正音譜》謂：「董解元，仕於金，始製北曲。」仕金之說，由誤解「解元」所衍生。其後王驥德與蔣一葵出現「金章宗學士」之說，誤解更甚。按〔明〕王驥德（一五六〇―一六二三）《古本西廂記》卷六附評語十六則中云：

曲的「先行者」。

對於董解元的生平，除了「大金章宗時人」，生活在金章宗明昌元年（一一九〇）至泰和八年（一二〇八）之間，其他別無所知。雖然李正民《董朗與董明——《董西廂》作者籍貫探討》[91]，據盧前《飲虹簃曲籍題跋》引《玉茗堂鈔本董西廂》清代柳村居士跋云：「董解元，名朗，金泰和（一二〇一—一二〇八）時人，隱居不仕。」因為泰和為金章宗年號，於是將一九五九年發現的山西侯馬董墓，以其時代為金章宗和衛紹王時，其墓主為「董明」，便將同時代的「董朗」聯鎖起來，猜測「董明」墓旁，一個被破壞的墓，可能就是「董朗」之墓，他們的名字「明」與「朗」應當就是兄弟；他又舉出其他例證，結論是：《西廂記諸宮調》的作者，可能為「董朗」，他是山西侯馬人。但誠如他自己所云「不為無據」，但要「確鑿證實」，尚有待新資料的發現研究。[92]

[91] 「蓋董解元為金章宗朝學士，始創為搊彈院本，實甫循董之緒，更為演本，由元至今三百餘年。由董至王，亦一百三數十年。董解元，蓋宋光寧兩朝間人。」又〔明〕蔣一葵（生卒不詳，萬曆二十二年（一五九四）舉人）《堯山外紀》卷六十八。董解元《西廂記》壓卷，不著名字，但云『仕金章宗朝，為翰林學士』。時鍾嗣成以『前輩名士』呼之，其《記》實為王、關之祖。」見〔明〕朱權：《太和正音譜》，《中國古典戲曲論著集成》第三冊，頁二〇。〔明〕王驥德：《古本西廂記·附評語》，收入伏滌修、伏蒙蒙輯校：《西廂記資料匯編》，頁一九一。

[92] 寒聲等編：《西廂記新論》（北京：中國戲劇出版社，一九九二年），頁一五一—一六〇。謂《董西廂》為「董朗」所作，最早見於中國社會科學院文學研究所中國文學史編寫組：《中國文學史》（北京：人民文學出版社，一九六二年）。游國恩等著：《中國文學史》（北京：人民文學出版社，一九六三年）。凌景埏校注：《董

然而我們可以從他所著的諸宮調《西廂記》得到他自己的一些訊息。其卷一《引辭》可見其生活和為人：

仙呂【醉落魄纏令】吾皇德化，喜遇太平多暇，干戈倒載閑兵甲。這世為人，白甚不歡洽？

秦樓謝館鴛鴦幄，風流稍是有聲價。教惺惺浪兒每都伏咱。不曾胡來，俏倬是生涯。

【整金冠】攜一壺兒酒，戴一枝兒花。醉時歌，狂時舞，醒時罷。每日價疏散不曾著家。放二四不拘束，

盡人團剝。

……

【太平賺】四季相續，光陰暗把流年度。休慕古，人生百歲如朝露。莫區區，好天良夜且追遊，清風明

月休辜負！但落魄，一笑人間今古，聖朝難遇。

俺平生情性好疏狂，疏狂的情性難拘束。一回家想麼，詩魔多愛選多情曲。比前賢樂府不中聽，在諸宮

調裡卻著數。一個個旖旎風流濟楚，不比其餘。⑨

如果我們把這幾支曲子和關漢卿【一枝花】《不伏老》對看，不難發現他們都是書會中才人，過的是秦樓楚館、

風花雪月，與歌兒舞女廝混，及時行樂，酒中落魄的疏狂風流生活。而關漢卿固是「雜劇班頭」，他的諸宮調

也當得頭籌。

元稹《鶯鶯傳》不過兩三千言，而董解元卻將它敷演成五萬餘言的長篇大作。這大作包含十種宮調、

一百九十幾支曲牌，用此韻文來和散文既說且唱，委曲婉轉的引人入勝。他不止繼趙德麟商調【蝶戀花】鼓子

⑨ 解元西廂記》（北京：人民文學出版社，一九八○年）。姚真中《董解元和《西廂記諸宮調》考索》，更與李正民之說

董墓相同，收入寒聲等編：《西廂記新論》，頁一四一─一五○。

⑨ 里仁書局編：《西廂記董王合刊本》，頁一─二。該書《董西廂》與《王西廂》為各自獨立的頁碼，本文據該書引用。

詞，刪除元稹視鶯鶯為妖孽而始亂終棄的悲劇，更進一步亟力改寫，使之成為大眾喜聞樂見的喜劇，而且在文學造詣、人物塑造、關目布置和主題思想上都已為後來的《北西廂》，打造出一幅頗為精到而可依循的藍圖。

就主題思想而言，愛情的忠誠與不渝，在《董西廂》裡，已成為始終作合的脈絡；就關目布置而言，已為《北西廂》的《驚豔》、《借廂》、《聯吟》、《鬧齋》、《寺警》、《請宴》、《賴婚》、《琴挑》、《傳簡》、《賴簡》、《酬簡》、《拷紅》、《送別》、《驚夢》、《報捷》、《傳書》、《爭婚》、《團圓》等建構了頗為完整的骨架和血肉。就人物塑造而言，成功的將柔弱畏縮的鶯鶯轉成勇於衝破禮教和追求愛情的閨秀佳人；將好色無行、始亂終棄、文過飾非的張君瑞變成執著愛情、患得患失、始終如一的書生才子；尤其將本傳中無足輕重的婢女紅娘創發成機智活潑、勇於任事、成人之美的「可愛女俠」；此外如額外添加的法聰和尚，也極寫其勇武英豪。也就是說本傳中平板無姿色的人物，到了董解元手中，多能表現得栩栩如生。

而《董西廂》就文學而言，其成就尤不可忽視。其敘事鋪排、寫景抒情和描摹人物心理，均能唯妙唯肖。

如卷一：

中呂【鶻打兔】對碧天晴，清夜月，如懸鏡。張生徐步，漸至鶯庭。僧院悄，迴廊靜；花陰亂，東風冷。詩罷躊躇，不勝情，添悲哽。一天月色，滿地花陰。心緒惡，說不盡。疑惑際，微吟步月，淘寫深情。忽然聽；聽得啞地門開，襲襲香至，瞥見鶯鶯。

【尾】臉兒稔色百媚生，出得門兒來慢慢地行，便是月殿裡姮娥也沒恁地撐。

仙呂【整花冠】整整齊齊恣稔色，姿姿媚媚紅白。小顆顆的朱唇，翠彎彎的眉黛。滴滴春嬌可人意，慢騰騰地行出門來。舒玉纖纖的春筍，把顫巍巍的花摘。

　　低矮矮的冠兒偏宜戴，笑吟吟地喜滿香腮。解舞的腰肢，瘦岩岩的一搦。簌簌的裙兒前刀兒短。被你風韻韻煞人也猜！穿對兒曲彎彎的半折來大弓鞋。

【尾】遮遮掩掩衫兒窄，那些嬝嬝婷婷體態，覷著剔團圓的明月伽伽地拜。

雙調【慶宣和】有甚心情取富貴？一日瘦如一日。悶答孩地倚著個枕頭兒，悄一似害的。　寫個帖兒倩人寄，寫得不成個倫理。欲待飛去欠雙翼，怎時見你？

【尾】心頭懷著待不思憶，口中強道不憔悴，怎瞞得青銅鏡兒裡！（94）

以上【鵪打兔】和【尾】與【整花冠】、【尾】四曲，前二曲寫張生寺中遶庭徐步，所見月夜景色；後二曲寫瞥見鶯鶯，觀賞其體態姿韻；真是描景如在眼目之中，寫人如活現當前，極其筆俊韻雅，清新自然。至於後二曲【慶宣和】、【尾】之揣摩張生相思模樣與心境，亦堪稱入木三分。其他如卷二雙調【文如錦】之寫法聰與眾僧準備戰鬥之狀；卷三中呂調【棹孤舟纏令】、【雙聲疊韻】、【迎仙客】、【尾】四曲之寫張生被夫人「賴婚」之後，不勝怏怏然之情；卷四中呂調【滿庭霜】、【粉蝶兒】、【尾】三曲之寫晴天澄澈、月色皓空之下，張生彈琴、鶯鶯聽琴之情景；也都各適其事、各極其境的或以莽爽之筆，或以委婉之致，或以清麗之韻，作最貼切的呈現。

而《董西廂》最教人傳誦，有口皆碑，莫過於卷六「長亭送別」諸曲，這裡但舉其【尾】聲四支，以見一斑：

莫道男兒心如鐵，君不見滿川紅葉，盡是離人眼中血。

滿斟離杯長出口兒氣，比及道得個「我兒將息」，一盞酒裡，白冷冷的滴殼半盞兒淚。

馬兒登程，坐車兒歸舍；馬兒往西行，坐車兒往東拽。兩口兒一步兒離得遠如一步也。

驢鞭半裊，吟肩雙聳。休問離愁輕重，向個馬兒上馱也馱不動。（95）

（94）里仁書局編：《西廂記董王合刊本》，頁一二一－一六。

（95）里仁書局編：《西廂記董王合刊本》，頁一二六－一二九。

這些曲子誠然寫景鮮明，寫情深刻，而其情景交融，倍加感人。也因此，《董西廂》的佳詞妙句，便每每被轉化運用到《北西廂》裡，對此，請見下文。

至於鄭光祖《㑳梅香》雜劇，對於今本《北西廂》有二十點雷同，亦顯見鄭氏《㑳梅香》對今本《北西廂》同具「藍本」之作用，對此，已見前論「作者問題」一章之中，此不更贅。

小結

雖然《董西廂》在「崔張文學」的發展過程中具有舉足輕重的「樞紐」地位，但誠如王萬莊《王實甫及其《西廂記》》所云：「在思想和藝術上也還存在一些不足。」他是從「人物形象」之塑造來論說的：他認為老夫人的形象尚不夠典型，未對崔張婚事起干擾阻礙的作用，也因此使情節張力不足。他又認為鶯鶯和張生的形象不夠「理想」。因為鶯鶯愛得很被動，在「從禮」還是「報德」間搖擺不定，也和「蘭閨久寂寞」、「待月西廂下」的詩境不相襯。張生對鶯鶯止是愛其美色。從初見之「魂不逐體」，到相思成疾之從頭到腳，都只是色相。所以崔張間至多只是「才子施恩，佳人報德」。而且張生在孫飛虎圍寺之際，還刻意吹噓學問，拖延賣關子，令人反感；又鄭恆來爭鶯鶯時居然還說鄭恆之父是賢相，「我與其子爭一婦人，似涉非禮。」類此，豈不迂腐可笑。至於紅娘，還只是個粗胚，鄭恆還不夠可惡。可著墨的地方尚有許多。最後還說，普救解圍的大段描寫，占去六分之一篇幅，不免累贅拖沓，喧賓奪主。[96]

就因為《董西廂》尚有可修正和擴充的「缺憾」，而本身也尚止於說唱文學藝術，所以其百尺竿頭更臻完

[96] 詳見王萬莊：《王實甫及其《西廂記》》（長春：時代文藝出版社，一九九〇年），頁二三一—三七。

美更膾炙人口，就有待於文學藝術之戲曲《北西廂》了。

三、今本《西廂記》在藝術上之成就

今本《北西廂》在唐人傳奇元稹〈崔鶯鶯〉的題材根源上，歷經宋人官本雜劇段數《鶯鶯六么》，秦觀、毛滂【調笑令】轉踏，趙令畤【商調蝶戀花】鼓子詞，無名氏戲文《張珙西廂記》、《鶯鶯西廂記》，金人董解元《西廂記諸宮調》、元人鄭光祖《䤓梅香》雜劇、元人李景雲《崔鶯鶯西廂記》戲文等之「胎息孕育」，和「藍本創作」所產生之寧馨兒，自然能薈萃所長，達成非凡的成就。以下先就其藝術成就來論述：

(一)主題思想：「願普天下有情的都成了眷屬」

著者有〈從文獻論說戲曲創作之動機與目的〉[97]，其中對「主情說」有過全面的剖析，說到《北西廂》，和蔣防《霍小玉傳》一樣，寫的是唐代士子戀愛的實際情況，只能在不被禮教束縛的女原本元稹《鶯鶯傳》，和蔣防《霍小玉傳》一樣，寫的是唐代士子戀愛的實際情況，只能在不被禮教束縛的女道士或樂戶歌妓中去尋找沒有拘泥的愛情，然後予以拋棄，再去選取名門閨秀成婚，以此提高自己的社會地位。像這樣現實中的「始亂終棄」，除了「情欲」之外，哪有「真愛」可言，哪有人情之中的「新鮮事」可說；最後終於為庶民大眾所厭棄。所以這其間的情境，就引發了人們要衝破禮教牢籠，達成自由戀愛和婚姻的嚮往。

《北西廂》在元人戀愛類雜劇中，固然沒有士子、歌妓、茶商鹽客三角戀的刻板模式，也不從中反映元代

[97] 曾永義：〈從文獻論說戲曲創作之動機與目的〉，《戲曲研究》第一〇四輯（二〇一七年十二月），頁一一四—一四六。

的社會現象；也不像一般男女風情劇的優雅和淺薄；也沒有白樸《牆頭馬上》一見鍾情，「井底引銀瓶」式的

悲悽和勇於與禮教抗爭的決絕；更沒有「之死矢靡它」的堅貞節烈。它有的只是男女主角乍然相遇的感應和神

往，由此而萌生愛情動力。在吟詩酬和、琴心示意，書簡往返的推波助瀾下；在白馬解圍，請宴賴婚，前候後

候的頓挫曲折中；無論其動力為正向為反向，卻是一步一步往酬簡纏綿、往婚姻團圓的大道前進。其間步步低

迴宛轉，刻刻扣人心絃。也因此成為愛情的寶典，使青年男女愛不釋手。其鶯鶯、張生、紅娘也都成為令人津

津樂道的典型人物。尤其在劇情全部結束之後，揭出主題思想：「願普天下有情的都成了眷屬」。試想這樣的

一句宣言，豈不煥發了無窮無盡有情的男男女女在內心深處的渴慕心靈。而這樣的宣示，是曠古的，不止感動

世世代代接踵而至的「今人」，也必然傳播感染於無盡的未來。因為這樣的愛情主題，雖然其「境界」未必如

拙作〈傳統中國的愛情觀〉所論莊子、秦觀、元好問、湯顯祖之深遠[98]，但它卻是人人能真切感受的，能切中

人心的，所以能如明萬曆間何璧《北西廂記·序》所云：

　《西廂》者，字字皆鑿開情竅，刮出情腸，故自邊會都鄙及荒海窮壤，豈有不傳乎？自王侯士農而商賈

　皂隸，豈有不知乎？然一登場，即毫釐婦孺，瘖聾疲癃皆能拍掌。此豈有曉諭之耶？情也。[99]

而《北西廂》所曉諭的「情」，正是人們共同的心聲：「願普天下有情的都成了眷屬」，而就此一句之出現於

全劇結束末尾，我們更可以說《北西廂》第五本是不可以缺少的。

[98] 詳見曾永義：〈傳統中國的愛情觀〉，收入曾永義：《戲曲與偶戲》（臺北：國家出版社，二〇一三年），頁三一九—三五五。

[99] 〔明〕何璧校刻：《北西廂記·序》，收入伏滌修、伏蒙蒙輯校：《西廂記資料匯編》，頁一七八。

(二) 關目布置與排場處理

《北西廂》既以「願普天下有情的都成了眷屬」為中心主題，而以崔張的愛情發展終致圓滿為載體，則全劇關目的主軸，自是要以崔張愛情的始終作合為筋節脈絡。而為了在簡單的人物之間與純樸的事件之際，能產生波瀾起伏之致，也就要在人物與事件中，安排人物因性格特質對事件處置方式的矛盾和衝突，就發生在老夫人和鶯鶯、張生、紅娘三人於禮教觀念的顯性衝突；也同時發生在鶯鶯與張生、紅娘二人於禮教觀念的隱性矛盾。而無論是顯性的衝突，或隱性的矛盾，都歸結於運用反向的動力，來對主軸意趣加以開展和提升。

若分析《北西廂》五本二十一折二十一個關目的布置：第一本《張君瑞鬧道場》，其〈借廂〉、〈鬧齋〉敘張生入居普救寺、借住西廂，為故事的開始，但也用〈驚豔〉挑起愛情主軸的端緒；用〈聯吟〉明示了男女主角心靈的相互契合。

第二本《崔鶯鶯夜聽琴》，其高潮在老夫人〈賴婚〉一折，鶯鶯、張生與老夫人的衝突為此而起，紅娘不齒老夫人的背信忘義而見義勇為亦為此而發；如果沒有這衝突的高潮，《北西廂》就無由衍生往後的千姿百韻。而為了這衝突的高潮，先用孫飛虎兵圍普救寺、指名強娶鶯鶯的〈寺警〉作為驚天動地的導引；看似事發突然，實由鶯鶯的豔名遠播。經由〈惠明〉一折，寫和尚英勇、張生獻計、白馬解圍，順理成章的進入老夫人〈請宴〉，而為了下文老夫人〈賴婚〉所導致張生、鶯鶯的錯愕、驚訝和極端失落，作高度鮮明的對比。而緊接其後的〈聽琴〉，則別開生面的使鶯鶯和張生的戀愛，趨於心靈的呼喚，在悠揚的琴聲裡傾訴了無限眷顧的情懷。

於此亟寫張生、鶯鶯婚姻有望，即將鸞鳳和鳴的喜悅，尤其張生迫不及待的「形容」真教人忍俊不禁；目的只

第三本《張君瑞害相思》，是崔張愛情路上的曲折騰挪和峰迴路轉，其中有乍然的驚喜、滿懷的熱望，也有突發的尷尬和無限的悲涼。追根柢實由於鶯鶯相國千金的身分一時擺放難堪，為了這種身分，她和自己內心熱烈的愛戀產生衝突的煎熬；也因此她和張生渴慕的追求和紅娘情義的相挺，也同樣產生衝突的頓挫；也因此使得張生這「傻角」越橫逆越相思越可愛，紅娘這「精靈」越伶俐越貼心越可敬，而鶯鶯這「佳人」越矜重越克制越動搖。紅娘兩度奉命探望張生疾病：〈前候〉、〈後候〉，寫張生相思之苦日甚一日，便是由於鶯鶯既〈鬧簡〉卻又〈賴簡〉，給張生既「虹霓在望」，卻忽地「飆風雷雨」；全因她內心的自我衝突所由生的結果。但也因此更深一層的寫出了愛戀的情境，寫得越精細越曲折越纏綿，越能引人入勝。

第四本《草橋店夢鶯鶯》，承上一本〈後候〉，此本一開頭即進入愛情主題的高潮〈酬簡〉。至此鶯鶯的「心防」自我破解了，張生的相思病亟也給她情義的台階；於是她勇於衝破禮教，敢於自薦枕席了，其間的歡愛自是難於描摹。而崔張隱密的戀情終究洩漏，緊接〈拷紅〉一折，紅娘對老夫人雖義正詞嚴，卻能委婉的攻破老夫人的弱點，使得她不能不答應崔張的婚事。但老夫人又別生枝節，勒令張生上京趕考；使得老夫人始終都是一位禮教的守護者，站在與崔張衝突的另一面。為此乃有鶯鶯長亭〈哭宴〉的惆悵，與張生旅途草橋〈驚夢〉的眷顧。

第五本《張君瑞慶團圓》。《北西廂》是否需要這第五本，歷來爭議不休。但就《北西廂》關目情節之規模《董西廂》看來，第五本之內容原為《董西廂》所具有；且若演至第四本戛然而止，看似「餘韻裊繞」，其實違背戲曲劇情完整的習慣，更大大的喪失「崔張慶團圓」的喜悅，尤其是最後要宣揚的旨趣：「願普天下有情的都成了眷屬」，也不能圓滿落實。所以其〈捷報〉是張生一舉狀元及第的必然結果；〈寄愁〉是張生旅邸中生病思念鶯鶯，一則彰顯張生對鶯鶯愛情執著深厚，一則使夫人姪兒鄭恆有對張生中傷造謠的機會；其後因

而有鄭恆〈爭婚〉鶯鶯的波折，老夫人又許婚鄭恆，再度站在與崔張衝突的反面。而張生終於衣錦榮歸，拆穿鄭恆謊言；鄭恆羞愧自殺，崔張團圓榮慶，全劇達於最高潮而結束。

縱觀《北西廂》二十一折的關目布置，其間沒有一個出諸怪力亂神，也沒有一個掀起驚濤駭浪；只是像大江春水，款款東流，看似無聲無息，卻是暗潮自湧。全劇安頓了三個高潮：其一是老夫人與崔張的正面衝突〈賴婚〉，其二是崔張愛情的成果〈酬簡〉，其三是全劇主題思想的宣示：「願普天下有情的都成了眷屬」，崔張愛情如願以償的〈團圓〉。而在高潮與高潮之間，用的只是世間兒女談情說愛的慣經歷程、一般心靈，只是彩筆妝點於「文喜看山不喜平」的出神入化之中。所以能夠使天下兒女，人人自比張生、人人自認鶯鶯，而真切的自我沉浸其中，從而引起莫大的共鳴。

像這樣看似平淡而內蘊多姿的關目布置，還得力於每折排場⑩轉折接縫的自然流暢。茲舉二例簡單說明：

〈拷紅〉一折，先以紅娘科白說明老夫人動疑。【越調鬥鵪鶉】協尤侯韻套，由紅娘獨唱。【調笑令】之前，寫紅娘與鶯鶯擔心老夫人的責問，使私情揭露出來，為此帶出紅娘的絲絲怨情；其下【絡絲娘】之前為「拷紅」正文，為本折曲白最精彩處；最後為老夫人無奈的當面將鶯鶯許配張生。

長亭送別鶯鶯〈哭宴〉一折，【正宮端正好】協齊微韻套，由鶯鶯獨唱。開首【端正好】一曲寫秋日原野，以為離愁別恨之背景。【叨叨令】之前，寫鶯鶯往長亭途中之情景。【脫布衫】至【四邊靜】為正宮、中呂兩收之曲，自成一組以寫長亭離筵，長吁短嘆、千折百迴之別恨。最後【般涉調耍孩兒】套為「借宮」，再寫鶯鶯對張生之殷勤叮嚀，而以夕陽殘照收束全篇。

⑩ 「排場」為戲曲之內在結構，詳見曾永義：〈論說「戲曲之內在結構」〉，《藝術論衡》復刊第六期（二○一四年十二月），頁一—四七。

（三）人物形象之塑造

《董西廂》在人物形象塑造上尚不夠鮮明，留有缺陷，已見上述。本來論戲曲人物之塑造，一方面要注意肖似人物之身分性格口脗，同時也要兼顧生旦之曲，淨丑有淨丑之腔，彼此假借不得。但是北曲雜劇才從說唱文學藝術轉變過來，尚繼承說唱一人獨唱的傳統，末旦二色只代表獨唱的男女主角，所扮飾的人物，可以包括各種身分和性格，尚未形成「程式化」的意義；所以末旦只能就所扮飾的人物來予以造型來予以賦神。

就《北西廂》的四位重要人物崔鶯鶯、張君瑞、小紅娘、老夫人來觀察，作者所分別給予的造型賦神，可說是神采靚耀、形貌宛然的。

從崔鶯鶯給人的感受是：具有相國千金大家閨秀的風範，自然展現優雅的矜持；但她是懷春的妙齡少女，內心也懷抱著對愛情的嚮往。她生活在禮教的制約之下，但無法真正束縛她眷戀的心靈。所以她在佛殿上初見張生，便使張生感受到她「眼角兒留情」、「腳踪兒將心事傳」。她後花園燒夜香，便和素不相識的張生賦詩酬和，吟出了這樣的句子：「蘭閨久寂寞，無事度芳春；料得行吟者，應憐長嘆人。」毫不掩飾的表白了深閨芳春索寞，殷切的期盼「嚶嚶鳥鳴，求其友聲」，這其實才是崔鶯鶯的內在世界。只是在現實行為上，她卻無法完全掙脫禮教的枷鎖，而對於張生是否對她真正志誠，她似乎也有諸多疑慮。這兩種情使她內外激盪、形神相離。在老夫人〈賴婚〉之後，她失望之餘，顯然也有奮然要解除桎梏，與張生共效于飛的決心；但結果是進退猶疑，彼此徒生苦惱。直到張生為她相思展轉、沉痾難起，才使得她毅然〈酬簡〉，一往無悔。

張君瑞給紅娘的感受是「傻角」，但那不是輕視的揶揄，而是沒有心機的「傻韻」，「傻」得可愛的「傻」。

他和紅娘的配搭演出，增添了許多滑稽詼諧，令人由衷粲然。誠如王萬莊《王實甫及其《西廂記》》所云：「他集風流、癡情、謹慎、淳良、聰明才智、憨厚志誠諸種色素於一身。」「他全付心力及行動都只為了追求鶯鶯」，「他為談戀愛受盡折磨，吃盡苦頭，老夫人的刁難固不必說，連鶯鶯也常『戲弄』他的感情，幾次使他大起大落，上天入地；而他卻『雖九死其猶未悔』，算得是『鍾情貴到癡』了。」[101]而他上京趕考，狀元及第，他也沒有婚娶高門，見異思遷；他止報捷寄愁，然後衣錦榮歸，同慶團圓。他真是一位「善始善終」的有情郎。

紅娘在戲曲中的丫鬟角色，除了關漢卿《詐妮子調風月》的燕燕和鄭光祖《㑳梅香翰林風月》的梅香差能幾分比擬外，其典型的象徵意義：性格明朗善良、機智活潑、擅長穿針引線、樂於玉成美事、人見人愛的卑微人物。這樣的人物，不止現實社會中曠古所未有，即今日世界亦無從尋覓，而她只存在於《北西廂》中，只彷彿見於舞台之上。她為人處事，不為自己存有什麼願望，更不打算達成什麼目的。她只胸中有一股欲助人為樂的情懷，所以也勇於申張不平。她對鶯鶯有主婢之名，對鶯鶯既能委曲宛轉的為她存身分、保體面；也能細心體貼鶯鶯的內在心靈為她推波助瀾，鼓勵她在愛情的道路上勇於邁進。她對張生的性情為人是欣賞肯定的，很熱心的協助他傳書遞簡去追求鶯鶯，也願意為張生營造機會去感動去親近鶯鶯；而她也喜歡好整以暇的觀看張生自鳴得意的「傻角」行徑；有時也不免和張生唱起「雙簧」來，逗得機趣橫生。她對老夫人的《賴婚》，硬生生的拆開一對璧人的婚姻深不以為然，認為她背信忘義。也因此使她「大義當前」，兩肋插刀似的甘心周旋於鶯鶯和張生愛情的苦樂之間。她在《拷紅》裡，充分表現她的機智聰明。她把握住老夫人的兩個弱點：一是賴婚失信，一是怕辱沒相國家譜。；她又同時彰顯張生是「文章魁首」，鶯鶯是「仕女班頭」為天生的一對，使

[101] 本段引文見王萬莊：《王實甫及其《西廂記》》，頁六一─六二。

得老夫人不得不將鶯鶯許配張生。而在整個戲裡，也因為老夫人的頑固執拗，鶯鶯的裝模作樣、張生的「銀樣蠟槍頭」，將紅娘的純真善良、巧妙伶俐、幽默詼諧，甚至「大膽潑辣」，反襯得淋漓盡致，栩栩如生。她也在中國文學中成為人人津津樂道的典型人物。

至於老夫人算是負面型的人物，她滿腦子裡是禮教和門閥的觀念。她要紅娘侍候鶯鶯須「行監坐守」，怕的是有失相國閨秀的身分；她一再拒絕刁難張生，既「賴婚」又「逼試」，只因她看不起張生出自寒門；她極力偏袒鄭恆，不止為的是嫡親姪兒，更是因為他同樣是「閥閱之家」，才能「門當戶對」。所以她是崔張愛情道路上的「絆腳石」，代表的是與崔、張、紅相反衝突的一股勢力。也因為這股勢力的頓挫，才使得崔張的愛情，激起奮鬥的火花。所幸這股橫絕的勢力，未至排山倒海，尚能「見縫插針」，尚能「暗渡陳倉」。這就好像大江東去，江中固有礁嶼，但江水畢竟迂迴或超越而前進，而也因此，使得江水反而搖蕩生姿。所以老夫人頑固執拗的觀念和性格，也成為劇中不可不塑造的類型。

就因為《北西廂》裡，成功的塑造鶯鶯、張生、紅娘和老夫人，各賦予不可取代的鮮明形象；所以能膾炙人口的流播在廣遠的時空裡，使許許多多的男男女女，莫不期盼「願普天下有情的都成了眷屬」。

四、今本《西廂記》在文學上之成就

戲曲語言可分別為歌唱之曲牌曲文、敘事之口語賓白和各種韻文如詩詞、對聯的吟詠和快板嗷唱。必須講求的是肖似角色人物的口脗，表情達意如出其口，；描人寫物宛然如在眼目之中，；雅俗得宜，該雅則雅，該俗則俗，或雅中帶俗，或俗中帶雅，總要能機趣橫生。

北曲雜劇的語言，有其特色。張師清徽（敬）在〈元明雜劇描寫技術的幾個特點〉謂「曲之六奇」為：

（一）成語、經史詩詞的引用

（二）疊字的繁富

（三）狀詞的奇絕

（四）襯字之生動活潑

（五）對仗與排句之豐盛精巧

（六）俳優體之量多面廣❿

茲舉例敘說如下：

（一）轉化《董西廂》曲文與鎔鑄古人詩詞

《北西廂》被人傳誦的「長亭送別」，鶯鶯〈哭宴〉的【正宮端正好】套，其佳處在寫景抒情交融合一，使人蕩氣迴腸，感受實深，而其所以如此出神入化，天衣無縫，實有《董西廂》為藍本。清焦循（一七六三—一八二〇）《易餘籥錄》云：

如果拿清徽師的這六種曲之語言成分來觀察，那麼：其多用經史詩詞、對仗排句的，自然雅麗；其多用成語詩詞、對仗排句的，多為清麗；其多用俗語俳優體的，每能白描質樸。如擅於運用疊字、狀聲、襯字強化聲情、感染詞情者，則或雄渾壯麗、或疏淡秀麗、或淳厚豪放，總不失曲之當行本色。

而《北西廂》之語言藝術成就，在肖似口脗、景物真切、擅用語言外，又能巧妙轉化《董西廂》之曲文。

❿ 張敬：〈元明雜劇描寫技術的幾個特點〉，《清徽學術論文集》（臺北：華正書局，一九九三年），頁一二一—一二三。

⑩

王實甫《西廂記》，全藍本於董解元，談者未見董書，遂極口稱道實甫耳。如〈長亭送別〉一折，稱絕

調矣；董解元云：「莫道男兒心如鐵，君不見滿川紅葉，盡是離人眼中血。」實甫則云：「曉來誰染霜

林醉？總是離人淚。」「淚」與「霜林」，不及「血」字之貫矣。又董云：「且休上馬，苦無多淚與君

垂，此條情緒你爭知。」王云：「閣淚汪汪不敢垂，恐怕人知。」董云：「車兒投東，馬兒向西，兩處徘徊，

兒往西行，坐車兒往東拽，兩口兒一步兒離得遠如一步也。」王云：「馬兒登程，坐車兒歸舍，馬

落日山橫翠。」董云：「我郎休怪強牽衣，問你西行幾日歸。著路裡小心呵，且須在意，省可裡晚眠早

起，冷茶飯莫吃，好將息。我專倚著門兒專望你。」王云：「到京師服水土，趁程途節飲食，順時自保

揣身體。荒村雨露宜眠早，野店風霜要起遲。鞍馬秋風裡，最難調護，須要扶持。」董云：「驢鞭半裊，

吟肩雙聳。休問離愁輕重，向個馬兒上馳也馳不動。」王云：「四圍山色中，一鞭殘照裡。人間煩惱填

胸臆，量這大小車兒如何載得起？」董云：「帝里酒釀花濃，萬般景媚，休取次，共別人便學連理。少

飲酒，省游戲。記取奴言語，必登高第。妻守空閨，把門兒緊閉，不拈絲管，罷了梳洗。你咱是必把音

書頻寄！」王云：「你休憂文齊福不齊，我只怕你停妻再娶妻。一春魚雁無消息，我這裡青鸞有信頻宜

寄，你切莫金榜無名誓不歸。君須記，若見異鄉花草，再休似此處棲遲。」董云：「一個止不定長吁，

一個頓不開眉黛；兩邊的心緒，一樣的愁懷。」王云：「他在那壁，我在這壁，一遞一聲長吁氣。」兩

相參玩，王之遜董遠矣。……前人比王實甫為詞曲中思王、太白，實甫何可當？當用以擬董解元。⑩

〔清〕焦循：《易餘籥錄》，收入《叢書集成續編》子部九一冊（上海：上海書店出版社，一九九四年據道光《木犀軒叢書》

本影印），卷一七，頁一二一一二三，總頁四八一一四八二。〔清〕焦循：《劇說》，《中國古典戲曲論著集成》，第八冊，

卷五亦有收錄該段，《劇說》少開頭「王實甫《西廂記》，全藍本於董解元，談者未見董書，遂極口稱道實甫耳」四句，

所見自有道理，然董為說唱，王為雜劇，體製不同；大抵董較為醒豁真切，王較為柔媚含蓄，各有所長，無須強論優劣。梁廷枏《曲話》卷五也說《北西廂》探源於《董西廂》，「然未免瑜瑕不掩，不如解元之玉璧全完也。」[104] 所見略同焦氏。

又如《董西廂》卷一【中呂調·香風合纏令】下半闋：

朱櫻一點襯腮霞，斜分著個龐兒鬢似鴉。那多情媚臉兒，那鶻鴒淥老兒，難道不清雅？見人不住偷睛抹，被你風魔了人也嗏！風魔了人也嗏！[105]

寫的是崔、張初次邂逅，張生驚豔之際，寫鶯鶯一雙烏溜溜的眼睛，轉來轉去的偷看來往的人。以鶯鶯的身分，在佛殿上似乎不宜如此。《北西廂》則將近似的語言挪用到紅娘身上。其第一本第二折【中呂小梁州】：

可喜娘的龐兒淺淡妝，穿一套縞素衣裳；胡伶淥老不尋常，偷睛望，眼挫裡抹張郎。[106]

「鶻鴒」、「胡伶」俱諧聲見義，滑溜伶俐的樣子；「淥老」即「睩老」，眼睛之俗語，「老」為語尾詞。《北西廂》用在紅娘身上，就貼切她丫鬟的身分和年輕好奇的行徑。

又《董西廂》卷一【尾】：

待登臨又不快，閑行又悶，坐地又昏沉。睡不穩，只倚著個鮫綃枕頭兒盹。[107]

[104] 〔清〕梁廷枏：《曲話》，《中國古典戲曲論著集成》，第八冊，頁二九一。

[105] 里仁書局編：《西廂記董王合刊本》，頁八。

[106] 里仁書局編：《西廂記董王合刊本》，頁一八。

[107] 里仁書局編：《西廂記董王合刊本》，頁一七。

見頁一七九－一八〇。

寫的是張生無由得見意中人的相思情緒。《北西廂》則將它轉化作為鶯鶯對張生相思的進一步鋪陳，其第二本第一折【仙呂油葫蘆】、【天下樂】云：

翠被生寒壓繡裯，休將蘭麝薰；便將蘭麝薰盡，只索自溫存。昨宵個錦囊佳製明勾引，今日個玉堂人物難親近。這些時坐又不安、睡又不穩，我欲待登臨又不快行又悶。每日價情思睡昏昏。

紅娘呵！我只索搭伏定鮫綃枕頭兒上眠。但出閨門，影兒般不離身。這些時直恁般、隄防著人。小梅香伏侍得勤，老夫人拘繫得緊，只怕俺女孩兒折了氣分。❿

這兩支曲子不止涵容了《董西廂》的成句，更渲染強化了鶯鶯的相思之深，實不下於張生。也即此可見鶯鶯對於愛情的追求，內心裡是積極而主動的。

《北西廂》不只擅於轉化《董西廂》原文，也同樣長於鎔鑄古人詩詞。如「疑是銀河落九天」（第一本第一折）出唐李白〈望廬山瀑布詩〉；「洛陽千種花」（第一本第一折）出北宋蘇軾〈司馬君實端明獨樂園〉詩；「公今歸去事農圃，亦種洛陽千本花」；「臉兒上撲堆者可憎」（第一本第三折）出北宋黃庭堅【好事近】詞；「思量模樣忔憎兒」；「風飄萬點正愁人」（第二本第一折）出唐杜甫〈曲江〉詩；「能消幾度黃昏」（第二本第一折）出南宋趙德麟【清平調】詞；「斷送一生憔悴，只消幾個黃昏」；「雨打梨花深閉門」（第二本第一折）出北宋秦觀【憶王孫】詞；「無語憑欄干」（第二本第一折）出五代孫光憲【臨江仙】詞；「含情無語，延佇倚闌干」；「江州司馬淚痕多」（第二本第三折）出唐白居易〈琵琶行〉詩：「座中泣下誰最多，江州司馬青衫濕」；「玉容寂寞梨花朵」（第二本第三折）出白居易〈長恨歌〉詩：「玉容寂寞淚闌干，梨花一枝春帶

❿ 里仁書局編：《西廂記董王合刊本》，頁四七。

雨」；「書中有女顏如玉」（第二本第三折）出北宋真宗〈勸學篇〉：「娶妻莫恨無良媒，書中有女顏如玉」；「炮鳳烹龍」（第二本第四折）出唐李賀〈進酒〉詩：「烹龍炮鳳玉脂泣」；「翠袖殷勤捧玉鐘」（第二本第四折）出北宋晏幾道【鷓鴣天】詞：；「伯勞飛燕各西東」（第二本第四折）出古樂府「東飛伯勞西飛燕」；「隔著雪山幾萬重」（第二本第四折）出唐李商隱〈無題〉詩：；「劉郎已恨蓬山遠，更隔蓬山幾萬重」；「玉堂金馬三學士」（第三本第二折）出宋王闢之《澠水燕談錄》：「歐陽文忠公、趙少師、呂學士同燕集，作口號云：『金馬玉堂三學士，清風明月兩閒人』」；「淡黃楊柳帶棲鴉」（第三本第三折）出元李珏〈題汪水雲西湖類稿〉詩「淡黃楊柳暗棲鴉」；「淚添東海水，愁壓北邙山」；「淚添九曲黃河溢，恨壓三峰華岳低」（第四本第三折）出秦觀【鷓鴣天】詞：；「一春魚雁無消息」（第四本第三折）出北宋柳永【雨霖鈴】：「曉風殘月，今宵酒醒何處也」（第四本第四折）出北宋柳永【雨霖鈴】：「今宵酒醒何處？楊柳岸曉風殘月」；「雖然是一時間花殘月缺，休猜做瓶墜簪折」（第四本第四折）出白居易〈井底引銀瓶〉詩：「井底引銀瓶，銀瓶欲上絲繩絕。石上磨玉簪，玉簪欲成中央折。瓶沉簪折知奈何，似妾今朝與君別」；「自願的生則同衾死則同穴」（第四本第四折）出《詩經·王風·大車》：「穀則異室，死則同穴」；「腰細不勝衣」（第五本第一折）出南唐後主李煜【浣溪紗】詞：；「手捲真珠上玉鉤」（第五本第一折）出南唐中主李璟【浣溪紗】詞：「沈郎腰瘦不勝衣」；「人比黃花瘦」（第五本第一折）出宋李清照【醉花陰】詞；「悔教夫婿覓封侯」（第五本第二折）出唐王昌齡〈閨怨〉詩。諸如此類的前人詩詞佳句，都能夠不留痕跡的融入曲文之中，自然使曲文添加優雅、情境蘊涵深厚。

(二)俊語聯翩、曲文真切

明人王世貞《曲藻》謂「北曲當以《西廂》壓卷」，並輯錄各類型佳句俊語：

如曲中語：「雪浪拍長空，天際秋雲捲，竹索纜浮橋，水上蒼龍偃。」「滋洛陽千種花，潤梁園萬頃田。」「東風搖曳垂楊線，游絲牽惹桃花片，珠簾掩映芙蓉面。」「法鼓金鐃，二月春雷響殿角；鐘聲佛號，半天風雨灑松梢。」「不近喧譁，嫩綠池塘藏睡鴨；自然幽雅，淡黃楊柳帶棲鴉。」是駢儷中景語。「手掌兒裡奇擎，心坎兒裡溫存，眼皮兒上供養。」「哭聲兒似鶯囀喬林，淚珠兒似露滴花梢。」「繫春心情短柳絲長，隔花陰人遠天涯近。」「香消了六朝金粉，瘦減了三楚精神。」「玉容寂寞梨花朵，胭脂淺淡櫻桃顆。」「他做了影兒裡情郎，我做了畫兒裡愛寵。」「挂著拂幃閑鑽懶，縫合唇送暖偷寒。」是駢儷中情語。「昨夜箇熱臉兒對面搶人廝侵。」「半推半就，又驚又愛。」是駢儷中謔語。「落紅滿地胭脂冷，夢裡成雙覺後單。」是單語中佳語。只此數條，他傳奇不能及。[109]

《北西廂》的俊語佳句何止這一些。譬如「花落水流紅，閒愁萬種，無語怨東風。」（第一本楔子）「我見他宜嗔宜喜春風面」、「怎當他臨去秋波那一轉」（第一本第一折）「可喜娘的龐兒淺淡妝，穿一套縞素衣裳」、「你撒下半天風韻，我捨得萬種思量。」（第一本第二折）。「白日淒涼枉自病，今夜把相思再整。」（第一本第三折）「小子多愁多病身，怎當他傾國傾城貌。」（第二本第一折）「你道我宜梳妝的臉兒吹彈得破。」（第二本第三折）「他做了個影兒裡的情郎，我做了個畫兒裡的愛寵。」（第二本第四折）「只願你筆尖兒橫掃了五千人。」（第三本第一折）「休為這翠幃錦帳一佳人，誤了你玉堂金馬三學士。」

[109]〔明〕王世貞：《曲藻》，《中國古典戲曲論著集成》，第四冊，頁二九。

「忽的波低垂了粉頸，氳的呵改變了朱顏。」、「病患，要安，只除是出幾點風流汗。」、「對人前巧語花言，背地裡愁眉淚眼。」（第三本第二折）「我只道文學海樣深，誰知你色膽有天來大。」「不想去跳龍門，學騙馬。」（第三本第三折）「意似癡，心如醉，昨宵今日，清減了小腰圍。」「你原來苗而不秀。呸！你是個銀樣鑞槍頭」（第四本第二折）「我則道神針法灸，誰承望燕侶鶯儔。」（第四本第二折）「但得一個並頭蓮，煞強如狀元及第。」（第四本第三折）「蝸角虛名，蠅頭微利，拆鴛鴦在兩下裡。」「遍人間煩惱填胸臆，量這些大小車兒如何載得起。」（第四本第三折）像這樣的句子嵌在曲文裡，無疑的，將如畫龍點睛般的，使整支曲子的境界，忽的神采耀眼起來。

至於《北西廂》曲文，亦復佳製連連，無論寫景寫情敘事，都能鮮活貼切，往往使人愛不釋手。譬如第一本第一折寫張生「驚豔」，鶯鶯回眸，張生目送，情不自勝的情景：

【後庭花】若不是襯殘紅、芳徑軟，怎顯得步香塵、底樣兒淺。且休題眼角兒留情處，只這腳蹤兒將心事傳。

【柳葉兒】呀！門掩著、梨花深院，粉牆兒、高似青天。恨天天不與人行方便，好著我難消遣，端的是怎慢俄延，投至到櫳門兒前面，剛挪了一步遠。「剛剛的打個照面，風魔了張解元。似神仙歸洞天，空餘下楊柳煙，只聞得鳥雀喧。」

【寄生草】蘭麝香仍在，佩環聲漸遠。東風搖曳垂楊線，游絲牽惹桃花片，珠簾掩映芙蓉面。你道是河中開府相公家，我道是南海水月觀音現。(110)

張生目送鶯鶯歸去，寫其步履，寫其居止，寫其聲聞漸杳；而以景襯情，空餘柳煙雀喧，為的是「南海水月觀

(110) 里仁書局編：《西廂記董王合刊本》，頁八。

音現」，引得他「意馬心猿」。【寄生草】首尾對偶，中間鼎足對，極韻文學形式之美，而聲韻悠揚，造語清麗，正是一部《北西廂》之通篇基調。這種基調也就是上文論《北西廂》作者問題時，引述鄭師因百所云之「辭藻雅麗，對仗工巧；流暢穩妥，無生硬不順；細膩風光，沙明水淨」。[111]雖然缺少樸拙之致與莽爽之氣，但畢竟十分切合「呢喃兒女語」，像崔張那樣才子佳人的韻調。

《北西廂》也同樣善用白描，俗中帶雅的來呈現眼前歷歷如繪的場景。譬如第一本第四折法會鬧齋，做法事的眾僧貪看美麗的鶯鶯：

【喬牌兒】大師年紀老，法座上也凝眺。舉名的班首真呆僗，觀著法聰頭做金磬敲。

【甜水令】老的小的，村的俏的，沒顛沒倒，勝似鬧元宵。稔色人兒，可意冤家，怕人知道，看時節、淚眼偷瞧。

【折桂令】著小生、迷留沒亂，心癢難撓。哭聲兒、似鶯囀喬林，淚珠兒、似露滴花梢。大師也難學，把一個發慈悲的臉兒來朦著。擊磬的頭陀懊惱，添香的行者心焦。燭影風搖，香靄雲飄。貪看鶯鶯，燭滅香消。[112]

鶯鶯的國色天香，有正筆寫張生眼中「驚豔」，而這裡則用旁筆寫齋堂中眾僧於法會中的失魂落魄，無論是大師法聰、舉名班首、擊磬頭陀、添香行者，乃至於佛堂上老的小的，村的俏的，都只為「貪看鶯鶯」而個個舉止失措、顛顛倒倒，其機趣橫生，真教人忍俊不禁。其他如第二本第四折〈聽琴〉【天淨沙】、【調笑令】、【禿廝兒】三曲之寫琴聲，形容畢俏；第三本第三折〈賴簡〉【新水令】、【駐馬聽】二曲之寫月明風清，景

[111] 鄭騫：〈《西廂記》作者新考〉，《龍淵述學》，頁一七一。

[112] 里仁書局編：《西廂記董王合刊本》，頁四〇。

色如畫，也都可看出其細膩描繪、借賓定主技法之不同凡響。

再請看第三本第一折〈前候〉這支曲子：

【油葫蘆】憔悴潘郎鬢有絲，杜韋娘、不似舊時。帶圍寬清減了瘦腰肢。一個睡昏昏不待觀經史，一個意懸懸懶去拈針指；一個絲桐上調弄出離恨譜，一個花牋上刪抹成斷腸詩；一個筆下寫幽情，一個弦上傳心事。

兩下裡都一樣、害相思。⑬

從紅娘眼中寫崔張彼此「害相思」，用的是巧妙的對比手法。看似「庸人自擾」，其實機趣在其中。

而《北西廂》之所以顯得清麗優雅，實在其擅長驅遣經史語成語於曲文之中。單就第一本第一折〈驚豔〉來舉例，即俯拾可得：「螢窗雪案」、「刮垢磨光」、「蓬轉」、「日近長安遠」、「棘圍」、「鐵硯」、「雲路蓬轉九萬里」、「雕蟲篆刻」、「斷簡殘編」、「梁園」、「浮槎」、「步香塵」、「心猿意馬」等，真是不煩枚舉。

其次《北西廂》之所以雅中帶俗，時流疏朗詼諧之趣，則以其善用市井口語。再單就第一本第一折舉例，如「難入俗人機」、「緊不緊」、「撇和」、「料持」、「五百年前風流業冤」、「顛不剌」、「龐兒」、「離恨天」、「可人憐」，亦不乏其例。

(三) 肖似口脗、聞聲見人

而劇作家對於人物，最大的功夫，莫過於運用曲文賓白，使其「心曲隱微，隨口唾出，說一人肖一人，勿

使雷同，弗使浮泛」。❶❶❹ 如此的使每個人物肖似其口脗，聞其聲，如見其貌，觀其舉止，即知其為人。能如此，才是文學的高妙境界。

《北西廂》寫張生一見紅娘，便自報家門：「小生姓張名珙，字君瑞，本貫西洛人也，年方二十三歲，正月十七日子時建生，並不曾娶妻⋯⋯。」❶❶❺ 他被紅娘搶白教訓一番後，就一下子失落得「這相思索是害也」，已充分流露其性格的質直憨厚和不假造作。這副德性，也和紅娘後來形容他的混號「文魔秀士、風欠酸丁、花木瓜、繡花枕頭、銀樣鑞鎗頭」，始終如出一轍。而紅娘回敬他一句「誰問你來？」即給予他有力的震撼，也已顯現了紅娘應變的機智，緊接其後又是一大篇數落人的大道理，也從而見出這小妮子真個伶牙利嘴。在第二本第二折〈請宴〉，紅娘銜命請張生赴宴，從紅娘眼中寫張生：

【上小樓】 請字兒不曾出聲、去字兒連忙答應。可早鶯鶯根前，姐姐呼之，喏喏連聲。秀才每，聞道請，恰便似聽將軍嚴令，和他那五臟神、願隨鞭鐙。❶❶❻

把張生滿懷希望，毫不掩飾的興高采烈，寫得活靈活現。而在其後〈賴婚〉裡，張生對老夫人的一番質疑，也可見這書生心直口快，不假造作。也充分顯現性格之爽快了當。而當紅娘拒絕協助他時，他便跪著哭求，毫不顧自家顏面；而當他讀到鶯鶯書信時，他便喜不自勝的「撮土焚香，三拜禮畢」，向紅娘解說鶯鶯詩簡約會的涵意，並吹噓自己是「猜詩謎的社家，風流隋何，浪子陸賈」。凡此都足以使張生在戲曲小說中成為獨一無二，教人機趣橫生的風流書生。

❶❶❹ 〔清〕李漁：《閒情偶寄》，《中國古典戲曲論著集成》，第七冊，〈賓白第四〉，頁五四。

❶❶❺ 里仁書局編：《西廂記董王合刊本》，頁二〇。

❶❶❻ 里仁書局編：《西廂記董王合刊本》，頁六七。

相對的《北西廂》對於鶯鶯的描摹，較諸張生，真是大異其趣。誠如上文所云，由於其為相國千金，就要有閨門風範；但她又值少女懷春，滿懷愛情的嚮往；所以造就了她外冷內熱的性格。她初見張生，有意回眸一轉，已自拋眷戀之情；〈請宴〉時，她問紅娘請的是誰，紅娘回說：「請張生哩！」她不自覺的說：「若請張生，扶病也索走一遭。」她和張生一樣，都盼望老夫人遵守諾言，締結連理。她聽張生月夜琴心訴情，感動的唱道：

【絡絲娘】一字字、更長漏永，一聲聲、衣寬帶鬆。別恨離愁變成一弄，張生呵！越教人知重。[117]

這才是鶯鶯的本心，所以她其實和張生一樣都會害相思。但是她卻不能拉下與紅娘主婢的提防，也無法真面對張生公然的熱戀。她只得在張生依簡跳牆赴約，在紅娘面前，自欺欺人、煞有介事的數落張生；弄得張生為此死去活來，她才終於衝破禮教的束縛，一發不可收拾的以身相許。而在長亭送別之際，她才內在外在的「形神合一」，真正成為張生可憐楚楚的美人兒：

【叨叨令】見安排著車兒馬兒不由人熬熬煎煎的氣，有甚麼心情花兒靨兒打扮得嬌嬌滴滴的媚。準備著被兒枕兒只索昏昏沉沉的睡。從今後衫兒袖兒都搵做重重疊疊的淚。兀的不悶殺人也麼哥，兀的不悶殺人也麼哥。久已後書兒信兒索與我悽悽惶惶的寄。

【五煞】到京師、服水土，趁程途、節飲食，順時自保揣身體。荒村雨露宜眠早，野店風霜要起遲。鞍馬秋風裡，最難調護，最要扶持。

【二煞】你休憂文齊福不齊，我則怕你停妻再娶妻。休要一春魚雁無消息，我這裡青鸞有信頻須寄，你卻休

里仁書局編：《西廂記董王合刊本》，頁八八。

金榜無名誓不歸。此一節君須記，若見了那異鄉花草，再休似此處棲遲。⑱

從這些鶯鶯對張生臨歧囑咐的言語，可見她在離情甚苦之餘，她關懷張生的旅途起居，她不重視張生的功名是否成就，而最掛心的是與張生的愛情始終如一。她在這時候才表裡如一的做了真正的女人。而其【叨叨令】一曲極用襯字加強語勢、騰挪聲情之能事，寫鶯鶯別離的情懷，將眼前悽楚推向了極端的無奈。

至於紅娘，她的聲音笑貌，處處流露在字裡行間，人人都有真切感受：用她的調皮來撥弄張生，用她的聰明來襯托鶯鶯，而在〈拷紅〉裡，她據事理論利害勸說老夫人的那些賓白和曲文，就只有紅娘才講得出來，任何人物的口脗都是無法表白和歌唱的。

結語

由於《北西廂》版本之多，流傳之廣遠，在戲曲史上口碑甚佳，無出其右。所以本文在考證其今本之作者當為元成宗元貞至泰定帝間無名氏之後，更就其藍本、藝術、文學三方面詳予探討。大抵說來，它的主題思想「願普天下有情的都成了眷屬」，最為深中人心；它的故事雖在愛情路途上有波折有起伏，但終歸恩情美滿，為現世中可以達成；因此也最受俊男美女、才子佳人所嚮往；把它當作追求愛情的典範，俊男才子都希望自己是張生，美女佳人都盼望自己是鶯鶯。何況其文字韶秀，寫景寫情寫人物俱生鮮活色，就令人更愛不釋手。

但存在《北西廂》的最大疑惑，莫過於它的作者問題。鍾嗣成《錄鬼簿》初稿完成於元文宗至順元年，他

⑱　里仁書局編：《西廂記董王合刊本》，頁一五一、一五四。

將王實甫列於「前輩已死名公才人，有所編傳奇行於世者」，年代約與元劇初期大家關漢卿、白樸、馬致遠同時，將元雜劇中惟一的劇目《崔鶯鶯待月西廂下》著錄在王實甫名下，使人很直覺的認為他就是《北西廂》的作者。然而若從現存《北西廂》五本二十一折較諸當時元劇之嚴守一本四折及其相關之體製規律看來，這部「龐然大物」及其種種逾越規矩的面貌與情況，只要是具有戲曲史常識的人，都會認為王實甫在世的元世祖至元間，是不可能出現的。所以這個今本《北西廂》的作者誰屬，明代以來，便成了討論的熱門話題。本文因此也費了不少篇幅，梳理諸家看法之得失，希望用「證據」說話，儘管不夠明確，也要作合理的推論，尤其還對此問題相關的「疑慮」，一一予以排除，從而得出結論：《錄鬼簿》所著錄王實甫名下的《崔鶯鶯待月西廂》劇目，為王氏「原本」，應止一本四折；但久已失傳。今本《北西廂》與周德清著《中原音韻》元泰定帝泰定元年時所見已同為連本鉅製。又據周氏之稱鄭光祖為「前輩」，今本《北西廂》之作者當非王實甫，而是另一位無名氏作家。這位無名氏應當在元成宗元貞大德以後二十九年（一二九五—一三二三）間，北曲雜劇全盛之時，與南曲戲文在杭州展開交化之際，以《董西廂諸宮調》和《張珙西廂記》戲文為藍本所創作出來的南戲北劇「混血兒」，因為以北劇為母體，所以以北劇的體製規律為主要，但也已具南戲的姿影。這樣的結論，或較能定位和說明今本《北西廂》在戲曲史上的現象。

只是誠如鄭師所云：「王實甫作《西廂記》之說，畢竟流傳已久，根深柢固，不容輕易推翻。」我的考述和推論，雖然也「持之有故，言之成理」，同樣不敢「強人信我」。但如果因而拋磚引玉，終於獲得更堅實的結論，則是所盼望的。

三民網路書店 會員

獨享好康大放送

通關密碼：A4967

戲曲演進史(一)

憑通關密碼
登入就送100元e-coupon。
(使用方式請參閱三民網路書店之公告)

生日快樂
生日當月送購書禮金200元。
(使用方式請參閱三民網路書店之公告)

好康多多
購書享3%～6%紅利積點。
消費滿350元超商取書免運費。
電子報通知優惠及新書訊息。

三民網路書店
www.sanmin.com.tw
超過百萬種繁、簡體書、原文書5折起

戲曲演進史(一)導論與淵源小戲　曾永義／著

曾永義教授《戲曲演進史》包含十編，全書考述戲曲劇種的源生、形成與發展，是兼顧小戲、大戲，南曲、北曲和詞曲系曲牌體之雅、詩讚系板腔體之俗等三大對立系統本身之滋生成長歷程，以及其間之交化蛻變現象。其中〔導論編〕與〔淵源小戲編〕合併為第一冊，以此作為梳理統緒之定錨，往下建構脈絡系統，打破時代之制約而貫穿時代，航向戲曲演進之「長江大河」。

國家圖書館出版品預行編目資料

戲曲演進史(三)金元明北曲雜劇(上)／曾永義著.——
初版一刷.——臺北市: 三民，2021
面；　公分.——（國學大叢書）

ISBN 978-957-14-7239-3 （第三冊: 平裝）
1. 中國戲劇 2. 戲曲史

982.7　　　　　　　　　　　110010816

國學大叢書

戲曲演進史（三）金元明北曲雜劇（上）

作　　　者	曾永義
責任編輯	池華茜
美術編輯	陳奕臻

發 行 人	劉振強
出 版 者	三民書局股份有限公司
地　　址	臺北市復興北路 386 號 (復北門市)
	臺北市重慶南路一段 61 號 (重南門市)
電　　話	(02)25006600
網　　址	三民網路書店 https://www.sanmin.com.tw

出版日期	初版一刷 2021 年 9 月
書籍編號	S980160
I S B N	978-957-14-7239-3

著作權所有，侵害必究
※ 本書如有缺頁、破損或裝訂錯誤，請寄回敝局更換。

三民書局